내 영원한 영감의 원천,
사랑하는 아내 릴리에게

contents

감사의 글

이 책이 나오기까지 많은 이들에게 도움을 받았다. 내내 현명한 조언을 해준 누나 케이트 로스코 프리젤과 매형 일리아 프리젤, 로스코에 대한 모든 정보의 확실한 출처가 되어 주었던 라일리 나스르, 평범한 것도 예술로 만드는 헨리 멘델, 사람들이 알 수 없는 로스코의 역사를 남들보다 더 많이 알고 있었던 매리언 카한, 로스코를 라트비아로 다시 데려간 능력자 파리다 잘리텔로, 학문과 우정을 베풀어준 알리시아 레벤도스키, 캐럴 맨쿠시 웅가로, 스티븐 폭스, 문학과 여타 문제에 대해 조언해준 월터 개들린, 격려를 아끼지 않은 수네트라 굽타와 이지 모르겐슈테른, 내게 자신이 아는 출판사의 절반을 소개해 준 메리 서덜랜드, 내가 때때로 토론하며 공감을 얻었던 조너선 로즌, 그리고 그저 존재만으로도 고맙고 내가 작가가 될 수 있게 해준 내 아이들, 미샤, 애런, 이사벨, 이들 모두에게

고마움을 전한다.

　뛰어난 편집 및 출판 팀에게도 감사의 말을 전하고 싶다. 지금껏 누구보다 내 글을 많이 읽은 수잔 휘틀록, 그리고 두 번째로 많이 읽고 항상 합리적인 방향으로 나를 설득해준 에이미 캐노니코, 두 개의 큰 프로젝트에서 나를 믿어준 패트리샤 피들러, 작은 계기를 확장해준 미셸 코미, 내가 구문과 세미콜론에 대해 생각 이상으로 깊이 이해할 수 있게 해준 하이디 다우니와 미란다 오트웰, 책을 펼쳐 찾기보다는 키보드로 "www"를 입력해야 하는 모든 조사를 도와준 엘리자베스 맬치언에게 감사드린다.

　나를 돕는 훌륭한 법률팀인 애이드리언 필즈와 캐런 베리에게도 감사드린다.

　마지막으로 도움을 주신 모든 이미지 담당자들, 로스코의 작품을 물리도록 살펴봐준 예술가 저작권 협회*Artists Rights Society*의 재닛 힉스, 내셔널 갤러리의 사라 샌더스-부엘, 페이스 갤러리의 린지 맥과이어에게도 감사드린다.

일러두기

1. 이 책에 고딕체로 표시된 강조는 영문판에 이탤릭체로 표시된 부분으로, 모두 저자의 강조입니다.

2. 원문에서 큰따옴표("")로 강조한 부분 중 인용은 큰따옴표("")로, 강조는 작은따옴표('')로 옮겼습니다.

3. 작가 이름이 표기되지 않은 그림은 모두 마크 로스코의 그림입니다.

4. 본문의 각주는 모두 역자주이며, 미주는 모두 저자주입니다.

5. 몇몇 작품 제목은 이 책의 논점에 맞춰 일반적인 표기 대신 저자 고유의 표기를 따랐습니다.

6. 그림에 관한 상세한 정보는 책 말미에 표기되어 있습니다.

7. 인치, 피트 등의 단위는 센티미터, 미터로 환산하여 괄호 안에 표기했습니다.

프롤로그

무엇 하나 알아볼 것이 없기에, 잡을 수도 다가설 수도 없는 열린 풍경. 순식간에 육박해오되 무한을 호소하는 색. 높은 채도로 칠해진 투명하고 취약한 표면. 1940년대 후반에 처음 주목받은 이래로 마크 로스코의 작품은 보는 이를 당혹스럽게 하고 자신이 무엇을 보았는지, 과연 뭔가를 보기는 한 것인지 궁금하게 만들었다. 이 책에서 나는 마크 로스코의 그림들을 해명하거나 친숙하게 만들고자 시도하지 않을 것이다. 그 그림들이 지닌 타자성이야말로 우리가 자신을 새롭게 보도록 하는 핵심이기 때문이다. 아버지의 경력을 다각도로 뜯어보거나 그의 작품에 더 쉽게 다가가는 방법을 제시하기보다는, 더 직접적으로 다가가도록 만들고자 한다. 나는 지금까지도 명확하지 않지만 관객에게는 여전히 나아가야 할 방향으로 남아 있는 길을 제시할 것이다. 로스코의 작품이 여전히 우리를 불편하

게 만든다면 우리가 추구해야 할 것은 편안함이 아닐지도 모른다.

이 책은 시종일관 발견의 여정이다. 나는 아버지의 작품이 왜 우리에게 강렬한 감정을 일으키는지 알아보기 위해 내가 지나온 여정으로 독자들을 안내할 것이다. 독자들의 이해를 돕고 독자들이 그림에 더 가까이 다가갈 수 있도록, 로스코의 작품 전체를 살펴보며 그의 넓은 붓질뿐만 아니라 세밀한 선까지 강조했다. 그의 작품을 자세히 들여다보면 작품이 작용하는 방식을 넘어 작품을 만든 사람의 면모까지도 엿볼 수 있다. 아버지는 자신의 작품에 깊이 스며들어 그림 하나하나에 근본적인 인간 정신을 불어넣었기 때문이다. 그 인간성은 우리에게 말을 건네며, 종종 이해하기 어려운 아버지의 작품과 작품을 그린 아버지를 이해할 수 있는 시금석 노릇을 한다.

이 책에서 나는 30년 동안 아버지의 예술과 함께 일하면서 넓혀온 이해를 전하고자 한다. 이는 어쩔 수 없이 개인적인 이해지만, 주로 누나 케이트와 함께 로스코 전시 및 출판 기획, 즉 작품을 배치하고, 벽에 걸고, 큐레이션하고, 연구·아카이빙·교정·편집·강의·집필하는 등 활발하게 작업해온 경험에서 온 것이다. 30년 동안 내 세계는 전적으로 로스코로 가득 차 있었고, 이 책에 실린 글들은 그러한 몰입의 결실이다.

로스코의 아들로서 갖는 그의 작업에 대한 본능적인 이해와 애착이 내 해석을 돕는다. 나는 이러한 본능이 존재한다는 것을 의심하지 않으며, 때때로 그 본능을 언급할 것이다. 하지만 그 메커니즘은 여전히 내게 신비롭고 모호한 것으로 남아 있다. 여섯 살 때 아버지

를 여의었기 때문에, 그의 예술에 대해 생각할 때 참고할 수 있는 방대한 사적인 대화나 교류는 나에겐 없다. 여섯 살짜리 아이는 내밀한 이야기를 쓸 수 있는 위치가 아니기 때문에, 아버지의 사생활을 낱낱이 들려주길 기대하는 이들은 실망할지도 모른다.

내가 제공하는 관점은 내면에서 바라본 로스코다. 나는 예술에 대한 사랑으로 배운 것 이상의 미술사에 대한 어떤 대단한 지식을 내세우지 않을 것이다. 또한 아버지가 받은 다양한 영향과 그의 작품이 서로 어떻게 연관되어 있는지 체계화하려고 시도하거나, 동시대 화가나 그가 존경했던 선조들의 위대한 업적과 연관 짓지도 않을 것이다. 대신 나는 여러 시기의 결과물들이 서로 어떻게 관련되어 있는지, 그의 기법이 어떻게 발전했는지, 그가 무엇을 어떤 방법으로 전달하고자 했는지, 그의 예술적 발전과 그가 겪은 삶의 우여곡절이 어떻게 서로 영향을 주었는지를 살펴볼 것이다.

나는 로스코가 폐쇄적인 환경에서 작업했다거나 주변 세계와 이렇다 할 소통을 하지 않았다고 보지는 않는다. 다만 그의 작품 세계를 고유한 내부 논리와 경로를 가진 독특하고 연속적인 실체로 바라보면 다른 종류의 이해를 얻을 수 있다고 주장할 뿐이다. 아버지가 겪어온 여러 시기, 양식, 다양한 매체의 관계를 고려함으로써 우리는 그의 모든 작품의 근간이 된 목표, 신념, 의미에 대한 탐구에 관한 더 완전한 그림을 얻을 수 있다.

이런 내면적인 접근 방식은 아들이라는 입장에서 비롯된 것이지만 로스코와 외부 세계의 관계를 반영한 것이기도 하다. 아버지는 종종 수다스럽고 사교적이며 가족과도 가깝게 지냈지만, 생의 처

음부터 끝까지 고독한 사람이었다. 아버지는 미술사와 현대 미술계를 매우 의식하면서도, 눈앞에 놓인 중요한 과제를 숙고할 때 그로부터 얻은 지식들을 보이지 않게 넣어두었다. 사회적 영역에서 물러나 거리를 두는 것이 그의 작업 과정의 기본이었다. 그는 언제나 혼자 그림을 그렸다. 언제나. 비밀스럽게 작업하려는 것이 아니라 내면에 집중할 수 있는 작업 공간을 만들어야 한다는 필요성에 따른, 자신과 작품 사이의 친밀성을 보여주는 행동이었다. 실제로 그의 초기 구상화부터 내내 그의 그림에는 알아볼 수 있는 세계가 거의 없다. 대신 우리는 그의 내면세계, 즉 그가 겪은 현실의 실현을 본다.

이러한 방향성은 작품을 설치하고 발표하는 방식으로 그대로 이어졌다. 아버지와 마찬가지로 그의 작품도 독립적으로 전시되었을 때 가장 만족스럽고 조화로웠다. 전시 방식에 극도로 민감했던 아버지는 그룹 전시에 참여하는 것을 거부했고, 그런 요구를 할 수 있는 입장이 되자마자 자신의 작품이 따로 공간을 가져야 한다고 고집했다. 그는 자신의 관점에서 비롯된 작은 우주를 창조하고 있었다. 따라서 내면적 접근으로 로스코를 바라본다 함은 어떤 면에서는 아버지의 창작 과정을 되짚어보고, 이를 작품의 발전과 연결하며, 세상에 대한 그의 관점을 모방하는 작업이기도 하다. 아버지는 확실히 은둔자는 아니었지만 자신의 성찰을 바탕으로 수도사처럼 진리를 추구했던 것은 분명하다.

마크 로스코의 예술적 여정은 1923년부터 1970년까지 자신만의

사회적 사실주의*Social Realism*에 기반한 구상화에서부터 추상의 극한까지 확장되었다. 언뜻 보기에는 봉합이 어려운 단절이 그의 경력에 놓여 있다. 그러나 수단과 매체는 바뀌었지만, 그의 작품의 본질적인 목표는 수십 년의 세월과 여러 양식을 거치면서도 변하지 않았다. 그것은 바로 인간 조건*human condtion*의 표현이었다. 이를 위해 로스코는 원초적인 층위에서 소통하고, 가장 중요한 감정들에, 우리를 둘러싼 우주와 그 안에서 우리의 위치에 대한 보편적·원초적 이해에 호소하려 했다.

이 책에 실린 글들을 쓰며 아버지 그림의 여러 이질적인 특징을 살펴보았고, 표면적으로는 달라 보이는 그림들을 통합하는 놀라운 일관성을 발견했다. 수차례의 양식적 혁명으로 나뉜 로스코의 40년 작업에서, 로스코의 작품 세계를 이해하는 데 가장 중요한 몇몇 진실들을 줄곧 재확인했다. 이 중 두 가지는 이 책의 여정에 관해 많은 것을 설명해줄 것이다.

첫 번째는 앞서 언급했듯 그의 작품에서 아버지의 인간성이 끊임없이 느껴진다는 점이다. 로스코의 치열한 지성이나 타협하지 않고 논쟁적인 성격에 대해 무엇을 읽거나 보았든, 그의 작품에서 흘러나와 우리에게 닿는 것은 열정적이고 불타오르는 인간의 영혼이다. 관념 없이는 예술도 없고 감정은 예술에 늘 수반된다지만, 특히 로스코의 감정과 관념은 그가 그린 모든 그림에서 나타난다. 이것이

프롤로그

* 1920~1940년대에 활발했던 미술 운동으로, 유명한 인물이나 평범한 노동자의 실상을 사실적, 혹은 영웅적으로 묘사한 작품 등을 통해 빈민층과 노동자 계급의 열악한 현실을 환기하고 정부와 사회의 모순을 비판했다.

바로 로스코를 사랑하는 사람들이 로스코를 **진정으로** 사랑하는 이유이며, 혼란스러우면서도 거부할 수 없는 방식으로 작품에 사로잡히고 감동하는 이유다.

두 번째는 아버지의 작업이 **취약하다는** 점이다. 물리적인 의미에서가 아니라 그 효과와 영향력 측면에서 그렇다. 텅 비어 위험할 정도로 공허에 가까운 나머지 무감각하게 접근하거나 주어지면 쉽게 무의미해지고, 첫인상은 기껏해야 미약한 정도다. 로스코의 작품은 우리가 붙잡을 수 없는 것을 붙잡으려고 애쓰면서 모순된 말을 하도록 자극한다. "항상 존재하는 것과 아직 존재하지 못한 것", "존재와 부재의 일치"는 내가 로스코의 그림에서 뚜렷하게 실재하는 무형성을 포착하기 위해 만들어낸 문구다. 작품들은 물질적 대상으로 존재하지만 경험적 차원에서만 소통하기 때문에 아이러니하게도 광활한 색의 효과조차 찰나에 불과하다.

모건 토머스*Morgan Thomas**는 "시간, 공간, 빛, 움직임을 생생하게 경험하는 기이한 감각을 불러일으키는 작품의 능력"[1]을 언급한다. 여기서 로스코의 작품은 명확하게 구별되지 않는 네 개의 명사로 축약되며, 이는 구체적인 세계에 갇힌 채로 실현되는 것을 거부하는 본질적인 개념들이다. 토머스가 요약한 것처럼, 작품 자체는 이해하기 어렵지만 작품이 말하는 내용을 느낄 수 있을 때 우리는 깊은 진실을 접할 수 있다. 하지만 그 느낌은 순간적일 수 있다. 그

* 호주국립대학 초빙연구원으로, 2008년에 런던 테이트 모던에서 열린 'Rothko: The Late Series' 전시 도록에 〈로스코와 영화적 상상력*Rothko and the Cinematic Imagination*〉이라는 해설을 작성했다.

때문에 이 책의 많은 부분에서 나는 로스코의 그림과 직접 만나는 것을 방해하는 신화적인 믿음, 선입견, 온갖 종류의 장애물을 없애는 데 초점을 맞추었고, 이는 그간 우리 가족이 애써온 바이기도 하다. 즉각적으로 집중하여 몰입해야 작품은 그 복잡성을 파악할 수 있을 만큼 명확하게 의미를 전해준다.

로스코의 그림을 이해하는 여정은 결국 로스코를 이해하는 여정이다. 작품에 로스코라는 한 인간이 고스란히 담겨 있기 때문이다. 그러나 거꾸로 인간 로스코에 관한 역사적·기술적·전기적 지식은 그림을 이해하는 데 도움이 되지 않는다. 사실 작품을 만든 사람에 대해 우리가 알고 있거나 알고 있다고 생각하는 것들에 집중하여 작품에 접근하는 것은 작품에 몰입하는 것을 방해하는 가장 큰 장애물이다. 아이러니하게도 바로 이 점이 로스코와 함께하는 여러분의 여정이 궁극적으로 내가 걸어온 여정만큼이나 유익할 수 있는 이유인데, 로스코를 이해하는 여정은 순전히 경험적이기 때문이다. '지식'으로는 로스코에 대해 알 수 없다. '지식'이 당신의 발목을 잡을 것이기 때문이다. 영원함을 일깨우는 대화를 나누려면 로스코어를 **말하는** 법을 배워야 한다.

마크 로스코와 내면세계

Mark Rothko and the Inner World

나는 아버지의 탄생 100주년*을 기념하기 위해 아버지의 출생지인 라트비아 드빈스크(현 다우가우필스)에서 열린 심포지엄에서 처음으로 로스코에 관한 강연을 했다. 이전에도 전시회에서 개회사를 하고, 토론 패널로 참석하고, 로스코 관련 행사 자리에서 축하 인사를 하며 그의 업적을 기린 적은 여러 차례 있었다. 하지만 로스코에 관한 강연을 준비하여 아버지의 작품과 관련된 권위 있는 공식 석상에 선 것은 처음이었다. 아이러니하게도 나는 연사 목록에서 예술가의 아들이 아니라 로스코 예술의 심리적 측면을 이야기할 심리학자**로 초대되었다. 주최 측은 심리학자이자 아들인 내가 아버지의 깊숙한 내면 심리를 탐구하여 드러내기를, 그리하여 열정적인

* 마크 로스코는 1903년에 태어났다. 100주년 기념행사는 2003년에 열렸다.

** 저자는 미시간대학교에서 심리학 박사 학위를 취득한 심리학자이기도 하다.

청중의 입을 떡 벌어지게 만들기를 기대했을 것이다.

대신 내가 전달한 것은 로스코의 그림에 대한 탐구와 그것이 심리적 층위에서 작용하는 방식이었다. 물론 아버지 내면의 감정 세계가 작품에 어떻게 표현되었는지도 살펴봤지만, 아버지가 그러했듯 초점을 바꿔서 작품이 관객에게 심리적으로 어떤 영향을 미치는지, 구체적으로는 작품에 대한 관객의 반응이 관객의 심리를 어떻게 **반영하는지** 살펴보는 것이 강연의 주된 목표였다. 로스코의 그림과 교감하는 경험을 통해 우리는 자신에 대해 무엇을 알게 될까? 우리가 로스코의 그림을 마주하기 전까지 의식하지 못했던 내면의 장소로 천착하게 만드는 그림의 양식적·기술적·감각적 메커니즘은 무엇일까?

로스코 그림의 핵심은 감정적 복잡성이라고 보는 내 접근 방식은 로스코의 경우에만 국한된 관점은 아니다. 그림은 여러 층위에서 우리에게 영향을 미치며, 우리가 의식하지 못하는 순간에도 그림이 우리에게 어떤 영향을 미치고 어떻게 작용하는지 살피게 만든다는 점에서 그림의 위대함을 알 수 있다. 위대한 예술은 먼저 우리 자신의 개인적인 영역에 가차 없이 개입하며, 자신의 반응을 받아들일 때까지는 작품이 창작자에 대해 무엇을 이야기하는지 묻는 것조차 허용하지 않는다. 로스코의 그림은 다른 거장들의 작품보다 우리가 그 지점에 (그것이 기쁨을 주든 실망을 주든) 끈질기게 집중하게 만든다. 나는 강의 시간 대부분을 양파 껍질과도 같은 로스코의 세계를 하나하나 벗겨가며 그 이유를 설명하며 보냈다.

로스코의 그림 세계를 파고들면서, 나는 지각과학*Perceptual Sci-*

*ence*으로서의 심리학과 거리를 두려 했다. 미술을 다룰 때 심리학은 다소 건조한 주제다. 나는 여러 종류의 시각 자극에 대한 신경 반응을 연구한 사례나, 다양한 색상을 본 피험자들의 반응을 정리한 실험 보고서를 설명하는 데 강의 시간을 할애할 수도 있었다. 그러나 이는 로스코 그림의 게슈탈트*gestalt**와는 별다른 관련이 없으며, 로스코의 그림은 절대 별개의 도식적인 요소로 요약될 수 없다. 대신 나는 로스코의 그림이 우리에게 말을 건네는 방식, 즉 그림이 우리의 정신적·정서적 세계에 어떻게 침투하고 로스코의 심리적 세계에 대해 무엇을 알려주는지를 살펴보았다. 이를 위해 나는 감각과 지각에 대한 이론보다는 그림 자체와 아버지가 자신의 그림에 대해 한 말들을 단서로 삼았다.

*

로스코의 그림, 특히 1950년대와 1960년대의 고전주의 시기** 색면회화 작품들은 오랫동안 감정의 표현으로 여겨졌다. 넓게 펼쳐진 물감, 대담한 색의 병치, 테두리가 없는, 화면 바깥의 더 넓은 공간으로 뻗어 나가는 듯한 전면적 구성을 비롯한 모든 요소는 예술가가 억누를 수 없고 드러내야만 하는 무언가를 이야기한다.

* 대상을 구성하는 개개 요소의 집합이 아니라 완전한 구조와 전체성을 지닌 통합된 전체로서의 형상과 상태를 가리킨다.

** 일반적으로 1949~1970년을 마크 로스코의 '고전주의*classic* 시기'라고 부른다. 이 시기에 널리 알려진 거대한 색면회화를 주로 그렸다.

이는 가시적 사물의 세계를 반영하거나 포착하려는 그림과는 정반대의 것이다. 고전주의 시기 작품들에는 목가적인 풍경이나 왕족의 찌푸린 얼굴 같은 것은 없다. 아니, 어떤 형상도 표현되지 않는다. 미니멀해 보이는 이 추상화는 상상의 나래를 펼쳐 떠올린 것들이나 고유한 렌즈를 통해 바라본 현실 세계에 대한 새로운 시각을 전달하는 것처럼 보이지도 않는다. 로스코의 그림에는 외부 세계도, 알아볼 수 있는 뚜렷한 배경도, 기준점이나 기준틀도 찾을 수 없다. 표면에는 내용도, 움직임도, 서사도, 결국 현실세계와 구체적으로 연결될 수 있는 어떤 단서도 없어 보인다. 하지만 이 그림들은 공허하지 않다.

위대한 이탈리아 영화감독 미켈란젤로 안토니오니*Michelangelo Antonioni*는 1960년대에 아버지를 찾아와 정신적으로 교류하고 싶어 했다. 그는 이 만남의 전제에 관해 이렇게 말했다. "나는 아무것도 찍지 않고, 당신은 아무것도 그리지 않는다."[1] 열린 공간들, 꾸밈 없는 추상, 자신의 작품이 추구하는 것을 향한 간절한 탐구 등 누구라도 그가 언급한 바를 확실히 이해할 만하다. 그들의 유명한 작품에는 관객에게 어떻게든 채워야만 할 것 같은 공허함을 안겨준다는 표현형적*phenotypic**** 유사성이 있었다(안토니오니의 걸작 〈붉은 사막*The Red Desert*〉은 이러한 감수성을 가장 강렬하게 구현한 작품이다).

하지만 둘을 비교하는 것은 무의미하다. 안토니오니가 (나는 영화에 대해 잘 모르지만) 모더니즘의 위기와 인간이 건설한 공허한 인공

*** '표현형'이란 유전적 형질이 발현되어 겉으로 드러난 여러 특성을 가리키는 생물학 용어로, 물리적인 특성뿐 아니라 행동 같은 특성도 포함한다.

23

세계를 제시하는 반면, 로스코의 그림은 표현 수단이 모두 축소되었음에도 에너지가 넘치고 인간 정신이 살아 숨 쉬기 때문이다. 작품이 보여주는 공허함은 외부 세계에 지시 대상이 없다는 것을 의미하며, 이는 물리적 영역의 방해나 이에 대한 얽매임을 제거하려는 시도다. 아버지는 우리의 초점을 내면세계, 즉 관념의 세계 혹은 가장 중요한 감정의 세계로 옮기고 싶었던 것이다.

로스코는 최소한의 매개로 격한 감정을 완화하며 마치 자연스럽게 흘러들거나 속삭이듯이, 보는 이의 내적 자아에 직접 말을 건네려 했다. 그는 인간의 가장 원초적인 요소와 소통하고 싶어 했다. 그것은 수천 년 전 인류의 조상인 수렵채집인부터 현대인에 이르기까지, 인류가 살아온 시공간이 얼만큼이든, 그들이 심적으로 얼마나 연결되어 있든 공유하고 있는 어떤 요소다.

그가 "인간 조건"이라고 부른 것을 인간 정신과 연결하여 표현하려는 목표는 급진적이진 않지만 상당히 낭만적인 발상이다. 이는 진지하고 지적인 화가의 순진하고 참신한 접근으로까지 느껴진다. 하지만 로스코의 위대한 혁신은 목표를 달성하기 위해 사용한 수단에 있었다. 그의 고전주의 시기 추상 기법은 화살 한 발로 감정 세계의 중심을 관통하기 위해 전통적인 형식적 요소를 대부분 포기한 그의 대담함을 보여준다.

이러한 목표 덕에 로스코의 신비로운 색면을 처음 접하더라도 의외로 어렵지 않게 로스코라는 화가를 알아갈 수 있다. 그는 처음 악수를 청했을 때 이미 당신의 내면을 찌르며 대화를 시작했다. 자신에 대해 많은 것을 밝히지는 않았지만, 그의 작품이 관객에게 와닿

는 지점이 바로 로스코도 공명하는 지점이라고 믿어도 무방할 것이다. 로스코의 그림을 이해하는 것은 우리가 지닌 가장 중요한 인간적 특성이 무엇인지, 나와 로스코가 가진 공통점은 무엇인지 알아가는 과정이다. 당장은 내가 로스코의 언어를 보다 유창하게 구사하더라도, 그가 다다른 보편적인 표현 방식은 이론적으로는 누구나 로스코의 언어에 능통해질 수 있음을 암시한다.

로스코 그림과의 교감을 언어적 측면에서 설명하는 것은 그저 편리한 비유가 아니다. 사람들은 표현이 불가능한 것을 표현해낼 경우 위대한 예술이라고 이르는데, 아버지는 바로 여기에 사로잡혔다. 시대와 공간을 서술하고, 묘사하고, 반영하는 예술은 본질적으로 물리적·사회적·시간적 틀의 제한을 받는다. 이러한 작품들은 아주 기초적인 수준일지라도 주제를 표현할 수 있다. 물론 우리 모두는 관습적인 주제를 뛰어넘어 심오하고 깊은 감정적 방식으로 소통하는 수많은 작품을 알고 있다. 하지만 로스코는 모든 회화적 요소를 훌쩍 뛰어넘어 직접적이면서 모호하지 않은 표현 기법을 통해 내면을 직설적으로 말하려 했다(그림 1). 초기의 구상 회화 작품에서도 이러한 시도를 볼 수 있는데, 그는 인물에 초점을 맞추지 않고 어떤 인물을 그렸는지조차 설명하려 하지 않는다. 대신 인물들의 상태, 즉 물리적으로 어느 장소에 존재하며 그것이 감정에 어떤 영향을 미쳤는지에 초점을 맞춘다. 이 그림은 단순히 인물의 형태가 모호하게 묘사된 것이 아니라 이미 일종의 추상화로 볼 수 있다. 이들은 우리가 파악할 수 있는 사람들이 아니라 우리가 각자의 방식으로 인식하는 '인간 조건'을 비유적으로 표현한 것이다.

그림 1
⟨어머니와 아이 *mother and child*⟩
1940

아버지가 예술의 서사적 요소를 거부했다고 해서 그의 작품이 소
극적일 것이라고 가정해서는 안 된다. 특히 그의 고전주의 시기 색
면회화는 캔버스 위에 움직임이 거의 드러나 있지 않아 견고하고
정적인 직사각형이 '쌓여 있다*stacked*'고 인식되곤 한다. 로스코의
그림에 나타난 시각적인 역동성에 대해서는 나중에 자세히 다루고,
여기서는 아버지가 그랬듯 내용에 초점을 맞추려 한다. 아버지는
자신의 그림을 (내 생각에, 아이러니의 의미가 아닌) "드라마*dramas*"라
고 불렀다.

　아버지가 자신의 작품을 언급한 말 가운데 이 한마디야말로 관객

이 로스코의 그림과 교감하는 방식을 가장 잘 드러내는 말이 아닐까. 일단 드라마는 관객을 결정적으로 인간의 영역에 위치시키기 때문이다. 이제 그림은 색이나 형태, 그림을 그리는 과정이나 감상하는 과정에 관한 것이 아니며, 추상적인 관념에 관한 것도 아니다. 드라마는 서사와 달리 본질적으로 교감이 전제되기 때문에, 드라마로서의 그림은 인간적 문제와 인간적 대화를 위한 무대가 된다.

또한 그림을 드라마로 보는 것은 우리를 정적인 영역에서 벗어나게 만들고, 표면으로부터 초점을 이동시킨다. 이 드라마가 정신적 드라마가 아니면 무엇이겠는가? 이 무대에는 형태를 가진 배우가 없고, 날것 그대로의 감정이 때로는 솔직하고 직접적으로, 때로는 거의 폭력적이거나 정반대로 달래듯 섬세하게 표현된다. 색과 형태라는 가장 기본적인 요소로 전달되는 이러한 감정은 때로는 조화롭게, 때로는 논쟁을 불러일으키며 마치 우리 세상에 끊임없이 색을 불어넣는 양가적인 현실의 감정처럼 끊임없이 넘나든다. 순수한 흑백의 로스코 그림은 존재하지 않으며, 우리 삶 역시 마찬가지다.

여기서 아버지가 직접 언급하지 않았던 작품의 특징 하나를 강조하고 싶다. 그의 고전주의 시기 작품들은 곧잘 창문에 비유된다(그림 2). 그러한 비유를 자초하는 형태는 마치 공기가 드나드는 듯한 인상을 주며 확연히 가볍다. 게다가 1950년대 작품의 밝은 색채와 중심부의 환한 부분을 보면, 빛이 쏟아져 들어오는 창을 쉽게 떠올릴 수 있다.

이러한 비유는 우리를 추상적인 이미지에서 구체적인 이미지로 이끄는데, 나는 창문이라는 비유를 좋아하며 그것이 작품을 감상하

그림 2
〈No. 14〉
1960

는 데 유용한 도구라고 본다. 하지만 로스코의 그림을 밖으로 열린 창문으로 보는 것은 근본적으로 오해다. 로스코의 그림은 투명하지 않으며, 다른 공간에서 들어오는 빛도 없고 외부조차 없다. 창문은 닫힌 채로 가장 감각적인 색으로 채워져 있다. 이는 밖을 내다보는

창문이 아니라 **안을** 들여다보는 창문인 것이다. 로스코의 고전주의 시기 작품들은 웅장한 규모, 확신에 찬 선언, 감각적인 매혹으로 우리의 시선을 사로잡지만 풍경을 보여주지는 않는다. 대신에 화가의 내면세계를 비추고 관객이 작품에 투영하는 감정과 반응을 관객에게 되돌려 준다. 이 작품들은 밖을 향하는 대신 내면으로 시선을 돌리길 권하는 초대장이다. 일종의 영혼의 창문이자, 다른 어떤 곳보다 자신의 **내면을** 잘 들여다볼 수 있는 장소다.

지금까지 내면세계로 깊이 파고들어 보았으니, 잠시 뒤로 물러나 표면적인 차원에서 로스코의 그림에 대한 관객의 반응을 살펴보려 한다. 앞서 언급했듯이, 아버지의 대담한 혁신은 관객이 자신을 따라 그가 말했던 "미지의 세계*unknown world*"로 들어가라는 무언의 요구와 함께 이루어졌다. 이는 필연적으로 작품에 대한 강렬하면서도 상반된 반응으로 이어진다. 내 관점이 다소 비딱하긴 하지만, 나는 그만큼 광적인 추종자들을 거느리면서 한편으로 작품을 인정하지 않은 이들에게 그토록 조롱받은 예술가가 또 있는지 모르겠다. 나는 이 후자의 관객들을 작품에 '감동하지 않은*unmoved*' 사람들이라고 여길 뻔했지만, 실은 그렇지 않다. 그들은 그림에 깊은 감동을 받아 결국 혼란에 빠진 것이다. 로스코의 작품에 대한 이러한 양극화된 반응은 예술이 우리에게 어떤 영향을 미치는지 이해하는 데 매우 중요하며, 우리를 다시 내면의 영역으로 데려갈 것이다.

로스코의 작품을 좋아하는 관객들로부터 가장 자주 듣는 것은 바로 **감동적**이라는 단어다. 이는 우리의 감정적 반응에 대한 신체적

반응을 가리키는 단어이므로 매우 중요하다. 관객들은 그림을 보고 신체적 반응을 보일 만큼 본능적인 상태가 된다. 신경계의 신체적·화학적·이성중심적 요소가 한데 모여 감정적 반응을 일으키는 중요한 상태에 놓인다. 이는 원초적이고 본능적인 상태다. **감동**은 또한 공명하고 흔들리는 상태를 가리킨다. 관객이 영혼의 창을 들여다보고 그림과 교감할 때 심금이 울리면서 일어나는 그 반응은 본능적이고 신체적이며 비자발적인 것이다.

로스코의 그림에 대한 신체적 반응 중 가장 두드러지게 나타나는 것은 울음이다. 그의 그림 앞에서 눈물을 흘리는 관객은 드물지 않으며 여성만큼이나 남성도 자주 눈물을 흘린다. 아버지는 사람들이 자신의 그림 앞에서 '감동해서 눈물을 흘린다moved to tears'는 사실을 잘 알고 있었고, 솔직히 이를 자랑스러워했다. 그는 관객의 눈물을 자신의 작품에 진정한 내용, 특히 비극적인 내용이 온전히 담겨 있으며, 관객에게 심오한 정서적 충격을 선사할 수 있을 뿐 아니라 실제로 그랬다는 증거로 들었다.[2]

그렇다면 왜 눈물인가? 전통적으로 눈물은 슬픔에 대한 반응으로 여겨진다. 하지만 그림 자체가 슬픈 것은 아니다. 그림에는 사회적으로 이해할 내용 자체가 거의 없기 때문에 슬픔의 메시지를 전달하는 것이 무엇인지 명확하지 않다. 색이 슬픔의 메시지를 전달한다고 주장할 수도 있겠지만, 밝은색 그림을 즐거운 감정이라 여기거나 어두운 색 그림을 슬픔과 동일시하는 것은 지나치게 단순한 관점이며 오해를 낳는다. 제한적인 환경에서 살펴본 것이기는 하나, 나는 관객들이 어두운 그림만큼이나 밝은 그림 앞에서 자주 울음을

터뜨린다는 사실을 발견했다.

애초에 로스코의 그림 앞에서 흘리는 눈물이 슬픔의 눈물인지 알 수 없기 때문에, 슬픔에 관한 이러한 논의 자체가 잘못되었다고 생각한다. 사람들은 기쁨이나 분노, 안도감이나 두려움, 성취나 실패 등 다양한 상황에서 눈물을 흘리며, 장례식만큼이나 결혼식에서도 곧잘 눈물을 흘린다. 눈물은 슬픔이 아니라 감동의 표현이며, 유의미한 무언가를 경험하고 있음을 나타낸다. 이야말로 로스코의 그림에서 관객들이 경험하는 무엇이다. 그들이 그림을 마주할 때 어떤 마음을 품고 작품으로부터 무엇을 얻든 마음속 깊은 곳을 뒤흔드는 교감을 경험하는 것이다. 그림 속 무언가가 관객의 마음을 울리고, 관객의 내면과 **공명**한다. 이것은 파이프를 통과하는 바람이나 현을 가로지르는 진동이 음을 내는 것처럼 본질적으로 물리적인 과정이다. 의식적인 사고 이전에 존재하는 우리 내면의 무언가를 치거나 퉁기고, 잡아당기거나 구부러뜨리고, 두드리거나 쓰다듬어 무의식적으로 눈물이 나오게 하는 것이다. 이 뜻밖의 눈물이 꼭 불편한 것은 아니다. 이것은 슬픔이 아니다. 단지 간절하게 느껴지는 어떤 의미다.

물론 로스코의 그림 앞에 선 대부분의 사람들은 울지 않으며, 어떤 이들은 부정적 반응을 보이기도 한다. 나는 아버지를 일종의 사기꾼으로 여기며 기하학 문양을 낙서로 그린 학생 작품을 순수예술로 팔려 드는 이들을 다루지는 않을 것이다. 이들은 작품의 내용이 아닌 다른 요소에서 분노를 느끼는 사람들로, 아마 작품을 주의 깊게 보지 않았을 것이다. 그러나 그림을 진지하게 감상한 후 진정으

로 거부감과 분노를 느끼며 작품을 불쾌하게 여기는 사람들도 있다. 이는 순수한 미학적 반응일 수 있는데, 로스코의 양식에서 매력을 느끼지 못하는 것이다. 그러나 부정적인 감정을 강렬하게 느끼는 사람들도 그림이 내면을 관통하는 순간을 보여주는 것이다. 이들도 그림을 보며 마음의 공명을 느끼지만, 이것이 일종의 혐오감으로 이어진 경우다. 이유는 관객마다 다르겠지만, 그림이 마음의 민감한 부분을 건드리거나 부정적인 연상을 불러일으키기 때문일 것이다. 불쾌감을 느끼는 이들은 매력을 느끼지 못해서, 혹은 반대로 매력에 이끌려서 너무 고통스러운 것이다.

로스코의 그림에 대한 세 번째 범주의 반응은 가장 많은 관객이 보여주는 것으로, 나는 이를 '방어적defensive' 반응이라고 부른다. 여러 이유로 관객이 작품과 적극적으로 관계 맺지 않고 방어적인 자세를 취하는 것이다. 이러한 반응은 여러 종류가 있으나 여기서는 두 가지를 설명하려 한다.

먼저 로스코의 작품이 너무 노골적이라고 불평하는 경우다. 표현이 너무 과다하며 지나치게 감정을 자극해 당혹스러울 지경이라는 것이다. 주로 팝 아트의 패러디, 미니멀리즘의 단순화된 색상, 또는 감정이 제거된 포스트모더니즘 예술에 관심을 가진 관객과 **예술가**에게서 이런 반응을 보았다. 이들은 팝 아트의 냉소적이고 장난기 어린 웃음이나 미니멀리즘의 보다 냉정한 관점을 더 편안하게 느낀다. 지극히 정당한 미적 취향이지만, 이는 개인적인 취향뿐 아니라 정서적 태도를 보여준다. 이들은 예술 작품으로부터 자신의 감정이 자극받는 것을 불편해하며, 본능적인 층위까지 틈입하는 예술 경험

을 원하지 않는다. 대신 지적인 층위 혹은 순전히 시각적인 층위에서 예술을 접하거나, 감정적인 울림이 있더라도 그것이 사회적 혹은 정치적 메시지로 전달되길 바란다. 이들 역시 본질적으로 로스코의 그림이 깊은 감정적 층위에서 관객과 소통한다는 것을 알고 있다. 그렇기에 로스코의 그림이 감정적인 혼란을 준다고 진심으로 말하는 것이다.

그러나 이와 같이 작품으로부터 거리를 둔 반응은 로스코의 그림을 좋아한다고 말하는 사람들에게서도 곧잘 나타난다. 널리 사랑받는 로스코의 그림조차도 아무런 마법을 부리지 못할 때가 있는 것이다. 이는 전후 상황이나 그림을 전시한 방식, 그림을 비추는 조명 등의 영향일 수도 있지만, 관객이 방어적인 태도를 취하고 있음을 보여주는 것일 수도 있다. 내 개인적인 경험으로도 집에서 매일 보며 좋아했던 로스코의 그림이 언젠가는 대단치 않게 느껴질 수 있음을 안다. 분명 그림은 달라지지 않았고 디테일한 표현 역시 그대로다. 유일하게 변한 것은 나와 내 정서적 영역뿐이다. 내가 그림이 말하는 것을 듣거나 그림이 주는 감정적 자극을 받아들이기에 적절한 마음 상태가 아닐 수 있는 것이다.

항상 그림과 강렬하게 교감할 수 있는 사람은 없다. 누구나 자극받는 것을 견딜 수 없는 순간이 있다. 이때 우리는 그림을 외면하는데, 이로써 그림이 감정에 미치는 영향을 역설적으로 확인할 수 있다. 하지만 이보다 그림으로부터 얻는 피드백이 중요하다. 우리는 그림과 교감을 꺼리는 것을 통해 자신의 감정 상태를 인식한다. 그림이 진정한 감정적 지표 역할을 할 수 있는 것이다.

지금까지 로스코의 그림이 깊은 감정적 층위에서 관객과 교감한다는 것을 확인했으니, 어떻게 이러한 층위에서 관객과 소통할 수 있는지 그 심리적·예술적 메커니즘을 살펴보려 한다. 시각적 자극이 감정 상태에 미치는 영향을 다룬 여러 심리학 이론과 연구는 대체로 일반적인 경우를 다룰 뿐이어서 관객과 예술 작품 사이에서 일어나는 복잡한 교감과의 관련성은 낮지만, 로스코의 그림을 살펴볼 때 일말의 과학적 근거를 마련하는 것도 중요하다고 생각해 몇몇 연구 내용을 살펴보려 한다.

시각적 자극과 정서적 반응에 관한 대다수의 연구가 색에만 집중하고 있다는 사실은 놀랍고도 실망스럽다. 형태, 질감 또는 공간 구성과 같이 시각적 자극을 주는 그림의 여러 구성 요소가 미치는 정서적 영향에 대한 연구는 (적어도 영어권에서는) 존재하지 않는다. 따라서 여기서는 색에 대해서만 논의하겠지만, 색이 우리에게 감흥을 불러일으키는 그림의 유일한, 혹은 주된 요소라고 생각하지는 않는다.

연구자들이 색을 구분하는 가장 기본적인 방법은 일반적으로 붉은색, 주황색, 노란색으로 대표되는 '따뜻한warm' 색과 녹색, 파란색으로 대표되는 '차가운cool' 색으로 나누는 것이다. 수많은 연구에서 따뜻한 색은 일반적으로 근육 활동, 심박수, 혈압 등을 증가시켜 자극을 준다고 밝혀졌다. 한편 차가운 색은 일반적으로 진정 효과가 있어 근육 이완을 유도하고 여러 신체적 흥분 지수를 낮추는 것으로 나타났다. 피실험자들은 스스로 기록한 보고서에 이러한 색상 그룹에 대해 비슷한 효과를 느낀다고 썼다. 한 연구자는 설문조

사에 의존한 실험에서 얻은 결과를 검증하기 위해 신체장애가 있는 환자를 대상으로 실험을 실시했으며, 그들의 신체가 붉은빛을 향하고 파란색을 멀리했으며 녹색에는 아무런 반응이 없었다는 결과를 얻었다.[3] 그러나 최근 연구에 따르면 색에 대한 반응이 문화와 성별에 따라 다르게 나타난다는 사실이 밝혀졌기에 기존 실험 결과에서 결론을 도출하는 데 신중해야 한다.[4]

사람들은 대부분 로스코의 붉은색과 파란색 그림이 둘 다 자극적이라고 여기기 때문에(나로서는 사실 붉은색 그림 쪽이 **훨씬** 인기 있다고 말해야겠지만), 로스코의 그림에서 색이 영향을 주는 메커니즘을 이해하려면 다른 접근 방식이 필요하다. 이를 위해 나는 널리 알려진 심리 검사법인 로르샤흐 테스트에 주목했다. 로르샤흐 테스트는 피험자에게 잉크블롯*inkblot* 카드*를 보여주어 연상 반응을 유도하는 테스트다. 이 카드는 검은색 이미지, 검은색과 빨간색 이미지, 다채로운 색이 섞인 이미지 등으로 구성되어 있다. 이미 수만 건의 실험 데이터가 있어 테스트 결과에서 피험자의 패턴을 파악할 수 있다. 색이 다채로운 잉크블롯 카드는 밝은 분위기를, 반대로 색이 적은 카드는 우울한 기분을 연상시킨다. 루돌프 아른하임*Rudolf Arnheim***의 말을 빌리면 이를 다음과 같이 요약할 수 있다. "색에 대한 반응은 외부 자극에 대한 개방성을 나타낸다. 이러한 사람들은

마크 로스코의 내면세계

* 여러 색상의 잉크 자국으로 그려진 이미지가 인쇄된 심리 테스트용 카드.
** 독일의 심리학자이자 미술·영화이론가(1904~2007)로,《미술과 시지각》《엔트로피와 예술》《시각적 사고》를 비롯한 심리학적 연구와 저술로 미술의 형태와 기능을 고찰했다.

민감하고 쉽게 영향을 받으며, 불안정하고 곧잘 흥분한다. 형태에 (만) 반응하는 것은 내향성, 충동에 대한 강한 통제력, 비감정적인 태도를 나타낸다."[5]

이는 시각적 현상에 대한 정서적 반응을 이해할 때 중요한 것은 어떤 색인지가 아니라, 색의 조화라는 것을 나타낸다. 에른스트 샤흐 텔*Ernst G. Schachtel*은 로르샤흐가 밝힌 색의 효과에 대해 논의하면서 색의 경험이 감정의 경험과 유사하다고 주장했다. 두 경우 모두 우리는 자극을 수동적으로 수용한다. 색은 우리가 형태를 지각하고 분류하기 위해 사용하는 정신과정**과 후천적 감각 기관을 우회하여 인식된다. 감정적 반응에 필요한 어느 정도의 개방성만 있다면, 색은 우리에게 직접적으로 영향을 미친다.[6]

이 설명을 받아들인다면 색이 로스코에게 매력적인 표현 수단이된 이유를 알 수 있다. 아버지는 다양한 표현 수단을 활용했지만, 그중 색은 강렬한 감정적 메시지를 전달하는 점점 더 중요한 수단이되었다. 색은 그 영향력이 즉각적이고 원초적이어서 관객의 내면에더욱 직접적으로 다가갈 수 있다.

그러나 로스코의 그림과 색을 동일시하는 것은 명백한 실수다.[7] 아버지의 그림은 게슈탈트, 즉 세심한 균형을 이루는 시각적 전체이며, 설득력 있는 감정 표현에 실패하더라도 색을 잘못 선택하거나 색이 아름답지 않기 때문인 경우는 거의 없다. 이는 대개 형식의

* 독일의 정신분석가(1903~1975)로, 대표적으로 감각과 정동 사이의 관계를
 연구했다.
** 개인이 정보를 처리하는 과정을 일컫는 심리학 용어.

균형이 적절하지 않기 때문이다. 따라서 아버지의 작품에 표현 능력을 불어넣는 몇 가지 다른 메커니즘을 살펴보려 한다. 이러한 메커니즘 중 일부는 이후 시대별로 작품을 분석하면서 더 자세히 설명할 것이다.

그중 첫 번째 메커니즘은 바로 **모호함**이다. 로스코의 모든 시기에 공통적으로 나타나는 이미지의 흐릿함 또는 불분명함이다. 1930년대에 그렸던 인간의 형상, 초현실주의자*Surrealist****로서 그린 좀 더 원시적인 그림, 그리고 다층형상*Multiforms*으로 알려진 병치된 색 영역이나 화폭을 떠다니는 고전주의 시기 직사각형까지 이미지가 완전히 초점을 맞추고 있다고 느껴지는 경우는 없다(그림 3~6). 우리가 보고 있는 그림이 어떤 사람, 혹은 대상인지 명확히 알 수 없다. 이는 관객이 더 적극적으로 그림을 감상해야 하며, 그러는 순간 그림과 적극적인 관계에 빠져든다는 것을 의미한다. 모호함은 또한 감정이 섞인 투영을 불러일으킨다. 로스코는 자신이 무엇을 보여주고 있는지 확실하게 말하지 않는다. 관객은 자신의 심리적 메커니즘을 거쳐 그것을 이해해야 한다. 여기서 다시 한 번, 로스코가 말하는 것을 이해하기 위한 여정에서 우리가 자신을 더 많이 이해하게 된다는 것을 알 수 있다.

아버지가 감정을 전달하기 위해 사용한 두 번째 표현 수단은 행위*action*다. 색면회화를 그린 화가를 설명하려고 행위를 들먹인다

*** 이성의 지배에서 벗어나 비합리적인 것, 무의식의 세계를 표현하는 예술 운동이다. 마크 로스코의 초현실주의 시기는 일반적으로 1940~1946년이라고 본다.

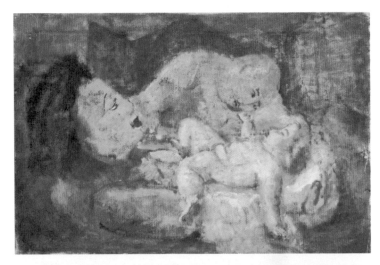

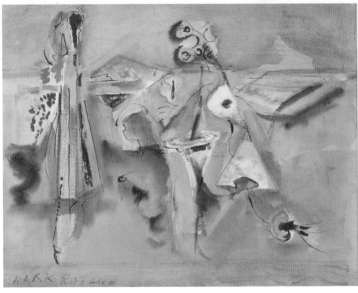

그림 3 (위)　　　　　　　　　그림 4 (아래)

⟨가족*family*⟩　　　　　　　　⟨무제⟩

1936년경　　　　　　　　　　　1943~1945

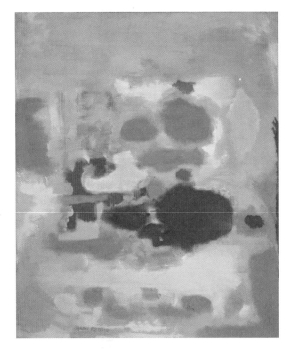

그림 5
〈무제〉
1948

그림 6
〈No. 15〉
1951

는 것이 아이러니할 수도 있겠다. 하지만 잭슨 폴록Jackson Pollock*
이나 프란츠 클라인Franz Kline**에 비해서는 중요도가 낮더라도,
행위는 로스코 작품의 핵심적인 특징이다. 초현실주의 수채화(그림
7)에서 보이는 강력한 선의 움직임, 고전주의 시기 작품들(그림 2)에
서 나타나는 의도적인 붓질, 후기 연작 〈검은색과 회색Black and
Grey〉 중 하나인 〈무제〉(그림 8)의 고요한 혼란에서도 움직임은 작
품의 핵심 요소다. 어쩌면 색의 역동성에서 더 강렬한 움직임을 느
낄 수 있을 것이다. 이는 다층형상 작품에서 지속적으로 나타나는
색의 넘나듦이나 고전주의 시기 색면의 경계에서 일어나는 색의 폭
발에서 쉽게 찾을 수 있다. 좁게 나란히 병치된 이 영역에서 감정적
에너지가 급격히 고조된다.

　고전주의 시기 작품들에는 또 다른 표현 메커니즘 두 가지가 눈
에 띈다. 이는 로스코의 모든 작품에 존재하는 요소를 본질적으로
요약한 것이기도 하다. 첫 번째는 고전주의 시기의 감동적인 작품
에 나타난 '내면의 빛inner glow'이다(그림 6). 내면의 빛은 표면 아
래에 자리한 내용을 비추며 관객의 시선이 내면을 향하도록 이끈
다. 그것은 내면에서 일렁이는 빛의 창이다. 이 작품들에서 로스코
에게 중요했던 근원적 인간성이 가장 선명히 드러난다. 우리는 그
의 따뜻한 포옹을, 그림 속에 오래 머물며 관계를 맺어보라는 권유

*　　　미국 추상표현주의 화가(1912~1956)로 캔버스를 펴놓고 물감을 뿌리며 그
　　　리는 '드리핑 페인팅' 기법을 만들어낸 것으로 유명하다.
**　　미국 추상표현주의 화가(1910~1962)로 흰 바탕에 검정 또는 회색 물감을 굵
　　　직한 솔로 민첩하게 선을 그어 역동감을 살리는 화풍이 특징적이다.

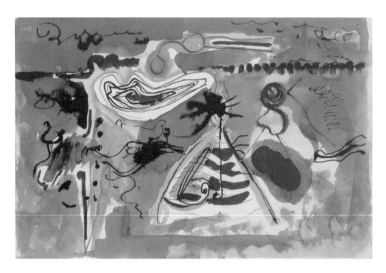

그림 7
〈무제〉
1944~1946

를 감지할 수 있다. 그리고 색의 빛 속에서 로스코에 의해 섬세하게 조율된 인간 존재의 기쁨과 슬픔을 느낄 수 있다. 그 빛 속에서는 로스코의 생의 맥박마저 느껴진다. 어쩌면 이 맥박은 우리 자신의 것이 아닐까?

　로스코의 작품 대부분에서 은근히 제시되는 불완전성은 그가 관객을 그림으로 끌어들이기 위한 두 번째 감정적 '훅*hook*'이다. 데이비드 앤팸*David Anfam*＊은 로스코 카탈로그 레조네*Rothko Cata-*

＊　　영국 미술사학자이자 큐레이터(1956~)로, 추상표현주의에 관한 방대한 저술을 남겼다.

*logue Raisonné**에 이에 관한 명쾌한 설명을 남겼다. 로스코의 그림들은 규칙성이 있고 형식적으로 깔끔하지만 그럼에도 분명히 인간의 손길을 거친 것이다. 이 그림들은 알베르스*Josef Albers***나 뉴먼*Barnett Newman****, 라인하르트*Adolf Dietrich F. Reinhardt*****처럼 인간의 불완전성에 거슬러 저항하지 않는다. 로스코의 작품에서 인간적 요소는 인간의 불완전함과 함께, 작품 어디에서나 나타난다. 붓질의 모든 궤적, 오로지 직사각형을 암시하는 형태, 말끔해 보이는 색면에 튄 물감 자국 등 모든 곳에 존재한다. 이는 관객에게 그림을 그린 과정을 보여주기 위한 것이 아니라, 작품에 개인적인 느낌을 더하려는 것이다. 이러한 인간적인 요소들은 관객에게 그의 그림을 감상하는 일이 두 인간 사이의 교감이라는 인식을 강조한다.

마지막으로 다룰 표현 메커니즘은 바로 아버지가 작품의 본질적인 내용으로 여겼던 것이다. 단순한 드라마가 아닌 비극적 드라마, 바로 '인간 조건의 비극*tragedy of the human condition*'이다. 아버지는 아마 니체에 기대어 이를 설명했겠지만, 나는 아리스토텔레스를

* '카탈로그 레조네'는 어떤 예술가의 모든 작품과 관련 자료를 분류·정리하여 목록화한 자료로, '전작 도록'이라고도 한다.

** 요제프 알베르스(1888~1976)는 독일 출신의 화가로, 디자이너, 판화가, 시인으로도 활동했다. 평생 색과 빛의 문제를 탐구했으며, 1950년부터 25년 동안 작업한 〈정사각형에 대한 오마주〉로 유명하다.

*** 바넷 뉴먼은 미국 추상표현주의 화가(1905~1970)로, 색면 추상화를 그렸으나 로스코와 달리 색면을 가로지르는 수직선 '지퍼*zip*'를 활용한 그림들로 유명하다.

**** 애드 라인하르트는 미국 모더니즘 화가이자 추상화가(1913~1967)로, 추상표현주의 작품을 그렸으며 1950년대부터 검은색에 가까운 어두운 색의 단색조를 주로 활용했다.

그림 8
〈무제〉
1969

통해 이 비극적 내용의 작용을 설명하려 한다.

아리스토텔레스는 《시학》에서 비극이 관객에게 "연민과 공포"를
불러일으킨다고 했다. 그는 연민을 "부당한 불행으로 인해 발생하
는" 인간적 감정으로 보았으며, 공포는 "자신과 닮은 사람"의 불행
에서 비롯된 감정이라고 말했다. 아버지가 특히 중요하게 여긴 것
은 두 번째 감정인 공포, 자신과 닮은 존재에 대한 인식이다. 아버지
는 관객이 자신의 그림을 다른 사람이 그린 그림으로 바라보는 것
이 아니라 자신과 직접적으로 연결된 것, 즉 자신의 삶에 즉각적으
로 말을 거는 무언가로 보길 원했다. 그림의 비극적 요소는 관객의
마음을 울리고 관객의 내면으로부터 친숙함을 불러일으킬 수 있어
야 한다.

그렇다고 해서 공포가 지닌 무서운 측면을 간과해서는 안 된다. 로스코의 작품에는 실존적 불안과 죽음과 궁극원인*ultimate cause** 에 대한 집착이 분명하게 흐르고 있다. 하지만 이것이 로스코가 비극을 받아들인 주된 이유는 아니었던 것 같다. 그는 "죽음에 대한 두려움과 고통과 좌절이야말로 인간을 가장 끈질기게 연결하는 고리이며, 알다시피 공통의 긍정적인 목표보다는 (…) 공통의 적이 우리의 활력을 훨씬 강하게 응집시킨다"[8]라고 말했다. 그에게 비극은 인간 존재의 보편적인 경험에 대한 궁극적 표현이었다. 그는 본질, 즉인간이 어떤 존재인지 정의하는 요소에 집중했다.

비극적 내용의 두 번째 중요한 측면은, 바로 '내용'이다. 이는 아리스토텔레스에게도 마찬가지였다. 그는 "비극의 공포와 연민은 스펙터클에 의해 유발될 수도 있지만, 그보다는 극의 구조와 사건 자체에 의해서도 유발되어야 하며, 이쪽이 더 좋은 방법이면서 훌륭한 시인임을 보여주는 증거다"라고 했다. 로스코 역시 스펙터클을 좋아하지 않았다. 그는 시각적 효과나 전략적인 구성보다는 작품의 주제를 직접적으로 전달하는 소통에 관심이 있었다. 그의 작품에서 형태와 색은 아리스토텔레스가 말한 '공포의 스펙터클'이 아니라 '연민과 공포의 쾌감', 즉 진정한 감정적 몰입에서 오는 만족감을 위해 존재한다. 로스코에게 표면은 그저 표면이었고, 그림의 내용을 표현하기 위해 존재하는 것이었다.

*　　다른 어떤 원인도 갖지 않는, 현상의 가장 근원적인 원인을 뜻한다.

열정, 생동감, 심지어 기쁨을 발산하는 수많은 그림을 두고 비극에 초점을 맞추는 것을 어떻게 바라봐야 할까? 온전히 답하기는 어렵지만 아버지가 가장 좋아했던 작곡가 모차르트를 예로 들어 설명해보겠다. 모차르트의 초상은 보통 평온한 표정이고 매우 선율적인 그의 음악은 배경음악으로 많이 쓰인다. 이는 로스코의 작품이 종종 벽을 장식하는 용도로 사용되는 것과 마찬가지다. 하지만 모차르트를 주의 깊게, 마음을 열고 듣다 보면 슬픔과 그리움, 고통받는 인간의 아픔을 느끼게 된다. 아버지는 모차르트가 "눈물을 흘리며 웃고 있다"라고 곧잘 말했는데, 아버지도 마찬가지였을 것이다.

이 책의 여정에서 우리는 강렬한 이미지 뒤에서 이쪽을 엿보고 있는 인간 로스코의 면면을 만나게 된다. 극히 진지하지만 따뜻함도 느껴진다. 그는 운명에 대한 집착으로 비극에 초점을 맞추는 것이 아니라, 우리 모두를 하나로 묶어주는 접점으로서 비극에 주목한다. 로스코는 자신이 자기를 위해 그림을 그리거나 훌륭한 예술적 자질을 과시하는 예술가가 아니라는 점을 거듭 상기시킨다. 그는 관객을 위한 서곡을 준비한다. 물론 그는 관객에게 할 말이 있지만, 그 이야기는 강단 위에서 시작되는 것이 아니라 "당신과 나는 그리 다르지 않다"라는 정서에서 출발한다. 그리고 이를 통해 그는 인생의 (비극적인) 드라마를 탐구하는 여정으로 관객을 초대한다.

기법에 대한 지식, 색이 우리의 지각 체계에 미치는 영향, 작품의 철학적 토대보다 관객과 그림, 즉 관객과 화가 사이의 교감에 초점을 맞추어야 로스코의 작품과 우리 내면이 맺는 관계를 파악할 수

있다. 그림을 형식적 수단이나 회화적 과정의 결과물이 아니라 소통의 행위로 바라보면, 그림이 우리에게 영향을 미치는 이유를 깊이 이해할 수 있다. 단순히 자신을 표현하는 것이 아니라 관객과 소통하고 실제로 대화를 나누는 것이 평생 아버지의 목표였기 때문이다.

나는 평소 글을 쓰는 과정에 대해 언급하는 것을 좋아하지 않지만, 강의를 위해 이 책에 실린 글들을 준비할 때 썼던 메모들을 공유하고자 한다. 나는 로스코의 그림이 우리에게 미치는 영향에 대해 "내용과 영향"이라고 메모하려 했다. 그런데 "내용과 영향"이라고 쓰는 대신 이 두 단어의 일부를 생략하고 실수로 "접촉"이라고 썼다.

<div align="center">

내용*content* + 영향*impact* = 접촉*contact*

</div>

"유레카!" 나는 상상의 욕조에서 아르키메데스처럼 물장구를 치며 외쳤다. 접촉이라는 단어가 내가 말하고자 하는 바를 정확히 요약해주었기 때문이다.

로스코의 그림은 예술가와 관객의 마음과 영혼의 만남, 즉 마주침에 관한 것이다. 우리 모두는 표면적으로는 손짓, 눈빛 교환, 전화 통화(2015년인 지금에는 '문자 메시지'와 '트위터 피드'라고 할 수 있겠다)*를 활용해서, 더욱 깊은 층위에서는 진정으로 나를 이해한다고 느끼는 사람과의 친밀감을 통해 타인과 접촉을 시도한다. 아버지의 욕구와 목표도 다르지 않았지만, 그는 예술을 매개로 소통하고자

* 이 글은 영문판《Mark Rothko: From The Inside Out》이 출간되기 이전에 강연을 위해 쓴 원고를 수정한 것이다.

했다. 이런 맥락에서 나는 아버지가 아주 일상적인 대화를 나누려고, 8피트(약 244센티미터) 크기의 정사각형 그림을 들고 뉴욕의 거리를 배회하는 모습을 상상하는 것을 좋아한다.

우리는 로스코가 애초부터 전달하려 했던 '비극적 내용*tragic content*', 즉 인간 조건에 대한 공통의 경험을 분명히 알고 있다. 하지만 그는 이를 표현할 수 있는 예술의 언어를 개발해야 했다. 예술가로서 로스코의 여정은 그 언어를 개발하기 위한 탐구였고, 이는 끊임없는 개선의 과정이었다. 그는 보편적으로 소통하면서 우리의 공통된 경험과 심리적 작용을 건드릴 수 있는 표현 수단을 찾으려 노력했다. 수년간의 모색을 통해 자신의 인간성을 보다 원초적으로 표현할수록 그러한 공통된 경험과 심리에 직접 다가가고, 살아 있다는 것이 무엇을 의미하는지에 대해 이야기할 수 있다는 사실을 발견했다.

이번에는 그 모색과 발전의 여정을 시기별로 살펴보려 한다. 나는 이러한 발전이 양식과 언어의 발전이었지 내용이나 메시지의 발전이 아니었다는 점을 강조하고 싶다. 로스코의 작품을 이해하는 데 가장 중요한 한 가지를 꼽자면, 초기 구상화부터 후기 추상화에 이르기까지 그의 작품 전반에 걸쳐 존재하는 근본적인 통일성이다. 시기에 관계없이 작품에 담긴 인간적인 내용은 변함없이 나타난다. 다르게 표현했을 뿐 결국 우리 안에 있는 동일한 부분에 대해 이야기하려 했던 것은 틀림없다. 아버지는 '복잡한 관념을 단순하게 표현'하기 위해 불필요한 것들을 걷어내며 발전해왔지만, 그 사상은 처음부터 존재했다. 로스코의 그림은 양식의 변화를 여러 번 거쳤

지만 이를 그린 것은 모두 우리에게 가닿으려 했고 우리가 함께 이해할 수 있는 것을 탐구하려 했던 한 명의 예술가이자 한 명의 인간이었다.

<center>*</center>

아버지는 20년 가까이 사실주의 화가로 활동했다. 그가 자신이 본 세상을 완벽하고 객관적으로 묘사하려 했다는 뜻이 아니라 누구나 알아볼 수 있는 형상으로 가득한 주변 세계의 모습을 그렸다는 의미다. 그러나 그가 그린 세계는 사실 매우 주관적인 것이었고, 외형의 디테일이나 시각적 표현의 정확성보다는 내면의 진실에 공을 들였다. 이 시기에는 풍경, 초상화, 누드 등 다양한 양식을 그렸지만, 내가 '도시 심리극urban psychodramas'이라 부르는 양식이 가장 중요하다고 본다. 도시 심리극은 구상화 시기 전반에 걸쳐 등장하며, 가장 주목을 받았던 초기작이 포함되어 있다. 도시 심리극에는 인물이 도시의 환경과 관계를 맺는 모습이 담겨 있다. 그러나 이 모습은 주로 외적인 몸짓이나 움직임이 아니라 내적·정신적·정서적 작용으로 나타나며, 인물의 표정, 자세 또는 인물이 주변 세계를 마주하는 태도를 통해 전달된다. 때로 인물은 작품의 메시지를 전달하는 데 매우 수동적으로 그려지기도 한다. 인물의 계층, 감정 상태, 인간 드라마에서의 위치는 작가가 인물을 환경에 어떻게 배치했는지, 그림의 나머지 부분과 어떤 구도에서 어우러지게 했는지에 따라 달리 기능한다.

이 시기의 그림은 경쾌하고 명랑한 것이 많고 때로는 피상적인 것도 있는데, 비극적 요소를 직접적으로 표현한 그림이 가장 호소력 있다. 실체 없고 불분명한 두려움이 몇몇 작품에서 조금씩 배어나기도 한다. 그러나 1930년대 초반과 중반의 두 작품, 〈도시 환상 *City Phantasy*〉(그림 9)과 1933년경의 〈무제〉(그림 10)에서처럼 두려움은 극명하고 극적으로 표현되는 경우가 더 많다. 두 그림에서 두려움의 대상은 드러나 있지 않고 그 정체를 추측할 수도 없지만, 그림 속 인물들에게 그것은 매우 현실적이고 즉각적인 것으로 보인다. 우리가 이 인물들의 얼굴에서 읽은 두려움은 확실히 날카롭게 두드러지지만, 두려움은 그들의 지치고 비관적인 삶 곳곳에서 익숙하고 반복적인 것이라는 느낌을 준다.

여러 비평가가 로스코의 초기 작품에서 폐소공포증의 느낌이 강하게 드러난다고 지적한다.[9] 골목길과 건물이 인물 위로 무너져 내릴 것 같은 〈도시 환상〉은 물론, 1930년대의 여러 누드화나 도시 풍경을 묘사한 불길한 느낌이 옅은 그림들에서도 나타난다. 예를 들어 〈앉아 있는 인물 *seated figure*〉(그림 11)은 인물의 머리 일부가 화면 위 바깥으로 밀려나 있고, 다른 여러 그림에서도 인물은 방 한구석에 위치하거나 옹색한 공간에 불편하게 갇힌 상태로 묘사된다.

이 시기 그림에서는 이처럼 그림 속 인물을 꼼짝 못하게 만드는 경계가 무척 중요하게 다뤄진다. 마치 인물이 부차적인 요소이고 건축적·구조적 요소가 그림에서 핵심적인 역할을 하는 것처럼 보인다. 인물은 대부분 그늘 속에 있고 옷장, 하늘, 창틀, 처마 장식 등은 밝은 색상에 상대적으로 세세히 그려지는데, 이 시기의 걸작 중

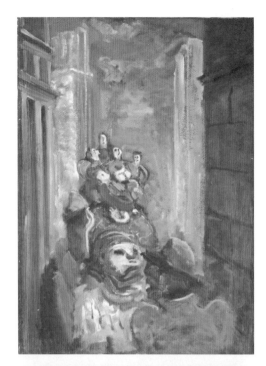

그림 9

〈도시 환상〉

1934년경

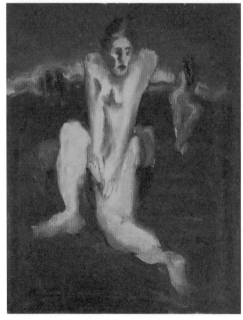

그림 10

〈무제〉

1933~1934

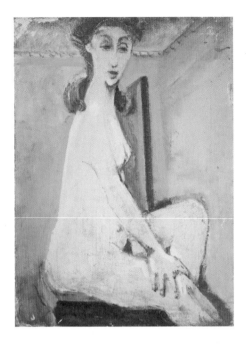

그림 11

〈앉아 있는 인물〉

1939

하나에서도 이를 확인할 수 있다(166쪽 그림 56 참조). 출입구와 창문 사이에 피사체를 배치한 그림(그림 12)에서도 인물은 세트가 되고 세트가 중심인물이 되는 것을 볼 수 있다. 마치 이 드라마에서 그 인물이 하찮은 위치에 있음을 강조하는 것처럼 보인다. 이때의 하찮음은 사전적 의미와 동시에 인물이 자신을 하찮게 여기고 있음을 뜻한다. 우리는 인물의 시선을 통해 그 인물을 바라보는 것이다.

이 주제는 아버지가 1930년대에 그린 뉴욕 지하철 시리즈에서 절정에 이른다(그림 13, 14). 자코메티*Alberto Giacometti**를 연상시키

* 알베르토 자코메티(1901~1966)는 스위스의 조각가로, 가늘고 긴 인물을 묘사한 조각으로 유명하다.

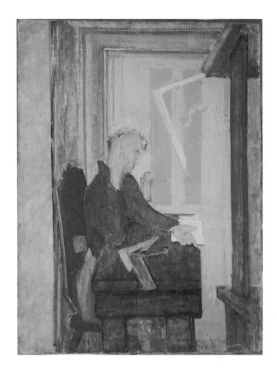

그림 12
〈무제〉
1938~1939

는 인물들은 지하철 기둥 뒤로 몸을 감추고, 구부정한 남녀가 녹회색 벽과 섞여든다. 지하철은 답답한 공기, 도시의 우울, 무채색 풍경, 무기력하게 꿈틀거리는 승객 등 이 시기 도시 생활의 비인간적인 측면을 보여준다. 지하철에는 개인을 위한 공간은 없고 얼굴 없는 군중만 가득하다.

　아버지는 참담한 도시 환경이 그의 주변인들에게 미치는 영향(그리고 자신에게 미치는 영향)을 목격했고, 이를 슬프고 때로는 씁쓸한 아이러니가 담긴 그림으로 묘사했다. 그러나 그의 그림에서 나타나는 개인에 대한 강조는 그를 동시대의 다른 화가들과 구분 짓는 요

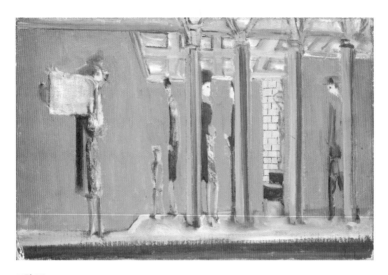

그림 13

〈무제(지하철subway)〉

1937

그림 14

〈지하철〉

1935

소다. 그는 열정적인 사회주의자였고 미국 대공황 시기에 그림을 그렸기 때문에, 당대 사회에 대한 관심이 자연스럽게 그림에 반영되어 있었다. 그러나 로스코는 고통받는 대상이 막연한 대중이 아니라, 대중에 편입되어 숨 쉬기 위해 고군분투하는 개인들이라고 보았다. 그는 거대한 사회 문제, 즉 억압받는 계급으로서의 민중의 고통보다 개인적·심리적 드라마에 주목했다.

이 그림들에서 비좁은 공간에 갇힌 인물들은 탈출을 꿈꾼다. 주변 환경으로부터, 자신이 알고 있는 세상으로부터 자유로워지길 원한다. 이것은 로스코가 화가로서 겪었던 투쟁의 은유이기도 하다. 바로 기존 그림의 한계에서 벗어나 더 명확하게, 강렬하게 자신을 표현할 방법을 모색하는 투쟁이다. 그는 자신이 그린 사람들과 비슷한 현실적 고난을 겪고 있었다. 경제적 부담과 일상의 지루함에서 벗어나고 싶었다. 동시에 자신이 사회적·회화적 관습에 갇혀 있다고 느꼈다. 이 시기에 로스코는 그러한 한계를 드러내고 또 넘어서기 위한 예술적 기법들을 만들어냈지만, 여기서 완벽하게 벗어나지는 못했다. 경계를 부수고 프레임을 지우고 지극히 인간적인 감정을 불러일으키는 표현을 활용한 고전주의 색면회화에 이를 때까지 그의 노력은 계속되었다. 회화적 차원에서 보면, 아이러니하게도 해방은 초기 작품의 인물을 포기하고 인물을 지배하던 건축적 요소를 수용하면서 찾아왔다.

1940년, 형식과 감정의 목소리를 완전히 해방시키기까지 아직 10년은 남은 시점이었지만, 로스코는 매우 중요한 두 단계 중 첫 단계에 발을 내디뎠다. 이 무렵 뉴욕 미술계를 휩쓸고 있던 초현실주

그림 15
⟨오이디푸스*oedipus*⟩
1940

의 운동에 충격을 받은 그는 초현실주의의 철학적 언어를 접하고
그 양식을 받아들인다. 그의 심미적 세계가 전쟁으로 폐허가 된 유
럽에서 미국으로 건너온 초현실주의자들의 영향을 받은 것은 분명
하지만, 로스코가 초현실주의 양식을 받아들인 것은 자신이 줄곧
추구해왔던 방향, 즉 인간 경험에 대한 보다 보편적이면서 즉각적
인 표현에 적합했기 때문이다.

그리하여 로스코는 결국 추상화로 이어지는 (그림 15 ⟨오이디푸스⟩
처럼 말 그대로) 형상의 해체를 시작했다. 이 그림을 감상하는 여러
방식이 있지만, 중요한 것은 초상화를 완전히 뒤집어 회화적 관습

과 대상을 바라보는 관습적 시선을 무너뜨렸다는 점이다. 그는 사회적 참조물들을 제거하고 사회적 맥락에서 바라본 인간성에 대한 전형적인 이해를 뒤흔든다. 형태가 무너진 오이디푸스는 외부를 경유하지 않고 내면으로 파고듦으로써 관객의 근원적이고 원초적인 내면에 호소한다.

더욱 원초적인 층위에서 소통하려고 아버지는 주변의 많은 예술가처럼 신화를 작품 내용의 원천으로 삼았다. 아버지에게 신화는 대부분의 사람이 쉽게 알아챌 수 있는 참조들로 이루어진 보편적인 언어를 구사한다는 점에서 매력적이었다. 인간 세상의 가장 근본적이고 실존적인 질문을 탐구하는 신화의 문화적 기능도 중요했다. 신화는 가장 원초적인 생각과 감정을 다루며, 이는 전 세계의 신화에서 마찬가지다. 아버지는 신화의 언어로 인간의 근원적인 문제를 직접적으로 다루면서 관객의 내면에 곧바로 호소할 수 있다고 생각했다.

이 시기에 로스코는 칼 융과 프리드리히 니체의 글을 붙들고 씨름했다. 니체의《비극의 탄생》은 드라마와 신화에 대한 로스코의 관점에 많은 영향을 주었지만, 그가 탐구하던 새로운 길을 가장 선명하게 만든 것은 무의식에 대한 융의 심리학 이론일 것이다. 융은 프로이트가 수십 년 전에 밝혀낸 개인무의식*personal unconscious**을 넘어 모든 사람에게 공통적으로 내재된 집단무의식*collective uncon-*

* 　　자아가 인정하지 않은 경험들이 억압되거나 망각되어 머무는 곳으로, 무의
　　식 중 표면에 있어 쉽게 의식으로 떠오를 수 있다.

*scious***에 대해 이야기했다. 집단무의식은 신화나 종교 이야기에서 일관되게 나타나는, 변하지 않는 형태·인물·개념인 원형*archetypes****으로 채워진 인류가 공유하는 경험의 저장소였다. 원형은 신화에 반복적으로 나타나는 주제와 상징이 주조되는 초자연적 틀이다. 로스코가 융의 이론에 적극적으로 동의했든 동의하지 않았든, 신화의 힘과 기원에 관한 융의 사상이 당시 아버지가 들이쉬던 공기에 짙게 깔려 있었음은 분명하다. 신화는 인간의 마음과 영혼의 핵심으로 바로 연결되는 통로처럼 보였다.

아버지의 철학적 탐구는 그림에 영향을 미쳤을 뿐 아니라, 1941년 한 해 동안 그림 작업을 완전히 중단하고 철학과 예술에 대한 연구와 저술에 몰두하게 만들 정도로 그를 사로잡았다. 다시 그림으로 돌아왔을 때 그의 작품은 여전히 초현실주의 양식이었지만, 새로운 방향으로 나아가기 시작했다.[10] 융의 영향으로 무의식*unconscious*과 전의식*preconscious*****의 힘에 흥미를 느낀 로스코의 그림은 점점 추상적·공상적으로 변했다(그림 16). 형상은 거의 알아볼 수 없으며, 마치 태초의 인류 혹은 그보다 위(혹은 아래)의 계통수*phylo-*

**　　개인이 갖고 있는 무의식의 일부로, 융이 원시적 이미지라고 부르는 잠재적 이미지의 저장고다. 이는 인류의 조상, 혹은 인류 이전의 선행 인류로부터 물려받은 것으로, 태어나면서부터 갖춰져 있는 것이다.

***　　집단무의식의 내용으로, 융은 모든 사람이 기본적으로 같은 원형을 유전적으로 물려받는다고 보았다. 융이 말하는 원형에는 출생, 재생, 죽음, 권력, 어머니, 대지, 자연계 등이 있다.

****　어떤 시점에서는 의식 바깥에 있지만, 약간의 노력 혹은 노력 없이도 환기될 수 있는 정신영역을 가리키는 정신분석학 용어.

*genetic tree**에서 나온 것처럼 보인다. 이 그림은 그것이 표현하는 '사상*thoughts*'만큼이나 원시적이며, 일종의 무의식의 언어를 옮긴 것이다. 또한 우리의 깨어 있는 정신보다는 감정의 요람 역할을 하는 가장 원초적인 영역인 꿈의 세계를 드러낸다.

로스코는 자신의 그림을 발전시키면서 더 많은 드로잉 요소를 그림 속에서 통합하기 시작했고, 이중 상당수는 무의식적 특성을 보인다. 집단무의식의 다양한 소통 방식을 활용하기 위해 처음으로 그리는 과정 일부를 우연에 맡기기 시작한 듯하다. 그는 자신의 무의식에 따름으로써 집단무의식에 존재하는, 인간을 이루고 있는 공유된 원초적 경험을 끌어내고, 이를 통해 관객의 내면에 잠재한 동일한 경험과 직접 소통하려 했다. 이때부터 많은 작품에 무의식적인 드로잉이 등장하는데, 특히 1940년대 중반 종이에 그린 작품의 중심 요소였다(41쪽 그림 7 참조).

선은 그림의 또 다른 표현적 측면을 부각했고 이를 발전시켰다. 이것이 바로 앞서 언급한, 아버지의 작품에서 쉽게 연상되지 않는 '행위'다. 이 그림들은 모두 드라마이며, 무대 위 인물들은 활발하게 움직이고 있다. 형상의 움직임뿐 아니라 생기 넘치는 색으로부터도 이러한 활력이 만들어진다. 단조롭거나 어두운 구상화의 화면과 달리, 인물과 배경이 서로를 밀고 당기는 상호작용이 색으로 생동감 있게 나타난다. 더욱 눈에 띄는 것은 붓질이 새로운 목소리를 얻었다는 점이다(그림 17). 붓질은 자신을 숨기지 않고 전면에 나와 역동

*　　　생명체의 진화적 유연관계를 요약한 그림. 일반적으로 여러 종 사이의 멀고 가까운 정도와 진화 과정을 보여준다.

그림 16

⟨행렬processional⟩
1943

성을 드러내거나 인물에게 격동하는 공간을 제공한다. 이 작품들은
조용하지 않으며, 아버지가 고집했던 폭력성이 그의 가장 화사한
고전주의 시기 작품에도 담겨 있음을 상기시킨다. 이것은 원시세계
의 폭발적인 에너지이며, 그의 양식이 달라지면서 형태는 바뀌었지
만 마지막 그림에서까지 작품의 필수 요소로 남았다.

　그러나 역동적인 붓질과 즉흥적인 드로잉이 그저 무의식을 향한
통로이거나 무의식을 직접적으로 표현하는 것만은 아니다. 날렵한

그림 17
⟨릴리스의 의식 *Rites of Lilith*⟩
1945

붓질과 선묘는 아버지에게 이전 회화 양식에서 누리지 못했던 자유
로움을 주었다. 초기 사실주의 작품은 갇힌 상태로 억눌려 있는 듯
보였던 인물들처럼, 그림 자체도 강렬한 감정을 충분히 발산하지
못했다. 초현실주의 시기에 이르러 아버지는 고삐를 풀어내고 더욱
거침없는 표현을 완성해냈다. 이 선과 붓질은 역동적이고 극적이고
대담한 표현이며, 고전주의 시기 추상화에서 보여줄 색채를 통한
더욱 대담하고 자유로운 표현을 예고한다. 이 작품들은 더 크고 분
명하게 말할 수 있다는 자신감이 커지고 있음을 보여준다. 또한 가

장 단순한 형태와 몰입감 있는 색만으로 원초적인 감정의 화면을 그려내겠다는 담대한 발상의 시작이다.

이른바 다층형상 시기에는 점점 더 커다란 자유를 향해 나아간다. 1946년부터 1949년까지 이어진 다층형상은 그의 경력에서 가장 짧은 기간 동안 구사했던 양식으로, 고전주의 시기 색면회화로 넘어가기 위해 필요했던 과도기적 양식이었다. 또한 이 시기 작품들은 유럽 예술의 전통에 뿌리를 두지 않은, 그가 처음으로 그린 완전히 독창적인 것들이었다. 1946년에 들어서면서 그의 초현실주의 작품 속 추상적 형상은 형태에 수반되었던 색만 남을 때까지 계속 해체되었다(그림 18, 19, 39쪽 그림 5 참조).

아버지가 앞선 2년 사이에 그렸던 신화적 그림을 포기한 것은, 그 작업이 자신을 제약했다고 여겼기 때문일 것이다. 신화는 무의식으로 가는 통로, 풍부한 감정을 담은 사고 과정을 주었지만, 본질적으로 문화에 내재하고 사회적으로 참조되는 언어다. 신화적 그림에 완전히 몰입하려면 그림이 참조하는 신화의 내용을 알고 그 문화의 맥락에서 감상해야 했다. 게다가 신화의 언어는 로스코 자신의 언어가 아니라 채택된 언어였다. 이제 신화는 보조 텍스트 역할로 물러났고, 신화 속 인물의 메시지를 전달하는 데 도움을 주었던 색이 작품 전면에 등장한다. 1946년 말에는 색이 로스코의 새로운 어휘가 되었다.

다층형상을 만들며 로스코는 신화에서 벗어났고, 신화적 인물과 인물이 전달하는 모든 의미와 함축으로부터도 완전히 해방되었다. 이 작품들은 자유롭게 펼쳐지는 힘 때문에 감정적인 내용을 직접

전달하는 데 오히려 방해가 되었던 선이 사라진, 새로운 자유를 얻은 작품이다. 화가가 전통에 얽매이지 않고, 그의 그림이 전하는 메시지가 사회적 맥락 바깥에서 작동하는 순수한 추상의 영역에 들어선다. 신중하게 선택된 색은 일종의 자유분방함을 나타낸다. 색은 내용을 거의 담지 않은 불분명한 형태로 서로 밀어내고 충돌한다. 앞선 시기의 선묘와 붓질의 대담함과 역동성을 아우르며, 내면의 감정적 층위를 표면으로 끌어내려 한다.

그러나 다층형상이 지닌 자유로움과 감정적 내용의 개방성에도 불구하고, 관객의 내면에 이르는 로스코 그림 특유의 영향력은 완전히 실현되지 않았다. 감정은 실제로 표면에 드러나 있지만 아직 온전히 표현되지 못한 상태이며 구체성과 명확성도 부족하다. 로스코의 고전주의 작품이 지닌 원초적인 힘은 대부분 담겨 있으나, 의도가 담긴 담금질이 이루어지지 않은 상태다. 한 겹의 층을 더 걷어내어 전하고자 하는 내면세계에 집중하려면, 한 번의 대담한 도약이 더 필요했다.

초현실주의 양식에서 로스코를 상징하는 그 유명한 색면 추상화로의 전환은 로스코의 인격적 특징을 보여주기도 한다. 초기 작품에서 느껴지는 제약감은 폐쇄적인 성격이 아니라 얽매인 성격을 보여주는 것이었다. 여기서 자유로운 표현으로 나아가는 길을 모색한 화가의 면모를 느낄 수 있다. 1930년대와 1940년대에 썼던 예술에 대한 철학적 저술에 드러났던 그의 신념이 색의 벽에서 억제되지 않은 감정으로 뿜어져 나온다. 앞으로의 모든 작품에 퍼져나갈 고양감이 느껴진다. 이후 로스코는 자신이 절망에 빠졌을 때도 자신

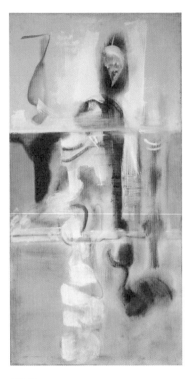

그림 18
〈No. 14〉
1946

그림 19
〈무제〉
1946

의 모든 것을 담아 관객과 소통하는, 관객이 깊게 몰입하여 공명하
는 그림을 그린다. 25년에 이르는 무명 시절을 견뎌낸 그의 끈기는
그가 메시지의 형태와 세부를 끊임없이 정제하도록 이끌 것이다.
그는 1949년과 1950년에 자신이 '도착*arrived*'음을, 자기만의 표현
수단을 발견했음을 분명히 알았다. 그 흥분은 이루 말할 수 없이 컸
고, 어떤 것도 그의 발목을 잡을 수 없었다! 그리하여 그의 새로운 그

림은 새로운 작업과 사유로 더 명확하게 말하려는 노력이 되었다.

고전주의 시기 작품 또는 색면회화는 로스코의 대표작으로, 깊은 감정을 불러일으키고 숭고함의 언어를 표현해내는 것으로 유명하다. 이 작품들이 우리에게 감동을 주는 이유는 '우리가 살아가는 장소*where we live*'를 정확히 알고 있기 때문이다. 이 작품들은 우리에게 "이렇게 느껴지는 감정은 곧 이러한 감정이다"라는 메시지를 전달하며 우리에게 말을 건넨다. 인간으로서 기쁨과 슬픔, 열망과 절망, 두려움과 희망, 그리고 희망에 대한 두려움으로 가득 찬 삶을 살아간다는 것이 근본적으로 무엇인지 그림으로 표현한 것이다. 이러한 내용은 지난 30년 동안 아버지가 그림을 통해 전하고자 했던 것과 크게 다를까? 아니, 전혀 다르지 않다고 확신한다. 다만 아버지가 대담하고 열정적이며 자신감 넘치는, 때로 과장하기는 하지만 결코 공격적이거나 윽박지르지는 않는 자신의 온전한 목소리를 내고 있다는 점만 다를 뿐이다.

색면회화가 우리에게 깊은 감동을 주는 이유는 무엇일까? 아버지가 발견한 자신의 보편적인 언어, 바로 색이 가장 중요하다. 서로 다른 색은 분명히 서로 다른 문화적 의미를 갖지만, 아버지는 각각의 그림이 하나의 독자적인 세계로 존재하고 그림의 맥락에서 모든 색이 고유한 의미를 갖도록 색을 병치하여 표현했다. 이러한 방식으로 아버지는 색을 자신만의 언어로, 모든 관객에게 말을 걸 수 있는 잠재력을 가진 언어로 만들었다.

두 번째로 중요한 요소는 고전주의 작품의 규모와 크기, 그리고 그에 따른 힘이다(그림 20). 나는 위대한 작품 중에도 작은 작품이

많다고 지겹도록 주장했지만, 이것이 이미 큰 작품에 완전히 매혹되어본 적이 있기에 가질 수 있는 관점임을 깨달았다. 큰 그림은 보는 사람을 감싸안으며 그 내부로 초대한다. 이는 자신을 잃을 수도, 자신을 찾을 수도 있는 독립된 세계로의 초대다. 그림의 거대함 덕분에 관객은 특별한 조우와 이에 수반되는 감정적 경험을 선사하는 그림의 세계를 친밀하게 경험할 수 있다. 로스코의 많은 회화 작품이 사람과 비슷한 크기인 것은 우연이 아니며, 아버지는 큐레이터에게 관객이 그림 속으로 들어갈 수 있도록 바닥에 가깝게 걸어두라고 당부했다. 로스코는 관객과 그림이 서로 눈을 맞춰 마주 보길 원했다.

그림의 크기와 열린 형태는 관객을 그 안으로 초대할 뿐만 아니라 관객에게 탐색의 공간을 제공한다. 로스코의 작품은 이전의 폐소공포증에서 벗어나 영혼이 날아오를 수 있는 공간을 갖추었다. 1950년대 후반부터 1960년대까지 자주 그렸던 어둡고 명상적인 작품은 내면으로 시선을 돌리라는 초대이며, 가로로 넓게 그려진 이 시기의 작품들은 지평선을 채울 만큼 확장되어 관객이 내면에 몰두할 수 있도록 돕는다.

하지만 고전주의 시기 작품이 보여주는 풍경의 자유로움과 개방성을 과대평가해서는 안 된다. 형식은 이러한 작품에서 절대적으로 중요한 요소이며, 로스코의 그림을 감상하는 관객의 경험을 통제할 수 있는 수단이다. 로스코의 직사각형이 지닌 흐릿하고 모호한 형태는 관객을 쉽게 빠져들게 만들지만, 구조와 형식은 관객을 뿌리 내리게 한다. 이 그림들은 프레임이 없지만 테두리가 없는 것은 아

니다. 아버지가 프레임을 사용하지 않은 이유는 그림의 테두리가 부분적으로는 이미 프레임의 역할을 하여 시선을 유도하고 그림이 구성하는 작은 세계를 분명히 나타냈기 때문이다. 배경은 직사각형들과 마찬가지로 그림의 드라마와 감정적 역동성을 위해 섬세하게 균형 잡힌 무대를 제공한다.

마지막으로 아버지는 감정적 효과의 핵심인 색과 명도를 위해 물감을 여러 겹 쌓아 올렸다. '쌓아 올렸다*built up*'는 잘못된 표현일 수 있는데, 밑의 색이 빛을 발할 수 있도록 물감의 층이 베일처럼 매우 얇고 반투명하기 때문이다(그림 21). 이러한 층은 감정의 복잡성에 대한 시각적 묘사이자 표현으로 보인다. 로스코의 그림이 건드리는 감정은 결코 표면적인 것이 아니라, 풍성하고 다면적이며 근본적으로 다양한 것이다. 음울해 보이는 검은색 바탕에 분홍색과 녹색이 겹겹이 쌓인 층을 볼 때, 우리는 이것이 연하장에 쓰일 법한 이미지나 감정이 아님을 안다. 우리는 내면세계의 다층적 구조를 탐구하는 중인 것이다.

*

나는 이 에세이의 마지막 부분을 "패러독스*Paradoxes*"라고 부를 것이다. 내가 질문과 모순으로 글을 끝맺으려는 이유는 결론을 피하려는 것이 아니라, 이러한 의심이 결론의 필수 요소이기 때문이다. 우리에게 감정의 층위에서 말을 건네는 작품을 이야기하는데, 어떻게 그러지 않을 수 있겠는가?

그림 20

⟨No. 12⟩

1960

　가장 중요한 역설은 로스코의 작품은 보편성을 지니면서 인간의 근원적인 층위에서 소통하는데, 그 소통이 개인과만 유의미하게 이루어지고 그렇게 얻은 의미는 인간적이고 개인적인 층위에서만 이해될 수 있다는 점이다.

그림 21
〈No. 16 (?)〉 (일부 확대)
1951

아버지는 자신의 그림을 혼자서 봐야 한다는 것을 인정했고, 그래야 할 필요성이 있다고도 말했다. 그는 홀로 다니는 여행자가 멈춰서서 자신의 그림을 오롯이 마주할 수 있는 작은 예배당을 전국에 두고 싶다고 말한 적도 있다.[11] 그가 공간 디자인에 참여한 워싱턴 필립스 컬렉션 *The Phillips Collection in Washington*에 설치된 로스코 그림이 4점 전시된 방은 매우 작고 사적이다. 이 방에서 그림을 감상하던 사람은 다른 관객이 들어오는 순간 방해받는다고 느낀다. 아무리 로스코를 열성적으로 좋아하더라도 수십 명의 관객에게 둘러싸여 로스코 회고전을 감상한다면, 그림과 교감하며 감동할 수는

없을 것이다.

로스코의 그림을 효과적으로 감상하는 데 물리적 요건보다 문제가 되는 것은, 지극히 개인적으로 접근해야 작품의 의미가 파악된다는 점이다. 같은 그림에 대해 사람마다 다른 의미를 발견한다면, 작품의 내용에 대해 어떤 결론을 내릴 수 있을까? 어떤 관객이 개인적으로 받은 느낌을 다른 관객도 똑같이 받을 수 있을까? 이는 편견과 오해를 불러일으키지 않을까? 사람마다 다른 로스코를 보고 있다면, 어떻게 로스코의 그림을 통해 로스코를 알 수 있다고 주장할 수 있을까?

이러한 질문은 다른 예술 작품에서는 그다지 중요하지 않을지도 모른다. 어쩌면 우리는 여기서 해석의 본질에 대해 논하고 있는 게 아닐까? 하지만 아버지의 작품은 언어의 보편성 때문에 성공할 수 있었고, 사실 성공할 수밖에 없었다. 텅 빈 직사각형을 그리는 화가였던 아버지는 작품의 내용에 대해 강조하며 "하찮은 것을 대상으로 한 훌륭한 회화란 있을 수 없다"라고 선언했다.*12* 동시에 화가로서 자신의 작업은 항상 "명확성을 향해" 나아간다고 말했다.*13* 그러나 관객들의 개별적인 반응이 만들어내는 불협화음의 어디에서 명확성을 찾을 수 있을까? 실제로 그의 작품에 구체적인 내용이 있긴 한 걸까?

이러한 역설에 대한 내 '대답*answers*'은 명확한 이해를 돕고 주관성의 늪에서 보다 구체적인 무언가를 발견할 수 있는 단서를 제공할 수 있다. 나는 로스코 작품의 내용, 즉 작품의 '진실*truth*'이 바로 그림과 관객의 교감에 있다고 생각한다. 심지어 그림이라고 하기도

어려운 색을 통해 표현된 암시나 관념이 관객과 그림이 교감하는 순간에만 구체적인 의미, 즉 개인적인 의미를 갖는 것이라고 가정할 수도 있겠다. 우리가 같은 주제로 심지어 동일한 논거를 들어 토론하더라도 상대에 따라 다른 결과를 도출하는 것처럼, 그림(궁극적으로 화가)은 개별 관객과 고유한 대화를 나눈다.

　로스코의 작품에서는 그림을 매개로 화가와 관객 사이에서 모종의 화학작용, 즉 언어 이전의 원초적인 소통이 발생한다. 그림에 내용이 없기는커녕 많은 내용을 전하지만, **소통**은 관객과의 만남에서만 일어난다. 관객은 그림과 교감하기 위해 자신만의 내용을 가져오고, 그림의 내용과 관객의 내용이 합쳐질 때 비로소 의미가 생겨난다. 그림은 보편적이면서 깊이 있는 인간의 언어를 전하지만, 관객은 각자의 귀로 다른 의미를, 관객 자신의 내면세계를 반영하는 의미를 듣는다.

　따라서 여러분이 알게 되는 로스코는 나나 다른 사람이 알게 되는 로스코와는 다를 것이다. 두 사람이 같은 시간에 같은 대화를 나누더라도 서로 다른 인상을 받을 수 있는 것처럼, 로스코에 대한 우리의 감각도 그의 그림과의 대화에서 비롯된다. 이를테면 당신과 내가 공원에서 어떤 여성을 만났다고 가정하자. 우리는 그 여성이 확실한 개성을 지니고 있다는 데에는 동의한다. 그렇다 해도, 나는 그녀가 매력적이며 사람을 끌어당기는 힘이 있다고 생각하는 반면 당신은 그녀가 위압적이라고 느낄 수도 있다. 우리가 그녀와 더 많은 시간을 보내더라도 여전히 다른 인상을 받겠지만, 그녀가 지닌 중요한 기질에 대해서는 훨씬 가까운 결론을 내릴 수 있을 것이다.

로스코의 그림도 마찬가지다. 그림과 실제로 교감하는 시간을 통해 작품에 대해 더 많은 것을 알 수 있고, 그럴수록 그림의 성격(혹은 로스코의 성격)이 지닌 뉘앙스도 더 자세히 보일 것이다. 그러나 이러한 이해, 즉 작품의 페르소나에 대한 인식은 항상 내면세계의 작용에 의해 매개된다. 우리는 주관성에서 벗어날 수 있다는 환상을 가져선 안 되며, 로스코의 그림을 보며 주관성에서 벗어나려 시도하는 것은 로스코가 추구했던 예술적 목표의 핵심과 그의 예술이 작용하는 메커니즘 자체를 피하는 것이다.

아버지의 마지막 10년인 1960년대의 작품을 살펴보면 이러한 교감의 과정을 명확히 이해할 수 있다(67쪽 그림 20 참조). 일부 관객들은 1960년대의 작품을 보며 어두운 색상이 매력적이지 않다며 감상에 어려움을 겪는다. 하지만 감상을 방해하는 주된 원인은 어두운 색채가 아니다. 아버지의 팔레트가 어두워지기 시작한 지 몇 년 후부터 작품의 감정적 내용을 표현하기 위해 활용한 기법들이 미묘하게 변화했기 때문이다. 선명함을 위해 여러 층을 제거하면서 그림은 형식적으로 투박해졌고 직사각형은 더 규칙적인 형태를 띠었으며, 색층도 줄어들었다. 붓질도 점점 눈에 띄지 않게 되었다가, 생의 마지막 2년 동안에만 더 극적인 스타일로 다시 나타났다. 이처럼 단순화된 그의 양식은 1950년대의 감각적이면서 확장하는 작품에서 분출되는 감정에 비하면 에너지가 덜하고 감정이 절제되었다는 인상을 줄 수 있다.

그러나 이 작품들이 이전 작품들에 비해 그림을 주도하고 형태를

이루는 감정의 역할이 줄어든 것은 아니다. 단지 감정적인 요소에 더욱 집중하고 내용이 보다 구체화되었을 뿐이다. 여전히 그림의 색은 관객의 내면과 소통하려는 메시지를 전달하지만, 밝고 넓은 붓질 대신 매우 조심스럽게 병치된 색이 미묘하게 서로 넘나들면서 보다 정확한 감정을 표현한다. 형태의 무게감과 공간적 관계도 정밀한 균형을 이루고 있다. 어쩌면 아버지가 관객을 감정적으로 통제한다고 비난할 수 있을 만큼, 이전의 자유로움은 사라져버렸다.

1960년대 작품에는 1950년대 작품보다 어렵게 느껴지는(나는 더 위대한 것이라고 말하고 싶다) 또 다른 중요한 측면이 있다. 바로 로스코가 관객에게 더 많은 것을 요구한다는 점이다. 이는 그림을 감상하기 위해 관객이 더 노력해야 한다는 의미가 아니다. 그것은 관객이 자신을 더 많이 내놓아야 한다는 감정적 요구다. 이제 색은 캔버스에서 뛰쳐나와 당신을 매혹하지 않는다. 관객은 그림과 중간점에서 만나는 것이 아니라 그림과 더 가까운 지점에서 만나고, 자신의 감정을 더 많이 베풀어야 한다.

그림의 이러한 본질적인 변화를 일으키는 주요한 시각적 메커니즘은 반사율이다. 1950년대 그림이 겹겹이 쌓인 색 안쪽에서 선명한 빛을 발했다면, 1960년대 직사각형은 투과율이 낮고 마주한 관객에게 반사되는 광택을 띤다. 이 반사율의 미묘한 차이를 통해 매우 유사한 색을 지닌 형태가 상호작용하는 그림이 많다. 이 기법은 아마도 1950년대 후반 아버지가 의뢰를 받아 작업한 시그램 벽화에서 유래했을 것이다(그림 22). 아버지는 종종 버건디색 배경에 버건디색 직사각형을 그렸는데, 이때 직사각형의 반사율을 높여 배경보

그림 22

⟨시그램 벽화, 섹션 2*seagram mural, section 2*⟩
1959

다 돋보이게 만들었다.

　이러한 기법 변화가 주는 시각적 효과는 다소 미미할 수 있으나, 감정적 효과는 상당히 크다. 1950년대 그림이 관객을 초대한다면, 1960년대 그림은 관객과 좀 더 거리를 둔다. 자신을 되비치는 그림에 빠져드는 것이 더 어렵기 마련이다. 하지만 1960년대 작품이 차갑거나 감정적이지 않은 것은 아니다. 그저 지금까지 암묵적으로 내포해왔던 사실, 즉 이 그림이 당신에 관한 그림이라는 것을 더 분명하게 드러냈을 뿐이다. 로스코는 말 그대로 관객이 자신을 볼 수 있는 거울을 들고 있는 것이다.

　이 효과를 가장 명확하고 전면적으로 보여주는 예는 휴스턴의 로

스코 예배당*Rothko Chapel*(그림 23)이다. 그저 벽화 연작을 걸어둔 공간이 아니라 1960년대에 아버지가 디자인한 공간으로, 로스코 작품 세계의 정점으로 여겨진다. 이곳 예배당과 그 분위기를 좋아하지 않는 사람들은 완강한 단색의 그림이 걸린 차가운 공간이라서 시각적으로나 감정적으로나 관객을 끌어들이지 못한다고 말한다. 관객을 자극할 만한 요소가 충분하지 않다는 것이다.

나는 이 관객들이 옳고, 자신들의 경험을 정확하게 설명했다고 확신한다. 예배당에는 절대적으로 중요한 요소가 빠져 있는데, 바로 관객 자신이다. 그곳은 거센 동요를 일으키는 장소이기에 그 사람들을 탓할 수는 없다. 관객은 예배당에 들어서자마자 극심한 외로움을 느끼게 된다. 그림은 아무것도 전해주지 않는다. 그림은 오로지 당신에 관한 것이다. 어떤 사람에게는 가장 반가운 선물이지만, 어떤 이에게는 곧바로 실존의 위기를 느끼게 만든다. 나도 처음 방문했을 때 그렇게 느꼈다.

1996년 어느 날 아침 혼자 예배당에서 두 시간을 보냈다. 아직 개관 시간 전이었고 완전히 고요했다. 하지만 내가 기대했던 심오한 명상적 경험을 하는 대신, 도망치고 싶다는 강한 충동과 싸워야 했다. 나는 그 텅 빈 공간에서 거대한 우주의 작은 점이 된 것처럼 완전히 고립된 느낌을 받았다. 하지만 도망치고 싶다는 충동을 참으

* 마크 로스코 사후인 1971년에 완성된 예배당으로, 건축가 필립 존슨*Philip Johnson*과 마크 로스코가 협력하여 디자인했다. 예배당 내부에는 로스코가 직접 디자인한 공간에 로스코의 벽화 연작이 전시되어 있는데, 벽화와 건축이 일체화된 공간으로 여겨진다.

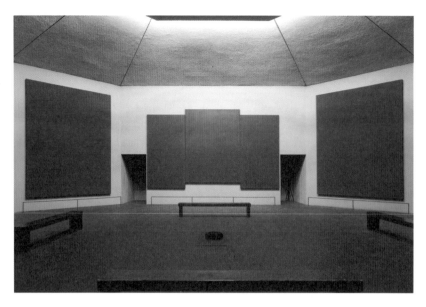

그림 23

로스코 예배당 내부 서쪽 벽면

며 거대한 벽화로 둘러싸인 팔각형 공간을 돌아다니다 보니, 불편한 것은 공간이나 그림이 아님을 깨달았다. 불편한 것은 바로 나 자신이었다. 나는 어둡고 흔들림 없는 거울로 가득 찬 방에 있었고, 그 거울들이 모두 나를 비추는 우연한 지점에 서 있었다. 그다음 한 시간은 나 자신만을 바라보는 것에 적응하고, 내가 본 것으로부터 무언가를 배우는 과정이었다. 무척 값진 경험이었지만 한편으로는 강한 불안을 느꼈다. 솔직히 고백하자면, 공간의 좋은 의도와 깊은 매혹에도 불구하고 그 이후로 혼자서 예배당에 들어간 적이 거의 없었다.

로스코 예배당은 내가 탐구해온 것이 로스코의 모든 작품에 적용된다는 확신을 주었다. 로스코의 그림은 우리가 투영한 만큼만 무언가를 내어준다. 그림은 우리가 그림의 초대나 제안에 열려 있을 때만 '작동work'하며, 우리의 내면세계에 말을 건넨다. 궁극적으로 로스코를 이해한다는 것은 그림이 자신의 내면세계를 들여다볼 수 있도록 도와준다는 사실을 이해하는 것이다.

이것은 냉장고가 아니다

Ceci n'est pas un frigo

"냉장고! 크고 부드러운 냉장고!" 대학에서 사귄 내 여자 친구가 기뻐하며 외쳤다. 스페인어를 쓰는 그녀의 증조모도 흥겨이 고개를 끄덕이며 그녀의 말에 동의했다.

예술의 상업화를 한탄하고, 실용적인 것으로부터 악을 쓰며 멀어지고, 장식적으로 그리느니 죽는 게 낫다고 했던 아버지, 보석 가게를 운영했던 첫 아내를 속물이라고 생각했던* 아버지의 작품은 방금 가차없이 실용주의의 세계로 떠밀린 것이다. 그의 예술은 주방용 라이프스타일 제품이 된 셈이다.

여자 친구가 그렇게 말하는 순간 나는 웃었고, 아버지도 그 말을

* 마크 로스코의 첫 아내 이디스 사샤*Edith Suchar*는 생활고를 해결하기 위해
은세공품 가게를 열어 공예품을 판매했는데, 로스코는 아내가 너무 속물적
이라고 생각했고 이는 불화의 씨앗이 되었다.

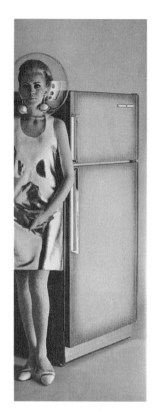

그림 24

〈여성 우주인과 냉장고
refrigerator with spacewoman〉
1971~75

들었다면 웃었을 것 같지만, 나는 사람들이 아버지의 그림을 보며 비슷한 대화를 얼마나 자주 나누고 있을지 궁금해졌다. 내가 방금 목격한 장면은 무정형의 대상을 쉽게 알아볼 수 있는 대상으로 바꾸어 인식하려는 일반적인 경향, 혹은 필요성을 보여주는 사건이었을까? 로스코의 작품뿐 아니라 낯선 것을 대할 때(하지만 로스코의 작품을 볼 때 흔히 나타나는) 이를 알아볼 수 있는 것으로 바꾸어 인식하려는 충동은 무엇일까? 어떤 심리적 욕구가 본능적으로 추상을 구상으로 만들려 할까? 추상화에는 본질적으로 불안정한 무언가가 존재하는 것일까? 위협적인 것? 불길한 것? 아니면 로스코의 고전주의 양식에는 보는 이로 하여금 그림을 그림이 아닌 다른 것으로 보게 만드는 거부할 수 없는 암시나 어떤 근본적인 요소가 있는 걸까?

디자인과 패션에 있어 **완벽한** 시대였던 1970년대를 경험한 축복받은 이들 중 한 명이었던 여자 친구의 연상은 어느 정도 진실이기도 했다. 그 시대의 냉장고는 직사각형일 뿐 아니라 둘레가 어두운

색으로 장식되어 있었고, 그보다 약간 밝은 냉장고 문은 가장자리의 색이 가볍고 부드러워 테두리와 녹아들 듯 결합해 있었다. 그야말로 로스코풍 양식이었다(그림 24). 게다가 깊고 차분한 흙색조 *earth tones*에 러스트*rust*, 머스터드*mustard*, 퓨스*puce* 등의 색도 있었다. 나는 운 좋게도 상태가 좋지 않은 올리브 같은 색조의 가전제품을 보며 자랐다. 어떤 친구는 그 색을 "갱년기 녹색"이라고 불렀다.

1950년대와 1960년대 로스코 그림에 기본적으로 등장하는 기하학적 '직사각형'은 현실 세계의 온갖 사물을 연상시킨다. 내 친구나 지인들은 항상 자신이 떠올린 것을 내게 알려주었다. 실제로 결혼한 지 20분도 채 지나지 않아 처음 만난 아저씨 세 명이 나와 아내 사이에 끼어들어 로스코의 그림이 "스크린 도어" 같다고 당당하게 말했다. 이처럼 로스코의 그림을 익숙한 대상으로 '수정하는*fixing*' 것은 일상 대화에서만큼이나 인쇄 매체에서도 자주 나타나기 때문에, 별로 특별한 경험은 아니었다.

1960년대 〈뉴요커〉에 실린 고전 만화에서는 로스코의 작품을 일몰, 혹은 일출로 연출하기도 했다(그림 25). 학자들도 추상적인 로스코의 그림을 속세의 사건이나 이미지와 연결지어야 한다는 강박에서 자유롭지 못했고, 심지어 어떤 역사학자는 아버지가 1969~1970년에 그린 〈검은색과 회색*Black and Grey*〉 연작이 달 표면을 표현한 것이며, 당시 인류가 최초로 달에 착륙한 사건과 연결 지어 매우 시사적이라고 평했다.[1]

심지어 작품의 본질적인 공백을 인지한 이들조차 작품을 어떤 이미지로 채우려고 했다. 흔히 창문에 비유하는 게 대표적인 예다.

그림의 직사각형 모양과 나눠진 영역을 서로 다른 '창문'으로 인식하는 반응은 추상화를 친숙한 사물로 재구성하려는 관객의 욕구에 부응한다. 창문은 그 자체로 비어 있는 사물을 통해 자신이 인식한 비어 있음을 설명하려는 욕구를 잘 드러낸다. 이를 창문으로 바라보면 비어 있음을 거의 인식할 수 없기 때문이다. 적어도 시적 정의에 따르면, 창문은 그 너머의 대상으로 향하는 통로 또는 입구다. 로스코의 창 너머에 있는 것은 상상력이 만들어낸 결과물이며, 그것은 우리가 원하는 '현실real'일 수 있고, 물리적으로 인식하는 대상일 수도 있다. 아니면 원하는 만큼만 인식하는 것일지도 모른다. 그림을 창문으로 바라보며 감상하기 시작하면, 작품 자체에서 벗어나 작품이 무엇인지에 집중하게 된다.

영화 스크린은 고전주의 시기 작품을 이해하는 비유로 주목받았다.[2] 일반적으로 영화 스크린은 인물, 액션, 스토리로 가득하다. 스크린은 본질적으로 서사를 위한 수단이다. 여기서도 그림의 이미지에서 벗어나 익숙한 경험으로 옮겨 가는 경향을 발견할 수 있다. 그림이 일상적이면서도 여러 관념을 생생하게 보여주는 이미지로 대체될 수 있을 때, 우리는 그 이미지에 즉시 몰입해버린다. 우리가 얼마나 빠르게 스크린을 채우는지 주목하길 바란다. 빈 화면은 안정적이고 정지한 상태가 아니다. 이는 채워지지 않은 상태로, 생기가 없어 우리를 불안하게 만들고 부재에 주목하게 한다. 따라서 그곳에 무엇이 있는지보다 그곳에서 무엇이 사라졌는지에 집중하게 된다. 앞으로 나타날 것에 대한 신경질적인 기대는 곧 공허와 함께 남겨질지도 모른다는 예상에서 오는 일종의 흥분이자 불안이다.

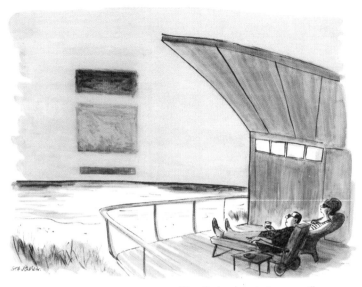

"Now, there's a nice contemporary sunset!"

그림 25

제임스 스티븐슨*James Stevenson*

⟨뉴요커⟩에 최초 게재(1964년 8월 29일)

스기모토 히로시杉本博司*가 영화관 내부를 찍은 멋진 사진은 이러한 느낌을 잘 포착했다(그림 26). 부정할 수 없는 외로움과 향수의 감각은 물론, 상징적·획일적인 스크린을 숭배하다시피 하는 우리에 대한 쓸쓸한 아이러니가 느껴진다. 그러나 가장 선명한 것은 공허함, 해석할 수 없는 공백, 고요함에서 비롯된 지시와 방향의 부재에 대한 불편함일 것이다. 우리는 무엇을 해야 하는지, 어떻게 생각

* 일본의 사진가(1948~)로, 빛과 시간의 효과를 탐구하는 커다란 흑백 사진을 많이 작업했다. 미국 영화관, 자동차 극장을 찍은 연작으로 유명하다.

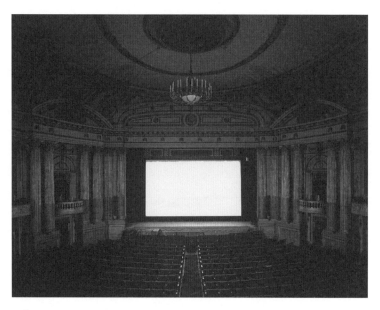

그림 26
스기모토 히로시
〈배러부 알 링링 극장*AL RINGLING, BARABOO*〉
1995

해야 하는지 지시받는 데 너무나 익숙해져 있다. 단순한 이야기나 복잡하지 않은 이미지조차도 항상 사회적 단서나 맥락에 둘러싸여, 미묘한 방식으로 모종의 지시를 내리고 있다. 화면은 프레젠테이션을 위한, 우리에게 다가오는 관념을 위한 공간이다. 관계는 일방적으로 맺어지며 우리는 항상 수동적인 상태다. 스크린으로부터의 입력이 없다면, 21세기의 인간은 실존적으로 견딜 수 없는 심오한 불확실성을 직면하게 된다.

이 책에 실린 다른 글을 읽었다면 이것이 로스코의 방식이 아님

을 이해할 것이다. 그의 그림은 적극적인 관객을 필요로 한다. 이에 관해 그가 남긴 유명한 말이 있다. "그림은 동반자적 관계에 의해 살아나고, 섬세한 관찰자의 시선에 의해 확장되고 활력을 얻는다. 그리고 같은 이유로 죽는다."[3] 그러나 로스코의 그림을 아무것도 아닌 것으로 낮추지 않도록, 감상자의 힘과 가치를 과대평가하지 않아야 한다. 로스코의 고전주의 시기 작품은 결코 빈 화면이 아니다. 빈 화면은 그림의 내용이 없다는 것을 의미하기 때문이다. 로스코는 그림의 내용이 가장 중요하다고 분명히 강조했다. 로스코의 그림은 채워야 할 진공도 아닌데, 이 역시 그곳에 그림이 없음을 암시하기 때문이다. 로스코는 작품의 근본적인 물성을 강조하고 작품 그 자체를 하나의 오브제로 여겼다. 로스코의 작품은 우리가 투사하는 영화 스크린과도 다르다. 투사 과정의 핵심인 임의성과 유아론*solip-sism*은 로스코 그림의 특징인 의미의 특수성이나 소통의 보편성과 반대되는 것이다. 이는 결국 냉장고로 되돌아간다. 이러한 접근 방식은 지나치게 개인적이며, 아무리 가벼운 이미지를 연상하더라도 그림이 무엇에 관한 것인지, 그리고 그것이 실제로 무엇을 의미하는지 발견하는 과정에서 우리를 멀어지게 한다.

로스코의 그림을 이해하기 위한 노력과 방향을 잃어버린 감각은 20세기의 앞선 철학적 논의와 연관이 있다. 다다이스트, 구조주의자, 후기 구조주의자 등의 사상가와 예술가들은 문화적 맥락이 전

* 자신만이 존재하고 타인이나 그밖에 다른 존재는 자신의 의식 속에 있다는 관점이다. 자아 이외의 객관적인 세계는 존재하지 않으며, 모든 것을 자아의 내용으로 여긴다. 결국 자기*self*를 최우선으로 보게 될 수 있다.

제된 시선으로 예술 작품을 읽는 것의 위험성을 지적하고, 이에 관해 의식적으로 논의하지 않는다면 그러한 접근 방식에 의해 필연적으로 막다른 골목과 왜곡을 마주한다고 지적했다. 뒤샹의 소변기 〈샘fountain〉이나 이 글의 영감을 준 마그리트의 '이것은 파이프가 아니다Ceci n'est pas un pipe'(그림 27)처럼, 다다이스트들은 우리의 사고와 주변 세계와의 관계에 영향을 미치는 제도와 인습을 거듭 풍자했다. 그들의 작품은 장난스럽고 도발적이지만 그 메시지는 아주 진지하다. 우리의 인식이 문화와 언어의 규범에 의해 만들어지도록 내버려둘 때, 패션, 상업, 일상quotidien*으로 착색된 안경을 통해 세상을 바라볼 때 우리는 자신의 시야를 제한하고 가능성을 배제하게 된다. 더 심각한 문제는 실제로 존재하는 것을 오인하여 왜곡하고, 그 행위의 의미도 제대로 고민하지 않으면서 보고 듣는 것의 대부분을 자신의 기대대로 바꾸어 인식해버린다는 것이다.

마그리트는 누구보다 이러한 문제를 분명하게 제기한 인물이다. 그의 초기 대표작은 그림에 쓰인 "이것은 파이프가 아니다"라는 부정문으로 유명해졌지만, 제목은 〈이미지의 배반〉이다. 마그리트가 이미지 자체에 문제가 있음을 시사했다면(나는 그의 제목이 경고에 가깝다고 생각한다), 그의 철학적 계승자인 구조주의 비평가들은 '범죄crime'는 대상을 인식하는 사람에 의해 저질러진다는 것을 분명히 했다. 구조주의자들은 문자 언어에 초점을 맞추어, 단어를 이루는 글자들이 실제로 우리가 상정하는 것을 의미한다고 곧장 받아들이

* '일상의, 평범한'을 뜻하는 프랑스어 단어.

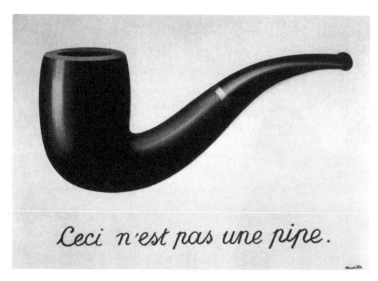

그림 27
르네 마그리트
⟨이미지의 배반*la trahison des images*⟩
1928~1929

는 과도한 믿음을 지적한다. 그들은 bird(새)라는 단어가 날아다니는 생물의 한 종류를 가리킨다고 받아들이게 만드는 것은 문화적 관습이며, (시각 예술의 가까운 사촌 격인) 비유적 언어의 경우 오해와 타협된 의사소통을 야기할 가능성이 막대하다는 사실을 상기시켰다. '기표*signifier*'(모든 단어, 특히 비유적 언어나 예술 작품)와 '기의*signified*'(기표에서 파생되거나 기의가 참조하는 구체적인 의미나 대상)의 본질적으로 자의적인 조합은 유동적인 것을 고착시켜 버리는 경솔한 행위다. 우리는 관습적 사고가 해석 행위를 통제하도록 내버려두고, 그 결과 관습이 내용을 결정하게 된다. 이미 주어진 의미를 받아들

이는 태도는 우리의 경험을 틀 안에 가두고, 모순이 만연하고 회색의 영역이 가득한 세상에 대한 잘못된 확신을 가져다준다.

물론 이러한 논의는 복잡한 철학을 지나치게 환원주의적으로 다룬 것이지만, 나는 이것이 기계적 사고의 원동력이라고 생각한다. 우리에게는 아직 형성되는 과정에 있는 것을 현실로 만들려는, 개념에서 대상을 구축하려는 자연스러운(또는 정치적 견해에 따라서는 사회/문화/기업/정부에 의해 만들어진) 충동이 있다. 이러한 충동이 고전주의 시기 작품을 감상하는 데 개입하여, 작품과의 교감을 잠재적으로 방해한다고 보는 것은 비약이 아니다. 그림의 이미지를 어떤 것으로 바꾸어 인식할 수 있는 것에 대한 참조로 읽으려는 욕구는, 그림 자체가 주는 경험과 그림의 맥락에서 만들어지는 관객 자신의 경험으로부터 멀어지게 만든다.

그래서 아버지가 자신의 작품을 이해한다고 생각했던 몇 안 되는 비평가 중 한 명인 로버트 골드워터*Robert Goldwater*의 경고가 마음에 와닿는다. "그것들(로스코의 추상화)을 그리스 비극과 비교하거나 그로부터 임박한 불행을 감지하거나 광활한 지평선을 이루는 먹구름의 상징 작용으로 바라보는 (…) 이러한 문학적 상상은 캔버스가 주는 시각적 긴장을 완화하고, 그림의 직접성을 희석하고, 불가사의하고 마음을 사로잡는 그림의 존재를 밀어내는 프로그램 노트다."[4] 고전주의 시기 작품 앞에서 익숙한 것을 찾는다는 것은 아이러니인데, 아버지는 형태를 버리고 추상을 받아들였기 때문이다. 이

* 미국의 미술사학자(1907~1973)로, 사망 당시 마크 로스코와 상징주의에 관한 책을 집필하고 있었다. 생전에도 마크 로스코에 관한 글을 몇 편 남겼다

는 그림을 통해 일상의 잔여물로부터 자유로운 경험을 선사하기 위함이었다. 그는 자신이 그린 대상과 대상으로부터 읽어낼 수 있는 문화적 배경 사이의 연관을 끊기 위해 의도적으로 형상, 신화, 역사, 설화로부터 멀어졌다. 그는 이에 관해 이렇게 말했다. "(형상이) 내 필요를 충족하지 못한다는 것을 깨닫자 매우 난감해졌다. 누가 그리든 형상은 훼손되고 만다. 아무도 형상을 있는 그대로 그릴 수 없었고, 세상을 표현할 수 있는 무언가를 만들어낼 수 있다고도 생각할 수 없었다. 나는 훼손을 거부하고 다른 표현 방법을 찾아야 했다."[5] 따라서 로스코는 1940년대 들어 익숙한 세계와의 연관성을 줄이기 위해 인물의 형태를, 그림 자체를 추상화했지만, 이는 그림을 변형시킬 뿐 관객의 연상을 깨는 데는 별로 도움이 되지 않음을 깨달았다. 그는 순수한*pure* 추상화만이 어떤 방향에서든 동등하게 다가갈 수 있고 어떤 목표로부터도 같은 거리를 유지하는, 아무런 가치를 지니지 않은 지점에 관객을 데려다 놓을 것이라 여겼다.

그러나 추상화가 세상을 표현하는 데 있어 자유를 주었다고 해서, 관객이 자신의 관습적인 사고에서 벗어나 작품을 경험할 수 있는 것은 아니었다. 열렬한 로스코 애호가들조차 그렇게 하는 방법을 배워야 했고, 추상화된 그림은 그 과정에 도움을 주었지만, 그것은 제2의 본성처럼 자리 잡은 무언가와 맞서는 일이었다. 로스코의 그림과 깊은 유대감을 느낀다고 고백하는 이들은 대부분 그 경험을 해방, 즉 이전의 속박에서 벗어나 새로운 자유를 얻은 것이라고 표현한다.

그러나 해방의 경험은 쉽게 주어진 것이 아니다. 그림을 재현으로 보는 기존의 관념에서 벗어나 작품과 교감하는 것이 얼마나 어려운

일인지는 사실상 이를 거부하거나 받아들일 능력이 없는 미술계의 현실을 통해 드러난다. 놀랍도록 아이러니한 일이 분명한데도, 어떤 학자, 큐레이터, 비평가들은 로스코의 작품을 풍경화*landscapes* 양식(세로보다 가로가 긴 그림)과 초상화*portraits* 양식(가로보다 세로가 긴 그림)으로 분류하거나, 심지어는 그림이 풍경화의 느낌과 초상화의 비율을 갖고 있다고 말하기까지 한다. 그림의 내용과는 맞지 않는, 오래된 개념으로 작품을 구분해야 한다고 고집한다. 그림의 내용은 전혀 그렇지 않음에도, 이 개념의 정의는 명백하게 재현적이다.

로스코의 그림을 재현적 사고 방식에서 벗어나 바라보는 것을 완강하게 거부하는 이러한 태도는, 미국에서 가장 존경받는 현대미술 학자인 애나 체이브*Anna C. Chave*에게서도 두드러진다. 체이브는 1989년에 출간한 로스코에 관한 저서에서 추상적으로 보이는 고전주의 시기 작품들이 인물이나 풍경의 여러 요소를 직접적으로 참조했다는 이론에 많은 부분을 할애했다. 로스코의 형상은 인물의 '기표'이며, 인물은 대개 숨겨졌거나 가려졌지만, 그의 예술을 단호하게 '모방적*mimetic*'이라고 규정했다.[6] 체이브의 논의는 상당히 미묘하고 로스코의 작품이 재현적이라고 직접 선언하진 않지만, 자신의 은유적 언어를 통해 결국 로스코의 '주제*subject matter*'는 가장 추상적인 작품에서조차 형태와 구상 미술에서 비롯되었고, 또 그것들을 표현한 것이라고 주장했다.

체이브는 로스코가 추상화를 수용했다는 '사실*fact*'을 급진적으로 재고했다기보다는, 그 사실을 축소해버렸다. 체이브의 입장이 정통적인 것은 아니지만, 그녀의 수정주의적 사고 역시 로스코를 바

라보는 시선에 스며든 완고한 편견의 징후로 볼 수 있다. 로스코의 작품을 이미지를 암시하는 것으로 생각하는 경향은 피할 수는 없는 듯하다. 이러한 경향이 존재함에도 많은 관객이 로스코의 언어를 이해하는 방법을 찾아낸다고 생각하기에, 로스코의 작품을 이해하는 관객의 능력을 우려하진 않는다. 나는 오히려 로스코의 그림이 관객에게 심리적 바로미터를 제시하는 방법에 깊은 관심을 갖고 있다. 로스코의 그림이 지닌 재현적 공백에 대한 우리의 반응은, 우리 자신에 대해 무엇을 말해주는가? 추상화가 우리에게 본능적으로 거부감을 불러일으키는 이유는 무엇인가? 이미지에 대한 이러한 끌림은 우리의 욕구, 욕망, 두려움에 대해 무엇을 말해줄까?

추상화가 구상화보다 보는 사람에게 많은 부담을 주는 것은 분명하다. 그림이 제시하는 이미지를 그저 알아차리는 게 아니라 이해해야 한다. 그림의 내용을 이해하는 것뿐만 아니라 화가가 이 그림을 그린 이유까지 이해해야 한다. 터너*Joseph Mallord William Turner**의 바다 그림을 보면 후기 작품에서도 주제에 다가갈 수 있는 발판 노릇을 하는 서술적 내용이 어느 정도 담겨 있다. 또한 그림 속 바다와 하늘은 특정한 분위기로써 모험, 나아가 영혼의 여정을 암시한다. 이는 경험, 혹은 경험의 부족에 기반한 감정적 팽창을 유발하는데, 예를 들어 육지에 둘러싸인 내륙에 사는 사람에게 미지의 바다에 대한 동경을 불어넣는 식이다. 또한 캔버스에 묘사된 장면의 한

이미지는 보고 싶은 것이다

* 조지프 말로드 윌리엄 터너(1775~1851)는 영국의 국민 작가로 여겨지는 인상주의 화가로, 풍경화를 주로 그렸으며 특히 빛의 묘사에서 획기적인 표현을 남겼다.

계를 넘어 상상력을 자극할 수 있는 방식으로 대상을 표현하는 것뿐만 아니라 대상이 실제로 어떻게 보이는지 포착하는 방법, 즉 예술가의 기법적 도전에도 주목해야 한다. 마찬가지로 고야*Francisco Goya*가 그린 초상화에서 우리는 그림에 담긴 사회적 단서에 주목하여, 200년이 넘는 세월과 대양을 건너 그림 속 인물이 궁정에서 차지했던 위치나 그의 사회적 지위와 관련된 것들을 이해할 수 있다. 또한 우리는 그림에 관한 몇몇 '이유why'에 대한 답을 알 수 있다. 고야는 이 그림을 그려 달라는 의뢰를 받았고 그것은 고야의 생계 수단이었을 뿐 심오한 뜻이 있는 것은 아니었으며, 한편으로는 그가 뛰어난 기교로 그린 흠잡을 데라고는 없는 깔끔한 표면 아래에서 문화적·심리적 메시지를 전달하는 것에 큰 자부심을 갖고 있었음을 알 수 있다.

반면 알베르스가 그린 〈정사각형에 대한 오마주*Homage to the Square*〉 연작(그림 28)을 마주하면 이러한 이해 방식은 모두 무너진다. 중심이 같은 사각형을 분명히 알아볼 수 있지만 이것만으로는 '이유why'를 찾지 못하기 때문에, 우리가 놓친 무언가가 있을 것이라고 생각하게 된다. 화가가 비슷한 패턴의 사각형을 반복해서 그리는 이유는 무엇일까? 누가 의뢰한 것도 아니고, 상상력에 불을 지피는 그림도 아니다. 언뜻 보고 예상하는 것보다 훨씬 더 공을 들여 그렸을 것이 분명하지만, 이 그림은 화가가 마치 수탉처럼 붓으로 제 능력을 뽐내는 것도 아니다. 이때 관객은 그림에 내포된 전형

* 프란시스코 고야(1746~1828)는 스페인의 대표적인 낭만주의 화가로, 궁정화가이자 기록화가로서 많은 작품을 남겼다.

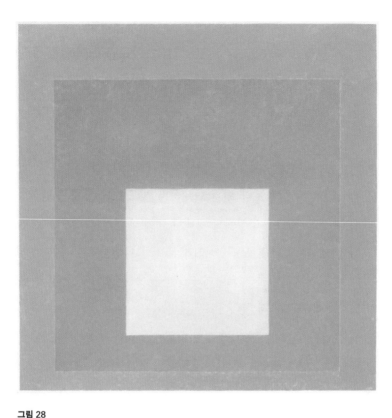

그림 28

요제프 알베르스
〈정사각형에 대한 오마주를 위한 습작: 떠오르는 빛
study for homage to the square: light rising〉
1950, 1959 개작

적인 사회적·서사적 맥락의 도움 없이도, 그림 속 대상이 즉각적으로 전달하는 것 이상의 의미를 찾아야 한다는 무언의 요구에 직면한다.

이에 대한 우리의 반응은 어떨까? 불신, 무관심, 분노가 대부분이

이것은 내것고사아니다

다. 60년이 지난 지금도 마찬가지다. 추상적인 작품이 주는 부담감은 흔히 뜻밖의 불청객이며, 작품이 주는 놀라움, 어리둥절함, 혼란은 굴욕적일 수 있다. 무시하는 태도를 취하기는 더 쉽다. 알베르스의 추상화는 쉽게 알아볼 수 있는 대상을 제시하고 이에 대한 형식적 연구 같은 분위기(이는 제목에 의해서도 강화된다)가 있어 의도를 이해하는 것을 돕는다는 점을 제외하면, 엄격한 기하학적 구조 때문에 로스코의 그림보다 훨씬 난해하다. 로스코의 형태는 사실상 어떤 형태도 아니며, 구성에도 형태나 색에 대한 엄격한 연구는 결여되어 있다. 그 형태들은 우리에게 의미를 탐구하고 내용을 찾기 위해 씨름하라고 더욱 집요하게 요구하는 듯하다. 이를 처음 본 사람들의 반응은 그다지 적대적이지 않다.

추상화, 특히 로스코식의 추상화는 그 이미지가 낯설기 때문에 근원적인 층위에서 관객을 불안하게 만든다. 고전주의 시기 작품들은 오늘날 너무나 잘 알려져 있어 그 형태는 익숙할지 모르지만 지금도 설명되지 않았으며, 그것이 무엇을 나타내는지 즉시 이해하는 것은 여전히 어렵다. 이 때문에 그림에 대한 반사적 반응이 두드러진다. 이는 새로운 것을 잠재적으로 위험하고 적대적인 것으로 간주하는 선천적인 자기보호 본능에서 비롯된 반응으로, 우리는 모르는 것을 불신한다. 세 살짜리 아이가 식탁 위에 올라온 처음 보는 채소를 의심의 눈초리로 바라보고, SF영화나 서부영화의 주인공이 외계인이나 외국인을 마주치면 일단 총을 쏘고 나중에 심문하는 것도 이와 같은 종류의 반응이다. 이는 성숙하지도, '문명화되지도civilized' 않은 자연스러운 반응이지만, 우리 종족의 일부가 다른 종의

먹이가 되는 것을 막았던 자연스러운 반응이다.

우리는 우리가 이해하지 못하는 것을 두려워하며, 때로는 그럴 만한 이유가 있기도 하다. 이 두려움은 익숙한 것에서 편안함을 찾게 만든다. 미국인들이 전 세계 어느 도시에 가도 무의식적으로 맥도날드 햄버거를 찾는 것도 바로 이런 맥락이다. 우리가 알고 있는 것을 다시 체험하는 것은 편안함을 주며, 더 안전하고 덜 수고롭다. 로스코의 추상화는 이러한 '편안함의 영역comfort zone'에 머물지 않고, 구상화와 달리 관객에게 몇 가지 장애물을 제시한다. 그 작품들은 혼란스럽고 모욕적이거나 우리를 미지의 세계로 인도하기에 경계심을 불러일으킬 수 있어 관객이 작품과 교감하려면 훨씬 많은 노력을 기울여야 한다. 그림의 내용에 접근하려면 더 적극적인 태도가 필요한 것이다.

로스코의 그림 앞에서 관객이 반사적으로 경계하는 것이 그림이 본능적인 층위에서 아주 자연스럽게 우리와 소통하기 때문이라는 점은 아이러니하다. 로스코는 원초적이고 예지적인 층위에서 관객과 대화할 수 있는 보편적인 소통 방식, 바로 우리 안의 근원적이고 인간적인 지점에 말을 거는 시각적 언어를 찾기 위해 수년간 자신의 예술적 언어를 연마했다. 아버지는 관객 개인의 배경이나 관객이 살고 있는 시대에 상관없이 시간과 장소를 초월한 예술 작품을 통해 강하게 연결될 수 있길 바랐다. 그의 그림이 가진 관능성은 본능적인 차원에서 감정을 끌어당겼고, 추상적 이미지는 사회적인 연상으로부터 자유로웠다. 또한 그가 화면을 채우는 구체적인 방식은 시각적 사실성만을 추구한 작품에서는 찾을 수 없는 현실감과 실재

감을 그림에 부여했다. 앞서 내 여자 친구가 로스코의 그림을 '부드 럽다squashy'라고 묘사한 것은 이런 특징에서 비롯된다. 그녀는 그 림의 본질적인 촉각성, 물성, 특히 그림을 평범한 냉장고보다 훨씬 친근하게 만드는 어떤 부드러움을 기초적인 수준에서 이해한 것이 다. 무언가를 만지는 감각은 인간의 가장 원초적인 감각이자, 성장 하면서 먼저 발달하는 감각이며, 현실을 판단하는 기준으로서도 신 뢰하는 감각이기 때문에 촉각은 매우 중요하다("나를 꼬집어서 내가 꿈을 꾸고 있지 않다는 걸 알려줘").

아주 기초적인 차원의 의사소통이 주는 친밀함에 주목해야 하지 만, 원초적인 것이 지닌 신비로움도 놓쳐서는 안 된다. 본능적인 것 은 우리의 의식에게는 낯선 것이기도 하다. 본능적이라는 말에서 우리는 어둠과 날것, 잠재적으로 거칠고 예측할 수 없는 무언가를 연상한다. 우리는 세련된 문화, 기능에 의해 매개되는 언어, 그 자체 로 설명적이거나 최소한 서사를 암시하는 이미지에 기반한 소통에 더 익숙하다. 이러한 것들이 제거되면 예술은 어떻게 해석해야 할 지 알 수 없는 미지의 대상이 되어 위협적으로 느껴지고, 그러한 예 술에서 느껴지는 친숙성이 오히려 낯설어지면서 불안해진다.

예술은 미지의 세계를 향한 모험이며, 위험을 감수하려는 자만이 예술을 탐험할 수 있다.[7]

동료 여행자들에게 '승선을 환영한다welcome aboard'는 의미였으 나 그 여정에 동참할지 확신하지 못하는 사람들에게는 경고의 의미

로 다가온 로스코와 아돌프 고틀리브*Adolph Gottlieb*가 〈뉴욕타임스〉에 보낸 유명한 편지는 그들의 여정이 쉽지 않다는 것을 알려준다. 그 여정이 어려운 것은 우리가 보지 못한 곳으로 나아가기 때문이 아니다. 우리는 '주황색*orange*'이 무엇인지, 로스코 그림의 평면이 어떤 식으로 구성되는지 알고 있다. 그럼에도 이 여정은 우리가 보고 싶지 **않은** 깊숙한 곳까지 우릴 이끌기 때문에 어려운 것이다. 사실 원초적인 의사소통이 가능하려면, 우리 안에 그러한 언어에 능통한 원초적인 부분이 있어야 한다. 그러나 복잡다단한 사회의 물질적 세계에서 각자의 할 일로 분주한 우리는 내면에 원초적인 부분이 존재하고 그러한 부분이 인격의 토대가 된다는 것을 인정하고 싶지 않다.

합리적이지 않은 것, 이성에 앞선 것. 이는 우리의 이성적인 사고로는 어떻게 작동하는지 알지 못하기에 불편한 것들이다. 또한 우리는 그것들을 통제할 수 없으므로, 그것들이 의식적인 사고의 산물을 가치 있게 만들기는커녕 훼손한다고 간주한다. 그것들은 아직 발을 들이지 않은 어둠 속에 존재한다. 그러나 어둠은 '악*evil*'이 아니다. 적대적인 의도 따윈 없으며, 단지 미지의 세계를 품고 있을 뿐이다. 어둠은 위험을 내포하지만, 우리가 보지 못했던 것을 탐구하고 우리가 이해했다고 믿었던 것을 더 깊이 이해할 수 있는 엄청난 기회를 제공한다.

이것이 바로 고전주의 시기 작품의 본질이자 그 목적이다. 우리가

*　미국의 추상화가(1903~1974)로, 자연을 상징화한 원형과 부정형의 도형을 소재로 삼은 작품을 그렸다.

이미 알고 있다고 여겼던 것을 다시 생각해보라는 초대, 냉장고를 열고 스크린도어를 지나 실용적인 세계로부터 멀어지라는, 이성의 독재에서 벗어나 우리의 내면으로 뛰어들라는 초대다. 우리가 양적으로 파악할 수 없는 요소들을 믿고 불확실한 것들에 익숙해질수록, 모든 것을 친숙한 것으로 치환하려는 욕구는 줄어들 것이다. 로스코의 그림은 낯선 것 앞에서 당황하지 말고 오랫동안 무시했던 내면의 한쪽에서 울려 퍼지는 소리에 진심으로 귀를 기울이라고 요청한다. 예술 작품은 위협적일 필요가 없고, 우리도 이를 안전하다고 느끼기 위해 생활용품 같은 것으로 바꿔버릴 필요도 없다.

그러나 우리를 더욱 놀라게 하는 또 다른 어둠이 있다. 스기모토 히로시가 찍은 사진 속 완전히 비춰진 어둠, 즉 채울 길이 없는 비어 있음, 공허가 바로 그것이다. 앞서 나는 우리의 불편함이 외적인 것의 결핍을 대체할 내적 요소를 찾기 위해 내용과 내러티브, 의미를 만들어내야 한다는, 능동적이 되어야 한다는 강박감에서 비롯된다고 했다. 내면을 탐구하는 것도 아무도 등장하지 않는 이야기를 이해하는 것도 원치 않을 뿐일 수도 있지만, 사실 공허와의 대치에는 더 근본적인 두려움이 잠재해 있다. 정말 그곳에 아무것도 없다면? 우리에게 주어진 과제가 단순히 아직 채워지지 않은 빈 공간을 메우는 것이 아니라면? 애초에 채울 수 없는 것이라면? 그것이 절대적인 공허라면? 그렇다면 이 작품들은 우리의 실존과 존재 이유에 관해 무엇을 말하고 있는 걸까?

로스코의 그림이 이러한 실존적 두려움을 불러일으키는 것은 그 단순함과 광활한 평면이 공허를 암시하기 때문이다. 우리는 로스코

의 그림을 농담 삼아 아무것도 아닌 것, 즉 아주 평범한 사물로 만들어버리곤 하는데, 정말 아무것도 아닌 것은 너무 두렵기 때문이다. 그림이 무의미함, 임의성, 생의 공허함에 대한 전면적인 선언이라는 생각은 불안하기 짝이 없다. 특히 어떤 미술관에서 이 작품이 전시관의 중요한 자리를 차지할 만한 가치가 있다고 판단했다면 더욱 그렇다. 몇몇 관객은 그 공허를 자신의 무언가로 채우기 위해 미친 듯이 노력하지만, 그저 문을 쾅 닫아버리는 관객도 있다.

그러나 로스코 그림의 공허를 정면으로 응시하면, 오히려 그 충만함이 분명해진다. 가장 단조로운 후기 작품을 비롯해 그의 어떤 그림에도 허무주의적인 요소는 전혀 없다. 이 작품들에는 인간의 손길과 인간의 정신이 깃들어 있으며, 로스코는 그림을 그리는 단순한 행위를 통해 이를 분명히 했다. 그것을 **느낄** 수 있다면, 그림이 공허가 아니라 사실 깊이를 암시한다는 사실을 더 쉽게 알아차릴 수 있다. 만약 우리가 그것을 **알아차린다면** 그림이 "그것은 여기에 있다"라고 확인해줄 것이기에 "저기 그것이 있다"라고 말하기 쉬워진다. 로스코의 그림을 마주하여 하는 이 훈련은 사실 우리 존재의 의미를 긍정하는 것으로, 우리가 삶에서 일상적으로 수행하는 것이다. 자신의 세계를 냉장고와 스크린도어, TV와 운동화 따위로 채우기 위해 정신없이 노력하던 것을 멈출 때, 우리는 공허함을 **어떤 것**으로 채우는 대신 우리가 어떤 것의 일부가 **될** 수 있음을 깨닫는다. 실제로 우리 존재는 실존하는 어떤 것을 만들어낸다. 로스코의 그림과 소통한다는 것은 그 어떤 것의 존재를 느끼고, 존재의 본질, 곧 인간성의 본질을 경험하는 것이다. 어쩌면 보거나 말하거나 설명하는

것이 아니라, 단순히 그것이 거기에 있음을 아는 일일지도 모른다. 이는 매우 추상적이면서 구체적인 과정이다.

형식의 조용한 지배

The Quiet Dominance of Form

색. 로스코의 그림에서 항상 가장 먼저 연상되는 단어다. 밝고 눈부신 색, 어둡고 침울한 색, 대담한 빨간색, 빛나는 노란색, 잊히지 않는 파란색, 흙빛 갈색과 와인색, 신비로운 검정과 목탄색. 이러한 색은 로스코가 시각 예술의 필수적인 소통 방식이라고 주장한 관능으로 우리를 매혹하고 유혹한다.[1] 색은 우리의 두 눈을 사로잡고, 감정을 촉발하고, 잠재된 신경을 자극하며, 완전한 정신/육체의 경험으로 우리를 감싼다. 이러한 경험이 강렬한 이유는 색이 화면 위아래로 열정적으로 뛰노는 것을 방해하는 요소가 없기 때문이다. 마치 색이 자신만의 기교적인 춤을 추도록 로스코가 무대 위의 다른 것들을 말끔하게 치워둔 것처럼 느껴진다.

그러나 평생 아버지의 작품과 함께하면서 얻은 이해를 바탕으로 말하건대, 빛나는 색이 아니라 단순한 형식이 행위를 지시해야 한

다. 색은 거부할 수 없는 에너지로 정면에서 관객을 매혹하는 무용수일 수 있지만, 그 고삐는 무대를 나타내고 움직임을 이루는 형식이 단단히 쥐고 있다. 무용수는 스스로 빛날 수 있지만, 그녀의 연기는 공간과 형식에 의해, 기술과 아름다움을 예술적인 수준까지 끌어올리는 연출가의 지도 아래 다듬어진다.

우리는 직관적으로 이러한 견해에 반발심을 느낀다. 별로 중요해 보이지 않는 직사각형의 형태에 흥미를 느끼지 못하기 때문이다. 사각형은 지극히 평범한 도형이고, 차라리 원이나 삼각형이 더 매력적이다. 그럼에도 말레비치*Kazimir Severinovich Malevich*가 내놓은 사각형은 비할 데 없는 신비로움과 위엄을 지녔다. 로스코가 직사각형을 받아들인 것도 비슷한 이유일 것이다. 신중하고 계산적인 화가인 그가 아무렇게나 모양을 결정하지 않겠다고 확신한다. 그는 자신의 주제를 완전하고 명확하고 열정적으로 표현할 수 있는 완벽한 조형적 특징을 지닌 직사각형을 선택한 것이다. 그 이유에 대해서는 좀 더 논의를 진행하며 이야기하겠다.

아이러니하게도 이 책에서 다루는 아버지의 모든 작품을 살펴보며 가장 기술적인, 감히 형식주의적이라 할 수 있는 측면에서 그의 정신을 깊이 이해할 수 있었다. 구조의 측면에서 그의 그림을 살펴보면 우연을 거의 완전히 제거해버린 화가의 모습을 발견할 수 있다. 뭉툭한 사각형은 평범해 보이고 언뜻 화면 위에 무심하게 자리 잡은 형태 같지만, 실은 다분히 의도적인 구성의 산물이다. 아버지

* 카지미르 말레비치(1878~1935)는 러시아의 화가이자 미술이론가로, 추상화를 극단적인 형태까지 끌고 가 추상 미술이 발전하는 데 핵심적인 역할을 했다.

는 관객이 자신의 그림을 즉흥적으로 그린 것이라고 여기길 바랐을 수도 있고, 실제로 완성된 작품은 관객에게 편안하게 접근하는 것처럼 보일 수 있지만, 그것은 모두 수사일 뿐이다. 아버지의 사전에 즉흥성과 편안함은 없었다.

고전주의 시기 작품은 곧 색이라고 여겨지곤 하기에 이 그림이 실제로 색에 관한 것이며 표현 수단이 바로 작품의 메시지라고 주장하는 사람도 있다. 이와 비슷한 주장은 로스코의 그림을 그저 장식적인 것으로 치부하는 관점에서부터, 색 연구 자체가 예술이 되기에 충분하다는 모더니즘과 미니멀리즘의 개념과 로스코가 사용한 특정 색의 상징적 의미에 대한 심리적·신비주의적 분석에 이르기까지 다양하게 나타난다. 워싱턴 D.C. 필립스 컬렉션*Phillips Collection*의 설립자이자 아버지의 열렬한 지지자이며 섬세한 감수성으로 유명한 예술 애호가 던컨 필립스*Duncan Phillps*도 비슷한 생각을 했었다. 필립스는 아버지에게 이렇게 물었다. "(…) 색이야말로 다른 어떤 요소보다 당신에게 중요하다는 제 생각이 맞나요?" 아버지는 이렇게 답했다. "아뇨, 색이 아니라 크기가 중요합니다."[2] 이때 로스코는 자신이 색보다 형식을 중요하게 여긴다고 분명하게 말했는데, 다른 곳에서도 그는 "색에는 관심이 없다"라고 여러 번 말했었다.[3] 아버지의 모든 말을 곧이곧대로 받아들이길 권하진 않지만, 이 경우에는 그대로 받아들여도 괜찮다고 생각한다. 이는 로스코가 자기 그림의 내용을 계속해서 강조했기 때문도 아니고, 관객과 비평가들이 그의 작품이 지닌 심오함을 강조했기 때문도 아니다. 로스코의 그림이 주로 색에 관한 것이라는 주장은 그림이 자아내는 의미의

세계와, 그 의미가 생성되는 방식을 근본적으로 오독하는 것이기 때문이다.

로스코에게 색은 목적을 위한 수단이지 그 자체가 목적은 아니다. 색은 로스코가 세상에 대한 자신의 관념을 표현할 수 있는 하나의 언어다. 색은 이러한 관념 자체가 아니며, 로스코는 색의 자유분방함 때문에 색을 무척 경계했다. 그는 세잔이 인상주의 기법에서 벗어나는 과정에 관해 설명하면서 경계심을 드러낸다.

본질적으로 세잔은 실용주의자였다. 그는 모네가 이룬 것을 따라 하면서, 모든 시각 현상이 똑같은 색점으로 분해될 수 있다는 사실을 정확하게 알았다. 그것은 모든 리얼리티를 완전히 해체하는 것이며, 그 결과는 마지막에 남겨진 단일함, 즉 점이 된다는 것이다. 그 단일함 속에서 모든 것은 비슷해지고, 차이점은 완전히 사라진다. 이는 우리의 인식과 일치하지 않는다. 인간은 근원적인 성질이나 아주 미세한 차이를 보이는 형식, 무게 등 감각의 한계 지점까지 느낄 수 있을 만큼 예민하기 때문이다.[4]

로스코는 세잔이 인상주의에서 멀어졌다고 보았는데, 인상주의가 색에만 몰두하느라 우리가 인식하는 현실을 벗어나기 때문이다. 아버지는 모네의 놀라울 정도로 풍성한 색채가 아니라, 물질적 얼룩의 "단일함"에 깊은 관심을 가졌다. 아버지는 이러한 단일함이 "모든 리얼리티의 해체"를 야기한다고 생각했고, 나아가 우리가 형식과 형태를 통해 사물의 현실을 이해한다고 보았다.

여기서 그가 제시한 형식에 관한 질문만큼이나 중요한 것은 경험

에 기반한 현실에 대한 언급이다. 로스코가 보기에 인간과 인간으로서의 경험은 항상 우리가 중요하게 바라보고 돌아가야 할 기준점이다. 인간과 관련이 없는 그림, 인간의 의식을 중심에 둔 관념을 표현하지 않는 그림은 궁극적으로 무의미하며 심지어 퇴폐적일 수 있다고 여겼다. 로스코가 모네보다 세잔을 위대한 화가라고 본 것은 인간 중심적 기준을 수용했고, 시각적 효과나 지각 현상을 연구하는 것이 아니라 현실의 무게와 실체를 지닌 그림을 그렸기 때문이다. 로스코의 그림에서 구성 요소를 살펴볼 때, 우리가 발견한 것이 적절한지 판단하는 척도로서 이 인간적 기준을 항상 염두에 두어야 한다.

아버지가 색의 중요성을 부정하는 경우는 많지 않았지만, 적어도 초기 저술에서는 색의 역할을 자주 종속적인 위치에 두었으며, 사람들이 그의 그림을 보며 흔히 예상하는 것과 달리 색을 예술가의 중요한 도구에 포함하지 않았다. 여기서 이와 관련된 몇몇 예시를 살펴보고자 하는데, 일부는 메모와 아이디어로 가득한 '낙서장 Scribble Book'에 수록된 것이다. 또한 낙서장의 여러 글이 수록된 미완으로 남은 로스코의 저술 《예술가의 리얼리티 The Artist's Reality》*에는 이러한 내용이 있다. "색의 회화적 기능에는 전진하는 공격성과 다가오거나 되돌아오는 역행성이 포함된다."[5]

로스코는 색의 역할을 분명하게(최소한 이 경우에는 배타적으로) 형식적인 측면에서 바라본다. 그는 색의 표현적·정서적·연상적 특성이 아니라, 색과 움직임의 관계를 엄밀하게 설명한다. 그의 다른 글

형식의 조용한 지폐

* 저자와 그의 누나는 이 미완의 원고들을 모아 편집하여 2004년에 출간하였다.

에서 색에 대한 이러한 관점과 대비되는 내용을 찾을 수 있지만, 그는 '낙서장'에서 처음부터 형식적인 의문들에 몰두했으며, 종종 색이 형식적인 목표에 종속된 역할을 수행했음을 알 수 있다.

그러나 로스코는 화가에게 형식이 지배적인 위치를 차지한다고 주장하면서 훨씬 멀리 나아갔다.

구상의 기본 요소들은 예술가가 선택한 공간에 놓여 있다. 그가 사용하는 공간은 색, 선, 질감, 명암 그리고 다른 모든 요소가 움직임의 감각에 어떻게 기여하는지 결정한다. 이 모든 요소는 본질적으로 그 동작을 만들어낼 수 있는 힘을 지닌다. 색은 돌출되기도, 후퇴하기도 한다. 선은 방향, 태도, 그리고 형태의 기울기를 지시한다. 조형 계획에 따라 사용된 각각의 요소들은 독특하고 부가적이고 또 핵심적이다. 그러나 우리는 이런 요소에 앞서 공간에 대해 먼저 논해야 한다. 공간이 다른 요소들이 그림 안에서 어떻게 기능하는지 결정하기 때문이다.[6]

《예술가의 리얼리티》의 이 대목(실제로는 몇 년 전의 '낙서장'의 메모에서 온 것일 수도 있다)에서 로스코는 회화에서 형식이 지닌 우위에 대해 명확하게 설명한다. 색이 다른 "조형적" 요소와 함께 기여하는 것은 인정하지만, 그가 "공간"이라고 부르는 것의 권위적인 역할은 매우 분명하다. 다른 예술가를 포함하여 논의한다면 공간과 형식을 동일시하는 것은 매우 조심스러운 일일 것이다. 그러나 적어도 아버지의 고전주의 시기 작품에서는 그 형식이 보여주는 개방성과 광활함이 공간과 형식을 점진적으로 결합시키는 것처럼 보인다. 따라

서 그가 공간을 강조할 때, 앞서 설명한 무용수의 무대에 관해 말하고 있는 것이며, 무용수가 완벽한 연기를 해내는 데 있어 무대가 결정적인 역할을 한다는 것을 완전히 이해하고 있었다.

《예술가의 리얼리티》의 다음 장에서 아버지는 한 걸음 더 나아가 공간/형식의 역할을 가장 중요한 의미 층위로 끌어올린다. "하찮은 것을 대상으로 한 훌륭한 회화란 있을 수 없다"[7]라고 말한 로스코에게 의미가 얼마나 중요한 위치를 차지하는지 우리는 잘 알고 있다. 그리고 이 대목에서 그는 회화 작품에서 의미의 원천에 대해 분명하게 말한다.

그림이 그려지는 곳으로서의 공간을 이해하고 그 안에 살고 있다는 감각을 이해한다면, 그 사람은 예술가가 리얼리티를 구현하기 위해 구사한 표현 방식을 가장 잘 이해할 수 있다. 공간은 리얼리티에 관한 예술가의 개념 중 가장 중요한 조형적 표현 방식이다. 또 예술적 표현에서 가장 폭넓은 범위를 지니며, 그림의 의미를 전달하는 핵심이 된다. 공간은 모든 조형 요소들이 종속되는 신념의 표명, 즉 선험적 통일성을 형성한다.[8]

아버지는 예술에 관한 철학적 사상을 꾸준히 중요하게 다뤄왔지만, 그 글들은 형식과 색에 대한 그의 태도를 완전히 설명하기에는 충분치 않다. 경력 초기에 쓴 이 글은 앞에서도 언급했듯 그의 대표작에도 적용되는 내용이지만, 화면을 구획하여 양식적 혁신을 이루기 거의 10년 전에 쓴 것이다.[9] 어떤 화가의 그림이 어떻게 작용하는지 이해할 때, 화가가 우리에게 말한 내용에 의존하는 것에는 신

중을 기해야 한다. 아버지 역시 누구보다 먼저 이렇게 경고했을 것이다. 로스코가 예술에 대한 철학적 이해를 충분히 피력했을지라도, 그가 작가나 철학자가 아니라 화가였다는 사실에는 변함이 없다. 궁극적으로 그림에 관한 진실은 직접 그림을 보아야 알 수 있으며, 우리는 그의 그림이 어떻게 그런 효과를 만들어내는지 그림과 마주하여 스스로 이해해야 한다.

다시 20년 동안 끈질기게 탐구한 직사각형으로 돌아가, 로스코에게 이 형태가 왜 매력적이고 영향력 있었는지 알아보자. 이때 로스코가 사용하는 색은 무척 다양했지만, 직사각형을 향한 그의 집념은 흔들리지 않았다는 사실에 주목해야 한다(이에 대해서는 나중에 자세히 설명할 것이다). 이것을 지배의 상징으로 볼지 복종의 상징으로 볼지는 관객이 일정하고 고정된 요소를 중시하느냐 역동적이고 순간적인 것을 중시하느냐에 따라 달라질 것이다. 분명한 것은 아버지에게 겉으로 보기에는 방해가 되는 직사각형이 엄청난 유연성을 가져다주었고, 그 테두리 안에서 그것을 의식하지 않은 채 하고 싶은 말을 자유롭게 하게 해주었다. 앞서 언급했듯 직사각형은 흥미로운 형태는 아니었으나 스스로를 지우는 아름다움을 지닌 형태, 즉 사실상 '형태가 아닌 형태*un-shape*'였던 것이다.

형태가 아닌 형태란 무슨 의미이며, 직사각형이 그토록 보편적인 이유는 무엇일까? 직사각형은 우리가 어디서나 발견할 수 있는 아주 단순한 도형이다. 직사각형은 모든 곳에 존재하기에 우리는 직사각형이 있다는 사실을 거의 인지하지 못한다. 그러나 우리가 인지하든 못하든 직사각형은 우리가 세상을 보는 렌즈의 틀, 즉 시야

의 형태를 결정한다. 실제로 우리의 시야는 단단한 직각으로 경계를 이룬 것이 아닌, 로스코가 그림마다 새롭게 만들어낸 직사각형처럼 모서리가 모호하고 둥그스름한 형태다.

로스코는 직사각형이 가장 자연스럽고 절대적인 방식으로 공간을 구획 짓기 때문 이를 선택한 것이다. 직사각형은 인간의 시야 형태를 모방한 것으로, 그림의 다른 요소를 바라볼 수 있는, 혹은 그 위로 요소들이 나타나는 유기적인 액자, 창문, 또는 (이것만은 아니길 바란다!) 텔레비전 화면인 것이다.

이러한 로스코의 선택을 생각해보면 영화관의 스크린, 전통적인 극장 무대, 그리고 대부분의 그림이 직사각형인 것은 우연이 아니다. 직사각형은 그 안에서 일어나는 움직임을 위한 가장 자연스러운 액자를 제공한다. 미술관 건축가들도 다양한 실험을 거쳐 직사각형의 공간이 예술을 가장 자연스럽게 보여줄 수 있음을 발견했다. 예술은 자신만의 형태로 공간을 구성하는 대신 건축가에게 예술 관람 경험을 제고할 공간을 구획하고 균형을 잡도록 만든다.

언뜻 직사각형이 눈에 띄지 않는다고 하여, 그 형태가 보는 행위에 아무런 영향을 미치지 못한다고 여겨서는 안 된다. 연출가는 무대에서 일어나는 사건의 효과를 극대화하기 위해(또는 반대로 관객과 무대 위 배우 및 장면 사이의 거리를 유지하기 위해) 무대의 시야를 정확하게 재단하는 커튼과 배경 막을 끊임없이 조정한다. 마찬가지로 영화와 사진에서도 장면과 구도는 제시된 내용에 대한 미적 경험에 중요할 뿐 아니라, 작가가 자신의 관점을 보여주는 주요한 수단이 된다. 앨라배마주 몽고메리에서 버스를 탄, 미국 민권운동의 상징인

로자 파크스*Rosa Parks*의 유명한 사진은 만약 그녀의 뒷모습에 모호하게 초점을 맞춰 불만스러워 보이는 뒷자리 남성까지 포착하지 않았다면, 오로지 그녀만 보이도록 찍었다면 완전히 다른 사진이 되었을 것이다(그림 29, 30). 화가, 영화 제작자, 영화감독, 사진가 모두 관객이 보았으면 하는 것을 보여주기 위해 장면을 구성한다.[10] 이것이 바로 그들이 **자신들의** 이야기를 전달하는 방식이다. 자신의 그림을 드라마라고 칭하고 《예술가의 리얼리티》에서 극장에 대해 여러 차례 언급했던 로스코가 이러한 논의를 몰랐을 리 없다.

앞서 나는 자신의 작품이 수사적이라 했지만, 이는 오해나 착각을 불러일으키는 것이 아니라 사람들을 그림 앞에 멈춰 서게 하고 그림 안으로 끌어들이기 위해 고안된 언어다. 로스코의 목표는 진실 혹은 진실들을 찾기 위한 대화였으니, 가장 자연스러운 형식과 시야를 활용하는 것은 당연하다. 비록 화가 자신의 목적을 위해서이긴 하지만, 그는 우리를 편안하게 만든다. 이 모든 것이 인간 드라마를 위한 것이라면, 이는 곧 관객의 목표가 되어야 한다.

직사각형을 선택한 이후, 로스코는 이를 자신의 회화 세계를 구축하는 데 어떻게 활용했을까? 우리의 시각적 인식에 소리 없이 존재하는 프레임을 활용함으로써 로스코의 그림은 거의 필연적으로 우리의 시야를 가득 채운다. 이는 크기에 의한 효과는 아니었지만 아무튼 아버지는 큰 그림을 그리는 것을 주저하지 않게 되었다. 로스

* 아프리카계 미국인이며 시민권운동가(1913~2005)이다. 그는 1955년에 백인 승객에게 자리를 양보하라는 버스 운전사의 지시를 거부하여 체포되었고, 이 사건은 인종 분리에 저항하는 거대한 시민운동으로 번져 나갔다.

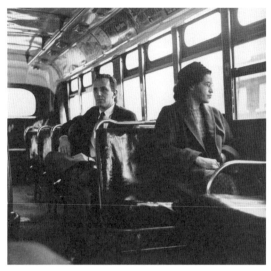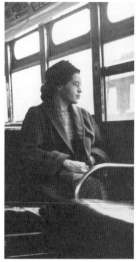

그림 29
〈버스를 탄 로자 파크스〉
1956년 12월 21일

그림 30
〈버스를 탄 로자 파크스〉
(부분)

코는 관객의 시야를 가득 채움으로써 관객을 그림의 내적 세계로 끌어들여 그림과의 직접적이고도 강렬한 교감을 유도, 아니 거의 요구하다시피 했다. 그는 고유한 영토를 지닌 작품을 그렸으며, 그 공간은 인간 경험을 강하게 압축하여 포괄했다. 무척 자연스러워 보이는 표면 아래에 교묘하게 관객을 조종하려는 시도가 숨어 있다.

이러한 방식으로 관객의 경험을 주조하는 로스코의 그림에서는 직사각형의 작은 변화가 공간에 대한 감각적 경험에 큰 영향을 끼친다. 이러한 그림 중에는 끊임없이 확장하며 관객을 내부로 초대하는 그림과, 정적으로 유지되며 관객을 내보내듯 닫히는 그림이

있다. 로스코가 직사각형을 그리는 방식은 그림의 경험적 세계와, 그 세계의 한계와 접근성을 규정하며, 이는 그림과 관객이 교감하게 한다.

이러한 조건 내에서 펼쳐지는 색의 연기, 특정한 효과들은 모두 직사각형과 그것이 부유하는 공간에 의해 세밀하게 제어된다. 이는 직사각형 모서리의 단단하거나 부드러운 정도, 경계 영역의 범위, 평면 위에 병치되는 방식, 각 영역을 채우는 붓놀림에 의한 것이다. 이를 보여주는 몇 가지 예를 살펴보자.

1956년의 두 작품(그림 31 〈보라색 위에 노란색yellow over purple〉과 그림 32 〈무제〉)은 둘 다 화려한 붉은색과 빛나는 노란색이 특징이지만, 각 그림의 효과나 그림이 주는 느낌은 지극히 대조적이다. 차이는 형식적 특성과 공간을 나누는 방식이다. 〈보라색 위에 노란색〉의 배경 앞 공간을 맴도는 직사각형들은 가장자리가 부드럽게 칠해져 있으며 한복판은 반투명하여 물렁하게 보인다. 두 사각형은 유동적이며, 팽창하는지 수축하는지는 명확하지 않지만, 만들어지는 과정에 있는 것은 분명하다.

〈무제〉(1956)는 기본적으로 색 구성은 동일하지만 전혀 다른 감성을 전달한다. 이 그림의 노란색 사각형은 붉은색 배경에 맞서 자신의 존재를 저항적으로 선언하며, 그림 상단의 거의 2/3을 차지한다. 그러나 〈보라색 위에 노란색〉과 달리 이 직사각형은 정적이고 가장자리가 견고하며, 자신의 형태를 가리기보다는 경계를 가리는 방식으로 경계를 넘어선다는 느낌을 준다. 〈보라색 위에 노란색〉에서 두 직사각형이 어떤 대화를 나누려는 것처럼 보였다면, 〈무제〉에

서는 완성된 채로 화면에 등장한 노란색 직사각형은 아무것도 자신의 안으로 들이지 않으며, 거의 배경에 가까운 색으로 사라져가는 아래쪽 붉은 직사각형의 존재를 알아차리지도 못한 듯하다.

물론 이는 그림에 대한 내 개인적인 감상이지만, 색채는 무척 비슷하나 형식은 상당히 다른 두 그림의 이질적인 느낌은 부정하기 어렵다. 오히려 색 구성이 전혀 다른 그림 중에서 〈보라색 위에 노란색〉에 훨씬 가까운 그림을 쉽게 찾을 수 있다. 예를 들어 그림 33 〈No. 7〉(1963)은 〈보라색 위에 노란색〉과 분명 형식적으로 유사하다. 또한 직사각형의 배열과 비율이(게다가 색채도) 〈보라색 위에 노란색〉과 상당히 다르지만, 투명한 정도나 부드러운 가장자리, 그림 내에서 공간과의 관계가 유사한 그림도 찾을 수 있다. 바로 그림 34 〈푸른색 위에 녹색*green on blue*〉(1956)이다. 두 그림 사이에는 많은 차이점이 있지만, 오히려 색 구성이 거의 일치하는 〈무제〉(1956)보다 〈보라색 위에 노란색〉과 많은 공통점을 지녔다. 이러한 예로 알 수 있듯, 형식은 색이 수행하는 역할을, 결국 그림이 전달하는 메시지를 지시한다.

1957년에 그린 것으로 추정되는 두 그림(그림 35 〈No. 14〉, 그림 36 〈No. 15〉)은 로스코가 형식을 활용하는 방식을 잘 보여주는데, 두 작품 모두 선명한 파란색 배경에 명상적인 녹색 톤으로 그려졌다. 두 작품의 중요한 차이는 〈No. 15〉에 없는 흰색이 〈No. 14〉에는 존재한다는 것이 아니다. 그보다는 형식의 차이가 두드러진다. 먼저 〈No. 15〉는 마치 세 개의 직사각형으로 만든 인물처럼 보이는 〈No. 14〉와 달리, 수평선을 완전히 채울 듯한 널찍한 방향성이 보인다. 둘 다

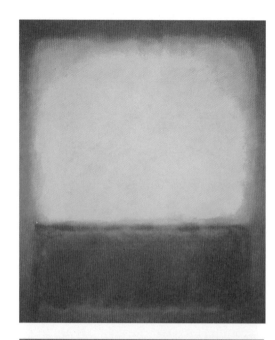

그림 31
⟨보라색 위에 노란색⟩
1956

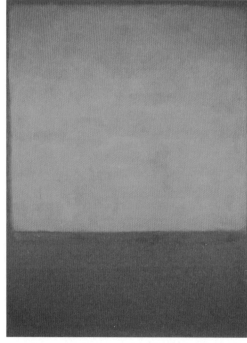

그림 32
⟨무제⟩
1956

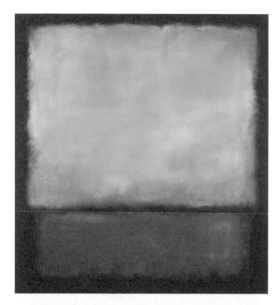

그림 33
⟨No. 7⟩
1963

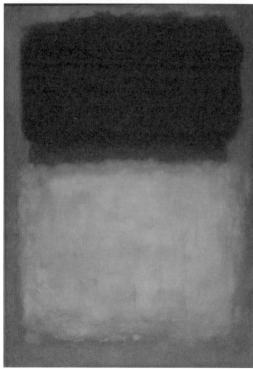

그림 34
⟨파란색 위에 녹색⟩
1956

크기가 큰 그림이지만, 〈No. 15〉는 느릿느릿한 움직임으로 그림 바깥까지 확장할 듯하다. 〈No. 14〉는 넓은 테두리 안에 단단하게 담겨 있고 더 긴장된 에너지가 느껴지며 직사각형들은 테두리 바깥으로 탈출하려는 듯하다. 〈No. 15〉도 테두리가 넓긴 하지만 거대한 직사각형에 비할 만큼은 아니다. 〈No. 14〉에서 느껴지는 에너지는 각 직사각형 주변의 밝고 안개가 자욱한 듯한 그늘, 즉 두 물질이나 힘이 상호작용하여 생긴 불안정한 영역에서 비롯된 것이다. 이는 불타는 기체가 진공에 가까운 우주 공간과 만나서 형성되는 별의 코로나 같다. 마지막으로 〈No. 14〉의 긴장감은 〈No. 15〉보다 훨씬 더 많은 붓질, 더 촘촘하게 쌓인 물감층과 넘나들면서 더 역동적으로 그려진 직사각형에서 비롯된다. 다시 강조하지만, 이 작품들의 고유한 효과를 설명하는 것은 주로 형식적인 차이, 즉 대상을 칠하는 방식의 세세한 차이다. 로스코는 대상을 다르게 표현하기 위해 다른 색이 필요하지 않았다.

형식적 세부 사항의 중요성은 형식이 훼손된 그림에서 나타나는 불만족스러운 결과를 보면 더욱 분명해진다. 내 전문 분야인 심리학에서 마음이 최적으로 기능하지 못하는 사례를 통해 마음이 어떻게 기능하는지 연구하는 것처럼, 로스코의 그림에서도 최적의 형식이 아닌 그림이 성공적인 그림의 작용 방식을 이해하는 데 도움을 준다. 이러한 사례에 해당하는 무성의하게 복원되었거나 보존 처리된 그림, 또는 심하게 잘린 복제품을 너무 자주 보았다. 앞서 이야기한 균형 중 하나라도 조금만 달라지면 그림의 효과가 무너진다. 그림은 혼잡해지고, 움직임의 감각을 잃고, 공간을 형성하는 대신 납

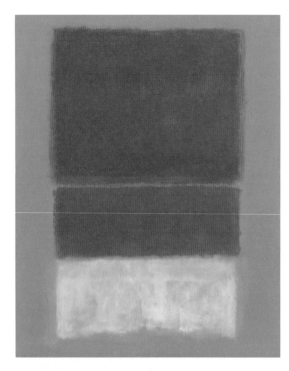

그림 35
〈No. 14〉
1957

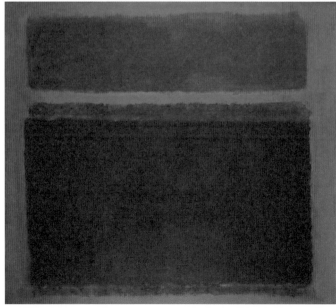

그림 36
〈No. 15〉
1957

작해진다.

아버지가 직사각형을 처음 그린 크기에서 확장하거나 축소하여 완벽한 형식적 균형을 추구한 것이 드러나는 작품이 많기 때문에, 균형이 아버지에게 매우 중요했다는 사실을 알 수 있다. 로스코의 대표작 중 하나인 〈No. 9〉(그림 37)의 가운데 직사각형을 살펴보면 로스코가 위아래의 무게 균형을 맞추기 위해 붉은색 형태를 덧그렸다는 사실을 분명히 알 수 있다. 덧그린 부분을 디지털 변형으로 제거한 그림(그림 38)을 보면, 이러한 수정이 그림의 작용에 얼마나 중요한 역할을 하는지 알 수 있다. 이와 함께 형식과 비율에 대한 집착은 벽화 제작 과정에서도 중요했다. 시그램 벽화는 세 개의 그룹으로 구성된 연작으로 그렸는데, 모두 동일한 색 구성을 활용했으나 각각 형식적 균형을 세밀하게 조정했다. 하버드 벽화는 시그램 벽화의 형식(그리고 색상)에서 파생된 것이며, 그 형식에서 균형을 달리하여 재구성한 것으로 볼 수 있다.

1957년부터는 형식이 로스코의 주된 관심사가 되었다. 관객의 입장에서는 형식적인 문제가 눈에 띄지 않을 수 있지만, 어쩐지 다른 그림보다 덜 마법적이고 덜 매력적으로 다가오는 로스코의 그림은 다른 아름다운 그림과 달리 색이 과도하게 사용된 것 아니라, 최적의 균형점을 찾지 못한 형식이 문제가 된다. 즉 색의 문제는 절묘한 형식으로 덮을 수 있다. 가장 정확한 예시는 앞서 언급한 불운한 하버드 벽화인데, 20년 동안 강한 햇빛을 받아 원래 버건디색이었던 것이 분홍색이 되었다가 결국에는 코발트블루로 변색되었다. 그러나 〈하버드 벽화 패널 5〉(그림 39)를 보면, 이 벽화의 형식 너무 강렬

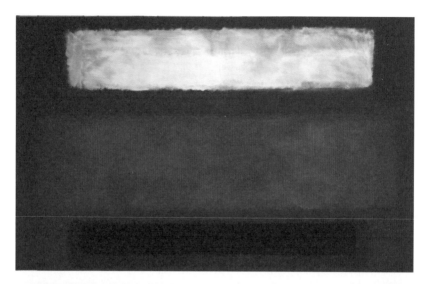

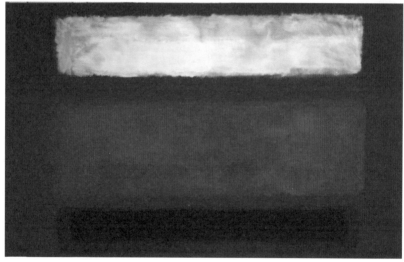

그림 37 (위)　　　그림 38 (아래)

⟨No. 9⟩　　　　⟨No. 9⟩

1958　　　　　1958 (디지털 변형 후)

하고 흥미로워서 완전히 변색되었음에도 불구하고 눈을 떼기 어려울 만큼 아름답고 매력적이다.

1957~1962년은 로스코 그림의 발전에 있어 절대적으로 중요한 시기였다. 그의 그림 구성에서 형식이 차지하는 중심적인 역할이 잘 드러났기 때문이다. 이 시기에 그린 거대한 시그램 벽화와 하버드 벽화는 형식에 대한 맹렬한 탐구를 촉발했고, 1957년은 아버지가 '어두운 그림들*dark pictures*'을 그리기 시작한 때로 알려져 있다.[11] 사실 이 주장에는 오해의 소지가 있다. 1950년대 초에도 놀랍도록 풍성하면서 어두운 그림을 그렸고, 1957년 이후에도 화려한 그림을 그렸다. 아버지의 경력 중 마지막 13년 동안 색이 전반적으로 어두워진 것은 사실이지만, 후기 작품이 명상적인 분위기를 자아낸 데에는 색과 함께 형식 또한 중요한 역할을 했다.

시그램 연작을 시작으로 휴스턴의 로스코 예배당 벽화를 완성할 완공될 때까지, 1960년대 내내 화면에서 직사각형의 가장자리가 점점 선명해졌다. 더 이상 바깥을 향해 열려 있는 것이 아니라 경계가 확고해졌다. 공간이 통제되어 있는 〈No. 14〉처럼 넓게 그려진 테두리는 변형되거나 확장할 여지가 없어 보인다. 이 시기 그림들 중 상당수가 더 어둡게 느껴지는데, 전체적인 인상 변화는 주로 입체감과 관련이 있다. 예를 들어 〈No. 5〉(그림 40)와 같이 덜 유연하거나 고정돼 있는 느낌을 준다. 1950년대 초반 작품에서 보이던 끝없이 펼쳐지는 듯한 풍경이 축소되어 사라진 것은 아니지만, 제한적으로만 접근할 수 있다. 가령 가볍게 떠다니지 않게 된 직사각형을 둘러싸고 있는 후광이나 미묘한 명도 변화에서 엿볼 수 있는 정도다.

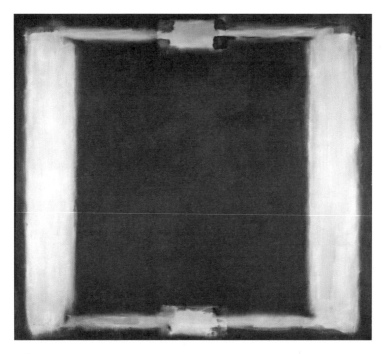

그림 39

⟨하버드 벽화 패널 5*harvard mural panel five*⟩

1962

이 시기에 아버지는 그림에서 공간이 작용하는 방식을 바꾸어 그림의 효과와 느낌이 달라지게 했다. 이러한 변화의 일부는 색을 통해 이루어졌고 그는 색이 그 자체로 움직임을 만들어낸다고 말했지만, 대부분의 변화는 물감을 다루는 방식의 변화로 이루어졌다.[12] 로스코는 건조한 안료와 반사율이 더 높은 물감을 사용해 덜 유연하면서 관객을 초대하는 느낌이 줄어든 표면을 만들었다. 그는 캔버스를 물감층을 줄인 단색으로 칠하여, 1950년대 작품에서 겹겹이

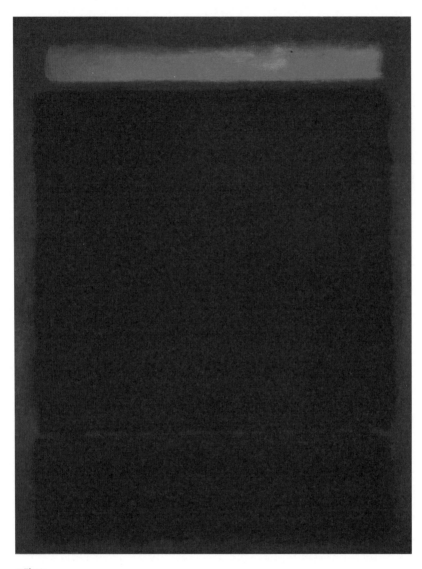

그림 40
⟨No. 5⟩
1963

칠해진 색이 만들어내던 공간감을 줄였다. 1950년대 작품보다 직사각형의 형태를 단순화하고 규칙적으로 만들어 구성을 강화함으로써, 관객과 더욱 직접적이고 초점을 맞춘 소통이 이루어지도록 했다.

또한 로스코는 많은 작품에서 방향을 바꾸기 시작했다. 그의 작품은 전통적인 학문적 분류인 풍경화 양식과 초상화 양식 중 주로 초상화 양식(세로보다 가로가 긴)의 비율을 보였지만, 이제 풍경화 양식(가로보다 세로가 긴)의 비율을 가진 직사각형이 종종 나타났다. 1957년부터는 초상화 양식의 비율을 사용하지 않고, 우리의 시야를 그야말로 꽉 채우겠다는 듯 그림의 폭을 점점 넓혔다. 여전히 그림의 크기는 매우 다양했지만 가로 방향의 그림이 더 많아졌고 세로 방향의 그림에서도 과거보다 정사각형의 느낌이 강해졌다. 그림을 덜 개인적인 느낌으로 만들려는 것이든 관객의 시야를 넓게 펼쳐진 직사각형으로 채워 더 강하게 통제하려는 것이든, 그 효과는 색을 어둡게 칠한 것보다 강렬했다.

이 시기에는 아버지가 직사각형을 그리는 방식도 발전했다. 그림의 표면에서 붓질과 이전의 전형적인 작업 방식은 점점 눈에 띄지 않게 되었다. 불투명한 형태가 많아지고 표면 안쪽의 물감층에서 보이는 색이 적어졌고 깊이감이 줄어들었다. 직사각형은 전반적으로 모서리가 뚜렷해졌고, 흐릿한 모서리는 보기 어려워졌다. 작품이 공간적으로 평탄해 보이고, 사람이 그린 듯한 자연스러운 느낌이 줄어들었다. 전보다 작품의 인간성, 곧 불완전성이 느껴지지 않아 관객은 작품이 자신을 친밀하게 초대하고 있다는 인상을 받지 못한다. 감정적 내용을 가득 담고 있는 듯했던 물감층의 안쪽은 이제 잘

드러나지 않는다. 자신을 드러내지 않고 관객을 초대하지 않게 된 이 그림들과 소통하려면, 관객은 더 노력해야 한다. 이처럼 로스코는 주로 형식을 통해 관객과 그림이 교감하는 방식을 재창조했다.

이 시기 캔버스 작품에 나타난 변화는 종이 작품에도 반영되었으며, 더 강하게 드러났다. 1949년은 아버지가 종이 작품에 열성을 다해 대단히 아름다운 결과물을 만들어낸 해였다. 대부분 직사각형의 전형적인 병치를 깨고 비교적 작은 형태를 다시 배치해 공간의 관계를 다채롭게 하여 관객과 새로운 방식으로 접촉하는 그림들이었다. 색채가 유달리 풍부해졌지만, 캔버스 작품과 구별되는 특징은 색채보다는 형식에서 출발한다는 점이다. 〈무제〉(그림 41)를 보면 이 시기 종이 작품에서 형식이 얼마나 중요했는지 알 수 있다. 풍부한 색채가 눈에 띄지만, 작품에 표현력을 부여하는 것은 직사각형과 배경에 보이는 섬세한 붓질이다. 로스코는 종이에 고전주의 시기 색면회화를 자주 스케치했다(그림 42 〈무제〉). 모든 작품을 펜과 잉크로 그렸다는 것이 중요한데, 이는 이 스케치들이 색의 관계가 아닌 형식에 관한 습작이라는 뜻이다.

로스코의 생애에서 가장 많은 작품을 그렸고 특히 종이 작품이 많았던 마지막 2년을 잠시 살펴보자. 그중 1969년에 완성한 마지막 종이 연작에서 한 작품이 눈에 띈다(그림 43). 먼저 1960년대의 어두운 색채와 달리 밝은 색채가 우리를 놀라게 한다. 그러나 1959년에 종이에 그렸던 그림처럼 중앙의 커다란 영역을 위아래의 작은 띠가 둘러싸고 있다는 점도 주목해야 한다. 이 작품의 색채는 화려하지만, 가운데 영역의 압도적이면서 불균형한 크기가 다양한 효과를

그림 41
〈무제〉
1959

그림 42
〈무제〉
1950~1960년대

자아낸다. 중앙의 선명한 분홍색은 이 그림의 구도만큼이나 관객을
강하게 뒤흔들지 못한다.

1957년부터 시작된 캔버스와 종이 작품에서의 형식적 변화는 로
스코에게 평생 영향을 미쳤다. 로스코는 자신의 그림이 걸릴 공간과
의 관계를 점점 깊이 탐구해나갔는데, 이는 벽화를 그리며 생겨난 경
향이었다. 수평적 느낌이 강한 두 작품(그림 44 〈무제〉, 그림 45 〈No.
30〉)은 같은 해에 그린 시그램 벽화 연작과 하버드 벽화 연작에 그려
진 수평적 패널과 동일선상에 있는 그림으로 보이며, 벽화가 로스코
의 이젤 그림에 준 영향을 보여준다. 두 그림은 강한 색조 차이로 뚜

그림 43

〈무제〉

1969

렷하게 구분되지만, 그보다 본질적인 차이는 형식적 차이다. 〈무제〉(1958)는 직사각형과 배경이 명확하게 분리되어 있으면서 색도 로스코의 표준에서 벗어나 있지 않아, 새로운 방향성을 제시하는 작품이다. 1958년 작품은 직사각형이 배경 위에 떠 있는 것이 아니라 배경을 향해 멀어지는 것처럼 보여 역동적이지만, 공간 구성은 〈No. 30〉보다 독특하고 덜 복잡해 보인다. 전형적인 형식의 다른 고전주의 시기 작품들과 마찬가지로, 표면에 나타난 작은 형식적 차이에 집중하여 미묘한 변화가 그림을 보는 관점과 그림이 주는 느낌에 어떤 영향을 주는지 살펴야 한다.

로스코의 벽화는 그의 가장 전형적인 색채로 그려졌지만, 고전주의 시기의 양식에서 크게 벗어난 작품이다(73쪽 그림 22, 119쪽 그림 39 참조). 그러나 직사각형의 경계는 남아 있어 무대의 영역을 표시해준다. 색, 투명도, 반사율과 같은 요소는 아버지의 작품이 발전하면서 크게 바뀌었지만, 직사각형은 모양은 조금씩 달라졌어도 마지막 20년 동안에도 변함없는 특징으로 남았다. 이는 로스코 예배당 벽화에서도 마찬가지다. 형식적으로는 그가 그린 가장 미니멀한 작품이지만, 여전히 동일한 기본 형식에서 파생된 패널이다(75쪽 그림 23 참조).

아버지는 3년 동안 로스코 예배당 벽화 작업을 진행하기에 앞서 '블랙폼Blackform'으로 불리는 명상적이면서도 냉철한 캔버스 작품(341쪽 그림 70 참조)을 제작했다. 그 후 그는 예배당의 세 벽면을 실물 크기로 복제할 수 있는 스튜디오를 빌렸고, 캔버스의 크기와 균형을 다양하게 시도하고 끊임없이 수정하면서 작업을 진행했다. 로

그림 44 (위) **그림 45 (아래)**

〈무제〉 〈No. 30〉

1958 1962

스코 패밀리 컬렉션*Rothko Family Collection*에는 버건디색 배경에 검은색 숯/건조 안료로 직사각형을 그린 예배당 벽화에 대한 스케치 〈무제〉(그림 46)라는 훌륭한 연구 자료가 있다. 이 그림을 자세히 살펴보면 이상적인 형식을 찾기 위해 수평면과 수직면 모두 여러 번 다시 그렸음을 알 수 있다.

로스코는 벽화가 자신이 구상한 공간과 어떤 관계를 맺을지에 대해서도 연구했다. 아직 지어지는 단계였기 때문에 작품 자체의 배열뿐 아니라 벽화가 걸릴 벽과의 관계도 그의 주요 관심사였다. 그는 스튜디오에 설치한 복제 벽면들에 벽화들을 걸어 전체적인 균형을 잡기 위해 작품 그룹의 위치와 작품 그룹 내에서 개별 작품의 위치를 몇 번이고 조정했다. 그는 이를 위해 직접 도르레를 설치하기까지 했다. 아버지는 수많은 검토와 재검토를 거치며 벽화의 높이, 위치, 단차를 1인치(약2.5센티미터) 이내의 차이까지 세밀하게 기록했다. 이 흥미로운 기록은 로스코 예배당 아카이브에 문서로 보관되어 있다. 아버지는 형식, 크기, 구조 모든 면에서 이 거대한 패널들이 이들을 위한 공간에서 극대화된 효과를 내도록 세세한 부분을 다듬는 데 주력했다.

아버지는 자신의 작품에서 중대한 위치를 차지하는 형식이 로스코 예배당 벽화에서도 중요하다는 것을 알고 있었다. 울퍼트 빌케 *Ulfert Wilke*＊의 말을 통해서도 이를 명확하게 알 수 있다. "1967년 10월, 두 점의 검은색 삼면화*triptych*의 색이 같은지 묻자, 로스코는

＊　독일 태생의 미국 화가(1907~1987)로, 추상표현주의 운동과 연관된 예술품을 수집했다.

형식의 조용한 지배

이렇게 대답했다. "그걸 누가 알 수 있을까요? 이 모든 것은 비례에 대한 연구입니다. 누군가는 형식은 같은데—물론 비슷하지만 조금 다릅니다— 왜 어떤 그림은 다른 그림보다 세로로 길고 가로가 좁은지 고민하는 데 몰두할지도 모릅니다. 다시 말하지만, 이 모든 것은 비례에 관한 연구입니다."[13] 20년 동안 예배당 벽화의 관리자이자 보존가로서 벽화와 친밀한 관계를 맺어온 캐럴 맨쿠시-웅가로 *Carol Mancusi-Ungaro*는 이 작품이 기능하는 방식을 비슷하게 이해했다. "로스코 예배당 벽화는 (…) 색보다는 형식에 관한 문제를 보여줍니다. 이는 비례와 반사율에 관한 것입니다."[14] 명상적인 로스코 예배당 안에 서 있으면, 맨쿠시-웅가로의 말을 쉽게 이해할 수 있다. 벽화는 분명 색에 관한 것이 아니다. 그저 어둡고 단색에 가까운 작품이어서 예외적인 작품인 것이 아니다. 1950년대에 그려진 눈길을 사로잡는 밝은 색채로 가득한 작품이라고 해서 검은색 작품과 달리 색에 관한 작품인 것은 아니다. 두 그림 모두 색을 표현 수단으로만 사용했다. 그림의 표현을 세부적으로 조정하는 것은 형식, 비율, 공간이다. 이들은 색이 자세하게 설명할 주제를 정의한다.

여기서 더 나아간 형식적 발전이 하나 더 있다. 이는 그의 후기 작품인 〈검은색과 회색〉 연작과 〈갈색과 회색*Brown and Grey*〉 연작에 구체적으로 나타났다. 이때의 변화도 색의 변화는 아니다. 로스코는 전에도 검은색, 갈색, 회색을 광범위하게 사용했지만, 다른 색상과의 맥락 안에서 사용했다. 이때의 변화 역시 형식에 관한 것이고, 직사각형에 대한 고집도 계속해서 나타난다. 이 시기에는 공간에서 직사각형의 방향성이 크게 달라진다. 배경은 더 이상 존재하

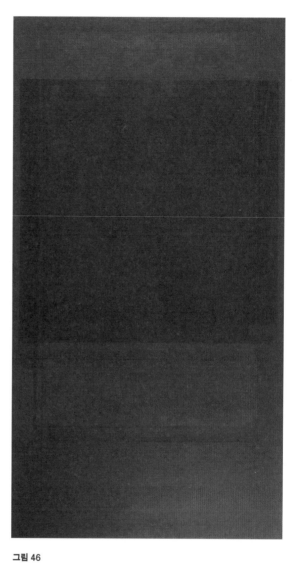

그림 46

〈무제(로스코 예배당 벽화를 위한 미완성 습작)〉
1965

지 않으며, 직사각형도 어떤 공간에 떠 있지 않다. 두 직사각형이 서로를 이어주는 배경색 없이 수평선에서 갑작스럽게 만난다. 이러한 병치는 강렬하고 절대적이며, 색의 매력만큼이나 그림을 보는 시선을 사로잡는다(43쪽 그림 8 참조).

직사각형 주위에 테두리 역할을 하는 배경은 없어졌지만 가장자리에 흰색 띠를 둘러 새로운 테두리를 만들었으니, 로스코는 버리면서 얻은 셈이다. 아버지의 그림에는 1940년대 중반부터 테두리가 사라졌는데, 1969년 화가로서의 황혼기에 접어들면서 작품마다 흰색 테두리를 둘렀다. 물론 어떤 의미에서는 고전주의 시기 작품은 항상 직사각형을 둘러싸고 있는 배경이 테두리였고, 그 테두리는 작품을 보는 관객의 시선을 결정했다. 하지만 이 흰색 테두리는 직사각형과 같은 평면상에 존재하거나 실재하는 테두리처럼 직사각형 바로 앞에 나타난다는 점에서 다르다. 이는 직사각형이 확장되거나 자유롭게 떠다니는 것을 막으며, 직사각형은 활력을 간직한 채 단단하게 영역 안에 고정된다.

이러한 형식적 변화는 미묘하지만 그림을 감상하는 사람의 경험을 완전히 바꿔버린다. 고전주의 시기 초기 작품이 펼쳐진 풍경이었다면, 이러한 변화는 우리의 시선을 눈앞의 평면에 확실히 집중시켜 급격하게 안쪽으로 끌어들인다. 마치 로스코가 "이것이 전부다"라고 말하며, 해답은 저 너머가 아니라 안쪽에 있다고 전하는 듯하다. 그리고 이를 알려주는 것은 색이 아니라, 경계를 조정하며 화면의 공간을 재정의한 아버지의 새로운 관점이다.

지금까지 고전주의 시기 작품의 형식을 집중적으로 살펴봤지만, 공간과 형식에 대한 집착은 그의 초기 그림에서도 지배적으로 나타났다. 1920년대부터 1940년대까지의 탐구는 그 내용 자체도 놀랍지만 후기 작품에 나타난 비율로 나아가기 위한 발판이 되었다. 가장 주목할 만한 작품은 형식에 대한 고민이 그림을 지배하고 있는 실내 장면을 묘사한 그림이다. 이후에 등장할 직사각형의 선구자인 창문과 문틀이 일상적으로 볼 수 있는 것보다 훨씬 많이 그려진다(52쪽 그림 12, 166쪽 그림 56 참조). 이 작품들에서는 공간이 중요하게 다뤄지며, 인물은 주변을 둘러싼 자세하게 묘사된 건축 구조물에 거의 삼켜져 있다. 이 그림들에서 색이 눈에 두드러져 보일 수 있지만(그림 56 소년의 초상화에서 확실히 그렇다), 실제로는 장면의 구도가 인물의 역할이나 인물에 대한 관객의 관점을 규정한다.

아버지가 1930년대 중후반에 그린 그림에는 종종 이상한 구도와 왜곡된 공간 관계가 특징적으로 드러난다. 그 예는 얼마든지 찾을 수 있지만, 여기서는 두 작품을 살펴보려 한다. 첫 번째는 1934년 무렵에 그린, 거리의 모습을 담은 제목 없는 풍경화다(그림 47). 그림 왼쪽을 지배하는 회색의 벽에서 나온 듯한 인물들이 건물 뒤로 거의 사라지고 있다. 이 회색 벽은 오른편에 서 있는 인물과 균형을 이루는데, 배경의 계단은 실제보다 훨씬 가까워 보이도록 그려졌다. 역동적으로 칠해진 하늘은 벽이나 계단과 같은 평면상에 놓인 듯하지만, 위에서 장면을 짓누르고 있다. 고전주의 시기 작품에서 보았듯 공간의 활용(이 그림에서는 왜곡)과 그림 속 형태들의 관계가 작품의 분위기를 설정하고 관객의 경험을 형성한다. 몇몇 형태의 색채

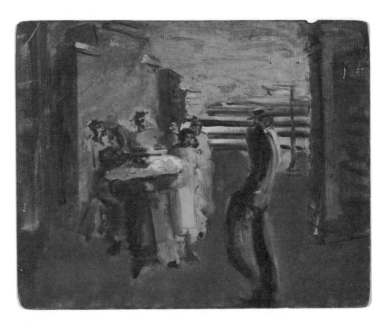

그림 47
〈무제〉
1934년경

가 특이하고 매력적이지만(특히 하늘이 그렇다), 어디까지나 작품의
형식적 구조를 위한 것들이다.

　형식과 공간은 1939년에 그려진 잘 알려지지 않은 뉴욕 지하철
그림(그림 48)에서도 다시 한 번 결정적 요소로 작용한다. 이 그림에
서도 사라져가는 인물들이 보이는데, 이번에는 서로 마주하고 있으
며 이들이 자리한 공간이 우리의 눈길을 끈다. 인물들이 걸어 내려
오는 통로는 또 하나의 기둥으로, 색상이 너무 균일하게 칠해져 있
어 인물들이 서 있는 경사면을 제대로 알아볼 수 없다. 이 그림은 뒤
틀린 상자 모양이어서, 인물의 실제 크기나 공간과의 관계를 알기

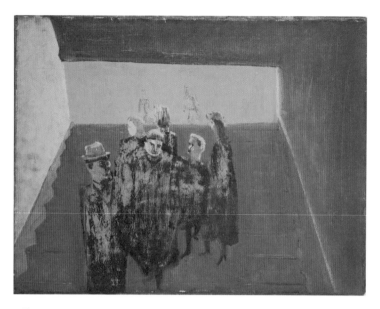

그림 48

〈무제(지하철역 입구)〉

1939

어렵다. 또한 계단 위에 서 있기에 아래로 내려간다고 직관적으로 생각할 수 있지만, 실제로는 정적이며 평면으로부터 분리되어 보인다. 이 그림에서 단색을 바탕으로 변주한 색채는 훌륭하다고 생각하지만, 작품과 관객의 관계를 결정하는 것은 분명 형식과 공간이다.

　로스코는 1940년경 순수한 구상화에서 초현실주의 양식으로 나아갔다. 이 시기 작품에서는 신화를 중심으로 한 주제가 중점이 되어 형식과 색은 조금 뒷전이 되지만, 신화적 내용을 전달하는 것은 주로 형식이다. 형식적 강조는 그림의 의미에 대한 신화적 인물의 중심성, 인물과 주제 사이의 역동적 관계를 보여준다. 신화 속 인물

테이레시아스*를 그린 〈테이레시아스〉(그림 49) 속 인물에게서는 앞으로 나아가고자 하는 강한 충동이 느껴져 마치 그림을 뚫고 나올 듯하다. 한편 〈무제〉(그림 50)와 같이 이 시기 모든 작품에 나타나는 2분할 또는 3분할 구도에도 주목해야 한다. 직사각형은 장면의 구도적 배경 역할을 하고 있는데(이후 고전주의 시기 작품에 이르기 위해 단순히 인물을 제거한 것은 아니다), 이 시점에서 이미 직사각형이 공간을 형성하고 있다는 점에 주목해야 한다.

여태까지는 색이 부차적인 존재였지만, 아버지가 1946년부터 그리기 시작한 다층형상에서 색의 역할은 확실해진다. 이때 로스코는 주된 표현 수단으로서 색을 발견한다. 어떠한 형태가 없는 그림, 무한한 전면균질회화**를 그리면서 자유로움을 느낀다(이 시점에 캔버스라는 틀에서 벗어난 것은 우연이 아니다). 이 시기에 색은 분명 지배적 역할을 하며 이전에는 갖지 못했던 자유를 얻는다. 그러나 일련의 고전주의 시기 작품을 관찰하면 로스코가 해결하고자 했던 문제는 색의 표현력이나 색의 관계에 관한 것이 아니라, 형식에 관한 것임을 알 수 있다. 색상 영역을 얼마나 크고 균일하게 만들어야 하고, 화면의 여러 영역에 어떻게 무게를 실어 균형을 맞추어야 하는가? 그는 남은 1940년대를 이러한 형식적 질문을 탐구하며 보냈으며, 이는 그가 고전주의 시기의 작품을 계속 다듬었던 그다음 10년에도

*　그리스 신화에 나오는 도시 테베*Thebes*의 눈이 보이지 않는 예언자. 7대에 걸쳐 장수하고 테베의 왕들에게 예언을 내린 인물이다. 죽어서도 예언 능력을 유지해 오디세우스가 고향으로 돌아가는 방법을 묻기 위해 저승에 내려가 만나기도 했다.

**　화면에 어떤 중심 구도를 설정하지 않고 전체를 균질하게 표현하는 회화.

그림 49

〈테이레시아스*tiresias*〉
1944

그림 50

〈무제〉
1945

이어졌다.

우리는 이제 로스코의 고전주의 시기에 도달하기 직전까지 왔다. 남은 것은 다층형상과 고전주의 시기 색면회화를 잇는 과도기적 그림들이다. 약 40점에 이르는 이 시기의 그림은 로스코의 어떤 작품보다도 그가 형식을 사용하는 방법에 관해 많은 것을 알려준다. 1949년은 느리지만 꾸준한 속도로 직사각형을 향해 나아간 해였다. 1948년의 다층형상 그림 〈무제〉(39쪽 그림 5 참조)부터 단계별로 고전주의 양식으로 나아간 여정을 관찰할 수 있다. 이 그림을 보면 로스코의 시그니처 색이 이미 자리 잡았음을 알 수 있으며, 나중에 조금 간소화되었으나 1950년대 작품에 쓰인 대부분의 색이 나타나 있다.

시간이 지나면서 형식이 더 강조되고 색이 직접적으로 목소리를 낼 수 있는 맥락이 조성되었다. 앞서 언급한 〈무제〉(39쪽, 그림 5 참조)는 형식에 초점을 맞추고 직사각형에 가장자리가 만들어지는 첫 단계를 보여준다. 이 과정은 다른 두 그림에서도 확인할 수 있다. 바로 〈No. 20〉(그림 51)과 〈No. 11/20〉(그림 52)인데, 후자는 완전히 직사각형에 기반한 구도를 보인다. 여기서 고전주의 시기 작품으로 나아가려면 배열과 균형을 개선해야 한다. 사실 로스코는 1950년대 초반까지 형식과 직사각형의 형태에 관한 실험을 계속했다. 이는 〈No. 15〉와 〈무제〉(39쪽 그림 5, 6 참조)의 차이에서 확인된다.

한 해 동안의 집중적 발전은 로스코 그림의 표현력에서 형식이 얼마나 중요한 역할을 했는지 잘 보여준다. 색은 이미 다층형상 단계에서 완전히 성숙한 상태였고, 1949년에 이룬 획기적인 발전은 형식에 관한 것이었다. 화면을 가득 채우는 직사각형 형식으로 단

순화하여 맥락을 형성하고 그림의 매개변수를 설정함으로써 형식이 색에 절대적으로 기여할 수 있는 양식을 만들어냈다. 과도기의 그림들도 훌륭하지만 고전주의 시기 작품만큼 선명하게 말을 건네지는 못한다. 고전주의 시기 작품에서만 형식이 색과 공생하여 그림이 완전한 목소리와 명확한 발음으로 노래할 수 있다. 비유를 살짝 바꾸면, 직사각형과 그 공간의 균형은 로스코 그림의 통사론과 문법을 구성한다. 이를 통해 풍부한 색채 어휘가 의미를 전할 수 있는 것이다.

어쩌면 아버지는 직사각형을 선택한 것이 아닐 수 있다. 직사각형은 아버지가 탐구하던 공간 세계의 가장 근본적인 요소로서, 그저 그곳에 존재하고 있었을 뿐인지도 모른다. 직사각형은 그가 작업해온 세계를 나타냈고, 그 세계는 무한한 가능성을 품고 있었다. 그는 형식이 더 이상 제한하는 요소가 아니라 그와 관객의 상상력이 설정한 한계를 부수는 것이 될 때까지 깎고 다듬고 심지어 갖고 놀았다. 그리고 그는, 그렇다, 그 세계에 색을 입혔다.

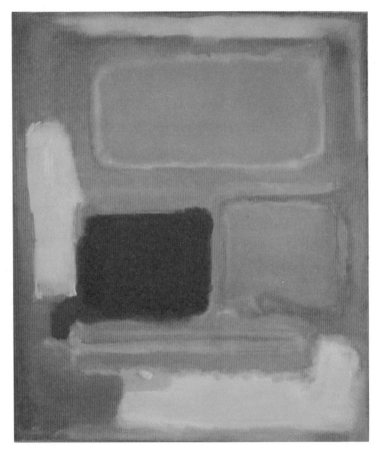

그림 51

⟨No. 20⟩

1949

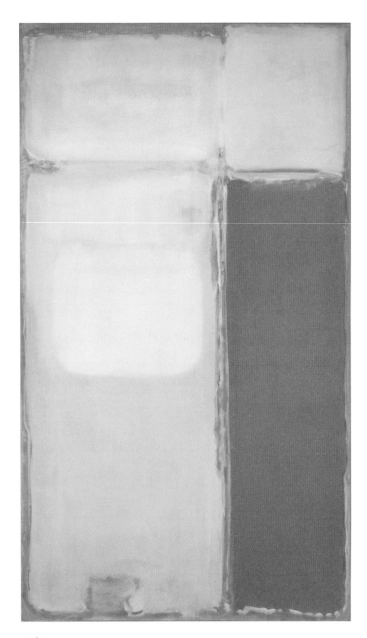

그림 52

⟨No. 11/20⟩

1949

크기의 폭정

The Tyranny of Size

나는 아버지의 경력에 큰 영향을 미친 큐레이터 캐서린 쿠*Katha-rine Kuh*를 만난 1970년대의 어느 날을 선명하게 기억한다. 뉴욕에 있던 그녀의 아파트 벽에는 작지만 표현력 넘치는 로스코의 후기 종이 작품들이 걸려 있었다. 그녀는 1969년의 어느 날 아버지가 그림 세 점을 가져와 펼치고는 그중 한 점을 고르면 선물로 주겠다고 한 일화를 들려주었다. 그녀는 한참 고민하는 척했지만 실은 세 그림을 본 순간 가장 작은 그림이 갖고 싶었다. "역시 안목이 살아 있군요!" 활짝 웃으며 말하는 로스코에게 그녀가 대답했다. "가장 작은 게 제일 좋았어요."

평생 로스코의 감정가였던 쿠와 로스코 본인은 그림이 작다고 하여 작품을 경험하는 데 방해되는 일은 없었다고 한다. 하지만 우리는 마크 로스코 작품 하면 인상적이고 화려한 색채뿐 아니라 미술

관의 넓은 공간을 대담하게 지배하고 있는, 자신을 자유롭게 드러낸 캔버스를 떠올리는 경향이 있다. 우리는 그 작품이 우리를 감싸 안아 그 깊이와 넓이에 온전히 빠져들게 하고, 수동적인 교감으로 시작해 결국엔 색채가 우리를 덮어버리길 원한다. 벽에 걸린 작품들은 무심해 보이고, 자신들의 거대함을 자연스러워하기에 "당연히 로스코의 그림은 저 정도 크기일 것"이라는 인상을 준다.

만약 작품이 그만큼 크지 않다면 어떨까? 같은 방식으로 감상할 수 있을까? 크기가 크지 않은 로스코의 작품도 마찬가지로 마법을 부릴 수 있을까? 우리는 늘 로스코의 그림이 클 것이라고 기대해왔기 때문에, 작은 그림을 마주하면 어쩐지 진정한 로스코를 경험하지 못한 것 같아 속았다는 느낌마저 받는다. 나는 몇몇 기관에서 "멋진 로스코의 작품이 있지만 작다"라는 말을 여러 번 들었는데, 마치 작품의 크기 때문에 로스코 작품으로서의 자격을 박탈당할 것 같은 느낌이었다. 그리고 대형 미술 경매사 직원들이 1968년작 로스코 그림(대부분 39×26인치(약 99센티미터×66센티미터)거나 24×18인치 (약 61센티미터×46센티미터)다)을 "로스코 초심자용"이라고 부르는 것을 두 번이나 들었다. 사람들이 이 작품을 선호하지 않은 다른 이유도 있을 수 있겠지만(경매사의 첫 번째이자 마지막 기준은 가격이다), 작은 그림에 대한 이런 태도는 종종 깔보는 투다. 크지 않으면 진정한 로스코 그림이 아니라고 생각하기 때문이다.

아버지도 스스로 큰 그림을 그리는 화가라는 말을 몇 번 했지만, 이를 고집하지는 않았다. 그는 실제로 중간 크기의 작품과 소품을 상당히 많이 그렸다. 아버지는 자신이나 다른 사람의 즐거움을 위

해 그림을 그리는 화가가 아니었다. 그는 자신이 관심을 갖지 않은 그림이라고 해서 이를 하찮게 여기지도 않았다. 타치아노*Vecellio Tiziano**나 컨스터블*John Constable***, 마티스*Henri Matisse* 같은 옛 거장들의 작품에 대해 배타적인 태도를 취한 적도 없다. 이들은 어떤 크기의 그림도 훌륭하게 그렸으며, 크기에 따라 작품의 가치를 매기거나 메시지를 달리하지 않았다. 사실 아버지와 동시대의 다른 화가들도 크기에 대한 편견에 시달렸는데, 그중 데 쿠닝*Willem de Kooning***과 스틸*Clyfford Still****이 대표적이다. 사람들은 추상표현주의 작품을 떠올릴 때 큰 규모에서 오는 직접적인 힘과 극적인 감각을 기대한다. 로스코의 작품은 뉴욕화파의 다른 화가들처럼 '역동적'이지 않고, 공간적 효과를 주요하게 활용하기 때문에 그림의 크기가 클수록 그림이 전하는 울림도 커지는 이점을 가진다.

결과적으로 작은 그림에는 특별한 호소력이 필요할까? 그림의 크기에 맞춰 우리는 기대치를 낮춰야 할까? 전혀 그렇지 않다. 나는 아버지의 위대한 그림 중 상당수가 작게 그려졌다는 이유로 그림의 힘, 직접성, 복잡성, 매력이 희생되지 않았다고 생각한다. 필요한 것은 적절한 전시 방법과 관객의 수용적인 마음가짐이다. 어쩌면 당

* 베첼리노 티치아노(1488?~1576)는 이탈리아의 화가로, 고전적 양식에서 완
 전히 탈피하여 바로크 양식의 선구자로 여겨진다.
** 존 컨스터블(1776~1837)은 영국의 가장 위대한 풍경화가 중 한 명으로 꼽히
 며, 대형 풍경화의 창시자로 여겨진다.
*** 빌럼 데 쿠닝(1904~1997)은 미국 추상표현주의 화가로, 구상과 추상을 아우
 르는 유연성과 즉흥성으로 유명하다.
**** 클리포드 스틸(1904~1980)은 미국 추상표현주의 화가로, 일체의 형태를 제
 거하고 두텁게 물감을 발라 날카롭고 불꽃 같은 형태의 추상화를 그렸다.

신은 당신의 사고방식이 공개적으로 비난받고 있다고 느낄지도 모르겠다.

여기서 나는 '친밀한*intimate*' 로스코 그림이라는 관점을 제시하려 한다. 부분적 강렬함이 전체적인 호소력을 쉽게 대체하는 작품이다. 분명 규모는 우리가 주변 세계와 상호작용하는 방식에 영향을 미친다. 따라서 먼저 규모가 로스코의 세계에서 어떻게 작용하는지 살펴보려 한다.

먼저 작은 로스코 그림과 큰 로스코 그림을 명확히 구분해야 한다. 큰 그림은 대체 얼마나 큰 걸까? (벽화를 제외하고) 가장 큰 그림은 117×175인치(약 297×444센티미터)이고, 한 변이 10~12피트(약 305~366센티미터)인 정사각형 그림도 몇 점 있다. 이처럼 강렬하고 거대한 몇몇 그림을 제외하면 로스코 그림의 크기는 조건에 크게 영향을 받는다. 사용된 색, 그림을 비추는 조명, 전시된 방의 크기, 작품에 대한 관객의 기대와 작품과의 교감에 따라 그림이 실제보다 훨씬 크거나 작아 보일 수 있다. 경험에 따른 다소 자의적인 해석이지만, 로스코의 그림은 6피트(약 183센티미터) 높이가 되면 크다고 느껴진다. 다만 그 정도 크기의 그림이 위압적으로 느껴진 적도 있고, 의외로 작아 보인 적도 있긴 하다.

실제로 로스코가 사용한 캔버스의 일반적인*normative* 크기가 있을까? 숫자를 철저하게 계산해본 것은 아니지만, 카탈로그를 살펴보면 6피트는 대형과 소형의 기준이면서 고전주의 시기 작품의 중간 정도 크기라고 할 수 있다. 위아래를 몇 인치 늘리면 그림을 감상하는 방

식에 큰 영향을 미치며, 특히 가로 크기가 동일하다면 높이 75인치 (약191센티미터) 그림이 높이 69인치 그림보다 현저하게 커 보인다.

무엇이 '일반적인*normative*' 로스코 그림에 대한 인식에 영향을 미칠까? 일단 모든 요인이 평등하게 작용하지 않는다. 위에서 언급한 다양한 환경적 요인 외에도 그림에 내재된 속성이 크기에 대한 인식을 좌우한다. 대체로 어두운 그림이 더 커 보인다. 어두운 그림은 밝은 그림에 비해 덜 역동적이고, 더 고요하며, 그림과의 소통이 느리고 무겁게 진행되어 소통에 필요한 시간도 길다. 어두운 그림은 연하게 칠해진 벽에 걸려 있을 때 더욱 눈에 띄며, 크기가 색보다 두드러진 시각적 효과라는 인상을 준다.

앞서 언급했듯 관객은 그림의 세로 크기가 바뀌는 것에 더 민감하다. 1960년대처럼 로스코의 그림이 더 넓어졌다고 해서 반드시 커 보이는 것은 아니다. 눈에 더 많이 들어올 뿐이다. 이 그림은 직사각형 모양인 관객의 시야 가로 방향으로 확장되면서 시야를 자연스럽게 채운다. 하지만 그림이 관객의 자연스러운 시야를 뚫고 위로 솟아올라 주의를 끌면 자연스럽게 고개를 들고 시선을 위로 향해 그 크기를 확인하게 된다. 이처럼 대상을 지각하는 행위에는 관객과 그림 사이의 분명한 신체적·의지적 교감이 포함되기 때문에 세로로 긴 그림이 더 크게 느껴지는 것이다.

또한 인간은 사회적 동물이기 때문에 다른 인간의 모습에 인식적으로 적응한다. 따라서 가로보다 세로가 더 긴 로스코 그림은 인간과 비율이 비슷하기 때문에 크기에 주목할 가능성이 높다. 이는 풍경화 양식과 초상화 양식으로 로스코 그림을 분류하는 사람들에게

오랫동안 수수께끼였다. 로스코의 고전주의 시기 작품은 풍경을 연상시키지만 주로 초상화 양식의 비율로 그려진다. 사실 수평과 수직 사이의 긴장은 로스코 그림이 지닌 힘의 원천이기도 한데, 측면으로 움직일 것이라 예상되는 납작한 직사각형도 일관되게 위로 상승하는 느낌을 준다.[1] 이러한 긴장은 탄력적인 느낌을 주고, 정적으로 보일 수 있는 작품에 확장감을 부여한다.

아버지는 자신의 그림이 추상적 풍경화로 기능한다는 주장을 일축했고, 작품에 대해 말하며 인간 척도*human scale**를 언급했다. "나는 인간적인 요소를 다루기 때문에 친밀감, 즉 즉각적인 교류가 이루어지는 상태를 만들고 싶다. 거대한 그림은 관객을 그 안으로 이끈다. 내게 크기, 곧 인간 척도*human scale*는 무척 중요하다."[2] 로스코는 사람 크기의 그림을 곧잘 그렸는데, 이는 단순히 그림이 그려진 방식과 전달하고자 하는 내용을 넘어 로스코가 그림을 그리면서 경험한 것들을 전할 수 있는 관객과의 신체적인 교감을 통해 개인적인 느낌을 주려는 의도였다. 그러니 키가 5피트 11인치(약 180센티미터)인 로스코가 6피트짜리 그림을 많이 그린 건 당연한 일인지도 모르겠다. 그는 첫 번째로 연 중요한 개인전(1954년 시카고 미술관에서 열렸다)을 기획한 캐서린 쿠에게 보낸 편지에서 이러한 교감의 중요성을 언급했다. "먼저 가장 큰 그림을 입구 쪽에 걸어 관객이 곧장 그림과 마주치고 그림 안에 들어간 듯한 느낌을 주려 합니다. 이는 나머지 그림과 이상적인 관계를 맺는 데 중요한 실마리를

* 어떤 물체나 인간의 크기를 비교하여 나타내는 데 기준이 되는 인간의 신체 크기를 말한다.

145

크기의 폭정

제공할 것입니다."³ 로스코는 그림과 관객 사이의 물리적 관계에 계속 천착한다. 자신의 손으로 인간 영혼의 맥박을 짚고 인간의 형상을 직접 캘리퍼스로 재면서, 로스코는 자기만의 방식으로 인간을 그린다. 그가 당신의 초상화를 그린 것일까? 만약 로스코의 그림이 당신처럼 보이거나 정말 당신처럼 느껴진다면, 나는 조심스럽게 그렇다고 대답하고 싶다. 로스코의 그림은 어떤 분명한 대상을 묘사하진 않지만(분명하게 묘사하지도 않는다), 분명 경험적인 것을 담고 있다. 로스코는 그 경험이 우리 내면 깊은 곳의 인간적 영역에 감동을 주도록 적극적으로 작업한다.

이는 작은 그림이 그가 큰 작품에서 불러일으키고자 했던 인간적 교감의 영역 바깥에 있음을 의미하는 것인가? 크기가 작다는 것은 우리에게 친숙한 상당한 크기의 그림과 달리 기능한다는 의미일까? 두 번째 질문의 답은 '그렇다'일 수 있지만, 작은 그림이 관객의 인간적인 부분에 닿지 못해서는 아니다. 이 작품들이 평범한 로스코 그림의 방식으로 관객을 감싸안는 것은 아니지만, 여전히 관객을 똑바로 응시하며 매우 가까이 다가올 수 있음을 명심해야 한다. 바닥에 가까이 걸어 관객이 자연스럽게 초점을 맞추도록 하고 화가가 독자적인 공간을 창조해 관객을 가까이 다가오게 만드는 커다란 그림과 달리, 작은 그림은 두 가지 방식의 교감을 자연스럽게 이루어 낸다. 작은 그림일지라도 작품과 관객 사이의 직접적이고 강렬한 대화를 방해하는 것은 아무것도 없다.

작은 그림을 마주할 때는 큰 그림을 보고 그림의 세계로 빠져들 때와 달리 그림 바깥에 서 있을지도 모른다. 그러나 고전주의 시기

그림은 무한한 풍경의 감각을 전달하기 때문에, 작은 그림조차도 보는 사람을 감싸안는다. 탄력적이고 확장되는 느낌은 아주 작은 몇몇 작품을 제외한 모든 작품을 실제보다 커 보이게 만들고, 관객이 무한을 향한 열망에 쉽게 사로잡히게 만든다. 이러한 열망은 주로 감정적이거나 지적인 것, 혹은 영적인 것으로, 로스코는 공간을 능숙하게 다루고 억눌리지 않으려는 형태들을 보여주어 이러한 열망을 선명하게 불러일으킨다. 로스코 그림이 지닌 확장성은 큰 그림에서는 매우 극적으로 느껴지지만, 작은 그림에서는 우리의 시야에 직접적으로 작용하는 물리적 자극, 혹은 그보다 강한 힘으로 경계를 허문다. 작은 그림은 비슷하지만 더 응집된 충격을 준다.

하지만 작은 그림을 보는 관객의 경험이 큰 그림을 보는 관객의 경험과 진정 같을 수 있을까? 큰 작품과 유사한 요소를 많이 포함하고 있더라도, 작은 작품은 다르게 작용해야 하지 않을까? 특히 규모가 중요하다고 말한 예술가의 작품이라면 더더욱 말이다. 애초에 아버지가 다른 표현 수단을 통해 소통하고 싶었던 것이 아니라면, 왜 훨씬 작은 작품을 그렸겠는가? 로스코는 1958년에 이에 관해 언급했다. "르네상스 이후의 작은 그림은 소설과 같고, 큰 그림은 직접 참여하는 드라마와 같다. 주제가 다르면 수단도 달라져야 합니다."[4]

그러나 그가 작은 그림에 관해 말할 때 자신의 그림을 언급한 것인지는 분명하지 않다. 그는 큰 그림을 그린다고 선언하는 내용으로 시작하는 문단에서 자신의 작품(큰 그림)과 선대 예술가들의 작품(작은 그림)을 대조한 것일 수 있다. 이 내용은 기념비적인 시그램 벽화 연작에 몰두하고 있던 시절에 했던 강연에서 말한 것이다. 로

스코는 어쩌면 그해에 종이에 템페라*tempera* 그렸던 자신의 작은 작품들을 잊고 거대한 캔버스 작품을 위한 연구에 몰두해 있었을지도 모른다. 관객과 시선을 공유하며 친밀감을 이끌어내는 것이 아니라 아예 그림과 관객이 함께 어우러져 친밀감을 강화하는 벽화를 그리기 위해 애쓰면서 규모와 인간적 비율에 대한 관점이 완전히 바뀌었을 수도 있다.

그렇다면 작은 그림이 소설과 같다는 말은 무슨 의미일까? 소설은 감정적인 내용으로 가득하고 강한 열정을 불러일으킬 수 있지만, 그 감정을 행위로 보여주는 것은 아니다. 소설은 장면을 그리지만 드라마는 장면에 생명을 불어넣는다. 다시 한 번, 화가가 아닌 다른 무언가가 되려는, 이 경우 무대의 원초적인 힘을 갈망하는 로스코의 모습을 발견할 수 있다. 그는 자신의 그림이 경험이 **되길** 원했다.[5] 그런 의미에서 로스코의 작은 그림은 두 세계에 모두 존재한다. 작은 그림은 우리가 직접 교감하는 경험적 대상인 동시에 외부의 사물을 참조하지 않는 것이다. 하지만 우리는 부분적으로 관찰자에 머물러 있어서, 큰 그림을 감상할 때처럼 전적인 교감을 경험하지는 못한다. 로스코의 작은 그림과 교감할 때, 우리는 드라마를 경험하지만 거기에 빠져 헤어나오지 못하게 되는 것은 아니다.

1943년 마크 로스코와 아돌프 고틀리브는 "우리는 큰 형태를 추구한다"라고 선언하며, "그것이 너무나 강하고 분명하게 영향을 미

* 달걀 노른자, 벌꿀, 무화과즙 등을 접합체로 쓴 투명한 물감이나 그것으로 그린 그림을 뜻한다.

치기 때문"이라고 말했다.[6] 아버지가 했던 다른 말처럼, 이 말도 그가 그릴 그림을 예언한 것처럼 보인다. 그로부터 6년 뒤, 아버지가 자신의 생각을 글로 썼던 것처럼 대담하고 분명하게 그림으로 표현한 결과가 바로 고전주의 양식이었다. 맞다, 그것은 큰 그림이었다. 철학적으로는 1943년에(어쩌면 그 이전일 수도 있겠다) 표현한 신념을, 몇 년이 지난 후에야 그림으로 실현할 용기를 얻은 것이다.

1950년대와 1960년대를 기준으로 본다면 여전히 비교적 작은 그림을 그리던 두 예술가의 이 용감한 선언을 어떻게 해석해야 할까? 규모에 대한 그들의 선언은 구체적인 치수보다는 예술적 태도에 중점을 둔 것으로 보인다. 살롱, 가정에 두기에 적합한 크기의 그림이나 삽화, 머나먼 세상을 바라보는 작은 창, 삶의 한 장면을 담은 그림에 대한 반작용이었던 것이다. 이 모든 것은 너무 소중하고, 너무 일상적이고, 너무 상업적이었다.

핵심은 그들이 이미 포용하고 있는 '큰 형태'였을지도 모른다. 로스코와 고틀리브는 섬세한 터치를 통한 변화나 세세한 부분의 완벽한 표현보다는 더 간결하고 넓은 표현 형식에 관심이 있었다. 초현주실주의 양식으로 그림을 그리면서 그들은 표면을 넘어 본질과 원형에 도달할 수 있는 형식을 찾고 있었다. 그래서 비평가들의 조롱에도 굴하지 않고 신화, 역사, 신, 남자/여자, 창조, 죽음, 그리고 그 너머의 **모든 것**을 그림에 담고자 했다. 그들이 말하는 규모는 치수만큼이나 내용과도 관련이 있었다. 그림을 향한 그들의 야망은 무궁무진했으며, 그 야망은 '성공*success*'을 목표로 하는 것이 아니라 의미로 가득 찬 무언가를 말하기 위해 현실의 모든 것을 아우르려는

포부였다. 이것은 본질적으로 규모에 대한 재정의였다. 그림의 규모는 치수가 아니라 주제에 따라 결정되는 것이다. 그림은 표현하려는 내용만큼의 크기를 갖는다.

　이러한 생각은 로스코의 초기 작품을 이해하는 데 유용하다. 그의 예술적·철학적 목표는 1930년대에 정립되어 있었고, 그의 경력 전체는 아니더라도 대부분의 시기에 한결같이 나타났다. 1944년까지 로스코의 작품은 대체로 작거나 중간 정도 크기였으며, 몇 가지 아름다운 예외를 제외하고는 1948년까지 비슷한 크기였다. 이때 흔히 두 가지 현실적 고려 사항을 간과하는 실수를 저지르곤 한다. 첫 번째는 관습인데, 이 시대와 그 이전 시대 예술가들은 일반적으로 '거창한grandiose' 메시지를 담지 않는 한 적당한 크기로 그림을 그렸다. 그런데 이는 아버지가 추구한 친밀감과는 상반된 것이었다.[7] 아버지를 끊임없이 따라다니던 또 다른 근심은 바로 경제적인 문제였다. 로스코의 작품이 천문학적인 가격을 호가하는 오늘날과 달리 아버지의 삶은 대부분 절망적으로 가난했다는 것을 상기하려면 의식적인 노력이 필요하다. 큰 그림을 그리려면 더 큰 캔버스, 많은 물감, 더 큰 스트레처*가 필요했다. 아버지는 캔버스나 종이의 양면에 모두 그림을 그린 경우가 많았는데, 이는 돈을 아끼기 위해 화가들이 사용하는 방법이었다. 로스코는 거의 쉰 살이 될 때까지 뉴욕의 작은 가정집에서 그림을 그렸는데, 큰 그림에는 더 넓은 공간이 필요했다. 따라서 작은 그림은 그의 경제적 여유나 공간에 더 적합했다.

*　　캔버스를 당겨 평평하게 고정시키는 장치.

현실적인 상황을 염두에 두고 보면 초기 작품에서 작품의 크기를 능가하는 강력한 힘을 발견할 수 있다(50쪽 그림 9, 51쪽 그림 11 참조). 1930년대 작품들에서는 그림 속에 간신히 들어가거나 폐소공포증을 느끼게 할 만큼 옹송그리며 모여 있는 인물들로 캔버스가 빽빽하게 채워져 있다. 이러한 과밀함은 대공황 시기의 도시적 고통을 보여준다는 맥락에서 인간 조건에 대한 은유로 여겨지곤 한다.[8] 사실 혼잡한 도시에서 사람들이 느끼는 공간에 대한 감각은 20년 후의 그것과 크게 달랐다. 어쩌면 아버지는 작은 그림을 그릴 때 당시의 인간 척도에 맞춰 그렸던 것인지도 모른다.

대신 빽빽하게 채워진 화면은 야심 찬 주제를 구현하려 했으나 재료와 작은 화면의 한계가 드러난 것이거나 관념의 과잉으로 보는 편이 적절할 것이다. 로스코는 자신의 그림이 심오한 것을 건드리고 중요한 관념과 인간의 위대한 열망을 아우르길 원했다. 그러니 그림이 비좁게 느껴지는 것은 놀랍지 않다. 내용이 그림보다 커지길 원한다는 것은 곧 그 내용이 얼만큼의 크기를 필요로 하는지 보여주는 것이기도 하다. 이 작품들과 이어지는 초현실주의 작품들은 큰 그림이 실제로 더 많은 내용을 담을 수 있음을 깨닫기 전에 그린 것들이다.

로스코의 작품이 발전하던 1940년대에도 그의 주제는 똑같았으나, 관객에게 주제를 전달하는 최적의 방식을 찾기 위해 끊임없이 노력했다. 초현실주의 시기에 신화, 신비로운 것과 원초적인 것을 적극적으로 받아들인 것은 특정한 형상에 대한 관심 때문이 아니라 의식적인 층위에서 관객에게 감동을 주고 그림에 끌어들이기 위해

서였다. 신화는 원대한 사상, 인간의 갈등과 열망, 사회 구조와 도덕의 기초를 줄거리 속에 함축하며, 신화를 이야기하는 경우 이러한 내용을 전제한다. 그러니 신화는 많은 내용을 작은 공간에 압축하는 수단이다. 로스코는 우리 존재의 일부가 되어버린 이야기나 이미지를 그려보는 것만으로도 그림 속에 빠져들게 만들려 했는데, 이는 10년 후에 로스코가 규모를 통해 이루려 한 것이다.

그러나 신화적 내용이 지닌 보편성에 대한 믿음을 잃기 시작하면서, 그는 보다 많은 것을 망라하는 표현을 위한 수단으로서 추상화로 나아갔다. 그 과정에서 세 개의 중요한 캔버스 작품을 그렸는데, 그중 〈릴리스의 의식〉(60쪽 그림 17 참조)은 그를 가장 적극적으로 추동한 작품이었다. 이 작품은 크기가 가장 컸고 이미지도 가장 추상적일 뿐 아니라, 크기만으로는 담을 수 없는 날것의 열정과 폭력성이 담겨 있다. 로스코는 그림을 뚫고 나올 것 같은 압도적인 내용과 넘치는 에너지로 관객을 사로잡는 크기를 지닌 이 작품에서 그림의 거대한 크기와 그것이 지닌 한계까지 모두 표현 수단으로 활용했다.

이후 몇 달 동안 로스코는 순수한 추상화로 나아갔고, 억압되지 않은 에너지를 그림에 담았다. 1940년대 중후반 다층형상 작품은 이전의 작품들보다 조금 더 컸는데, 중요한 것은 그림이 스스로 더 커지길 갈망했다는 것이다. 1930년대 작품은 부족한 공간 때문에 고통받았지만, 다층형상 그림 속 형태는 스스로 확보한 공간감에 환호했다. 아버지는 처음으로 표면을 확장하는 입체적인 움직임을 만들어내는 그림을 꾸준히 그렸다. 다층형상 작품은 로스코의 작품

중 처음으로 실제보다 크게 느껴지는데, 다소 작은 높이를 그림의 역동성이 보완해준다. 다층형상 연작은 결코 정적이지 않기에 다른 작품들과 달리 작게 느껴지지 않는다.

더 넓은 영역을 보여주는 고전주의 시기 그림으로 넘어가면 속도가 눈에 띄게 느려지는데, 이때 로스코는 관객과 그림이 교감하는 층위를 바꾸었다. 우리는 이제 커다란 형태가 뚜렷하게 나타난, 선명하고 강렬한 그림의 영향력을 마주하게 된다. 다층형상이 표방한 고유의 전면균질회화는 로스코가 가진 지엽적인 관심사들이 융합되어 실현된 것이었다. 그러나 고전주의 시기 작품에서는 전체가 지엽적인 것들을 포괄하고 관객이 그 충만함에, 아버지가 그린 전체에 매료된다. 작품이 포괄하는 것이 많아질수록, 관객은 더욱 쉽게 매료된다.

하지만 1949년의 혁명은 그저 크기에 관한 것이 아니라, 하나의 목표에 대한 전념과 의도성에 관한 것이었다. 로스코의 확신은 그가 새롭게 발견한 명료함과 단순함을 통해 그림에 반영되었다. 아버지는 말하고자 하는 것을 정확히 전할 수 있는 표현 수단을 찾아내었다. 아버지의 내면에 존재하는 요소와 실제로 캔버스에 표현된 요소는 작품의 크기와는 상관없이 모두 역동적이며 도구적인 요소다. 로스코의 의도성은 아마 큰 작품에 대한 선언에서 더 확연하게 드러나겠으나, 로스코가 그림을 통해 말하고자 했던 내용이 강하게 주입되어 있는 것은 고전주의 시기 작품이다. 그 크기가 크든 작든 말이다. 그의 경력에서 중요한 시기에 그림 크기를 키우면서 그가 얼마나 커다란 해방감을 느꼈든, 그 해방감은 사실 크기와 별 관련

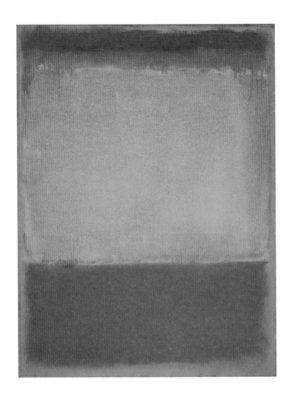

이 없다. 고전주의 시기의 크기가 작은 그림은 대부분 고전주의 양식을 구축하기 시작한 1949~1951년 혁신기의 작품이라는 점에 주목해야 한다. 그리고 이 작품을 살펴보는 것은 아름다움이나 힘이나 직접적인 소통에 관해 말하기 위함은 아니다(그림 53).

이 작은 그림들은 관객과 다르게 교감할까? 물론이다. 이러한 작품들은 공간 저편에서 관객의 주의를 끌거나 관객의 마음을 휘어잡지는 않는다. 다만 관객이 그 앞에서 서면, 큰 그림만큼이나 인간을 닮았고 감정을 환기한다. 관객은 작품 바깥에 있지만, 그리 먼 곳에

있지는 않다. 거대한 크기 대신 잘 잡힌 구도적 균형이 그림과 관객 사이에 매끄러운 대화가 이루어지게 하고 그림으로부터 곧바로 영향을 받게 한다.

고전주의 시기에 접어들면서 로스코의 그림 크기가 눈에 뜨게 커지긴 했지만, 단순히 더 소리 높여 메시지를 전달하려 했던 것은 아니다. 색과 마찬가지로 목소리도 강하게 느껴지지만, 고함을 치는 것은 아니다. 로스코의 색은 밝기보다 채도가 높으며, 관객을 압도하기보다 깊이 빠져드는 경험을 선사한다. 그림에서 뿜어져 나오는 생명력과 자유로움은 어마어마한 양의 내용의 정수를 압축한 폭발적 에너지를 지녔다. 그림이 커질수록 무거워지기보단 오히려 더 가벼워지면서, 너무 높은 밀도나 주제의 강렬함으로부터 한숨 돌리게 해준다.

1950년대 말에서 1960년대 초까지 작업한 벽화 연작의 영향으로 아버지는 점점 더 거대하고 질량감을 전달하면서 관객을 에워싸는 패널로 예술의 벽을 세우는 방향으로 나아갔다. 1950년대 초의 큰 그림이 우리를 감싸안았다면, 1950년대 말과 1960년대 초 작품은 그 자체로 하나의 고유한 세계를 이루며, 다른 풍경은 존재하지 않는 광활한 공간으로서 관객을 잠식한다. 그림이 자아내는 친밀감이 어느 정도이든(앞서 인용한 친밀감은 대한 아버지의 말은 이 시기에 한 것이다), 인간 척도에 대한 개념은 바뀌거나 제쳐졌다. 이 시기의 '작은 small'(한 변이 5.5피트(약 168센티미터) 정도인 정사각형) 작품들은 마치 관객에게 자신을 잃어버릴 듯한 강한 친밀감을 주는데, 10피트의 어두운 캔버스처럼 위압적이지는 않다. 이 작품들은 관객을 대화에 초대하지만, 백기를 들라고 요구하지는 않는다.

종이에 그린 작품과 1968~1970년 로스코가 마지막 2년 동안 그린 작품들을 살펴보면서 크기에 관한 이야기를 마무리하려 한다. 이 작품들이 특별하다고 말하고 싶진 않은데, 예외적이라기보단 평범하고, 그림에 미흡한 부분이 전혀 없기 때문이다. 다만 미술관에서 다양한 매체를 구분하고 전시를 구성하는 방식 때문에 고전주의 시기의 캔버스 작품만큼 알려지지 않았을 뿐이다.

아버지는 1940년대 초중반, 1959년, 1960년대 후반 세 시기에 종이 작품을 활발하게 그렸다. 그중 첫 번째는 초현실주의 시기의 수채화로, 현대 미술의 일반적인 캔버스 크기와 거의 비슷하기에 크기 논의와는 관련이 없다(앞서 언급한 1944~1945년 사이 매우 큰 그림 세 점은 종이에 그린 것이 아니다). 흥미로운 것은 1959년의 그림이다. 로스코는 시그램 벽화 연작에 몰두하던 중, 템페라로 그린 수채화 사각형을 모본으로 한 같은 크기(38×25인치)의 종이 그림을 17점 이상 그렸다(123쪽 그림 41 참조). 이 작품들은 벽화에 관한 습작을 제외하고 이 시기에 그가 그린 유일한 그림들이다. 의심할 여지 없이 이 작품들은 그의 가장 위대한 작품들이기도 하다. 하지만 이 작품은 왜 존재하는 것일까?

추측밖에는 할 수 없지만, 크기와 재료의 차이가 로스코에게 무엇을 가져다주었는지 묻는 것에서 출발해야 한다. 분명 아늑한 수채 사각형은 벽화 연작에서 요구되는 크기와 시야를 강조하는 작업으로부터 잠시 재충전할 틈을 주어 다시 벽화에 집중할 수 있게 도와주었을 것이다. 재료의 변화로부터 온 섬세함과 질감이 어떤 매력을 주었든 간에, 이 그림을 그린 원동력은 그림의 크기라고 봐야 한

다. 벽화처럼 어둡지만 부드러운 물감으로 그려진 이 그림들은 캔버스의 12배, 20배에 달하는 크기로는 표현할 수 없는 고요한 아름다움과 집중된 분위기로 이야기를 전한다. 이 그림들은 관객의 시선을 눈앞의 공간으로 집중시키고, 그림의 공간에 녹아들게 하는 것이 아니라 그림과 일대일로 교감하게 만든다.

의도적이든 아니든, 로스코는 다시 인간 척도로 돌아가고 있었다. 이 그림들은 관객이 그 '내부로within' 들어가길 원했던 커다란 작품이 아니라 그가 프랫 인스티튜트*Pratt Institute** 강연에서 말한 "친밀한 상태*state of intimacy*"로 이끄는 그림일 것이다. 로스코의 벽화는 특정 기관을 위한 작품이지만, 이 종이 그림들은 훨씬 개인적이고 사적인 사색을 위한 크기이며 관객과 그림의 밀접한 교감에서 오는 감정이 담겨 있다.

1960년대 후반 종이 그림에 관한 이야기는 이 책에서 여러 차례, 다양한 방식으로 언급하지만,⁹ 여기서는 당연히 재료보다 크기에 중점을 두고 있다. 아버지는 1968년에 동맥류로 생사를 넘나들었고, 그 뒤로 의사는 그림을 그리지 말라고 충고했다. 아버지는 캔버스에 그리는 것보다 체력 소모가 적은 종이 그림을 그리는 것으로 타협했다. 그러고는 놀라운 속도로 그림을 그렸는데, 이는 그의 생애에서 가장 빠른 속도였다. 로스코는 건강 악화로 인해 시간이 부

* 뉴욕에 위치한 사립 미술대학. 마크 로스코는 1958년에 프랫 인스튜티트에서 진행한 강연에서 자신의 예술철학과 기법에 관해 이야기했다. 이는 예술가와 예술 애호가에게 많은 영감을 주었고, 지금도 그의 작품 세계를 이해하는 중요한 단서로 여겨진다.

157

크기와 축적

족했음에도 그해에 100점이 넘는 그림을 그렸다.

그의 미친 듯한 작업 속도는 3개월 가까운 병상 생활 때문에 좌절된 예술적 야망이 발현된 것일 수도 있다. 작품의 엄청난 양은 작은 크기의 화면이 그에게 불러일으킨 감흥을 짐작하게 해준다. 작은 그림은 비교적 짧은 시간에 그릴 수 있을 것 같지만, 그 전체적인 구상을 짜는 데 있어 큰 작품보다 시간이 적게 들지 않는다는 것을 감안하면(게다가 로스코에게는 작품의 구상이 작업 과정의 중심이었다), 그 생산성은 정말 놀랍다. 그렇다면 이 작은 그림이 로스코에게 새로운 소통 수단을 가져다주었을까? 24×18인치(약 61센티미터×41센티미터), 33×25인치(약 84센티미터×64센티미터), 39×26인치(약 99센티미터×61센티미터)였던 이 작품들은 (몇 가지 예외를 제외하고는) 아버지가 그린 추상화 중 가장 작은 축에 속한다. 로스코는 관객과 새로운 소통 방법을 모색하고 있었던 것일까, 아니면 건강으로 인해 어쩔 수 없이 타협해야 하는 상황에서 최대한 노력한 것일까?

구성은 전형적인 고전주의 시기 그림이지만, 이 작은 그림들은 아버지의 작품을 전보다 더 대담한 방향으로 이끌었다(그림 54). 이전의 고전주의 캔버스 그림보다는 모든 것이 더 단순하다. 배경색은 대부분 단일한 톤이며, 25년 전의 수채화를 연상시킬 만큼 수성 물감을 얇게 칠한 경우가 많다. 재료를 아크릴 물감으로 바꾼 로스코는 직사각형의 표면을 단호하게 광택 없이 칠했고, 1969년에 이르러서는 반투명하게 반사되도록 처리했다. 아버지는 몇 년 앞서 로스코 예배당 벽화와 그 전후에 그린 캔버스 그림에서 이 두 기법을 모두 구사했지만, 이 종이 그림에는 그 기법들이 응축되어 있어 효

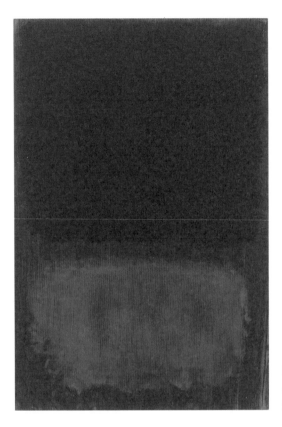

그림 54
〈무제〉
1968

과가 더 강렬하다.

　이보다 15년 앞서 로스코는 작은 그림에서는 화가와 관객이 반드시 그림 바깥에 남는다고 말했다.[10] 이는 감정적으로 거리를 두면서 표면이 냉담하게 그려진 작은 그림에서 실현되는 개념인데, 이 그림들은 이전의 커다란 캔버스 작품처럼 관객을 몰입시켜 내부로 초대하지는 않는다. 이러한 효과는 소재, 구도, 크기의 상호작용이 만들어낸 결과물로, 작은 종이에 그려진 차갑고 때로는 딱딱한 소우

주에 빠져들기란 무척 어렵다. 아버지가 크기의 제약 때문에 보다 냉정한 분위기를 선택한 것인지, 아니면 크기를 제한하고 감정의 다양성을 줄인 작품을 탐구한 것인지는 알 수 없다. 그러나 분명한 것은 로스코가 처음 자신이 의도한 대로 작용하는 작은 그림을 그리는 데 성공했고, 관객은 거리를 두고 이 그림을 응시하게 되었다.

1969년에는 작품이 점점 커지기 시작했고, 종이 그림도 캔버스 그림에 가깝게 커졌다. 아버지가 의사의 권고를 무시했는지 아니면 의사가 타협했는지는 알 수 없으나, 1969년 중반부터 다시 익숙한 크기의 거대한 그림을 그리기 시작했고, 결국 캔버스로 돌아갔다. 작품의 크기가 커졌다고 하여 관찰자인 관객이 즉각 몰입할 수 있었던 것은 아니다. 관객은 전보다 작품에서 멀리 떨어져 있다고 느끼진 않았지만, 그렇다고 작품에 둘러싸인 감각을 받는 것은 아니었다. 단지 그 새로운 영역이 감각적인 만남을 향한 관객의 충동에 저항할 뿐이었다.

결론적으로 아버지가 생의 마지막 2년 동안 크기를 어떻게 활용했는지 깔끔하게 정리하기는 어렵다. 로스코는 가장 경험적인 척도인 숫자로 작은 그림에 대한 도전에 열정적으로 임했음을 보여주었다. 그러나 더 큰 그림을 그릴 수 있는 기회가 주어졌을 때, 아버지의 열정은 그와 비슷하게 주목할 만한 결과물들을 만들어냈다. 로스코는 크기의 유혹을 거부할 수 없었고, 어쩌면 종이 그림을 그리는 내내 안달이 나 있었던 것일지도 모른다. 그렇지만 이 시기의 작은 그림들은 이후의 큰 그림들보다 여러 측면에서 후기의 표현적 목표를 더 효과적으로 실현한다. 또한 이 그림들은 로스코 그림 중 진

정으로 작다고 느껴지는 최초의 그림들이다. 때때로 관객에게 좌절감을 안겨줄 정도로 인간 척도를 상기시키는 큰 그림들은, 1년 전의 종이 그림들이 우리의 신체적 경험 외부에 놓이기 때문에 관객을 가장 원초적인 층위에서 사로잡지 못한다는 것을 뚜렷하게 보여준다.

다양한 매체, 특히 다양한 크기의 로스코 그림은 각기 다른 방식으로 관객에게 말을 건다. 크기가 다른 그림들이 전하려는 내용은 크게 다르지 않을 수 있지만, 소통하는 방식은 상당히 다를 수 있다. 로스코의 세계에 내재한 다른 요소들을 배울 때와 같이, 다양한 유형의 작품을 감상하고 그들의 언어를 배우는 시간을 통해 크기에 대한 이해는 깊어질 것이다. 거대한 고전주의 시기 그림은 관객에게 "나는 사실상 인간이다. 나와 함께한다면 당신이 인간인 모든 이유를 잊지 않도록 도와주겠다"라고 말을 건다. 보다 작은 고전주의 시기 그림도 비슷하게 말을 걸지만, 작품에 몰입하는 것이 즉각적이지 않을 뿐이다. 그러나 거대한 후기 로스코 그림은 관객과 교감하는 방식이 약간 다르다. 그들은 "당신은 정말 인간인가? 당신의 내면을 되돌아보고 당신이 어떤 사람인지 살펴보라"라고 말한다. 후기의 작은 그림이 우리 안에서 무엇을 불러일으키든지 간에, 그들이 어떤 종류의 인간성을 가장하고 있는지는 분명하게 알 수가 없다.

크기가 중요한가? 물론이다! 하지만 크기의 폭정에 굴복하면 안된다. 작은 크기의 로스코 그림으로도 충분히 만족스러운 경험을 할 수 있다. 그림의 크기는 내용의 차이를 보여주는 것이 아니며, 내용은 그림이 얼마나 크게 느껴지는지를 결정한다. 더욱 중요한 것

은, 작은 그림으로도 큰 그림만큼이나 **유의미한** 경험을 할 수 있다는 것이다. 가장 큰 차이는 진입 지점이다. 작은 그림은 당신을 그림의 세계로 곧바로 끌어들이지 않는다. 보다 적극적이고 의도적인 방식으로 다가가야 그림의 핵심을 찾고 그곳에서 자신을 놓아버릴 수 있다. 강렬한 로스코의 그림 중 몇몇은 크기가 작지만, 당신을 매우 낯선 영역으로 데려다주기에 무언가를 발견할 수 있는 충분한 기회를 제공한다.

솔직히 말하면 나는 한때 큰 그림들을 조금 무시했다. 몇몇은 내게 부담스러웠고, 적당한 크기의 작품과 달리 세련미가 부족하다고 느꼈기 때문이다. 나는 내 관점이 매우 독특한 방식으로 왜곡되어 있음을 깨달았다. 내 관점은 수천 점의 로스코 그림을 본 사람의 관점이고, 곧 거대한 작품을 수없이 본 사람의 관점이다. 나에겐 로스코의 그림이 선언하는 권위를 느끼는 데 있어 더 이상 크기가 중요한 역할을 차지하지 않는다. 그 그림들의 효과를 이미 내면화하여, 어떤 로스코 그림을 보고 교감하더라도 이를 지니고 있다. 나는 종종 사람들이 관객을 사로잡아 관객의 시야를 모조리 장악하고, 관객이 보는 세계를 뒤덮고, 이윽고 관객이 지금 살고 있는 세계 자체가 되어버리는 로스코 그림과의 조우를 무엇으로도 대신할 수 없는 경험으로 여긴다는 사실을 새삼 깨닫는다. 그것은 엄청난 감각이지만, 로스코의 세계에서 느낄 수 있는 유일한 감각은 아님을 기억하길 바란다. 사실 그 느낌은 본질과 진실을 향한 여정의 첫 단계일 뿐이다.

《예술가의 리얼리티》
마크 로스코의 수정 구슬

The Artist's Reality

Mark Rothko's Crystal Ball

아버지의 미완성 철학 저술인 《예술가의 리얼리티》와 나의 관계는 애증에서 시작되었다. 오래전부터 아버지가 썼다고 알려진 이 원고를 처음 발견했을 때만 해도 나는 이 책을 편집할 생각은 전혀 없었다. 사실 편집하고 싶지 않았다. 사진을 보면 15년 전 내가 원고를 처음 보고 주저하며 도저히 편집할 수 없다고 생각했던 이유를 알게 될 것이다(그림 55). 어수선한 취소선들, 챕터를 거스르고 페이지를 건너뛰어 손 글씨로 추가한 내용 등, 아버지의 낡은 타자기가 덜컥거리며 토해낸 결과물을 살펴보길 바란다.

지뢰밭임이 분명한데도 나는 이상하게 빠져들었다. 누렇게 변색되어 바스러지는 페이지에는 돌이킬 수 없는 역사와 알려지지 않은 비밀을 속삭이는 오래된 보물 지도와 같은 매력이 있었다. 결국 나는 그 매력에 저항하지 않고 현명한 판단 같은 것은 포기하고는 펜

그림 55

《예술가의 리얼리티》원고 원본
1935~41

을 들고 뛰어들었다.

사람들은 로스코를 부유하는 직사각형을 묘사한 그림을 그린 화가로 알고 있지만, 로스코는 거의 20년 동안 구상화가로서 도시 풍경, 실내 정경, 초상화 등 다양한 그림을 그렸다. 나는 로스코의 작품에 이러한 양식의 차이를 관통하는 핵심이 숨어 있다고 오랫동안 주장해왔는데,《예술가의 리얼리티》를 편집하면서 초기 작품과 후기 작품이 근본적으로 혈연관계에 있음을 깨달았다. 아버지의 그 방식은 바뀌었지만 그가 전달하려 했던 메시지는 40여 년 동안 놀라울 정도로 일관적이었다.

이 생각을 더 발전시켜서, 초기 구상화와 후기 추상화가 본질적으로

같다고 주장하려 한다. 이를 증명하기 위해 유독 닮은 두 작품, 1939년에 그린 초상화(그림 56)와 1954년의 〈무제〉(그림 57)를 살펴보겠다. 자세히 들여다보지 않아도 초상화와 1954년 작품의 형식적·구성적 유사점을 금방 알 수 있다. 일단 인물보다 배경이 강조되어 있다. 소년은 작품의 중앙을 차지하고 있지만 묘하게도(그리고 매우 아름다운) 그리자유*grisaille* 같은 그림자가 드리워져 거의 숨겨져 있다. 이는 배경의 화사한 색들과 극명한 대조를 이룬다. 소년 뒤에 있는 건물의 선명한 분홍색, 하늘의 짙은 파랑색, 옷장의 녹색, 심지어 커튼의 겨자색까지. 소년은 그곳에 서 있으면 안 될 것 같다. 로스코가 그림을 수평 방향으로 분할하는 방식도 확인할 수 있는데, 하늘, 건물, 옷장은 그 자체로 구성적 요소다. 이런 요소들이 강조된 초기 작품에서도 로스코의 후기 직사각형 양식을 찾아볼 수 있다. 두드러진 대조를 보이는 것은 로스코가 거의 흐릿하게 그린 인물의 부드러운 가장자리다. 이는 로스코의 고전주의 작품에서 '인물*figures*'이 되는 모서리가 둥그스름한 직사각형을 연상시킨다.

이 초상화와 로스코 후기 작품의 가장 유사한 형식적 특성은 공간을 다루는 방식이다. 그는 모든 구성적 요소를 배경이 아닌 전면으로 가져와 옷장과 건물, 건물과 하늘 사이에 어떤 공간이 있는지 알아보기 어렵게 만들었다. 원근감을 줄이고 공간을 모호하게 만드는 방식은 로스코 후기 작품의 특징이자 관객을 사로잡는 매력의 원천이다.

색을 사용한 방식도 중요하다. 물론 두 캔버스 작품은 색 조합과

* 회색조의 색만을 사용해 그 명암과 농담으로 그려내는 화법을 일컫는 회화 용어다. 르네상스 시대 화가들이 많이 사용했다.

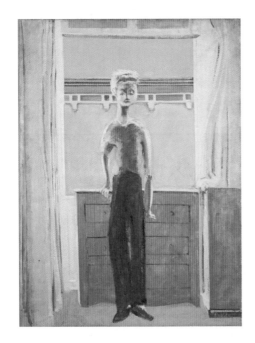

그림 56

〈초상화*Portrait*〉

1939

사용이 유사하기 때문에 선택한 것이지만, 이런 방식은 다른 작품에서도 두루 나타난다. 로스코의 초기 작품에서는 1950년대 작품의 특징인 강렬한 색상들을 발견할 수 있다. 1930년대 구상화에서도 풍성한 색채가 나란히 놓인 경우가 많으며 이 색채 덕분에 로스코는 1950년대에 유명해진다.

로스코의 초기 작품을 면밀히 살펴보는 것은 그 자체로도 의미가 있지만, 이를 통해 이후 나타난 작품의 여러 요소를 발견할 기회이기도 하다. 구성, 목표, 내용 면에서 차이점만큼이나 유사점이 많다. 후기 작품에서 자신감과 위세를 갖고 표현하는 것들을 초기 작품에서 먼저 찾아볼 수 있다.

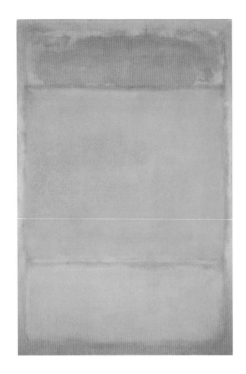

그림 57

〈무제〉

1954

그림도 이를 말해주지만,《예술가의 리얼리티》는 초기 작품과 후기 작품이 왜, 어떻게 연결되어 있는지를 더욱 분명하게 알려준다. 이 책에 담긴 아버지의 철학은 여러 시기 사이의 연결 고리를 명확히 보여주며, 그의 작품과 그 발전 과정을 이해하려는 사람들에게 진정한 수정 구슬 역할을 한다.

하지만 수정 구슬이라는 비유에는 아이러니가 있다. 먼저 원고가 담겨 있던 너덜너덜한 마닐라 봉투에는 수정 구슬과 같은 투명함과 예지력은 없다. 다만 많은 철학적 글이 그렇듯(하지만 그중에서도 유독!) 처음에는 절망적으로 불투명하고 흐릿해 보이지만 꼼꼼히 살

펴보면 주제를 밝히는 빛이 드러난다. 원고 자체는 다소 소박하다. 분량도 길지 않고 군데군데 엉성한 구석이 있으며, 미완성 상태다. 로스코가 이 원고를 책으로 펴내기 위해 어떤 계획을 짰는지, 집필 목적은 무엇인지, 어떤 독자를 상정했는지 전부 알 수는 없다.

이 책의 대부분이 그가 유명한 작품을 그리기 10년 이상 전에 쓰였다는 사실은 더 많은 의문을 남긴다. 이 글에서 로스코는 자신의 작품을 언급하기는커녕 자신이 화가라는 사실조차 밝히지 않는다. 이토록 허술한 책에서 과연 엄밀한 직사각형을 그린 화가 로스코에 대해 많은 것을 배울 수 있을까? 앞으로 살펴보겠지만, 이 책은 이러한 의문을 해소할 뿐 아니라 책이 쓰인 시기로부터 15년, 20년, 심지어 30년 후에 로스코가 그린 그림에 대해서도 많은 것을 알려 준다.

이 수정 구슬을 들여다보기 전에 책에 관한 배경지식을 먼저 이야기하려 한다. 아버지가 이 책을 언급한 가장 이른 때는 1936년이고 가장 늦은 때가 1941년이다. 이를 통해 이 책의 대부분이 로스코가 철학과 고대 신화를 공부하기 위해 잠시 그림을 놓았던 1940~1941년에 쓰였음을 짐작할 수 있다. 그는 이 시기에 니체의 《비극의 탄생》을 처음 접했을 것이다. 아버지는 신화에 폭넓은 관심을 갖고 있었는데,《예술가의 리얼리티》와 그 직후에 그린 신화를 참조한 그림들의 제목으로 보아 주로 그리스 신화에 관심을 두고 이집트와 아시리아*Assyria** 신화에서도 영감을 얻었음을 알 수 있다.

* 메소포타미아 지역에 세워졌던 제국으로, 기원전 2450년부터 기원전 609년까지 존속했다.

이때 아버지는 미술 교사**로 일했고, 유명해진 뒤에도 10년 동안 계속 그 일을 했다. 이 책은 어린이에게 미술을 가르치는 방법에 관한 논문으로 시작되었을 가능성이 높은데, 미술 교사로 일한 것과 연관이 있을 것이다. 이 책은 아이를 가르치는 방법을 포함해 교육학의 문제와, 예술가로서 아이들의 사회화되지 않은 마음으로부터 무엇을 배울 수 있는지에 관한 철학적 접근이 담겨 있다. 그가 '낙서장'에 남긴 메모나 분실되었거나 미완성으로 남은 에세이들은《예술가의 리얼리티》의 초점이 가르치는 일에 있었거나, 이 책이 예전부터 구상만 해오던 내용을 써내려간 것임을 암시한다. 실제로 이 책의 여러 장은 어느 정도 가르치는 일에 초점을 맞추고 있다.

　로스코의 경력에서 이 책이 차지하는 위치를 이해하려면, 이를 쓰는 동안 그의 작품에서 나타났던 변화를 파악해야 한다. 이 책을 쓰기 시작한 1930년대에 로스코는 여전히 구상화가로서 현실 세계의 식별 가능한 형상을 결합한 실험적인 그림들을 그리고 있었다. 그러나 1940년부터, 즉 그가 이 책을 가장 활발하게 썼을 시기부터 (뉴욕에서 유명한 화가, 또는 이후 추상표현주의로 나아간 대부분의 화가가 그랬듯) 그는 초현실주의 양식으로 돌아섰다. 초현실주의 시기 작품에는 신화와 관련된 제목이 주로 붙어 있으며, 인류 문화의 기저를 이루는 보편적인 내용을 참조하는 요소들로 가득하다. 1942~1943년의 그림들은 점점 더 추상화되고 구성이 자유로워졌으며, 신화에서 따온 제목에 얽매이지 않게 되었다. 1946년에 이르러 로스코는 초현

** 　　마크 로스코는 1929년부터 1952년까지 브루클린의 유대인 교육센터에 속한 아카데미에서 회화와 조소를 가르쳤다.

실주의와 결별하고 완전한 추상화를 그렸다. 고전주의 시기 양식은 얼마 지나지 않은 1949년에 실현되었다.

로스코가 불과 10년 사이에 구상화에서 고전주의 시기로 나아갔다는 사실은 중요하다. 이 시기는 분명 엄청난 생산성과 변화의 시기였다. 이 시기의 어느 시점에 책을 집필했는지 확실히 알 수는 없다. 아버지는 책을 쓰기 시작할 무렵에는 분명 구상화가였지만, 집필에 몰두하던 때가 신화에 기반을 둔 초현실주의로 전환하기 직전인지, 아니면 보다 추상화된 그림을 그린 초현실주의 시기인지 알수 없다. 어느 쪽이든 이 책은 그가 겪은 엄청난 예술적 변화의 일부였음은 분명하다. 만약 그가 펜을 들고 자신의 철학을 직접 다루지 않았더라면, 양식의 변화가 더 늦게 일어나거나 다른 방향으로 일어났을지도 모른다.

이제《예술가의 리얼리티》를 살펴보며 이 책이 로스코의 작품에 관해 무엇을 알려주는지 정리해보려 한다. 다만 그가 남긴 철학적 텍스트가 어디에서 유래했는지를 고려할 때, 사람들이 마크 로스코 하면 떠올리는 그림들에 이 텍스트가 적용될 수 있는지 먼저 확인 해야 한다. 좌절에 빠진 초현실주의 화가의 사색이, 색과 광채만으로 대담하게 벽을 채운 화가와 실제로 관련이 있는 걸까?

지금까지 이 글을 읽은 여러분은 내가 "그렇다"라고 대답하더라도 놀라지 않을 것이라고 믿는다. 다만 나는 "그렇다"가 아니라 "매우 그렇다"라고 말할 것이다.《예술가의 리얼리티》는 로스코의 초기 작품과 후기 작품에 모두 적용되는 내용일 뿐 아니라, 몇 년 후에 나

타날 순수한 추상화에 대한 '요청 *call*'으로까지 읽힌다. 실제로 이 텍스트는 이후의 변화를 예언하는 듯한 구석이 있다.

아버지가 이 책에 쓴 추상화에 대한 구절을 살펴보자. "오늘날 의미 있는 그림들이 이데올로기적 추상이나 이상 세계로 추상화된 겉모습을, 이상을 증명하기 위한 수단이나 증거로 활용하며 제재로 삼는 것은 바로 이 때문이다."(p.28)* 이를 보면 1940년 무렵에 이미 아버지는 구상화를 완전히 거부한 것으로 보인다. 그러나 그의 그림에서는 이 시점에도 명백히 구상적이거나(그림 56) 구상적 요소가 많이 담긴 초현실주의 그림(59쪽 그림 16 참조)을 그렸음을 기억해야 한다.

어떻게 그럴 수 있었는지 이해하려면 아버지가 추상을 통해 무엇을 전하려 했는지 알아야 한다. 그때 이미 그는 자신을 추상화가라고 여겼기 때문이다. 도시의 모습을 그린 초기 작품(50쪽 그림 9 참조)은 얼핏 보면 구상적이지만, 눈에 보이는 현실을 고려하지 않은 것처럼 사실주의적이지 않은 구도를 확인할 수 있다. 그는 관객에게 인간이나 인간 조건에 관한 자신의 사상을 표현할 뿐, 구체적인 개인이나 관객이 알아볼 수 있는 사람을 묘사하지는 않는다. 이후의 초현실주의 작품도 여전히 인물을 그리지만 이는 상징적인 목적을 위한 것이다.

〈어머니와 아이〉와 〈오이디푸스〉는 로스코의 초기 작품에 나타난 추상적인 요소를 보여주는 예시다(26쪽 그림 1, 55쪽 그림 15 참조). 이 시기에 그는 자신의 생각을 표현하기 위해 신체와 장면을 왜곡

*　　이 글의 페이지 표시는 모두 Mark Rothko, *The Artist's Reality: Philosophies of Art* (New Haven: Yale University Press, 2004)를 인용한 것이다.

하거나 추상화하여 인물이 원래 모습과 거의 닮지 않도록 했다. 〈어머니와 아이〉속 두 인물은 키와 피부색을 제외하면 고유한 특징이랄 것이 거의 없는 여성을 연상시킨다. 인물들은 세상과 분리된 것처럼 보이며, 추상화된 공간에 자리 잡고 있다. 인물들과 마찬가지로 그 공간 역시 비현실에 속하며 광활한 만큼이나 제한적이고, 쉽게 발을 들일 수 없는 공간이다. 마찬가지로 오이디푸스는 하나이면서 셋이며, 외부와 내부를 동시에 드러낸다. 언뜻 인물처럼 보이지만, 로스코에 의해 사실상 관념이 될 정도로 추상화되었다.

초기 작품 역시 일종의 추상을 포함하고 있으며, 이후 로스코는 보다 전면적인 추상화로 분명하게 나아간다. 추상화를 향한 그의 행보를 정확히 이해하려면 아버지의 수학 수업을 견뎌야 할 것 같다. "수적인 양을 지시하는 문자 x가 실제 사물을 대체하면 보편화된 범주 안에 있는 모든 관계를 즉각 제거하여 특수한 관계로 옮겨놓는다. 실제 사물은 우리의 관심을 끌 수 있는 인상을 주는 다양한 특질을 끌어들이기 때문이다. 이는 결과적으로 우리가 만든 완벽한 균형을 교란할 것이다"(p. 97).

이 구절을 보자마자 찡그리거나 당황스러운 표정을 짓는 것은 이해할 수 있다. 이 구절의 주제나 그에 대한 설명은 명확하지 않다. 참고로 이 구절에서 로스코는 그리스 신화(!)에 대해 이야기하고 있지만, 그의 요점은 이보다 넓다. 그는 상징의 현실성과 보편적인 것의 힘을 특정한 사실이나 사실에 대한 추상과 비교하여 강조하고 있다. 자칫 모호해질 수 있으나 직접 수학을 통해 설명해보겠다.

$$x + y = z$$

$$6 + 8 = 14$$

첫 번째 식은 세 미지수 간의 관계를 보여주는 수식이며, 두 번째 식은 미지수 대신 값이 채워져 있다. 두 번째 식은 구체적인 답을 제시하지만, 이 식이 가리키는 범위는 훨씬 제한적이다. 첫 번째 방정식은 추상화에서 각 요소들이 다른 요소와 어떻게 작용하는지, 넓은 관점에서 어떤 관계를 맺는지 알려준다. 이는 함수이며 보편적으로 적용할 수 있는 것이다. 두 번째 식은 세부적인 것들로 가능성을 제한한다. 관념은 사라지고 단지 14라는 값만 남는다.

이 식들이 그림과 어떤 관련이 있을까? 로스코는 예술이 특정한 이미지나 장면을 묘사하는 것이 아니라 관념을 표현하는 것이라고 말했으므로, 모든 것을 그림과 관련지을 수 있다. 추상적인 것에는 제한이 없으므로 관념을 표현할 수 있는 가장 강력한 수단이 된다. 추상적인 것은 상황적 맥락, 사회적 단서, 문화적 참조 등에 의해 담을 수 있는 관념의 범위가 제한되지 않기 때문이다. 따라서 광범위한 철학적 추상이 될 수 있다.

앞에서 살펴본 인물 간의 관계가 인격적이기보다 상징적인 그림들에서, 로스코의 초기 작품에 드러난 관념에 대한 강조를 확인할 수 있다. 이러한 강조는 고전주의 시기 색면회화에서 더 완전하게 표현된다. 1956년에 그린 〈파란색 위의 녹색〉(113쪽 그림 34 참조)에는 색채의 아름다움과 신비로운 분위기가 느껴지지만, 여기에 아무런 관념이 담기지 않았다면 이 그림의 관객은 예술가로부터 보잘것

없는 것을 대접받았을 뿐이다. 로스코는 관객을 유혹하기 위해 매력적인 표면을 보여준다. 그림이 생명력을 얻으려면 관객과 교감하여 그림에 담긴 관념이 전해져야 한다. 아무리 아름다움을 능숙하게 표현하는 화가일지라도 그림에 담아낼 내용이 없다면, 그저 직사각형만 반복해서 그릴 수 있을 뿐이다.

이 책의 내용을 더 살펴보면 추상화와 관념을 옹호하는 로스코의 입장이 더 분명해진다. "(르네상스 시대 화가들처럼) 현대의 추상주의자들은 (…) 객관주의자이며, 이상 세계의 실체를 보여주기 위해 외관을 이용한다. 두 유형의 예술가 모두 객관주의자이다. 둘 다 외관이라는 객관적 세계에 몰두하지만, 한쪽은 관념으로 외관을 전복하고 다른 한쪽은 외관을 관념의 세계로 전복한다."(p.70)

다시 강조하자면, 로스코는 사물이 실제로 어떻게 보이는지가 아니라 이로써 관념을 표현하는 데 관심이 있다. 이러한 우선순위는 1939년의 그림 〈앉아 있는 인물〉(51쪽 그림 11 참조)에 잘 드러나는데, 인물의 실제 비율이나 인물이 위치한 공간에 대한 인물의 비율이 사실적이라고 믿어선 안 된다. 대신 우리는 시각적 왜곡으로부터 무언가를 알아차릴 수 있다. 이는 그녀가 주변 세계와 어떤 관계를 맺는지(또는 그 세계가 그녀에게 어떤 영향을 미치는지) 보여준다. 동시에 그녀가 인간 경험에 관여하고 있고 로스코 또한 이에 관여하고 있으며, 그녀의 경험이 우리와 어떻게 연관되는지 알게 된다. 로스코는 완전한 추상화에 이를 때까지 이 접근 방식을 계속 발전시켰고, 결국 대상에는 구조적인 기능만 남을 정도로 관념이 중요해지며, 외관의 세계와 관념의 관계도 추상적이 된다.

그렇다면 로스코가 예술적 가치가 있는 모든 것의 핵심이라고 주장하는 관념은 무엇일까? 모호하기로 악명이 높은 로스코는 놀랍게도 이 질문에 대한 답을 제시한다.

현대 예술은 현시대의 환경에서 비롯되는 무수한 관념들을 적극적으로 활용한다. 예술은 분명 예술이 작용하는 시대의 모든 지적 과정과 불가피하게 연결되어 있고, 특히 현대 예술은 기독교와 르네상스 시대의 지적 열망에 버금가는 정신적 표현임을 모두가 알고 있다. 현시대에서 지각 가능한 모든 현상은 분석해보면 추상적인 요소로 해체되는데, 이와 마찬가지로 한 시대의 예술도 구조적인 삶의 기초를 파악하기 위해 예술의 법칙 안에서 동일한 경로를 밟을 수밖에 없다.(p.112)

로스코는 예술이 본질적으로 그 시대의 것이라고 말했다. 예술은 혁명의 원천이 아니다. 예술은 문화의 시대정신_zeitgeist_을 표현한다. 아버지는 이를 예술가가 재현한 시대에 대한 **일반화**, 곧 정제되고 커다란 사회적 진실이라고 했다. 사실 예술가의 주된 임무는 시대의 본질을 포착하고 감각적인 언어로 그들의 관객에게 전달하는 것이다.

로스코는 현대(1940년대)에 과학이 중요해졌음을 분명히 인식하고 자신의 작품에 적절히 활용했다. 현대 미술은 과학과 마찬가지로 사물의 가장 기본적인 요소로 대상을 분해했다. 과학에서 원자 입자가 그렇듯, 미술은 선, 색, 형태로 대상을 세분화한 것이다. 진실을 향한 현대 예술가의 탐구는 이처럼 핵심을 가장 직접적으로 보여주는 요소를 찾기 위해 불필요한 군더더기를 제거한다는 문화적 개념에

기반을 두고 있었다. 《예술가의 리얼리티》에서 자신의 작품을 언급하진 않았지만, 로스코의 작품에서 이 과정을 확인할 수 있다.

　그중 구상화에서 발견할 수 있는 것이 있다. 〈건축가 *The Architect*〉라는 제목으로 알려진 1939년의 그림(52쪽 그림 12 참조)에서 인물은 뚜렷하게 존재하지 않고 앞에 있는 책상과 뒤섞이고 있으며, 그림의 주인공은 여러 개의 문, 창문, 프레임과 몰딩이다. 로스코는 작품을 선명한 구성 요소들로 세분화한다. 초현실주의 작품(38쪽 그림 4 참조)도 마찬가지로 장식적이지 않은 선과 무정형의 형태가 그림의 메시지를 전달한다(특히 이와 비슷한 수채화들은 종종 원시적이고 단세포인, 아메바 같은 유기체로 가득한 물속 장면으로 해석되는데, 이는 생명의 미세 구조에 대한 과학의 집착을 보여주는 듯하다). 다층형상 작품은 필수 구성 요소로 철저하게 세분화되어, 선조차 사라지고 형태도 거의 남지 않은 채 색으로 메시지를 전달한다(39쪽 그림 5 참조).

　과학과 유사한 방식의 제거 과정은 고전주의 시기 작품의 시각적 정수다(43쪽 그림 8 참조). 여기서는 형식조차도 가장 기본적인 무대나 화면으로 축소되고, 관객과 직접적으로 교감하는 색과 붓질만이 연기하는 배우로 남는다. 다시 말하지만, 모든 시기에 같은 목표를 발견할 수 있으나 《예술가의 리얼리티》는 특히 10년 후의 작품, 혹은 30년 후인 1969~1970년의 작품에 대해 가장 명확하게 말해주는 듯하다. 로스코는 현대 예술가가 직면한 문제와 과제, 이에 대응하기 위해 예술가가 활용할 수 있는 수단을 명확히 이해하고 있었고, **자신만의 방식**을 찾기 위한 여정에 나섰다. 그는 자신의 글에서 목표를 설정했지만, 그림이 그의 사상을 따라잡고 이를 온전히 표

현하는 데는 시간이 필요했다.

더 위대한 추상을 향한 자신의 여정을 예상했던 로스코는 일찍부터 축소와 제거 과정만으로는 충분하지 않으며 그 결과도 공허하다는 걸 알았다. "과학은 개별적 진실만을, 우주의 파편들 안에 들어 있는 고립된 단위만을 다룰 수 있다. 그러나 예술가는 철학자처럼, 부분적인 단위를 창조하는 것이 아니라 언제나 인간의 주관성 안에 있는 작은 조각들을 부분이 아닌 전체로 녹여내야만 한다"(p. 30). 현대 과학이 성취해온 지적 과정을 살피면서 그는 그 결과로 빚어지는 **원자화**, 즉 세계에 대한 우리의 이해를 각자 고립된 집단들로 인위적으로 구획하는 것에 대해 고민했다. 그는 이러한 현상이 문화적·개인적 차원에서 사회에 퍼지고 있다고 보았다. 그는《예술가의 리얼리티》에서 동떨어진 채 각자의 진리를 추구하면서 서로 관련이 없는, 전혀 소통하지 않고 저마다 고유한 규칙을 내세우는 여러 학문에 관해 이야기한다. 이는 우리가 살아가는 세상과 우리의 감각적인 관계를 반영하진 않는다. 여기서 그는 묻는다. 대체 인간의 경험은 어디에 놓이는가?

시인이나 철학자처럼 예술가는 모든 법칙과 체계를 하나의 그림, 하나의 진실, 하나의 세계관, 즉 로스코가 **통일체**라고 부르는 것으로 해결해야 한다. 종교, 철학, 과학이 하나였던 고대 그리스의 사상가들은 자연스럽게 인간 존재에 대한 통일된 관점, 즉 인간 경험에 관한 더 넓은 공감을 불러일으키는 관점을 표현했다. 이러한 접근 방식에 내재한 진리를 감지한 로스코는 지금 시대에는 예술가가 선도

적인 역할을 맡아 우리를 둘러싼 세계를 해석하고 이를 모두에게 전할 수 있는 단일한 언어로 표현해야 한다고 생각했다. 현대 예술가는 사회를 끊임없이 흐트러트리는 해체로부터 전체를 아우르는 직물을 짜야 한다.

로스코는 오늘날 과학과 예술에서 놓치고 있는 것이 바로 인간적인 요소라고 했다. 과학적·철학적 진리는 개인의 주관적 경험에 호소하는 방식으로 표현되어야 한다. 로스코는 20세기 초 모더니즘 예술가들, 그중 입체주의를 직접 언급하면서 "인간의 열정을 표현하는 데 큰 희생을 치르긴 했지만, 현대 회화가 추구한 것, 현대 회화의 해체 과정을 통해 달성한 것은 추상적 통일성이었다. 이 작업은 현대의 다른 지적 활동과 어깨를 나란히 하며 이루어졌다. 그러나 그것은 인간 정신에 대한 비극적인 부정과 함께 수반되었다" (p. 110)라고 지적한다. 로스코에게 인간의 본질적인 요소를 놓치면서 불필요한 것을 제거하는 일은 곧 본질을 전달하는 데 실패하는 것이자 예술의 가장 중요한 역할을 포기하는 것이었다.

로스코를 미니멀리스트나, 로스코와 회화적 관심사를 공유하는 듯한 다른 예술가와 구분 짓는 특징은 바로 인간적인 것에 대한 강조다. 아버지는 자신의 그림을 기본적인 구성 요소로 세분화하는 데 주저하지 않았지만, 이는 항상 전체를 더 잘 드러내고 표현하기 위함이었다. 그가 지닌 수단은 절제되었지만, 그는 줄곧 개인의 주관적인 세계와 직접적으로 소통하고자 했다.

이 인간적이고 감정적인 요소를 찾기 위해 아버지는 당대의 모더니즘 예술가들을 지나 미술사를 거슬러 올라 르네상스 시대의 거장

들에게로 눈을 돌렸다. 레오나르도 다 빈치*Leonardo da Vinci*와 베네치아파 거장들의 작품에서, 로스코는 빛을 활용하여 작품의 효과를 극대화함으로써 감정적 층위에서 소통하는 예술가들을 발견했다.

레오나르도는 예술의 축소라는 문제에 있어 예술을 다시 주관적인 것으로 환원하는 해결책을 성공적으로 암시한 최초의 인물이다. (…) 레오나르도가 발견한 단서는 바로 빛의 주관적인 성질이다. (p. 31)

빛은 우리가 정서라고 부를 수 있는 새로운 요소를 (표현)할 수 있게 하기 때문이다. (p. 34)

(그것은) 보편적인 감정의 관점에서 개별적인 정서의 표현을 연관시키려는 시도, 즉 인간성을 그림에 (도입한다). (p. 35)

아버지는 렘브란트*Rembrandt van Rijn*의 작품에서 이러한 빛 사용의 정점을 보았다. 렘브란트는 빛을 본질적으로 인간적인 것을 표현하는 매개로 사용했다. 렘브란트가 예루살렘의 멸망을 한탄하는 예레미야*Jeremiah**를 장엄하게 묘사한 그림에서 그가 빛을 사용한 원리를 모조리 확인할 수 있다(그림 58). 이 그림에서 빛은 작품에 감정을 불어넣는데, 우리를 희망으로 환하게 물들이고 절망은 하이라이트로 강조하며, 빛을 거둔 곳은 불길한 어둠으로 뒤덮여 있다. 빛이 표현하

*　고대 이스라엘 최후의 예언자로, 주로 시의 형식으로 예언을 남겼다. 현재 《예레미야서》가 남아 있다.

는 감정은 예레미야만의 감정이 아니라 인간 조건을 사무치게 전달하는 보편적인 감정이다. 예레미야의 고뇌는 우리의 고뇌이기도 하다.

로스코의 작품에서도 빛은 인간적이고 감정적인 요소를 그림 안으로 끌어들인다. 1940년대 작품에서도 그렇지만, 특히 1950년대 고전주의 추상화의 본질이다(112쪽 그림 31 참조). 로스코는 동시대의 모더니즘 예술가들이 자신의 머릿속에만 갇혀 있다고 생각했다. 그들은 호소력 짙은 시각적 이미지와 흥미로운 지적 주장을 펼칠 수는 있었으나, 감정적 층위에서 소통하지는 않았다. 현대 미술(아이러니하게도 그는 초현실주의를 꼽았다)은 인간의 경험 세계를 해체하지만 다시 결합하지 못한다는 점에서 냉소적이다.

로스코는 빛을 "매개"(p. 34)이자 "새로운 통일성을 이루는 수단"(p. 33)이라고 했다. 빛은 인간 경험의 본질을 포착하고 전달하는 그림 속 요소다. 빛과 감성을 표현하는 주요 수단은 당연하게도 색이다.

아버지는 이 책에서 색의 사용, 특히 선원근법 *linear perspective**이 색을 표현하는 데 미친 해로움을 설명하는 데 많은 분량을 할애한다. 로스코에게 원근법은 시각적 속임수일 뿐이었다. 원근법은 사실감을 더해주기는커녕, 그림을 하나의 페스티시*pastiche***로 만들어 그림 자체가 지닌 진정성을 앗아간다. 또한 색을 비롯한 그림의 다른 표현 요소를 희생시켜, 공간 효과에 모든 것을 종속시킨다. 로스코는 자신

* 평면 위에 공간적 깊이를 표현하는 방법으로, 시선과 평행한 수평선, 직선, 그리고 소실점이 필수 요소다. 투시원근법이라고도 한다.

** 원본에서 따온 것을 수정·복제하거나 조각들을 짜맞추어 만든 그림이나 도형, 혹은 다른 예술가들의 양식을 명백하게 모방한 것을 일컫는다.

그림 58

렘브란트 반 레인

⟨예루살렘의 멸망을 한탄하는 예레미야

jeremiah lamenting the destruction of jerusalem⟩

1630

의 우상이었던 조토*Giotto di Bondone**가 활동했던 시기 이후로는 색을 다루는 시도가 점점 쇠퇴했다고 한탄한다. "이 화가는 다양한 색을 활용해 감각성을 일깨우는 데 관심이 있던 것이 아니라, 색이 공간에서 후퇴하는 느낌, 바로 (정면에서) 회색이 다양한 간격으로 옅어지거나 진해지면서 표현되는 후퇴의 느낌에 관심을 가졌다. 또한 색이 서로 넘나들게 하여 화면에서 느껴지는 감정에 영향을 미치는 대신, 현대 극장에서 색조의 분위기를 활용하는 방식처럼 한 가지 색조가 표면 전체에 퍼져나가는 것처럼 표현하는 데 열중했다."(p. 38)

그가 여기서 말하고자 하는 것을 정리하면, 선원근법을 사용하면 눈에 보이는 현실에 대한 묘사를 강조하여 배경의 색채를 멀어지게 만들어 약화시키고, 빛을 감소시켜 우리의 눈을 색에 덜 민감하게 만든다. 즉 화가가 무언가를 더 멀어 보이게 만들기 위해 색의 생동감을 줄인다는 것이다. 라파엘로*Raffaello Sanzio*의 명작 〈아테네 학당*the school of athens*〉에서도 하늘의 파란색이 멀어질수록 확연히 차분해지는 걸 볼 수 있다(그림 59). 라파엘로가 하늘을 그린 방식을 보면 전경 가까이에서는 깊고 진한 하늘색이지만 두 번째 아치형 통로에서 바라본 거리에서는 상당히 밝아지고, 줄지어 늘어선 기둥 끝에 있는 세 번째 아치형 통로를 거쳐 언뜻 볼 때는 파란색이라기보다 거의 회색에 가까워지는 것을 볼 수 있다. 이 그림은 공간의 환영을 만들어내는 절묘한 솜씨를 보여주지만, 색이 주는 영향을 줄이기 위해 색의 강렬함은 누그러뜨렸다.

*　　조토 디 본도네(1267?~1337)는 이탈리아의 화가로, 유럽 회화의 흐름을 중세 미술에서 르네상스 미술로 바꿔놓은 혁신의 주역으로 여겨진다.

라파엘로의 표현 기법을 조토의 표현 기법과 비교해보자(그림 60). 조토가 그린 거대한 프레스코화 〈최후의 심판*The Last Judgment*〉을 보면 그림 전체에서 색조가 어떻게 유지되는지, 배경임에도 강이 얼마나 소름끼치는 핏빛으로 흐르는지 바로 알 수 있다. 조토는 시각적 공간을 구성하는 데 관심이 없었다. 대신 그는 주제의 중요성을 가능한 한 강렬히 전하려 했다. 이를 위해 인물이 화면 어디에 '존재*exist*'하든 표현의 목적에 맞춰 크기를 조정했다. 색도 마찬가지로 전체적으로 선명하고 높은 채도를 유지했는데, 다른 구성 요소의 '필요*needs*'에 따라 색이 희미해지는 일은 없었다.

아버지의 주장은 훨씬 자세하지만, 결론적으로 그는 수 세기 동안 예술을 장악한 선원근법을 개탄하며 조토의 명쾌함과 정직함을 지지했다. 그가 조토를 경유해 탐구하고자 했던 **진정한** 예술은, 우리의 눈과 마음을 사로잡는 예술이 아니라 관객을 전적으로 감각적인 경험으로 이끌어 통일성의 영역에 좀 더 가까이 데려가는 예술이었다.

마티스의 뒤를 이어 로스코는 고전주의 색면회화에서 색을 주요 표현 수단으로 삼아, 움직임을 과감하게 전면에 내세운다. 이를 잘 보여주는 마티스의 걸작 〈붉은색의 조화*Harmony in Red*〉(그림 61)를 보면, 테이블과 벽, 즉 전경과 배경이 거의 구분할 수 없을 만큼 비슷한 색조로 표현된다. 창문 너머의 목가적인 풍경에서도 관객에게 각인된 색조는 옅어질 기미가 없다.

그러나 로스코는 마티스의 작품을 알기 전인 1930년대에 그린 구상화(그림 62, 63)에서 이미 평평한 원근법과 '배경*background*'에 놓인 강렬한 색채를 보여준다. 실내에 묘하게 차분한 톤으로 그려진

그림 59
라파엘로 산치오
〈아테네 학당〉
1509~11

인물들은 그들이 앉은 테이블과 어우러지고, 뒤쪽 벽의 선명한 붉은색이 전면으로 밀려와 우리의 시선을 사로잡는다. 지하철 플랫폼을 그린 그림에서도 배경과 전경은 흐릿한 거품 빛깔의 바다처럼 어우러져 있지만, 가장 높은 채도로 칠해진 인물의 붉은색은 그림의 '전면*front*'으로부터 상당히 물러나 있다.

　로스코는 1940년대 초현실주의 작품(59쪽 그림 16 참조)과 그 뒤를 잇는 완전히 추상적인 다층형상(39쪽 그림 5 참조)에서 색의 표현적 가능성을 계속 탐구했다. 그러나 1949년에 이르러 자신이 책에 쓴 내용, 색은 "본래 물러나거나 다가서는 느낌을 주는 힘을 갖고 있다"(p. 59)는 사실을 깨닫고 이를 그림으로 보여주게 된다. 그는 색

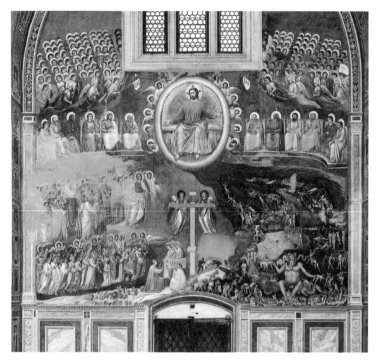

그림 60
조토 디 본도네
〈최후의 심판〉
1305년경

의 병치와 변주를 통해 움직임을 만들어냈고, 색면회화는 공간, 깊이, 중첩으로 흥미로운 모호함을 자아낸다(112쪽 그림 31 참조). 이 그림들은 로스코가 10여 년 전부터 갖고 있던 철학적 통찰을 그림으로 실현한 것으로, 그가 말로 전달했던 것보다 명확하고 강하게 메시지를 전달한다.

이 글을 시작하며 나는 1950년대와 1960년대 색면회화가 앞서

그림 61
앙리 마티스
〈붉은색의 조화〉
1908

수십 년 동안 그렸던 구상회화, 초현실주의, 다층형상 작품과 본질적
으로 다르지 않다고 말했다. 이쯤에서 독자 여러분이 로스코의 가장
유명한 작품에서 나타난 것이 이미 그의 초기작에서도 나타났음을
납득했기를 바란다. 시기마다 양식은 달랐지만 로스코의 철학적 관
심사는 한결같았다. 그의 화가 인생 내내 작품 세계의 중심은 관념이
었다. 형태와 색채에 관한 견해도 달라지지 않았다. 고전주의 추상화
는 그의 여러 신념을 가장 대담하고 명료하게 표현한 양식일 뿐이다.

　이것이 바로 내가《예술가의 리얼리티》를 수정 구슬이라고 말하

그림 62

〈무제(이야기를 나누는 세 여자
three women talking)〉
1934

그림 63

〈지하철〉
1938~1939

는 이유다. 이 책은 로스코의 초기작이 우리에게 보여주려 한 것, 즉 관념이 로스코에게 절대적으로 중요했음을 알려준다. 고전주의 시기 작품과 마찬가지로 이 책은 초기작이 보여준 것을 명확하게 드러내고 강조한다. 또한 놀라울 정도의 선견지명도 담겨 있다. 텍스트 곳곳에서 마치 수십 년 동안 훌륭한 추상화를 그려온 사람처럼 말한다. 그러한 생각들을 집대성하고 고민한 것이 로스코가 자신의 사상을 온전히 표현할 양식을 발전시키는 데 얼마나 기여한 것인지는 여전히 궁금한 대목이다.

로스코의 고전주의 색면회화는 내가 《예술가의 리얼리티》에서 살펴본 두 중심 사상의 교차이자 통합이다. 본질적인 철학적·회화적 요소에 도달하기 위해 문화적·예술적 군더더기를 제거하고, 인간 감정을 감각이라는 수단으로 직접 전달하려 했다. 보편적인 관념은 특수한 상황과 관련된 것이 아니라, 일반화되고 추상적인 것이다. 마찬가지로 감정적 차원은 개인의 경험에 얽매이는 것이 아니라, 보편적인 것이다.

이러한 이해를 바탕으로 책을 편집하는 과정에서 뜻밖에도 **추상표현주의**라는 명칭을 돌아보게 되었다. 뉴욕화파*에게 붙은 추상표현주의라는 명칭은 다른 명칭들이 그렇듯 비평가와 미술사학자들

* 1940년대와 1950년대 뉴욕에서 작업을 하고 대체로 1947~1948년 사이에 자신의 양식을 확립했던, 주로 추상적이거나 표현주의적인 혁신적 화가들을 일컫는 말이다. 대표적으로 마크 로스코, 바넷 뉴먼, 잭슨 폴록, 아돌프 고틀리브 등이 있다.

이 만든 것이다. 아버지는 이를 사용하지도 받아들이지도 않았고 나도 이를 거의 사용하지 않음으로써 무시했다. 하지만 추상표현주의는 아버지의 그림에 결합된 두 가지 요소를 정확하게 포착했다. 아이러니하게도 아버지는 《예술가의 리얼리티》에서 추상화와 표현주의를 순차적으로 언급하면서도, 곧 자신이 이 두 가지를 결합할 것이라고 예상하지는 못했다. 이 둘을 결합함으로써 그는 추상적인 철학적 사상을 바탕으로 삼은 지적이고 객관적인 현실 표현과, 인간 본연의 감정과의 접촉을 통한 표현주의적 실현을 결합할 것이었다.

이 그림들은 아버지의 추상화된 현실 개념, 즉 그가 일반적인 것으로 만든 진실을 감정적이고 감각적인 경험을 통해 전달한다. 고전주의 시기 작품에서 현실은 색, 공간, 기본 형태라는 기본적인 요소로 분해되었지만, 그는 단순한 구성 요소로의 환원을 통해 보편적인 것을 추구했다. 이는 추상화의 궁극적인 응용이며, 사상과 감정을 가장 광범위한 인간적 층위로 일반화하는 것이었다. 이때 그림은 원자화된 세계를 통합하려는 시도가 된다.

고전주의 시기 작품은 단순함 속에서 끊임없이 확장하는 듯한 형태가 모든 가능한 의미와 경험을 포괄하려고 시도하기 때문에, 백과사전에 비유할 수 있다. 로스코의 그림은 각각 그림 자체의 통일성을 추구하며, 그림이 만들어낸 경계 안에서 그 자체로 작은 우주가 된다.

나는 이 한 문장으로 이루어진 글을 고민했다. 이 금지된 단어를 절대로 사용하지 마라.

하지만 길게 말을 늘어놓고 싶다는 충동이 너무 강했다. 결국 나는 결코 로스코답지 않은 두 가지 충동에 굴복했다.

1. 간단한 문장으로도 충분할 문단을 길게 쓰는 것

2. 설명할 필요가 없을지도 모르는 생각을 설명하는 것

사실 내 입장에서는 전혀 설명할 필요가 없다. 로스코의 직사각형은 '쌓아 올린stacked' 것이 아니며, 이는 자명하다는 말조차 부족

*　　　저자의 의도를 살리기 위해 원서의 이미지를 그대로 수록하였다. 'stacked'
는 '쌓아 올린'이라는 뜻이다.

할 정도로 너무나 당연한 것 같다. 그러나 내게는 당연한 것들이 다른 사람, 심지어 예술에 대해 상당한 교육을 받은 사람들에게조차 보이지 않는 듯하다. 이 책을 준비하면서 "쌓아 올린"이라는 표현이 얼마나 사용되었는지 조사했는데, 학술 논문에서 119건, 출판된 책에서 68건, 빠르게 성장하고 있는 저널과 인터넷 매체에서 98건 이상의 결과를 발견했다. 실제로는 이보다 두 배 이상 많을 것이라 예상한다. 이 표현은 마치 전염병처럼 유행하고 있다. 다음은 이 표현을 사용한 몇 가지 예시를 가져온 것이다.

로스코가 만든 형태에 동의할 수 없는 사람들의 표현이다: "쌓아 올린 블록 형식", "쌓아 올린 줄무늬와 층층이 쌓인 블록들", "쌓아 올린 육면체들", "쌓아 올린 어렴풋한 사각형들".

로스코의 형태가 질량이 없다는 것을 직감했으나 "단어"라는 수단으로 질량을 얹은 사람들의 표현이다: "쌓아 올린 무게가 없는 영역", "색 더미", "가볍고 여린 색 더미", "실체가 없는 색 직사각형을 차례로 쌓아 올린 것" 그들은 로스코의 형태가 질량이 없으면서도 쌓아 올릴 수 있는 것이길 바랐다.

로스코의 직사각형을 영영 땅 위에 묶어두려는 이들의 표현이다: "작은 흰색 직사각형 위에 짙은 녹색 직사각형 두 개를 무겁게 쌓아 올린 것", "크고 거대한 덩어리 위에 또 다른 덩어리를 쌓아 올렸다".

이러한 묘사가 저마다 로스코 작품의 정신과 표현 수단을 감상하

는 것을 어떻게 방해하는지 살펴보겠다.

먼저 내가 존경하는 수많은 학자, 큐레이터, 작가들에게 사과하고 싶다. 물론 그들은 자신이 선택한 방식으로 그림에 관해 자유롭게 이야기할 수 있다. 하지만 나는 그들이 금지된 단어를 사용하는 것이 우연이고 또 사소한 부주의에서 비롯되었음을 확신했지만, 그들을 조금 놀리기도 했다. 그들은 나처럼 한 예술가에 대해 (무보수로) 집착하며 시간을 보내지 않는다(금지된 단어를 사용한 사람들 중 최소 두 명은 상당 기간 로스코에 관한 일을 한 경력이 있었고, 다른 한 사람은 이 용어에 대한 강박적인 애정을 보였다).

왜 나는 그 단어만 접하면 이토록 심란해지는 걸까(여러분은 내가 여태 그 말을 꺼내지 못했다는 것을 눈치챘을지도 모른다)? 내가 세세한 것에 집착하기 때문은 아니다. 아니, 내가 만난 프로젝트 매니저, 미술품 관리자, 코트를 걸라고 만들어둔 고리에 절대로 코트를 걸지 않는 나의 딱한 아이들에게 물어보면 그렇다고 할지도 모르겠다. 그들은 분명 화들짝 놀랄 것이다. 하지만 그 단어를 볼 때마다 딸꾹질을 하고, 필자에게 훈계의 편지를 쓰고 싶은 충동에 사로잡히는 내 광기를 근거로 그러는 것은 아니다(시간만 있다면 그들에게 써서 보낼 편지를 보관하려고 준비해둔 서랍이 있다). 내가 그 단어에 반감을 갖는 건, 쌓아 올린다는 개념은 고전주의 시기 작품이 기능하고, 구상되고, 구성되고, 관객과 교감하는 방식과 상반되기 때문이다. 또한 아버지가 글과 그림을 통해 표현했던 예술에 대한 철학과도 상충한다.

나는 그저 '쌓아 올린'이라는 단어에 계속 집착하고 싶기도 하다. 건설적인 글을 쓰는 것보다 그쪽이 훨씬 재미있기 때문이다. 이 단

어를 즐겨 쓰는 저널리스트들도 동의할 것이다. 하지만 이러한 이기적인 욕망을 자제하고, 이 단어에 대한 잘못된 인식을 발판 삼아 아버지의 작품을 더 깊이 이해해보려 한다. 로스코의 작품은 어떻게 구축될까(구축된다는 말 자체가 쌓아 올린다는 말과 어느 정도 비슷한 개념이다)? 로스코는 공간적 효과를 어떻게, 왜 만들어낼까? 그림에서 무게와 촉각의 역할은 무엇일까? 쌓아 올린 것 대신 떠다니는 직사각형의 이미지가 가져다주는 것은 무엇일까?

일단 경험적 차원에서 출발해보자. 로스코의 직사각형이 그림의 나머지 부분과 어떻게 연관되는지 살펴보라. 나는 직사각형이 캔버스에 어떻게 배열되었는지 보라고 말하고 싶었지만, 이는 작품에서 '쌓아 올린'이 주는 물질적 성격과 연결된다. 아주 세심하게 볼 필요는 없다. 직사각형이 단순히 쌓여 있지 않을 뿐이다. 하지만 이는 정확한 설명이 아니다. 로스코 그림에서 직사각형이 서로 맞닿는 경우는 흔치 않으며, 직사각형이 다른 직사각형 위에 놓이는 경우도 드물다. 하지만 그게 뭐 어떻다는 말인가?

직사각형을 쌓아 올리는 것은 직사각형이 그림 안에서 작동하는 방식이나 직사각형이 로스코의 미학에서 작동하는 방식과 알맞지 않은 물리적 특성을 연속적으로 부여한다. 옥스퍼드 영어사전은 '쌓다*stack*'라는 단어를 세 가지로 정의한다.

1. 함께 포개 놓음
2. "무더기"로 포개짐
3. 상품이 포개짐

포갠다고? 이는 로스코의 그림에서 관객이 경험하는 것과 공통점이 없으며, 아버지 그림이 일정 시간의 사색을 요구한다는 사실과 완전히 상반되어 보인다. 또 이 동사는 거칠고 무질서한 분위기와, 구성은 아무래도 상관없다는 느낌을 주는데, 이는 크기와 가중치를 세심하게 조절하여 구성하는 로스코의 그림과 충돌한다. 그런데 포갠다고, 아니 쌓아 올렸다고? 우아하지 않는 것을 넘어, 로스코 그림의 본성을 설명하기에는 엉성하다. 그림의 표면적 완성도가 부족한 것을 창작물을 만들어낸 미학적 준거가 부족한 것으로 잘못 판단해서는 안 된다. 로스코의 작품은 한눈에도 작품 전체에 설득력을 부여하는 형태와 색의 균형을 만들어내려는 노력의 흔적이 역력하다.

고전주의 시기 작품의 전형적인 특징은 무엇일까? 로스코 예배당 벽화를 제외하면 아버지가 그린 직사각형이 결코 기하학적이지 않다는 것에 주목해야 한다. 이 직사각형들은 부드럽고 둥글며, 종종 완성되지 않은 상태. 쌓아 올린다는 표현은 직사각형을 딱딱하고 네모난 사각형으로 만드는데, 그러면 직사각형이 전달하는 감수성은 완전히 달라진다. 또한 로스코는 항상 손으로 그림을 그리고, 그림에서 손길이 느껴진다. 그의 묘사에는 그림을 살아 숨 쉬게 하는 명백하게 인간적인 느낌이 드러나며, 이는 자칫 모더니스트나 미니멀리스트 양식처럼 보일 수 있는 엄밀함을 뚜렷하게 약화시킨다. 직사각형을 쌓는다는 관점은 기계로 만들어진, 대량 생산된 어느 정도 균일한 물체이자 지게차로 들어 올려 하나 위에 다른 하나를 얹을 수 있는 무언가를(그다음 크기를 줄여 포장하고 적재하여 전국으로 배송할 수 있는 것을) 암시한다. "상품이 포개"져 있다는 옥스포드 영

어사전의 표현처럼 말이다.

물론 "그래서 어떻다고?"라고 반문하고 싶을 수 있다. 하지만 로스코에게 있어 그림이 어떻게 보이는지는 단순히 미학의 문제가 아니라는 점을 상기해야 한다. 로스코 그림의 아름다움, 조화, 균형은 결코 그 자체가 목적이 아니다. 아버지의 그림에서 형태는 항상 그 기능에 따라 결정되는데, 이는 그가 바우하우스의 원칙*을 신봉했기 때문이 아니라 그의 그림이 관념을 표현하기 위한 것이며, 형태는 이러한 표현을 극대화하고자 세심하게 만든 것이기 때문이다. 따라서 로스코 그림의 형태를 오해하는 순간, 작품과의 강렬하고 구체적으로 교감할 수 있는 기회를 잃는다. 로스코 그림의 형태를 잘못된 단어로 표현하는 실수를 저지르면, 그림에 대한 잘못된 인식을 전달하여 그림에 대한 이해와 그림이 메시지를 전달하는 방식을 왜곡하게 된다.

어떻게 만들어졌든 그 형태가 어떻든, 로스코의 직사각형을 쌓아 올렸다고 표현하면 직사각형은 아버지가 벗어나려고 열심히 노력한 물성에 얽매여 땅을 딛고 서게 된다. 명백하게 물질적인 대상이 되어 감각할 수 있는 질량과 중력에 복종하는 존재가 된다. 이는 로스코의 그림에 필요 없는 것이다. 로스코 그림 속 직사각형은 그들의 방식으로 충분한 무게감을 갖는다. 커다란 크기, 채도가 높은 색, 이를 통해 전달되는 비극적 내용 등 이미 관객을 한 자리에 멈춰 세우기에 충분한 것들을 지녔다. 직사각형을 쌓아 올렸다는 관점은

* 여기서 저자가 말한 바우하우스의 원칙은 기능을 강조하며 예술성과 기능성을 통합하려 했던 경향으로 보인다.

그림을 정지된 상태로 고정하며, 아버지가 그 무게감의 균형을 어떻게 맞추고 있는지를 완전히 놓치게 만든다.

반대로 로스코의 직사각형을 떠 있는 상태로 보면, 무게감이 줄어들어 형태에 움직임이 생기고 상층부가 형성된다. 이는 대상을 물질 세계로부터 해방시키고, 작품에 구성적 측면뿐 아니라 철학적, 감정적, 어쩌면 영적 측면에서까지 작용하는 표현력을 부여하는 로스코의 수법이다. 누군가 로스코의 그림을 "단지 직사각형의 집합"이라고 일축할 때, 사실은 그 이상이라고 말할 수 있게 만드는 요소다.

단단한 자음으로 이루어진 "쌓아 올린"이라는 단어는 신체적·물리적 특성을 연상시킨다. 쌓아 올린 물건들은 쌓인 순서대로 그 무게를 지탱해야 한다. 이는 본질적으로 로스코의 직사각형에는 해당하지 않는 어떤 상호의존성에 갇히는 것이다. 고전주의 시기 작품에 나타난 형태는 자유롭게 떠다니며, 자체의 질량이나 주변의 형태가 지닌 질량에 의해 서로의 상호작용이 결정되지 않는다. 이는 매우 중요한 점이다. 아버지의 그림에서 직사각형 사이의 공간은 활력을 만들어내고 (항상 그런 것은 아니지만) 긴장감을 조성하기 때문이다. 색의 넘나듦, 층이 나타나고 사라지는 양상, 직사각형의 상대적인 근접성 등 그가 직사각형 사이의 공간을 다루는 방식은 그림이 갖는 활력의 원천이다. 아버지의 그림에서는 직사각형 사이의 공간에서 서로를 당기고 밀어내는 자성 같은 전기적 힘을 느낄 수도 있는데, 이는 직사각형이 다른 직사각형 위에 쌓여 있다면 사려져버리는 것이다.

로스코가 이러한 구성적 측면을 활용한 것은 그저 가소성 때문이 아니라, 이 직사각형이 단순한 직사각형이 아니라는 메시지를 구성

의 힘으로 명확하게 전달하려는 것이다. 쌓아 올린 대상의 경직성, 일차원적 성질과 로스코의 이러한 예술적 감성을 대조해보라. 쌓아 올렸다는 표현이 주는 경직성은 직사각형을 색과 붓의 역동성으로 가득 찬 대상이 아닌 단단하고 밀도가 높은 도형으로 바라보게 만든다. 직사각형을 쌓아 올린 것으로 인식하면 실제로 직사각형이 지닌 추상성을 약화하는 방식으로 사물로 묘사하게 된다. 이때 직사각형은 여러 다른 것이 될 수 있는 가능성을 지닌, 수많은 관객에게 무수한 방식으로 말을 건네며 교감하는 대상이 아니라 고정된 하나의 사물에 머무르게 된다. 쌓아 올렸다는 관점은 직사각형을 그저 사물을 재현하는 역할로 축소시키고, 로스코의 보편적인 추상 언어가 되지 못하게 한다.

마지막으로 "쌓아 올린"이라는 표현은 균형, 비례, 정렬에 지나치게 집착하여 로스코의 작품과는 상반되는 우연함, 무작위적 배열의 느낌을 준다는 것을 강조하고 싶다. 로스코 그림의 단순함은 그 단순함에 호소력을 부여하는 예술성을 인식하기 어렵게 만든다. 제한된 소재는 그 소재가 즉각적으로, 또 의도적으로 넘나들게 만들어져야 한다. 단순히 쌓아 올리는 것으로는 불가능하다.

나는 그 단어가 가져온 해로운 왜곡을 분석해 가장 중요한 것을 지켜냈다고 생각한다. 로스코의 직사각형을 쌓아 올린 것으로 본다면, 그림이 펼치는 고유한 마법을 해친다. 아버지는 예술가의 역할이 우리 주변의 익숙한 대상을 새로운 것, 예상치 못한 것, 우리가 이미 알고 있다고 여기는 무언가를 다시 보게 만드는 것으로 바꾸는 일임을 알고 있었다. 직사각형보다 평범한 것, 직사각형보다 평

범한 기원을 가진 모양이 무엇이 있겠는가? 로스코는 가장 평범한 빌딩 블록을, 형태를 뛰어넘어 여러 층위에서 동시에 작용하는 무언가로 바꾸어 놓았다. 이는 무한을 열망하는 형태다. 그렇게 변형된 직사각형은 우리에게도 똑같은 열망을 불어넣는다. 하지만 쌓여 있는 상태로는 그럴 수 없다. 그냥 그림 속에 눌러앉아 있을 뿐이다. 직사각형들은 단순한 도형으로 다시 축소된다. 우리의 상상도 이와 함께 무너진다.

쌓아 올린이라는 표현에 대한 해결책은 무엇일까? 나는 앞서 떠다니는 직사각형을 잠깐 언급했다. 아버지는 직사각형을 떠다니게 함으로써 평범한 것에서 초월적인 세계를 떠올리게 하는데, 이것이 바로 로스코를 로스코답게 만드는 구성 메커니즘이다. 떠다니는 '형상들'은 고전주의 시기 작품과 화려한 색채의 다층형상을 구분짓는, 위대한 로스코 작품과 그저 그런 그림을 구분짓는 요소다.[1]

이는 로스코 가족에게는 일찍부터 익숙한 것이었다. 10대 시절 나는 20대였던 누나와 함께 이를 깨달았다. 새로 구성된 마크 로스코 재단의 컬렉션에 포함할 그림과 세무서 직원에게 가져갈 그림을 결정하기 위해* 수십 점을 살펴보면서, 우리는 거듭 '떠다니는 것들'을 중심으로 결정했다. '색은 아름답지만(혹은 대담하고 자극적이지만) 떠다니지 않는다'와 비슷한 말이 우리 입에서 거듭 흘러나왔다. 결국 세무서 직원이나 작품을 구입한 수집가들도 꽤 좋은 이익을 얻었다.

* 로스코 재단이 새롭게 구성되었던 1976년의 일을 말한다. 당시 크리스토퍼 로스코는 13세, 케이트 로스코는 26세였다.

로스코의 그림에서 '떠다니는' 것은 다양한 측면에서 작동한다. 먼저 직사각형 사이에 떠다니는 무엇이 있어, 한 직사각형이 다른 직사각형 위에 떠 있는 것처럼 보이게 한다. 직사각형 사이의 자기 펄스*magnetic pulse* 같은 것이 둘을 밀어내어 위쪽 직사각형을 들어 올릴 뿐 아니라 무게가 줄어든 것처럼 보이게 만든다. 더 무거워 보이는 위쪽 직사각형이 별다른 힘을 들이지 않고 아래쪽 직사각형 위에 떠 있는 것처럼 느껴지기 때문이다. 직사각형은 다른 직사각형 위에 떠 있는 동시에 배경 위에 떠 있는데, 가장 평면적인 이 도형들이 어우러져 입체감을 자아낸다. 아버지가 2차원 그림에 만들어낸 깊이는 기묘한 느낌을 주며, 작품이 마치 다른 세계의 무엇처럼 느껴지게 한다. 그림의 배경이 지닌 깊이와 그 위를 자유롭게 떠다니는 색상들은 작품에 사색적이면서 영적인 느낌을 부여하며, 아직 들여다보지 못한 개인적·심리적 공간, 2차원이 담아내는 데 실패했으나 그로부터 탄생한 '다른' 3차원의 세계라는 느낌을 준다.

이 공간은 로스코의 그림을 그 자체로 하나의 세계, 구성의 단순함에서 비롯된 복잡성을 반영한 철학적·감정적 세계로 만든다. 이 세계는 고정된 세계가 아니다. 이 세계에서 무중력 상태로 매달려 있는 듯한 직사각형은 대부분 바깥쪽으로 확장하고 때로는 안쪽으로 흘러들지만, 항상 그림의 주변부와 역동적으로 넘나든다. 쌓아 올린 직사각형은 그렇게 움직일 수 없다. 그것들은 직사각형 더미에서 자신의 위치에 속박될 것이다. 직사각형을 쌓아 올리는 것은 사실 그림을 보는 사람이 하는 행동이다. 한편 떠다니는 것은 직사각형이 스스로 하는 일이다. 관객이 직사각형을 쌓는 것은 직사각

형의 발을 묶고, 뉴턴의 운동법칙으로부터 자유로워지는 것을 막고 움직이는 느낌을 주는 데 필수적인 자율성을 해친다.

　로스코 그림에는 중요한 구체성이 있는데, 이는 모호함과 편안하게 어우러지는 구체성이다. 아버지가 분명한 의도를 갖고 작품을 그렸다면, 그 의도는 강의나 논문을 통해 파악하는 것이 아니라 자신의 경험으로 파악해야 하는 의도다. 이는 로스코가 그림을 완성하기 위해 겪은 내적 과정과 같은 관객만의 내적 과정에 의해서 구체성을 갖는 의도다. 로스코의 그림 속 공간은 개인적인 것과 연관된 의미를 부여할 수 있는 모호한 영역을 만들어낸다. 그것은 관객이 스스로 이해하며 찾아내야 하는, 장소 아닌 장소다.

　다른 세계의 존재처럼 그려진 로스코 그림 속 구체적인 형태와 3차원의 공간으로 피어나는 2차원의 공간은 그의 작품에 언제나 유동적인 존재-부재의 이분법이라는 특별한 긴장감을 가져다준다. 그가 그린 형태와 그의 그림은 그 물리적 속성에서 벗어나 실재하는 대상으로, 이곳에 있으면서 없는 것이다. 그는 다른 대상을 묘사하는 것이 아니라 대상 자체를 창조하지만, 그 구체적인 대상은 어떤 공간을 효과적으로 암시하며 사라진다. 이처럼 어떤 너머를 바라보게 하는 이 초대는 '떠다니는 것'이 내포하는 움직임과 깊이의 산물이다. '쌓아 올린 것'은 이러한 공간을 만들어낼 수 없다. 거기에는 모호함이 없기 때문이다. 모호함은 오로지 여기에만 있다.

　아버지는 직사각형을 떠다니게 함으로써 그 자체의 물성을 거스르는 물리적 대상을 만들었다. 언뜻 마법 같아 보이는 그것은 아버지가 그림을 통해 포착하려고 했던 우리의 인간성에 대한 은유가

아닐까? 동서양을 막론하고 대부분의 종교적·철학적 전통은 인간의 육체적 한계를 뛰어넘는 정신과 영혼의 능력을 인간의 위업으로 여기며 찬양한다. 아버지가 이를 직접적으로 언급한 적은 없기에, 그런 초월에 관한 아버지의 생각은 구체적으로 알 수 없다. 그러나 아버지가 관객을 사소한 것들의 세계에서 끌어내어 새로운 탐험의 세계로 데려가려 했던 것은 분명하다.[2] 그는 자신의 만든 이미지를 수단으로 삼아 우리에게 무엇이 가능하고 무엇이 필요한지 분명히 보여주었다.

이런 점에서 아버지의 그림은 내가 매우 존경하는 조각가인 조엘 샤피로*Joel Shapiro*의 작품을 떠올리게 한다(그림 64). 샤피로의 대표작은 막대기와 같은 조각들로 인간의 모습을 묘사한 것이다. 길쭉한 육면체는 머리와 팔다리를 표현하며, 구성에서는 단순함이 두드러진다. 샤피로는 나무와 금속 재료를 사용했는데, 이는 질량과 견고함을 보여주는 매우 물질적인 재료다. 그것들이 모여 작품을 이루기 전까지는 말이다. 샤피로의 예술성은 그 재료들에 생기를 불어넣어 목각 인형 같은 형상에 생명을 부여한다. 얼핏 정적으로 보이는 형상에서 굉장한 움직임의 감각을 만들어낸다. 그 움직임의 영향으로 정적인 형상은 완전히 바뀌는데, 무게감이 느껴지던 곳에서 놀라운 경쾌함이 생겨난다. 아버지의 그림과 마찬가지로 샤피로의 조각은 물리적 한계에서 벗어나 존재할 수 없는 공간을 향한 움

* 　뉴욕 출신의 조각가(1941~)로, 특정한 순간에 사람이 취하는 동작을 닮은 조형 구조를 직육면체를 통해 간결하면서도 역동적으로 표현한 작품들로 유명하다.

그림 64
조엘 샤피로
〈무제〉
2005~6

직임을 보여준다. 샤피로의 손에 의해 우리는 자신의 의지와 상관
없이 춤을 추게 된다.

샤피로와 로스코 모두 지금 존재하는 것이 아니라 앞으로 발생할
수 있는 잠재력을 다룬다. 그들의 작품은 본질적으로 더 큰 무언가
를 탄생시킬 수 있는 그릇이다. 이는 앞으로 찾아올 변화를 예상하
고, 이에 적응하고, 이를 바꿀 수 있는 인간 정신에서 비롯된 아름다
움, 즉 그들의 예술이 지닌 아름다움이다. 이들의 작품은 처음 봤을
때의 모습과 물리적 특성 이상의 무언가가 작품 속에 존재함을 암
시한다. 또한 그림과 마찬가지로 우리의 일부이기도 한 역동적인

탐구를 함께하자고 초대한다. 그들의 작품은 변화의 감각을 만들어 내는데, 이는 우리 내면에서, 그리고 이 세상에서도 그 변화가 가능함을 암시한다.

<center>*</center>

우리는 쌓아 올린이라는 단어로부터 긴 여정을 지나왔는데, 어쩌면 이 여정 자체가 요점일지도 모른다. 예술을 통해 혁신적인 경험을 하려면, '쌓아 올린'을 비롯해 그와 비슷한 것들이 우리의 지평을 제한하도록 내버려두어선 안 된다. 움직임과 변화는 필요하다. 예술 작품이 재료의 한계에 갇혀서는 안 되는 것처럼, 우리는 '존재하는 것'을 넘어 '될 수 있는 것'으로 나아갈 준비가 되어 있어야 한다. 작은 단어 하나가 과연 이를 방해할 수 있을까? 그렇다.

내가 이 글을 쓰게 된 계기는 다소 우스꽝스러운 비판이었다. 나는 아버지의 그림이 가진 마법, 즉 단순한 직사각형의 집합으로는 할 수 없는 방식으로 사람의 마음을 움직이는 능력을 믿는다. 하지만 그 마법이 깨지기 쉽다는 것을 알기에, 나와 누나의 작업 대부분은 그런 마법이 일어나기에 적합한 분위기를 유지하는 데 중점을 둔다. 직사각형을 쌓아 올린다고 마법의 건축물을 지을 수 있는 건 아니다. 직사각형이 우리가 예상치 못하는 방식으로 자유롭게 떠다니도록 놓아두어야 한다.

서두에서 언급했듯 이 글을 시작할 당시 아버지에 관한 글에는 최소 285차례나 '쌓아 올린'이라는 표현이 사용되었다. 이 책을 통

해 다른 성취를 남길 수 없더라도, 100년 후에도 그 숫자가 285개에 멈춰 있길 간절히 바란다. 수학적으로 비례하는 것인지는 모르겠으나, 로스코의 직사각형이 더는 쌓아 올린 것으로 보이지 않을수록, 세상을 새로운 방식으로 이해할 수 있는 가능성도 커지는 세상이었으면 좋겠다는 바람도 있다.

로스코 예배당
침묵 속 우리의 목소리

The Rothko Chapel
Our Voices in the Silence

때로는 시작하기도 전에 이미 졌다는 사실을 인정하는 것이 최선일 때가 있다. 로스코 예배당에 대한 글을 쓰는 것은 헛된 일은 아니지만, 요점을 벗어난 일이다. 음악에 관한 글을 쓰는 것은 건축에 관한 춤을 추는 것과 같다는 옛 격언이 떠오른다. 애초에 예술의 힘을 말로 담아내려는 노력은 이미 어느 정도 가망 없는 일이지만, 예술과 영적 체험이 분리되지 않는 신성한 공간에서 그 예술이 맥락화된다면 언어적 논의를 통해 무엇을 이루려는지조차 불분명해진다. 예배당은 직접 느껴야만 한다. 그러니 로스코 예배당에 아직 가보지 않았다면 당장 가보길 바란다. 특히 로스코를 잘 안다고 생각한다면, 로스코 예배당을 직접 보면 선입견이 무너지고 로스코의 초기 작품을 다시 보게 될 것이기 때문이다. 그리고 이 글은 관광 책자 같은 것이 아니므로, 그렇게 읽지 않길 바란다. 오히려 예배당을 알

고 있는 사람, 나처럼 예배당이 무엇이고 어떻게, 왜 존재하는지 적극적으로 알아가려는 사람들과 공명하길 바라며 적은 성찰이다.

로스코 예배당에 관해서는 엄청난 양의 글들이 쏟아져 나왔다. 이 글들에 담긴 사유 중 일부는 책으로 출판되거나 강의로 체계화되었는데, 대부분은 훌륭하고 강한 탐구심을 지닌 이들에게서 나온 것들이다. 따라서 나는 새로운 지평을 열기보다는 예배당에서 내가 경험적으로 배운 것들을 그러모아, 예배당을 적극적으로 이해하고자 하는 이들에게 공감을 불러일으켜 더 멀리 바라볼 수 있는 계기를 주고자 한다.

로스코 예배당의 독특한 세계를 제대로 인식하려면, 예배당 벽화에 내재한 모순을 이해하고 받아들여야 한다. 로스코 예배당 벽화는 '모든 것'과 '아무것도 아닌 것'의 교차점에 존재한다. 이 벽화는 고요하면서 있는 힘껏 소리친다. 실재하면서도 실재하지 않는 것이나 다름없다. 예배당 벽화는 결코 없었던 것과 앞으로 있을 것을 동시에 이야기한다. 요컨대 벽화는 역설적인 것, 서로 배타적인 것의 영역에 존재한다.

이 체셔 고양이*와도 같은 벽화는 여러 층위에서 작동하는데, 먼저 물리적이고 형식적인 층위에서 시작한다. 예배당 벽화는 전형적인 의미의 회화가 아니다. 이 벽화는 로스코가 혼자서 그리지 않은

* 《이상한 나라의 앨리스》에 나오는 웃는 체셔 고양이는 꼬리 끝부터 서서히 사라지다가 전부 사라진 뒤에도 씩 웃는 모습만 남는데, 앨리스는 이를 보고 웃음없는 고양이는 자주 봤지만 고양이 없는 웃음은 처음 본다고 말한다. 어떤 물리학자가 이 체셔 고양이에게서 영감을 얻어 '양자 체셔 고양이*a quantum Cheshire Cat*'이라는 양자역학 이론을 세운다. 이러한 맥락에서 저자는 역설적인 것, 배타적인 것의 양립을 체셔 고양이에 빗대어 말하고 있다.

유일한 작품으로 알려져 있는데, 로스코는 그렇게 생각하지 않았다. 조수에게 배경색을 칠하게 했다는 사실은 그가 이 작품을 미적 경험 그 자체라기보다 기능적인 작품으로 여겼다는 것을 나타낸다. 벽화는 분명하게 실재하는 회화 작품이지만, 어떤 명확한 정체성도 없고 독립적 생명력도 희박하여 예배당이라는 환경 밖에서는 온전하게 살아 있을 수 없는 작품이다. 벽화는 미술관 벽에 걸기 위한 작품이 아니며, 만약 미술관 벽에 설치하면 관객의 몰입을 유도하거나 관념을 전하는 데 필요한 완결성이 결여되어 그 의미가 사라진다.[1] 각 패널의 의미와 그 의미가 전달되는 과정은 이를 위해 디자인된 공간에서 모든 패널이 함께 전시될 때에만 나타난다. 따라서 이 벽화는 물리적으로 존재하지만, 그 의미가 형성되는 것을 돕는 벽면이 없다면 목적과 기능을 잃어버리므로, 그곳에 있으면서 없는 것이다.

이 작품들은 로스코가 직접 벽에 그린 것이 아니기 때문에 엄밀한 말하면 벽화가 아니다. 로스코가 의도적으로 벽화로 그리지 않았다기보다는, 예술가이자 건축가로서 얻은 좋은 기회를 의도와 목적에 맞게 최대한 활용한 것이었다. 그는 자신에게 가장 적합한 표현 수단으로, 원하는 일정에 맞춰, 최적의 장소에서 작업할 수 있었다(그는 뉴욕을 떠나 여행하는 것을 싫어했다). 익숙한 재료로 캔버스에 작업할 수 있다는 것은 벽에 안료를 바르는 새로운 기법을 배우는 대신, 40년간 쌓아온 전문성을 이 중요한 프로젝트에 살릴 수 있다는 의미였다. 원래라면 프레스코*fresco***로 작업하거나 벽에 직접 바

** 벽화의 대표적인 기법으로, 축축한 상태의 벽에 물로 녹인 안료를 그리는 기법이다. 단시간에 제작을 마쳐야 하며 수정이 불가능하다.

를 수 있는 다른 안료를 사용해 신속하게 작업해야 했지만, 캔버스에 작업함으로써 로스코는 수십 년 동안 자신이 지켜온 리듬으로 그림을 그리고, 숙고하고, 수정했다. 머나먼 휴스턴*까지 오갈 필요 없이 뉴욕에서 예배당을 만드는 영적인 여정에 집중할 수 있었다.

로스코 예배당 벽화는 작품이 설치된 벽과 완전히 결합되어 있다. 이 작품들은 벽의 비율에 꼭 맞게 설계되었으며(75쪽 그림 23 참조), 남쪽 벽에만 캔버스 주변에 바람이 통하는 공간이 있다. 이 작품이 회화로서 가장 쉽게 해석되는 그림이고, 이 벽이 관객이 작품 너머로 걸어 들어가 떠나온 장소의 제약에서 벗어나 자신을 내려놓을 때 관객 뒤에 남아 작품 안팎을 오가는 출입구가 되는 것은 우연이 아니다. 여덟 개의 벽면 중 일곱 개는 벽과 그림의 구분이 최소화되어 있다. 그림은 벽과 분리되지 않으며, 벽의 대부분을 덮고 있어 벽 자체나 다름없다. 현재 로스코 벽화를 지탱하는 굵은 스트레처는 작품을 벽에서 당당하게 밀어내는데,** 이는 캔버스가 벽에 밀착하여 벽과 하나가 되어야 한다는 생각으로 매우 얇은 스트레처를 사용했던 로스코의 원래 의도와 맞지 않는 듯하다.² 그림과 벽이 하나가 됨으로써 패널들은 진정으로 벽화가 되며, 벽화가 걸린 공간과 하나가 되는 것이다. 만약 벽화가 그 자리에 없다면 건물과 그림 모두 무의미해진다.

아버지는 이 그림들이 "모두 비례에 관한 연구"라고 말했으며, 예

* 뉴욕과 휴스턴 사이의 거리는 2,000km가 넘는다.

** 1971년 완공된 로스코 예배당은 1999년, 2020년 두 차례 보수했다. 이 과정에서 스트레처가 교체된 것으로 보인다.

배당에 들어서면 이 패널이 작용하는 기본적인 방식이 건축적임을 바로 알아차릴 수 있다.[3] 구조를 살펴보면 그림들이 실제로 지붕을 지탱하는 것은 아니지만, 그러고 있는 것처럼 보인다. 이 세계에 실재하지 않는 듯한 느낌을 주는 로스코의 여러 그림[4]과 대조적으로, 거대한 석비와도 같은 벽화의 형태는 그들이 정말 무게를 견디고 있다는 착각을 불러일으킨다. 동시에 벽화는 벽에 녹아들어 벽이 실체가 없는 단순한 구조물의 일부라는 느낌을 준다. 아이러니하게도 이는 벽면을 장식하여 벽면의 구조적 기능을 숨기는 전통적인 벽화와는 정반대의 효과를 준다. 또한 로스코가 오랜 세월 이루고자 했던, 그 자체로 존재하는 하나의 개체인 그림이라는 목표에서 크게 벗어난 작품이다. 따라서 이 작품들은 벽화도 회화도 건축도 아니면서 동시에 세 가지 모두인, 내가 삼분법*trichotomy*이라고 부르는 모순된 분류에 위치한다.

이 작품들이 이처럼 모호한 범주에 속한 것은 존 드 메닐과 도미니크 드 메닐 부부의 의뢰가 포괄적이었기 때문이다. 그들은 예술이 이곳을 찾는 모든 사람에게 영적 경험을 선사하는 일종의 성역을 만들고자 했다. 독실한 가톨릭 신자였던 드 메닐 부부는 제2차 바티칸 공의회***에서 발표된 포용의 원칙들을 확고하게 지지했으며, 그들은 인간의 영혼을 탐구하고 존중하는 예술가를 찾고 있었다. 그들은 심오한 의미와 종교적 울림이 있는 작품을 만들어줄 것이라는 믿음으로 로스코에게 작품을 의뢰했다. 자신과 닮은 영혼을

*** 1962년부터 1965년까지 열린 로마 가톨릭 교회의 공의회. 가톨릭 역사상 가장 최근에 이루어진 공의회로, 가톨릭의 현대적 개혁이 목표였다.

가진 사람을 만났다고 느낀 아버지는 이를 수용할 건물을 설계하며 자신이 진정으로 원하는 것을 전체론적 관점에서 자유롭게 창작할 수 있었다. 수십 년 동안 자신의 작품과 세심하게 조화를 이루는 공간을 찾아 헤맸던 로스코에게 이제 그 공간을 직접 설계할 기회가 주어진 것이다. 특정 공간을 염두에 두면서 그는 그 공간에서 효과적으로 작용할 뿐 아니라 그 공간을 **창조하는** 그림을 그릴 수 있었다. 벽화 패널들은 건물에 전적으로 의존하는데, 건물은 패널의 형태를 결정하고, 패널 간의 관계를 지시하며, 패널의 목적까지 정의한다. 따라서 로스코 예배당은 단순한 건축물이 아니며, 그 안에 설치된 벽화의 집합체도 아니다. 로스코 예배당은 내용에 의해 내부 구조가 결정되고, 외부가 내부 공간의 필요에 따라 설계된 건물이다. 건물과 벽화는 상호의존 관계이자 공생 관계여서, 둘 사이의 차이는 별로 중요하지 않다. 로스코 예배당은 진정한 게슈탈트다. 이는 벽화가 있는 건물도, 건물에 있는 벽화도 아니다. 그것은 하나의 대상, 하나의 장소다.

로스코 예배당에는 어떻게 들어가야 할까? 밖에서 본 예배당은 단순하고 심지어 소박하다. 올라가야 할 웅장한 계단도, 현관도 없고, 돔이나 탑도 보이지 않으며, 문도 사람이 드나들 만한 크기다. 그냥 걸어서 들어가면 된다. 하지만 일단 예배당에 들어서면 엄청난 변화가 일어난다. 모든 것이 바뀐다. 이전과는 다른 장소, 다른 세계로 옮겨진다. 이곳엔 전혀 다른 규칙이 존재한다. 우리는 예배당에 들어서기 전까지 알고 있었던 것들, 자신이 누구이고 어떻게 살아가는지, 자신이 어떤 존재이고 왜 살아가는지를 확신할 수 없

게 된다. 갑자기 모든 것이 의심스러워진다.

예배당 내부는 인상적이지만 이 충격이 어디에서 오는 것인지, 혹은 어디에서 떨어진 것인지 알 수 없다. 예배당은 우리가 숨을 멈추도록 하는데, 이는 황홀한 경험이 아니라 숨을 쉬는 방법을 떠올려야 할 듯한 압박이다. 마치 다시 태어난 듯한 감각이다. 새로운 미래를 곧장 보여주는 게 아니라 아무것도 당연하게 여기지 말고 모든 것을 처음부터 다시 검토하라고 요구한다.

예배당이 정신에 그토록 심오한 영향을 미치는 이유는 무엇인가? 그 이유 중 하나는 분위기의 극적인 변화와 이에 대한 감각적 적응이다. 마치 커튼이 내려오는 것처럼, 외부 세계와 예배당 내부 사이에서는 사실 별다른 전이가 일어나지 않는다. 텍사스*에 해가 뜨지 않더라도 은은하게 널리 퍼지는 빛이 우리를 다른 영역으로 안내하며, 벽화의 색이 보이려면 몇 분은 걸린다. 이미 우리의 박자는 바뀌었고, 걸음걸이는 제한된 시야에 의해 통제된다. 우리는 외부보다 훨씬 조용할 뿐 아니라 조용해 보이고 조용함이 느껴지는 침묵에 들어설 준비가 되어 있지 않다. 적정하게 유지되는 실내 온도조차 바깥 환경과 극명한 대조를 이룬다. 그곳에서는 치솟으면서 억제되는 규모, 보이는 것보단 크지만 벽화 패널의 수평면에 제한된 규모가 느껴진다.

로스코는 관객이 그의 작품, 그의 의도와 직접 소통할 수 있도록 용의주도하게 공간을 설계했다. 관객은 자신을 둘러싼 캔버스 외에

로스코 예배당 침묵 속 우리의 목소리

* 로스코 예배당이 위치한 휴스턴은 텍사스주의 도시다.

는 아무것도 볼 수 없고 아무것도 감각할 수 없다. 이젤에 두고 작업할 만한 크기의 캔버스에 그려진 로스코 그림과는 달리 벽화는 촉각적인 작품이 아니다. 로스코 예배당에서 촉감은 희미하고, 아무것도 느껴지지 않으며, 신체적인 것은 거의 주어지지 않는다. 마치 로스코가 예배당에 들어선 관객의 몸을 제거하여 그의 영혼과 정신을 자유롭게 하는 종교적 체험을 그려낸 것 같다. 관능적인 매혹은 찾아볼 수 없고, 삼면화의 반짝이는 검은색 표면이 관객을 비추어 관객의 시선을 그대로 되돌려줄 뿐이다.

이는 우연한 효과가 아니라 아니라, 세밀하게 제어된 경험이다. 로스코는 세부 사항에 강박적으로 집착하며 예배당의 모든 변수를 다듬었다. 〈출애굽기〉 25~27장에 이스라엘 백성들의 성막이 나무 한 큐빗*, 태피스트리의 실 하나까지 정밀하게 묘사된 것처럼, 로스코는 이 프로젝트의 구성 요소 하나하나를 고집과 의도를 갖고 결정했다.[5] 우연에 맡긴 것은 하나도 없었고, 수개월 동안 그림의 모든 각도와 표면을 고심했다. 아버지는 생전에 패널을 직접 설치하지는 못했지만, 각각의 패널을 설치할 위치를 1/4인치 단위까지 측정하여 전달했다. 15피트(약 457센티미터) 패널을 위해 **1/4인치**(약 0.64센티미터)까지 말이다.[6] 그는 자신의 스튜디오에 설치한 모형 벽과 도르래로 예배당에 벽화를 거는 과정을 시뮬레이션하여 미세하게 조정했지만, 실제 설치 과정에서는 어긋날 수밖에 없었다. 하지만 그 모든 것이 중요했다. 그것은 필연이었고, 죽느냐 사느냐의 문제였다.

*　고대 이집트, 바빌로니아 등지에서 썼던 길이의 단위로, 약 45.72센티미터이다.

그가 모든 부분을 직접 그리지는 않은 거대한 패널에 이러한 정밀함을 추구한 것은 아이러니하다. 이런 프로젝트는 사실 휘몰아쳐 만들어낸 결과물로 보일 것이다. 그러나 진실은 종종 아이러니의 한복판에 있는 법이다. 아버지가 벽화 작업을 그토록 까다롭게 통제한 것은 무딘 도구로 작업했기 때문이다. 벽화에는 거의 아무것도 없어 보였기에, 아버지는 정확해야만 했다. 아무것도 아닌 것처럼 보이는 무엇을 만들려면 오히려 수많은 노력이 필요하다. 정말이다. 그는 너무 흔해서 관객이 보자마자 사라질 수밖에 없는 것을 만들기 위해 노력했다. 마치 알맞게 설치된 스테레오 스피커 한 쌍이 관객에게 소리의 원천으로 인식되는 대신 눈앞에 소리의 무대를 펼쳐주듯 말이다. 또는 바로 앞에 있는 물체를 초점이 흐려져 그 주변의 사물이 선명해질 때까지 집중해서 응시하는 지각 훈련과도 같다. 예배당 벽화는 당신이 다른 것을 선명하게 볼 수 있도록 그곳에 있다.

하지만 예배당이 그저 아무것도 아닌 것일 수는 없다. 예배당은 관객을 끌어들이고, 관람하면서 머물고 싶은 공간이어야 한다. 렌초 피아노Renzo Piano는 이를 이해하고 최고의 미술관 디자인(메닐 컬렉션the Menil Collection**이나 바이엘러 미술관the Fondation Beyeler*** 등)으로 실천한 사람이다. 그의 건축은 황홀하게 느껴지는 조용함, 우리를 감싸안으며 초대하는 자연스러운 아름다움을 지니고 있어 지금

** 휴스턴에 위치한 미술관으로, 원래 로스코 예배당이 이곳에 포함되어 있있었으나 지금은 독립적인 재단을 꾸려 운영 중이다.

*** 스위스 바젤에 위치한 미술관으로, '소장품에 대한 배려를 우선으로 추구하는 자연친화적 미술관'으로 디자인되었다.

이 순간에 집중하게 만든다. 이러한 환경에서는 예술 작품이 자신을 분명히 드러내고 관객에게 교감을 요청할 수 있다. 건물 자체가 절묘한 매력을 지니고 있어, 예술 작품에게 딱히 유료 관객을 유치해야 할 추가적인 부담이 지워지지 않는다. 예술 작품은 건축이 자아내는 공감각적 조화 속에서 자신의 목소리가 울려 퍼질 것을 알기에 자유롭게 노래할 수 있다.

아버지는 렌조 피아노는 아니었지만, (아마 피아노보다 앞서) 감상을 방해하지 않으면서도 매력적인 공간, 이야기와 별도의 프로그램이 없더라도 관객의 관심과 마음을 사로잡는 공간을 만들어야 한다는 것을 알았다. 하지만 착각하면 안 된다. 누군가 로스코 예배당에 들어서면 당장 임무처럼 주어지는 방향이 **존재하며**, 이는 단순한 암시가 아니다. 달콤한 말로 위장한 명령이다. 예배당 안의 모든 것은 관객에게 잠시 멈춰 공연에 참여할 것을 요구하기 위해 엄밀하게 연출되어 있다. 어떤 춤을 출지는 관객의 몫이지만, 춤은 반드시 춰야 한다. 이곳은 무용단과 관객이 있는, 관객의 무대이자 강당이다. 이 과정은 임의적이지 않고 선택 사항도 아니며, 예배당을 떠나지 않는 한 따르는 수밖에 없다. 로스코는 장소, 대상(관객), 시간(지금)을 제공한다. 관객은 무엇을, 어떻게 할지 결정해야 한다. 로스코 예배당에 머무는 동안 관객이 평소 들여다보지 못했던 자신의 내면을 돌아보게 된다면, 관객과 아버지가 내면의 탐구를 함께한 것이다.

로스코 예배당에 들어서면 마음이 불안해지고 저항을 느끼게 되며, 로스코 예배당을 설계한 한결같은 목적의식은 예배당이 주는 영향을 크게 증폭시킨다. 마추픽추, 아미앵 대성당*Amiens Cathe-*

*dral**, 료안지龍安寺**(이밖에도 당신이 좋아하는 장소를 떠올려보라) 등 세계 곳곳에 사람을 변화시키는 장소가 있다. 이러한 장소는 대부분 수 세기에 걸쳐 여러 사람의 마음과 노력이 함께 일궈낸 것이다. 그러나 아무리 통일된 목적을 갖고 중요한 문화적 가치들을 반영하여 만든 장소일지라도, 그 영향력의 선명함과 명쾌함에 있어서는 개인이 몇 년 동안 집중하여 자신의 관점으로 설계한 장소와 비교할 수 없다. 미켈란젤로가 의지를 한껏 불태워 작업했다고 한들, 시스티나 예배당 같은 위대한 건축물은 후원자들의 면밀한 관리와 교회 조직이라는 배경이 있었기에 만들어질 수 있었다. 로스코는 자신에게 주어진 엄청난 자유 덕분에 타협하지 않고 자신의 신념에 집중하여 예술적 표현을 다듬고 또 다듬을 수 있었다.

로스코 예배당에서 관객은 자신이 작곡한 멜로디로 노래하는 목소리를 발견한다. 이는 로스코가 오로지 이 시간과 공간을 위해 만든 곡이며, 그가 지금까지 불렀던 모든 노래의 정점을 보여준다. 마치 로스코의 목소리가 평생 울려 퍼졌던 소라껍데기에서 그 정수만을 증류해낸 듯한 음악이다. 그렇다면 관객의 노래는 무엇일까?

로스코 예배당은 마음이 약한 사람을 위한 공간은 아니다. 예배당은 모든 것을 뒤덮으며 다른 어떤 것도 허용하지 않는 순수한 농축물이다. 예배당은 강렬한 경험을 선사하지만, 이는 예배당 내부 환

* 프랑스 피카르디에 위치한 13세기에 지어진 성당으로, 프랑스 고딕건축 양
 식을 대표하는 건물이다.
** 일본 교토에 위치한 11세기에 지어진 선종 사원으로, 돌과 모래로 꾸민 정
 원 가레산스이枯山水가 유명하다.

경에서 비롯된 것이 아니라 당신에게서 비롯된 것이다. 예배당의 목소리가 강력하게 느껴질 수도 있지만, 실제로는 아무 말도 하지 않기 때문이다. 예배당에 혼자 들어서면 고요함이 귀를 막는다. 침묵은 현존하는 부재이며, 모든 곳에 스며든 유령 같은 것이어서 그 존재를 인정할 수밖에 없다. 당혹스럽게도 침묵은 한순간에 관찰되어 그곳을 채우며, 숭배받으면서도 극복되어야 하는 것이다. 예배당은 아버지가 그림에 생명력과 현실감을 준다고 말했던, 손에 만져질 듯한 공기와 분위기로 가득하지만, 어쩐지 숨 쉴 여지조차 없는 것처럼 느껴진다.[7]

　잠시 로스코 예배당을 살펴보는, 아니 그 침묵을 듣는 작업에서 벗어나 모튼 펠드먼Morton Feldman*의 대표곡 '로스코 예배당'을 들어보겠다.[8] 두 작품은 같은 세계에 존재하며, 펠드먼의 음악에 몰입하는 것은 곧 로스코의 공간에 있는 것과 같다. 펠드먼의 작품이 로스코 예배당이 남긴 흔적이라거나 닮은꼴이라는 의미는 아니다. 오히려 침묵을 통해 전달되는 보편적인 영적 감정이라는 동일한 캔버스를 잘라 만든 두 예술 작품이라 할 수 있다. 펠드먼의 '로스코 예배당'에는 중요하게 살펴봐야 할 지점이 몇가지 있는데, 그의 작품이 거의 도그마dogma**가 되기 전, 진정으로 침묵이 느껴지는

* 　미국의 작곡가(1926~1987)로, 마크 로스코와 친분이 있었다. 우연적 요소나 불확정 요소에 의해 변화하는 '불확정성 음악'이라는 실험적 장르를 주로 작곡했다.

** 　원래 가톨릭교회에서 신자가 무조건 믿어야 하는, 이성의 비판이 허용되지 않는 불변의 정리定理를 가리키는 단어로, 비이성적이고 맹목적으로 신봉되고 주장되는 명제를 가리킨다.

곡이기 때문이다.

　펠드먼의 '로스코 예배당'은 예배당을 더 잘 이해하는 것이 아니라 달리 이해하는 데 도움을 준다. 우리는 이 곡에서 실제로 로스코 예배당에서 경험적 여정을 즐기고 있는 동료 여행자를, 침묵으로부터 한계를 느끼는 것이 아니라 가능성을 발견하는 누군가를 발견하게 된다. 펠드먼의 곡은 로스코 예배당을 관람할 때 느껴지는 시간적 요소를 명확하고 구체적으로 보여준다. 이것은 음악에 내재된 특징으로, 곡은 수평적으로 발전하고 시간이 흐르면서 필연적으로 전개된다. 미술은 이와 같은 원리로 작동하지 않으며, 시간을 들여 관찰해야 세부가 서서히 드러나긴 하지만, 기본적으로는 한순간에 모든 것을 보여준다.

　하지만 로스코 예배당은 전형적인 미술 작품이 아니며, 펠드먼의 곡처럼 분위기와 우선순위가 변화하여 충격을 주고, 관객이 변화에 감각을 적응해야만 한다. 이때 로스코의 음악이 시작된다. 혹은 자두색과 버건디색, 검은색으로 그늘진 관객을 위한 음악이 시작된다. 펠드먼은 이 과정에 동기화되어, 로스코 예배당에서 시간을 보낼 때 경험이 구체화되는 박자를 표현한다. 그는 인간과 세계의 소리가 녹아든 예배당 본연의 리듬을 직감하고, 이를 자신의 음악이 흐르는 침묵이라는 캔버스에 군데군데 조심스럽게 음표를 새겨 표현한다. '로스코 예배당'을 들으면 펠드먼이 로스코 예배당을 매우 편안하게 느꼈고, 이 경험은 그가 가장 단순한 수단을 조금만 사용해도 자신이 믿었던 것을 실현할 수 있음을 재확인하고 이를 실현하는 과정에 영향을 주었음을 알 수 있다. 로스코가 펠드먼의 음악을

언급한 적은 없지만, 1960년대 펠드먼의 음악이 로스코 예배당이 펠드먼에게 미친 영향과 같은 영향을 미쳤는지 궁금하지 않을 수 없다.

펠드먼은 로스코와 마찬가지로 건축가이자 예술가이다. 아버지가 예배당에서 그림 자체만큼이나 그림 주변의 공간이 그림을 만든다는 것을 깨달은 것처럼, 펠드먼은 음악의 형태를 이루는 것은 음표 주변의 공간, 즉 침묵이라는 점을 우리에게 보여준다. 침묵은 음표를 바꾸진 않지만, 음표의 기능과 목적을 정의하는 맥락을 구축한다. 음표에 의미를 부여하는 것은 바로 침묵이다. 펠드먼의 곡과 로스코의 예배당은 똑같이 배타적인 영역에서 작용한다. 공허에도 실체가 있음을 보여주는 로스코처럼, 펠드먼은 침묵이 곧 소리라는 것을 가르쳐준다. 둘의 예술은 절대적인 구조의 일부이며, 자신의 존재를 당당하게 드러내는 부재다.

침묵. 펠드먼과 로스코는 모두 침묵을 깊이 이해했다. 침묵은 그 자체로 존재하면서, 우리에게 다른 존재의 부재를 환기한다. 모든 소음이 멈춰야 진정한 침묵이 찾아온다. 그러면 우리는 그 부재가 얼마나 풍성한지, 우리 내면에 얼마나 많은 소리와 음악이 있는지 느낄 수 있다. 그러나 그 소리를 듣는 것은 너무 어렵고, 그 소리를 듣는 것을 방해받을 때마다 쉽게 외면하고 만다. 이것이 로스코 예배당이 우리에게 주는 선물이면서도 모두가 예배당을 받아들일 수는 없는 이유다. 로스코는 침묵에 전념하고, 침묵을 만들고, 오로지 침묵에 의해서만 생명을 얻는 공간을 창조한다. 그 공간은 침묵의 곁에서만 얻을 수 있는 명확함을, 나와 융합되지 않은 경험의 맥락에서 모든 것을 다시 생각해볼 수 있는 기회를 제공한다. 예배당은

침묵을 강요한다. 예배당에 들어서는 순간 우리의 목소리가 얼마나 작아지는지 떠올려보라. 예배당에 머물며 침묵을 받아들이고 내면에서 들려오는 소리에 귀를 기울이지 않는다면, 아무것도 찾을 수 없다. 우리는 무엇을 보려 하기 전에, 귀를 기울이거나 듣는 법을 배워야 한다. 예배당 벽화는 우리가 침묵의 충만함을 찾을 때까지 아무것도 보여주지 않을 것이다. 이는 결코 간단치 않다.

예배당은 찾아오는 관객에게 엄청난 것을 요구한다. 침묵을 자신의 목소리로 채우고, 벽에 자신만의 그림을 그리고, 빈공간에 형상을 부여해야 한다. 비록 개인적인 세계일지라도, 관객은 새로운 하나의 세계를 창조해야만 한다. 로스코가 예배당을 만든 것은 자신만의 드라마를 펼칠 극장을 만들려는 열망 때문이었는지도 모른다. 그는 관객이 자신만의 장면을 그릴 수 있는 배경을 만들었지만, 그 배경은 결코 물러서지 않는다. 브라이스 마든*Brice Marden*은 예배당 벽화를 "존재들*presences*"이라고 부르는데, 벽화는 우리의 탐험을 능숙하게 방해하지 않으면서도 예배당에서의 경험에 구체적으로 관여한다.[9] 벽화는 발견하기 어려운 모습으로 그곳에 있다. 이 빈 그림들은 고집스럽게 침묵을 지키면서도 매우 능동적이다. 마치 각각의 패널이 집요하게 "그래서?"라고 묻는 듯하다. 아버지의 작품을 비평하는 평론가들은 다들 아버지를 랍비로 만들기로 결심한 듯 보이지만, 아버지는 사실 정신분석학자에 가까우며, 분석을 위한 노골적인 침묵의 시간을, 관객이 자신으로 채워야만 하는 침묵을 제공한다.

* 미국의 화가(1938~2023)로, 미니멀리스트로 알려져 있지만 그의 회화는 추상표현주의의 색면회화에 뿌리를 두고 있다.

이 중요한 효과는 벽화의 흔들림 없는 초점에서 비롯된다. 벽화는 벽에서 관객을 향해 멍하니 서 있는 것이 아니라, 벽화 하나하나가 관객을 사로잡는다. 열네 점의 벽화는 모두 중앙의 같은 지점을 응시하며 조화를 이룬다. 관객이 그 지점에 발을 들이든 들이지 않든, 그 지점에 어울리는 사람은 관객뿐이며 어두운 거울에 비친 얼굴 역시 관객뿐이다. 어두운 캔버스 일곱 개의 광택과 단색화 일곱 점이 지닌 단호한 견고함은 이야기를 하는 주체도, 이야기를 듣는 사람도 모두 관객임을 강조한다.

물론 로스코는 당신을 위해 이 과정을 '쉽게*easy*' 만들어준다. 그는 수평과 수직 방향으로 모든 풍경을 완전히 채워 하나의 냉정한 우주를 구축했다. 패널이 지닌 불가해성은 무한을 연상시킨다. 마치 아무것도 드러내지 않으면서 모든 것을 품고 있는 어둠을 응시하는 것과 같다. 예배당의 공간은 제한되어 있지만, 동시에 무한하다. 모험을 떠나게 만드는 진정한 파노라마다. 예배당에서의 경험은 부담스럽고 위협적인 상황일 수 있지만, 누군가는 이를 기회로 받아들여 환영한다.

내가 지금까지 예배당을 일종의 도전으로만 표현한 것은, 준비되지 않은 상태로 잘 알지 못한 채 예배당을 처음 경험했기 때문일 수도 있다. 그러나 많은 이가 평화와 깨달음, 명상의 공간, 저 너머를 엿볼 수 있는 기회를 찾아 일종의 성지 순례처럼 예배당을 찾는다. 예배당은 이 모든 것을 찾아 방문하는 사람에게 그들이 찾던 것을 준다. 예배당에서 심리적·영적 과제를 마친 사람들은 예배당을 출발점이자 더 많은 것을 찾기 위한 명확성을 발견한 장소로 여길 것

이다. 예배당은 내면을 단호하게 응시함으로써 분명한 한계 너머를 바라보도록 이끈다.

예배당 벽화는 로스코의 그림에 참여하는 과정은 우리가 삶에서 경험하는 더 광범위한 과정을 비춘다는 사실을 더 선명하게 드러낸다. 만약 로스코 예배당에서 어떤 제한만 발견한다면 본성의 가능성을 탐구할 준비가 되지 않은 것이고, 무한한 자유만 발견한다면 자기 인식의 부담을 인지하지 못한 것일 수 있다. 예배당 벽화는 관객 자신의 심리적 욕구를 반영하고 되돌려준다. 예배당은 의미를 향한 탐구, 우리의 세계, 삶, 의도, 목적, 인간성에 대한 더 광범위한 이해를 독려한다. 이것이 바로 살아 있다는 것의 의미이며, 바로 예배당을 구성하는 것이다.

다른 여행자들과 함께 예배당을 찾아올 수도 있지만, 결국 예배당은 혼자만의 장소다. 이것이 로스코가 공간을 구상하고 벽화를 그린 방식, 또 자신이 경험한 방식이다(그림 65). 모든 통과의례가 본래 그러하듯, 다른 사람과 함께 있더라도 관객은 분명 혼자다. 혼자서 자신과 신을 마주한다. 이는 외롭고 때론 두려운 일이지만, 반드시 필요한 일이다. 예배당은 나다움을 마주하거나, 혹은 이와 대립할 수 있는 공간이다. 이는 오롯이 혼자 해야만 하는 일이고, 다른 목소리는 방해가 될 뿐이다. 필요한 것은 내면의 목소리를 듣고 자신의 욕망, 두려움, 성취감을 인식하기 위한 온전한 집중과 침묵이다.

예배당은 그리 큰 공간이 아님에도 관객이 자신을 끝없이 펼쳐진 우주의 먼지처럼 작게 느끼도록 만든다. 열네 점의 벽화가 암시하는 무한을 마주하며, 관객은 자신의 고유성, 존재 이유, 먼지보다 위

그림 65
마크 로스코, 1964년, 예배당 벽화를 작업한 69번가 스튜디오에서
사진 한스 나무트*Hans Namuth*

대한 자신만의 지위를 재확인하고 새로운 믿음을 가져야 한다. 관객은 실존적 위기를 극복하고 깨달음을 얻어야 한다. 비록 승리하지는 못하더라도 새로운 힘을 찾아야 한다. 그것은 그 과정이 짧든 길든 관객이 피하려고 애써왔던 질문을 마주하고, 판단하고, 받아들이는 순간이다.

이는 심리적·영적 여정이며, 전통적 신앙의 원형과 유사하다. 광야에서 그리스도가 겪은 유혹과 야곱이 천사와 씨름하기 전에 겪었던 긴 방황은 유대-기독교의 예지만, 이와 같은 여정은 종교와 신화에서 흔히 찾아볼 수 있다. 이는 반대편으로 나가기 위해 터널을 통

과하는 여정이다. 우리는 진정한 빛을 발견하기 전에 어둠을 마주
해야 한다.

만약 이 여정이 험악하고 불길한 예감으로 가득한 것처럼 들린다
면, 내가 잘못 표현하고 있는 것이다. 이는 어두움과 두려움을 맞닥
뜨리는 과정이 아니라, 진정한 의미에서 경탄할 만한 것을 발견하
는 과정이다. 세상의 소음과 잡음에 가려지기 쉬운 중요한 질문들
에 위축되지 않고 삶의 중요한 순간을 살아내기 위해 심오한 것을
마주하는 일이다.

이 여정은 고독할지 모르지만, 우리는 모두 로스코 예배당의 목적
이 가져다준 불확실성을 마주하게 되기에, 결코 그 길을 혼자 걷지
는 않을 것이다. 예배당은 개인에게 필요한 공간이지만, 동시에 관
객이 다른 사람들 곁에서 각자의 여정을 함께하는 공공의 공간이
다. 예배당은 함께 혼자가 되기에 좋은 장소다. 우리의 존재, 우리의
목표, 우리의 탐구에는 아버지가 언급했던 공통성이 존재하기 때문
이다. 자신이 누구이고 어디에 존재하는지 묻는 것은, 그 탐구 과정
이 고유하고 개인적일지라도 보편적인 것이다. 이 질문을 던지고
답을 구하는 과정은 자신을 인간이라는 존재로 규정하는 데 있어
중요하다. 로스코 또한 이 과정을 거쳐 자신을 예술가로 규정했다.

로스코 예배당은 원초적이고 본질적인 목적이 존재하는, 답이 아
닌 질문만이 존재하는 영역이다. 이를 위해 로스코는 관객을 특정
한 방향의 영적 깨달음으로 이끌지 않는 팔각형의 형태로 예배당을
구성했다. 초기 비잔틴 양식을 모델로 한 이 예배당은 우리를 예루
살렘, 메카와 같은 배움의 공간으로 안내하지 않는다. 대신 막힘없

이 펼쳐진 지평선으로 둘러싸인 복판에 관객을 놓아둔다. 그러고는 등을 밀어주는 무역풍도, 앞으로 끌어주는 해류도, 방향을 안내하는 나침반도 없이 관객을 떠나보낸다. 이는 우리를 주눅 들게 하고 마음을 꺾이게 할지도 모르겠으나, 나는 인간 정신의 힘과 자신만의 길을 찾으려는 근본적인 욕구를 진심으로 믿는다.

시그램 벽화
서사시와 신화

The Seagram Murals
The Epic and The Myth

신화는 소용돌이치는 안개로 시그램 벽화를 뒤덮고 있다. 이 안개는 어떤 기존의 신화를 가리키는 것이 아니라, 작품과는 무관하지만 작품의 기원에서 출발한 중요한 이야기를 말한다. 아버지의 작품 중에 이처럼 악명 높은(혹은 마땅한) 선입견이 존재하는 작품은 없다. 로스코의 어떤 그림이나 연작도 그의 예술가적 기질, 가치, 우선 순위, 심리라는 핵심 요소를 보여주는 엄청난 현실적 투쟁이 덧씌워진 경우는 없다. 이 이야기는 대부분 사실이지만, 만들어질 필요가 없는 신화다. 그럼에도 이를 신화로서 살펴보는 것은 근본적으로 관점의 전환을 위한 작업이다. 여기서 무대를 건너뛰는 것은 우리가 인식한 사건을 필연적으로 과장해 평범할 수 있는 사건을 거대하고 보편적인 것으로 만들어버리기 때문이다.

시그램 벽화는 로스코에게 가장 독한 발언을 남기도록 만들었다.

이 프로젝트는 로스코의 상상력을 자극했고, 로스코가 시그램 벽화를 위해 분투한 이야기는 많은 사람의 인간적인 부분을 건드렸으며, 심지어 여러 번 각색되었다. 로스코를 다룬 두 편의 다큐멘터리에서도 시그램 벽화에 관한 내용이 비중이 가장 컸으며, 시그램 벽화를 주제로 한 연극까지 나와 뉴욕과 런던에서 훌륭한 수상 실적을 남겼다.*

시그램 벽화를 명확하게 살펴보고 분석하려면, 벽화가 처음 설치되기로 한 장소와 벽화에 층층이 쌓인 오해와 세월을 벗겨내야 한다. 그러나 이러한 층들을 완전히 벗겨내진 않을 것이다. 이는 화가뿐 아니라 우리의 문화나 우리에 대해 많은 것을 말해주기 때문이다. 후원자와 예술가의 관계란 무엇이며, 그것이 예술가와 관객의 관계에 어떤 영향을 미칠 수 있을까? 이 관계를 이해하고, 새롭게 상상하고, 재구성하기 위해 어떤 내러티브가 필요할까? 우리는 예술가에게 어떤 역할을 부여하고, 그 역할은 우리의 태도에 어떻게 반영될까?

*

먼저 악명 때문에 잘 알려져 있지 않은, 이 벽화 의뢰의 내막을 간략하게 살펴봐야 한다. 1954년 시그램 진*Seagram's Gin***을 상속받

*　2009년에 발표된 시그램 벽화를 다룬 연극 〈레드*RED*〉는 2010년 토니상(뉴욕)에서 최우수연극상, 남우주연상을 포함해 6개 부문에서 수상했으며, 2010년 로런스 올리비에상(런던)에서 남우조연상을 수상했다. 한국에는 2011년에 초연되어 지금까지 6번 무대에 올랐다.

**　다국적 주류 기업 씨그램의 글로벌 브랜드 중 하나다.

은 브론프만 가문은 독일의 전설적인 건축가 미스 반 데어 로에*Ludwig Mies van der Rohe*에게 맨해튼 51번가와 5번가 사이 파크 애비뉴에 시그램 본사로 사용할 오피스 타워의 설계를 의뢰한다. 건축학적으로 매우 중요한 레버 하우스*Lever House****의 대각선 건너편에 지어진 이 건물은 보수적인 취향으로 유명한 오래된 부자 동네에서 모더니즘을 상징하는 건물로 빠르게 자리 잡았다.

식당을 포함한 건물 내부 공용 공간의 디자인은 대부분 미국의 건축가 필립 존슨에게 맡겨졌다. 존슨은 식당의 식사 공간 두 군데 중 작은 공간에 채울 그림을 로스코에게 의뢰했다. 식당과 그 식사 공간의 성격은 존슨과 로스코 사이에 심각한 오해를 불러일으켰고, 결국 서로 험악한 말을 주고받게 되었다. 존슨은 60년이 지난 지금까지 고급 식당으로 운영되는 포시즌스를 설계하는 중이었다. 로스코의 그림은 이 식당의 친밀하고 개인적인 식사 공간(메인 룸은 어마어마한 규모다)에 포함될 예정이었다. 장소와 특별함과 그 크기와 어마어마한 비용에도 불구하고, 열성적인 사회주의자였던 아버지는 어쩐지 고용인 식당에 걸릴 그림을 의뢰받은 것으로 착각했다. 우리에게 알려진 것처럼, 아버지가 그 오해를 바로잡는 데는 상당한 시간이 걸렸다.

로스코는 식당에 들어갈 거대한 패널을 작업하기 위해 뉴욕 바우어리*Bowery*****에 오래된 체육관을 빌렸다. 로스코는 이곳에서

*** 1952년에 완공된 건물로, 20세기 건축 양식인 국제주의 양식으로 만들어졌다.
**** 맨해튼에 인접한 거리로, 1940~1970년대에는 알코올중독자나 홈리스가 많이 돌아다니는 뉴욕의 '빈민가'로 불렸다.

1958년과 1959년의 대부분을 식당 벽을 위한 고유하면서도 서로 연관된 세 그룹의 벽화 연작을 그리며 보냈고, 그중 식당에 들어갈 그림으로 마지막 그룹의 일부를 선택했다. 1959년 늦여름 유럽 여행에서 돌아온 아버지와 어머니는 그즈음 오픈한 포시즌스에서 식사를 했다. 그런데 호화로운 식당을 보고 너무 화가 난 아버지는 얼마 지나지 않아 존슨에게 벽화 설치를 거부하고, 당시 그에게 큰돈이었던 3만 5,000달러의 선금을 돌려주며 계약을 파기했다.[1]

시그램 벽화에 관한 '사실'은 이상이다. 그러나 '신화'는 단순한 사실에 풍미를 더하고 자극적으로 만들어 기억에 새겨넣는다. 상징적인 건물을 위해 유명 예술가에게 제안된 어마어마한 규모의 의뢰가 드라마의 무대가 되고, 막바지에 이르러 예술가가 계약을 파기하는 장면은 설득력 있는 결말을 만들어내지만, 신화에는 이러한 연극에 생명력을 불어넣는 다채로운 캐릭터가 필요하다. 로스코는 그 역할을 맡아 전형적인 이야기를 생생한 투쟁의 이야기로 끌어올렸다. 로스코가 그저 돈을 돌려주고 계약을 파기했다면, 시그램 벽화에 관한 미스터리와 서사는 거기서 시작되었을 것이다. 그러나 로스코는 몇몇 부주의한 발언 때문에 시그램 벽화를 그저 어그러진 사업이 아닌 이상과 열정의 전쟁으로 만들어버렸다. 그는 아예 서사에 확성기를 대고 신화적 요소를 부풀려 벽화 자체를 조용히 덮어버렸다.

"나는 그 식당 개인실에서 식사하는 모든 개자식의 입맛을 떨어뜨리는 그림을 그리고 싶었다." 좋은 카피 같지 않은가? 아버지의 말로 알려진 이 발언이 〈하퍼스 매거진*Harper's Magazine*〉에 실린

것은 1970년 아버지가 자살한 직후, 즉 그 말이 아버지의 입에서 나온 지 11년이 지난 후였다. 그러나 〈하퍼스 매거진〉에는 포시즌스를 "뉴욕 최고 부자 놈들이 거들먹거리며 식사하는 곳"이라고 부르거나 "순전히 악의적인 의도로 이 일을 도전처럼 받아들였다"라는 등의 다른 도발적인 발언도 실려 있었다. 로스코는 불쾌감을 주는 효과를 내는 방법을 언급하며, 미켈란젤로를 동지라고 칭했다. 그는 피렌체 라우렌치아나 도서관*Biblioteca Medicea Laurenziana*에 대해 "보는 사람에게 모든 문과 창문이 벽돌로 막힌 방에 갇혀 그저 영원히 벽에 머리를 박는 것 말고는 도리가 없는 듯한 느낌을 주는데, 미켈란젤로가 구현한 이 느낌은 내가 꼭 원하던 것이다"[2]라고 말했다.

아버지가 구사한 심리적 전략에 대해서는 나중에 자세히 살펴보고, 지금은 자신의 작업에 사적인 감정을 개입시킨 사실을 부인하려는 아버지에게 주목하려 한다. 사실 이 모든 행동은 어떤 효과를 노린 악의적인 행동이다. 로스코 자신은 아닌 척했지만 시그램 벽화를 향한 그의 열정은 놀라울 정도로 선명해 보인다. 시그램 벽화를 언급하면 바로 떠오르는 이 일화는 자신의 작업에 얽매인 예술가의 모습을 보여준다. 비록 그가 "레스토랑에서 내 벽화를 걸지 않는다면, 그것이 최고의 칭찬이 될 것"[3]이라고 말했지만 말이다. 또한 예술가와 의뢰인·관객·후원자·사회·작품 사이의 관계가 지닌 복잡함도 드러난다. 이 모든 관계에 대한 로스코의 양가적인 감정 때문에, 로스코는 자신이 믿는 것, 느끼는 것, 원하는 것 사이에서 할 수 있는 것을 찾기 위해 내면의 악마와 싸워야 했다.

시그램 벽화 사건으로 아버지는 미켈란젤로와 시스티나 예배당

천장화, 렘브란트와 〈야경〉, 로댕과 〈지옥의 문〉 등 예술가의 위대한 작품과 함께 내려오는 예술가와 후원자 사이의 복잡하고 논쟁적인 관계라는 전통에 합류했다. 이로써 로스코의 예술은 작품 자체로만 감상되지 않는 영역에 들어섰고, 작품의 해석에 늘 작품을 둘러싼 신화가 개입하게 되었다.

신화는 일반적으로 사실이 부족한 곳에서 자라난다. 렘브란트를 비롯해 수 세기 전에 활동했던 예술가의 작업에 대해서는 무슨 일이 있었을지 추측만 할 수 있다. 현대의 사건이 비교적 철저히 기록된다고 해서, 시그램 벽화에 얽힌 모든 사실을 정확히 알 수 있다고 착각해서는 안 된다. 우리에게 알려진 아버지의 말도 이미 여러 차례 크게 왜곡되었다. 앞서 인용한 말은 저자가 아버지의 말을 들은 지 11년 후에 쓴 것이며, 아버지의 인생에 또 다른 위대한 신화를 만들어낸 사건인 자살을 염두에 두고 발표된 것이다. 자살이 이전에는 모호했던 여러 사실을 갑자기 명확하게 만든 셈이니 이를 유의할 필요가 있다.

로스코의 발언은 선상 바에서 낯선 사람(공교롭게도 기자였다)에게 한 말이었고, 그 말을 들은 기자 존 피셔 *John Fischer*는 바에서 아버지를 만나고 몇 시간 후에 이를 기록한 것으로 보인다. 피셔가 술을 마시지 않았을 확률은 낮다(물론 로스코가 술을 마시지 않았을 확률보다는 높다!). 사실과 다른 내용들이 포함되어 그가 쓴 글의 신빙성을 떨어뜨리고 경각심을 불러일으키는데, 이는 로스코의 말 뒤로 이어지는 시그램 벽화 연작의 기원과 특징에 관한 피셔의 논의에서 두드러지게 나타난다. 이 논의는 혼란스럽기 짝이 없다. 피셔는 이를 로

스코가 했던, 인용해도 괜찮았을 다른 말들처럼 가볍게 여긴걸까?

우리는 이러한 인용에서 원문이 제공되지 않는다는 점에 유의해야 한다. 그러나 로스코와 피셔가 칵테일을 얼마나 마셨든 간에 피셔의 말을 전부 무시할 순 없다. 정확하지 않을 순 있어도 그 논조는 진실되다. 또한 1940년대 아버지의 자의식 넘치고 때로는 지나치게 과장된 발언과는 전혀 다른 이 말을 사석에서 우연히 들었다는 것은 그럴싸하다.[4] 아버지가 선상 바에서 똑바로 총을 쏘았는지는 의문이지만, 총을 쏜 것은 사실로 보이며, 만일 자신이 총을 쏘았다는 사실을 알았다면 느슨한 마음으로 쏜 것을 반드시 후회했을 것이다. 로스코는 성명을 발표하듯 말한 것이 아니며, 이 발언이 공개되리라고는 꿈에도 생각하지 않았음을 유념해야 한다.

독자와 관객으로서 우리의 목표는 신화를 사실과 분리해내는 것이 아니라(어차피 그건 가망 없는 일이다) 신화가 이 그림과 예술가의 관계에 관해 무엇을 알려주는지 파악하는 것이다. 진실로서 알려진 이 이야기가 우리의 관점을 형성하는 데 어떤 영향을 주었는지 살펴보는 것은 로스코 작품과의 교감뿐 아니라 우리가 예술 작품에 접근하는 방식을 더욱 명확히 이해하는 데 도움을 준다. 따라서 이 글에서는 시그램 벽화를 그 자체로 이해하려고 노력하는 동시에 그림의 역사와도 연관 지어 살펴볼 것이다. 그리고 우리가 살펴보는 이 역사가 가장 대중적으로 알려진 순간에 포착된 예술가에 대해 무엇을 알려주는지 이야기할 것이다.

앞서 언급했듯 시그램 벽화 의뢰를 둘러싼 로스코와 존슨의(그리

고 로스코와 로스코 사이의) 복잡한 춤은 이미 극장의 상연물이 되어 버렸다. 그러한 갈등에도 불구하고 아버지는 남은 생애 동안의 창작 목표와 작업의 방향을 바꾸는 완전히 독창적인 작품을 완성했다. 이제 의뢰에 관한 '사실'을 염두에 두면서 작품을 자세히 살펴보자. 그래야 우리가 받아들인 신화를 이해할 수 있는 더 정확한 관점을 얻고 무엇이 사실인지 아닌지와 관련 없이 어떤 측면이 깨달음을 주는지 알 수 있을 것이다.

시그램 벽화 연작은 아버지가 첫 번째로 받은 의뢰였다.[5] 로스코는 의뢰 작업을 갈망해왔기에, 작업에 착수하기 전부터 이를 기념비적 작업으로 여겼다. 벽화는 명백한 공공 미술이었고, 아버지도 이를 분명하게 의식했다. 앞서 10년 동안 그린 작품들이 얼마나 크고 극적이었든, 오늘날 '로스코의 작품'으로 인식되는 화려하고 상징적인 작품에는 사적이지는 않더라도 더 친밀한 무언가가 있었다. 이젤로 그린 그림을 제외하고 아직 로스코는 미술관에서 직접 의뢰를 받은 적이 없었다. 따라서 로스코의 그림은 대부분 자신이 원해서 그린 그림이었고, 어떤 맥락에서나 감상할 수 있었으며, 대부분 개인적인 그림이었다. 미술관 벽이 아버지의 꿈으로 가득 찬 지평선에 비친 희미한 빛이었고 후대의 사람들이 그의 이상적인 관객이라면, 시그램 벽화는 아직 그가 그려본 적 없는 것이었다.

시그램 벽화는 로스코에게 극적인 설치 작품을 만들 수 있는 기회였다. 공공장소에서도 관객의 시선을 사로잡을 수 있는 크기로 만들어진 인상적인 벽화 연작은 아이러니하게도 관객을 친밀한 경험으로 끌어들일 수 있었다. 가장 중요한 요소는 친밀감이지만, 그

림의 무게와 규모를 간과해서는 안 된다. 이 연작은 실제로 56×27피트(약 17미터×8.2미터)의 커다란 방을 전부 차지할 정도로 거대하다. 1950년대 중반의 가장 큰 캔버스 작품(105×90인치(약 267센티미터×289센티미터))조차도 105×180인치(약 267센티미터×457센티미터)로 시야의 한계를 넘어 수평선을 채우는 가장 큰 시그램 패널에 비하면 왜소하다. (로스코가 세웠으나 실현하지 못한 계획에 따르면) 로스코는 세 작품을 나란히 배치하여 버건디색 벽을 만들려고 했다. 관객을 감싸안는 환경을 조성해 방을 장악하고 분위기를 지배하려 했다.

시그램 벽화가 포시즌스에서 로스코가 의도한 효과를 보여주었을지는 알 수 없지만, 오늘날 미술관에 설치된 모습을 통해 관객, 주변 공간과의 상호작용을 짐작할 수 있다. 2003~2004년에 워싱턴 내셔널 갤러리*National Gallery of Art*에 전시된 시그램 벽화가 공간을 규정하는 능력은 기이할 정도였고 그 효과도 놀라웠다. 불규칙하게 설치된 높이가 다른 서너 개의 입구와 중간에 있는 두 개의 기둥으로 조화로운 방을 기묘하게 비대칭적인 다면체 공간으로 만드는 데 성공했다. 다소 산만한 구조에도 불구하고 이 방은 명실상부하게 시그램 벽화 전시실이 되었다. 물론 벽화 연작에서 세심하게 추려낸 작품들이지만, 벽화 전시실을 통로나 만남의 장소로만 구성하려던 큐레이터들의 시도가 번번이 좌절되었던 것과 달리 차별화된 예술 공간을 조성한 것이다. 한편 아버지가 선물한 벽화 패널이 전시된 테이트 갤러리*Tate Britain Gallery*의 전시실은 40년 넘게 많은 변화가 있었음에도 관객들이 아버지의 관점에 가까운 감상평을

꾸준히 들려주고 있다. 마찬가지로 일본 가와무라 기념미술관川村記念美術館에는 시그램 벽화 중 일곱 점이 전용 전시실에 전시되어 있는데, 이 작품들은 1970년대에 아버지의 의견을 반영하지 않고 선택되었음에도 오늘날까지 통일성 있는 목소리를 내고 있다.

함께 전시된 시그램 벽화의 시각적 효과에서 로스코의 의뢰 작품이 지닌 주요한 매력을 발견할 수 있다. 이전에는 개별 작품을 한 전시실에 모아 분위기를 조성했지만, 로스코는 벽화 전시를 통해 통합된 표현의 힘을 깨달았다. 시각적으로 방해되는 요소가 없는 환경에서 벽화는 한목소리를 냈고, 이로써 로스코는 자신의 메시지를 분명하게 전달할 수 있었다. 전시실은 그를 결단력 있고 단호한 사람으로 만들어주었다. 그곳에서는 타협하지 않은, 명백하고도 순수한 진실을 온전히 표현할 수 있었다. 로스코에게 가장 중요한 목표는 소통이었고, 원하든 원치 않든 관객의 이목을 끌 기회는 거부할 수 없었다. 자기만의 방을 갖게 된 로스코는 더는 소리칠 필요가 없어졌다. 로스코 그림의 절제된 강렬함은 관객에게 천천히 스며들어 피아니시모*에서 출발해 절정에 이르렀다. 벽화는 고유한 침묵을 만들어내고, 그 침묵 속에서 목소리 톤을 조절하며 자신만의 속도로 유창하게 말할 수 있었다. 이 대형 작품들은 결코 화려하지 않다. 그들은 그럴 필요가 없다. 대신 관객이 귀를 기울여야만 한다.

그러나 벽화는 자기중심적인 작품이 아니다. 오히려 관객과 함께, 우리에 관해 이야기하려는 열정적이고 간절한 바람이다. 로스코는

*　피아노에서, '매우 여리게' 연주하라는 말.

자신이 전하려는 주제가 너무 복잡하고 미묘해서 관객은 조금의 틈만 생겨도 들으려 하지 않고 나가버린다는 것을 알았다. 그러나 관객은 방에서, 그것도 그의 방에서 한 시간, 두 시간, 세 시간… 길게 이야기를 나누어야 했다. 이 불가능한 우연에 가까운 상황이 만들어진다면, 자기통제력이 강력한 사람일지라도 저녁식사를 멈추게 될 것이 분명했다. 심지어 가장 이상주의적인 예술가조차도 자신이 누구를 위해 그림을 그리는지, 그 방에서 무슨 일이 일어나는지 잊어버리게 만들 수 있었다.

로스코가 어디서 영감을 얻었는지만 살펴봐도 로스코의 목표가 현실의 의뢰 작업과 얼마나 동떨어져 있는지 알 수 있다. 로스코는 세계 곳곳의 위대한 공공 건물을 직접 찾아다니며 영감을 얻으려 했다. 그는 주로 고전 건축물을 참고했는데, 1959년에는 그리스와 로마의 신전, 파에스툼*Paestum***과 폼페이의 빌라 데이 미스테리 *villa dei misteri****를 찾아갔다. 이탈리아는 그가 늘 매력을 느끼는 곳이었고, 고전 작품이 복원되고 재창조된 르네상스 시대의 매력도 지니고 있었다. 피셔에게 보인 냉소적인 반응에도 불구하고 로스코는 미켈란젤로가 만든 피렌체의 라우렌치아나 도서관에 감명을 받아 시그램 벽화의 공간을 구성하는 시금석으로 삼았다.

문화에 따라 다르지만 신전은 신을 모방하거나, 찬미하거나, 표현하거나, 달래기 위해 마련된, 가장 높이 솟은 건축물이다. 그 웅장함

** 로마 시대의 유적이 광범위하게 분포해 있는 유적지.

*** 기원전 2세기의 로마 저택으로, 정교한 프레스코화가 남아 있는 곳으로 유명하다.

은 인류 문화의 업적이나 열망과 함께하고 있다는 느낌을 주는 동시에, 세상에서 가장 고독한 상태, 개인의 무의미함을 드러낸다. 신전은 우리의 영혼을 고양하고, 또 우리를 무의미하게 만든다. 현대 문화는 고립을 미덕으로 삼고 고독한 개인에게서 자아보다 큰 세계, 그러나 분명 개인적인 의미를 갖는 세계를 관조할 기회 혹은 의무를 발견하기도 한다. 아버지는 인간과 세계의 관계에 대한 이러한 이해를 몇 년 후 로스코 예배당 설계에서 한껏 활용했다. 그는 삶보다 크고 웅장한 것을 친밀하면서 분명하게 인간적인 것으로 승화했다.

로스코는 시그램 벽화에 신전의 정신을 담아내면서 신전의 건축적 형태도 활용했다. 그는 지난 10년 동안 자신의 표현 목적을 충실히 실현해준 떠다니는 직사각형을 벗어나 형태를 개방하여, 화면을 정확하게 구획하고 무게를 지탱하는 듯한 착각을 주는 고유의 수직적·수평적 요소를 활용했다. 로스코는 벽화가 걸릴 식당 출입구 위에 꼭 맞는 프리즈frieze* 같은 벽화를 그리기도 했다. 시그램 벽화에서 페디먼트pediment**로 덮인 기둥, 탁 트인 커다란 창문 등 눈에 보이는 형상을 찾아 곧이곧대로 해석해선 안 되지만, 이 형상들의 건축적 기능은 명백하다. 이는 2008년 테이트 갤러리, 2009년 가와무라 기념미술관에서 벽화를 설치한 방식에서 명확하게 드러났는

* 서양 고전 건축에서 방이나 건물 윗부분에 그림이나 조각을 활용해 띠 모양으로 장식한 부분을 말한다.

** 경사진 지붕 한 쌍으로 인해 만들어지는 삼각형 모양의 벽면으로, 고대 그리스 건축에서 유래했으며 이후 다양하게 변주되었다.

데, 거대한 패널 그룹을 받게 배치하여 패널이 실제로 공간의 건축적 요소처럼 느껴지게 만들었다. 거의 맞닿아 있는 벽화들은 공간을 압도하거나 불필요한 것으로 만들지 않았다. 벽화는 패널이나 패널 그룹을 통해 관객과 소통하는 것이 아니라, 의미가 발생할 수 있는 공간을 만들어 소통하기 때문이었다.

아버지는 고전 건축을 연상시키는 형태와 고전 건축의 표현 양식을 활용하면서, 작품을 전시할 높게 솟은 건물의 모더니즘 미학에 대해서도 예민하게 인식하고 있었다. 물론 건축가 미스의 모더니즘은 파리 에콜 데 보자르 *École des Beaux-Arts****의 아카데미즘과 아르누보의 바로크적 요소에 대한 직접적인 반작용으로, 단순함을 추구한 바우하우스의 고전주의에 뿌리를 두고 있다. 시그램 벽화 연작을 위해 로스코는 자신의 평소 양식에서 과감하게 탈피하여 색과 형태에서 감성적이고 표현주의적인 요소를 되도록 제거하고, 마치 미스를 연상시키는 선형적이고 남성적인 형태를 포용했다. 또한 벽화 연작에 나타난 로스코의 회화 기법에는 대담함과 힘이 느껴진다. 로스코는 넓고 힘찬 붓질로 미스보다는 정열적인 접근 방식을 보여주면서도, 시그램 빌딩 건축의 요점을 잡아낸다.

따라서 로스코는 그 존재 자체로 뚜렷한 물질성을 지닌 이미지를 만듦으로써, 아이러니하게도 패널을 거의 사라지게 만들었다. 건축적 역할을 위해 벽화를 건물의 구조적 요소로서 본질적으로 벽의 일부로 만들어버렸기 때문이다. 그림은 거기 존재하는 동시에 존재

시그램 벽화 : 서사시와 신화

*** 1671년에 세워진 프랑스 국립미술학교.

하지 않는다. 그림이 보이지만 그게 그림인지 확실하지는 않다. 벽화는 물질과 비물질 사이의 영역, 그 양쪽을 포괄하는 영역에 존재한다. 벽화는 관객에게 관계를 맺자고 노골적으로 다가가지 않으면서도, 관객이 벽화와 관계를 맺도록 한다.

벽화가 건축적 요소와 같은 구실을 한다는 것은 시그램 전시실에서 시간을 보낸 사람이라면 금방 알 수 있으며, 아버지가 작품을 만들 때와 포시즌스에서 철거된 후에 이 작품에 접근하는 방식에서도 뚜렷하게 드러난다. 시그램 벽화는 로스코가 처음으로 그린 설치 장소가 정해진 의도적인 연작이다. 패널은 각각 하나의 단위로서 기능하는 동시에 서로 넘나들면서, 개별의 합보다 훨씬 큰 시너지 효과를 만들어낸다. 몇 년 뒤에 작업한 로스코 예배당에서는 건물이 작품의 필수적인 부분이었고 벽화 패널이 그 자체로는 최소한의 생명력만 지녔듯이 각각의 시그램 벽화 패널은 그림으로 읽히면서도 그룹에서 벗어나는 순간 표현적 무게가 줄어든다.

로스코는 시그램 벽화 같은 작품에서 작품의 소통 수단과, 집단적 목소리를 하나로 응집하는 것이 중요하다는 것을 이해했다. 존슨과 결별하고 의뢰비를 돌려준 후, 아버지는 그 금액을 충당하기 위해 패널들을 개별적으로 판매할 수도 있었다. 그러나 아버지는 시그램 벽화를 함께 보관하길 고집했고, 1961년 뉴욕 현대미술관*The Museum of Modern Art* 회고전에서 시그램 벽화를 위한 맞춤형 전시실을 만들어 전시의 중심으로 만들었다. 1960년대에는 적어도 두 차례 이 연작의 소장처를 찾으려고 노력했는데, 먼저 이미 1950년대 작품을 소장하고 있던 뉴욕의 수집가 벤 헬러*Ben Heller*를 통해, 나중

에는 현재 로스앤젤레스 현대미술관*Museum of Contemporary Art*에 상당한 로스코 컬렉션을 소장하고 있던 이탈리아의 주세페 판차*Giuseppe Panza* 백작을 통해 소장처를 찾아나섰다. 모두 결실을 맺지만 못했지만, 아버지는 계속해서 연작을 함께 설치할 수 있는 공간을 찾았다. 1966년, 마침내 아버지는 테이트 갤러리에 9점의 벽화를 선물하여 윌리엄 터너 전시관 근처에 이를 설치할 수 있었다.

시그램 벽화 연작은 로스코에게 새로운 국면을 열어주었는데, 그는 작품과 관객이 교감하는 기존 방식과 달리 공간 전체를 매개로 활용하는 방식을 고심하게 되었다. 이후 10년 동안 그는 주로 공공 장소를 위한 연작이나 의뢰 작품을 작업했으며, 그림의 비율과 건축적 기능에 구성적 에너지를 집중시켰다. 1961~1962년의 하버드 벽화(하필 이 벽화 또한 식당에 설치되었다)는 시그램 벽화에서 처음 확립한 직사각형 '형상들'의 견고함과 수직성이 더욱 확장된 모습을 보여준다. 로스코 예배당에서는 '형상'은 거의 사라지고, 인간 드라마라는 더 명상적인 목적을 향해 내면에 천착했다. 이러한 프로젝트와 중간 작업과 준비 작업을 통해 로스코는 분위기를 조성하고, 공생적 과정을 통해 그림과 그림이, 관객과 그림이 교감하며, 여러 목소리가 화음을 만들어내는 최적의 공간을 찾아나갔다.

로스코가 주로 활용하는 표현 수단인 색은 설치 미술 작업에서도 중심적인 역할을 했다. 시그램 벽화에서 로스코는 응집력 있으면서도 관객을 자극할 수 있는 색 구성을 만들었고, 작품을 구성하는 요소들의 매력도 포기하지 않았다. 로스코는 자신의 작품만을 위한 공간의 비율을 고려하여 작업하여, 색과 형태를 활용해 단순하면서

도 절제되고 흔들림 없는 존재감을 주는 체험적 통일성을 구현할
수 있었다.

로스코는 시그램 벽화에 착수하기 1년 전인 1957년부터 색을 어
둡게 쓰기 시작했지만, 그의 후기 작품의 특징으로 여겨지는 진한
버건디색은 시그램 벽화에서 본격적으로 등장했다. 강렬하면서 갓
무르익은 듯한 이 색은 시그램 벽화의 배경이 되었다. 때로는 나무
색조가, 때로는 보라색이 살짝 가미된 이 버건디색은 시그램 벽화
의 맨살과 다름없다. 형태와 마찬가지로, 로스코는 매우 관능적이면
서도 화려하지는 않은, 견고한 물리적 색을 찾아냈다.

로스코는 자신이 구사하는 색이 달라졌다고 이야기했지만, 그 이
유를 밝히지는 않았다. 아마 자신의 작품이 장식적으로 보이지 않
게 하려는 의도였을 것이다. 시그램 벽화가 식당을 장식할 예술품
이었다는 점에서 아이러니가 아닐 수 없다. 하지만 로스코에게는
시급한 변화였다. 의뢰인에게 우선 순위가 있듯, 로스코에게도 우선
순위가 있었던 것이다. 기능을 넘어서 가치와 의미까지 지닌 공공
미술을 작업하려면 공간의 따분하고 진부한 분위기를 뛰어넘어야
했기에, 그는 더욱 작업에 매진했다. 식당이 정말 그리스 신전이 되
려면 건축적 감각뿐 아니라 인상적인 색채도 활용해야 했다.

벽화 작업을 시작하기 전 10년 동안 그의 작품은 세간에서 긍정
적인 관심을 받았지만, 그림을 벽에 걸 장식품으로 치부하거나 작
품에서 표면적인 아름다움 이상을 발견하지 못한 관객과 비평가들
은 여전히 많았다. 아버지는 의도적으로 자신의 그림을 '더 거칠게
tougher' 작업하기 시작했는데, 언뜻 보기에 매력적이거나 예쁘다고

느끼기 어려웠으며, 시그램 벽화 연작도 마찬가지였다. 그가 선택한 색에는 미스의 건축과 대응하는 남성성과 기능성이 느껴지지만, 이 벽화의 새로운 색은 단순한 미학적 표현이나 반응보다는 새로운 대화를 시작하려는 시도로 보인다. 공공 미술의 특성상 아버지는 새로운 층위에서 관객의 참여를 유도해야 했는데, 이 도전은 다른 표현 수단과 박자로 관객과 소통할 기회가 되었다. 이러한 설치 작업은 아름다움이 한눈에 들어오지 않지만 응시할수록 관객에게 온전히 스며드는 작품을 만들게 해주었다.

로스코는 시그램 벽화에서 이러한 목표를 이루려 했고, 색은 어두워지는 것을 넘어 단색에 가까워지고 있었다. 그는 버건디색 배경에 버건디색 직사각형을 그렸고, 주황색 형상을 그려넣으면서 배경도 함께 변화하여, 결과적으로 주황색 물감층과 유사한 갈색조가 만들어졌다. 버건디색만큼이나 관능적인 검은색이 자주 전면에 출현하며 약간의 대비가 나타나지만, 색은 부각되지 않는다. 피셔는 이에 관해 "로스코는 자신이 원했던 억압적인 효과를 얻기 위해"라고 언급했고, 로스코는 "(이전에 사용했던) 어떤 색보다 더 침울한 색을 사용했다"라고 말했다.[6] "억압적인"이라는 표현은 피셔가 로스코의 의도를 너무 과장한 듯하다. 이 그림을 실제로 본 적도 없는 피셔는 로스코의 어둠을 오해하며, 그림에 꼭 따라붙는 것은 아닌 불길한 분위기를 부여했다. 아버지의 "침울한"이라는 표현 역시 **조용한**이 더 낫다고 말하고 싶다.

어떻게 이토록 거대한 그림이 조용할 수 있을까? 이는 아버지가 자신에게 거듭 던진 질문이며, 이에 대한 결정적 답은 결과물에서

알 수 있다. 이 패널에는 크기 말고는 인상적인 요소가 없다. 관능적이거나 화려하지도 않고 눈길을 사로잡지도 않는다. 소리치는 대신, 귀를 기울이라고 요구하지는 않지만 결코 무시할 수 없는 소리를 꾸준히 들려준다. 로스코는 전시 공간이라는 변수를 통제할 수 있었기에 이처럼 과감한 시도를 할 수 있었고, 그렇게 결정적인 특이성을 지닌 작품을 완성했다. 그는 자신의 그림이 걸릴 장소를 알고 있었다. 적어도 그렇게 생각했다.

21세기의 용어를 빌리자면, 미술 시장을 위해, 갤러리나 미술관을 위해 작품을 그리는 화가는 일종의 스피드 데이트*speed dating** 에 참여하는 것이다. 화가는 주목받을 만한 작품을 그려 빠르게 관심을 얻고, 이것이 깊이 있고 의미 있는 교감으로 이어지길 바라는 수밖에 없다. 하지만 작품에 눈길을 사로잡을 요소가 없다면, 화가는 관객이 작품을 지나치거나 작품이 대화로 이어지지 않을 독백을 하게 될 위험을 감수해야 한다. 하지만 예술가가 전시실을 통째로 사용하면, 그림과 관객이 교감하는 양상은 완전히 달라진다. 전시실이 따로 있다면 즉각적으로 관객과 소통하지 않아도 되기에 시간을 얻기 때문이다. 비록 몇 초 단위일지라도 화가는 관객을 끌어들이는 데 더 오랜 시간을 쓸 수 있다. 이때 작품은 즉각적인 드라마를 담을 필요는 없으며, 강렬한 총체성을 지닐 수 있다. 로스코는 자신의 작품 여러 개가 동시에 전시되는 쪽을 훨씬 좋아했으며, 그림들이 조화롭게 말을 건네며 관객과 공명할 수 있는 공간을 원했다.

* 결혼하지 않은 남녀를 위한 파티를 열어 자리를 옮겨가며 주어진 시간 동안 서로 대화를 나눠 마음에 드는 상대를 찾는 것을 말한다.

그러나 그 공간이 식당이라면 상황은 달라진다. 식사, 사교 모임이라는 설정값이 주어지면 그림과 관객의 교감이 그리는 그래프의 기울기는 완만하다 못해 평평해진다. 가장 귀중했던 시간은 충분한 것을 넘어 넘쳐나게 된다.

많은 예술가에게 이러한 조건은 도전적이거나 참을 수 없는 것이지만(팝 아트 세대를 떠올려보라), 자리를 벗어날 수 없는 관객은 로스코에게 이상적인 조건이다. 하지만 아버지도 조건이 이렇다고 하여 관객에게 강의를 해선 안 된다는 걸 알았다. 그는 목소리를 낮추고 관객의 혈관 속으로 천천히 스며들어야 했다. 그의 목소리는 노골적인 드라마 대신 미묘한 음영과 단조로운 색채로, 소리치는 대신 속삭이고 암시해야 했다. 이처럼 목소리를 낮추자 템포도 바뀌었다. 그는 저녁의 느긋함이 필요하다는 것을 알고 명상적인 에튀드 *étude***를 위해 스케르초*scherzo****를 피했다.

로스코는 색을 통해 박자를 조절했다. 수직적이고 개방된 형태가 어떻게 패널을 벽의 일부처럼 만드는지에 관해서는 이미 설명했지만, 흙색조 역시 이를 위한 기초적인 요소다. 너무 예쁘지도, 눈길을 끌 만큼 아름답지도 않다. 이때의 로스코는 몇 초나 몇 분 단위가 아니라 몇 시간 단위로 머무는 관객을 상정한다. 이러한 조건에서 그는 관객의 경험을 **제어할 수 있고**, **그래야만** 하며, 그가 사용한 명상적인 색상은 곧 명상적인 교감의 필요성을 반영한 것이다. 색은 그림

**　　　클래식 피아노 장르 중 하나로, 본래는 연습곡이었으나 18세기 이후에는 예술성이 짙은 곡들이 작곡되었다.

***　　클래식 피아노 장르 중 하나로, 템포가 빠르며 기교적인 곡이 많다.

과 관객의 교감을 반영하고 이를 실현하는 데 도움을 준다.

한편으로 이건 외줄타기와 같다. 관객은 패널들에 둘러싸여 있지만, 대화, 음식, 음료로 인해 주의가 산만해진 상태다. 예술 작품은 지나치게 완고해서는 안 되지만, 반드시 관객을 관통해야 한다. 1980년대 산업 심리학자들은 미국 패스트푸드 체인이 고객의 행동을 제어하기 위해 사용하는 색채 유형을 처음으로 분석했다. 심층적인 연구 끝에 선택된 색은 공간을 매력적으로 보이게 만들지만 고객이 오래 머물지 않는 색이었다.[7] 고객을 오래 앉혀 두는 것은 중요하지 않았다. 회전율이 높은 비즈니스인 만큼 고객을 빨리 떠나보내야 했다. 반면 로스코에게는 정반대의 과제가 주어졌다. 오랜 시간 천천히 고양되는 대화를 즐길 수 있어야 했다. 로스코는 맥도날드와 달리 한눈에 빠져들기보다는 천천히 스며드는 색, 보다 육체적이고 다양한 감각으로 보고, 생각하고, 그림과 교감하게 만드는 짙고 따뜻한 색을 찾으려 했다. 계속해서 시선과 주의를 붙잡고 있을 순 없으므로, 로스코는 효과가 누적되도록 하는 장기적인 방식으로 접근하여 반드시 관객의 경험에 녹아드는 분위기를 만들었다.

로스코가 쓴 색이 정말 **따뜻하다는** 점도 중요하다. 색이 전반적으로 어두워지지만 관객을 밀어내거나 차단하지는 않는다. 이 그림들은 오히려 관객에게 가까이 다가가 그들을 감싼다. 그림의 색은 장기organ의 짙은 주황색, 마른 피의 붉은색처럼 인체 내부의 색과 유사하다. 이는 충격을 주려는 것이 아니다. 오히려 패널들은 원초적인 포옹과 같은, 무의식적 친밀함으로 관객을 끌어안는다. 여기서 로스코가 시그램 벽화를 완성하기 직전에 빌라 데이 미스테리에서

보냈던 상당한 시간의 영향을 느낄 수 있다. 고대의 유적지나 다름없는 이 장소는 역사시대와 선사시대 모두에 뿌리를 둔 오래된 무언가를 불러일으키며, 우리의 기억에 오랫동안 내재해온, 지구의 기원을 들려주는 색을 보여준다. 로스코는 이 공간의 느낌을 바탕으로 인식하지도 못했으나 자신의 일부가 되어버린 무언가, 막연한 친숙함이 느껴지지만 정확히 이름 붙일 수 없는 무언가를 창조하려 했다. 어쩌면 이는 예술가의 가장 중요한 역할이 아닐까? 항상 우리 곁에 있기에 보이지 않는 것을 제시하는 것 말이다.

마지막으로, 이후 아버지의 경력에서 시그램 벽화가 가진 중요성 두 가지를 부연하려 한다. 첫째, 시그램 벽화 의뢰 작업은 이후 10년 동안 아버지를 사로잡은 세 가지, 혹은 네 가지 공공미술 의뢰 작업 중 첫 번째 작업이었다. 1960년대에 아버지는 캔버스 작품 대부분을 일종의 연작으로 그렸으며, 늘 작품 간의 관계를 염두에 두었다. 여러 악장이 모여 하나의 음악 작품을 이루는 것처럼, 각각의 그림이 전체의 한 부분이 되었다. 그는 시그램 벽화를 제작하고 수정하면서 작품과 작품 사이의, 작품과 관객 사이의 역동적인 관계를 더 예민하게 인식했다. 또한 그림과 그림이 전시된 공간 사이의 상호작용에 대해서도 더 깊이 이해했다. 예술과 공간이 서로를 재정의하는 방식, 공간과 의뢰 작업의 제약에서 발생하는 한계와 기회는 이후의 의뢰 작업에도 적용되는 문제들이며, 시그램 벽화를 작업하며 이러한 문제에 대해 내린 결론들은 의뢰 작업을 구상할 때 사고의 틀이자 관문이 되었다.

아버지는 시그램 벽화 작업에서 1960년대 그림들에서 주요하게

활용할 표현 수단, 바로 반사율을 개발했다. 이는 시그램 벽화 중 버건디색 위에 버건디색을 얹은 거대한 두 개의 패널에서 확연하게 나타난다(73쪽 그림 22 참조). 아버지는 이전에 직사각형 '형상'과 배경의 색이 밀접한 관계를 보이는 수많은 캔버스 작품을 그렸고 색조와 명암의 차이로 직사각형을 부각된다. 미묘한 정도였다. 그러나 시그램 벽화, 블랙폼, 로스코 예배당 벽화에 등장하는 반사율이 높은 직사각형은 더욱 뚜렷하게 부각된다. 이는 캔버스 작품과는 다른 설치 작품이 갖는 시간과의 관계를 보여주는 표현 기법이다. 로스코 그림만을 위한 공간에서는 그림과 관객 사이에 천천히 확장되는 교감을 통해 미묘하면서도 인지하기 어려운 대조를 활용할 수 있었다. 이 대조는 관객을 단숨에 강타하는 것이 아니라 망막에서 타오르듯 존재하며, 체셔 고양이*처럼 거기 존재하면서도 존재하지 않는 것이다. 반사율이 높은 직사각형은 합창단에서 천천히 소리를 높이는 솔로 가수와 비슷한 역할을 하는데, 개성을 표현하면서도 전체와의 조화를 유지한다. 그것이 '의도된' 것이든 아니든, 이 직사각형은 개인으로서의 정체성과 인간이라는 종의 공통성 사이의 긴장감, 인간 조건에서 오는 갈등에 대한 은유가 된다.

이 글의 목표는 시그램 벽화를 이해하고 이 벽화가 로스코의 작품 세계에서 차지하는 독특한 위치를 살펴보는 것이지만, 아버지의 동기, 즉 의뢰를 수락하고 계약을 파기한 동기를 이해하는 것도 못

* 배타적인 것과 역설적인 것의 양립을 비유적으로 표현한 것이다. 자세한 내용은 206쪽 주석 참조.

지않게 중요하다. 동기를 탐구함으로써 로스코의 야망과 목표, 열망을 폭넓게 이해할 수 있다. 또한 예술가이자 한 인간으로서의 로스코가 자신을 어떻게 생각했는지, 이 생각이 그의 예술관과 어떻게 상호작용하고 이에 영향을 미쳤는지까지 알 수 있다.

아버지가 의뢰를 받아들인 이유는 자세히 살펴보면 복잡하지만, 계기는 단순하다. 이 의뢰가 명예로웠고 우쭐한 기분이 들게 해주었기 때문이다. 로스코는 1950년대에 크게 성공하여 유명해졌지만, 그 유명세는 여전히 일부 지역에 머물러 있었다. 각지의 미술계는 독립적이었고, 뉴욕 미술은 상승세에 있었지만 현대미술의 선구자로 인정받은 지 얼마 되지 않은 때였다. 아버지는 수십 년의 노력 끝에 성공을 거두었지만, 대단히 유명하거나 부유하진 않았다. 그런데 명성이 자자한 건축가 미스가 설계한 랜드마크가 될 건물에 벽화를 그려달라는 의뢰는, 로스코가 절실하게 원하던 작품에 대한 인정이었다. 존슨 역시 나이는 어렸지만 이미 상당한 유명세를 지닌 사람이었기에 그에게 인정받는 것 역시 아버지의 자존심을 높여주었다. 누군가는 로스코의 결정이 오로지 예술적 가치에 따른 것이라고 믿고 싶겠지만, 수십 년을 무명으로 지내면서 인정을 갈망하고 있던 로스코는 이전보다 훨씬 많은 돈을 주겠다는 의뢰를 마다할 수 없었을 것이다.

그러나 이는 결국 실패한 의뢰였다. 존슨과 아버지는 1959년에 안 좋은 방식으로 결별했고, 1967년에 로스코 예배당을 짓기 위해 다시 뭉쳤다가 결국 실패하면서 사이가 더 나빠졌다. 두 사람이 시그램 벽화 작업에 관해 주고받은 자료는 거의 없고(로스코의 자료도

없다) 아버지가 어떤 부담스러운 요구를 했다는 증거도 없다. 다만 로스코가 시그램 벽화를 진지하게 구상하고 방의 기능에 맞춰 새로운 회화적 목표까지 세운 것을 보아, 의뢰받은 입장에서 최선을 다했다고 짐작할 수 있다. 그는 의뢰인을 만족시켜야 하는 위치에 있었고, 동시에 자신에게 진정으로 중요한 작품을 만들어야 했다. 그런데 벽화는 포시즌스 전체를 두고 보면 부차적인 것이었다. 이를 염두에 두면 로스코가 격분하여 의뢰를 거절한 이유를 알 수 있다. 로스코는 포시즌스의 모든 것이 자신의 작품과 무관하다는 사실을, 어느 한 부분도 자신의 작품이 목소리를 낼 수 있도록 설계되지 않았다는 냉엄한 현실을 깨달았던 것이다.

다음으로 존슨의 입장에서 이 사건을 살펴봐야 한다. 아무리 존슨이 로스코의 작품을 높이 평가했다 해도(존슨은 훌륭한 1950년대 로스코 그림을 소장하고 있었다), 그에게 로스코는 어디까지나 고액의 의뢰비를 지불한 하청업자다. 존슨은 작품이 어떤 의미를 담고 있든 폴록, 드 쿠닝, 클라인의 작품보다 로스코의 작품이 훌륭한 배경, 아름답고 장식적이며 손님들을 기분 좋게 만드는 배경이 된다고 판단했을 것이다. 또한 로스코가 포시즌스를 위해 획기적인 대작을 만들어주길 원했을 것이다. 존슨이 기대한 건 분명 벽을 장식할 전형적인 그림, 즉 '로스코 작품' 연작이었다. 존슨에게 로스코는 단순한 재화 공급자였다. 당연히 존슨은 로스코에게 그가 자신의 양식을 근본적으로 혁신하거나 손님들에게 새로운 식사 경험을 선사하거나 예술 작품과 관객의 관계를 변화시킬 기회를 주려는 의도가 아니었다.

존슨과 로스코가 각자 벽화를 설치할 공간의 성격과 목적에 대해

어떻게 생각했는지는 알 길이 없다. 물론 존슨이 로스코에게 그 방이 고용인 식당이라고 말했을 리는 없지만, 아마 아버지에게 비슷한 맥락의 뼈 있는 말을 던졌을 것이다. 또한 로스코가 뉴욕에서 가장 화려한 식당의 개인실을 장식해달라는 의뢰를 수락하는 것도 상상하기 어렵다. 어떤 선택지도 예술적 야망을 가진 로스코 같은 예술가에게 영감을 주었을 것 같지 않다.

'진실'이 무엇이든, 로스코는 의뢰를 받은 순간부터 방의 환경과 기능을 신경 쓰며 이 공간을 바꾸려 들었다. 정신적으로 상당히 힘들었겠지만, 그는 한동안 자신이 고용인들의 식사를 위해 그림을 그리고 있다고 확신했을 것이다. 동시에 그는 단순히 밥을 먹는 공간을 위해 그림을 그린다는 현실을 부정하고 싶었을 것이다. 동물적 식욕은 예술가에게는 버거운 상대다. 과연 예술이 가장 원초적인 욕구인 식욕을 이길 수 있을까? 역사를 살펴봐도 연회장에 장식된 예술이 좋은 결과를 얻은 적은 없다. 여러 위대한 작품이 공적인 장소에 설치되었지만, 그중 우리에게 전해 내려오는 것은 극소수다.

로스코는 자신만의 공간을 창조하기 위해, 작품과 공간의 관계를 바꾸는 데 매달렸다. 그는 포시즌스가 자신의 이런 목표를 실현하기에 좋은 장소라고 생각했고, 그가 구체적으로 어떤 구상을 했든 당면한 어려움을 헤쳐 나가기 위해 노력했다. 그가 작품과 관객의 교감에 초점을 맞췄다는 사실은 의심할 여지가 없다. 바로 그 교감이 시그램 벽화 작업과 그의 관계를 이해하는 열쇠다.

어쨌든 로스코가 고용인 식당에 걸릴 그림을 그렸다는 관점은 무시해도 좋다. 아버지는 비교적 일찍 이 생각을 버렸을 것이다(1959년

봄 아버지가 피셔를 만났을 때 그는 '자신의' 방이 어떻게 사용될지 너무 잘 알고 있었다). 그의 계획은 그런 관점에서 비롯되었다기엔 너무 웅장하고 기념비적이다. 그는 점심을 먹는 공간에 맞는 분위기를 조성하려 하지도 않았다. 위대한 예술은 모두를 위한 것이라고 생각할 수도 있겠으나 그가 만든 작품은 어떤 식당과도, 특히 편안한 분위기의 식당과는 결코 어울리지 않는 거대한 규모였고 진지함이 묻어났다. 또한 앞에서 벽화가 조용하고 느리게 관객과 소통한다는 점도 자세히 살펴보았다. 식당은 사람들이 분주히 오가기 때문에 로스코의 그림이 관객과 교감하는 방식과 전혀 맞지 않는다. 로스코는 점심시간에 사람들로 북적이는 공간보다는 상대적으로 적은 수의 손님이 이용하는 공간이 그나마 낫다고 생각했을 것이다. 하지만 그는 자신의 그림을 이해하는, 조용하고 성찰적이며 가급적 홀로 그림을 감상하는 관객에 집착했다.

　로스코가 무엇을 위해, 누구를 위해 벽화를 그려야 하는지 알고 있었다고 전제하면, 그가 이 작업에서 마주한 여러 타협점을 어떻게 자신에게 유리한 방식으로 활용했는지 더 면밀히 들여다볼 수 있다. 의뢰인의 계획은 예술 작품으로 장식된 방에서의 사적인 저녁 식사였을지라도, 로스코는 그 경험을 자신의 방식으로 재창조하려고 시도했다. 이는 로스코가 자백한 적대감이나 악의에 찬 행동이 아니라, 관객에게 예쁜 이미지나 친절하게 정리한 내용을 보여주는 대신 관객과 의미 있는 대화를 나누며 그들이 당연하게 생각했던 것들을 돌아보게 만드는 예술가로서(특히 예술가 마크 로스코로서) 자신의 임무를 수행하려는 것이었다.

내 생각에 아버지는 식당에서 심오한 무언가를 전달하려는 시도는 어느 정도 실패할 수밖에 없음을 이해하고 있었다. 대화는 분위기를 산만하게 하고 음식은 주의를 분산시키기 때문에, 오랜 시간을 머물러도 성찰의 기회는 찾아오지 않는 환경이다. 하지만 로스코는 포시즌스를 자신의 작품을 위한 최적의 환경으로 바꿀 수 없다면, 차라리 자신의 작품을 통해 식당에서의 경험을 재구성하려 했다. 그곳 손님들을 일상적인 것에서 본질적인 것으로, 사교적 대화를 철학적인 대화로, 편안한 분위기에서 긴장감이 감도는 분위기로 옮겨 가게 하려는 시도였다. 로스코는 장식적인 그림을 거부했을 뿐 아니라, 존재감은 뚜렷하지만 장식은 전무한, 그저 배경에서 가만히 있기를 거부하는 반反장식적인 벽화를 그리려 했다.

시그램 벽화로 둘러싸인 방에서 과연 식사를 할 수 있을까? 시그램 벽화는 손님들을 짜증나거나 구역질나게 하는 것이 아니라, 평소처럼 식사에 집중할 수 없게 하여 괴롭혔을 것이다. 손님들이 아무리 이러한 느낌을 거부하려 해도 벽화는 이 시도를 좌절시키며, 무시할 수 없는 존재감으로 저녁 식사 내내 손님들에게 스며들어 피상적인 것들을 몰아냈을 것이다. 로스코의 작품을 접하는 것은 말 그대로 불안한 일이다. 불쾌해진다는 것이 아니라, 계속해서 주제를 바꿔가며 평범한 일과를 방해하고 일상의 리듬을 흐트러뜨린다. 따라서 로스코 그림으로 가득한 방에서 식사를 제대로 할 수 있는 사람은 없을 것이다. 모두의 저녁 식사를 망칠 수 있었으므로, 아버지는 작품의 효과가 조금 더 천천히 작용하는 새로운 작품을 구상한 것이다.

로스코에게는 관객의 내면 심층부로 들어가는 또 다른 방법이 있었다. 작품의 힘으로 관객을 압도하는 것이 아니라, 관객에게서 다른 선택의 여지를 없애버리는 것이었다. 이는 라우렌치아나 도서관을 보며 벽에 머리를 박는 것 말고는 도리가 없는 상태로 만들겠다는 그의 악명 높은 발언이 뜻하는 것이었다. 뉴욕의 건축가, 특히 식당 인테리어를 담당하는 건축가는 창문이 없는 실내 공간이 마치 바깥을 향해 열린 것처럼 만들어야 했기 때문에, 로스코의 계획은 아이러니했다. 로스코는 정반대로 창문이 필요한 분위기를 조성해 놓고는 닫혀 있는 느낌을 강조하려 했다. 실제로는 방에 창문이 있었으니 훨씬 더 어려운 일이었다.

로스코가 언급한 식당/관객을 향한 악의는 잠시 제쳐두고, 그가 작품으로 방을 봉해서 얻는 건 무엇이었을까? 앞서 그의 벽화 양식에 나타난 건축적 특성에 대해 언급했지만, 닫힌 풍경을 향한 열망은 그가 창조한 제한된 공간의 감각을 넘어선다. 그는 식사 공간에서는 관객이 오랜 시간 머문다는 장점을 극대화하려고 했던 것 같다. 그는 그림이 그 공간에서 가장 중요한 것이 되기보다, 유일한 것이 되길 원했다. 테이블에 앉은 사람은 이를 예술가의 과도한 통제로 느껴, 실제로 폐소공포증에 시달릴 수 있다. 로스코가 원하던 '민감한 관찰자sensitive observer'에게는 작품을 진정으로 감상하는 데 도움을 주고, 방해 요소를 차단하여 내적 집중력을 높여주는 방법이었을 것이다.[8] 그들은 결코 창밖을 바라보지 않았을 것이다.

분노와 함께 환멸을 느낀 로스코는 피셔에게 이렇게 말했다. "식당에서 내 벽화를 걸지 않는다면, 그것이 최고의 칭찬이 되겠죠. 하

지만 그들은 그러지 않을 겁니다. 요즘 사람들은 무엇이든 참아내니까요."[9] 나는 포시즌스가 작업 비용을 지불했다면 벽화를 일단 설치했겠지만, 오래 두지는 않았을 것 같다. 저녁 식사의 담소에는 전혀 도움되지 않았을 테니까.

로스코는 자신의 벽화를 걸기에 적합한 장소가 아니라는 사실을 알면서도, 그 환경에서 작품의 효과를 극대화하기 위해 방의 원래 목적인 식사에 미칠 영향을 무시해버렸다. 다시 말하지만 이는 식당에 대한 악의가 아니라, 즐거운 식사 경험을 제공하는 데 관심이 없었기 때문이다. 그는 오로지 **로스코**적인 경험을 선사하기 위해 노력했고, 그 공간의 기능을 무시할 수 없는 지경에 이르러서야 계약을 파기했다. 그는 식사 공간이라는 배경과 무관하게 영향력 있는 예술 작품을 만드는 데 성공했지만, 그 배경이 작품의 생명력에 미치는 영향도 인식하고 있었다. 그는 전투에서 이겼지만 전쟁에서는 패배했다. 결국 승리한 것은 에피쿠로스*Epikouros** 와 절친한 동료, 쾌락주의*Hedonism*** 였다.[10]

그렇다면 로스코는 왜 그렇게 화가 났을까? 이는 "분노한 남자의 초상*Portrait of an Angry Man*"이라는 부제가 붙은 피셔의 글에서 중심적으로 다루는 내용이다. 이 책에 수록된 〈로스코의 유머〉라는 글에서 나는 아버지의 유머를 진지하게 받아들여야 한다고 주장했지만, 이 우스꽝스러운 폭언의 기저에 깔린 깊은 분노는 부정할 수 없

* 　고대 그리스의 철학자로, 쾌락을 선이라고 보았지만 과도한 쾌락은 고통이기에 절제해야 한다는 금욕적 쾌락주의를 주장했다.
** 　쾌락을 최대의 가치를 지닌 목적이자 최고의 선으로 보는 관점.

다. 피셔는 로스코가 일곱 살에 아버지를 여의고, 열 살에 유럽에서 미국으로 이주했으며, 이방인의 세계에서 유대인으로 살아야 했다는 전형적인 설명을 들려준다. 이러한 요인들이 아버지에게 큰 영향을 미친 것은 사실이다. 그러나 '예술가로서의 마크 로스코'는 그가 20대 중반 이후에 만들어나간 새로운 자아상이며, 나는 시그램 벽화 사건에서 우리가 보아야 할 것은 예술가의 뿌리 깊은 좌절감이라고 말하고 싶다. 한 개인에게서 성격만 분리해낼 수 없다고 확언할 순 없지만, 온전하게 기록되지 않은 그의 과거에 관한 어림짐작을 근거로 들지 않아도 이 상황에서 그가 겪었을 감정적 어려움은 쉽게 이해할 수 있다.

로스코는 고전주의 시기 작품의 진중함이 식당과 어울리지 않는다는 것을 알고 있었다. 그는 식당의 본래 기능을 무시하려 애쓰면서, 그가 원하는 공간으로 재창조하려 했다. 그러나 이를 무시할 수 없는 시점이 왔을 때, 분노가 아닌 패배감에 사로잡혀 계약을 파기했다. 그가 바깥으로 표출한 분노는 사실 믿고 싶은 것만 믿으며 자신을 속이고 2년 동안 환상을 좇은 것에 대한 좌절감이었다. 그가 분노하긴 했을까? 물론이다. 하지만 심리학자로서 알게 된 중요한 사실 중 하나는 타인에게 격렬하게 분노를 표출할 때는 동시에 자신에게 더 크게 화를 낸다는 것이다. 이때 자책감과 분노의 강도는 비례한다. 자책감을 견딜 수도, 이를 반박할 수도 없기에 밖으로 분노를 돌린다. 이는 폐쇄적인 악순환의 고리이며, 자기 비난을 멈춰야 그 고리를 끊을 수 있다.

로스코의 분노는 "부자 놈들"이 아니라 처음부터 이 작업의 최종

사용자, 즉 손님을 향한 것이었다. 식당을 짓는 시작 단계, 아니 그 구상 단계에서부터 문제가 있었던 것이다. 그는 정말로 사무직 회사원과 청소 업체 직원들이 점심시간에 자신의 그림과 유의미한 교감을 할 것이라고 기대했을까? 그는 부자든 가난하든 본질적인 것보다는 사소한 즐거움에 몰두하는 도피주의자로 가득한 세상에 불만을 품고 있었다. 포시즌스는 특히 눈에 띄어서 불쾌감을 주는 예일 뿐이다. 로스코에게 고급스러운 음식은 원하기는커녕 사탕만큼이나 하찮은 것이었고, 오히려 삶의 실존적인 문제에 몰입하는 것을 방해할 뿐이었다. 로스코는 사람들이 고민하고 싶지 않아서 한쪽으로 치워둔 문제들, 인간 세계의 본질적인 리듬, 반복적으로 나타나는 삶과 죽음이라는 영원한 문제에 집중하길 바랐다. 이 중요한 문제들이, 자신에게 웅장한 무대를 선사한 '그들_they_'에게는 그저 장식으로 치부된다는 사실에 화가 났던 것이다. 그들은 로스코로 하여금 편안한 것을 파괴하고, 겉모습을 그럴싸하게 장식하는 것이 아니라 이를 관통하는 것이 그의 역할임을 명확히 알려주었고, 또 강조했다.

이러한 맥락에서 로스코의 불만이 원칙의 문제에서 온 것임을 알 수 있지만, 그 불만은 개인적인 차원에서도 그의 심사를 뒤틀어놓았다. 미완성으로 남은 《예술가의 리얼리티》에 첫 번째로 실린 글 〈예술가의 딜레마〉에 나타난 분노와 같은 것으로, 이는 그가 1939년부터 벌여온 싸움이었다. 첫 문장부터 아버지는 선대 예술가들로부터 부담을 느끼고 있음을 알 수 있다. 그는 예술가로서 진지하게 여겨지고 주목받기 위해 안일함, 피상성, 쾌락주의를 향하는

인간의 자연적인 경향과 맞서 싸운 모든 예술가의 역사를 되새긴다. 그는 예술가가 그 시대뿐 아니라 보편적으로 적용되는 진실을 이야기하고 대중이 이를 경청할 뿐 아니라 숭배하기까지 한 시대, (자신이 이상적으로 생각하는) 고대 그리스와 르네상스 시대의 피렌체를 그리워했다. 하지만 30년 넘게 화가로 그림을 그리면서 진정으로 자신이 원하는 것을 전할 수 없었고, 대화에 적극 참여하는 사람들을 만나기는커녕 누군가 자신의 말에 귀를 기울여주는 일조차 기대하기 어려운 현실을 마주했다.

아버지의 분노는 대부분 좌절된 야망에서 비롯되었다. 이는 개인적인 야망이었다. 아버지는 사랑받고 존경받고 칭송받고 싶어 하는 예술가였다. 그를 성미가 고약한 예술가로 보는 사람들은 그의 실연당한 연인 같은 모습을 바라보는 것이었다. 로스코는 수많은 예술적 좌절을 매우 개인적으로 받아들였다. 그의 작품 하나하나에 자신이 그토록 많이 담겨 있었는데, 어떻게 그러지 않을 수 있겠는가?

로스코의 마음에 이토록 여린 구석이 있는지 의심이 든다면, 피셔를 통해 유명해진 "개자식들"을 비난하는 말을 하기 전에 어떤 말을 했는지 살펴봐야 한다. "다시는 그런 일은 맡지 않을 겁니다. 사실 저는 어떤 그림도 공공장소에 전시되어서는 안 된다고 생각하게 되었죠."[11]

의뢰 작업을 포기하겠다는 말이나 작품 전시에 대한 회의적인 생각은 로스코가 얼마나 감정적인 상태인지 보여주며, 그를 불안하게 하는 것이 대중의 시선임을 알려준다. 시그램 벽화 작업에 "악의적인 의도"가 있었다는 발언을 얼마나 심각하게 받아들여야 하는지 고민하는 사람이라면, "다시는 그런 일을 맡지 않겠습니다"(이후 두

256

번 벽화를 의뢰받아 만들었고, 세 번째 작업까지 약속했다)라는 말과 "공공 장소"에 그림을 거는 일에 관한 발언(2년 후 뉴욕 현대미술관에서 역사 적인 마크 로스코 전시회가 열렸다)에도 그 의도를 따지고 들어야 할 것 이다. 로스코는 방어적인 말도 공격적인 말도 꽤 많이 했지만, 이는 모두 대중으로부터 부정적인 관심을 받고 있다는 생각과 이로 인한 수치심에서 온 것들이다.

따라서 시그램 벽화를 작업할 때 그가 스스로 계약을 파기하게 될 것을 예상하고 극소수의 사람에게 사랑받을 작품을 그렸다고 해 도 놀랍지 않다. 로스코가 쏟아낸 분노의 말을 보면, 그가 '그들they' 이 자신을 거부하기 전에 먼저 '그들them'을 거부했다는 것을 알 수 있으며, 계약을 파기함으로써 안전한 위치로 돌아왔다. 하지만 그는 자신의 실력에 가장 크게 좌절했다. 마침내 그는 구체적이고 심오 한 것을 선포할 수 있는 공적인 공간, 발표의 장을 얻었지만 너무나 도 오염된 것이었다. 잠시 부풀었던 풍선에서 공기가 빠져나가는 소 리가 들리는 듯하다. 또한 그 공적 장소는 아주 부유한 극소수만 들 어올 수 있는 장소였다. 샐러드와 디저트가 제공되는 명상의 신전 이었다. 그러나 그 자리에 술이 돌고 비즈니스 거래가 시작되면, 그 신전이 돌이킬 수 없이 더럽혀진다는 것을 로스코는 알았다.

로스코가 부유하고 힘 있는 자들을 그토록 못마땅하게 여기는 것 은 그들이 그의 적이면서 때로는 그의 후원자이기 때문이다. 예술 가로서 로스코는 그가 창작하고 싶은 것, 혹은 그가 창작해야만 하 는 것을 그리고자 했다. 그러나 부유한 이들은 자신의 돈으로 성공 을 맛볼 예술가, 때로는 별 볼 일 없는 예술가를 선택해 대중의 취향

을 좌우했다. 예술가로 먹고살아야 하는 처지였던 로스코는 수십 년 전《예술가의 리얼리티》에서 언급한 것처럼 후원자에게 종속되고 만다. 이러한 종속은 원칙과 개인적 목표와 현실이 교차하는 불편한 지점, 바로 돈으로 귀결된다. 계약서에 적힌 어마어마한 금액은 로스코의 자율성을 빼앗고, 심지어 노예가 된 듯한 느낌마저 준다. 그는 자신의 금전적 필요에 얽매여 예술적 원칙을 전적으로 따를 수 없게 된다. 다른 사람의 기쁨을 위해 그리는 그림은 자신의 예술적 결정으로 만들어진 것이 아니다. 그의 영혼을 채우기 위해서가 아니라 배를 채우기 위해 그림을 그리는 것이다.

후원자가 있든 없든 예술가에게는 늘 타협이 필요하다. 자신의 예술 작품을 생계 수단으로 삼으려면, 팔릴 만한 작품을 그려야 한다. 혹은 자신의 작품을 판매하려면, 예술가가 자신 있게 세상에 내세울 수 있는 작품이어야 한다. 아버지는 시그램 벽화 작업에서 그런 타협을 너무 분명하게 인지했고, 거액의 의뢰비도 견딜 수 없이 불편했다. 그래서 그는 모두를 불행하게 만드는 것이 분명한 자신과 타협하기로 했다. 로스코는 '그들의*their*' 돈이 정말 필요했지만, 이 돈은 로스코가 그들을 위해, 그들이 원하는 무언가를 위해 일하고 있음을 의미했다. 자신이 해야만 하는 일을 자유롭게 할 수 없었던 로스코는 자신이 원하는 일뿐 아니라, 그들이 원치 않는다고 생각한 것까지 해버렸다. 그에겐 둘 다 해버리거나 아무것도 안 하는 선택지밖에 없었다. 아버지는 이미 그들을 거절한 상태에서 그들에게 거절해달라고 간청한 셈이다.

시그램 벽화 의뢰는 전제부터 잘못되었기에 애초부터 실패할 가

능성이 농후했고, 어차피 로스코의 이중적인 입장 때문에 어떤 식으로든 중단될 것이었다. 그는 내적 갈등을 수습할 수 없었기 때문에 자신이 진정으로 추구했던 것을 타협하게 만드는 외부 세계에 맞섰다. 내가 아버지의 적을 '그들*they*'과 '그들*them*'이라고 구분한 것은 아버지가 벌였던 전투의 규모를 보여주기 위함이다. 시그램 벽화 사건에서 적이 누구였는지는 명확하지 않다. 이는 일생일대의 갈등을 선명하게 보여주었을 뿐이다. 로스코는 풍차를 향해 돌진한 것이다.* 1920년대부터 자신을 괴롭혀온, 예술가가 존재한 이래로 계속 예술가를 괴롭혀온 풍차 말이다.

아버지는 다시 정신을 차리고 작품에 걸맞은 시간과 장소를 기다리며 작품을 보관했다. 그러나 그는 그러면서 엄청난 좌절감을 느꼈다. 그는 그림을 장식품으로 여기는 의뢰의 의도를 위반하는 일종의 투쟁, 이긴다 해도 아무런 가치가 없는 자신과의 투쟁에 자신을 쏟아부어 이겼기 때문이다. 시간이 지난 후에는 이 의뢰로 인해 기념비적인 작품을 만들었고 덕분에 전성기가 찾아왔다는 것을 깨달았지만, 당시의 로스코가 이를 알 턱이 없었다. 그는 자신의 예술적·철학적 사상을 새롭고 더 심오한 방식으로 표현하기에 적합한 공간을 찾아야 한다고만 생각했다. 로스코는 자신을 속였지만, 자신의 벽화를 실패작으로 만들지는 않았다. 그는 굴욕감을 느꼈지만

* 미겔 데 세르반테스의 소설 《돈키호테》에 나온 장면에 빗대어 표현한 구절이다. 소설의 주인공 이달고는 기사 소설을 너무 많이 읽어 현실 감각을 잃고 자신을 '돈키호테'라 칭하며 스스로 편력 기사가 된다. 그는 비루한 말 로시난테를 타고 길을 가다 풍차를 만났는데, 마법사 플레톤이 거인을 풍차로 바꿔놓았다고 생각해 풍차를 향해 돌진한다.

이를 공개적으로 표현하지 않을 만큼은 현명했다.

　시그램 벽화 사건으로 부딪힌 문제에 골몰하던 아버지는 자신이 겪은 것보다 훨씬 커다란 사건들이 이미 있었다는 사실을 깨달았을 것이다. 그가 결국 작품을 다시 가져온 것처럼 비슷한 결정을 내렸던 이전 세대의 예술가들과 함께, 논란 속에서 탄생한 위대한 공공미술 작품들, 전시 장소의 방해 요인 때문에 실패하거나 이를 극복하고 성공한 작품들을 떠올렸을 것이다. 그는 이 신화를 물려받았으며, 재미가 있든 없든 그 역사에 자신의 신화를 덧붙인 셈이었다. 시스티나 예배당 천장화를 본다면, 누구나 바닥에 누워 천장을 바라보는 미켈란젤로를 떠올리지 않을까? 마찬가지로 빌라 데이 미스테리에서는 누구나 베수비오 화산 폭발 이후의 폐허를 상상하지 않을까? 시그램 벽화도 마찬가지다. 테이트 갤러리, 가와무라 기념미술관, 내셔널 갤러리에 세심하게 설치된 시그램 벽화를 보면, 벽화가 작품 그 자체로는 매우 성공적이라는 사실은 의심의 여지가 없다. 벽화가 어떤 우여곡절을 거쳐 승리를 거머쥐고 이 자리에 섰는지 이해하는 것은 벽화에 특별한 에너지와 관심을 부여한다. 벽화는 벽화를 둘러싼 신화와 떼려야 뗄 수 없는 관계다.

　로스코에게도 마찬가지다. 미켈란젤로에 대한 인상이 그의 유명한 작품에 의해 만들어지는 것처럼, 로스코에 대한 인상도 일부는 그가 직면했던 갈등과 시그램 벽화와 관련해 그가 일으킨 논란에서 만들어진다. 로스코라는 인물에 대한 이러한 생각들은 그를 넘어, 미켈란젤로와 다른 거장들을 넘어 예술가란 무엇이며 그들은 무엇을 하는지, 사회에서 그들의 역할은 무엇인지에 관한 더 깊이 있는

논의로 확장된다. 로스코는 존슨, 시그램, 그리고 연관된 다른 모든 것과 함께 현대 문화에 있어 중요한 주제를 건드리는 연극에서 이 주제를 대표하는 역할을 맡았다. 그의 역할을 세 문장으로 요약하자면 이렇다.

- 돈 많은 기득권층에 겁없이 맞서는 약자들의 영웅인 예술가
- 현대인의 사고방식에 뿌리내린 나르시시즘의 화신으로서의 예술가, 자신의 뜻대로 되지 않는 현실에 부딪혔을 때 성질을 부리는 버릇없는 아이
- 철학적인 선구자로서의 예술가, 편의주의에 대한 원칙의 승리

이보다 범주를 세분화하지는 않겠다. 이미 자명하기 때문이다. 이 역할들은 무대나 스크린에서 쉽게 볼 수 있는 신화적인 역할로, 대담하고 이기적이며 윤리적이거나 고결한, 인간의 최고의 충동과 최악의 충동을 아우르고 있는 전형적인 인물이자 일종의 원형이다. 이 인물들은 다양한 인간의 전형이면서 인간의 핵심적이고 보편적인 동기를 보여준다. 우리는 이 유형들을 뚜렷하게 구분하고 싶어 하지만, 이러한 유형들은 관념의 영역에서 역사에 기록될 수 있는 행위의 영역으로 넘어올 때 필연적으로 뒤섞이게 되어 있다.

존슨은 아버지를 위의 세 유형 중 두 번째 유형에 포함해버렸다 (BBC 다큐멘터리 〈로스코의 방*Rothko's Room*〉에서 존슨이 이에 관해 열변을 토하는 모습을 볼 수 있다).[12] 예술은 그저 안방 드라마의 소재에 그치는 건 아닌 듯하다. 물론 그의 열변은 옳다. 시그램 벽화 작업은 로

스코의 코끼리 같은 반항심, 즉 누가 뭐라 해도 하고 싶은 대로 하겠다는 로스코의 유치한 고집이 분명하지 않은가? 이기적이고 어리석으며 자기파괴적인 두 살짜리 아이처럼, 그는 절대 남의 말을 듣지 않을 것이다. 그러나 이러한 예술가로서의 고집은 절대적으로 필요한 것이기도 하다. 예술가는 이기적일 수밖에 없고, 그래야만 한다(물론 곤란한 상황에 처한 예술가의 동료로부터 질색하는 메일이 쇄도할 것이다). 그들은 규칙, 타인의 요구, 실용성, 특히 현실을 고려하지 않고 자신만의 독특한 목표를 추구해야 한다. 타협하지 않은 지점에서 작품이 시작되어야 위대한 작품이 탄생한다. 아니면 아름다운 노래 대신 쉰 목소리가 나올 것이다.

창의성이 몰입의 영역에서 결실의 영역으로 나아가려면 대담함이 필요하다. 신념을 실천으로 옮겨야 하며, 예술가가 나중으로 미뤄둔 문제들과 "아니다"라고 말하며 예술가를 부정하는 사람들을 물리치거나 그들에게 맞설 준비가 되어 있어야 한다. 저항(특히 자신의 저항)에 굴하지 않고 타인을 자신의 대의에 동참시켜야 한다. 예술가는 관습을 무시하고 자기 예술의 필연성을 설득해야 한다. 무엇보다 단순히 무언가를 만드는 것이 아니라 어떤 목표를 위해 싸워야 하며, 모든 역경을 극복하고 영광스러운 승리를 쟁취할 수 있다고 자신을 독려해야 한다.

예술가의 대담함이 무대에 드라마를 가져다준다면, 이를 가능하게 하는 것은 그들의 투쟁을 뒷받침하는 원칙이다. 아무거나 밀고 나가거나 무언가를 그저 잘하는 것이 아니라, 옳은 일, 윤리적인 일에 투신해야 한다. 우리는 고귀한 감정, 특히 고귀한 행동에 반응한

다. 이는 모두가 열망하는 것으로, 그것이 공적으로 실현되었을 때 괄목할 만한 성과를 넘어 하나의 신화가 된다. 로스코는 벽화가 전시될 장소의 온갖 제약에도 불구하고 위대한 벽화를 그려 예술적 재능을 인정받았다. 그의 경력에 결정적인 도움을 줄 수 있는 의뢰 작업의 계약을 결국 파기하고 모든 돈을 돌려주었을 때, 가장 고결한 인간의 열망에 부합하는 원칙에 따라 행동했기 때문에 시대를 초월하여 공감을 불러일으키는 신화를 창조해냈다. 그는 하나의 원형이 된 것이다.

나아가 보다 보편적인 관점에서 예술가가 문화에서 어떤 역할을 수행하고 있으며, 예술가에게 어떤 역할을 요청해야 하는지 질문해야 한다. 인간은 좋은 의도, 대담한 뜻, 자신의 것을 얻기 위한 완고함으로 가득 차 있다. 하지만 과연 얼마나 많은 이가 자신의 열망을 실현하려고 행동에 나설까? 그것이 바로 예술가의 역할이다. 예술가는 자신의 신념을 추구할 뿐 아니라, 우리가 미처 행동으로 옮기지 못한 일에 착수한다. 그들은 대부분 자신만의 신념을 좇지만 종종 화려한 무대에 오르고, 자신의 작품을 창작할 뿐 아니라 모두에게 영감을 주는 신화를 만들어낸다. 거대한 록펠러 센터에 자신의 신념을 담은 벽화를 그려 넬슨 록펠러에 맞섰던 디에고 리베라*Di-ego Rivera*처럼 행동할 수 있는 사람이 얼마나 있을까? 2년간의 노

* 멕시코의 화가(1886~1957)로, 멕시코의 신화, 역사, 민중의 일상을 담은 벽화로 유명하다. 라틴 아메리카에서 온 백인 기득권층에 맞서 인디오와 메스티소(에스파냐계 백인과 인디오의 혼혈 인종)의 권리와 문화를 옹호하기 하기 위한 벽화 운동의 중추로 활동했다.

력과 자신이 완성한 대작이 눈앞에서 무너져 내릴 것을 알면서도 그렇게 할 수 있는 사람이 얼마나 될까?* 우리는 예술가가 품은 신념의 비현실성, 이상의 특이성, 막다른 길에 다다를지라도 이를 추구하는 집요함 때문에 예술가를 조롱하기도 한다. "우리보다 퍽이나 훌륭한 사람들"이라고 비꼬는 식이다. 하지만 그들은 우리의 양심이자 영감의 원천이며, 진정으로 믿는 것을 포기하지 않고 추구할 때 어떤 결과를 얻을 수 있는지 보여주는 선도자다. 진정한 의미에서 신화적인 영웅이다.

편리함과 쾌락주의에 젖어 지내면서 이상을 좇는 일을 예술가에게만 맡겨둔다면, 로스코의 독설이 우리에게도 뼈아프게 들릴 수 있다. 예술가가 조롱을 견디며 기꺼이 일할 수 있는 시간은 길지 않을 수 있다. 그들이 항상 우리를 대신해 심오한 철학적 성찰을 길어 올리지는 못할 것이다. 예술가는 우리의 의식 수준으로부터 작업의 원가를 책정하는지도 모른다. 부유하든 아니든, 우리가 포시즌스에서 저녁을 먹듯 로스코의 예술을 보여주기식으로 소비한다면, 로스코가 비난한 "부자 놈들"이나 마찬가지일 수 있다. 우리도 그의 작품이 부유층의 장난감, 권력의 징표, 기득권의 트로피로 전락하는 것에 어느 정도 책임이 있지 않을까? 우리는 그저 다음 세대의 소비자일 뿐일까? 시그램 벽화나 그의 작품을 감상하기 전에, 잠시 멈춰서 고민해야 한다. 우리에겐 보고 느끼고 생각해야 할, 타협해서는 안

* 리베라는 록펠러 재단의 요청을 받아 록펠러 센터 라디오시티 홀에 벽화를 그렸는데, 혁명과 노동자를 찬양하는 내용에 레닌의 얼굴을 그려넣었고, 이후 벽화는 파괴되었다.

될 의무가 있다. 그렇지 않으면 로스코의 작품은 우리 허리의 지방처럼 불필요한 것이 되어버리며, 우리 역시 공허해 보이는 그의 그림 속 이미지처럼 텅 비어버릴지도 모른다.

벽화와 아버지의 창작 과정과 우리의 관계에 관해 한 번 더 살펴보면서 시그램 벽화에 대한 고찰을 마무리하려 한다. 지금까지 시그램 벽화를 둘러싼 신화적 요소에 초점을 맞추었고, 이에 관해 알려진 사실들을 다시 검토했다. 그중 시그램이라는 이름 자체도 중요한데, 이는 벽화가 만들어진 장소를 가리키는 것도, 지금 전시된 장소를 가리키는 것도 아니다. 바로 벽화를 둘러싼 신화가 만들어진 장소다. 다른 층위에서, 그리고 조금 다른 종류의 신화의 맥락에서 로스코는 처음부터 그 신화적인 장소와 관계를 맺고 있었다.

로스코가 벽화 작업을 시작했을 당시 시그램 빌딩은 한참 공사 중이었다. 술, 돈, 권력이 연상되는 이름의 건물이었지만, 아직 물리적 실체로 완성된 상태는 아니었다. 시그램이라는 건물은 모더니즘의 상징이 될 예정이었고, 아버지도 그 외에 아는 바가 없었다. 시그램은 구성 요소와 본질을 지닌 하나의 관념이었지만, 아직 실제로 존재하는 것은 아니었다. 아직 실재하지 않는 장소와 목적, 탄생하고 있는 관념과 장소라는 개념적 측면은 벽화 작업의 최종 결과, 즉 이 벽화의 성공과 계약 파기에 중요한 역할을 했다. 이 개념적 측면이 로스코에게 경탄할 만한 영향력과 중요성을 갖는 작업을 창조할 자유를 주었다. 동시에 그가 처음에는 알지 못했던 현실에 부딪혀 신화적 위치에서 추락한 사건에 더욱 큰 울림을 주었다.

건물이 아직 개념적으로만 존재한 덕분에 아버지는 자신의 그림을 전시할 공간을 원하는 형태로 상상할 수 있었다. 우리는 그 상상이 존슨에 의해 만들어진 것이든 아니든, 얼마나 오래 고민한 결과인지 알고 있다. 로스코의 작품은 크기만 정해져 있을 뿐, 작품의 목적을 비롯한 다른 모든 것은 정해져 있지 않았다. 부자 놈들을 구역질나게 하겠다는 말이 진심이었다 해도 이는 나중에 생긴 의도였다. 애초에 아버지의 목표는 관객을 작품에 참여시키는 것이었고, 자신의 작품이 완성되기 전까지 생김새를 볼 수 없는 공간에 놓일 첫 작품을 상상하며 작업을 시작했다.

유리와 강철로 이루어진 건물은 아직 구체적인 실체가 아니었기에, 로스코는 가상의 공간, 신화적인 공간, 현실보다는 관념에 가까운 공간, 목적과 분위기를 자유롭게 꿈꿀 수 있는 공간을 상상하며 작업했다. 기능적이면서 아무나 접근할 수 없는 배타적인 공간을 위한 작업이 아니라, 공론의 장으로서 그 중요성이 무한히 확장할 수 있는 공간을 위한 작업이었다. 로스코가 발휘한 유연성에는 물론 여러 아이러니가 있었는데, 특히 바우하우스의 실용주의를 단호하게 표방하는 검고 거대하고 완벽한 비석처럼 선 상징적인 시그램 빌딩이 그 아이러니를 두드러지게 만들었다. 그곳은 꿈이 태어날 수 없고 용인되지도 않는 공간이었다.

시그램 빌딩은 여전히 뉴욕에서 가장 유명한 명소 중 하나다. 건축학적으로 큰 영향을 미쳐 그 주변은 물론 뉴욕 전역에 수백 개의 비슷한 건물이 들어서며 마천루를 탄생시키는 데 기여했다. 포시즌스가 뉴욕에서 가장 유명한 식당이었듯, 이 건물의 명성도 여전하

다. 이러한 명성에서도 아이러니를 발견할 수 있는데, 벽화가 처음 목적과는 전혀 다른 지점에 이르렀기 때문이다. 로스코는 공공 미술을 향한 열망을 불태우며 웅장한 규모의 작품에 착수했지만, 결국 지극히 사적이고 내밀한 것을 완성할 수밖에 없었다. 그는 하나의 신전을 세우는 대신 자신이 한때 구상했던, 고독한 관객을 위한 노변의 예배당을, 군중이 모이는 장소가 아니라 홀로 명상하는 공간을 만들었다. 그는 그런 작업 말고는 완성할 수 없었던 모양이다.

이러한 관점은 벽화 사건을 둘러싼 갈등을 성공적으로 포착한 연극 〈레드Red〉에 나타난 충격적인 왜곡을 상기시킨다. 연극적 효과를 위해(극적 관점에서는 필요했을 수 있지만) 작가는 극의 중심에 아버지의 조수를 두는데, 사실 그 조수는 아버지가 작품을 그릴 때는 없었던 사람이다. 사소한 부분이지만 아버지가 그림을 그리는 여정은 본질적으로 고독한 여정이라는, 모든 로스코 작품의 창작 과정이 지닌 본질적인 요소를 훼손하는 설정이다. 이 여정은 우리 각자의 여정이 그렇듯 궁극적으로 혼자인 **실존적** 여정이다. 또한 인간 존재의 고독한 여정은 그가 주제로 삼았던 인간 조건의 비극에서 근본적인 요소다. 시그램 벽화는 이를 잘 드러내는 작품이다. 그가 한 가지 색으로 표현해낸 텅 빈 듯한 풍경은 바로 고독에 대한 은유다. 로스코는 자신이 지나온 고독한 여정을, 관객들도 똑같이 걸어가길 바랐을 것이다.

아버지의 작품은 음악이나 무용처럼 감상에 재창조적 행위가 수반되어야 작품이 온전히 실현되는, 시각 예술에서는 드문 사례다. 관객은 작품을 마주한 순간 아버지가 작품을 만들며 지나온 고독한

여정을 재현하게 된다. 원래 그렇게 존재했던 것처럼, 관객은 작품이 자신을 위해 존재하는 것으로 만들어야 한다. 이는 레스토랑이나 사무실 건물에서는 도저히 일어날 수 없는 일이다. 시그램 벽화는 어느 곳에 있든 우리에게 영향을 미칠 수 있는 유연성을 지녔다. 로스코는 자신만의 가상적 공간, 고독한 여행자를 위한 지극히 사적인 공간을 만들어 관객을 재창조의 과정으로 초대한다.

무제

Untitled

그 주에만 〈무제〉(1969)의 이미지를 보내달라는 요청을 네 번째로 받았다. 이런 요청을 받으면 불만스러운 한숨이 나오곤 하지만, 모든 인내심을 동원하여 요청하는 '〈무제〉(1969)'가 어떤 작품인지 물어보았다. 이와 '제목'이 같은 로스코의 작품은 거의 150점에 달하기 때문이다. 우리가 모호한 목록을 헤집고 있는 것은 분명했다. 게다가 1969년 캔버스 작품과 종이 작품 중에도 크기가 동일한 여러 연작이 있기 때문에, 크기를 안다고 해도 별다른 도움이 되지 않는다. 게다가 파생된 작품까지 합친다면? 대부분 검은색 작품은 검은색 작품을 낳는다. 아버지가 구상한 것과 **전혀** 다른, "미지의 세계를 향한 모험"을 하고 있는 셈이다.

내게 이미지를 요청한 신참 편집자는 준비가 부족해 보였다. 본인은 작품을 본 적도 없고 마감일이 촉박해서 **오늘 당장** 이미지가 필

요하다는 사실 외에는 정보를 주지 않았기 때문이다. 자칭 로스코의 관리인인 내가 그 편집자를 위해 수수께끼를 풀 수 있다면, 비슷한 모든 질문을 해결하는 것도 내 몫일 것이다. 여전히 이 문제를 해결하기 위해 내 인생을 번복해야 할 것 같은 약간의 좌절감이 든다는 사실을 독자들에게 고백하고 싶다.

이 사건을 겪으며 나는 미시간 주에 있는 전설적인 대학 도시인 앤아버의 어느 논문 제본소 벽에 붙은 안내판을 떠올렸다.

사전 준비가 부족한 건 당신의 문제다
우리에겐 전혀 시급한 문제가 아니다

이 대구를 보고 멀미가 날 수 있는데, 이는 진실을 담고 있다. 나는 그 제본소 카운터 앞에 박사 과정 학생들이 끝없이 늘어선 모습을 생생히 기억한다. 그들은 조금이라도 더 두툼해 보이길 바라는 종이 뭉치를 손에 꽉 쥐고 있었고, 얼굴에는 렌즈가 얼룩진 검은 테 안경을 걸쳤다. 머리는 몇 주 동안 전혀 다듬지 않은 듯했고, 볼은 사춘기 이래로 처음 피어오른 여드름으로 가득했다. 네, 제본하려면 최소 3주가 걸린다는 건 아는데요. 하지만 논문 심사는 4일 남았는걸요. 이번 한 번만 어떻게든 해주시면 안 될까요?

우리는 로스코의 그림 세계와 머나먼 곳에 살고 있는 듯하지만, 사실 그 거리는 그리 멀지 않다. 아버지가 작품의 제목을 나와 여러분의 문제로 남겨둔 데에는 분명한 이유가 있었다. 실제로 로스코의 작품 제목은 매우 중요한 문제다. 작품을 식별하고 구분해야 하

는 현실적인 필요성 때문이며, 실제로 이 작업은 엄청나게 어렵다. 그러나 그림 제목이 그림의 본질을 파악하는 능력에 상당한 영향을 줄 수 있다는, 그림의 본질과 연관된 훨씬 심오한 이유도 있다.

주변적인 요소임에도 불구하고, 아니 바로 주변적인 요소이기에 제목은 우리가 로스코의 작품을 보고 이해하고 교감하는 방식의 핵심이 된다. 그 이유를 설명하기 전에, 고전주의 시기 작품의 효과가 효과가 취약하다는 전제에서 이 논의가 출발한다는 것을 염두에 두었으면 좋겠다. 작품이 매우 단순하기 때문이다. 한눈에 봤을 때 배경과 커다란 직사각형을 채운 색만 보이기에, 그것이 전부라고 여기기 쉽다. 아버지의 유산을 지키는 수호자이자 옹호자로서 나의 일은 대부분 이런 일이 최대한 일어나지 않도록 노력하는 것이다. 그래서 나는 제목에 맞서 창을 빼들었다.

먼저 1946년 이후 아버지가 자신의 작품에 한 번도 제목을 붙이지 않았다는 사실에 주목해야 한다. 예외가 없겠냐는 흔한 아우성이 내 머릿속을 울리자, 나는 곧 한 작품을 떠올렸다. 1954년에 그린 〈마티스에 대한 오마주Homage to Matisse〉다. 이밖에 제목이 있는 다른 작품은 장담컨대 없을 것이다.

1946년 로스코가 완전한 추상화의 길로 접어든 후, 그의 그림은 모두 '무제'가 되었다. 이것은 자연스럽게 벌어진 일도, 우연한 사건도, 무심함의 결과도 아니다. 관객과의 소통에 관심을 갖고 수십 년 동안 직접 소통할 수 있는 언어를 찾기 위해 노력한 아버지가 이런 문제를 아무렇게나 결정했을 리 없다. 또한 그림의 제목을 없애 자신의 새로운 추상화가 외적인 내용을 제거하고 오로지 시각적 영역

에서만 작용한다는 신호를 보낸 것이라고 생각하지도 않는다. 로스코의 작품을 조금이라도 아는 사람이라면, 그가 원대한 주제를 표현하고 시대를 초월한 심오한 질문을 탐구하려 했음을 안다. 오히려 아버지는 그림을 통해 너무 많은 것을 말하려 한다고 비난받기도 했다. 1946년은 그와 아돌프 고틀리브가 "하찮은 것을 대상으로 한 훌륭한 회화란 있을 수 없다"라는 유명한 말을 남긴 지 불과 몇 년 지나지 않은 시점이기도 했다.[1] 로스코는 예술과 관객의 교감에서 제목을 제외하기로 결심한 것이 분명하다.

의도적으로 제목에서 벗어나려 했음에도 불구하고 1948년의 몇몇 작품에는 다시 제목을 붙였다. 왜 1948년일까? 그해 아버지는 페기 구겐하임*Marguerite Guggenheim*의 금세기 미술 갤러리*Art of This Century gallery*를 인수한 베터 파슨스*Betty Parsons***가 개최한 전시회에서 처음으로 완전한 추상화를 선보였다. 파슨스는 갤러리에서 구겐하임의 흔적을 말끔히 지워버렸다. 이 전시에서 아버지의 작품이 실제로 **판매될** 가능성도 있었다. 아버지는 파슨스 '무리'의 일원이 되었기 때문에, 작품 구매와 판매에 용이하도록 작품을 식별할 이름을 지어야 한다는 압박감을 느꼈다. 이러한 필요성에 아버지가 구체적이거나 직접적인 반응을 보였는지는 알 수 없으나, 전시 초기의 상황을 살펴보면 아버지가 되도록 제목을 붙이지 않으

* 미국의 전설적인 미술품 수집가이자 후원자(1898~1979)로, 잭슨 폴록을 비롯해 많은 근현대 화가를 발굴하였다.

** 미국의 미술품 수집가(1900~1982)로, 추상표현주의 초기 작품을 적극적으로 판매한 것으로 유명하다.

려고 했다는 것은 알 수 있다.

그는 작품 제목을 가장 일반적이면서 별다른 표현적 의미가 없는 번호로 매기기 시작했다. 누나는 실제로 그림에 번호를 매긴 사람은 어머니라고 알려주었는데, 이는 아버지의 모든 문제에서 두 사람이 동등한 결정권을 갖고 있었음을 암시한다. 그러나 번호를 매기는 것에도 문제가 있다. 아무리 좋게 봐줘도 무작위적이다. 아버지가 붙인 숫자는 매년 처음으로 돌아갔다. 1949년에도 10번이(사실 두 작품이나 있다), 1950년에도 10번이 있다. 실제로는 해가 시작할 때 번호를 새로 부여한 것이 아니라, 대략 1년에 한 번씩 전시회가 열릴 때마다 이에 맞춰 번호를 붙인 것으로 보인다. 이는 번호와 작품이 그려진 순서가 일치하지 않는 이유, 전시되지 않은 그림들에 번호가 없는 이유, 여러 개의 번호가 붙은 그림이 많은 이유를 설명해준다. 번호가 두 개 이상 붙은 로스코의 작품은 대부분 여러 전시회에 출품되었다. 만약 번호가 중요했다면 그림에 붙여진 번호는 바뀌지 않았을 것이다. 대신 그림이 두 번째로 전시될 때 다른 작품과 정렬하기 위해 다시 번호를 부여해야 했을 수도 있다. 여기에는 예외가 없다! 이는 로스코가 제목이라는 문제에 얼마나 무관심했는지를 보여주는 분명한 지표다.

로스코가 시드니 재니스*** 갤러리 *Sidney Janis Gallery*로 옮긴 1954년 무렵부터 제목을 색명으로 붙이기 시작했지만, 번호 제목은 1960년대까지 계속되어 두 방식이 병행되었고, 때로는 색명 제목과

*** 　의류사업가이자 미술품 수집가(1896~1989)로, 추상표현주의 작가를 비롯해 호안 미로, 피에트 몬드리안 등의 작품을 전시하면서 명성을 얻었다.

번호 제목이 동시에 붙기도 했다. 번호 제목이 붙은 작품보다 '붉은 색 위에 주황색과 붉은색' 같은 색명 제목이 붙은 작품이 훨씬 적지만, 많은 사람이 로스코의 그림 하면 후자의 제목을 떠올린다. 색 조합으로 제목을 지정하는 것이 어떻게 시작되었는지는 알려져 있지 않다. 아마 재니스나 전시를 준비하던 누군가가 좀 더 기억에 남을 만한 제목, 즉 관객(잠재적 구매자)이 자신이 본 그림을 기억하고 식별할 수 있는 설명적이면서 연상적인 제목을 원했을 것이다. 아버지는 이때도 별다른 반응을 하지 않은 것이 분명하다. 애초에 아버지가 이렇게 제목을 붙이는 것을 왜 허용했는지 당혹스러울 따름이다.

로스코의 드로잉이나 종이 그림에는 기본적으로 제목이 붙지 않는다는 사실은, 제목을 붙인 사람이 누구였는지 짐작할 수 있게 해준다. 드로잉이나 종이 그림은 미술관이나 갤러리에 전시되는 경우가 드물었고,[2] 전시되더라도 나중에 제목과 그림이 함께 수록되는 카탈로그에는 제목이 붙어 있지 않은 경우가 많았다. 따라서 로스코의 종이 그림은 사실상 제목이 없다. 제목이 붙은 작품은 모두 아버지가 돌아가신 후 작품의 가치가 높아져 미술품 경매사나 판매자가 일반적으로 알아볼 수 있는 제목을 붙이라고 권하여 붙여진 것이다.

제목을 붙이는 문제는 분명 중요한 사안이지만, 자칫 제목의 선택이 문제를 악화시킬 수 있다. 제목의 색이 실제 작품의 색과 맞지 않는 경우도 많아 시간이 지나면서 그림의 색이 어떻게 변화했는지 기록하기도 한다. 전설적인 아트 딜러의 안목에 의문을 불러오는 일도 흔하다. 색명 제목은 아이러니하게도 작품의 존재 이유를 명확히 보여주기보다는 혼란만 일으킨다. 게다가 제목 자체가 짜증을

유발할 때도 많은데, 보통 너무 속이 보이거나(샤프란*Saffron*) 실패한 경우다(주황색과 노란색*Orange and Yellow*).

최대한 공정한 관점에서 보자면, 색명으로 제목을 붙인 사람은 작품의 추상적인 성격을 세심하게 고려하여, 가능한 한 중립적인 제목을 붙이려 노력한 것이라고 믿고 싶다. 문제는 관객이 보게 될 것, 또는 이미 본 것을 설명하는 제목을 붙이면, 로스코의 그림을 감상할 때 경험하는 발견의 과정을 방해한다는 것이다. 그런 기초적인 관찰로는 로스코의 그림이 무엇인지 알 수 없다. 관객은 그림을 스스로 이해해야 하며, 그것은 그림을 감상하는 여정의 중대한 부분이다. 주어진 주제에 대해 글을 쓰는 것과 관객이 스스로 만든 주제, 즉 텍스트에서 얻은 주제로 글을 쓰는 것의 차이다. 마치 아래 두 질문에 답변하는 것처럼 말이다.

세르게이 프로코피예프의 초기 피아노 작품에 대해 토론하시오.

도발적인 작곡가 세르게이 프로코피예프의 초기 피아노 작품에 대해 토론하시오.

정보를 제공한 다른 사람의 관점으로 문제에 접근하면, 우리가 해당 주제에 대해 특정한 지식과 관점을 갖고 있더라도 접근 방식은 크게 달라진다.

이것이 제목에 관한 문제의 핵심이다. 제목을 읽는 순간 그림을 읽는 방식은 근본적으로 편향될 수밖에 없다. 색명 제목은 색을 기

정사실처럼 제시하기 때문에 눈에 비친 색에 대한 선입견을 만든다. 제목이 그림의 색을 규정하고 색이 그림의 주요하고 결정적인 표현 수단이라서 제목으로 붙여졌다고 생각하게 만드는 치명적인 문제를 야기한다. 심지어는 색이 그림의 전부라고 여길 수도 있다. 비교적 드문 형식에 관해 언급한 제목(예를 들어 연보라색 교차*Mauve Intersection*)도 이 문제에서 나을 것이 없다. 그저 관객이 그림의 작은 형식적 요소에 집중하게 만들 뿐이며, 결국 색이 다시 주목받는다. 따라서 제목은 그림의 내용을 가장 기본적인 수준에서 왜곡하여, 예술가의 것도 관객의 것도 아닌 렌즈로 관객의 시야를 굴절한다.

특히 로스코 그림에서 색명 제목의 영향은 단순한 왜곡을 넘어서는 파괴적인 수준인데, 작품의 전체적인 메시지를 표면적인 층위로 옮겨버리기 때문이다. 색을 설명하는 제목은 관객에게 색이 작품에 관여해야 할 층위라는 암시를 준다. 눈에 보이는 실체가 뚜렷한 작품이라면 이러한 효과가 미미할 수 있지만, 로스코의 작품은 매우 섬세하고 위태로울 정도로 공허에 가까워서, 잘못된 접근 방향은 관객이 표면의 색채 뒤에 무엇이 있는지, 그것을 통해 무엇을 전하고자 하는지 파악하는 것을 심각하게 방해한다. 작품에 접근하는 방법을 모르거나 작품이 어떻게 작용하는지 이해하지 못하는 관객이라면, 당연히 자신이 가진 모든 수단을 활용한다. 여기서 색명 제목은 목발처럼 관객을 보조하는데, 로스코의 그림이 결국 색채의 나열일 뿐이라고 오해하게 만들 수 있다. 그림을 단순한 색(때로는 형태)으로 축약하는 제목은 색과 형태의 한계에서 벗어나려는 작품의 시도를 차단하고, 관객을 그 한계 안에 가둬버린다.

하지만 제목은 관객의 시선을 사로잡고 대중적 인지도를 높이기도 한다. '빛, 지구와 파랑*Light Earth and Blue*'이나 '붉은색의 네 가지 어둠*Four Darks in Red*' 같은 상상력이 가미된 제목은 그림의 확실한 가치를 뛰어넘는 관심을 받는다. 가장 추상적인 예술 중 하나인 기악, 클래식 음악에서도 비슷한 예를 찾을 수 있다. 하이든의 교향곡 104개를 떠올려보자. 이름이 붙은 곡은 이름이 없는 곡보다 훨씬 더 많이 공연되고 녹음되지만, 그 곡들이 본질적으로 더 훌륭한 곡인 것은 아니다. 제목은 작품을 식별하고 곧바로 친숙하게 느낄 수 있도록 만들어준다. 하지만 제목은 음악과 아무 관련도 없을 수 있다. 작곡가들이 직접 별명을 붙이는 경우는 거의 없다. 대신 몇몇 전문가가 연상한 연관성이 고착화되어 여러 세대의 경험에 영향을 준다. 예를 들어 베토벤의 '전원 교향곡'은 목가적인 주제를 담은 곡이지만, 피아노 소나타 '전원'은 양, 목자, 풀밭 언덕 따위와 아무런 관련이 없다. 그저 좀 더 온화한(그리고 아름다운!) 곡일 뿐이다. 하지만 관객이 작품을 상상하는 방식을 암시하는, 19세기 앨범의 표지나 뮤직비디오 같은 별명이 필요할까? 로스코 그림의 색명 제목은 세심한 구석이 있고 언뜻 보기에 중립적이지만, 원치 않았던 방향의 해석으로 관객을 이끌기도 한다.

더 치명적인 것은 색명 제목은 그림에 대한 경험을 간결하게 만들어 오히려 혼란에 빠뜨린다는 점이다. 로스코의 작품을 감상하는 것은 하나의 **과정**이다. 이는 본다는 것의 의미를 재정립하고, 이해를 향한 탐색으로 나아가며, 그 과정에 수반되는 내면의 작용을 인지하는 것이다. 그림과 교감하는 과정에서 일어나는 이 **경험적 노력**

은 로스코 그림에서 얻을 수 있는 가장 중대하고 본질적인 것이다. 그 과정은 우회하거나 축약될 수 없으며, 그렇게 된다면 안 그래도 잡기 어려운 이해의 실마리를 놓치고 만다. 관객은 고유한 관점과 역사를 지닌 한 사람의 인간으로서 눈앞의 그림이 무엇에 관한 그림인지, 그림의 의미는 무엇인지 스스로 결론을 내려야 한다. 그러지 못하면 그림은 제목에 설명된 색과 직사각형의 집합으로 남을 뿐이다. 제목은 이 지극히 개인적인 감상의 여정을 방해하고, 그림이 말하는 내용에 관한 관객 고유의 이해를 발견하는 여정을 잘못된 방향으로 이끌 수 있다.

제목에 대한 관객의 반응은 예술가에 대한 관객의 관점에도 영향을 미치는데, 많은 관객이 제목은 주제에 관한 예술가의 고뇌를 반영한다고 생각하기 때문이다. 물론 어떤 예술가는 제목을 짓는 과정에 깊이 관여한다. 이러한 예술가의 예시로 달리*Salvador Dali*, 미로 *Joan Miro**, 그리고 로스코와 절친한 윌리엄 샤르프*William Scharf***가 곧바로 떠오른다. 이들은 시와 환상을 적극적으로 활용한 화가들로, 창의적인 작품 제목을 통해 관객을 그림의 세계로 끌어들이는 동시에, 그 과정에서 자신의 기발함을 슬쩍 드러내었다. 아버지는 이들과 다른 화가였고, 누군가의 상상력이 가미된(혹은 결여된) 제목을 바탕으로 아버지의 그림을 감상한 사람은 사실 다른 누군가

* 호안 미로(1893~1983)는 스페인의 화가로 짙고 밝은 색채와 추상적인 형태가 특징인 자신만의 양식을 구사했다.

** 윌리엄 샤르프(1927~2018)는 미국의 추상표현주의 화가로, 마크 로스코의 작업실에서 도제 생활을 한 바 있다. 색을 다루는 데 능했으며, 기하학적 형태와 생명체의 형상을 주로 활용했다.

의 그림을 이해한 것이나 다름없다. 예술을 전기적 사실을 바탕으로 해석하는 것은 늘 바람직하지 않다고 생각하지만, 로스코의 초기 작품을 통해 작품에서 제목이 차지하는 위상에 관해 가장 많은 것을 알 수 있다. 1940년대는 로스코의 그림이 놀랍도록 풍요롭고 역동적이었으나 동시에 혼란스러웠던 시기로, 그가 처음으로 제목을 붙이려고 시도했다가 결국 포기한 시기다. 이 시기의 변화를 추적함으로써 아버지가 어떻게 예술적 목적을 위해 제목을 활용했는지, 그리고 같은 이유로 제목을 버렸는지 알 수 있다.

1920년대 중반부터 더 이상 직접적으로 인물을 다루지 않게 된 1940년까지 아버지는 그림에 '실내*Interior*'나 '도시 풍경*City Scene*'처럼 단순한 설명 같은 제목 말고는 달리 제목을 붙이지 않았다. 1941년 무렵 초현실주의 양식으로 갑작스럽게 선회하면서, 제목에 이전과는 다른 열정을 갖게 되었다. 이후 몇 년 동안 대부분의 그림(종이 그림을 제외하고)은 제목(오이디푸스*Oedipus*, 독수리의 징조*Omen of the Eagle*, 시리아 황소*The Syrian Bull*)에 작품의 기원이 되는 신화를 대담하게 드러냈다. 셰익스피어나 여러 세대의 오페라 작곡가들이 심오한 인간적 주제를 다룬 친숙한 이야기를 자신의 예술적 표현을 길러내는 비옥한 토양으로 여겼던 것처럼, 로스코는 관객에게 보편적인 주제에 대한 예술가 자신의 특별한 해석을 볼 수 있는 맥락과 관점을 제공했다. 로스코는 관객과의 대화를 넓고 깊은 사회적·심리적 차원으로 확장하는 방법으로 신화를 활용했다. 이 시기 로스코의 캔버스 작품에는 신화적 기원과 내용을 대놓고 드러내는 화려한 제목이 붙었다. 로스코는 신화적 소재와 신화적 연상을 통해 인간의

영혼에 닿는 길, 바로 원초적이고 즉각적인 언어를 찾고자 했다.

그가 그림의 제목을 제거한 것은 관객과의 직접적이고 심오한 교감에 대한 탐구의 연장선이며, 허위적 요소나 외적 요소에 방해받지 않는 소통을 새롭게 강조하기 위함이다. 로스코는 1940년대 중반 작품에 등장하는 신화적 주제가 오히려 그림과 관객의 교감을 방해한다는 것을 깨달았다. 〈혼돈의 암시*Intimations of Chaos*〉 같은 그림은 제목으로 기준틀을 제시하고 그림의 세계로 들어설 수 있는 단서를 제공했지만, 이로 인해 관객의 경험은 필연적으로 제한되었다. 로스코는 신화를 보편적인 언어(상당한 교육을 받은 서구인 대부분이 알고 있으면서 무의식적인 층위에서 사용되는 언어)로 활용했지만, 신화의 내러티브적 요소, 신화가 참조하는 구체적인 시간과 공간, 특정한 조형적 이미지 등이 모두 그림과 관객 사이에 일어나는 교감의 폭과 깊이를 제한한다는 것을 깨달았다. 작품과의 교감이 대부분 이미 제목에서 지시되거나, 적어도 그림 속 풍경에 따라 시작되었기에 진정으로 개인적인 반응이 자연스럽게 나오기 어려웠다. 로스코는 에테르*ether**에서 시작하여 거기서 끝나는 만남, 화가와 관객이 그림 앞에서 마주한 상황에 의해서만 의미를 갖는 만남을 원했다. 이를 위해 로스코는 그림에서 신화를 참조하는 내용을 모두 제거했고, 신화가 사라지자 '인물*personage*'이나 '환상*fantasy*' 같은

* 그리스 신화에 등장하는 창공, 하늘, 또는 하늘의 공기를 의인화한 신으로, 아이테르*Aether*라고도 한다. 플라톤과 아리스토텔레스를 비롯한 그리스 철학자들은 지상을 구성하는 물질과 구별되는 천상을 구성하는 원소가 있다고 믿었는데, 천상을 구성하는 제5의 원소를 신화에서 차용해 에테르라고 불렀다. 저자는 비유적 표현으로 '에테르'를 사용한 것으로 보인다.

단순한 제목을 붙이기 시작했다. 이 제목들 역시 1945~1946년 사이 마지막 남은 형상의 흔적이 사라지면서 없어진다.

아버지가 화가로서 성장한 과정은 널리 알려져 있지만, 제목을 짓는 방식은 여전히 의문으로 남아 있다. 앞서 언급했듯 제목은 아버지의 생애 마지막 20년 동안에 다시 등장했다. 아버지는 제목이 그림을 보는 방식에 얼마나 강하게 영향을 줄 수 있는지 알고 그토록 그림과 관객의 교감에 민감했으면서, 어째서 그림에 제목이 붙도록 놔두었을까? 이 질문은 오랫동안 나를 당혹스럽게 했고, 여전히 간단히 답할 수 없는 문제다. 하지만 지난 수년 간 아버지의 작품과 관련된 일을 해오며 쌓인 경험과, 그 과정에서 다른 화가들과 교류하며 알게 된 것들을 바탕으로 추측해볼 수는 있겠다. 화가들은 대개 작품의 중요성을 역사적 관점에서 바라보지 않기 때문에 제목에 까다롭지 않은 경우가 많다. 나는 종종 화가들이 작업실 한구석에 작품을 던지고, 기름기 가득한 손으로 그림을 잡고, 포장하지도 않은 채로 물건으로 가득한 선반에 꽂아 두고, 더러운 벽면에 캔버스를 닥치는 대로 기대어놓은 모습에 경악하곤 한다. 이 작품들은 화가들이 몇 달, 또는 몇 년 동안 마음과 영혼을 쏟아부은 작품, 곧 자아와 완전히 결속된 작품이다. 하지만 그들에게는 마음만 먹으면 다시 그릴 수도, 혹은 그러지 않을 수도 있는 하나의 물건일 뿐이다. 물론 모든 화가가 이렇다는 건 아니다. 하지만 아버지처럼 자신의 작품 때문에 안절부절못하는 화가도 그림 보관에는 소홀했고, 테두리에 붙인 마스킹 테이프를 아무렇게나 뜯는 등 부주의하게 행동하곤 했다. 요컨대, 예술가에게는 그림에 대한 경외감, 그림이 만들어

진 역사, 그림의 아주 작은 디테일에 담긴 의미 등 역사가·보존가·큐레이터가 과하다 할 만큼 소중히 여기는 것들에 대한 이해가 부족하다. 그러나 예술가는 예술 작품을 오래 연구하며 만들어진 숭배심 대신 자신의 생생한 경험으로 예술을 이해한다.

아버지는 벽에 전시된 작품이 어떻게 작용하는지, 혹은 실패하는지 알 수 있었기에 작품을 전시하는 방법을 중요하게 생각했다. 그는 그림의 효과를 극대화하기 위해 작품을 거는 방식, 조명, 공간, 분위기 등 관객이 작품을 감상하는 환경에 깊이 관여했다. 하지만 그는 제목을 매개로 그림과 교감하는 경험을 할 수는 없었다. 그는 이미 그림 너머를 바라보았던 사람이기 때문에, 관객처럼 자신의 그림에서 새롭고 낯선 무언가를 발견할 수 없다. 각각의 작품을 식별하거나 제목이나 날짜, 표현 수단 등으로 작품을 맥락적으로 살필 필요도 없다. 또한 시간과 반복되는 전시회와 미술의 역사가 어떻게 작품에 제목을 붙이고, 그 제목이 마치 따개비처럼 작품 위에 쌓여가는지 알지 못했다. 만약 로스코가 이를 인지했다면, 그는 작품의 제목을 놓고 아트 딜러들과 갈등하고 이미 제목이 공개된 작품의 경우 작품과 제목 사이의 연관성을 끊어내려고 애썼을 것이다.

로스코 작품의 본질, 즉 작품과 관객의 교감이 지닌 (정말 과중한 부담을 주는 단어지만) 신성함이 지켜지려면 관객의 감상 과정이 제목에 의해 훼손되거나 방해받지 않아야 한다. 제목은 겉치레이며 작품을 해석하는 과정을 편향되게 만든다. 하지만 한 예술가의 작품을 식별하고 구분하고 분류하여 순서를 정하려는 이 기본적인 욕구

를 어떻게 해야 할까? 아버지가 그려낸 훌륭한 작품, 그러나 이름 없는 작품을 마주한 전문가가 요청하고 싶은 것은 무엇일까? 이 글의 서두에서 냉소적인 어조로 말했지만, 이런 딜레마에 빠진 사람들을 안타깝게 생각한다. 사실 심도 있는 지식과 자세한 자료에 접근할 수 있는 나 역시 다른 누구보다 자주 이런 딜레마에 빠진다.

그래서 "저 분홍색과 흰색이 그려진 큰 그림은 뭐죠?"라는 질문을 받으면 두 가지 생각이 든다. 먼저 이는 그림에 대한 이해가 부족하고 그림이 관객에게 어떻게 작용하는지 오해하는 사람의 질문이다. 또한 한 예술가의 많은 그림에 특정한 형태가 반복적으로 나타날 때, 작품을 식별하고 서로 구분할 수 있는 방법을 찾아야 하는 현실적인 필요성을 보여준다. 엉터리 제목은 불쾌감을 주지만, 제목에 관한 문제가 실제로 중요하며 이를 해결하지 못할 때 혼란이 발생한다는 것 또한 알고 있다. 나도 정답이 있으면 좋겠다. 내가 꾸준히 작업하는 6자리 숫자로 만들어진 로스코 작품 목록 번호는 로스코의 결과물을 코드화하는 기본적인 기능은 할 수 있지만, 단지 각각의 그림을 파일 상자에 있는 수많은 카드 중 하나로 만들 뿐 작품에 가까이 다가가는 데 도움을 주지는 않는다(서른이 안 된 독자는 파일 상자란 말을 처음 듣는 건 아닐까?).

숫자의 또 다른 문제는 숫자가 본질적으로 순서, 연작, 발전, 주제의 변화(변화가 있든 없든 상관없이) 등을 암시한다는 것이다. 모든 범주는 그림을 감상할 때 잘못된 지표가 될 수 있다. 범주는 작품이나 예술가의 역사를 암시하고 작품이 탄생한 과정에 관한 일종의 내러티브를 부여하여 개성과 고유성(또한 각 작품에 대한 관객의 고유한 경

험)을 훼손한다. 아이러니하게도 로스코가 후기에 여러 연작을 그리기 시작하자, 그의 작품을 합리적이고 유의미하게 배열하여 대중에게 소개하려던 카탈로그 제작자들을 비롯한 많은 사람이 작품에 번호를 매기지 않았다. 연작과 관련된 그림은 대부분 종이에 그린 것으로, 이 작품은 거의 구분하기 어려울 정도로 비슷한 색 구성으로 동일한 크기의 종이에 그려져 있어 종종 재밌는(때로는 전혀 재밌지 않다!) 틀린 그림 찾기를 하게 만든다.

완벽한 해결책은 아니지만, 내가 떠올린 방법은 자신이 작품을 본 장소(그리고 어떤 그림과 함께 보았는지)와 어떤 컬렉션에 속해 있는지에 따라 작품을 분류해보는 것이다. 이 방법의 장점은 작품에 어떤 특성을 부여하거나 편향을 강요하지 않는다는 것이다. 코드화에 사용되는 모든 정보가 그림 외부에 있기 때문이다. 하지만 이런 식의 접근 방법은 작품 자체는 물론 작품이 어디에 소장되고 또 옮겨지는지에 관한 방대한 지식이 필요하며, 개인의 기억력을 넘어서는 정보 검색 기술에 의존해야 한다.

결국 간단한 해결책은 없다. 관객은 그림에 대한 경험을 방해하는 잘못된 제목을 마주하게 되지만, 이 그림을 다룰 비전문가를 위해 필요한 것일 뿐이다. 여전히 제목은 내 기분을 상하게 하고, 문제가 없는 경우라면 출판물에서는 제목을 삭제한다. 내가 할 수만 있다면 모든 제목을 지우겠다는 것은 아니지만(물론 그러려고 노력할 수도 있다), 대신 나는 **머릿속으로** 제목을 지우는 방법을 선택한다. 로스코의 그림을 볼 때 우리는 백지 상태에서 시작해야 한다. 이것은 로스코 그림의 전제다. 로스코의 그림은 다른 누군가의 관점으로 감상

하는 것이 아니라, 관객의 고유한 관점과 그림의 고유한 관점이 만나 교감하는 것이다. 결국 우리는 모든 로스코 그림의 제목을 직접 지어야 한다.

마크 로스코와 음악

Mark Rothko and Music

**나는 그림을 음악과 시만큼이나 감동적인 것으로 만들고 싶어서 화가가
되었다.**

로스코의 말 중 가장 많이 인용된 말일 텐데, 이 말에 담긴 뜻을
이해하는 것은 어렵지 않다. 그림은 바로 전해지는 미적 매력을 넘
어 고유한 감동을 지녀야 한다는 것이다. 이는 자신의 주제에 관한
아버지의 시적 접근을 보여준다. 이 문장은 로스코의 예술적 목표
뿐 아니라 그의 그림이 목표를 실현하기 위해 어떤 층위에서 다가
가는지 알려준다. 로스코는 다른 예술 양식의 아름다움과 관객을
감동시키는 힘에 관해서도 탐구했다. 그는 자신이 추구하는 아름다
움을 드러낼 뿐 아니라 그의 예술적 시도가 지닌 진지함과 헌신을
전하기 위해 다른 예술 양식의 힘을 포용했다. 그에게 그림은 우연

히 시작하게 된 모험도, 갑작스럽게 자신에게 찾아온 일도, 스스로 선택한 취미도 아니었다. 그림은 그가 명확한 의도와 목적을 갖고 수행하는 임무였다. 그는 과거의 것을 포용하고 새로운 것을 바라볼 때 타협하지 않는 단호한 태도를 취했다.

위 인용문은 빙산의 일각에 불과하며, 이제부터 아버지의 예술적 목표와 이를 추동한 감정적·지적 자극을 잘 드러내는 이 발언에 관해 길게 설명할 것이다. 음악은 아버지의 예술 세계, 즉 화가로서의 미적 감수성뿐만 아니라 그가 발명한 구조와 표현 수단에서도 중심에 있었다. 우리가 음악과 어떻게 교감하고 음악이 우리에게 어떤 영향을 미치는지 조금만 이해한다면, 로스코의 그림을 보는 관객의 내면에서 그와 비슷한 과정이 일어난다는 것을 이해할 수 있다(음악에 관해 이야기할 내용 중 많은 부분이 시에도 적용된다고 생각하지만, 내가 시와 음악 중 음악에 관해 더 많이 알고 있고 아버지도 시를 읽기보다 음악을 들을 때가 더 많았기 때문에 시를 직접적으로 다루지는 않을 것이다. 이 글에서 논하는 정신은 시와 음악에 공통적으로 적용되지만, 특히 음악은 로스코의 그림과 흥미로운 유사점을 갖는다).

화가가 다른 예술 분야를 수용하고, 그에 존경을 표하고, 그림에 참고하거나 그 분야의 예술가와 협업하는 경우는 드물지 않다. 하지만 로스코의 경우는 이와 다르다. 그는 그림을 통해 다른 예술 양식의 정신을 포괄하는 동시에 이를 활용하여 그 예술들의 정수를 자신의 캔버스에 녹여내려 했다. 다소 거칠게 들릴 수도 있겠지만, 이것이 바로 욕망이 작동하는 층위이자 그의 그림이 처음으로 관객을 사로잡는 층위다.

표면적 의미야 단순하고 아름답지만, 음악과 시에 관한 로스코의 선언은 생각할수록 복잡하고 곤란한 문제다. 다른 무언가가 되고 싶다고 선언한 화가를 어떻게 이해해야 할까? 자신이 선택한 분야 이외의 영역에 있는 정신을 포착하려고 노력하는 예술가가 만들어낸 결과물을 얼마나 진지하게 받아들일 수 있을까? 그는 새로운 도전 과제를 선언한 것일까, 아니면 예술적 표현의 하나로서 자신의 장르에 대한 환멸을 드러낸 것일까?

음악와 시를 향한 로스코의 열망은 그가 자신의 예술 양식에 품은 경계심과 불만족스러움을 드러내는데, 이는 회화 작업 초기부터 시작된 것으로 보인다. 로스코는 회화의 표현적·정서적 한계를 받아들이고 싶지 않았다. 그러나 회화에 대한 불만보다는 음악과 시가 주는 더 큰 감동에 대한 갈망이 아버지의 끊임없이 변화하려는 영혼, 경계를 확장하려는 욕구, 자신이 속하지 않은 예술 분야를 최대한 활용하려는 열망을 선명하게 보여준다. 그는 당장은 답이 없는 질문을 던지려는 예술가였고, 지금까지 존재하지 않았던 문제를 제기하려 했다. 그의 그림은 질문과 대답이 똑같이 중요한 대화 속에서 두 가지를 아우르려 했다. 그 대화는 끊임없이 이어지면서 그림과 관객의 교감을 통해 거듭 재창조되는 긴장감을 그림에 부여한다. 로스코는 절대적인 것을 추구했지만, 이를 위해 그가 걸어온 길(그리가 우리가 걸어갈 길)은 역동적이고 끊임없이 진화해왔다.

그림이라는 수단은 로스코에게 일종의 타협이었던 듯하지만, 이는 안주하기 위한 타협이 아니었다. 이 타협은 로스코를 긴장된 에너지로 가득한, 안절부절못하는 불안정한 상태로 만들었다. 로스코

가 위대한 화가가 될 수 있었던 것은 애초에 회화를 통해 이룰 수 없는 영역으로 나아가려 했기 때문이다. 열악한 기후에서 성장한 포도로 가장 질 좋은 포도주를 생산하듯, 로스코의 그림은 그림으로 이룰 수 있는 것의 한계점에서 균형을 이뤄 강렬함을 전한다. 그는 그림을 자신의 철학을 표현하는 수단으로 삼았지만, 시의 호소력과 음악의 원초적 감동도 포기하고 싶지 않았다. 로스코의 그림이 관객을 감동시키는 것은 지적인 내용과 표현적 충동으로 가득하기 때문이다. 그러나 관객은 그림이 전달할 수 있는 것의 한계와 로스코가 전달하려 했던 내용 사이에서 발생하는 내적 마찰을 느끼며 불안해진다.

앞서 로스코는 그림을 그리는 철학자, 즉 자신이 전하고려는 원초적 충위의 사상을 가장 잘 표현할 수 있는 그림이라는 수단을 발견한 화가였다고 말했다. 나는 그가 음악가가 되길 꿈꾼 화가였다고 말해도 틀린 말이 아니라고 생각한다. 만약 로스코가 음악적 재능을 타고나서 교육을 받았다면 음악을 표현 수단으로 삼았을 것이다. 이러한 확신은 아버지와 함께한 시간에서 온다. 사람들이 내게 아버지와 무엇을 나누었고 아버지로부터 무엇을 받았는지 물으면, 나는 주저 없이 음악에 대한 사랑이라고 대답한다. 그림에 관해 이야기한 기억은 거의 없지만, 아버지는 내 어린 시절을 음악으로 채워주었다. 주로 모차르트, 하이든, 슈베르트의 실내악이나 오페라를 스테레오 녹음한 레코드판을 틀어주었는데, 모차르트를 가장 자주 들려주었다.

아버지의 음악 사랑에 주목한 사람은 나뿐만이 아니다. 1950년대

와 1960년대 아버지의 스튜디오를 방문하면 늘 오페라가 반겨주었다고 한다. 미술사학자를 비롯해 아버지와 개인적으로 친분이 있는 사람들, 특히 캐서린 쿠와 도어 애쉬튼*Dore Ashton*은 로스코에게 음악이 정말 중요했다고 알려주었다.[1] 누나 케이트도 음악에 관한 에피소드를 들려주었다. 로스코는 심하게 낡은 업라이트 피아노를 들였는데, 원래는 누나의 레슨을 위해서 산 것이었지만 자기가 피아노를 붙들고 모차르트 피아노 소나타 16번을 들으며 더듬더듬 연주했다. 마치 누나가 연주하기 전에 피아노를 제 상태로 돌려놓으려는 사람 같았다.

로스코가 음악과 매우 가까웠다고 해도 여전히 의문이 남는다. 음악을 향한 그의 사랑이 작품에 어떻게 반영되어 있을까? 몇몇 음악 양식에 관한 그의 이끌림이 관객을 사로잡고 교감을 요구하는 그의 그림에도 똑같이 나타날까? 음악이 우리의 인지적·감정적 세계에 어떤 영향을 주는지 이해함으로써 로스코의 그림이 그 세계와 관계 맺는 방식을 더 정확하게 파악할 수 있을까?

로스코의 알파요 오메가인 작곡가 모차르트부터 살펴보겠다. 모차르트는 그렇게 이해하기 어려운 작곡가는 분명 아닌데, 왜 아버지는 일편단심으로 모차르트를 떠받들었을까? 모차르트의 음악이 로스코의 영혼을 사로잡은 이유는 무엇일까? 일단 두 사람의 삶엔 딱히 비슷한 점이 없다. 천재 모차르트는 자기 아버지의 가르침을 받으며 5살에 이미 대작을 작곡하고 전 유럽을 순회하며 명성을 얻

* 근현대 미술사학자(1928~2017)로, 뉴욕대학교 교수였다. 1983년에 《로스코에 관하여*about Rothko*》라는 저술을 남겼다.

었지만, 성인이 된 후에 그 명성은 시들해졌다. 이는 로스코의 삶과는 너무 다르다(아버지는 전기를 많이 읽지 않는 편이었다). 아버지를 감동시킨 것은 모차르트의 음악이었고, 그 양식과 구성 원칙, 특히 사상을 표현하는 방식은 로스코가 예술적 언어를 발명하는 과정에 큰 영향을 미쳤다.

(사실은 뻔뻔한 모방가였던) 모차르트는 1940년대 중반 로스코와 아돌프 고틀리브가 선언한, "복잡한 관념의 단순한 표현"[2]을 그대로 실현한 음악가였다. 아이러니하게도 이는 이후 10년 동안 그들을 유명하게 만들 거대한 크기의 간결한 추상화를 그리던 시기가 아니라, 초현실주의 그림을 그리던 시기의 선언이었다. 그보다 앞서 아버지가 쓴 예술에 관한 저술들이 양식의 발전을 몇 년이나 앞당겼고, 이를 통해 사상을 표현하고 내면화하여 그림으로 실현하는 방법을 발견했다.[3] 로스코와 고틀리브의 선언 이후 10년이 지나서야 모차르트와 같은 작품을 그려냈다고 하여, 그들이 추구했던 미적·철학적 목표에 대한 이해가 달라지는 것은 아니다.

모차르트는 가장 단순한 재료로 얼마나 많은 것을 표현할 수 있는지 보여주는 작곡가다. 말하자면 음악에서 누벨 퀴진 *Nouvelle cuisine***을 선보인 그는 다양한 악기의 풍미를 음향이라는 소스로 덮지 않고 온전하게 드러내어 기본 구성 요소 사이의 상호작용을 부각했다. 모차르트는 짧은 프레이즈 *phrase****를 누구보다 잘 활용하는 대가이며, 아무리 간결한 프레이즈도 그 주제를 반드시 노래한

** 신선한 식재료, 자연과의 조화, 단순한 조리법을 강조한 요리법.
*** 음악적 주제가 완성되어 있는 2~4마디 정도의 구분.

다. 그는 웅장하게 대위법對位法*을 활용하는 대신 본래 멜로디에서 출발한 자연스러운 전개를 추구한다. 하이든으로부터 배운 소나타 형식은 이 과정에 구조를 부여하여, 각 프레이즈가 음악의 전개에서 정해진 역할 안에서 자연스럽게 노래하게 만든다. 명료한 조화는 표현력을 높이기 위한 수단이었으며, 음표가 상대적으로 적어 각 음표가 지닌 중요성은 더욱 크게 드러났다. 그의 작품은 그야말로 경제성의 실현이다. 그의 레시피에는 불필요한 재료가 하나도 없었다.

고전주의 시기 작품이 모차르트 음악의 시각적 구현이라는 것은 게으른 설명이자 왜곡이지만, 두 예술가가 구사한 의사소통 수단에는 분명한 공통점이 있다. 프레임도 장식적인 요소도 없는 로스코의 색면회화는 캔버스나 종이에 물감을 바른 것일 뿐이다. 바니시 *varnish***도, 왁스도, 단축법*foreshortening***도, 선원근법도, 제목도 없다. 어떤 서사도 없다. 그저 작품의 메시지를 전달하기 위해 어떤 장식도 없이 그대로 드러난 재료 그 자체일 뿐이다. 로스코의 색은 모차르트의 선율처럼 꾸밈 없는 직사각형의 형태로 소나타 구조 안에서 자유롭게 울려 퍼진다. 모차르트 곡의 특징인 명료성은 로스코의 작품에서도 나타나는데, 로스코는 그림의 '내면의 목소리*inner voices*'가 울려퍼질 수 있도록 유화 물감과 템페라를 얇게 칠한다.

* 두 개 이상의 독립적인 선율을 조화롭게 배치하는 작곡 기법.

** 광택이 있는 투명한 피막을 형성하는 도료.

*** 단일한 사물이나 인물에 적용하는 원근법으로, 대상을 바라보는 각도에 따라 대상의 형태를 축소시키는 것.

단순한 표면 아래 여러 층으로 감추어진 풍경을 드러낸다. 따라서 단순함은 더 깊은 것, 더 복잡한 것을 드러내는 동시에 은폐하는 기만적인 요소다.

보이는 영역과 보이지 않는 영역은 로스코와 모차르트의 또 다른 접점인 감정적 모순의 세계에 대한 은유다. 모차르트에게 친근감을 느끼는 이유를 묻자 아버지는 모차르트가 항상 "눈물을 흘리며 웃기"때문에 그를 이해한다고 대답했다.[4] 마치 비가 내리는 동안 빛나는 무지개처럼, 이 이미지는 로스코의 그림이 자리 잡은 복잡다단한 감정의 세계를 정확하게 보여준다. 기쁨은 그것에 도달하기 위해 견뎌낸 고통의 기억으로 달콤해진다. 고통은 잃어버린 소중한 것들의 여운으로 더욱 짙어진다. 로스코의 작품은(로스코의 주장에 따르면 모차르트의 작품 역시) 이러한 감정의 혼합에서 나온다. 수단은 단순해도 그 안에 담기는 감정은 단순하지 않다. 감정은 항상 복잡하고, 여러 요소가 결합하여 형성된다. 상황과 직접적으로 연관된 요소와 언뜻 무관해 보이는 요소가 함께 감정을 구성한다.

비극을 향한 아버지의 집요하면서도 역설적인 관심은 종종 모차르트처럼 "눈물을 흘리며 웃는" 방식으로 나타난다. 로스코는 1950년대의 화사한 캔버스 작품에서도 자신은 인간의 비극에 관해 이야기한다고 주장한다. 로스코는 1956년 비평가 셀던 로드먼 *Selden Rodman*에게 "비극, 황홀경, 운명"[5]이 자기 작품의 본질적인 내용이라고 말했다. 로스코가 말한 비극, 황홀경, 운명이라는 공존할 수 없는 것들이 그의 작품에서 필연적으로 결합하여 우리 내면의 비이성적 영역과 감각적으로 소통한다는 점에 주목해야 한다.

모차르트의 디베르티멘토*divertimento** 트리오 K. 563****의 아다지오나 피아노 협주곡 26번 K. 537 1악장을 들어보면, 모차르트도 로스코와 같은 영역에 있음을 알 수 있다. 점잖은 클래식의 표현으로는 디베르티멘토의 슬픔·비통함·열정, 협주곡의 환희와 이를 무색하게 할 만큼 반복해서 등장하는 우울한 비통함을 간신히 담아낼 뿐이다.

이제 모차르트와 로스코의 세 번째 교차점, 인간 경험과 유사한 인간 드라마의 표현이다. 여기서 말하고자 하는 것은 '드라마'라고 잘못 이름 붙여진 극적인 움직임이나 공허한 과장이 아니라 무대 위의 배우를 보며 인간의 근본적인 실존적 고민을 묘사한 그리스인들이 이해한 인간 드라마다. 드라마는 맞지만, 화려하고 요란한 것은 아니다. 그리스인들에게 그러했듯 모차르트에게 드라마란 서사, 즉 중요한 사상을 표현하는 수단인 이야기를 내포한 것이었다. 그러나 자신의 그림을 직접 "드라마"라고 말한 로스코는 드라마에서 이야기보다는 인물 간의 교감을 중요하게 여겼다.[6] 모차르트는 음악을 통해 이야기를 풀어내는 데 능숙했지만, 그의 오페라 작법에서 가장 심오한 부분은 또한 등장인물의 교감에서 찾을 수 있다. 모차르트는 듀엣, 트리오, 콰르텟의 대가로, 그의 곡들에 나타난 음악

* 18세기 후반 유럽, 특히 오스트리아에서 성행했던 기악곡으로, 주로 귀족들의 고상한 오락을 위해 작곡되었다. 소나타나 교향곡에 비해 가볍고 자유롭다.

** 모차르트 곡의 'K'는 쾨헬 번호로, 1862년 루트비히 폰 쾨헬이 모차르트의 모든 작품에 붙인 번호다. 이와 비슷한 형식의 슈베르트 작품 번호(D, 도이치 번호)도 오토 에리히 도이치가 부여한 것이다.

적 주장*Musical argument****과 상호작용은 마치 연극 속 등장인물이 주고받는 대사처럼 매력적이다. 모차르트의 음악은 감정적 높낮이를 통해, 자신의 고뇌뿐 아니라 보편적인 인간의 딜레마를 노래했다. 아버지가 작업실에 울려 퍼지는 모차르트 음악의 선언을 색과 형태, 곧 자신의 배우들을 활용해 캔버스 위에 옮기는 모습을 보는 것은 무척 매력적인 일이다.

아버지와 모차르트의 관계에서 배운 것을 음악과 청중 사이의 교감에도 적용할 수 있다. 형식을 먼저 살펴보면, 로스코가 형식이 명확했던 고전파 음악*Classical Music*에 끌린 것은 우연이 아니다. 베토벤이나 슈베르트처럼 고전파 음악의 구조를 한계까지 확장한 작곡가들도 하이든이 확립한 범위 내에서 작업했다. 아버지는 고전파 음악 이외에는 구조적으로 훨씬 느슨한 진정한 낭만파인 바그너나 리스트보다는 위대한 신고전파 브람스나 바흐의 계승자인 멘델스존을 좋아했다.

이러한 고전파 음악에 대한 사랑은 음악 형식에 그치지 않았다. 로스코가 고대 사회, 특히 그리스 문화에서 큰 영감을 얻었기 때문이다. 18세기 후반 예술을 이르는 고전*classical*이라는 단어를 서구 문명의 근간이 된 서기 이전의 문화를 뜻하는 용어와 혼동해서는 안 되지만, 고대의 양식과 여러 예시들을 연상할 수 있기에 이 단어를 사용해 설명하고 있다고 볼 수 있다. 로스코는 그리스와 로마, 이집트의 예술과 건축을 면밀히 살펴보고 그리스의 희곡과 철학 서적을

*** 음악의 표현 내용과 형식 사이의 관계를 통해 긴장감을 조성하는 방법.

읽으면서, 이를 정제해서 담아낸 모차르트의 음악도 들었다.

　로스코가 작품의 구도를 발전시키는 과정에서 고대 건축, 특히 그가 평생 그렸던 신전에서 얼마나 영향을 받았는지도 살펴봐야 한다.[7] 누나는 신전에 대한 아버지의 집착이 얼마나 대단했는지 아홉 살에 알게 되었다고 한다. 1959년 로스코 가족은 이탈리아에서 여름을 보냈는데, 로스코는 그리스와 로마 유적지를 탐험하고 르네상스 거장들의 예술과 건축을 마치 해결책처럼 살펴보며 이러한 고대 건축 양식을 자신만의 방식으로 변형시킬 방법을 찾으려 했다. 그가 벽화 작업에서 자신만의 신전을 짓게 되었을 때, 그리스 기둥과 열주를 연상시킨 것은 우연이 아니었다(그림 66). 또한 로스코 예배당 작업에서는 초기 비잔틴 양식의 영향이 드러난다.

　고대 건축 양식의 단순하고 기초적인 기하학적 구조는 형태와 비율이 유기적이고 조화롭기 때문에, 수 세기 동안 참조·모방·응용되었다. 이는 장식과 재해석을 위한 철저하게 현실적인 토대를 제공하며, 형식적 일관성 덕분에 어떤 분야의 예술가도 즉흥적으로 재창조할 수 있다. 로스코도 이처럼 고대·고전 양식의 건축, 연극, 음악을 활용하여 새로운 회화의 표현 언어를 발견하는 데 이르렀다. 앞에서도 언급했듯 아버지는 초기 30년 동안 자연스러운 형식적 안정성을 갖추고 이를 발전시키려고 노력했다.[8] 고전주의 시기 캔버스 작품은 색이라는 언어를 통해 얻은 새로운 표현 능력을 보여주는 것이 아니라, 그가 추구한 새로운 단순성으로 만들어낸 구성이 정점에 이르렀음을 보여주는 것이었다. 이 형식적 단순성은 역동적이면서 명백한 선언을 가능하게 하면서 명확한 매개를 설정했다.

그림 66

⟨시그램 벽화 No.7을 위한 스케치
sketch for seagram mural no. 7⟩
1958~59

그의 색면회화는 선율을 떠받치는 동시에 이를 자유롭게 하는 현악
기가 만들어내는 형식의 순수성과 조화로운 풍경을 담은 모차르트
의 아리아처럼, 열정적인 소통을 가능하게 한다.

　표현적 목표를 위해 새로운 구조를 수용하는 모습은 로스코의 고
전주의 시기뿐 아니라 모든 시기에 나타난다. 1920년대와 1930년대
구상화에서도 그가 형식을 세심하게 조율한 흔적이 거듭 나타난다.
특히 1930년대 후반의 작품에서는 건축, 기하학, 인물과 공간의 관계
에 대한 집착을 엿볼 수 있다(52쪽 그림 12, 166쪽 그림 56 참조). 공간의
조형적 역할은 그의 예술이 발전하는 가운데 변함없이 나타났으며,
로스코의 작품은 점점 교향곡처럼 웅장해졌지만 여전히 초기 구상화

의 실내 장면에서 느껴졌던 실내악 같은 친밀함을 불러일으켰다. 작품은 크기가 어떻게 달라지든 여전히 관객과 내밀하게 소통했다.

1940년대 초현실주의 캔버스 작품과 수채화에서도 형식에 대한 집착을 발견할 수 있는데, 작품은 영역을 구획하는 이분할 혹은 삼분할된 배경으로 나뉘어 있다(135쪽 그림 50 참조). 형상은 배경으로부터 돌출되어 있거나 표면 위에서 춤을 추지만, 작품의 구조를 형성하는 데 도움을 주는 반복적인 상호작용에 묶여 있다.

로스코의 작품은 다른 고전적 예술 작품들에 기초하고 있다는 점이 노골적으로 드러나진 않지만, 그의 그림이 **작곡된 것**이자 구조화된 것이며, 세심한 고민의 결과물이라는 점에 주목해야 한다. 오랜 구상과 검토를 거쳐 완성되는 그의 그림은 어떤 순간을 즉흥적으로 포착한 것이 아니며, 그림의 흐릿함은 불확실성이나 황량함의 표현이 아니다. 명확한 대상의 결여와 날렵한 붓질을 우연에 기댄 기법으로 착각해서는 안 된다. 그가 사랑했던 기악곡과 마찬가지로 그의 그림은 구체성이 없는 주제를 가능한 한 구체적으로 표현하기 위해 세심하게 연마된 시도다. 모두 목표를 실현하기 위한 굳건한 의도 아래 만들어진 것들이다.

로스코 그림의 구조에서는 음악적인 측면이 두드러진다. 이는 겉보기에 단순해 보이는 작품의 메시지가 명확하고 낭랑하게 전달되는 데 절대적으로 필요한 작품 내의 조화와 균형을 말하는 것이다. 조화의 측면에서 보면, 로스코 그림의 구조는 화음을 이루는 음표처럼 색과 형태가 층을 이루고 차례차례 배열되는 수직성을 갖는다. 음악의 음표처럼 그림의 각 요소는 개별적으로 존재하지만 전

체로 인식되며, 서로 넘나들어 관객/청중에게 영향을 미친다. 때로는 감미로운 조화를 이루고 때로는 강렬한 불협화음을 들려주는 시각적 화음은 근본적으로 음악적 병치에서 나오는 감각적 결과물이다. 관객은 음악 작품을 감상할 때처럼, 로스코의 작품을 게슈탈트로서 경험한다. 로스코의 그림은 개별 형상이나 장면들로 유의미하게 분리될 수 없고, 색으로 분류하려는 시도도 헛되기 때문이다. 음악과 마찬가지로 로스코의 그림도 부분의 합 이상의 의미를 지니며, 그림 속 다양한 요소가 함께 작용하여 그림의 커다란 효과(영향력)를 만들어낸다.

지금까지는 구조를 사랑하고 단순함의 표현적 잠재력과 구성의 기본 원칙을 포용함으로써 이전 세대 예술의 심오함을 깨달은 고전주의자classicist 로스코에 초점을 맞추었다. 하지만 로스코의 낭만주의적 영혼을 간과한다면, 로스코를 과소평가하고 로스코 언어의 본질을 오해하게 된다. 수많은 미술평론가가 로스코에게 핵심적인 낭만주의에 관해 이야기했는데, 로버트 로젠블럼Robert Rosenblum*만큼 이를 감동적으로 표현한 사람은 없을 것이다. "압도적인 신비로움을 전달할 수 있는 예술에 대한 낭만주의적 탐색은 로스코와 바넷 뉴먼에 의해 뚜렷한 종교적 함축과 함께 생생하게 되살아났다."9 로스코의 낭만적 기질은 고전적 기질보다 파악하기 쉽다. 로스

* 미술사학자이자 큐레이터(1927~2006). 18세기 중반~20세기 중반의 유럽과 미국 미술을 주로 다루었으며, 로스코와 관련해서는《현대회화와 북구 낭만주의 전통: 프리드리히에서 로스코까지Modern Painting And The Northern Romantic Tradition: Friedrich To Rothko》라는 책을 썼다.

코가 쓰는 색의 채도는 낭만주의 미학과 연관된 풍요로운 느낌을 준다. 그림의 크기, 혹은 그림의 넓게 퍼지는 광채와 대담하게 병치된 색채는 관객을 압도한다. 겹겹이 칠해진 물감의 화려한 빛과 색을 테두리 너머로 뻗게 만드는 역동적인 기법은 그림이 경계를 넘어 확장한다는 인상을 주며 당당한 선언처럼 느껴지게 한다.

이 모든 요소는 작품의 감각적인 면을 보여주며, 예술은 감각적 층위에서 관객과 소통해야 한다는 로스코의 주장을 강조한다. 자유분방한 정신을 느낄 수 있지만, 그림의 중심에는 표현의 깊이, 견고함과 생생함이 자리하고 있어 어떤 대상을 묘사하는 그림이 아니라 그 자체로 하나의 오브제가 된다. 로스코의 작품은 표현의 화신이며, 관객의 내면세계와 직접 교감한다. 따라서 고전적 형식을 지녔지만, 감성의 언어로 소통하여 관객에게 본질적으로 개인적인 경험을 선사한다. 감정적인 것, 진리에 이르는 여정으로서 개인적 경험에 대한 강조는 낭만주의의 본질이다.

낭만주의는 고전주의 시기 캔버스 작품에서 가장 생생하게 나타나지만, 로스코의 초기작부터 모든 양식의 작품에 존재했다. 그가 대공황 시기에 그린 인물화는 인민 계급의 고통이 아니라 그를 둘러싼 사회 환경 때문에 이름 없는 인간으로 취급되는 개인의 고통을 묘사했다. 또한 그는 초현실주의가 다루는 꿈의 세계가 인간 경험과는 동떨어져 있다고 판단하여, 이를 진정으로 수용하지 않았다. 대신 신화적 영역에서 길어 올릴 수 있는 것들을 활용해 관객이 지닌 인간의 핵심 감정을 건드리고자 했다. 그는 당대의 유행과는 다른 양식을 선택한다는 점에서 자신을 선구자라고 생각했지만, 그의

표현적 선택의 근간이 되는 낭만주의를 놓쳐서는 안 된다.

로스코는 낭만주의 미학을 중심에 놓고 추구하지는 않았지만, 그가 필수라고 생각한 소통은 개인적 차원에서만 가능하다는 것을 일찍이 깨달았다. 그가 주관성을 포용한 것은 철학적인 결정은 아니었다. 그는 현상학을 옹호하거나 진리가 전적으로 개인적인 것이라고 믿지 않았다. 만약 그랬다면 인간 존재에 관한 보편적인 진리를 탐구하고 이를 표현하려는 그의 시도는 헛된 일이었을 것이다. 아버지가 주관성을 받아들인 것은 실용적 선택이었다. 그는 보편적 진리에 대해 말하면서도 진리가 개인적인 차원에서만 의미를 지닐 수 있음을 이해했다. 진리는 개인화되어야 하고, 개인과 밀접한 것이 되어야 **의미**를 지니며, 모두에게 **결과적**인 것이 되어야 한다.

음악은 로스코의 낭만적 기질을 이해하는 데도 도움을 준다. 앞에서 나는 아버지가 과거의 고전주의에서 한계를 넘어선 새로운 시도를 했다고 말했지만, 그가 즐겨 들었던 작곡가들은 그런 한계를 느끼지 않았다. 고전파 음악은 결코 획일적이지 않았다. 그러니 모차르트에 이어 아버지의 두 번째 사랑인 슈베르트를 이야기해보자. 슈베르트는 고전파 작곡가로 시작했으나 놀랄 만큼 짧은 기간에 낭만파 음악을 꽃피운 인물이다. 베토벤 역시 고전파 음악의 한계를 넘어 훨씬 대중적인 장으로 나아갔다. 그러나 베토벤이 영웅적 기질을 보여준다면, 슈베르트는 주관성을 음악으로 구현한다. 이는 그가 쏟아내는, 개인의 경험과 세상을 바라보는 시인의 관점이 근본적으로 내재한 음악에 새겨져 있다. 나는 특히 슈베르트의 실내악에 집중하려 하는데, 아버지와 내가 모두 잘 알고 사랑한 음악이면

서 슈베르트가 자신의 감정을 더욱 광활한 캔버스에 담아낸 양식이기 때문이다.

슈베르트 음악과 로스코 그림의 유사성은 명백하다. 작곡가가 쏟아내는 감정 그 자체는, 그 강렬함은 음악의 양식에 담기지 않는다. 슈베르트 음악의 주된 요소인 애절함과 열정은 로스코의 작품에서도 못지않게 중요하다. 슈베르트 음악은 음색이 밝든 침울하든 소리의 풍성함이 두드러지는데, 이는 로스코의 모든 양식에 나타나는 높은 채도와 똑같은 특징이다. 슈베르트 음악은 조화롭고 감미로운 선율이 흐르는 가운데 부조화스럽고 갑작스러운 불협화음이 끼어드는 것으로 유명하다. 선율과 마찰을 일으키는 갑작스러운 불협화음과 함께 조성이 바뀐다. 이러한 기법은 로스코 그림에 나타난 색의 넘나듦과 매우 흡사한 효과를 준다. 로스코는 관계가 먼 색을 강렬한 색조로 병치하여 그 대비를 통해 움직임과 활력을 만들어낸다. 두 색 사이의 경계선, 즉 여러 층으로 겹쳐진 색이 표면에 드러나는 직사각형 가장자리의 요동치는 색 영역은 역동적인 감정 표현의 핵심이다.

슈베르트는 이처럼 감정이 깊게 배어든 주관성을 표현했음에도, 소나타 형식을 고수하는 고전파 작곡가로 남았다. 그러나 로스코의 색면회화에서 볼 수 있듯, 어떤 형식은 그 안에 담을 수 있는 한계를 넘어서기도 한다. 이는 슈베르트의 후기 작품에 드러나는 특징으로, 작곡가가 주어진 악장에 자신의 일생을 담으려고 시도하여 표현의 범위가 너무 넓어진 탓에 작품이 균형을 잃고 팽창하는 것처럼 느껴진다. 고전주의 시기 작품 역시 크기가 점점 커지고 형태의 움직임이나 직사각형은 감정적 기능에 따라 팽창하거나 수축하는 경향

이 있으며, 그림의 균형과 구조를 유지하려면 상당한 예술적 기교가 필요했다. 이러한 구조는 슈베르트의 후기 작품인 피아노 소나타 21번 D. 960의 도입부와 현악 5중주 C장조 D. 956 2악장 아다지오에서 탁월하게 드러나는데, 슈베르트가 자신에게 허용한(혹은 그의 음악이 요구한) 공간은 음악의 주장을 로스코를 연상시키는 추상적 상태, 다른 세계의 무언가에 도달하는 지점까지 확장한다.

고전주의자이면서 낭만주의자인 로스코는 우리에게 모순적 감정을 느끼게 하는데, 이는 예술적 표현을 규정된 양식에 맞춰 깔끔하게 나눌 수 없는 상황에서 오는 분류에 대한 욕구다. 예술가들은 시대나 양식에 관계없이 자신의 주장을 펼치는 데 필요한 수단을 찾아내고 분석한다. 그렇다면 감히 로스코를 모더니즘 예술가라고 말할 수 있을까? 대답은 놀랍게도 그렇기도 하고, 아니기도 하다는 것이다.

원론적으로 살펴보면 로스코는 그가 원하든 원치 않든 모더니즘 예술가다. 그는 현대 예술에 관한 짧은 논문에 "모든 예술은 분명 예술이 작용하는 시대의 모든 지적 과정과 불가피하게 연결되어 있다"[10]라고 썼다. 고전주의 시기 작품에서도 이러한 관점이 확연히 드러난다. 당당한 비객관주의자의 자세, 마크 로스코 '화파*school*'의 특징이 된(그리고 계속되는 시각 예술의 경향인) 거대한 규모, 표현하려는 내용을 전달하려는 단순화된 수단 등이 이를 뒷받침한다. 이는 로스코나 추상표현주의만의 특징은 아니지만, 로스코를 당대의 선구자로 만들어주었다.

따라서 로스코의 그림은 관객에게 확연히 모더니스트라는 인상을 주며, 작품이 그려진 지 반세기가 지난 지금에도 여전히 관객이

그림 앞에서 난처해하고 해석할 수 없는 그림이라고 여길 만큼 충분히 모더니스트적이다. 그러나 모더니즘은 양에게 늑대의 옷을 입힌 것 같은 효과를 줄 수 있다. 작품의 단순함은 고전적 예술과 밀접하게 연관되어 있으며, 뚜렷하게 메시지를 전달하는 수단으로 낭만적 색을 활용하기 때문이다. 모더니스트의 외피를 쓴 로스코의 작품은 매우 익숙한 결말에 이르는 새로운 그림이다.

여기서 다시 음악으로 로스코의 입장을 분명히 보여준다. 비밥*be-bop*의 리듬은 폴록을 자극하여 물감을 떨어뜨리고, 흩뿌리고, 붓게 만들었고, 비밥의 당김음은 폴록처럼 대담하게 새로운 길을 열었다. 그러나 아버지는 달랐다. 아버지는 당대의 음악이 아니라 시대를 초월한 음악에 귀를 기울였다. 그래서 그의 그림도 그가 그림을 그리던 순간과 동떨어져 있는 걸까? 그 시대를 넘나드는 특징 때문에 자유롭게 떠돌며 과거를 연상시키고 미래와 대화할 수 있는 걸까? 고전주의 시기 작품의 거대한 크기는 시각 예술에 대한 모더니스트의 미학에 부합하지만, 20세기 음악의 모더니즘과는 크게 어긋난다. 로스코의 작품은 규모와 야망에 있어서는 교향곡과도 같지만, 20세기 음악의 아방가르드에서 (몇몇 매우 중요한 예외가 있지만) 교향곡은 유행하지 않았고, 아예 무관하다고 여기는 이들도 있었다. 아르놀트 쇤베르크*Arnold Schonberg*, 알반 베르크*Alban Berg*, 안톤 베베른*Anton Webern*을 시작으로 음악의 언어는 점점 더 추상화되었고, 형식은 짧아지고, 주장은 간결해졌다. 로스코는 재즈를 듣지 않았지만,

* 1940년대 중반 미국에서 유행한 자유분방한 스타일의 재즈 연주. 1930년대에 유행한 상업적 스윙재즈에 대항하여 나타났다고 여겨진다.

정작 로스코의 행보는 재즈의 발전과 더 비슷했다. 1950년대 재즈는 즉흥 연주의 내용이자 구성 원리로서의 노래로부터 거리를 두게 된다. 이후 20년 동안 재즈 음악가들은 더 대담한 시도를 감행해 완전히 추상적인 소재로 웅장하고 자유로운 작품들을 보여주었다.

추상적이지만 기념비적이고, 미니멀하지만 낭만적이며, 보수적이지만 모더니스트인 로스코는 늘 두 세계에 발을 걸치고 있었다. 이런 점에서 그는 음악사의 위대한 작곡가 뒤파이*Guillaume Dufay***, 바흐, 말러와 비슷하다. 이들은 모두 양식적 혁명의 시기에 살았지만, 기존 양식 안에서 표현할 수 있는 것의 한계까지 자신의 예술을 밀어붙인 작곡가였다. 뒤파이는 정교하고 대담한 작곡가였지만, 첫 번째 르네상스 작곡가가 아니라 마지막 중세 작곡가였다. 바흐는 고전파 음악의 새로운 단순성을 수용하기보다 바로크 음악의 복잡성과 반음계주의*chromaticism*를 전례 없는 수준까지 끌어올렸고, 말러는 낭만파의 마지막 영광의 불꽃을 피워올렸다. 이 작곡가들은 각자의 방식으로 매우 진보적이었지만, 과거를 부정하지 않았다.

로스코 역시 혁명가는 아니다. 그는 낭만주의자의 영혼을 지닌 고전주의자로, 현대적 기법을 사용할 준비는 되어 있었지만 모더니즘 정신과는 다른, 감성적이면서 본질적으로 극적인 정신을 포착하려했다. 언뜻 황량해 보이는 그의 양식은 사실 그만의 고전적 양식이며, 그림의 안쪽에서 비쳐오는 빛은 비어 있는 색 영역이 냉담하지

** 　　　르네상스 초기의 작곡가이자 음악이론가(1397~1474)로, 당대에 최고의 음악가로 여겨져 많은 음악가가 그의 음악을 베끼기도 했다. 중세 성악곡인 모테트*motet*로 유명하다.

않고 풍성하다는 것을 드러낸다. 그는 열렬한 수사로 자신을 드러냈으며, 아무리 단순한 표현을 사용할 때도 선명하게 시의 어조를 활용했다. 로스코는 위대한 전통이라고 여긴 것을 거부하지 않았다. 그는 미술사에 매혹된 급진적 예술가다. 한 시대의 끝자락에 선 예술가로서, 팝아트가 나타나 오페라 하우스를 허무는 와중에도 그곳에서 마지막 아리아를 불렀다.

추상표현주의 예술가들, 그리고 그들의 대표 격인 로스코는 완전히 새로운 것의 시작보다는 마지막 번영을 상징하는 예술가다. 그의 작품은 마지막 재해석, 재창조로서 유럽 전통을 보는 20세기 미국인의 시각을 뚜렷하게 보여준다.

지금까지 우리는 아버지가 사랑했던 음악과 아버지의 예술 사이의 관계를 살펴봤다. 그런데 그의 예술과 그것에 매료된 동시대 음악의 관계에서도 우리가 배울 점이 있지 않을까? 1971년 '로스코 예배당'을 작곡한 모튼 펠드먼(그림 67)이 떠오른다.[11] 로스코의 고전적이고 낭만적인 감성이 이 음악과 어떤 지점에서, 어떻게 들어맞을까? 아마 뉴욕에서 아버지보다 담배를 많이 피는 유일한 사람이었던 펠드먼은 조금 엉뚱하면서도 지적인 사람이었다. 하이모더니즘*high modernism*의 진지함을 수용하면서도 그 기법은 거부한 급진주의자였던 그는, 작품의 내용과 원칙은 전혀 달랐지만 다음 세대 작곡가들에게 미니멀리즘의 길을 열어주었다. 펠드먼은 여러 추상표현주의 예술가와 가깝게 지내며 아버지의 작품을 비롯해 그들

* 사회와 자연을 재질서화하는 수단으로서 과학과 기술을 신봉하는 모더니즘의 한 종류. 1950년대 후반에서 1960년대에 널리 퍼졌다.

그림 67

모튼 펠드먼

의 작품을 여러 점 수집했는데, 아버지와 펠드먼이 얼마나 가까웠는지는 몰라도 아버지는 이에 대해 별다른 기록을 남기지 않았다.

사실 나는 두 사람의 지적 교류를 오랫동안 궁금했다. 펠드먼의 작품은 여러 면에서 로스코의 작품과 닮았지만, 아버지가 자신의 영혼을 감동시킨 음악에서 백년 넘게 건너뛴 음악을 논하는 모습은 상상할 수 없다. 젊은 사람이 흔히 그렇듯 펠드먼은 음악에 대한 로스코의 식견은 차치하고 그림에 대해서만 이야기를 나눴을지도 모른다. 하지만 그렇게 단정할 필요는 없다. 음악이라는 렌즈를 통해, 이번에는 모튼 펠드먼의 음악을 통해 로스코의 그림을 다시 살펴보면 무언가를 배울 수 있을 것이다.

친연성이란 처음부터 끝까지, 열망의 결과다. 펠드먼의 작품에서

는 그득한 야심이 느껴지는데, 로스코의 작품과 마찬가지로 확고한 철학적 신념에 기반한다. 펠드먼도 규모가 큰 작품을 만들었지만, 아버지가 세상을 떠나고 10년 후까지 자신의 열망을 실현하기 위한 지난한 여정이 계속되었다. 펠드먼의 음악을 들을수록 그가 로스코처럼 예술의 지각변동이 발생하기 직전의 예술가, 즉 급진적이면서도 오래된 원칙에 충실했던 예술가임을 알 수 있다. 절대적인 본질만 남은 그의 비현실적인 소리의 세계는 서구 예술 음악의 연장선에 있으면서도, 이를 비평한다. 유럽의 모더니즘과는 크게 다르지만 그는 모더니즘을 완전히 거부하지 않고 대화를 나눈다. 그는 동일한 원칙과 전통을 바탕으로 다른 길을 제시하고 있을 뿐이다.

펠드먼의 작품에는 확실히 감각적인 성격이 있다. 펠드먼의 음악은 존 케이지의 것보다는 덜 추상적이며, 여전히 감정적인 층위에서 청중과 만난다. 그의 미니멀리즘은 글래스*Philip Glass*, 라이히 *Steve Reich*, 애덤스*John Adams*, 혹은 그의 미니멀리즘 동료들(그들의 작업은 시간이 지나면서 훨씬 다양해졌다)처럼 수학적으로 만들어지거나 전자 음악의 영향을 받은 것도 아니다. 그의 미니멀리즘은 영적인 동시에 육체적인 것이다. 아무리 느리더라도 그의 음악은 우리 내면에 들어와 미적 핵심을 건드리고야 만다. 드뷔시와 마찬가지로 그 효과는 잊을 수 없고 친숙하다.

펠드먼의 곡을 듣고 있으면 그가 로스코의 그림을 얼마나 깊이 이해했는지 느껴진다. 아이러니하게도 그의 이해가 가장 돋보이는 부분은 긴 침묵을 활용한 대목이다. 이 침묵은 진공 상태가 아니라 청중과 깊이 공명하며, 이미 일어난 일들과 미래의 가능성들이 함

께 울려 퍼진다. 이러한 펠드먼의 작곡법은 로스코의 공간 활용과
본질적으로 일치한다.

펠드먼의 침묵 = 로스코의 공간

로스코의 공간과 마찬가지로 펠드먼의 침묵은 진공이 아니라 관
념이 생성되는 과정이다. 청중이 그 관념이 실현되는 데 필수적인
역할을 한다면, 침묵은 결코 자유로운 연상을 유도하는 것이 아니
다. 펠드먼의 침묵은 로스코처럼 방향을 제시하고, 감정적 분위기를
조성하며, 많은 질문을 던지고 또 답변을 들으며 청중과의 구체적
인 담화를 시작한다.

로스코가 그림에서 만들어내는 공간감은 펠드먼의 침묵과 비슷
한 방식으로 작용한다. 관객에게 진입점을 제시하고, 상상력을 자극
하는 (비)장소가 되며, 관객을 탐험으로 초대한다. 구조적 장치이자
표현적 장치로서 공간은 후기로 갈수록 로스코 그림의 중심에 놓였
다. 그림의 '이미지'가 단순해지면서 공간은 점점 더 많은 움직임을
전달하고, 그림이 작용하는 감정적 영역을 규정했다. 결과적으로 로
스코가 공간을 활용하는 방식은 음악적 깨달음·반응·해설에 영감
을 주었다. 내가 들은 '로스코'를 주제로 한 모든 음악은(그의 생애를
참조한 포크 곡 하나를 제외하면) 넓게 팽창하고 천천히 전개되며 목적
의식적인 움직임이 가득하다. 각 작품은 이를 이루는 음표 하나하
나만큼이나 음표 주변의 공간에 초점을 맞추고 있다. 로스코의 공
간은 그림의 박자와 리듬을 규정한다. 펠드먼을 비롯해 로스코의

그림에 매료된 작곡가들은 이 박자를 활용하여 침묵과 공간의 평행한 관계와, 침묵과 공간이 보이는 움직임에 초점을 맞추었다. 로스코의 그림 속 공간은 음악으로 가득하며, 실제로 작곡을 위한 영감의 원천이 된다. 공허해 보이는 이 공간은 음악적 발상을 자극하는 풍부한 소재를 제공하며, 작곡가들은 그 진공에서 거대한 실체를 계속해서 발견한다.

앞서 펠드먼의 음악을 '추상적'이라고 표현했지만, 단어를 적절히 선택했는지 모르겠다(무작위적 사건이나 추상적 개념을 충실하게 음악적으로 음역한 케이지의 경우도 그렇다). 모차르트의 기악곡은 구체적인 시각적 형상이나 물리적 모델과 연결되는 케이지의 작품이나 펠드먼의 작품보다도 추상적이다. '로스코 예배당'을 비롯해 펠드먼의 유명한 작품 중 상당수는 그가 존경하는 예술가의 미술·음악·시의 본질을 포착하려는 오마주다. 펠드먼은 청중이 포착할 수 있는 연결고리를 만들어냈지만, 그의 작품과 그가 참조한 예술가의 작품 사이의 연관성은, 그리고 음악과 착상 사이의 연관성은 엄연히 추상적이다. 여기서 추상적이라는 말은 내용이 없다는 의미가 아니라 내용과 묘사의 관계가 엄밀한 의미에서 재현적이지는 않다는 것이다. 본질적으로 관념과 작품 사이의 연결은 그 자체가 하나의 관념이다.

관념을 추상적으로 전달한다는 것은 로스코 그림과 펠드먼 음악의 근본적인 연결 고리일 뿐 아니라, 로스코 그림과 모든 음악 사이에 존재하는 연결이다. 텍스트에서 자유로운 음악이야말로 가장 추상적인 예술이 아닐까? 로스코에게 자신의 철학적 관념을 명확하고

보편적으로 표현할 수 있는 자유를 준 것은 무엇일까? 그것은 바로 추상이다. 아이러니하게도 추상의 힘은 유연성보다도 개념을 현실화하는 구체성에 있다. 이는 기악에서도 마찬가지인데, 기악은 거의 아무것도 재현하지 않으면서도 실체로 가득하다. 바로 이것이 로스코의 그림이 사용하는 언어, 즉 외부의 지시 대상에 구애받지 않고 그 자체로 생생하고 절대적으로 표현되는 관념의 언어다.

이러한 언어야말로 음악과 예술이 존재하는 이유이자 그 토대다. 음악은 다른 어떤 수단보다도 표현될 수 없는 것을 잘 표현해낸다. 로스코가 자신만의 추상화를 확립한 것은 언어로는 전달할 수 없는 것을 포착하려 했기 때문이다. 그런데 로스코는 형언할 수 없는 것을 음악이 너무도 풍요롭고 명확하게 전달한다는 점을 발견했다. 그는 자신의 그림이 위대한 음악처럼 무척 친근하지만 너무 근원적이어서 말로 옮길 수 없는 관념과 감정을 표현하거나 일깨우길 바랐다. '그냥 존재하는 것'은 훨씬 더 즉각적이고 강렬했다. 그것은 로스코에게 반박할 수 없는 진리이자, 절대적인 것으로 향하는 길이었다.

로스코는 추상이야말로 인간 경험의 구체적인 부분과 같이 묘사하거나 쉽게 규정할 수 없는 것을 가장 잘 포착하는 수단이라고 생각했다. 추상은 신체적이고 감각적인 동시에 감정적이고 영적인 것까지 경험하게 할 수 있다. 음악은 의식적 사고보다 앞선 감정적 층위로 곧바로 이어지는 길을 열어준다. 로스코는 추상을 통해 음악이 곧장 도달하는 이러한 영역에, 다양한 감각 영역이나 사유의 방식으로 분리될 수 없는 인간 전체를 다룰 수 있는 영역에 다가가려 했다.

로스코의 그림에 온전히 몰입하면 그 영향력이 극대화되어 우리의 모든 감각을 건드린다. 관객은 원초적인 층위에서 그림을 감상하지만, 관객의 시각적 수용체가 활동을 멈춘다면, 그림을 실제로 본 것이 아니다. 음악과 마찬가지로 로스코의 그림은 내면 깊은 곳을 향한 통로를 제시한다. 본능적인 반응을 불러일으켜 감정을 촉발하고, 관객의 마음을 사로잡아 누구나 인지할 수 있기에 더욱 소중한 것을 제공한다. 예술가와 관객 사이에 원초적 층위에서 생성되는, 결국 우리를 둘러싼 세계와 소통하는 방법으로 확장되는 인간적 연결을 제공한다.

나는 그림을 음악과 시만큼이나 감동적인 것으로 만들고 싶어서 화가가 되었다.

이 말은 로스코의 철학적 목표도, 기법적 도전도 아니다. 그는 자신의 작품을 통해 최대한의 **감동**을 주고 싶었던 것이다. 예술은 관객을 등골이 오싹해질 정도로 차갑고 가슴이 미어질 정도로 그립고 숨이 멎을 만큼 짜릿하게 만들어야 한다. 그리고 이것이 바로 음악과 시가 우리를 감동시키는 방식이다. 로스코는 자신의 그림도 그러길 바랐다.

로스코들의 유머

Rothkos' Humor

역사가와 비평가는 로스코의 신념을 높게 평가하든 그의 과장됨을 비난하든, 로스코의 유머나 재치, 그의 장난기를 언급하는 경우는 없었다(정말 한 번도 없었을까?). 로스코는 항상 큰 뜻을 품었고 가벼운 문제에 연연하지 않았다는 것이 그들의 공통된 견해다. 그를 좋아하는 대중에게도 그의 그림은 초월적인 것을 추구하는 작품이었고, 영적으로 심오하고 영혼을 울리는 교감을 낳았다. 이 글에서 나는 장난기 많은 로스코에 관해 이야기하겠지만, 다음과 같은 점에는 동의한다. 아버지의 예술에는 유머라곤 없다. 매우 진지하고 한결같이 심각하다.

아버지는 캔버스(또는 종이)에 진부한 것을 그리며 시간을 낭비하지 않았다. 말하고 싶은 것을 직접적으로, 곧이곧대로 전하려 했다. 아버지는 인간 존재의 본질에 관해 관객과 절박하게 소통하고 싶었

기에 잡담을 주고받을 시간은 없었다. '시대를 초월한 것과 비극적
인 것The timeless and the tragic', 그것이야말로 우리 영혼의 언어였
고, 세대를 뛰어넘어 우리를 묶어주는 공통의 경험이었다. 바로 그
것이 로스코의 주제였다. 자살이라는 렌즈로 그의 삶을 되돌아보는
이들은 아버지가 우울하고 웃음이라곤 없었으며 그의 태도에서 느
껴지는 진중함은 거의 비인간적이었다고 생각하는 경향이 있다. 그
의 그림에 유머가 없으니 그 역시 유머가 없었을 것이고, 얼굴을 찡
그리고 끈덕지게 고집을 부리는 사람이었다고 생각하는 것이다.

아버지의 작품에서 유머를 보여주는 이 희귀한 예는 중요한 작품
일까? 이 그림은 유화가 아니라 펜과 잉크로 그린 캐리커처다(그림
68). 작고 무심하게 그려진 스케치들은 각자의 공간을 보장받지 못
한 채 한 장의 종이에 모여 있으며, 그로테스크한 것들을 잡다하게
모아둔 것 같다. 서른셋에 그린 형식적이고 다소 음침한 자화상(그
림 69)과 비교해볼 때, 이 작은 그림은 타인이 로스코 자신을 어떻게
생각하길 바랐든 로스코는 자신을 항상 심각하게 생각하지는 않았
음을 보여준다.

이 캐리커처의 중요성을 과소평가해서는 안 된다. 유머는 감정에
서나 대인관계에서나 복잡한 문제다. 농담은 항상 어떤 차원에서는
공격적 행위다. 농담에는 수치심을 느끼게 하거나 상처를 입히거나
누군가를 바보로 만드는 어두운 면, 불쾌한 구석이 있다. 농담은 대
체로 앙금을 남기고, 유머는 자기비하를 곁들이지 않는다면 다른
사람을 비하하게 된다. 로스코의 유머러스한 공격성이 외부를 향한
다면 어떤 탐구를 함께하는 같은 인간으로서 관객에게 다가가는 예

그림 68

〈제목 없는 스케치
untitled sketches〉

1940~43

그림 69

〈자화상*self portrait*〉

1936

술가라는 개념과는 충돌하는 것이다. 깊은 영혼이 담긴 작품 뒤에 있는 예술가를 이해하는 데 공감이 핵심적이라고 말한 내 주장도 약화된다.

나는 로스코의 작품을 이해해야만 로스코를 이해할 수 있다고 말했지만, 이 글에서 예외를 두려 한다. 예술가에 관해 알고 있는 사실이 작품을 감상하는 관점에 영향을 미친다면(관점이 오염된다고까지 말하지는 않겠다) 이를 수정해야 한다. 자신에게 중요하기 때문에 진지한 그림을 그리는 것과 자신의 감정을 억누르기 때문에 진지한 그림을 그리는 것은 전혀 다른 문제이다. 그래서 나는 로스코의 그림을 온전히 감상하려면 그에 관해 더 정확히 알아야 한다고 판단해 내 나름의 규칙을 어겼다.

아버지는 유대인 교육센터에서 17년 동안 미술을 가르쳤고, 꽤 인기 있는 교사였다. 어두운 안경을 쓴 자화상 속 남자는 교직원과 학생에게 '로트코비치*Rothkowitz* 씨'*가 아니라 '로스키*Rothkie*'라고 불렸다. 딱딱하고 격식을 차리는 사람에게는 붙을 수 없는, 다정다감한 호칭이었다. 제자들에게는 '로스키', 두 번째 부인**에게는 '번치*Bunchy*'라고 불렸던 아버지는 유치한 장난을 치면서 친근하게 굴

* 마크 로스코는 라트비아 공화국에서 태어난 유대인으로, 본명은 원래 '마르쿠스 로트코비치*Marcus Rothkowitz*'다. 그는 독일의 나치와 미국 반유대주의의 부활을 우려해 1940년 1월 이름을 바꾸기로 결심한다. 그는 '로스코'라는 성이 특정 나라나 민족을 연상시키지 않으면서 신비롭고 위엄 있다고 생각했다. 그러나 법적으로 개명을 마친 것은 로스코가 처음으로 여권을 취득한 1959년이었다.

** 첫 번째 부인 이디스와 1944년 2월에 이혼한 마크 로스코는 1944년 동화책 삽화가였던 메리 앨리스를 소개받아 사랑에 빠졌고, 1945년에 결혼했다.

줄 아는 사람이었다. 주변 사람들이 경외감을 품지는 않았을 것이다.

그가 그림에 철학적으로 접근했다고 해서, 다른 것들도 철학적으로 바라본 것은 아니었다. 그가 가장 좋아하는 영화 장르는 스파게티 웨스턴Spaghetti westerns***이었고 영화는 〈80일간의 세계일주〉였다. 이는 유행에 뒤떨어진 대작이지만 딱히 심오한 영화는 아니다. 마찬가지로 그에게 요리는 예술이 아니라 거추장스러운 행위일 뿐이었다. 냉장고에서 당장 핫도그를 꺼내 먹을 수 있는데, 굳이 수플레가 익을 때까지 기다릴 필요가 있을까? 그가 가장 훌륭한 예술로 여겼던 음악에서 가장 좋아하는 작품은 〈마술피리〉였다. 물론 이 '오페라'에는 그에게 영감을 준 모차르트의 곡이 포함되어 있었지만, 명장면은 대부분 우스꽝스럽고 줄거리는 오페라 중에서도 가벼운 편이다. 아버지와 일심동체였던 모차르트 역시 유난히 장난기가 많은 작곡가였다. 로스키에게 바그너나 브람스의 모습 같은 건 없었다.

아버지가 경박한 것을 즐길 수 있었던 것은, 아마 그가 추구했던 진지함과 방향이 완전히 반대였기 때문일 것이다. 아버지의 유머를 그저 실존과 철학을 향한 집착에서 숨을 돌리게 해주는 것으로 볼 수도 있겠지만, 사실 유머는 그의 인상적인 행동과 잘 어우러졌다. 아버지는 예상치 못한 것들을 함께할 때 그것들이 충돌하며 생기는 모순을 즐겼다. 아버지는 한 손에 니체를 든 채로 다른 한 손으로 마

***　미국의 정통 서부극과는 다른, 주로 이탈리아에서 만든 유럽식 서부극을 말한다. 주로 멕시코를 무대로 총잡이가 등장하며, 잔혹한 장면이 선정적으로 묘사된다. 정통 서부극이 선악을 대치시켜 주인공이 악을 물리친다는 영웅주의를 내세운다면, 스파게티 웨스턴 영화는 정의와 명분도, 영웅과 악당도 없다. 대표적인 영화로는 〈황야의 무법자〉(1964)가 있다.

늘 피클이 든 통을 휘두르며, 사회적·예술적·지적 기대에서 비롯된 예상치 못한 전복적 암시를 즐겼다.

그의 전복적인 성향에는 약간의 분노 이상의 무언가가 있었을 것이다. 예일대학교의 젊은 상류층 학생 사이에서 유대인 장학생으로 학교를 다녔던 그는 자신을 업신여기는 태도에 분개했다. 그가 학생식당에서 학생들의 식기를 치우며* 느꼈던 쓰라림을 어떤 방식으로 표현했는지 전부 알 수는 없으나, 불만의 대부분을 1학년 때 공동 창간한 캠퍼스 지하 잡지 〈세러데이 이브닝 페스트 *Saturday Evening Pest*〉에 쏟아냈다. 그는 이 잡지에 동료 예일대생의 안타까운 학력을 풍자적으로 묘사하는 글을 썼다. 그는 자신을 알아주지 않고, 자신에게 중요한 주제를 진지하게 생각하지 않는 이들을 비판하면서 유머의 날을 갈고닦았다. 로스코는 지배 계급을 비판하고 그들이 고생 한 번 해보지 않고 봉사 정신도 부족하다고(그러면서 지성까지 부족하다고) 분개하는 자칭 지식인은 아니었다. 그는 그저 불평불만을 늘어놓기보다는 자신의 분노와 지성을 발산할 수 있는, 그에게 필요했던 표현 수단인 풍자를 선택했다. 풍자와 밀접한 아이러니는 그가 자신의 재치를 드러내는 주된 방법이 되었다.

〈세러데이 이브닝 페스트〉에 쏟아냈던 분노를 완전히 떨쳐내지는 못했지만, 그의 사나운 어조는 차차 누그러졌다. 그의 유머는 단순히 인정받지 못한 진지함을 표현하는 수단이 아니었다. 수집가와 비평가, 때로는 관객 등 캔버스를 통해 만나는 모든 사람들을 염두에

* 가난한 유대인 장학생이었던 마크 로스코는 학생식당에서 빈 그릇을 치우는 일을 한 적이 있다.

둔 표현이었다. 보여주고 싶다는 욕구와 보여주었을 때 느끼는 굴욕감 사이의 불편한 경계에서 살아남은 것들이었다. 로스코에게 유머는 내민 손을 배은망덕하게 깨물거나 신경 써주길 바라며 알랑거리는 것이 아니라, 매력과 경계심을 동시에 표현하는 수단이었다.

로스코의 유머러스함은 그의 편지와 저술(일부만 공개되었다)에서 더 확연하게 드러난다. 아버지는 조카 케네스와 친밀한 사이였는데, 1940년대부터 1960년대까지 보낸 20여 통의 편지에서 둘의 관계가 잘 드러난다. 만날 약속을 잡거나 돈을 보내주는 등의 내용이 담긴 단순하고 실용적인 편지도 있지만, 따스함과 재치가 가득한 편지도 있다. 로스코는 여러 편지에서 아버지가 되어 다음 세대로 밀려난다는 느낌에 조금 쓸쓸해하면서도, 부모가 된다는 기쁨(과 다른 여러 감정)을 전하고 있다.

아버지가 된다는 사실이 감동스러워 하루 20시간씩 깨어 있단다. 누군가에게는 유감일지도 모르겠으나 나는 전혀 그렇지 않은데, 그게 두렵기도 하구나. 지금 좀 혼란스러운 것 같다. (1951년 1월 10일)

케이트는 잘 자라고 있다. 이 작은 아이는 교활하면서 성가시고, 쾌활하면서 또 매력적이야. 우리 부부는 이 아이를 사랑한단다. (1950년대 초반)

아버지는 케네스에게 최근에 열릴 전시회도 알려주었고, 전시회에 항상 초대했다. 하지만 1951년에 보낸 편지에서는 예술가로서의 희망과 좌절을 드러내는데, 자신을 조롱하는 자조적 유머를 보여준다.

월요일 이른 아침에 쓴다. (아기 케이트 때문에)

내 전시가 수렁에 빠진 것 같구나. 어제 〈타임스〉를 봤다면 내가 이미 사람들에게는 선조로서 경배를 받고 묘비까지 준비되었다는 사실을 알겠구나. 할 말이 참 많지만, 아직 완전히 죽은 것은 아니니, 해가 아직 지지 않았다고만 말해야겠다. (1951년 4월 9일)

로스코의 여성관은 구시대적이었고 그의 발언 중에는 경악스러운 것도 있지만, 이중성이 가득한 성적 풍자를 적극적으로 활용하기도 했다. 예를 들어 제2차 세계대전 중이었던 1943년, 케네스의 동생 밀턴이 기술 훈련을 받기 위해 뉴욕에 왔을 때, 아버지는 누나 소니아 라빈에게 편지를 보내 아들을 잘 보살피겠으며 "솜털 같이 어린 것"을 소개해 즐겁게 해주겠노라고 약속했다.

케네스에게 보낸 편지에서도 이와 같은 어조가 드러난다.

···파리에서의 일을 끝내고 지금 리비에라 해변에 와 있다. 리타 헤이워드*Rita Hayworth**가, 쳇, 비키니 바람으로 사진을 찍었던 그곳 말이다. (1950년 엽서)

네가 멜의 지금 모습을 볼 수 없어 유감이구나. 난 지금 그녀의 요염함에 사로잡혀 있단다. 하지만 두 가지 이유로 무척 난처해. 하나는 경제적으로 어렵든 말든 지금처럼 지내고 싶다는 충동이 든다는 것이고, 다른 하나는

* 미국의 영화배우(1918~1987).

이제 12주 동안이나 그녀를 만나지 못한다는 것이다. 물론 내겐 예술이 있지만, 그렇다고 이 욕망을 채워줄 수는 없을 것 같구나. (1950년 10월 29일)

부모님은 뉴욕의 화가 윌리엄 샤르프와 그의 아내 샐리와 20년간 우정을 나누었다. 샐리는 미모의 연극 배우였다. 아버지가 그 매력에 홀리진 않았지만, 한번은 붐비는 식당 한가운데에서 그녀에게 추파를 던졌다. "이렇게 사람이 많지 않았더라면, 내가 당신의 궁둥이를 콱 잡았을 텐데."[1]

동료 추상표현주의 화가 바넷 뉴먼은 1940년대에 특히 아버지와 가깝게 지냈다(안타깝게도 둘의 우정은 1950년대까지 이어지지 않았다). 두 사람의 서신에는 자신들의 예술의 바탕이 되는 철학과 예술에 관한 진지한 내용이 담겨 있었지만, 때로는 뉴욕 미술계에 관한 장난스럽고 솔직한 이야기도 주고받았다.

지금 일과 여가를 위한 이상적인 상태라고 말했는데, 모두 즐겁길 바라네. 하지만 나는 가십을 좀 듣고 싶은데, 아무거나 당장 보내주게나.[2]

로스코가 가십이라고? 시인 스탠리 쿠니츠*Stanley Kunitz***가 "서양 예술의 마지막 랍비"[3]라고 불렀던 사람이 말이다!

1945년 뉴먼에게 보낸 이 편지는 아마 아버지의 재치와 여자에 대한 사랑을 가장 잘 보여준다.

** 풀리처상을 수상한 미국의 시인(1905~2006)으로, 마크 로스코와 가깝게 지냈다.

귀국한 후로 꽤 많은 작품을 그렸다네. 스스로 내 상징들을 더 구체화하 겠다고 마음먹었는데, 무척 골머리를 앓고 있지만 오히려 작업이 재밌어 지기도 하더군. 안타깝게도 이를 완전히 해결하지는 못했지만, 더 명확 한 표현을 위해서는 이런 골칫거리들을 계속 이겨내야겠지.

자네도 나에게 질투하면서 더 열심히 해주면 좋겠네. 전에 약속했던 두 가지 이야기는 잊지 말고, 적어도 하나는 1~2주 안에 보내주길 바라. 무엇보다 다이앤의 허리가 안 좋은데도 (더 이상 나빠지지 않길 바라네) 여전 히 애널리*annalee*에서 새로 나온 신부 머리빗을 쓰고 있는지도 궁금하군. 바라건대, 우리 둘 다 갇힌 포로들 가운데 가장 아름다운 이를 아내로 얻었 기를, 가능하다면 낭만적인 태도로 이 암울한 사업을 이어가길 바라네.[4]

예술에 관해 진지하게 이야기한 후 질투라는 말로 장난을 치는 것이 눈길을 끈다. 그 후 로스코는 자신이 가장 관심 있는 것은 사실 '빗'이라며, 일상적인 것을 기묘하게 병치하는 방식으로 화제를 돌 린다. 이는 한 차원 더 높은 농지거리인데, 바넷 뉴먼과 순수하게 사 교적으로 교류하고 싶다는 마음을 드러낸다. 여기서 어떤 진술과 그에 대한 부정을 함께 표현한 아이러니의 아름다움이 드러난다. 사회적 교류가 가장 중요하면서, 그리고 그렇지 않기도 하다. 이때 의 그리고는 그러나가 아니다. 아이러니 속 유머는 그리고가 존재할 수 없으면서 반드시 존재한다는 점에 있다. "포로"라는 표현도 마찬 가지다. 동물원에 동물처럼 갇힌 배우자라는 뉘앙스는 진지하게 받 아들이기엔 너무 터무니없는, 매우 성차별적인 유머다. 이는 상대를 대상화하고 소유욕을 드러내는 태도이면서, 임신에 대한 신비로 부

각되는 남성과 여성의 위계에 대한 아버지의 불편함을 드러내는 것일 수도 있다.

서로의 존재로 인해 더욱 두드러지는 따분한 것과 웅장한 것의 병치는 아버지 유머의 특징이다. 아버지는 자기 말을 너무 심각하게 받아들이지 말라고 하면서, 사소한 일과 심각한 일을 극명하게 대비해 오히려 심각성을 강조했다. 이 때문에 로스코는 못견디게 거만해 보였는데, 그를 이해하는 사람이라면 그가 얼마나 자신을 가볍게 여기는지 알 수 있는 대목이다. 이에 관한 유쾌한 일화가 있다. 그는 고전주의 시기 캔버스 작품을 구상하는 과정을 이렇게 설명했다. "이런 종류의 디자인은 매우 단순해 보이지만, 비율과 색을 제대로 맞추려면 많은 수고가 듭니다. 모든 것이 서로 맞아떨어져야 하거든요. 그런 점에서 사실상 저는 배관공이나 다름없습니다."[5]

여성을 대할 때 아버지는 더 영리하고 매력적으로 보이기 위해 노력했다. 로스코가 자신을 신비로운 예술가라고 생각하는 어떤 여성에게 어떻게 반응하는지 살펴보자. "제가 신비로운 사람은 아닙니다. 예언자라면 모르겠지만요. 하지만 저는 다가올 비극을 예언하지 않아요. 저는 이미 닥친 비극을 그릴 뿐입니다."[6]

이는 로스코의 전형적인 말투로, 겸손하면서도 허세가 느껴진다. 자신을 예언자지만 실은 아무것도 예언하지 않으며, 예언자의 언어인 신비주의와 거리를 둔다. 그의 말은 약삭빠르고 아이러니한 동시에 진지하다. 그는 신비주의라는 개념을 배척하며 자신의 작품이 현실적이고 구체적인 것에 근거를 두고 있다고 강조한다. 하지만 장난을 치고 싶은 마음도 있는 것이다. 아버지는 분명 시시덕거리

듯 말했을 것이며, 입가에 걸려 있을 미소가 떠오른다.

　배관공이자 철학자, 실패한 예언자라는 로스코의 이미지는 그를 안주하지 않는 탐구자로 여기는 이들에게는 당혹스러울지 모르겠다. 사실 로스코는 그림을 그리는 과정을 설명해달라고 요청받을 때마다 곧바로 아이러니한 말을 떠올렸다. 그는 그의 그림을 구성하는 요소에도 아이러니를 포함시켰다. 그러나 아이러니는 그림에서 나오는 것이 아니라, 다음과 같은 원칙을 바탕으로 그림을 그릴 수 있다는 생각에서 나온다.

예술 작품을 제작하는 것은 또 다른 문제이며, 나는 예술을 숙련이 필요한 일로 설명하려 한다.

예술 작품의 재료와 이를 만드는 방법, 즉 예술 작품의 레시피 공식을 소개한다.

1. 죽음을 향한 선명한 몰입, 죽음에 관한 암시가 있어야 한다. 비극적 예술, 낭만적 예술 등은 죽음에 관한 앎을 다룬다.

2. 관능은 우리가 세상을 구체적으로 인식하는 기초다. 관능은 존재하는 것들 사이의 욕망적 관계다.

3. 긴장. 곧 갈등이나 억제된 욕망.

4. 아이러니. 현대적인 요소로, 인간을 순간적으로 다른 무언가로 나아가게 만드는 자기 소멸, 혹은 시험.

5. 인간적 진실을 위한 위트와 놀이.

6. 인간적 진실을 위한 덧없는 것과 우연적인 것.

7. 희망. 비극이라는 개념을 견딜 수 있게 하는 10%의 가능성.
나는 그림을 그릴 때 이러한 재료들을 신중하게 활용한다. 이러한 재료
들로 형태를 구성하거나 이를 배합해 작품을 완성한다.[7]

아버지의 신경질적이고 조급한 모습이 드러났던 1961년 뉴욕 현
대미술관에서 열린 획기적인 전시회에서도, 아버지가 자신을 어떻
게 생각했는지 엿볼 수 있다. 누나 케이트의 베이비시터였던 린 슈
나이더가 전시회를 방문했을 때, 아버지의 기분은 한결 가벼워 보
였다. 그날 오후 전시장을 거닐던 린은 자신을 향해 걸어오는 로스
코를 보았고, 로스코는 활짝 웃으며 그녀에게 말을 걸었다. "어때
요? 제 새… 신발 말이에요."[8] 전시 때문에 예민해진 상태여서 그랬
을 수도 있지만, 로스코는 장난스럽게 예상을 뒤엎는 말로 자신과
린의 불편함을 누그러뜨리려 했다. 그는 쥐에 관해 이야기함으로써
방 안에 코끼리가 있음을 인정한 셈이다.

아버지는 이와 비슷한 상황에서 종종 터무니없는 말로 불편함을
드러내는 동시에 긴장된 분위기를 누그러뜨렸다. 하지만 로스코의
아이러니한 유머 감각은 자신을 곤경에 빠뜨리기도 했다. 주로 너
무 심각해 보이는 일을 농담 거리로 삼았기 때문이다. 유머는 통하
지 않을 수 있고 글로 잘 전해지지도 않기 때문에 아이러니는 위험
한 도구다. 로스코가 농담을 던지더라도 미술사학자가 그의 장난기
어린 어조를 함께 기록하지 않으면, 로스코의 생각은 그의 뉘앙스
나 의도와는 다르게 후대에 전달된다. 그 결과 아버지의 유명한 발
언 중에는 완전히, 적어도 적잖이 오해를 받는 것이 많다.

그걸 내가 어떻게 알 수 있을까? 나는 아버지를 잘 알고 아버지의 아들이기 때문이다. 성격은 아버지보다 어머니를 더 닮았지만, 유머 감각은 전적으로 아버지에게 물려받았다. 내 핏속에 곧바로 주입된 것이다. 아버지의 말과 글을 읽거나 아버지의 농담을 다시 들을 때면, 마치 내 입에서 튀어나온 것만 같아 놀랄 때가 많다. 부조리한 것에 대한 사랑, 짝을 이루는 것들이 맞지 않을 때 느끼는 불편함에 대한 포용 등 모든 것이 거기에 있다. 독자들도 눈치챘겠지만 나는 농담을 하다가 곤경에 처한 적이 있다. 내 편집자는 확실히 알아챘다.

성격의 공통점 덕분에 나는 아버지의 발언을 고유한 입장에서 해석할 수 있다. 본능적으로 여러 층위의 의미를 감지하기 때문이다. 이는 가볍게 말하는 것도, 나 자신의 중요성을 과장하는 것도 아니다. 단지 아버지와 그의 작품을 왜곡하는, 혼란스럽고 모호한 그의 성격을 내가 이해하고 설명할 수 있다는 것이다. 나는 아버지의 글을 읽으며 문자 그대로 받아들여야 하는 것과 그러지 말아야 할 것을 구분하고, 아버지가 언제 솔직하지 않았고 언제 그저 어리석게 군 것인지 알 수 있다. 아버지와 내가 한 사람인 건 아니지만, 아버지가 불편한 부분을 유머로 표현하거나 이를 감추기 위해 유머를 활용할 때 나는 그것을 느낄 수 있다.

나는 아버지와 마찬가지로 아이러니를 좋아하는데, 아이러니가 가장 높은 수준의 유머라고 생각한다. 하지만 아이러니는 너무 진중한 사람에게 사용하면, 말하는 자신에게 해를 끼칠 가능성이 높은 양날의 검이다. 아버지의 전기를 쓴 제임스 브레슬린*James E. B.*

*Breslin**은 지칠 줄 모르는 헌신적인 연구자이며 놀라울 정도로 철저했지만, 내가 만난 사람 중 가장 유머 감각이 없었다. 그는 로스코의 말 한마디를 잘못 해석했는데, 이를 바탕으로 로스코의 성격을 규정하고 말았다. 거의 600페이지에 달하는 전기에서 브레슬린은 아버지를 낭만적·성적 좌절을 겪은 사람으로 여기는데, 이는 아버지가 예술가로서의 첫걸음에 관해 이야기하던 1959년 인터뷰의 한 대목에서 비롯된 것이다. "그러던 어느 날… 다른 수업을 같이 듣는 친구를 만나러 우연히 미술 수업에 들어갔습니다. 모든 학생이 한 누드모델을 스케치하고 있었는데, 저는 바로 그때 그것을 제 인생으로 삼아야겠다고 생각했습니다."[9]

브레슬린은 추상화가인 아버지의 입에서 나온 이 말의 부조화를 알아차리지 못했다. 인터뷰 당시 명성이 정점에 이르렀던 "신비주의자" 로스코가 사실 모델을 훔쳐보는 데만 관심이 있었다고 말한 것이다. 직사각형을 그리는 것으로 유명한 화가가 신체의 몇몇 곡선에 이끌려 화가의 길로 들어섰다는 것이 곧 아버지의 아이러니임을 브레슬린은 눈치채지 못했다. 아, 양날의 검이여.

로스코가 모델의 매력에 대해 남긴 경솔한 말에 아직도 의문을 품고 있는 사람이 있다면, 몬드리안에 관한 그의 발언은 이를 확실히 없애줄 것이다. 윌리엄 세이츠*William C. Seitz***는 로스코와의 대화를 이렇게 회고했다. "로스코는 나에게 '몬드리안에게는 관심이

* 그는 1993년에 《마크 로스코 전기*Mark Rothko: A Biography*》를 출간했다.
** 미국의 미술학자이자 큐레이터(1914~1974)로, 추상표현주의에 관한 중요한 초기 텍스트를 여럿 집필하고 관련된 전시를 기획했다.

없었다'라고 말했다. 나중에 그는 강의에서 몬드리안이 외설적인 화가였다고 농을 친 적이 있다고 했다. 캔버스를 애무하며 평생을 보낸 칼뱅주의자*Calvinist*라는 것이다."[10] 이 말은 누드모델에게 거부할 수 없이 이끌려 자신이 받았던 교육이나 관심사와는 거리가 먼** 화가라는 직업에 뛰어들었다는 말과 비슷한 것이다. 브레슬린은 로스코의 말에서 어떤 성적 욕망을 찾으려 했을 것이다. 그러나 필사적인 결심이 아니라 장난스러움이 담긴 그의 미소를 놓친 것이다.

아버지의 아이러니는 분명 자신에게 손해를 끼쳤고, 오해를 불러왔다. 심지어 그는 풍자 때문에 예술가로서의 진실성을 의심받기도 했다. 나는 1988년 하버드 대학교 포그 미술관*Fogg Museum*이 주최한 회고전을 언급하고 싶다. 이 회고전에서 1963년에 로스코가 기증한 벽화가 눈에 띄게 훼손된 채로 전시되었다. 설치 계획을 잘못 세워서 약품 처리가 안 된 유리와 벽화를 마주 세웠고, 로스코는 자신이 사용한 여러 안료가 섞였을 때 불안정해진다는 사실을 몰랐으며, 설상가상으로 하버드에서 벽화를 소홀하게 관리한 탓에 크게 훼손되어 결국 전시에서 제외되었다. 그런데 전시 카탈로그와 〈하버드 매거진〉에 실린 어떤 글에서 로스코가 질 나쁜 안료를 사용한 탓이라며 아버지의 책임이 크다고 주장했다. 이 글의 필자는 과학적 분석을 근거로 삼긴 했지만, 이는 1962년에 로스코가 하버드 미

*	장 칼뱅*Jean Calvin*(1509~1564)은 종교개혁을 이끈 개혁가로, 여기서 칼뱅주의자란 개혁주의자를 말한다.
**	마크 로스코는 예일대학교에 입학하여 프랑스어, 유럽사, 기초과학, 철학사, 일반심리학 등을 공부했다.

술품 보존 전문가에게 물감이 더 필요할 땐 울워스woolworth*** 매장에서 사다 쓴다고 말한 데서 비롯된 논란이기도 하다.[11] 보존 전문가와 기자들은 로스코가 조악한 재료로 그림을 그렸고, 하버드 벽화 사건은 그가 장인 정신이 부족하다는 것을 보여주며, 이는 자신의 작품에 시종일관 무신경한 태도를 보였음을 입증하는 증거라고 말했다. 놀랍게도 아버지의 발언은 또 다른 오해를 불러왔는데, 하버드의 어느 보존학자는 전시 도록에서 "로스코는 회화 보존의 가장 기초적인 요소조차 전혀 몰랐거나 이에 무관심했다"[12]라고 썼다. 아버지가 신경 쓰지 않은 탓에 작품이 크게 훼손되었다는 것이다.

비록 이 회고전은 규모가 작고 학술적인 성격이 강했고 〈하버드 매거진〉의 발생 부수도 적었지만, 전시와 기사 모두 미술계에 큰 반향을 일으켰다. 벽화는 실제로 너무나 심각하게 훼손되었고, 로스코의 의도와 동기에 수많은 의문이 제기되었다. 로스코의 명성은 크게 실추됐다. 미술품 수집가와 미술관은 로스코의 작품이 변색되기 전에 판매해야 할지 고민했고, 그림 구매자는 그림의 수명이 기껏해야 10년 남짓인 건 아닐까 걱정했다. 로스코 그림의 가격은 최근 20년 동안 천정부지로 치솟았지만, 그의 작품은 여전히 '손상되기 쉬운' 것으로 여겨진다. 이것이 말 한마디, 기사 하나, 한 번의 전회고전 때문이라고 단언할 순 없지만, 이 모든 것이 로스코의 작품에 대한, 또한 그림을 대하는 로스코의 태도에 대한 부정적 인식을 부추긴 것은 분명하다. 아버지의 아이러니는 다시 오해받았고, 소란이

*** 호주 최대의 대형마트 체인 기업.

벌어지면서 그의 진정한 의도는 가려졌다.

로스코 후대의 예술가들은 창작의 순간을 중시하고 삶의 무상함과 본질적인 덧없음에 사로잡혀 설치 작품을 만들었지만, 이는 로스코의 철학과는 한참 동떨어진 것이었다. 아버지는 영원한 것, 시대를 초월한 진리를 추구했다. 그는 르네상스·중세·그리스·이집트 미술사의 애호가였다. 그는 기나긴 시간의 흐름 속에서 자신의 위치를 확립하고, 결국엔 무너지고 스러져 기억에서 사라지는 것이 아니라 위대한 유산으로 남을 작품을 만드는 데 몰두했다. 그는 테레빈유, 헝겊, 몇몇 소모품을 근처 가게에서 구매했지만, 물감은 그 유명한 레오나드 보쿠어*Leonard Bocour*의 가게를 비롯한 미술 재료 전문점에서 구입했다.[13]

아버지는 '올워스 발언'으로 다시 오만한 태도를 드러냈다. 이는 고급스럽고 값비싼 물감만을 고집하는 사람을 조롱하는 것으로 보일 수도 있으나, 사실 작품에 지나치게 신경 쓰고 과도하게 집착하는 자신을 조롱함으로써 풍자한 것이었다. 로스코가 한때 자신의 그림을 세상에 내놓는 것을 "무신경한 행위"라고 말했다는 사실을 기억해야 한다.[14] 그는 그림에 자신의 모든 것을 쏟아붓는 만큼, 사람들이 작품을 바라보는 시선에 예민하고 또 취약했다. 자신의 작품에 대한 깊은 몰입은 올워스 발언을 걸고 넘어진 사람처럼 자신

* 조카 샘 골든과 함께 아크릴 수지로 만든 아크릴 물감을 처음으로 개발한 인물(1910~1993)로, 1952년부터 1970년까지 보쿠어 아티스트 컬러*Bocour Artists Colors*를 운영했다. 이는 물감 제조업체인 골든 아티스트 아크릴*Golden Artist Acrylics*의 전신이다.

의 예술을 판단하려는 사람들에게 아이러니를 넘어선 냉소적이고
원망 어린 말을 하게 만들었다.

마지막으로 뉴욕 파크 애비뉴 시그램 빌딩의 포시즌스 레스토랑
을 위한 벽화 계약을 파기한 후, 그가 남긴 가장 악명 높은 명언으로
돌아가보겠다. "나는 순전히 악의적인 의도로 이 일을 도전처럼 받
아들였다. 나는 그 식당 개인실에서 식사하는 모든 개자식의 입맛
을 떨어뜨리는 그림을 그리고 싶었다."[15]

이 발언은 정말 오랫동안 큰 관심을 받았다. 런던 테이트 모던의
맞춤형 전시실에 설치된 벽화를 본 관객들과 시그램 벽화를 둘러싸
고 벌어진 갈등을 소재로 제작된 연극 〈레드〉의 영향도 있었다. 또
한 아버지가 마지막 20년 동안 자신의 작품에 관해 남긴 몇 안 되는
말이었고, 내면화된 계급적 관점이 드러나는 쓴소리이기도 했다. 그
러나 무엇보다 아버지의 표현에서 순수한 드라마와 힘이 느껴졌기
때문일 것이다.

이 발언의 출처가 된 피셔의 긴 글은 매혹적이고, 실망스럽고, 고
발적이고, 또 충격적이다. 오랜 고민 끝에 펴낸 듯한, 하지만 아버지
가 자살한 직후 공개된 이 글은 신빙성에 문제가 있다. 1970년에 쓰
인 이 글은 1959년에 작성한 필자의 메모와 필자의 기억에 의존하
고 있으며, 날짜를 비롯해 의뢰에 관한 수많은 사실이 잘못되어 있
어 그가 회상한 이 발언도 정확한 것인지 의문이 들 수밖에 없다. 하
지만 로스코의 모습을 엿볼 수 있는 유일한 기회이자, 공인되지 않
은 전기가 지닌 격앙된 어조와 날것 그대로의 솔직함은 독자들을
흥분하게 만든다.

앞서 인용한 로스코의 유명한 말, 특히 입맛을 떨어뜨리겠다는 표현이나 '개자식'이라는 단어에서 피셔는 어딘가 이상하다는 느낌을 받지만 아이러니를 감지하지 못한다. 로스코의 유명한 독백에 이어지는 피셔의 글은 다음과 같다.

로스코는 악의가 전혀 없어 보였기 때문에, 그의 악담을 진지하게 받아들이기 어려웠다. 그는 스카치 위스키와 탄산음료를 마시고 있었고, 동그랗고 환한 얼굴로 음식을 즐기는 통통한 남자의 평범한 모습이었다. 게다가 그의 목소리는 쾌활했다. 당시에나 이후에나 그가 화를 내는 모습도 본 적이 없다. 아내 멜과 딸 케이티에 대한 애정은 감동적일 만큼 깊었고, 친구들 사이에서 그의 모습은 내가 아는 그 누구보다 다정하고 사려 깊었다. 하지만 그의 내면 어딘가에는 특정한 무엇에 대한 분노가 아니라, 안타까운 현실과 예술가에게 주어진 역할에 대한 작고 사라지지 않는 근원적 분노가 숨어 있었다.[16]

피셔는 아버지의 유쾌함, 따뜻함, 인간미에 주목하지만, 이를 통해 아버지가 한 말이 거짓임을 파악하지는 못했다. 그는 아버지가 다른 사람을 불안하게 만들며 비뚤어진 즐거움을 느끼는 사람이라고 본 걸까? 피셔는 절망적인 상황을 통제할 수 있다고 믿고 싶었던 로스코가 보여준 과시, 번드르르한 말, 허세를 진심으로 받아들였다. 로스코는 자신의 그림이 단순한 사회적 도구이자 하나의 무기라고 말하면서 그림의 주제에 깊숙이 새겨져 있는 자신을 숨기고 싶었던 것이다.

그것은 거창한 퍼포먼스였고, 아버지는 자신의 영리함을 즐겨서든 사람들이 자신이 의도한 아이러니를 알아차리지 못한 것에 짜증이 나서든, 애초의 의도를 밝히지 않고 그 발언을 계속 밀고 나갔다. 아이러니를 눈치채지 못한 사람들 앞에서 농담을 계속 밀어붙이는 것은 나 또한 곧잘 저지르는 실수다. 나와 아버지는 그들이 알아차리지 못한 유머들이 오해를 불러일으킨다는 사실에 좌절감을 느끼면서도, 밀어붙이고야 만다. 물론 그 끝에는 자멸이 기다리고 있다. 그저 더 많이 오해받을 뿐이다.

게다가 이 상황에서 진짜 패배자는 로스코, 더 비판적으로 말하자면 그의 작품이다. 사람들이 시그램 벽화를 진지하게 받아들이지 않기 때문이 아니라, 벽화를 둘러싸고 신화가 만들어져 벽화의 내용과 벽화에 담긴 예술가의 의도를 파악하는 데 혼란을 주기 때문이다. 하지만 로스코의 분노는 **진심**이었다. 그는 자신이 그린 신전이 결국 최고급 **미식**을 위한 공간의 장식으로 변질된 것에 깊이 분노하고 있었다. 그러나 그 분노는 그림에서 비롯된 것이 아니라, 그림에 있는 그대로 담긴 수많은 진심이, 로스코 자신이 모두 부질없게 되어버렸다는 사실에서 온 것이었다. 만약 로스코가 정말 아쉬울 것이 없는 위치에 있었다면, 그 문제에 별 신경을 쓰지 않았을 것이다. 그는 돈을 받고 웃으며 더 큰 금액을 제시하는 다음 의뢰에 착수했을 것이다.

로스코의 오만한 태도는 너무 깊고 어둡고 개인적인 세계를 그리는 자신에 대한 불안감을 감추려는 것이다. 그는 미소 지으며 도발하는 것을 즐기는 듯 보였지만, 그림에는 언제나 진실함과 진정성

이 가득했다. 다시 생각해보라. 그렇지 않다면 오늘날 우리가 로스코를 이토록 사랑하고 있겠는가? 시그램 벽화는 저명한 두 미술관의 전용 전시실에 전시되어 있으며, 세계 각국에서 방문객이 찾아온다. 두 미술관은 순례의 장소이자 진정한 명상을 위한 공간이 되었다. 방 안에 가득한 감정이 솔직하게 전해진다. 전시하는 미술관도 방문하는 관객도 로스코의 농담거리나 되자고 그러는 것이 아니다. 아버지가 곧잘 구사했던 아이러니처럼, 그의 농담은 대부분 자신을 희생하는 것이었다.

아이러니가 유머가 되는 이유는 반대되는 것, 일반적으로 함께할 수 없는 것을 나란히 두고, 섞고, 심지어 동일시하기 때문이다. 아이러니는 배타적인 영역에서 동시에 살아 숨 쉰다. 배타적인 두 가지가 어떻게 만날 수 있는지 이해하려고 노력할 때, 불편하지만 흥미로운 긴장이 생겨난다. 바로 이 교차점이 로스코의 예술이 살아 숨 쉬는 지점이 아닐까? 매우 구체적인 내용을 담은 완전히 추상적인 것. 불완전한 인간과 공명하는 기하학적 구조. 엄청난 깊이를 암시하는 엄밀한 평면성. 여러 감각과 원초적인 감정적 반응을 통해 전해지는 지극히 지적·철학적인 것, 곧 아폴론적이면서 디오니소스적인 것. 이것들이 바로 로스코 작품 세계의 총체이자 본질이다.

유머는 차치하더라도 아이러니는 고전적인 이중성의 또 다른 표현으로, 상극인 두 가지가 어떻게 연결되는지 보여준다. 이것은 전혀 관계가 없으면서도 불가분한 양극 사이의, 강렬함과 전율이 깃든 긴장감이다. 로스코 그림 속 직사각형 사이의 전기적 공간처럼, 동일한 힘으로 부딪치며 타오르고 화음이자 불협화음인 노래를 부

른다. 아버지가 아이러니를 받아들인 것은 그가 끊임없이 작품에 담아내고자 노력했던, 비극적이면서도 때론 우스꽝스러운 인간 조건을, '그냥 존재하는 것*just-is*'과 '존재해선 안 될 것*should-not-be*'이라는 불안정한 한 쌍을 아이러니가 포괄하고 있기 때문이다. 그의 그림과 그가 아이러니를 사용하는 방법은 양립할 수 없는, 그래서 지극히 전형적인 감정의 혼합을 불러일으키고 요구한다. 우리는 눈물을 흘리며 웃어야 한다.

1960년대의 숙련

The Mastery of the '60s

관객의 시선을 바로 사로잡는 1950년대 밝은 작품은 사람들이 로스코 하면 떠올리는 그림들이다. 그러나 로스코는 1960년대에 자신의 기법을 엄청나게 연마하고 다듬어 훨씬 영리한 화가로 거듭났고, 관객과 교감하는 방식을 조용히 바꾸어나갔다. 그는 다분히 의도적으로 감상 경험에서 화려함을 덜어냈는데, 이로써 그가 말하고자 하는 바를 훨씬 정확하게 전달할 수 있었다. 1960년대 로스코 그림은 대부분 더 절제된 느낌이지만, 결코 어둡지 않다.

사실 관객의 국적에 따라 '로스코'를 구성하는 요소는 크게 달라진다. 고전주의 초기 작품의 전시가 모두 미국에서 열렸던 터라 미국 컬렉션은 1950년대에 편중되어 있다. 그러나 1960년대에 로스코 전속 갤러리가 된 런던 말버러 갤러리*Marlborough Gallery London*로부터 컬렉션을 수집한 독일과 스위스를 여행하면 1960년대

의 어두운 그림을 더 많이 찾아볼 수 있다. 한편 영국에서는 짙은 버건디색의 시그램 벽화(영국에서는 '테이트 벽화Tate murals'라고도 불린다)가 로스코 표준으로 통한다. 로스코라는 개념은 로스코를 접하는 작품에 따라 형성되지만, 모든 국가에서 1950년대 작품을 가장 매력적으로 여기는 것은 분명하다. 내가 받는 회고전, 대여, 복제품 제작 요청으로 미루어 보면 국가에 따라 비율이 다르긴 하지만 1950년대 그림의 비중이 가장 높다.

색의 매혹에 저항하기란 어려운 일이며, 중요한 1950년대의 10년(마찬가지로 중요한 1940년대의 10년) 동안 아버지의 색이 얼마나 생기넘쳤는지를 생각하면 당연하다는 생각마저 든다. 하지만 1960년대 그림은 다른 무엇을, 더 적으면서 그렇기에 더 많은 것을 준다고 강조하고 싶다. 이 시기 작품들은 보다 로스코를 잘 아는 사람들을 위한 것들인데, 1950년대 작품을 잘 알고 있는 사람이라면 더 쉽게 감상할 수 있다. 이전 작품보다 시각적·정서적 유인이 적기 때문에, 로스코 그림을 처음 본 사람을 애호가로 만들 가능성은 낮다. 좀 더 깊이 들여다보면, 1950년대 작품이 변화무쌍하게 병치된 색과 순수한 광채를 보여준다면, 1960년대 작품의 드라마는 천천히 고조된다. 1960년대의 그림은 그 무게감과 기념비적 성격이 어떻든 간에 1950년대 형제들이 지닌 몸짓의 추진력을 대부분 포기하고 남근적 표현을 내어줄 만큼 힘을 확보했다(67쪽 그림 20 참조). 선명한 아름다움으로 보는 사람에게 감동과 명상적 경험을 선사하는 1950년대 작품을 무시하는 것이 아니다. 단지 1950년대 그림은 보다 의도적으로 관객을 매혹한다고 지적하는 것이다. 1960년대에 들어서면서

로스코는 더 이상 관객에게 적극적으로 구애할 필요가 없다고 느꼈고, 오히려 관객이 그의 방식으로 작품을 감상하길 바랐다.

그가 이러한 입장을 취했을 때, 너무 멀찍이 물러났고 많은 것을 희생했다고 여기는 사람이 많았다. 여기서는 그가 무엇을, 어떤 목적을 이루기 위해 희생했는지 자세히 살펴보려 한다. 1950년대와 1960년대는 모두 로스코의 고전주의 시기에 해당하는데, 두 시기 작품은 질적으로 어떤 차이가 있을까? 1960년대 작품은 어떤 목표를 갖고, 어떤 방식으로 작용할까? 1960년대의 발전은 이전 시기로부터 이어진 발전일까, 아니면 완전히 탈바꿈한 변혁일까? 로스코가 1960년대에 이룬 성취는 다른 시기에 비해 독보적인 것일까? 로스코가 너무 먼 곳까지 나아간 것은 언제였으며, 그가 자신의 이상을 향해 노력하면서 함께 여행할 준비가 되지 않은 관객에게 너무 많은 것을 요구하게 된 것은 아닐까?

(지금까지는 나를 포함한)비평가들이 이야기하는 것처럼 로스코의 화가 경력은 깔끔하게 일직선상에 놓여 있지 않다. 여기서 1950년대라고 함은 실제로는 1949~1957년을 가리키고, 1960년대라 함은 1958~1967년을 가리킨다. 로스코는 1956년과 1957년을 경계로 삼기도 하고 다르게 구분하는 이들도 있지만,[1] 나는 아버지의 고전주의 색면회화 시기를 21년으로 잡고 개략적으로 살펴며 내 논리를 펼쳐갈 것이다. 1950년대와 1960년대라는 다소 거친 약칭으로 구분하는 것은 양해해주길 바란다.

고전주의 작품은 1949년에 시작되어 1956년까지는 큰 변화 없이 이어진다. 이 시기 작품들은 밝은색 띠와 함께 두 개나 세 개의 직사

각형으로 구성되며, 주로 채도가 높은 노란색, 주황색, 붉은색을 활용하고 대비되는 색을 층층이 겹쳐 올린다. 몇 가지 실험적인 작품이 있지만, 색조를 살펴보면 이 시기 로스코의 작품임을 알 수 있다. 어두운 작품은 1957년이 되어서야 등장하며, 그 이후로는 어떤 일관된 특징을 발견하기 어렵다. 진정으로 어두운 작품은 1960년대에 이르러 등장한다.

1957~1960년에는 이후 10년간 로스코의 작품에 큰 영향을 미친 시그램 벽화가 절대적으로 중요하다. 1960~1963년은 커다란 캔버스에 그린 유화가 특징적인데, 모두 어두운 작품인 것은 아니다. 이 시기 작품들이 1960년대 로스코를 언급할 때 가장 자주 언급되는 것들이다(120쪽 그림 40 참조). 아버지는 1962년의 대부분을 하버드 대학교 홀리오크 센터 벽화를 만드는 데 바쳤다. 이 작품도 그의 발전에서 중요한 작품이었지만, 이전 벽화 작업을 바탕으로 만든 것이어서 1950년대 후반 시그램 벽화만큼 큰 영향을 주지는 않았다. 1964년 로스코는 1971년에 완공될 교파를 초월한 로스코 예배당에 설치될 벽화를 의뢰받았다. 그는 처음에 열여섯 점의 블랙폼 그림을 제작하겠다는 계획을 세웠다. 중간 크기부터 큰 크기의 가장자리가 명확하고 단색에 가까운 캔버스 작품들로, 그가 지금까지 만든 모든 작품 중 가장 어둡고 덜 감정적인 것이었다(그림 70).[2] 그러나 벽화는 애초의 계획보다 훨씬 큰 크기로 제작되었고, 대부분 로스코 예배당에 보관되어 있다. 1967년에는 로스코 예배당 벽화 작업을 마치고 어두운 캔버스 그림 몇 점을 그렸으나, 얼마 지나지 않아 건강이 악화되어 마지막 해까지 큰 그림은 그리지 못했다.

1960년대 작품은 1950년대 작품과는 확연히 다른 느낌을 준다. 누군가는 이를 침울하다고, 다른 누군가는 명상적이라고 말한다. 우울증의 징후처럼 여기는 이도 있고, 내면으로의 회귀로 받아들이기도 한다. 감정이 억제되어 있다고 말하거나, 깊은 영적 자극을 받기도 한다. 이러한 반응은 모두 사실이고 의도된 것이며, 대부분 아버지가 매체를 활용하여 새로운 부분을 강조한 데서 비롯된 것이다. 로스코의 기법이 어떻게 변화했는지 이해하면 그가 전달하려 했던 메시지의 변화도 명확하게 파악할 수 있다. 로스코는 소통 수단을 바꾸면서 관객과 나누는 대화를 근본적으로 변화시켰고, 관객이 그림으로부터 얻는 것 역시 달라졌다.

1960년대 작품과 1950년대 작품의 차이점을 설명하기 위해 '경제성economy'과 '박자tempo'라는 단어를 제시하고 싶다. 1960년대 작품들은 더 단순하고, 크고, 넓어졌지만 더 조용하고, 지속적이고, 덜 즉각적인 자극으로 관객을 끌어들인다. 로스코는 메시지의 본질적인 부분만 응축하고 그것을 벽에 칠해 관객을 도취시키기보다 감싸안고, 설득하기보다는 이끈다.

1960년대 로스코 작품의 경제성은 균형과 비례를 주된 가치로 삼았다. 형태는 더욱 규칙적이고 균일해졌으며, 1950년대 캔버스에 언뜻 우연적으로 배치된 듯한 요소들은 더욱 치밀하게 구성되거나 연속성을 지닌 작품들을 만들기 위해 절제하게 되었다. 로스코는 움직임을 줄이고 넓은 색면의 총체적 효과gestalt effect를 적극적으로 활용해 메시지를 전했다. 완고한 경제학자라면 더 큰 색면은 곧 더 많은 색을 의미한다고 주장할지도 모르지만, 아버지가 핵심을

그림 70

⟨No. 5⟩

1964

전달하는 방법에는 질적인 차이가 있다. 이 시기 그림은 이전보다 간결하고 차분하게 읊조린다. 그림 속에 분주한 것은 하나도 없다. 모든 형태가 거의 기하학적인 직사각형으로 세심하게 다듬어졌으며, 색을 통해 구성의 균형을 이룬 1950년대 그림과 달리 형태와 무게감으로 구성의 균형을 이룬다.

이전 수십 년 동안은 암시적으로 존재했을 뿐 직접적으로 나타나지는 않았던 대칭이 하나의 규칙이 되어 수평면에서 정확하게 관찰되고, 형식의 수직적 비율을 통해 달성된다. 이제 로스코의 직사각형은 정말 실제 직사각형처럼 느껴진다. 형태가 부드럽거나 가장자

리가 가벼운 경우라도 모든 불규칙성이 이로 인한 흐트러짐을 최소화하는 리드미컬한 일관성 아래 구현된다(113쪽 그림 33 참조). 이후 로스코는 직사각형의 영역을 규정하는 테두리가 그려진 1964년의 블랙폼에 이를 때까지, 직사각형의 유연성을 줄여나간다.

아버지는 더 이상 흐릿한 윤곽을 통해 관객을 유혹하지 않고 더 분명하고 직접적으로 말하기 위해 형식을 바꿔나갔다. 로스코는 모든 예술가가 그렇게 해야 한다고 믿으며, 명확성을 향해 나아갔다. "화가의 작업은 시간이 지남에 따라 차근차근 명확성을 향해, 화가와 관념 사이, 관념과 관객 사이의 모든 장애물을 제거하며 나아가는 것이다. (⋯) 이러한 명확성을 얻는 방법은 반드시 이해해야 하는 것이다."[3] 1960년대 그림은 로스코가 10여 년 전에 시작한 단순화 작업의 연장선상에서 자연스럽게 발전한 작품들이다. 그러나 1960년대에는 1949년과 같은 목표를 추구하면서도, 그의 작품을 장식했던 복잡함과 화려함 없이 그때 이룬 것만큼이나 대담한 도약을 이루었다. 1940년대 중반 형상과 결별한 이후 그의 작업은 본질적인 것을 발견하기 위해 눈에 보이는 세세한 것들을 줄이거나 지우는 과정이었다. 처음에는 인물이 사라지고 이어서 형태가 점점 단순해지더니, 결국 거의 사라졌다. 색으로 눈을 돌린 로스코는 더 적고, 덜 복잡하고, 덜 자극적인 색을 사용하며 점점 단순해졌고, 이로써 관객이 그림을 더 오래 응시하고 더 깊이 인지하게 만들었다. 그는 자신의 사상을 원자 수준에 이를 때까지 정제하고 또 정제하여, 자신이 말하려는 것을 담은 순수한 표현만 남겼다. 하지만 이는 관객을 항상 만족시킬 수는 없었던(여전히 만족시키지 못하는) 도박이

었다. 그는 진실을 솔직하게 말했지만, 솔직한 말이 항상 듣기 편한 것은 아니었다.

이것이 로스코의 궁극적인 목표였다면, 1960년대에 그의 작품에 변화가 나타난 계기는 몇 가지가 더 있다. 가장 간단한 부분부터 살펴보자면, 로스코는 1950년대 작품의 계산 착오를 바로잡으려 했다. 대중이 그가 그린 이미지에 이토록 직접적이고 호의적인 반응을 보였다는 사실은 그가 제공한 약에 감미료가 너무 많았음을 의미했다. 모두가 그의 작품에 찬사를 보내는 것은 아니었지만, 그림을 감상한 사람들은 그 아름다움과 황홀한 색을 언급하며 로스코를 새로운 색의 대가라고 칭송했다. 물론 1960년대의 변화는 로스코의 철학적 목표 아래 진행되었지만, 이러한 오해를 바로잡으려는 의도도 있었다고 본다.

로스코는 자신이 색채주의자colorist가 아니며, 설령 화려한 색을 구사한다 한들 이는 목적을 위한 수단임을 분명히 하기 위해 반응을 즉각 유발하는 색을 줄였다.[4] 그의 목적은 분위기를 자아내는 것도, 자기표현도 아니었다. 오로지 인간 존재의 본질, 그것이 황홀경이든 비극적 운명이든 그 본질에 완전히 몰입하는 것이었다. 황홀경과 비극적 운명은 필연적으로 연결되어 있으며, 그의 그림에도 그대로 반영된다. 로스코는 자신이 그린 가장 밝은 그림에도 비극이 스며들어 있다고 했다.[5] 1960년대에 로스코는 비극을 더욱 뚜렷하게 표현하기 위해 감정의 심층부에 어두운 색을 끌어들였다.

색을 다양하게 구사하지 않는 것만이 1960년대 로스코가 구사한 색의 유일한 변화는 아니다. 색의 단순화는 점점 단순해지는 형식

과 조응한 것이다. 여기서 단순화란 어둡게 표현한다는 의미가 아니라, 색의 수, 색들의 넘나듦, 특정 색의 색조, 그리고 이러한 색들을 칠하는 방식과 연관된 것이다.

로스코는 오랫동안 물감을 얇게 칠해 물감층 밑쪽에 있는 색이 빛을 발하도록 하여 광채를 지닌 색채를 만들었다. 1960년대에는 한 발 더 나아가기 위해 테레빈유로 물감을 묽게 만들어, 물감이 캔버스에 묻은 얼룩처럼 보이게 만들었다(여담이지만, 로스코 패밀리 컬렉션 아카이브에는 아버지가 물감을 구매한 기록이 거의 남아 있지 않아 학자들의 불만을 사고 있다. 하지만 테레빈유를 산 영수증은 끝을 알 수 없을 만큼 쌓여 있다!). 이전의 배경이 여러 색상의 혼합물이었다면, 1960년대의 배경은 한 가지 색을 층층이 바른 것이다. 물감이 너무 엷여서 캔버스가 애초부터 그 색으로 제작된 것처럼 보일 정도였다. 로스코는 직사각형에도 종종 이러한 채색 기법을 활용했는데, 물감이 얇고 반투명하여 물감층 밑쪽에 자리한 색이 쉽게 투과되었다. 이러한 색의 효과는 섬세하면서도 위태롭다. 1950년대에는 여러 색이 결합하여 견고하고 복합적인 색조를 이루었다면, 1960년의 색은 그에 비해 섬세하며, 물감층 밑쪽이 빛을 발하는 것이 아니라 대비를 통해 반짝인다. 검정색은 이와는 조금 달리 활용되는데, 아버지는 표면에 불투명한 층을 형성하는 검정 물감을 두텁게 바르곤 했다.

작품마다 차이가 있긴 하지만, 1950년대 작품에서 겉으로 보이는 직사각형의 색은 5~7개의 다른 물감층으로 이루어졌는데, 1960년대 작품에서는 물감층이 2~3개로 제한되었고, 배경색을 조금 달리하는 경우도 있었다. 이러한 변화에도 불구하고 1960년대 그림 중

상당수는 앞서 10년 동안 그렸던 작품과 비슷하게, 혹은 그 이상으로 로스코풍*Rothkoesque* 빛을 발산한다. 아버지가 원하는 효과를 간단하고 효율적으로 끌어내기 위해 기법을 계속 발전시킨 결과다. 여러 물감층을 겹쳐 원하는 색을 구축하는 대신, 색 영역에 반짝이는 효과를 주기 위해 대비를 훨씬 빈번하게 사용했다. 색가色價*가 다른 비슷한 색상을 결합하여 반짝이는 효과를 주고, 어두운 배경색에 비해 밝은색을 사용하여 새로운 광채를 구현했다. 샌프란시스코 현대미술관*San Francisco Museum of Modern Art*에 전시된 거대한 그림 〈No. 14〉(1960, 28쪽 그림 2 참조)에는 이 두 가지 요소가 모두 작용하여, 두 개의 붉은색이 결합해 잊을 수 없을 만큼 화려한 색의 물결을 만들어내고, 흙빛 회갈색 배경과의 대비로 부각되어 더욱 광택을 내면서 아래쪽 파란색 위로 떠오른다. 그 효과는 정말 아름다우며, 이는 관객이 진정으로 자신을 잃어버릴 수 있는 그림을 만든다.

몇 년 후 아버지는 이러한 효과를 내기 위해 색면 전체를 빛나는 색으로 칠하는 대신, 간단한 띠만 둘러도 된다는 것을 깨달았다. 아버지의 그림 중 가장 감동적인 작품을 꼽으라면 나는 1961~1963년에 그린 깊고 진한 갈색, 슬레이트 블루*slate blue***, 목탄색, 검정색으로 그린 10여 점의 캔버스를 꼽는다(121쪽 그림 40 참조). 지극히 명상적이고 완전히 정적인 이 작품에서 느껴지는 침울한 고요는 작

* 색의 관계에서 한 색을 다른 색과 비교했을 때, 그 색이 갖는 시각적인 강도를 말한다. 강도가 강할수록 색가가 높다고 표현한다.
** 검회색이 감도는 파란색.

지만 반짝이는 색의 띠에 의해 깨진다. 진홍색, 감청색, 태양빛이 스며든 주황색, 버터크림색 등으로 이루어진 색의 띠는 작품의 이질적인 부분이자 그림 전체를 변화시키는 따스함의 원천이다. 로스코의 그림에서는 어떤 요소도 독립적으로 존재하지 않으며, 아주 세세한 것까지 전체에 포함되어 있다. 이 밝은 색상도 언뜻 전체와 동떨어져 보이지만, 그림의 성격에 극적인 영향을 준다. 전체 면적에서 차지하는 비율은 1/10 정도지만, 이 띠가 작품에 대한 관객의 인식을 바꿔놓는다. 자칫 어두워 보일 수 있는 작품을 어둠으로부터 확실하게 끌어올린다.

내가 이 책의 다른 글에 쓴 것처럼[6] 1950년대 작품에 나타나는 다양한 색층은 정서적 복합성에 대한 은유로 볼 수 있는데, 1960년대의 미묘하면서도 극적으로 병치된 색은 관객을 정서의 심층부로 이끈다. 밝은 영역은 작품의 엔진을 점화하는 연료가 되지만, 관객이 오랫동안 사색에 잠기지 못하게 하는 파괴적인 힘이기도 하다. 밝은 영역은 관객이 심연의 가장자리에 머물도록 내버려두지 않는다. 한편 복잡성은 비슷한 색을 층층이 칠한 색층에서 비롯된다. 특히 붉은색 위에 겹겹이 쌓인 붉은색은 단순한 색이나 단순한 감정 같은 개념을 다시 생각하게 만든다. 인간의 감정이 그러하듯, 색도 다양한 명도로 늘 동시에 존재한다. 검은색도 마찬가지인데, 아버지는 서로 다른 두 가지, 세 가지, 네 가지 검은색 영역을 병치했다. 이는 단순한 어둠이 아니라, 우리가 인식하기 위해 노력하도록 매혹하는 어둠이다.

아버지가 1960년대에 대비를 주된 표현 도구로 삼았다면, 반사율

은 이를 실현하는 주요한 요소였다. 그는 같은 색조에서도 다른 빛을 만들어 각 색이 발산하는 느낌을 바꾸는 동시에 관객과 그림이 교감하는 방식도 변화시켰다. 이전에는 광택이 없었던 표면에 고운 광택이 감돌면서 관객을 끌어당기기도 하고 밀어내기도 하는데, 관객은 그림을 깊숙이 들여다보거나 그 안에 숨어 있는 것을 궁금해하게 된다. 이처럼 다채롭게 작용하는 표면은, 그 안에서 무엇을 보고 있는지 명확히 알 수 없고 그에 대한 인지가 계속해서 변화하는 하나의 세계, 그림이 지닌 고유한 복잡성을 표현한다. 이 그림들은 창문일까, 아니면 거울일까? 우리는 새로운 것을 보고 있는 걸까, 아니면 자신을 보게 되는 걸까? 우리는 그림 안에 있을까, 아니면 밖에 있을까? 이 모든 질문에 대한 답은 "그렇다"이다.

박자는 로스코보다는 폴록, 클라인, 드 쿠닝과 쉽게 연관되는 단어다. 우리는 음악을 들을 때 박자의 빠르기나 변화를 측정할 필요가 없다는 것을 안다. 모든 음악은 내적인 흐름, 곧 내재된 리듬이 있다. 1950년대 가장 외향적이었던 로스코 작품에서도 박자는 전혀 중요하지 않았다. 박자는 그림이 말을 건네거나 관객이 그림을 경험하는 방식과 무관한 것이었다. 그런데 1950년대에 이미 완만했던 박자는 1960년대에 들어서면서 확연히 느려진다. 1960년대 작품들은 안료가 이미 캔버스에 녹아든 것처럼, 충격을 주기보다는 관객에게 서서히 스며든다. 이전의 로스코 그림과는 다른 경험을 선사하거나, 앞서 말했듯 가능성을 제시하는 대신 명령하듯 시작되는 교감으로 동일한 경험을 완전히 자각한 채 겪게 만든다.

1960년대 작품에서 아버지는 주로 어두운 색을 사용하는 것을 시

작으로, 그림을 감상하는 시간을 늘리기 위해 특별한 마법을 구사했다. 파장이 긴 어두운 색은 인간의 심리적 지각 경험에 밝은색보다 느리게 영향을 준다. 또한 여러 어두운 색 사이에서, 혹은 하나의 어두운 색 안에서 차이를 발견하려면 밝은색의 경우보다 훨씬 시간을 들여 노력해야 한다.[7] 제임스 터렐*James Turrell**의 설치 작품 〈어둠의 방*Dark Space*〉에서 의미 있는 시간을 보낸 사람이라면 이 원리를 경험적으로 이해할 수 있을 것이다.** 지각하려면 노력이 필요하기 때문에 어두운 작품은 근본적으로 작품의 감상 속도를 늦추고 더 오래 생각하게 만든다. 이러한 효과의 물리적 원리와 무관하게 어두운 색은 밝은색보다 느리고 무겁고 덜 역동적인 느낌을 준다. 속도를 무엇보다 중시하는 이 시대에 로스코의 1960년대 작품을 제대로 감상하려면 이러한 단어들에 대한 부정적인 인식부터 제거해야 한다.

어두운 색상만으로 이 시기 작품의 느린 박자를 설명할 수는 없다. 거대한 규모 또한 중요한 역할을 한다. 언제나 그렇듯 모두 해당하는 것은 아니지만, 1960년대 작품이 대체로 1950년대 작품보다 크다. 이 그림들은 그저 더 오래 바라볼 것을 요구한다. 로스코는 관객이 살펴볼 영역을 넓혔을 뿐 아니라, 자신을 잃어버릴 수 있을 만큼 넓은 풍경을 만들어냈다. 그림은 그 자체로 하나의 세계가 되고,

* 미국의 설치미술가(1943~)로 빛의 효과를 재현하는 방법을 탐구한다.

** 〈어둠의 방〉은 완전한 암흑을 재현한 공간으로, 아무리 오래 있어도 망막에 맺히는 것이 없어 눈을 감으나 뜨나 비슷한 상태, 시간도 공간도 물질도 없는 암흑을 경험하게 된다.

관객은 그곳에 의식적으로 머무는 것이 아니라 사로잡혀 떠날 수 없게 된다.

박자가 바뀐 것은 그림의 에너지가 바뀐 탓이기도 한데, 그림에서 서서히 자취를 감춘 붓질과도 관련이 있다. 1960년대 작품은 전반적으로 1950년대 작품보다 붓질이 희미하며, 말 없이 고요하게 매달리거나 떠 있는 영역처럼 느껴진다. 고전주의 초기 작품에 나타난 '행위'는 대부분 격한 붓놀림에서 기인하는데, 이 붓놀림이 사라지면서 1950년대 가장 화사한 작품에도 잠재했던 충동성과 불안감이 사라졌다. 한때 새로운 물질이 끊임없이 탄생하는 격동적인 성운 같았던 영역들 사이의 공간은 경계가 뚜렷하게 나뉘면서 차분한 공간으로 원숙해졌다. 로스코가 색을 층층이 혼합해서 만들어낸 움직임도, 형태의 경계에서 서로 섞이고 합쳐지는 색도 찾아보기 어렵다. 대신 서로 어깨를 나란히 하고 당당하게 자리 잡은 색에서는 색가의 대비가 느껴지고 반짝이기보다는 빛을 발한다.

작품의 색 자체는 활기차기보다는 감각적이다. 1950년대보다는 덜 불안정하지만 대신 감정이 가득 칠해져 있다. 이 그림은 관객에게 스며들어 관객을 물들인다. 피부가 아니라 뼈에 스며든다. 이는 갑작스럽게 이루어지는 과정이 아니라 스며들고, 가라앉고, 물들이는, 느리게 누적되고 오래 이어지는 지속적 과정이다. 확장되기보다는 정제된 분위기를 자아내는 기법은 시간과 공간이 함께 주어졌을 때 그 목표를 이룬다.

1960년대 작품에서 로스코는 자신이 계속 주장해온 바를 명확하게 보여준다. 그의 작품은 아름다움에 관한 것도, 색에 관한 것도 아

니며, 장식성이라는 목적이 없기에 벽에 장식처럼 걸면 훼손된다. 그의 작품은 우리가 멈춰 서서 고민해야 할 생의 측면들에 관한 것이다. 한눈에 들어오는 매력을 줄이면 관객을 잃어버릴 위험도 생기지만, 아주 느린 명상적인 리듬과 조응하면서 그림의 방식으로 그림과 교감할 관객을 얻을 수 있다. 아버지는 그림을 통해 본질적으로 철학적인 미학을 구현해냈다. 로스코의 그림은 그림이 생각하는 대로 보인다. 로스코가 우연을 기대하며 그의 관객이 그림에서 비슷한 것을 보고 비슷한 것을 생각하길 바랐던 것은 아니다.

1960년대 작품은 활력과 생동감이 넘치는 1950년대 작품과 달리 박자가 느리고, 섬세하고, 사려 깊은 철학적 접근 방식을 취하고 있어 마치 노인이 그린 그림처럼 보일 수 있지만, 로스코가 밝은색 작품을 주로 그렸을 때 이미 50대였음을 상기해야 한다. 이 작품들 역시 애송이 예술가 그린 것이 아니었다. 따라서 1960년대 로스코의 가장 큰 성취는 작품의 핵심에 더욱 부합하는 어휘를 개발했다는 것이다. 1950년대 그림이 관객에게 대화하자고 유혹의 손길을 보냈다면, 1960년대 작품은 아무 말도 하지 않는다. 관객이 그림에 온전히 몰입해야 그림의 목소리를 들을 수 있게 된 것이다.

관능은 여전히 1960년대 작품들의 언어지만, 아주 미약한 정도로 조절되어 더 깊은 색조에 대한 반응을, 아버지가 관객에게 불러일으키고 싶었던 성찰을 유도한다. 아버지는 예배당을 명상적인 공간으로 조성하는 방법을 모색하면서, 그림의 아름다움과 매혹을 마지막으로 덜어내어 관객이 당면한 숙고라는 과제를 방해하는 것들을 모두 제거하려 했다. 이제 비례와 구조는 그가 의도한 정확한 감정

을 불러일으키는 도구가 되었다. 작품은 한눈에 들어오는 관능성을 잃었지만, 충분한 시간을 들어야만 파악할 수 있는 내면의 아름다움을 얻었다. 그렇다고 이 그림들이 감정을 배제하고 있는 것은 아니다. 그저 감정을 강요하지 않을 뿐이다. 물론 관객으로부터 감정을 이끌어내도 인간적인 대화를 나눌 수 있겠지만, 이제는 관객 스스로가 그림과 나눌 감정을 가져와야 한다.

1960년대 로스코 작품은 바흐의 후기 작품과 유사하다. 바흐의 '음악의 헌정 *Das Musikalische Opfer*'을 염두에 두고 말한 것이지만, 1740년대 바흐의 다른 곡들도 마찬가지다. 이 곡들은 마치 화씨 40도의 깊은 갈색처럼 어둡고, 여유롭고, 감정적으로 덜 노골적이다. 무엇보다 지적 엄격성이 중시되며, 선율의 진행과 대위법 자체에서 비롯되는 아름다움을 방해하는 요소는 아무것도 없다. 후기 로스코 작품과 마찬가지로 후기 바흐 곡은 가장 절제된 표현을 위해 비례와 구조를 활용하며, 전보다 확장된 것을 전한다. 로스코와 바흐는 관객이나 청중이 공명하지 않으면 그저 희미한 메아리로 잦아드는 감성으로, 깊은 여운을 남기는 경험을 선사한다.

1964년 이후의 그림을 처음 만나 로스코를 알아가는 것은 어려운 일이다. 이 작품들은 20년 전부터 시작된 발전의 맥락에서 살펴봐야 더 잘 이해할 수 있다. 이렇게 접근해야만 감상에 소모한 감정, 지적 에너지, 시간을 충분히 보답받을 수 있다. 사실 내가 이 책을 쓰게 된 결정적 동기는 후기 작품에 대한 애정이었다. 나는 이미 로스코의 내면을 들여다볼 수 있는 관점을 갖고 있었기 때문이다. 거의 모든 그림이 이전 작품에서 어떻게 발전한 것인지 알고 있었고,

후기 작품의 언어가 더 친숙하고 관객의 참여를 유도하는 개방성을 지닌 이전 작품들로부터 온 것이 분명하다는 참고 자료들을 갖고 있었다. 또한 이러한 글을 씀으로써 아버지가 명확성을 향해 끊임없이 노력했음을 알리고 싶었다. 아버지는 자신의 작품에 관객을 한순간에 사로잡는 옷을 입혔는데, 이는 관객이 그 옷을 벗겨내 벌거벗은 그림 속 적나라한 진실과 그림의 놀라운 아름다움을 목격하게 만들기 위함이었다.

로스코의 후기 작품이 영적인 성격을 지녔다고 말하는 사람이 많지만, 나는 본질적으로 그런 건 아니라고 생각한다. 작품에 영적 메시지가 내재해 있는 것이 아니다. 작품이 **작동**하는 방식이 영적 탐구에 적합한 것이다. 이 또한 박자의 문제이며, 미학의 문제다. 명상을 비롯한 여러 영적 탐구와 마찬가지로, 로스코의 후기 작품은 관객에게 성찰하고, 지금 이곳과 현재를 잠시 멈추고, 더욱 보편적이고 영원한 것과 리듬을 맞추는 시간을 갖도록 요구한다. 또한 로스코의 후기 작품은 세속적인 아름다움을 과시하는 대신, 순간적인 감각적 만족을 넘어서는 더 큰 가치가 내재해 있음을 암시한다. 여러 영적 탐구의 전통과 마찬가지로 외적인 아름다움보다 내면의 아름다움을 중요하게 여긴다.

결론적으로, 1960년대 로스코의 작품을 어떻게 이해해야 하는가? 1950년대 그림은 로스코 특유의 영역에서 손에 만져질 듯 선명한 감정으로 관객을 노골적으로 건드린다. 1960년대 그림 중에서도 초반의 그림은 감정적인 층위에서 관객에게 개입하지만, 그림의 영역 사이, 여러 색층 사이의 전기적 에너지가 덜하기에 그렇게 격하지

는 않다. 그 영향은 별로 극적이지 않으며, 대신에 그림은 관객에게 주어질 것들, 일어날 수 있는 사건에 더 집중하기 위해 좀 더 가까이 다가오라고 말한다. 이 작품은 관객에게 감정을 불러일으키고는 멈춰 서서 생각해보라고 요구한다. 그림은 우리에게 이렇게 묻는 듯하다. "정말 그게 전부인가?" 정말 그게 전부일까?

세월이 지날수록 아버지의 그림은 관객에게 점점 더 많은 것을 요구했다. 색과 띠 사이의 경계가 사라지고 붓질이 모습을 감추고 움직이는 대신 빛을 반사한다.[8] 로스코의 시각적 세계에서 한때 중요한 요소였던 감정은 메아리만 남았다. 그는 더 이상 관객에게 활력과 열정을 주지 않는다. 대신 관객이 스스로 자신만의 감동을 찾도록 초대한다.

아버지가 여러분에게 제안하는 이 과정은 곧 그가 줄 수 있는 가장 큰 선물이다. 아버지가 당신에게 작품과 느린 속도로 오랜 시간을 보내라고 요구하고, 또 이를 허락했기 때문이다. 그는 가치관의 초점을 바꾸어 당신에게 더 깊고, 유의미하고, 관습적이지 않으며 궁극적으로 추구할 가치가 있는 것에 시간을 쓰라고 말한다. 현재의 관점에서 글을 쓰는 나는, 이 요구가 매우 21세기적임을 증명할 수 있다. 그림을 그린 아버지는, 이 요구가 시대를 초월한 것이라고 주장할 것이다.

〈검은색과 회색〉 연작

Black and Grey

오랫동안 어두운 작품을 좋아했던 나조차도 약간의 두려움을 느꼈다. 〈검은색과 회색〉 연작으로만 이루어진 작은 방. 작품도 여섯 개나 있다. 지나치게 어둡다. 한없이 단색에 가깝다. 억압적이지는 않지만 타협은 없고 단호할 뿐이다. 적어도 관객을 겁먹게 한다.

가끔은 틀리는 것이 좋은 일이기도 한데, 내가 기억하는 한 이는 틀린 판단이었다. 방은 빛으로 가득했다. 그림들의 통일된 목소리에서 거의 운동에너지에 가까운 것이 뿜어져 나왔다. 그림들은 단색이 아니라 서로 두드러지는 대비를 이루며 살아 움직이는 회색들이었고, 섞여든 색이 이상하게도 듣기 좋은 맛깔난 불협화음을 내며 어우러져 있었다.

나만 외롭게 이러한 전시 방식을 우려한 것이 아니었다. 어떤 미술관에서도 이런 시도를 한 적은 없었다. 대개 밝은 작품과 〈검은색

과 회색〉들이 같이 전시된 방, 또는 〈검은색과 회색〉들을 포함해 다양한 어두운 작품이 전시된 방(일반적인 전시실보다 무척 큰 방)을 구성했다. 하지만 이 연작을 다른 색조로 희석하지 않은 채 제한된 공간에 모아서 전시한 것은 처음이었다. 이 대담한 시도는 21세기의 첫 10년 동안 바젤 바이엘러 미술관에서 진행한 '로스코의 방' 시리즈* 중 가장 강렬한 걸작이 되었다.

아버지가 생애 마지막 해에 구상하고 그린, 열여덟 점의 아크릴 캔버스화 연작 〈검은색과 회색〉은 아버지의 고전주의 시기 작품의 시작과 끝을 아우른다. 친숙한 직사각형을 활용한 〈검은색과 회색〉은 여러 면에서 관객의 기대를 배반한다. 먼저 여기에는 색이 거의 없고, 두 개의 커다란 색면 사이에 중간 영역이 없는 수평적인 이면화diptych로 날카롭게 나뉘며, 배경색도 없다. 게다가 흰색 테두리가 화면을 둘러싸고 있다. 이 그림에 대해 잘 모른 채 〈검은색과 회색〉을 마주한 관객은 이 그림이 로스코의 그림이라고 해도 놀라진 않겠지만, 관객이 지닌 로스코에 대한 개념과 어긋나는 방식으로 감상하게 될 것이다.

아버지는 이 연작에 착수하면서 의식적으로 새로운 길을 추구했다. 심장질환 때문에 거의 2년 동안 작은 종이에만 그림을 그렸던 로스코는 1968년 후반 의사의 권고를 무시하고 새로운 매체와 기법을 활용해 커다란 종이 작품을 실험하기 시작한다. 그는 이때 그린 그림들에서 얻은 것을 〈검은색과 회색〉에 다채롭게 활용했다.

* 2001년 11월부터 바이엘러 미술관은 케이트 로스코 프리젤, 크리스토퍼 로스코와 협력하여 '로스코의 방' 시리즈 전시를 구성했다.

여기서 〈검은색과 회색〉의 구성적 요소를 다른 로스코의 그림보다 훨씬 더 철저하게 분석하려 하는데, 몇 가지 이유가 있다. 첫째, 이 연작은 아버지의 '백조의 노래swan song'*로 유명한데(엄밀히 말하면 사실이 아니지만 그렇게 여겨진다), 그런 것 치고는 딱히 유명하지 않고 종종 오해를 받는 작품들이다. 둘째, 이 연작은 중요한 출발점인 동시에 한동안 로스코의 그림에서 볼 수 없었던 몇몇 양식적 특성을 되살려내어 표현 수단과 매혹적인 융합을 이룬다. 마지막으로, 처음 이 연작을 마주해 황량함에 충격을 받은 관객들은 이내 그 유연성과 복잡성을 그리워한다. 이 연작은 로스코의 가장 감동적인 작품인 동시에 가장 회화적인 작품이다.

우리가 완벽하게 알지 못하는 것에서 시작하는 것이 좋겠다. 그가 1969년 유네스코로부터 파리 본부의 한 방에 걸릴 연작을 그려달라는 의뢰를 받았다는 사실은 잘 알려져 있다. 이 제안에는 그 방에 자코메티의 조각품을 설치할 계획이라는 내용도 포함되어 있었다. 이 제안이 얼마나 자세했는지, 아버지는 진지하게 받아들였는지, 의뢰 조건은 얼마나 구체적이었는지, 그리고 아버지가 언제 거절했는지는 알 수 없다. 로스코 자신의 기록도 없고 이에 관한 증언들도 상반된다. 따라서 이 의뢰의 내용이 〈검은색과 회색〉의 구상과 제작에 얼마나 영향을 미쳤는지도 알 수 없다. 로버트 마더웰Robert Mother-well**은 1969년 28×28피트(약 72.8제곱미터) 크기의 방에 관해 이

*　　　예술가의 생애 마지막 작품을 비유적으로 이르는 말.

**　　미국의 추상표현주의 화가(1915~1991)로, 우연적인 붓질로 무의식적인 감정을 표현하는 '오토마티슴automatisme'이라는 자동기술법을 활용했다.

야길 나누었다고 자기 노트에 기록했지만, 노트의 다른 내용에 오류가 있어 마더웰을 완전히 신뢰할 순 없다.[1] 또한 자코메티 작품도 설치가 확정되었는지, 혹은 가능성만 있었는지, 아니면 이미 작품까지 선택되었던 것인지, 아니면 아버지가 자코메티에 대한 포괄적인 개념에 기대 작업해야 했는지도 확실히 알 수 없다.

그러나 아버지가 마지막 작품을 완성하기 한참 전에 유네스코의 의뢰를 거절했고, 열여덟 점은 그 방에 필요했던 것보다 훨씬 많은 개수임은 확실해 보인다. 따라서 의뢰가 연작에 착수하게 만들었거나 이미 착수한 연작에 영향을 미쳤을 순 있어도, 이 연작의 형식이나 범위를 **결정하지** 않았다. 하지만 자코메티에 대한 아버지의 생각이 색상 선택, 표면 작업, 그림의 전체적인 방향에 어떤 영향을 미쳤을지 상상해보는 것은 매우 흥미로운 일이다.

아버지가 이전에 벽화 의뢰를 받았을 때 보여준 구체적인 전략들을 고려하면,[2] 〈검은색과 회색〉을 제작할 때 그림이 전시될 공간의 일부로서 갖는 기능을 고려한 것이 얼마나 영향을 미쳤는지 궁금해진다. 실제로 이전에 설치했던 벽화 패널들처럼 건축적 요소로서 함께 작용하도록 설계했을까? 크기가 정해진 공간을 위한 작품이었으니, 그림에 나타난 수평적 방향성도 벽화와 비슷한 계획에서 비롯된 것일까? 이 그림들은 확실히 여러 벽화 연작 못지않게 하나의 조화로운 합창을 보여주며, 개별 작품으로서도 이전의 벽화 연작보다 충실히 기능한다. 논거가 논쟁적일 수 있으나, 이러한 모든 사실들은 이 작품들이 어떻게 만들어졌고 이 작품에 어떤 정신이 깃들었는지 살펴볼 때 생각할 지점을 제공할 것이다.

1969년 아버지의 종이 작업은 시간이 지날수록 커지고 탐구적 성격을 띠게 되었다. 그림은 7×5피트(약 213센티미터×152센티미터)까지 커졌고, 침울한 검정색과 버건디색부터 채도가 높은 파란색과 녹색, 열정적인 보라색과 노란색에 이르기까지 다양한 색을 활용했다. 그는 여러 새로운 안료로 다양한 실험에 도전했고, 익숙한 직사각형 형태에도 변형을 주었다. 여기서 몇 가지는 〈검은색과 회색〉 연작에 적용되었다. 그중 첫 번째는 아크릴 물감인데, 내가 알기로는 캔버스에 사용한 적이 없거나 적어도 단독으로 사용하지는 않았던 안료였다. 아버지가 아크릴 물감으로 어떤 효과를 노렸는지 확실히 말할 수는 없지만, 아크릴이 캔버스와 관계를 맺는 방식은 이전 몇 년 동안 구사했던 기법과는 크게 달랐다. 1960년대 로스코는 유화 물감을 캔버스에 묻은 얼룩으로 보일 만큼 묽게 칠하여, 더 이상 캔버스에 그린 유화가 아니라 캔버스와 유화가 하나가 된 작품이라고 해도 무방할 정도로 자신의 기법을 극한까지 밀어붙였다. 로스코는 아크릴도 분명 얇게 칠했지만, 아크릴은 아무리 얇게 칠해도 캔버스와 하나가 될 수 없고 그 위에 남는다. 〈검은색과 회색〉 연작에서 임파스토impasto*는 거의 찾을 수 없지만, 1960년대 다른 캔버스 작품과 달리 캔버스 위에 **칠해진** 느낌을 주는 물감층이 당당하게 자리하고 있다.

아크릴 물감은 유화 물감보다 덜 관능적이고 덜 매혹적이다. 유화 물감이 주는 깊이감과 화사함이 부족하고, 차분하며 사실적인 느낌

* 물감을 두껍게 칠하여 질감 효과를 내는 기법.

이 강하다. 아크릴 물감은 다른 요소와 함께 지난 20년간 로스코의 그림에서 당연하게 여겨졌던 몰입의 경험을 불러일으키는 대신 관객이 거리를 두고 그림을 바라보게 한다. 아크릴 물감은 매우 감정적인 방식으로, 작품에 일정한 감정적 거리를 부여한다.

아크릴 물감의 낮은 투과성과 열일곱 점의 캔버스 작품에 그려진 흰색 테두리는 그림을 향한 관객의 직접적인 접근을 방해한다. 1968년부터 그린 종이 작품에서 유래한 테두리는 아버지가 변덕스럽게 사용한 요소인데, 때로는 관객을 포용하고 때로는 관객으로부터 도망치는 듯하다. 이 테두리는 처음에는 단순히 실용적인 이유로 사용된 것으로 보인다. 로스코는 이젤 위에 놓거나 벽에 기댄 판에 테이프로 종이를 붙여 그림을 그렸다. 종이를 고정한 마스킹 테이프를 제거하면 물감을 칠한 영역 주위에 약 1인치 정도 흰색 테두리가 남는다. 1940년대 후반부터 아버지는 종이에 무광 마감제를 바르거나 이를 프레임에 넣지 않고, 나무나 캔버스 천으로 된 지지대에 고정하여 있는 그대로 전시했다. 하지만 1960년대 후반 아버지의 직접적인 감독을 받지 않고 말버러 갤러리에서 이 작업을 수행하게 되면서, 과정이 더욱 복잡해졌다. 갤러리에서는 흰색 테두리를 나무로 된 마운팅 보드mounting board** 안쪽으로 넣어 겉으로는 색칠된 면만 보이도록 한 다음, 아버지가 캔버스를 고정할 때 생긴 여백만큼 다시 흰색 테두리를 그렸다.

아버지는 1968년 말 혹은 1969년 초부터 흰색 테두리를 작품의

〈검은색과 회색〉 연작

** 미술 작품이나 사진을 지탱하는 가볍고 단단한 프레임.

구조적 요소로 삼기 시작했다. 그 시기는 분명치 않지만, 아버지가 〈검은색과 회색〉 연작과 비슷한 시기에 종이에 그린 대형 작품들은 대부분 흰색 테두리가 있다. 이는 색 조합이 〈검은색과 회색〉 연작과 상당히 유사한 종이에 그린 〈갈색과 회색〉 연작에서도 나타나고, 색 조합이 눈에 띄게 다른 흰색 배경의 '파스텔' 톤 작품들에서도 나타난다.

　다른 화가의 그림이라면 흰색 테두리는 눈치채는 것조차 어렵겠지만, 로스코의 그림에서는 엄청난 효과를 준다. 이는 〈검은색과 회색〉 연작의 첫 번째 작품과 다른 열일곱 점의 작품을 비교하면 알 수 있다. 〈무제〉(1969, 그림 71)를 자세히 살펴보면 로스코가 먼저 캔버스에 흰색 테두리를 칠했다가, 나중에 검정색과 회색을 칠한 것을 확인할 수 있다. 조금 물러서서 바라보면 테두리가 없는 웅장한 검은색과 회색의 캔버스가 보이며, 이 그림을 보는 관객은 〈검은색과 회색〉 연작의 다른 그림을 보는 관객과 완전히 다른 경험을 한다 (43쪽 그림 8 참조). 테두리가 없는 이 그림은 넓게 펼쳐지며, 더 강력하고 직접적인 에너지를 지닌 채 프레임 바깥으로 뻗어나간다. 하지만 테두리가 있는 캔버스 작품은 경험한 만큼 관측되는 에너지를, 한 단계가 생략된 교감을 제공한다. 관객은 첫 번째 그림에는 직접 참여할 수 있다. 그러나 연작의 나머지 작품에서는 관객은 외부에서 그림을 바라보며, 작품과 보다 시각적이고 덜 신체적인 관계를 맺는다.

　관객을 조금 멀어지게 했던 아크릴처럼 흰색 테두리도 관객이 거리를 느끼게 만든다. 전면균질회화의 표면과 달리 이 그림들에는

그림 71
〈무제〉
1969

프레임이 있고, 우주는 제한되어 있으며, 에너지는 그 안에 담겨 있다. 가느다란 흰색 선은 뚜렷한 움직임과 표현에 제약을 가한다. 관객은 또한 로스코의 여러 고전주의 시기 작품처럼 내부를 꿰뚫어볼 수 없다. 흰색 테두리가 그림을 평면적으로 만들고 색면의 모든 움직임은 그 안에서 이루어진다. 색면은 방해받고 있으며, 흰색 테두리는 차원이 모호한 고전주의 시기 작품과는 다르게 공간을 명확하게 구획한다. 이 그림을 스냅 사진처럼 보더라도, 하얀 테두리 안팎으로 계속되는 세세한 행위들로 보더라도, 관객의 기준틀은 제시된 하얀 테두리로 제한된다. 하얀 테두리의 이러한 공간적 효과는 관

객이 그림과 소통하는 방식을 바꿔놓는다. 그림과 관객은 더 이상 곧바로 교감하지 않으며, 관객은 보다 중립적인 입장에서 그림을 바라본다. 전면균질회화의 외형적 확장에 사로잡히지 않는 것이다. 관객은 더 이상 그림 내부로 빨려 들어가지 않으며, 그림과 떨어진 위치에서 그림 속에서 벌어지는 일을 감상한다. 관객의 경험은 더 이상 신체적인 것이나 감각을 통해 즉시 느껴지는 것이 아니라 훨씬 정제된 것으로 바뀐다.

관객의 위치 변화는 언뜻 이전 작품들의 연장선에서 발전한 듯한 〈검은색과 회색〉 연작이 사실 급진적인 출발임을 알려준다. 그는 이 변화를 예민하게 인식하고 있었고, 작업실에서 동료와 비평가들에게 작품을 보여줄 때도 매우 불안해했다. 특히 그들이 새로 생긴 경계에 어떤 반응을 보일지 궁금해했다.[3] 비록 작은 변화였지만, 그는 이 경계가 관객이 그림과 관계 맺는 방식을 얼마나 급진적으로 바꾸었는지 알았다. 그림과 관객 사이의 대화, 그리고 그림 앞에 선 관객에게 주어진 과제가 달라진 것이다. 이 연작을 감상하는 것은 보다 지적인 작업이다. 로스코의 그림은 항상 이론적이고 철학적인 내용으로 가득했지만, 모두 감각을 통해 매개되었다. 그런데 로스코가 그 과정의 지적인 부분을 명확히 드러낸 것이다. 이 그림들과의 소통은 감각적 행위라기보다는 덜 직관적인 것, 개념적·분석적 능력의 결과에 가깝다.

그러나 이 그림들을 감정이 결여되었다거나 고요하거나 우울하다고 생각하는 것은 적절하지 않다. 여전히 그림에서는 감정이 분출되고 있으나, 감정적 내용에 대한 관객의 위치가 달라진 것뿐이

다. 관객은 더 이상 감정의 한가운데에 있지 않다. 대신 바깥에 서서 감정에 푹 잠기지 않은 상태로 감정의 파도가 퍼져나가는 것을 느낀다. 이는 드뷔시의 음악을 듣는 것과 비슷하다. 우리는 직접적인 경험보다 감정의 메아리, 기억과 성찰이라는 가볍고 투명한 커튼을 통해 소리, 곧 색채를 엿본다.

이러한 감성의 원천은 지난 몇 년간 로스코의 종이 작품에 의해 열린, 혹은 다시 열린 또 다른 길이다. 1950년대 초반 이후 처음으로 붓의 움직임이 가장 강렬하게 강조되며, 앞선 10년 동안의 고전주의 작품에서는 거의 볼 수 없었던 원초적인 에너지를 느끼게 한다. 아크릴 물감과 종이가 반응한 결과로 붓질은 직사각형의 가장자리에 강렬함을 주는 동시에 자연스럽게 색을 얇게 칠하며 전면에 나타난다.

종이 작품에서 시작된 붓질은 〈검은색과 회색〉 연작의 캔버스에서 극적인 힘을 발휘한다. 넓은 회색의 붓질과 드러나지 않은 색이 격렬하게 넘나들며 춤추고 맞붙는 가운데, 로스코의 전형적인 특징이었던 명상적인 색의 확장은 이제 새로운 발화제에게 자리를 넘겨준다. 지난 10여 년 동안 로스코의 작품에서 움직임과 불꽃을 일으킨 것은 색의 병치였지만, 이제는 캔버스를 가로지르는 기백 넘치는 예술가의 손길이 확실히 드러나 그 자리를 대신한다. 칼보다 강력한 붓을 휘두르며 의사의 조언 따위는 뻔뻔하게 무시하고 새로운 자유를 만끽하며 그림을 그리는 65세의 용감한 화가를 절로 상상하게 된다.

붓질은 작품에 역동성과 긴장감을 주는데, 그 힘은 붓질이 내세우

는 색의 생명력에서 비롯된다. 회색은 생기 없는 색의 전형으로 여겨지는데, 로스코 역시 회색을 단독으로 사용한 적은 거의 없고 파란색이나 분홍색, 특히 노란색을 혼합하여 생동감 넘치는 대화에 참여시켰다. 하지만 사실 회색은 가장 역동적인 색 중 하나다. 일출이나 일몰 그림에서 회색 하늘을 비추는 광원의 풍성한 색상처럼, 회색은 어떤 색을 만나든 변화할 준비가 되어 있다.

화면의 회색 영역은 로스코가 회색에 혼합한, 물감층 밑쪽을 이루는 생기 넘치는 물감들 덕분에 빛을 발한다. 로스코가 과거의 방식으로 그린 〈검은색과 회색〉 연작은 광택이 있는 하얀색과 눈부신 빨간색으로 바탕칠을 여러 번 하여 색면이 더욱 빛난다. 1940년대와 1950년대 작품에 비해 1960년대 작품에는 밑색을 최소화하여 작업을 한껏 단순화했다. 그러나 과거의 기법은 이 마지막 캔버스 연작에서 감동적으로 되살아나는데, 연작 제목에서 느껴지는 황량함이 무색할 만큼 화사하고 복잡하다.

그렇다면 불쌍한 검은색은 어떻게 된 것일까? 회색에 너무 열중하다 보니 그 동료를 잊어버릴 뻔했다. 당연히 검은색도 **진짜** 검은색은 아니다. 하얀색 젯소*를 바른 바탕에 황토색과 갈색을 섞은 이색은 매우 부드러운 검정으로, 짙은 나무색에 가깝다. 낯설거나 인위적이기보다 자연스러워 보인다. 다른 색의 영향으로 변화하기 쉬운 회색과 달리 언뜻 균일해 보이지만, 사실 그렇지 않다. 검은색이 눈에 띄게 얇게 칠해진 곳과 빈 곳이 군데군데 보이는데, 이는 기계

* 석고와 아교를 혼합한 재료로, 물감을 칠하기 전에 바르면 물감의 접착력을 높여주고 색이 선명하고 일정하게 나오도록 돕는다.

적으로 만들어진 것이 아니라 아버지의 손으로 칠해졌음을 상기시킨다. 검은색 영역은 회색 영역의 표면과 달리 광택이 없다. 회색 영역은 대부분 아크릴 물감 특유의 광택을 발하지만, 검은색은 캔버스의 질감을 그대로 드러내며 광택이 없는 표면은 아무런 자기 주장도 하지 않는다. 그냥 존재할 뿐이다.

검은색과 회색을 각각 살펴봤으니, 이제 이 색들에서 유래한 연작의 제목에 관해 이야기해보자. 먼저 열여덟 점의 〈검은색과 회색〉 연작 중, 제목이 있는 작품은 하나도 없다는 점에 주목해야 한다. 사실 모두 '무제'다. 나는 앞서 아버지의 작품에 붙은 색명 제목의 허구성과 그 제목이 불러일으키는 왜곡에 관해 장황하게 설명했는데, 왜 이 그림들에 〈검은색과 회색〉이라는 제목을 당당하게(이 글에서만 무려 열여섯 번이나) 새겨넣었을까? 사실 내가 그러고 있다는 사실을 인식조차 못했다. 분명 나는 이 제목을 붙여도 그림들이 훼손되지 않는다고 생각했을 것이다. 또한 이것들이 연작이기 때문에 덜 민감한 듯하다. 개별 작품에 제목을 붙이는 것이 아니라 하나의 범주를 제안하는 것이니 말이다. 하지만 더 중요한 것은 내가 금욕적인 묘사를 효과적으로 전복하는 행위와 색으로 가득한 이 그림들이 그런 범주의 경계를 쉽게 무너뜨리는 것을 무의식적으로 즐기고 있다는 점이다. 이 그림들은 우리의 예상을 완전히 배반한다.

이제 정말 까다롭게 굴려고 하는데, 이 연작은 반드시 '회색 위에 검은색Black on Grey'이 아니라 '검은색과 회색Black and Grey'이라고 불러야 한다. 왜 이렇게 신경을 써야 할까? 내가 신경강박증에 단단히 사로잡힌 탓도 있지만, 그보다는 작품의 구조 때문이다. 누

〈검은색과 회색〉 연작

가 처음 '회색 위에 검은색'이라고 부르기 시작했는지는 모르겠지만, 지금은 이 명칭이 선호되는 듯하다. 왜 이렇게 부르면 안 된단 말인가? 듣기에 좋으니까. 더 세련된 느낌을 주니까. 영국 억양이 느껴지니까. 그 말이 맞다. 이 이름은 그림이 그려진 방식을 설명하지 않는다. 나는 이 연작이 예외 없이 먼저 검은색을 칠하고 회색을 그 뒤에 칠해서 회색빛 연기가(때로는 회색의 가느다란 띠가) 검은색을 덮었다고 생각한다. 또한 위라는 단어를 쓰면 작품에는 존재하지 않는 두 색 사이의 서열, 위계, 지배·종속 관계를 나타내게 된다. 우리가 위라는 단어를 통해 회색이 검은색을 물리적으로 지탱하고 있다고 생각할 수 있다. 그렇다면 이는 정말 위험한 단계에 이른 것이므로, 나는 분노하지 않을 수 없는 것이다.[4]

검은색과 회색의 교차는 단순한 이름 이상의 중요한 의미를 지닌다. 일반적으로 고전주의 시기 작품에서 두 직사각형 사이의 경계는 가장 강렬한 영역이다. 색의 병치, 새로 나타난 하부층에 의해 증폭된 병치의 효과, 하나의 형태가 끝나고 다른 형태가 시작될 때 생기는 잠재적 에너지, 이 모든 것이 결합되어 강렬한 감정과 불안정성의 영역을 만들어낸다. 〈검은색과 회색〉 연작에 해당하는 내용이기도, 아니기도 한데, 검은색 색면과 회색 색면의 구분과 검은색과 회색의 넘나듦은 익숙한 로스코 양식에서 벗어난 영역이기 때문이다.

많은 사람이 이 연작에서 검은색과 회색의 분할을 지평선이라고 말했다. 두 평면의 만남, 완전히 다른 물질로 이루어진 영역, 합쳐져 있지만 서로 넘나들지 않고 절대적으로 구분된 영역.[5] 이 작품의 양분된 구조에는 거부할 수 없는 황량함이 느껴지며, 색면 사이를 경

계 짓는 띠 영역은 고전주의 시기 작품에 나타난 통일성과는 상당히 다른 구분을 만들어낸다. 색이 서로 복잡하게 넘나들면서 색으로 가득했던 영역은 사라졌다. 검은색과 회색의 대비는 확실히 눈에 띄지만 두 색 사이의 대화는 들리지 않는다. 검은색은 아무 말도 하지 않은 채 회색을 더욱 부각시키며, 침묵으로 회색의 활동성을 증폭시킬 뿐이다.

이 두 평면 사이에 일어나는 전이는 갑작스럽지 않고, 둘의 경계는 절대적이지 않다. 앞서 언급했듯 회색은 눈치채지 못하게, 때로는 대담하지만 정중하게 검은색 영역으로 침투하여 자신의 것이 아닌 영역을 차지한다. 로스코의 작품에서 늘 그렇듯 미묘한 구성적 차이는 미묘한 감정적 차이로 이어진다. 검은색과 회색은 흑백으로 나뉘는 것이 아니며, 언뜻 단단해 보이는 경계는 항상 뚫고 침범할 수 있다. 우리의 마음 상태와 감정 역시 끊임없이 변화하는 영역이며, 적어도 유동적이라고 할 수 있다. 검은색과 회색이 이러한 인간의 상태를 암시한다면, 그 암시는 로스코가 그린 어떤 명확한 대조보다도 중요한 요소다.

색면 사이의 관계가 언뜻 보고 생각한 것과 어떻게 다른지 설명하다 보면, 〈검은색과 회색〉 그림을 잘못 표현할 수 있다. 실제 관계에도 겉으로 보이는 것과 흡사한 면이 있다. 로스코는 새로우면서도 불안감을 주는 효과를 만들어냈고, 그의 인간성이 이 그림의 모서리를 무디게 할지라도, 그 단절은 여전히 깊다. 색면의 선명한 대비는 어떤 영향을 줄까? 접근을 허용하지 않는 듯한 검은색에는 어떻게 다가갈 수 있을까? 뚜렷한 수평선은 두 색상의 관계를 조율하

는 데 어떤 역할을 할까? 흰색 테두리로 시야가 제한되었음에도 여전히 그림 속으로 들어갈 수 있을까?

이 그림들의 양분된 구조는 여러 연상을 불러일으키지만 그 의미를 특정하기는 어렵다. 삶과 죽음, 남성과 여성, 이성과 감성, 숙고와 행위, 희망과 절망 등 세상을 살아가는 우리에게 내재된 중요한 이분법을 암시하는 것처럼 보이기도 한다. 물론 이 모든 것이 아닌 다른 것일 수도 있지만, 이 그림들은 서로 인접한 상반되는 힘과 상호보완적인 힘에 의해 형성되는, 움직임이 없는 전기적 힘에서 동력을 얻는다. 자기반발력의 명백한 에너지와 끌어당기는 압도적인 힘. 이 둘은 서로를 정의하는 반대말이다.

이 그림들은 오랫동안 로스코가 매료되었던 니체의 이중성, 즉 아폴론적인 것과 디오니소스적인 것의 궁극적인 실현일까? 아니면 아버지는 니체를 넘어 상반된 본능 사이의 긴장이 인간 정신과 주변 세계와 우리의 연결을 정의한다고 생각하게 되었을까? 관객이 이 캔버스 작품들을 볼 때, 니체는 로스코의 양분된 정신세계를 경유해 우주를 바라보는 데 도움을 줄 것이다. 로스코는 이 그림에서 관객이 관객 자신을 통해 우주를 바라보고 있으며, 두 반쪽, 즉 검은색과 회색 사이의 긴장(혹은 두 색이 암시하는 것들 사이의 긴장)은 모두의 내면에 존재한다고 말한다.

열여덟 점의 캔버스 작품에서 일관성을 갖고 다양하게 나타나는 한 쌍의 반쪽, 검은색과 회색을 각각 어떻게 해석할 수 있을까? 왜 검은색이고, 왜 회색일까? 각각 우리 내면의 어떤 부분에 관해 말하는 것일까? 검은색은 차가울까, 아니면 차분할까? 회색은 에너지와

혼란, 그중 무엇으로 가득 차 있는 것일까? 우리의 대답에는 우리가 그림에 투영한 것이 반영될 것이다. 로스코의 그림은 항상 이러한 과정을 제시하고, 이를 통해 생명력을 얻는다. 전형적인 고전주의 시기 작품보다 훨씬 '빈 서판tabula rasa'*에 가까운 표면을 보여주는 〈검은색과 회색〉 연작 같은 그림은 더더욱 관객의 투영이 필요하다.

내 동료 중 한 명은 〈검은색과 회색〉 연작을 보며 아버지가 예술의 변혁적 힘, 즉 우리에게 깊은 영향을 미치고 진정한 변화를 이끌어내는 능력에 대한 자신의 믿음을 마침내 버렸다고 생각했다고 한다. 그는 이 연작에서 체념을 보고, 평면적인 원근법과 제한된 풍경에서는 로스코와 그림 사이의 새로운 관계를 발견했으며, 로스코가 "이것이 전부고, 너머에는 아무것도 없다. 예술은 내가 항상 주장했던 것처럼 지극히 물질적인 것일 뿐, 그 이상은 아니다"라고 말하는 것처럼 느꼈다. 나는 원래 아버지보다 논쟁을 좋아하지 않지만, 로스코에 관해서는 동료와 자주 논쟁하는 편이다. 나는 이 그림들을 그렇게 이해할 수 없었다. 부인할 수 없는 검은색의 무게는 그림 속의 모든 행위가 맞서야 할 가장 눈에 띄는 힘이다. 그리고 검은색은 시야를 제한하지 않으며, 로스코의 벽돌 벽으로 둘러싸여 있지도 않다. 오히려 그것은 감히 넘볼 수 없을 만큼 먼 곳까지 우리를 이끈다.

〈검은색과 회색〉 연작은 우리에게 공허를 응시하고 심연과 대면하라고 요구하는데, 보이는 것은 오로지 벼랑 끝이다. 사실 로스코의 그림은 항상 이런 요구를 해왔지만, 〈검은색과 회색〉은 더 명백

* '타불라 라사tabula rasa'는 '빈 서판'을 뜻하는 라틴어 단어로, 인간이 태어나서 감각적인 경험을 하기 이전의 마음 상태를 가리킨다.

하게 요구한다. 검은색 공허가 두렵게 느껴진다면, 바라보는 것이 뛰어드는 것은 아님을 상기하자. 또한 공허가 색(혹은 색의 결여)의 문제가 아니라는 것도 명심하자. 로스코는 같은 시기에 훨씬 다채로운 색을 �쓴 작품에서도 공허를 그렸다(124쪽 그림 43 참조). 솜털 같은 구름이 언뜻 보이는 모서리를 지닌 이 광활한 분홍색 영역에 과연 공허가 없을까? 이 공간은 그것이 제기하는 질문에 자신만의 답을 제시하고 얼굴을 맞대고 사색해야만 익숙해지고 들어갈 수 있는 공간이다. 공허가 검은색이든 분홍색이든, 로스코 예배당의 버건디색이든, 그것을 채우는 것은 우리의 몫이다. 본질적으로 우리는 광택 없는 표면에 비친 자신의 모습을 보아야만 한다.

이 심연, 즉 공허가 반드시 죽음을 암시하는 것은 아니다. 그것은 실존적 공허, 즉 공포스러운 허무다. 무의미하고 의지할 것이 없는 삶이다. 이러한 의미의 부재는 사실 존재의 의미가 특별히 없다는 인간의 근원적인 두려움이자 우리가 하는 일에서 의미를 찾으려는 욕구로 이어지는 개인적인 두려움이기도 하다. 로스코의 그림은 진부한 것들로부터 눈을 돌려 깊은 곳을 바라보는, 공허를 없는 것처럼 무시하지 말고 그것을 직시하는 도전이다. 자신이 중요하다고 믿는 것, 본래적 가치를 지닌 것, 나를 나로 규정하는 것이 무엇인지 결연한 의지로 답하라는 요구다. 로스코는 건강이 급격하게 악화되고, 개인적으로나 직업적으로나 혼란을 겪고, 극심한 우울증에 시달리면서도 새로운 방향을 모색하는 〈검은색과 회색〉 연작을 제작하면서, 자신만의 답을 내놓았다. 그는 그림을 그리면서 이렇게 단언했다. "그래, 그래야만 해." 우리도 그래야만 한다.

종이 작품
상자 밖에서

Works on Paper
outside the box

전시를 지원하고 아카이브를 관리하기 위해, 나는 대부분의 시간을 아버지의 알려지지 않은 작품들과 함께 보낸다. 연필 스케치, 젯소를 바른 판에 그린 작은 구상화, 신화적 주제를 추상적으로 표현한 작품을 비롯해 빛을 보지 못한 위대한 걸작도 수십 점이나 있다. 여기에는 아버지가 종이에 그린 방대한 양의 그림, 드로잉*drawing*과 습작*study*도 포함되지만 이 글에서는 아버지가 훌륭한 표현 효과를 보여주기 위해 활용했던 종이에 그린 회화*painting*를 주로 다루려 한다. 이 작품들은 아버지의 가장 개인적인 작품들이다. 캔버스에 그린 고전주의 시기 작품들은 내가 딱히 변호할 필요가 없다. 그러나 종이 작품들은 변호해야만 한다. 종이 작품의 수준이 낮아서가 아니라, 이 작품들을 이등 시민으로 취급하는 예술계에 만연한 고질적인 관습 때문이다. 나는 여기서 이 문제와 해결 방법을 논하고, 관

객들이 종이 작품들을 온전히 감상할 수 있도록 이해를 돕고자 한다. 그러기 위해서는 먼저 두 가지 중요한 질문을 던져야 한다.

- **로스코는 왜 종이로 시선을 돌리고 몰입하여 작품을 만들었을까?**
- **로스코의 종이 작품이 자주 보이지 않는 이유는 무엇일까?**

종이 작품이 드로잉이 아니라 캔버스 작품과 마찬가지로 직접적으로 교감할 수 있는 회화라는 점을 강조하고 싶다. 종이 작품은 캔버스 작품이 어떻게 구성되었는지 알려주는 습작이나 교재가 아니다. 이 작품들은 완전하게 표현된 하나의 예술 작품이며, 그 자체로 가치를 지니며 고유하다. 이러한 미학을 반영하듯 아버지는 평생 판화는 만들지 않았다.[1] 이는 관객에게 즉각적이고 의미 있는 경험을 선사하려 했던 뉴욕화파 화가들의 전형적인 특징이었다. 이들은 알아볼 수 있는 이미지를 만드는 데 관심이 없었다. 자신들의 그림이 단순한 이미지로 축소되는 것을 원하지 않았기 때문이다. 특히 이미 공허에 가까운 로스코의 작품은, 판화로 제작되면 정말 공허해질 수 있었다. 오로지 직접 그린 작품만이 모든 것/아무것도 아닌 것이라는 이분법의 긍정적인 측면을 보여준다. 이 이분법은 작품에 신비로운 분위기를 부여하고 양극의 끊임없는 밀고 당기기에서 오는 전율을 선사한다.

로스코가 더 가볍고, 덜 진지하고, 더 짧은 감상 경험을 유도하기 위해 종이에 그림을 그린 것은 분명 아니다. 종이 작품은 관객을 여타 캔버스 작품들과 다르지 않은 대화로 초대한다. 종이 작품도 물

론 회화고, 아버지도 그렇게 여겼다. 종이 작품의 주제도 캔버스 작품과 유사하다. 종이 작품들은 결코 인간 경험에서 덜 중요한, 덜 중심적인 문제를 다루는 것들이 아니다.

아주 초기의 종이 작품 몇 점은 예외다. 1920년대 중반부터 1930년대 초까지 로스코는 캔버스에 그림을 그리면서 도시 풍경, 실내 정경, 초상화, 누드를 통해 인간의 내면을 들여다보았는데, 모두 인간 조건의 요소를 포착하려는 시도였다. 이 그림들은 묵직한 느낌을 주는데, 채도가 높은 색상과 두꺼운 물감층이 마치 밭을 갈 때 생기는 움푹한 고랑 같다. 반면 같은 시기의 종이 작품은 풍경, 해변, 시골 생활의 목가적인 장면 등을 묘사한다. 종이에 가벼운 붓질로 그린 수채화 작품은 도시가 주는 부담을 털어내는 주제들을 다룬다. 로스코가 캠핑에 가서 그린 그림 같다.

실제로 그는 첫 번째 아내 이디스와 히치하이킹을 하며 시골을 지나 집으로 가는 길에 오리건주 포틀랜드의 언덕에서 캠핑을 했다. 그는 그곳에서 아직 교외 지역으로 발전하지 않았던 포틀랜드 언덕에 아름답게 그늘이 내린 풍경을 부드러운 수채화 톤으로 그렸다(그림 72).[2] 이 그림의 자연스럽고 평온한 분위기는 그가 선택한 고향인 뉴욕과는 전혀 다른 세상이다. 그는 뉴욕을 떠난 적이 없지만, 이 단순한 과슈_gouache_* 그림은 심각한 고민을 끌어안은 한 예술가가 들이킨 신선한 공기를 표현하고 있다. 로스코의 초기 수채화는 해변, 들판, 숲, 심지어 르누아르의 그림 속에서 자신을 발견하

* 수용성의 아라비아 고무를 사용해 반죽한 중후한 느낌의 불투명한 물감.

길 꿈꾸는 듯한 소녀의 초상까지 그의 밝은 면모를 보여주는 소재를 다루는데, 이는 몇몇 그림으로만 엿볼 수 있는 로스코의 모습이다.

이 그림의 자연스럽고 편안한 느낌은 아버지가 선택한 주제에서 비롯된 것이면서, 수채화라는 수단의 특징이기도 하다. 수채화는 붓 터치를 가볍게 만드는데, 극적인 붓놀림조차 바람에 실린 목소리처럼 사라진다. 유화로 표현하면 대담한 몸짓이 될 터치도 수채화에서는 움직임만 전달될 뿐 힘은 느껴지지 않는다. 목관악기의 묵직함도, 금관악기의 짜릿함도, 타악기의 천둥소리도 없이 섬세한 현악기의 가벼움만 감돈다.

로스코는 수채화의 이러한 느낌을 1940년대 중반까지 이어가며, 초현실주의 시기에 종이를 적극적으로 활용한다. 이 시기에는 구상화 시기와 달리 캔버스 작품과 종이 작품에 별다른 차이가 없는데, 종이 작품의 주제 역시 캔버스 작품만큼이나 진지했기 때문이다. 아버지는 종이 작품만이 갖는 표현적 가능성, 즉 자유로움과 다양한 제스처 선택권을 즐겼다(38쪽 그림 4 참조). 그는 물들이고, 드로잉하고, 물감으로 톡톡 두드리고, 스크래퍼로 긁어내는 등 다양한 도구를 마음껏 사용하며 즐거워했다. 이 작품들이야말로 종이를 포용한 로스코의 모습을 완벽하게 보여준다. 아버지가 이 시기에 그린 종이 작품이 200여 점에 달했으니, 전례가 없는 폭발적인 작업량이다. 1943~1945년에는 캔버스 작품보다 종이 작품을 두 배나 많이 그렸는데, 종이 작품들의 규모와 포부는 종종 캔버스 작품을 압도한다.[3]

경제적 어려움을 겪었던 시기였으니 값싼 종이가 유용했겠지만,

그림 72

〈무제(오리건주 포틀랜드의 전경*view of portland, OR)*〉
1925~1934

그렇다 하더라도 이토록 많은 작품을 그려낸 열정은 놀랍기 그지없다. 방대한 양뿐 아니라 열정적으로 그려진 표면, 풍경 속에서 섬세하게 균형을 이룬 색과 형태의 관계 등에서 그림을 그리는 행위에 대한 그의 사랑이 얼마나 뜨겁고 깊은지 알 수 있다. 일반적으로 로스코의 그림을 두고 '아름답다'라고 표현하는 것은 오해를 불러일으킬 수 있으나, 1940년대 수채화는 단언컨대 아름답다. 이 그림들은 무척 당당하게 관능적이다.

하지만 고전주의 시기 그림과 마찬가지로 아름다운 것에 그치지 않는다. 사용하는 어휘는 다르지만, 1940년대 종이 작품들도 의식에 선행하는 층위에서 관객과 접촉하고, 인간의 근원적인 감정을

자극하고, 시대를 초월한 진리를 다룬다. 신화를 모티브로 한 구상화를 그린 1940년대 초와 순수한 추상화를 그리기 시작한 1946년 사이에 그려진 종이 작품은 두 시기의 요소를 적극적으로 활용하고 있다. 1940년대 초중반의 수채화는 추상화를 향해 나아가고 있으나 새의 머리, 아메바를 닮은 생물, 그릇 모양의 인간 형상 등 알아볼 수 있는 형태가 나타나고 있다. 하지만 특정 신화를 직접적으로 참조해 관객의 몰입시키려 했던 1941~1943년의 그림과 달리, 이후 몇 년 동안 그린 무제 작품은 동일한 원형적 주제를 다루면서 이를 참조한 형상에 관한 일반적인 주석 정도로 활용했다.

항상 모든 사람과 본능적인 층위에서 소통할 수 있는 보편적·근원적 언어를 찾았던 아버지는 반복적으로 참조하던 그리스·이집트·아시리아 신화를 포기하고, 보다 추상화된 그림으로 관객에게 내재된 인간 문화의 무의식적 기반에 말을 걸려 했다. 이 시기 종이 작품들은 같은 시기의 혈연관계에 있는 캔버스 작품들과 달리 아직 완성되지 않고 형태를 갖추지 못한 원초적인 삶의 요소들, 즉 사람 혹은 그림마다 다르게 표현되는 공통적인 요소들을 더 진중하게 다루었다. 로버트 로젠블럼은 이 종이 작품 중 상당수를 움직이는 원생생물의 형상이 있는 물속 장면으로 보았는데, 로젠블럼만 그런 것이 아니다.[4] 로스코는 생명의 미시적 구성 요소를 점점 파악해가는 과학의 세계에서 단서를 얻어 그린 듯한 이 원초적 존재들의 춤을 좋아했고, 이를 그림으로 도달하고자 하는 보편적 본질에 관한 은유로 보았을 것이다. 생물학에는 '생물의 개체발생은 그 계통발생을 되풀이한다*ontogeny recapitulates phylogeny*'라는 유명한 말이 있

는데, 로스코는 그림에서 인간 의식에 잠재한 핵심적인 구성 요소를 되풀이하고*reiteration* 재생하려 했다.

아버지는 존재하지 않는 영역, 즉 상상력과 물질이 공존하는 영역을 환기하는 데 적합한 매체를 선택했다. 이는 예기치 않게 존재했다가 갑자기 사라지는 세계, 존재와 비非존재가 가깝고 불편하게 공존하는 세계였다. 이러한 세계를 담은 수채화들은 종종 들리길 거부하는 듯 작게 속삭이고, 붓질의 끝마다 침묵이 묻어나며, 난해한 형태들의 물리적 형상(혹은 비非형상)을 보여주며, 그림자로 윤곽을 드러낸다.

수중, 혹은 지하의 풍경에서 무엇을 발견하게 될지는 확신할 수 없다. 관객은 의식과 지각의 지층에서 아주 낮은 층에, 생각과 감정이 탄생하는 곳에 들어선다. 수채화는 이러한 영역의 물질적 특성뿐 아니라 우연성과 예기치 못한 감각을 일깨우며, 관객을 어디에도 기록되지 않은 미지의 세계로 이끈다. 질감이 있는 종이는 물감을 받아들이면서도 붓에는 저항하여 진공을 만들고, 캔버스 작품에 필수적인 의도적 붓질로는 쉽게 만들어지지 않는 우연적 요소를 보여준다. 수채화에서만 가능한 자유로운 제스처와 무의식의 성대한 유희는 아버지가 신중하게 구상한 어떤 작품에서도 허용되지 않았던 것을 전면에 내세운다.

풍경화의 느낌, 얇은 물감층들, 모호한 표면 등의 요소는 로스코의 작품 세계에서 다소 익숙한 것들이지만, 이 시기 그림들이 로스코의 다른 종이 작품이나 같은 시기에 그린 캔버스 작품과 다른 점은 화면 위를 기민하게 움직이는 펜의 장난스러운 유희다. 수채화 물감이 우연성을 베푼다면, 잉크는 우연성을 끌고 온다. 아버지는

그 자유로움을 즐긴 것이다. 그의 선은 자연스럽게 전면에 나서고, 전두엽이 손을 제어할 때보다 화려해진다. 아버지는 분명 부정했겠지만, 자동기술법*automatic drawing*의 느낌이 강하게 느껴진다. 무의식적 과정이 의지만큼이나 강하게 선을 조종하고 있다.

1940년대 종이 작품에는 아버지의 다른 회화 작품들에서 찾아볼 수 없는 독특한 요소가 있다. 바로 펜과 잉크로 자연스럽게 표현되는 움직임과 해방감, 부드러운 제스처, 섬세함과 우아함이다. 이 시기의 캔버스 작품에서도 이를 암시하는 부분은 있지만, 이를 온전히 담아내진 못한다. 날카로운 선과 넓게 번진 검은 물감 등 수채화 작품의 드로잉은 각 작품에 역동적 힘을 부여한다. 색 사이로 길을 내면서 쏜살같은 움직임으로 색을 붙잡고, 소용돌이치듯 움직인다. 1940년대 작품 중 "왜 종이 작품인가?"라는 질문에 단 한마디로 대답해야 한다면(평소 내가 좋아하는 상황은 아니다), "잉크"라고 답할 것이다.

1943~1946년 종이 작품이 보여주는 표현 언어는 고전주의 시기의 표현 언어를 예고한다. 이 시기에 그가 잉크와 수채화를 통해 탐구한 제스처는 색면회화에 자유로운 붓질과 새로운 행위적 표현을 가져다주었다. 수채화의 모호한 표현은 고전주의 시기 유화 작품의 변형된 형태에 반영되어 있다. 또한 크기와 색이 풍성한 색조로 자기 주장을 펼칠 때도, 그 소리는 과도하지 않지만 결코 밀려나지도 않는다. 로스코의 색은 명도는 높지 않지만 채도가 높아 다른 색상과의 대비를 통해 돋보인다. 로스코의 유화가 수채화의 부드러움을 가진 것은 아니나, 자연스러움의 미학을 공유한다. 또한 수채화에서 구현된 가벼운 제스처를 유화로 모방할 순 없지만, 고전주의 시기

캔버스 작품에서 얇게 칠해진 물감은 채색 과정에서 물감을 얇게 칠하는 수채화 고유의 섬세함을 지닌다. 서서히 사라지는 직사각형의 흐릿한 가장자리는 물감이 서서히 잦아들면서 희미해지는 수채화의 부드러움을 상기시킨다. 수채화로 작업하든 유화로 작업하든, 로스코는 존재와 비존재가 끊임없이 공명하는 경계 영역, 즉 실존적 장소에 관해 이야기하는데, 서서히 녹아드는 물감이라는 매체가 가장 먼저 이를 연상시킨다.

로스코의 다양한 작품에 나타난 물감과 이를 흡수하는 매체 사이의 관계에서도 유사성을 발견할 수 있다. 수채화는 이름에서 알 수 있듯 액체 매체이며, 종이 지지체*(그 종류는 다양하다)에 스며들어 종이와 하나가 된다. 로스코가 테레빈유로 묽게 희석한 유화 물감도 마찬가지로 캔버스에 스며들어 캔버스를 물들인다. 그 위에 안료를 두껍게 덧칠할 수도 있었겠지만, 적어도 배경색을 이루는 물감층의 첫 번째 층은 종이와 융합된 수채화처럼 캔버스에 스며들도록 했다. 이 두 매체에서 아버지는 물체에 대한 그림이 아니라, 하나로 통합된 물체, 즉 오브제를 만들었다.

아버지는 고전주의 시기 중 1959년과 1968~1970년, 두 차례 종이 작품에 몰두했다. 이 시기의 작품들에 관해서는 이 책의 다른 장에서 심도 있게 다루었으므로, 여기서는 매체 고유의 특성에 초점을 맞추려 한다.[5] 1959년 종이는 아버지의 규모에 대한 새로운 감각과 관객에게 다가가기 위한 친밀감에 관한 이해를 발전시켰다(123쪽

* 안료를 지지하는 것으로, 예를 들어 캔버스를 유화의 지지체라고 한다.

그림 41 참조). 종이 작품과 캔버스 작품의 크기가 비슷했던 1940년
대와 달리, 1959년의 종이 작품은 시그램 벽화의 웅장한 규모와 완
고함에 크게 영향을 받았다. 이 시기 종이 작품은 관객이자 자신인
바로 인간 척도에 관한 개념을 바로잡고자 적절한 크기(38×25인치)
로 그려졌다. 그는 자신이 그림을 그리며 겪는 경험을 관객에게도
그대로 전달하고 싶었고, 설치 작품의 규모에서 개인적인 규모로
되돌아갔다. 종이 작품에서 느껴지는 고요한 아름다움과 평온함은
시그램 벽화에 열정적으로 몰두하다가 겪은 좌절이 가장 깊었을 때
어렵게 얻어낸 것이다.

1950년대 후반과 1960년대 후반 종이 작품의 주요한 표현 수단
은 그가 새로 발견한 단순함이었다. 배경색은 단색으로 축소되고
그 위를 떠다니는 직사각형을 이루는 물감층 역시 줄어들어, 이 두
시기의 작품은 목소리를 명확하게 전달하는 직접성과 솔직함이 느
껴진다. 1959년 종이 작품은 1960년대 작품의 조용하고 절제된 톤
의 기원이며, 1960년대 후반 종이 작품은 이러한 미학을 결과적으
로 실현해낸다(159쪽 그림 54 참조). 관객에게 친밀감을 주는 크기에
서만 가능한 디테일과 균형에 심혈을 기울여 독특한 분위기를 자아
낸다. 이 종이 작품들은 벽면 크기의 캔버스처럼 압도적으로 자신
을 드러내진 않지만, 모든 부분에서 의도와 구체성이 표현되도록
정밀하게 다듬어져 있다.

1950년대와 1960년대의 종이 작품들에는 절제된 분위기 속에서
도 감정적 층위에서 마음을 움직이는 고유한 방식이 있는데, 이는
수용성 매체의 특성과 관련이 있다. 1959년 종이 작품(템페라)과

1968~1970년 종이 작품(아크릴)은 과슈를 사용한 작품은 아니지만 아버지는 한껏 희석한 수용성 물감을 주로 사용했다. 이 작품들의 배경에서는 종종 역동성이 느껴지며 희석된 물감의 묽은 층은 더 잠잠해진 직사각형들 아래에서 꿈틀대는 붓질을 드러낸다. 크기가 작은 이 종이 작품들은 제스처는 자유롭지만 팔이 아닌 손으로 섬세하게 그린 작품처럼 느껴지는 독특한 표현 범위를 보여준다. 과슈와 달리 이때 사용한 안료는 불투명한 것도 있었으며, 후기 작품에서 로스코는 서로 넘나드는 다양한 물감층을 적극적으로 활용해 표면을 의도적으로 평평하게 만들거나 공간감을 주려 했다. 캔버스의 거친 질감에 비해 매끄럽게 마감된 종이는 완전히 평평한 이미지를 만들 수 있는 밋밋한 표면을 지녔다.[6] 이는 아이러니하게도 로스코는 그림의 표현력을 제한함으로써 자신의 선택한 매체의 표현적 잠재력을 극대화했다.

1960년대 후반 작품에서 관능성이 줄어든 것은 아버지가 주제에 접근하는 방식을 바꾸었기 때문이다. 이는 주제를 축소하거나 작품의 영향력을 줄이려는 시도가 아니다. 관객이 그림과 새로운 차원에서 교감하게 만들려 한 것이다. 내가 이를 지적하는 것은 목소리를 조용하게 낮추는 것과 목소리를 억누르는 것은 전혀 다른 일이기 때문이다. 로스코의 후기 작품은 1950년대 작품처럼 관객을 포용하진 못하지만, 로스코는 그림의 즉각적인 효과를 관객이 온전히 경험하길 바랐다. 이를 위해 그는 1953년 초부터 종이에 그렸던 고전주의시기 작품들과 마찬가지로, 후기 작품은 광택을 없애고 바니

시를 바르지 않은 채 프레임이 없는 상태로 관객에게 선보여야 한다고 주장했다. 관객의 시야나 그림을 향한 접근을 방해하는 요소 없이, 오롯하게 회화로 다가가야 한다는 것이었다. 아버지 생전에 전시되거나 판매된 고전주의 시기 종이 작품은 전부 액자형이 아닌 거치형 작품이었으며, 다른 작품들보다 특별히 성공적이었던 것은 아니지만 그 일관성에서 아버지의 바람이 선명하게 느껴진다.

나는 두 번째 질문, 왜 로스코의 종이 작품을 자주 접할 수 없는가에 대한 답을 찾기 위해 액자 문제를 다루려 한다. 이 답은 잘못된 정보, 수집가·갤러리·미술관 사이에 퍼진 종이 작품에 대한 편견, 그리고 종이 작품을 전시하기에 적합하지 않은 미술관 공간과 관련이 있다. 이는 모든 예술가의 작품에 영향을 미치는 문제지만, 특히 로스코의 종이 작품을 제대로 감상하지 못하게 만든다.

종이에 그린 작품에 관한 오해를 근원부터 차근차근 짚어보겠다. 화가가 잉크, 유화 물감, 흑연, 템페라, 파스텔, 과슈, 아크릴, 목탄 등 어떤 재료를 사용하든 종이에 그린 작품은 엄밀하게 '드로잉 *drawing*'으로 분류된다. 붓으로 안료를 칠했어도 마찬가지다. 나는 이 책에서 한 번도 로스코가 종이에 그린 '회화*painting*' 작품을 '드로잉'이라고 부른 적이 없다. 그건 드로잉이 아니기 때문이다. 그의 초현실주의 시기 그림에 등장할 신화 속 짐승을 그린 스케치, 잉크 습작, 흑연 렌더링*rendering**이 바로 드로잉이다(그림 73, 74). 하지만 이런 종류의 준비 작업도 벽화를 위한 습작으로 작은 크기의 종

* '번역, 표현, 묘사, 연출, 연주' 등의 뜻을 지닌 영어 단어로, 작품의 완성 전 상상으로 그리는 그림을 뜻한다.

그림 73
〈제목 없는 스케치〉
1930년대

그림 74
〈제목 없는 스케치〉
1940~43년경

383

이에 그린다면 그것은 회화가 된다. 습작이긴 하지만 스케치도, 드로잉도 아니다. 물감을 사용했다면 그것은 회화다.

종이에 그린 작품을 드로잉으로 분류하는 것은 순전히 학문적인 명명법이다. 그렇게 하도록 명시하지 않는 한, 대중은 그렇게 여기지 않는다. 나는 휴스턴 매닐 컬렉션에 지어질 예정인 별관을 '드로잉 센터Drawings Center'라고 불러서는 안 된다고 주장했지만 별 소용은 없었다.** 매닐 컬렉션에 소장된 모든 종이 작품을 왜곡해서 보여줄 위험이 있기 때문이었다. 이런 이름을 붙이면 학구적인 관

** 2018년 매닐 컬렉션에는 2008년에 설립된 '매닐 드로잉 인스티튜트Menil Drawing Institute'를 위한 동명의 건물이 건립되었다.

객을 제외한 모든 이들을 멀어지게 만들 수 있다. '드로잉'이라는 분류는 이 분류를 깨버렸거나 거부하는, 의도적으로 분류를 무시하고 정해진 틀 바깥에서 독자적인 작품을 만드는 근현대 예술가들의 작품을 왜곡할 수 있다. 최선의 대응은 적합하든 적합하지 않든 새로운 작품을 기존의 분류에 욱여넣는 것이 아니라, 분류 기준을 재검토하는 것이다.

이름이 큰 대수라고, 별 것 아닌 걸로 호들갑을 떤다고 생각할 수도 있다. 실제로 미술계에서 다소 무시하는 투의 비슷한 말을 듣기도 했다. 하지만 난 여전히 단호하다. 인종이나 성별에 관한 모욕적이고 역사적으로 잘못된 언어를 사용하는 것이 문제인 것과 같은 맥락이다. 이러한 언어 사용은 무의식적인 편견을 만들고, 유지하고, 심지어 영속하게 만든다. 종이 작품에 관한 관점이 차별의 문제만큼이나 중요하다고 말하려는 게 아니라, 언어란 무척 중요한 문제라고 강조하고 싶은 것이다. 언어는 우리가 세상과 관계 맺는 방식을 반영하고, 또 형성한다.

드로잉은 작고, 희미하고, 표현력이 미미하고, 사적인 것, 관여하기보다는 관찰해야 할 것을 가리킨다. 즉 **관능적이지 않은** 것이다. 이러한 설명은 드로잉의 힘을 위축시키고, 많은 드로잉이 앞서 말한 것들과 관련이 없기 때문에 장르를 부당하게 폄하하는 것이다. 여기서 나는 실제가 아니라 인식에 관해 말하려는 것이다. 조예가 깊은 예술 애호가들에게도 '드로잉'이라는 단어는 위 내용의 전부는 아니더라도 대부분을 떠올리게 할 것이다. 누군가는 위에 설명된 내용에서도 많은 가치를 발견하겠지만, 대중이 '드로잉'의 이면에

반드시 살펴봐야 할 것들이 있다고 확신하며 미술관 문을 열게 만드는 내용들은 아니다. 이 작품을 감상하러 오는 수많은 사람의 감상을 방해하지 않도록 인식을 바꾸는 것이 내 목표다. 왜곡된 인식이 없다면 전시장에 들어선 관객들이 금세 그 회화의 매력에 빠져들 것이라고 확신한다. 나는 관객이 그림들을 보러 가게 하고 싶을 뿐이다.

드로잉은 어떻게 보관될까? 바로 상자에 넣는다. 주로 파일 상자, 보관 상자, 유리 상자(바로 액자)다. 어떤 형태든 결국 관객의 접근을 제한한다. 멀리 떨어져서 감상해야 하는 것, 손대지 말아야 하는 것, 나와 동떨어져 있는 것으로서 감상하게 된다. 모든 예술가에게 문제되는 점이지만, 특히 로스코에게는 재앙이다. 관객과의 교감을, 즉 그의 고전주의 시기 작품이 살아 숨 쉬는 수단을 없애버리기 때문이다. 상자, 즉 프레임은 작품의 존재감을 약화시킬 뿐 아니라, 그 자체로 존재하는 것이 아니라 무언가에 관한 그림으로 인식되게 만든다. 관객은 유리 너머로 로스코의 작품을 들여다보며, 로스코의 모습을 힐끗 엿볼 뿐이다. 아름답게 보존되어 있는 것은 분명하지만, 그저 보존되어 있는 것이다. 보존해야 하는 것은 죽은 것일 뿐이다.

살아 있든 죽었든, 종이 작품은 빛이 들지 않고 눈에 띄지 않는 곳에 보관된다. 전시와 관련된 일로 미술관을 방문하면 종종 작품이 보관된 '참고자료실'이나 '귀중품 보관실'(주로 보관 공간이며, 때로는 연구 공간으로 쓰이는 곳)로 안내받곤 한다. 그들은 항상 이렇게 말한다. "저희가 여기 숨겨둔 보물을 보시면 깜짝 놀라실 겁니다." 왜 이 걸작들을 아무도 볼 수 없는 창고에 가둬둔 것일까? 종종 미술관 직

원들은 이러한 소장품을 아쉬워하며, "전시할 공간만 있었더라면…" 하고 애처롭게 말한다. 하지만 직원들은 덜 유명한 예술가든 위대한 예술가든 그들의 캔버스 작품을 걸 수 있는 공간은 반드시 찾아낸다. 한편 종이에 그려진 이 보석들은 서랍이나 선반에 보관된다. 나는 그런 작품들을 보며 전율하지만, 이 보석을 볼 수 있는 사람이 몇이나 있을까? 종종 그 작품들에 몰두하는 학자가 있지만, 이 드로잉과 회화들은 대부분 큐레이터만 즐기는 작품으로 남거나 어두운 지하 창고에서 잊혀갈 뿐이다.

종이 작품에 관한 인식, 이를 전시하는 방식, 혹은 전시에서 제외하는 방식은 결국 작품의 가치를 떨어뜨린다. 드로잉이 실은 가련한 의붓자식이라는 사실을 확인해준다. 미국의 유명한 풍경화가 존 마린 *John Marin* *을 봐도 드로잉의 지위를 알 수 있다. 그는 캔버스에 그린 작품보다 종이에 그린 작품이 훨씬 많고(대략 6배나 많다), 수채화 작품과 유화 작품 모두 비슷한 수준의 평가를 받는다. 그런데 종이 작품이 캔버스에 그린 비슷한 작품보다 낮은 가격에 팔리는 이유는 무엇일까? 종이가 더 부실하기 때문일까? 그런 이유도 있다. 혹시 색이 바랠 수 있어 캔버스 작품에 비해 절반의 시간만 전시하고 나머지 시간 동안은 보관해야 하기 때문일까?[7] 물론 그렇기도 하다. 하지만 무엇보다도 종이에 그려진 작품이 재현되는 방식, 즉 작품을 해설하는 방식을 통해 종이 작품은 화가의 진정한 작품이

*　　미국의 모더니즘 화가(1870~1953)로 인상주의, 야수주의, 입체주의를 아우르는 독특한 화풍을 만들어낸 것으로 유명하다. 주로 웅장한 도시나 해안가의 풍경을 묘사했다.

아니라는 메시지가 전달되기 때문이다. 드로잉은 회화의 자취이자 회화를 향한 접근이고, 회화와 피가 절반만 섞인 형제다. 아주 소수의 드로잉만이 그러한 범주에서 벗어나는데, 저명한 수집가와 미술관 인수 위원회가 기꺼이 비용을 지불할 만한 아주 대표적인 작품만이 열망의 대상이 될 수 있다.

물론 여기서 말하는 가치란 상업적 가치뿐 아니라 모든 의미의 가치를 포괄한다. 가격은 대중의 태도를 보여주는 기준이긴 하지만, 실제로 종이 작품을 아예 예외적인 것으로 취급하거나 예술가의 대표작에 딸린 보조 작품처럼 보는 경우도 많다. 미술관 역시 종이 작품에 낮은 지위를 부여하는데, 미술관 직원 명단은 이를 확실하게 보여준다. 미술관에는 20세기 현대 미술 큐레이터와 현대 판화 및 드로잉 큐레이터가 있을 것이다. 종종 드로잉 큐레이터는 현대 미술 큐레이터 밑에서 일하는데, 그렇지 않더라도 다른 방식으로 메시지가 전달되곤 한다. 미디어는 그녀가 담당하는 드로잉이라는 매체를 조명한다. 그렇다, 보통은 여성이다. 여성이 늘 낮은 지위를 갖거나 소외된 위치에 있는 것은 아니다.[8] 하지만 그녀는 더 넓은 분야(시대와 지역 면에서)를 맡는데, 마치 종이 작품이 캔버스만큼 전문화될 가치가 없다는 인식을 보여주는 듯하다.

뉴욕 현대미술관에 20세기 현대 미술 작품을 전시한 수십 개의 갤러리와 드로잉 갤러리가 하나 있다는 사실에서도 이를 알 수 있다. 뉴욕 현대미술관만 그랬으면 좋겠지만, 이는 예외라기보다 일반적인 한 사례에 가깝다. 사실 드로잉 갤러리가 존재하는 것 자체가 대부분의 미술관에서는 큰 진전이며, 이렇게 특수한 목적으로 공간

이 생긴다는 것부터 이미 기대하기 힘든 노릇이다. 내가 쓴 책이 끔찍하게 시대에 뒤떨어진 것으로 치부되고 메닐 컬렉션에 드로잉 센터가 지어지지 않길 바란다. 메닐 컬렉션처럼 종이 작품을 별도의 건물에 전시한다는 사실은 괴롭지만, 그래도 종이 작품만을 위한 전용 공간이기에 그에 적합한 작은 전시실이 마련되고 조도가 낮은 조명이 설치된 것은 그나마 다행이다. 건물 이름에 문제가 있긴 하지만 이것만으로도 이는 중요한 진전이며, 다른 미술관에서도 비슷한 전시 공간을 구성하게 만드는 자극이 될 수 있다. 내로라하는 미술관들이 종이 작품의 가치를 진정으로 수용하고 이를 제대로 전시할 때까지, 종이 작품은 가치를 제대로 인정받지 못할 것이다.

미술관은 한 사람의 판단으로 종이 작품을 캐비닛에 넣어두지 않는다. 정확히는 큐레이터뿐 아니라, 미술품 보존가의 의견도 중요하게 작용한다는 뜻이다. 즉 종이 작품을 전시하지 않거나 손상된 상태로 전시하는 결정은 보존 부서에서 내려지기도 한다. 특히 로스코의 종이 작품은 어두운 색조, 커다란 크기, 전시에 필요한 넓은 공간 때문에 온전히 전시하려면 어려움이 많다. 미술품 보존가의 첫 번째 임무로서 작품을 보호하는 것에는 감사하지만, 작품을 보호하려는 노력 때문에 작품이 전시되는 방식에 대한 예술가의 명확한 의도가 무시될 때는 당황스럽고 좌절감마저 느낀다. 예술가의 의도가 반영되지 않는 경우, 미술품 보존가는 작품을 감상하는 관객의 욕구를 전혀 인식하지 못한 어리석은 선택을 내릴 수 있다.

앞서 언급했듯 아버지는 종이 작품을 드로잉이 아닌 회화로 여겼

다. 1950년대와 1960년대 고전주의 종이 작품을 마운팅*mounting*
하기 시작한 것이야말로 이러한 태도를 확실히 보여주며, 사용하는
재료가 조금 달랐을 뿐 똑같은 과정을 따랐다. 로스코는 종이를 캔
버스처럼 팽팽하게 고정할 수 있는 단단한 지지체에 평평하게 마운
팅했는데, 그림의 구성에 크게 영향을 미칠 것을 고려해 액자나 테
두리는 만들지 않았다. 매트지도 쓰지 않고 액자도 없어서 로스코
가 원하던 균형을 완벽히 보여줄 수 있었고, 유리가 없어 관객은 작
품과 아무런 방해 없이 교감할 수 있었다. 이러한 종이 작품은 누군
가의 말처럼 캔버스 작품의 축소판은 아니었다. 로스코가 그런 축
소판을 만들고 싶었다면 따로 만들었을 것이다(실제로 만들기도 했다).
종이 작품들은 캔버스 작품과 마찬가지로 회화이며, 동일한 원리로
관객과 교감한다.

　종이를 마운팅하는 아버지만의 방법은 조잡한 면도 있었고, 갤러
리에서 고용한 사람들은 이 방식에 무심했다. 게다가 이는 작품 보
존에 악영향을 미쳤다. 그래서 나는 미술품 보존가들과 함께 로스
코의 종이 작품을 안전하면서도 최대한 생생하게 경험할 수 있도록
전시하기 위해 갖은 노력을 해왔다. 그 과정에서 전문가들과 부딪
치기도 했지만, 이는 나에게 '할 수 있는지 없는지'의 문제가 아니라
'어떻게 해야 하는가'의 문제였다. 로스코가 원했던 방식이 분명한

*　　미술품을 액자로 제작하거나 보존용 케이스에 보관하기 위해 지지체에 접
　　착하는 것을 의미한다. 일반적으로는 드로잉, 수채화, 사진 등 미술품을 오
　　염된 공기, 자외선으로부터 변색되는 것을 막기 위해 두꺼운 매트 보드에
　　작품 크기로 창 모양을 잘라낸 후 작품을 고정하고 매트지를 덮은 후 파일
　　상태나 케이스 상태로 보존하는 것을 말한다.

데, 어떻게 다른 방식으로 전시할 수 있겠는가? 이는 그저 예술가를 기쁘게 하려는 것이 아니다. 전시 방식이 중요한 작품을, 자신의 그림이 말을 하려면 무엇이 필요한지 본능적으로 이해한 예술가를 다루는 문제다.

하지만 종이 작품들이 미술관에 전시될 때는 견해 차이가 두드러지게 나타나며, 전시 방식에도 영향을 미친다. 1984년 워싱턴 내셔널갤러리에서 마크 로스코 재단으로부터 받은 상당한 양의 작품 중 종이 작품을 포함한 일부를 전시하는 대규모 로스코 회고전이 열렸다. 여러모로 정말 멋진 전시였고, 공개된 종이 작품들은 많은 관객에게 (놀랍게도!) 처음 보는 것이었다. 하지만 그때 내가 전시에 관해 할 수 있었던 말은 "다시는 볼 수 없을 것입니다"라는 말뿐이었다. 그렇게 선언했음에도 불구하고 그 이후에도 이 회고전이 남긴 흔적을 여러 번 찾아볼 수 있었다. 이 회고전의 전시 방법이나 준비 과정에 나타난 태도가 널리 퍼져 있었기 때문이다. 이 전시를 예로 들어 꼼꼼히 살펴보는 것은 다른 전시보다 좋지 않아서라기보다 문제를 포괄적으로 부각했기 때문이다. 또한 이 회고전에 내가 소장한 종이 작품도 출품되어 회고전의 미술품 보존가와 전시 방식에 관해 의논했기 때문에, 그가 의사 결정을 내리는 과정을 직접 경험할 수 있었다. 당시 스무 살에 불과했던 나는 그 미술품 보존가와 긴 논쟁을 벌였지만 결국 패했다. 그 일에 대해 나는 '다음엔 절대 안 그러겠어'라거나 '절대 똑같이는 안 하겠어'라고 말할 수 있을 뿐이었다.

미술관에서는 종이 작품을 어떻게 전시할까? 액자에 넣는다.

"로스코가 자신의 고전주의 시기 작품을 이렇게 전시하는 것을 원하지 않는다고 분명히 밝혔는데도 이렇게 해야 하나요?" 내가 물었다.

"네, 종이 작품은 이렇게 전시하죠." 그는 대답했다. "특히 현대 종이 작품은 이렇게 띄워서 전시합니다." (그림을 마운트 보드 맨 위에 고정하고 이를 평평하게 만들기 위한 매트나 다른 장치를 사용하지 않고 늘어뜨렸다.)

"하지만 아버지는 작품이 평평하게 유지되도록 거치해두지 않았나요?" 내가 물었다. "그런데 이건 사방이 주름지고 구겨졌잖아요."

"종이의 아름다운 점은 그 자체의 모양이 있다는 것입니다. 이것도 미학의 일부죠. 그래서 예술가들이 종이에 작업하는 겁니다. 이러한 요소가 바로 종이의 느낌을 주는 것이고요."

"하지만 이 그림에서는 직사각형이 반짝이고 빛이 직사각형을 고르게 비추지 않아서, 제대로 보이질 않습니다."

"다시 말씀드리지만, 그게 미학의 일부인 거예요."

위 내용은 1984년 회고전을 위해 내가 소장한 종이 작품을 전시할 때 미술품 보존가와 나눈 대화를 재구성한 것이다. 대화에 언급된 작품은 짙은 녹색과 파란색 아크릴 물감으로 그린 매우 큰 작품으로, 그 회고전이 열리기 전까지 평평하게 보관되어 있었고 마운팅된 적이 없었다. 그 후로도 두 번이나 마운팅에 관한 문제가 있었는데, 작년에야 그림을 제대로 감상할 수 있는 지지체를 받았다. 그러나 첫 번째 회고전은 내 마음속 '아니오' 상자를 모두 체크하게 만들었다. 그것은 '자연스러운' 나무 액자에 고정되어 전시되었는데, 나무의 꿀색은 전혀 중립적이지 않고 작품의 색상과 끔찍하게 부조

화스러웠다. 액자가 그림과 밀착되어 있어 폐쇄적인 느낌을 주었고, 그림이 정사각형 형태가 아니라는 사실을 너무 뚜렷하게 보여주었다(맞춤형 액자가 필요했다). 그림을 지지하는 마운트 보드의 일부가 보였는데 그것이 너무 희어서 주의를 끌었고, 그림 사방에 구성을 해치는 고르지 않은 테두리를 둘렀다. 상단에 두 개의 경첩으로 고정되어 매달린 그림은 표면에 주름이 졌을 뿐 아니라 몇몇 부분은 뭉쳐 있었는데, 이는 아버지가 사용한 매우 '축축하게' 희석된 물감이 고르게 마르지 않은 결과였다. 마지막으로 반사가 되지 않는다는 플렉시 플래스*Plexiglas**를 사용해 전시했는데, 실제로는 반사가 너무 심해 그림을 거의 볼 수가 없었다(어두운 작품에 적합하게 유리를 씌우는 방식을 아직 찾지 못해, 사실상 관객이 모습이 비쳐 거울이 되어버린다). 설상가상으로 그림의 액자가 휘어져서 벽에서 기괴한 각도로 튀어나와 있었다.

　그 회고전에서 이 그림을 보는 건 의미 없는 일이었다. 그림은 죽어 있을 뿐 아니라 인식할 수조차 없었다. 그림이 아니라 유물 같았다. 회고전의 다른 작품들은 그렇게 나쁘지 않았다. 1940년대 수채화는 감미롭게 노래하고 있었고, 이전에 마운팅된 작품들은 액자에 걸리지 않은 채 그대로 전시되었다. 그러나 몇몇 후기 종이 작품은 상황이 끔찍했다. 유리가 씌워지고 액자에 넣어진 채로 매달려 전시되었을 뿐 아니라 찢어진 부분도 수선하지 않고 가장자리에 마스킹 테이프 조각이 그대로 남아 있어, 아버지가 서둘러 작업했음을

*　　유리 대용으로 사용되는 아크릴 유리의 상표명.

보여주고 있었다. 전시 방법 때문에 관객과의 소통이 불가능해졌고, 허술한 부분을 다듬지 않은 탓에 작품은 그저 호기심 거리로 전락했다.

　나는 그 미술품 보존가와 첨예하게 대립했고 그 후에도 비슷한 견해를 가진 사람들과도 부딪쳤지만, 그녀에게 삐딱한 의도가 있었다고 생각하진 않는다. 실제로 그녀는 작품을 대할 때 히포크라테스 선서에 나오는 '해를 끼치지 마라*Do no harm*'** 정신을 보여주는 사람이었다. 그녀는 작품을 고정할 만큼 강력한 접착제가 종이나 물감을 손상시킬 것을 우려하여 작품을 마운팅하지 않았다. 그녀는 쉽게 떼어낼 수 있어 원상태로 되돌리기 쉬운 것으로 작품을 고정하고 싶어 했다. 그녀는 종이, 특히 종이의 가장자리가 손상되지 않도록 액자에 끼우고 유리를 씌웠으며 자외선 차단 기능이 있는 투명한 합성 수지를 사용해 빛에 노출되지 않도록 했다. 그녀는 아버지가 마스킹 테이프를 사용한 의도를 알 수 없었기에 이를 제거하지도 않았다. 아버지가 이를 원했을 수도 있고, 혹은 아버지의 생각이 어떻든 이 시점에서는 그것이 작품의 일부나 마찬가지라고 생각했기 때문이다. 나는 그녀가 이미 로스코의 종이 작품 수십 점을 작업했기 때문에 아버지의 의도를 직감할 수 있을 것이라 말했지만, 그녀는 그 말을 듣지 않았다.

　작품과 관련된 세세한 맥락을 잘 살펴보고 작품의 상태를 진심으로 신경 쓰기 때문에 이러한 '적을수록 좋다'는 태도가 나온 것이다.

**　　'환자에게 해를 끼치지 마라'라는 의료 윤리의 기본 원칙이다.

하지만 한편으로는 자신의 전문 분야 말고는 보지 않으려는, 혹은 볼 수 없는 전문가의 지나치게 겸손한 태도를 보여주는 듯하다. 작품을 보존하는 방법이 작품에 그림자를 드리운다면, 본질적으로 작품이 손상된 것은 아닐까? 그렇게 작품의 본질이 흐릿해져서 작품의 진정한 가치를 알아볼 수 없게 되는 건 아닐까? 작품을 온전한 상태로 보여주지 못해서, 작품을 병들게 하는 건 아닐까?

1980~1990년대에 대학원에서 정신분석학을 공부하며 배웠던 것들이 떠올랐다. 치료사로서 내담자에게 들려줄 설득력 있고 꼭 들어야 할 해석이 없는 한 침묵을 지키라고 배웠다. 침묵을 통해 중립을 유지하는 것이다. 그러나 공부할수록 이 관행과 갈등하게 되었다. 침묵이 중립적이지 않다는 것을 깨달았기 때문이다. 무반응도 하나의 반응이다. 이를 예술 보존의 세계에 적용하면, 비개입도 하나의 개입이다. 우리는 준비되지 않았다고 느끼는 결정을 내리지 않음으로써, 실제로 결정을 내리는 것이다. 미술품 보존가가 기술과 재료의 혁신이 이루어질 미래에 보존 작업을 효과적이고 안전하게 완수하거나 예술가의 기법에 관한 새로운 정보가 밝혀지길 바라며 자칫 작품에 손상이 생길 수 있는 작업을 신중하게 보류하는 것은 이해할 수 있다.[9] 하지만 전문 지식은 상당한 가치를 지니지만 지극히 현재적인 것이라는 인식도 필요하다. 새로운 로스코 재단이 세워질 가능성도 희박하므로, 이 회고전을 준비한 사람보다 로스코 작품을 더 많이 다룬 미술품 보존가는 앞으로도 없을 것이다. 누군가 결정을 내릴 수 있는 위치에 있다면, 결정을 내려야만 한다. 그것은 책임의 문제다.

이런 생각이 내가 아버지의 예술 작품을 탐구하고 관리하는 데 투신하게 된 주된 동기였다. 나와 누나가 갖고 있는 아버지에 관한 경험적 앎은 다른 누구도 가질 수 없는 것이다. 누나가 들려주는 가족 이야기는 말할 것도 없고, 나만큼 로스코의 그림과 자료에 쉽게 접근할 수 있는 사람도 없다. 로스코 카탈로그 레조네는 거의 완성 단계에 이르렀고*, 어느 누구도 로스코에게, 오로지 로스코에게만 전념하며 이토록 오랜 세월을 보낼 수 없다. 그리고 **지금부터가** 더 중요하다. 대규모 회고전이나 예술가에 관한 연구는 미래 세대가 로스코의 작품이 어떻게 작용하는지를 이해할 때 중요한 자료로서 계속 참고될 것이다. 모든 회고전, 그중에서도 주요한 미술관이나 그 예술가 재단이 주최하는 초기 회고전은 예술가에 관한 기록에 중대한 영향을 미친다.

하지만 우리는 글로 된 기록뿐 아니라 시각적 기록에도 관심을 가져야 한다. 대중, 즉 미술관을 자주 찾는 전 세계의 미술 애호가, 학자, 미술 전문가에게 공개된 모든 것은 그들의 기억에 새겨져 인상, 이해, 견해를 형성한다. 이것이 작품의 표현력을 약화시키는 절충안으로 이루어진 회고전에 의해 형성되었다면 이를 바로잡아야 한다. 하지만 그것은 무척 어려운 일이다. 첫인상은 쉽게 지워지지 않기 때문이다. 아무리 설득력 있는 평가를 다시 듣게 되더라도, 우리는 처음에 만들어진 관념에 붙들린다. 기존의 통설을 바꾸려 했

종이 작품 상자 밖에서

* 2008년에 《Mark Rothko: Works on Paper》가 출간되었고, 2018년에는 워싱턴 내셔널갤러리와 함께 만든 온라인 페이지 https://rothko.nga.gov/가 공개되었다.

던 모든 수정주의적 사상은 앞서 우리가 진실이라 여겼던 것과 비교되고 대조된다. 그래서 처음부터 올바른 방식으로 전시하는 것이 무척 중요하다.

회고전이 거듭되어도 고전주의 종이 시기 작품을 액자에 넣고 유리를 씌워서 마땅치 않게 전시하는 것은, 전시 방식을 바꾸는 과감한 판단을 내리도록 설득하는 것이 어렵기 때문이다. 나와 누나만이 로스코의 종이 작품을 액자 없이 마운팅하여 전시하는데, 이 작품들은 액자에 넣은 작품과 함께 설치되었을 때 '조화'를 깨뜨린다는 이유로 대여 요청이 거의 오지 않는다. 정말이지 방해가 따로 없다! 마치 같은 곡의 mp3 파일을 컴퓨터 스피커로 재생하여 듣고 있는 사람들이 모여 있는 공간에 뉴욕 필하모닉 오케스트라가 공연을 하는 꼴이다. 심지어 몇몇 미술관에서는 로스코의 캔버스 작품을 액자에 넣고 유리를 씌워 대여해주는데, 그러느니 귀중품 보관실에 넣어 두는 것이 낫다. 이런 작품들은 진열장 안에 갇힌 알쏭달쏭한 화석 표본이나 다름없다. 더 이상 살아 숨쉬는 예술 작품이 아니다. 그 작품들은 아버지가 두려워했던 것처럼 죽은 채로 벽에 박제된 형형색색의 직사각형으로 전락했다.

누나와 내가 보존이라는 문제를 가볍게 여기는 건 아니다. 나는 주로 아버지의 작품과 유산을 보존하는 일을 하고 있으며, 누나는 자신이 맡은 역할보다도 많은 정성을 쏟는다. 우리는 두려울 정도로 자주 발생하는 보존 문제를 해결하며 많은 시간을 보낸다. 아버지의 작품이 특별히 취약하거나 결함이 있어서 그런 것은 아니다. 단지 작품과 관객의 교감을 방해할 수 있는 손상된 부분들이 우리

눈에 또렷하게 보일 뿐이다. 그림 자체가 취약한 것이 아니라, 그 효과가 훼손되기 쉽다. 그래서 나는 보존에도 민감한 만큼 보존과 관련하여 작품을 온전하게 감상하는 데 방해되는 결정에도 민감하다.

이는 결국 비용-편익 분석으로 귀결될 수 있다. 보존 전문가는 당연히 작품의 보존에 전념한다. 하지만 나는 작품의 가시성과 표현력, 즉 보존과 다르면서 때로는 양립할 수 없는 종류의 생명력에 온 관심을 쏟는다. 나는 오랜 세월 동안 감상하기 어려운 그림으로 남느니, 그보다 짧은 시간이라도 온전히 감상할 수 있게 만드는 편이 낫다고 생각한다.

이 글에서 내가 우려하는 것들은 로스코뿐 아니라 모든 예술가를 염두에 두고 제기한 문제임을 다시 강조하고 싶다. 아버지의 작품은 아버지가 의도한 대로 작용하려면 매우 섬세하게 전시되어야 하기에, 일반적인 문제를 논하면서 아버지의 작품을 강조하여 다룬 것이다.

큐레이터와 보존 전문가들은 중요한 것들을 너무 자주 놓친다. 로스코의 작품이 수선되지도 않은 채 액자에 갇혀 울퉁불퉁한 채로 전시되어도 매력적이라 판단하고, 로스코의 작품을 유리로 덮어 보여주거나 다른 작품을 위한 습작이나 스케치라고 전시하여 작품이 말을 건네지도, 메시지를 전하지도 못하게 만들어 사람들에게 침묵하는 작품으로 여겨지게 했음을 인식하지 못한다. 관객과 깊은 소통을 할 수 있는 살아 있고 생동감 넘치는 작품들을 연구 대상으로 축소해버린다. 물론 그들이 로스코의 풍요로운 유산을 관리하는 사람으로서 현재뿐 아니라 미래를 함께 고려해 균형을 잡아야 한다는

종이 작품 상자 밖에서

사실을 안다. 분명 보호와 보존이 그들의 일이지만, 과연 작품을 살아 있는 상태로 보존하고 있을까? 반쯤 죽은 상태를 유지시키는 것은 아닐까?

나는 로스코라는 작은 영역을 구석구석 살피며 작은 틈 하나라도 놓치지 않고 찾아내 넓은 관점에서 정비하는 일을 하고 있다. 아버지의 작품들에서 중요한 의의를 지닌 특별한 결과물인 종이 작품들을 이런 여러 구석의 하나, 일종의 샛길처럼 다루어야 한다니 아이러니한 노릇이다. 나는 이 작품들을 여러 굴레에서 해방시켜 살아 숨 쉬는, 현재에 집중하는 방향으로 이끌어 빛을 보게 만들 것이다. 그것만이 이 작품의 밝은 미래를 위한 길일 것이다.

반 고흐의 귀

Van Gogh's Ear

세상엔 자기 홍보에 능숙한 예술가가 있다. 별로 힘들이지 않고도 아주 흥미로운 상황을 만들어 이목을 집중시킨다. 그들의 페르소나와 예술 작품은 논쟁의 한복판에서 주목을 받으면서도 이를 이겨내고 살아남는다. '나쁜 관심이란 없다'라는 격언이 진실임을 실감케 한다. 그러나 아버지는 달랐다. 대중의 이목을 가장 많이 끌었던 그의 행동은 그의 예술을 온전하게 감상하는 것을 줄곧 방해했다. 나는 바로 그가 66세에 자살한 것에 관해 말하려 한다. 이 자살은 그의 1950년대와 1960년대 대표작들만큼이나 널리 알려졌다. 침묵을 지키며 자신의 작품이 스스로 말하길 원했던 예술가로서는 씁쓸한 아이러니가 아닐 수 없다. 사람들은 로스코의 예술을 사랑한다. 그의 전시회는 사람들로 북적이고 포스터는 복권보다 빨리 팔린다. 자살이 그에게 신비감을 더한 것은 맞지만, 그의 예술이 훌륭하지 않았

더라면 자살에 대한 관심은 얼마 가지도 못했을 것이다. 그런데도 자살은 아버지에 관한 대부분의 논의에 끼어든다. 마치 그의 자살을 이해하지 못하면 그의 예술도 이해할 수 없다고 생각하는 듯하다. 왜 그러는 걸까? 나는 이런 현상이 그의 예술 작품보다는 사회적·심리적 배경과 관련이 깊다고 의심하고 있다. 즉, 아버지보다는 우리와 관련된 문제다. 따라서 로스코의 그림에서 로스코를 발견하려는 우리의 욕구와, 그 욕구가 자살에 대한 끊임없는 집착으로부터 기인할 수도 있음을 살펴보려 한다. 이는 로스코의 그림을 이해하고 그림과 교감하는 과정에 도움을 줄 것이다.

로스코를 위해 캔버스를 들여다보다

이 책에서 나는 대부분 로스코의 예술을 다루고 있다. 그의 예술에 관한 오해, 예술의 발전, 예술의 형식, 예술에서 비롯된 연상, 관객과 교감하는 방식 등이 포함되지만, 여전히 초점은 그림에 있다. 하지만 이 글에서는 인간, 인간 존재, 자살이라는 까다로운 주제에 있어 우리 자신을 이해하는 데 필요한 것들을 이야기하려 한다. 지금까지와는 다른 종류의 작업이지만, 사실 크게 다르지 않을 수도 있다. 예술은 우리에게 많은 질문을 제기하고, 생각지도 못한 방향으로 우리의 주의를 돌린다. 그중에서도 우리에게 깊은 감동을 선사하는 위대한 예술은 자신을 돌아보게 만들지만, 자신을 탐닉하는 것이 아니라 인간으로 존재한다는 것이 근본적으로 어떤 의미인지를 탐구하게 만든다. 예술은 자신을 고유한 관점과 다양한 경험이 결합된 존재, 생각하고 감정을 가진 존재로서 살펴보게 만든다. 로

스코의 그림도 바로 여기에 초점을 맞춘다. 그림은 관객의 내면, 지극히 개인적이면서도 다른 모든 사람과 공통된 실존적 단서를 공유하는 세계를 들여다보게 만든다.

로스코의 그림이 우리에 관해 말한다는 사실을 인식하고 이를 계속 의식하고 있어야 한다. 이는 이 책 전체에서 다루고 있는 내용이지만, 우리의 주의를 쉽게 돌려버리는 자살에 관해 이야기할 때도 그 초점을 유지해야 한다는 것이다. 로스코의 작품은 고해성사도, 벽에 걸린 2차원의 자서전도, 자화상의 연작도 아니다. 아버지의 작품을 그의 심리로 안내하는 이정표로 본다면, 우리는 엉뚱한 곳을 헤매고 만다. 아버지는 이 점을 글로 분명하게 썼다.

나는 그림을 그리는 것이 자기표현과 연관이 있다고 생각해본 적이 없다. 누군가는 그림으로 세상과 소통한다. (⋯) 나는 나 자신이 아니라 세상에 대한 관점을 나누고 싶다. 다만 당신은 자신과 대화를 나눌 수도 있을 것이다.

고해성사를 하듯 모든 것을 이야기하고 싶어 하는 예술가들이 있다. 나는 한 사람의 장인으로서 되도록 말을 아끼려 한다. 내 그림은 사실상 (사람들이 그렇게 불러왔듯) 파사드*facade*다.[1]

나는 이 말을 과장하고 싶지 않다. 로스코의 그림에 로스코가 없는 것은 아니다. 당연히 로스코의 그림에도 이를 그린 사람의 손길과 감정, 그 사람 자체가 담겨 있다. 하지만 뭉크가 그린 것과 같은 심리 드라마도, 반 고흐가 그린 것처럼 예술가 자신의 영혼을 들여

다볼 수 있는 창문도 아니다. 로스코의 작품은 훨씬 철학적이며, 광범위한 인간 경험을 개괄한 것이다. 그림과 관객이 쉽게 교감할 수 있도록 감정적인 내용(아버지는 이를 '첫날밤consummation'[2]라고 불렀다)이 존재하지만, 이는 예술가의 감정(뭉크와 반 고흐의 작품에서와 같은)보다 훨씬 중요한, 보편적인 것을 이해하는 길로 안내하는 것이다. 로스코는 유아론이 지닌 '미끄러운 경사길slippery slope*'을 이해하고 있었다. 그래서 자기표현적이거나 자기참조적인 그림에는 관심이 없었다. 게다가 관객이 자신에게 관심을 가질 것이라고 생각할 만큼 자만심이 강하지도 않았다. 그의 자아는 관객이 자신에게 관심을 가져야 한다는 믿음이 아니라, 자신이 중요한 메시지를 전하고 있기에 사람들이 자신의 말을 들어야 한다는 믿음에 기반하고 있었다.

우리는 예술가와 그의 작품을 혼동하지 않도록 경계해야 한다. 둘은 서로 연관이 있지만 뒤엉켜 있는 것은 아니고, 밀접하지만 동일한 것은 아니다. 예술, 특히 이해하기 어렵거나 불가해한 예술을 이해하려 할 때 자연스럽게 예술가의 전기에서 단서를 찾으려 한다. 예술가의 삶은 우리에게 이해에 도달할 수 있는 몇 가지 지표를 제공하고 예술 작품을 맥락적으로 이해할 수 있게 한다. 그러나 이러한 전기적 자료는 예술가에 관한 것이지 예술을 설명해주는 것은 아니다. 예술 작품이 예술가의 본질을 반드시 드러내지는 않는 것처럼 말이다. 예술가의 작품들이 예술가의 전기적 내용에 한정된다면, 정말 지루할

* '미끄러운 경사길 논증slippery slope argument'에서 온 말로, 어떤 행위나 제도를 허용하면 연쇄적인 인과 작용으로 중간에 멈추기 어려워 부정적 결과로 치달을 수 있다고 주장하는 논리다.

것이다. 예술을 일종의 건조한 르포, 즉 경험을 재가공하여 만든 것으로 축소하여 예술가의 전기든 예술 작품이든 그 생명력을 잃어버릴 것이다(몇몇 주목할 만한 예외도 있다). 위대한 예술이란 이러한 세세한 것들을 초월하는 작품을 가리키는데, 과거에는 흐릿하게만 보아왔던 것, 혹은 완전히 새로운 것을 현실로 빚어내는 과정이다.

20세기 모더니스트들은 여러 규범들, 특히 예술을 전기적 결과물로서 보는 관점에 거리를 두었고, 이에 바탕을 둔 해석도 거부했다. 이러한 경향은 세계대전 이후 작가와 문학비평가들에게서 가장 뚜렷하게 나타났고, 아버지 세대의 시각 예술가들 역시 추상적인 그림과 자신들의 삶을 연결 짓는 것에는 관심이 없었다. 20세기 최고의 작가 중 한 명으로 꼽히는 블라디미르 나보코프 역시 예술가의 삶과 예술의 관계를 예리하게 풍자한 비평가이자 편집자이기도 했다. 그는 이 문제를 다룰 수 있는 독특한 위치에 있었고, 소설《창백한 불꽃Pale Fire》에서 독보적인 유머러스함과 신랄함을 보여주었다. 이 소설의 화자는 이웃이 사후에 출간한 서사시에 자세한 주석을 달면서, 한껏 과장된 은유와 자기만족적인 시적 이미지를 그 근처에서 일어난 우연한 사건 정도로 축소해버린다.[3] 이는 만화적이기에 더 효과적인 내용이었다. 나보코프는 어리석은 사람을 못 견디는 사람이었고, 그는 전기에 바탕을 둔 해석은 그저 멍청한 짓일 뿐이라고 강조했다.

예술을 전기적 결과물로 환원하는 것은 예술을 일상적인 것으로 끌어내리는 일이다. 예술적 과정에서는 상상력을 펼치고 우리가 지각할 수 있는 것 너머의 대상을 구조화해야 한다. 하지만 삶은 예술

에 영향을 줄 수 있고 그래야만 한다. 예술가들이 진공 상태에 살거나 자신의 경험이나 자신을 둘러싼 세계에 무감각한 것은 아니다. 그렇다면 예술가들의 삶에서 우리가 예술과 교감할 때 방향을 제시해줄 수 있을 만한 것은 무엇이 있을까? 다양한 것이 있겠지만, 그보다 우리가 예술가의 삶을 어떻게 받아들이는지, 편견이 인식의 어느 지점까지 침범하는지, 우리가 무언가를 중요하다고 판단할 때 어떤 지점에서 객관성을 잃는지 먼저 살펴봐야 한다. 예를 들어 예일대학교를 중퇴하고 1930년대와 1940년대에 사회주의와 멀어진 것이 로스코에게 중요한 이유는 무엇일까? 첫 번째 결혼의 파국이 두 번째 결혼보다 중요한 이유는, 어머니의 죽음이 아들의 탄생보다 중요한 이유는 무엇일까(흠)? 전기 작가라면 확실히 이런 질문을 던지고 고민할 것이다.

내가 경험한 바로는 사람들은 대체로 로스코가 자살한 사실에만 관심을 가질 뿐, 삶의 다른 이야기들은 잘 알지 못한다. 자살은 다른 사건들을 무의미한 것인 양 제쳐버리고 모든 것을 설명할 수 있는 유일한 단서처럼 제시된다. 이제 다 알겠다는 "아하"라는 감탄사나 다름없이 여겨진다. 가장으로서의 헌신, 비행에 대한 두려움, 음악에 대한 사랑, 아돌프 고틀리브와의 우정, 간편식에 대한 선호, 고대 그리스에 대한 경외심 등 로스코의 다른 측면들은 로스코에 관해 아무것도 설명하지 못하고 어떤 원인도 되지 못하는 것으로 치부된다. 모든 의미가 마지막 행위에 부여된다.

문학을 공부하고 심리학을 전공한 것은 내가 제기한 의문의 답을 찾아가는 데 실마리를 주었으며, 두 분야는 우리가 결론을 도출하고

자살을 생각할 때 주의해야 할 점을 알려주었다. 첫째, 과학은 데이터나 사회적으로 얻은 정보를 살펴볼 때 가장 기초적인 오류, 즉 인과관계를 혼동하는 오류를 경계해야 한다고 말한다.[4] 두 가지 사실이나 현상이 연관되지 않고 평행한 상태로 공존할 수 있으며, 그 사이의 인과관계를 증명하려면 몇몇 조건이 통제되어야 한다. 마찬가지로 로스코의 생애에서 특정한 측면이 그의 작품에 인과적 영향을 주었는지 판단할 수 있는 방법을 질문해야 한다. 가령 자살을 예로 들면, 모든 예술 작품이 만들어진 후에 일어난 사건이기에 인과관계의 정의로 미루어보아 작품에 인과적 영향을 미치지 않았음이 분명하다. 물론 우울증과 그것을 유발한 여러 요인이 작품의 방향성이나 자살에 영향을 주지 않았다고 말할 만큼 순진하진 않다. 다만 우리의 생각이 "그는 자살했기 때문에…"로 시작되는 것을 경계해야 한다.

둘째, 로스코와 동시대에 활동한 철학자 롤랑 바르트와 이후 데리다와 그의 동료들이 발전시킨 인과와 해석에 관한 문학적 접근 방식을 살펴봐야 한다. 구조주의와 포스트구조주의 이론은 기표와 기의, 즉 표상하는 것과 표상되는 것 사이의 불분명한 관계에 주목했다. 대부분의 단어가 그 단어가 지시하는 대상 또는 개념과 본질적으로 자의적인 관계에 있다는 주장은 시각 예술에도 쉽게 적용된다. 화가의 예술 작품에서 그림 전경에 위치한 개*dog*처럼 보이는 이미지가 실제로 개 또는 특정한 개체의 개라고 믿게 만드는 것이 과연 무엇인지 의문을 제기할 수 있다. 우리는 어떤 종류의 재현적 의도가 있음을 가정하고, 개를 재현하는 시도가 개의 특성에 관한 의미 있는 소통을 할 수 있다는, 근거 없는 내재적 믿음을 갖는다. 추

상미술은 한눈에 알 수 있는 연결 고리를 의도적으로 약하게 만들어, 기표와 기의 사이의 관계를 필연적으로, 혹은 의도적으로 더 모호하게 만든다. 추상미술은 작품과 사물, 사상, 감정 따위의 구체적인 대상을 연결하려는 모든 시도를 유도하면서 또 차단한다. 따라서 자살과 같은 구체적인 사건을 로스코의 그림처럼 추상적인 예술과 연결 짓는 것은 어두컴컴한 해석의 바다로 뛰어드는 것과 같다.

왜 로스코의 예술을 생각할 때 그토록 집요하게 그의 자살과 연관 지으려 하는지, 다시 생각해봐야 한다. 모든 작품이 창작된 후에 일어난 한 가지 사건이 왜 그렇게 많은 것을 보여준다고 믿는 것인가? 왜 자살이 어떤 명확한 이해를 가져다준다고 느낄까? 자살이야말로 더할 나위 없이 모호한 사건이다. 자살을 목격하거나 이에 관해 직접 아는 이가 한 명도 없는데, 우리가 더 알아야 할 게 있을까? 나는 아무도 제대로 알지 못한다는 사실 때문에 사람들이 자살에 사로잡힌다고 생각한다.

자살의 유혹

미술관 전시실, 친구와 나

그녀는 말하지, "마크 로스코 그림 좀 봐.

너는 그가 자살했다는 걸 알았니?

어떤 사람들은 무덤에 발을 묻고 태어나, 나는 아니지만."

- 다 윌리엄스*Dar Williams*, '마크 로스코 송*Mark Rothko Song*'

예술가가 대중가요의 주인공이 되었을 때, 그는 전설적인 지위에

오른 것이다. 하지만 대중이 자신의 그림을 이해하고 받아들이길 바랐던, 그리고 적절한 이유로 받아들여졌는지 궁금해했던 로스코는 이런 명성을 가만히 앉아 누릴 수 없었을 것이다. 관객들이 작품을 감상하는 이유를 평생 고민했던 그가, 자신의 죽음 때문에 작품에 생긴 신비로운 매력을 받아들이고 싶었을까? 그의 자살은 사람들이 작품을 감상할 때 반드시 간섭하는 복잡한 문제를 남겼으며, 그의 명성에도 늘 따라다니게 되었다. 그는 명성을 얻은 것일까, 아니면 악명을 갖게 된 것일까? 이 노래는 그의 그림을 칭송하는 걸까, 아니면 자살로 예술 작품과 예술가를 설명하려는 걸까?

　다 윌리엄스의 노래는 둘 다에 해당한다. 일단 로스코의 작품이 매력적이지 않았더라면 자살이 이토록 관심을 받지 않았을 것이기 때문이다. 이 노래의 앞부분에 로스코의 작품이 지닌 감성에 관한 섬세한 묘사가 있긴 하지만("그윽한 울림으로 말하는 푸른색 / 견디는 것조차 어려운 아름다움"), 자살이 아니었다면 아버지가 이 노래에 등장하지는 않았을 것이다. 이 노래에서 윌리엄스는 그의 자살을 로스코의 인격과 심리적 방어기제를 살펴보는 수단으로 활용하지만, 이는 아버지 그림의 언어에서 주변적인 주제에 불과하다. 그녀는 로스코의 캔버스에 표현된 색채의 채도를 로스코의 감정적 채도, 즉 로스코를 자살로 이끄는 감정의 깊이와 과잉과 동일시한다. 이는 네 개의 단락으로 구성된 노래로 표현하기에는 상당히 복잡한 내용인데, 결국 다시 한 번 자살이 로스코의 그림 세계 전체를 설명해버린다. 자살은 다시 결정적 원인으로 소급되어 로스코의 작품 세계와 주제를 결정해버린다.

생애가 이처럼 자세하게 파헤쳐진 예술가는 로스코 외에도 많다. 피카소는 바람둥이에 난봉꾼이었고, 로알드 달과 에즈라 파운드는 파시스트였으며, 슈베르트, 쇼팽, 바그너의 성적 지향·취향에 관한 추측은 끝이 없다. 모두 끔찍한 스캔들이지만, 자살이 끼치는 즉각적인 영향이나 그것이 유발하는 충격(무의식적인 경악을 동반한 충격)에는 비할 바가 아니다. 우리는 왜 자살을 그렇게 중요하게 바라보며 파헤치려 하는 걸까?

유독 로스코의 자살을 작품과 연관지으려는 이유는 또 무엇일까? 아실 고르키*Ashilke Gorky*나 키르히너*Ernst Ludwig Kirchner***의 자살, 자전적 작품이 많았던 프리다 칼로의 자살은 상대적으로 많이 언급되지 않는다. 이 예술가들의 자살에 관해 이야기하더라도, 로스코의 경우처럼 '필연성*inevitability*'이 있다고 추측하는 경우는 드물다. 오직 고뇌에 찬 영혼으로 유명한 반 고흐의 자살만이 아버지의 경우처럼 실패의 이유로서 그를 따라다닌다. 그것도 자신의 귀를 절단하며 궁극적인 결말의 전조를 보였기에 자살의 영향이 지금처럼 중요하게 여겨지는지도 모른다. 자살은 상상을 부추기는 끔찍한 심리적 측면과 생생한 육체적 측면으로 우리의 등골을 오싹하게 만들며, 거부할 수 없는 강렬함으로 전율을 불러일으킨다.

로스코를 취재하던 저널리스트들도 마찬가지였을 것이다. 그들

* 미국 추상표현주의 화가(1904?~1948)로, 주로 어린 시절 겪었던 비극과 고난을 주제로 삼았다. 1948년 목을 매어 자살했다.
** 에른스트 루트비히 키르히너(1880~1938)는 독일의 화가이자 판화가로, 도시에서 살아가는 인간의 고독을 묘사했다. 자살로 생을 마감했다.

의 취재 의도, 기자로서의 능력, 다루려던 전시의 주제가 어떻든 로스코에 관한 기사는 필연적으로 자살로 흘러간다. 나도 사람들에게 아버지의 자살을 상기시키는 것을 우려하여, 공개적으로 발언할 경우 무척 주의한다. 런던의 한 언론사에서는 지면에서 자살을 네 번이나 언급하려 해서, 내가 두 번만 언급해달라고 설득했다. 이 기사는 로스코가 활동하던 20세기 중반의 뉴욕에 관한 기사였는데, 수상 경력이 있는 이 기자도 아버지의 자살에 너무 사로잡힌 나머지 주제에 집중하지 못했다. 유감스럽게도 이 기사를 통해 아버지에 대해 알 수 있는 것은 점심 식사로 채소 파에야를 주문했다는 것과 그의 죽음이 유달리 참혹했다는 것뿐일지도 모른다. 이러한 관점은 너무 전형적이어서 안타깝기 그지없다.

자살은 시각적으로도 생생하게 묘사된다. 지나칠 정도로 말이다. 아버지를 다룬 영화의 오프닝 장면에서는 피 웅덩이가 화면을 가득 채우며(최소한 무편집본에서라도) 히치콕의 영화를 칙칙하게 모방한 것처럼 보인다. 아이러니하게도 가장 과도한 묘사를 보여준 것은 아버지가 자살하기 12년 전에 그린 시그램 벽화에 초점을 맞춘 영화였다. 아버지의 일생에서 어느 시기를 다루든, 모든 영화에서 마치 흘러내릴 피를 예고하듯 작품에 흐르는 붉은 물감이 등장한다. 그 피가 그림에 대해, 자살하기 전의 위대한 업적을 이루기 위해 노력했던 야심 가득한 인간에 대해 무엇을 말해줄 수나 있단 말인가? 그럴리 없다. 하지만 나는 수많은 영화, 드라마, 미니시리즈, 싸구려 소설, 만화에서 피 묻은 반 고흐의 귀가 불쌍하게 바닥에 떨어지는 소리를 듣는다. 로스코에게는 운 좋게도 천박한 소문과 아버지를

이해하는 데 방해만 되는 것들을 바로잡으려는 자녀들과 이를 돕는 강력한 저작권법이 있다. 하지만 반 고흐는 운이 좋지 않았다. 그의 그림은 숭배받으며 그의 투쟁은 깊이 공감받고 있지만, 반 고흐의 귀는 일종의 인식표처럼 그의 작품을 알고자 하는 이들이 꼭 손목에 차야 하는 것이 되고 말았다.

로스코의 자살은 시각적으로 묘사되거나 자세히 설명되지 않더라도 그에 관한 사실 중 가장 먼저 언급되는데, 자살을 통해 다른 모든 것을 이해할 수 있다는 투다. 이 점도 문제다. 아무도 인생을 거꾸로 살지 않는데 말이다. 한 사람의 생을 결국 자살로 이어지는 하나의 인과로 읽는 것은 그의 삶과 인격, 그의 작품에 관한 모든 것을 편견을 바탕으로 이해하는 일이다. 이러한 접근 방식은 모든 사실을 왜곡하는 해석의 렌즈를 통해 바라보는 것이나 마찬가지여서 아무것도 온전하게 볼 수 없다. 모든 것의 의미는 자살로 끝을 맺는 상상에 맞춰 왜곡되고, 편리하게 자신의 손으로 저질러진 폭력적인 죽음으로 귀결되고 만다. 초점이 잘못 맞춰진 망원경으로 대상을 바라보는 것이나 다름없다. 모든 정보가 어느 모호한 지점으로 수렴되어 버린다.

자살을 로스코의 삶을 설명하는 **유일한** 요인으로 보는 문제를 이야기할 때면, 스포츠의 한 장면이 떠오른다. 박빙의 승부를 지켜보던 관객은 경기 막바지의 결정적인 한 번의 플레이가 승리를 이끌었다고 생각한다. 패배할 경우에는 더욱 심각하다. 선수의 실수, 심판의 오심 한 번이 승부를 결정지었다고 여긴다. 당연히 이는 정확한 관찰이 아니다. 어떤 플레이나 판정이 엄청나게 중요했을 수 있

지만, (경기 내내 좋은 플레이나 나쁜 플레이를 통해) 이것이 승부를 결정 지을 수 있는 상황에 이르지 않았다면 그만큼 큰 영향을 미치지 않 았을 것이기 때문이다.

스포츠와 예술 분야에서 나타나는 비이성적 추론은 이런 식으로 현상을 인식하는 심리적 성향을 보여준다. 우리는 어떤 상황을 개 인의 승리나 실패의 결과로 보는 데 익숙하다. 마치 문화적·유전적 으로 연결되고 사회적으로 프로그래밍된(자신만의 설명 장치를 고르면 된다) 것처럼 보인다. 우리는 쉽게 전달되고, 반복되고, 이해할 수 있 는 이야기를 연기하는 영웅과 희생양을 필요로 한다. 익숙한 서사 를 지닌 단순한 이야기를 원한다. 그리고 이 서사는 사건을 거의 반 사적으로 해석할 수 있는 단서를 제공한다. 하지만 그 단순화로 인 해 무엇이 사라지고 왜곡되는지 인식해야만 한다.

예술가의 삶을 그의 죽음으로 축소하고 그의 작품을 자살 위험을 지닌 성향을 반영하는 것으로 보는 관점은 스포츠 예시와 같은 유 형의 왜곡을 초래한다. 그러나 그 피해는 더 심각하다. 스포츠는 사 회적으로 통제되는 일종의 전쟁이기 때문에 진정으로 영웅적이고 전설적인 소재로 가득하며, 역사 속 영웅적 순간을 재현한다. 경기 에 대한 해석은 아무리 단순화되더라도, 스포츠의 전형적인 패러다 임에 포함된다. 하지만 예술에도 단순화된 패러다임을 적용할 수 있을까? 게다가 로스코의 철학적(누군가는 신비주의적이라 말하는) 작 품의 경우, 정형화된 서사가 해석 과정에 도움이 될까? 우리가 로스 코의 예술을 감상하는 이유는 흑백을 넘어선 영역을 접하기 위함이 아닌가? 로스코의 최후의 '오판*blown call*'이 그가 마지막까지 쌓아

온 복합적이고 매력적인 것들을 무효로 만들거나 훼손하는 것은 아니다. 예술은 스포츠가 아니다. 이기고 지는 일도 없다. 자살은 로스코의 작품을 무의미하게 만들 수 없으며, 반대로 작품에 가치나 중요성을 더하는 일도 없어야 한다. 로스코의 자살은 그의 작품이 중요하기 때문에 중요하게 여겨지는 것이다. 그렇지 않았다면 로스코의 자살과 그 방식은 금세 잊혔을 것이다. 하지만 현재로서 그의 자살은 그의 첫인상을 결정하는 일종의 '피 묻은 귀'다.

내가 자살의 심각성을 부정하려는 것은 아니다. 나는 아들로서 아버지의 죽음이 얼마나 결정적이었는지 말할 수 있다. 아버지의 자살은 복잡한 심리적 요인으로 초래된, 매우 개인적이면서 삶을 바꿔놓은(!!!) 사건이었다. 우발적 행위가 아니며, 자살한 이의 정신 상태를 보여주는 사건이다. 하지만 자살을 그의 삶과 작품에 얽힌 모든 의문을 해석해주는 로제타석*Rosetta stone*으로 활용하는 것은 위험하다.

사회적으로 만들어진 자살이라는 '드라마'가 자살한 이의 성격을 보여준다고 생각하는 것은 더욱 위험하다. 분명 자살은 극적인 행위로 받아들여지지만, 자살한 이들이 그러한 극적인 요소를 받아들였기 때문에 자살하는 것은 결코 아니다. 이러한 드라마는 장례식이 그러하듯, 산 자를 위한 것이다.

자살은 어쩌면 자신을 드러내고 악명을 떨치기 위한 하나의 공개적인 성명일 수 있다. 그러나 지극히 사적인 행위이며, 모든 행위 중

* 로제타석은 1799년 나폴레옹의 이집트 원정군이 발견한 것으로, 고대 이집트의 상형문자를 해석하는 열쇠가 되었다.

에 가장 고독한 것이자 자아에 대한 완전한 포기일 때도 많다. 내가 이를 강조하는 것은 자살이 아무리 '의도적인'(사실 어쩔 수 없이 선택한, 충동적 행위일 것이다) 것이었다 해도, 자살은 이목을 집중시키는 일종의 대중 현상이 되기 때문이다. 따라서 자신의 유산을 위한 자살은 그 동기가 아무리 사적이더라도, 자살이 즉시 그의 유산에서 가장 널리 알려진 것이 되어버리기 때문에 위험하다. 로스코의 자살은 그의 작품들로 인해 그러한 위치가 더욱 굳건해졌을 것이다.

앞서 소개한 다 윌리엄스의 곡을 살펴보면서, 아버지의 작품에 공감하는 사람조차도 로스코 그림과의 교감에서 자살을 중점에 두게 된다고 언급했다. 이러한 경향은 대중을 의식하며 자살을 언급할 수밖에 없는 미술사학자, 아버지의 모든 고뇌 속에서 사건을 갈구하는 영화 제작자, 아버지의 예술과 삶에 관한 진실을 밝히는 해석을 찾는 정신의학자 등의 전문가들에게서도 비슷하게 나타난다.

나는 플로리다 세인트 피터즈버그에 막 개관한 달리 미술관에서 강연을 요청받은 한 정신의학자를 만났다. 우리는 예술과 자살, 로스코에 관한 여러 유익한 의견을 정중하게 교환했지만, 시작은 좋지 않았다. 살바도르 달리의 특정 작품에 관해 강연하던 그는 갑자기 달리와 로스코의 자살 사이의 연관성에 정신이 팔려 예술가로서의 달리를 거의 잊어버릴 뻔했다. 그는 20년 전에 〈마크 로스코의 그림들 (…) 그것은 자살 노트인가?〉라는 논문을 쓴 세 명의 저자 중 한 명이었기 때문이다.[5] 그가 이런 해석에 빠져든 것은 놀랍지도 않다. 그는 자살의 매력에 이끌린 정도가 아니라 압도된 것이 분명했다. 그는 강연에서 수수께끼와 모순으로 가득한 전형적인 달리의

그림 〈지중해를 바라보는 갈라*, 20미터 거리에서 보면 에이브러햄 링컨의 초상화가 되는—로스코에게 바치는 오마주*Gala Contemplating the Mediterranean Sea Which at Twenty Meters Becomes a Portrait of Abraham Lincoln—Homage to Rothko*〉에 관한 기초적인 논의만 다루었고, 존경받는 링컨 대통령에 대해서도 마찬가지였다. 대신 로스코의 자살에 사로잡힌 그는, 달리가 작품 제목에 부차적이고 애매하게 언급했을 뿐인 로스코에 집중했다. 로스코의 자살에 얼마나 큰 영향을 받았는지 그는 자기도 모르게 '오마주'를 '애가哀歌'로 바꾸기 위해 온갖 노력을 다했는데, 심지어 파워포인트 프레젠테이션 표지를 달리의 그림이 아닌 로스코의 그림으로 꾸몄다. 그는 분명 로스코의 그림을 다가올 비극에 대한 전조로 여겼다. 로스코의 작품은 이 주제에 권위를 지닌 동시에 이를 더 맥락적으로 해석하고 이에 관한 이해를 폭넓게 만들어야 할 전문가에 의해 자살의 희생양으로 전락해버렸다. 그는 달리를 잊어버렸을 뿐 아니라 그의 작품을 로스코의 자살을 위해 무시해버렸고, 로스코의 작품에 대한 감상도 뒷전으로 만들었다. 그에게 그 행위가 어떤 의미가 있었든 간에, 단언컨대 불필요한 일이었다.

두려움의 매혹

사람들이 이토록 자살에 몰입하는 것은, 자살에서 근원적으로 두렵기 때문이다. 자살은 너무 낯설고, 또 너무 가깝다. 너무 상상하기

* 살바도르 달리의 아내 갈바 달리를 말한다.

어려우면서도 쉽게 상상할 수 있다. 너무 혐오스러운 탓에 눈을 돌릴 수 없다.

가장 큰 금기를 보고 싶어 하는 인간의 성향은 비극과 유사한데, 아버지가 비극을 강조했다는 사실은 종종 오해를 불러오곤 한다. 이는 피할 수 없는 죽음에 대한 집착이나, 그의 삶에 드리운 음울한 그림자를 보여주는 것이 아니다. 그의 관심은 더욱 실존적인 것이자 지극히 인간적인 것이다. 그는 모든 인간을 연결하는 핵심이 바로 태어나고 죽는다는 사실이라고 생각했다. 인간으로서 가진 첫 번째 과업이자 본질적인 과업은, 이를 의식하든 의식하지 않든 삶이라는 미스터리와 기적을 이해하는 것이다. 그리고 이는 모두가 결국 **죽을 것**이라는 사실에 영향을 받는다.

죽음은 항상 다가오고 있으며, 죽음에 대한 두려움은 인간으로 하여금 운명을 통제하기 위한, 완수할 수 없는 온갖 탐구에 몰두하게 만든다. 이것이 바로 종교의 기본적인 기능 아닐까? 아이러니하게도 자살은 죽음에 대한 통제권을 우리에게 돌려주지만, 이는 더욱 위협적이다. 삶이라는 멋진 선물을 버리는 것이, 진정 통제일까? 자살을 어떤 상황에 이르러 내린 선택으로 보면서 자살한 사람의 삶이 어떠해야(우리였다면 어떠해야) 그런 선택을 내릴 수 있는지 궁금해하기도 한다. 자살은 매혹적이면서 두렵고, 끌리면서도 혐오스러운 것이다. 자살이 우리를 불태워버릴 것을 알면서도, 누군가는 알고 싶어 하고 또 손을 대고 싶어 한다.

우리를 가장 불안하게 하는 무언가에 집착하는 것은 오늘날 제작되는 인기 영화에 등장하는 끊임없는 공포와 폭력의 물결에서도 확

인할 수 있다. 아무리 평화로운 주제를 다루더라도 공포와 폭력 없이는 불완전하다고 여기는 듯하다. 어쩐지 인간은 자신은 결코 원하지 않을 온갖 끔찍한 것을 보려는 강박에 사로잡혀 있는지도 모른다. 자살은 인간의 마음 아주 깊숙한 곳을 건드리는데, 우리는 또 이것을 무대에 올려버린다. 이는 내가 처음 지적했던 내용으로 되돌아온다. 대중의 상상 속에서 자살은 쇼나 불꽃놀이의 영역에 속해 있으며, 예술(특히 로스코의 예술)에 대한 우리의 관점은 물론 그 예술을 창작한 사람에 대한 관점까지 모호하게 만든다.

이러한 총천연색 덫은 우리도 언젠가 죽는다는 사실과 그것이 삶에 미치는 영향을 직시하지 못하게 만든다. 필멸성에 대한 감각, 이것이 바로 로스코가 생각한 '비극적tragic'이 의미하는 바이며, 관객이 응시하길 바랐던 지점이다. 그의 그림은 스펙터클을 제거했기 때문에 매우 단순하다. 관객은 인간 존재의 경이로움과 슬픔을 정면으로 마주하게 된다. 그가 왜 더는 그것을 마주하지 못하게 되었는지 의문을 품을 순 있지만, 이러한 근원적인 질문과 마주하는 것을 피할 순 없다. 우리가 알든 모르든 질문은 존재한다. 그리고 로스코는 우리가 이를 마주하길 원했다.

삶과 죽음의 순환에 초점을 맞춘 로스코의 작품은 평온하게 머물기에는 너무도 불편한 실존적인 장소로 관객을 거침없이 이끈다. 이에 대한 반작용으로 관객은 구체적인 유물과 역사를 더듬어 그의 추상적 세계를 이해하고, 화가가 만든 진공을 우리 내부가 아닌 외부에서 가져온 것으로 채우려 한다. 이때 로스코의 자살은 무수한 실존적 질문과 두려움을 불러일으키지만, 동시에 우리의 욕구를 채

워주기도 한다. 로스코의 자살에 초점을 맞추면 편안해진다. 내가
아닌 다른 누군가가 죽음을 놓고 치른 투쟁이기 때문이다.

자살은 관객이 자신을 보는 대신 로스코를 바라보게 만들어 주의
를 흐트러뜨린다. 우리가 그의 예술 작품을 볼 때 명심해야 할 점은,
이 작품은 로스코에 관한 것이 아니며, 자살의 연장선상에 놓인 것
도 아니라는 사실이다. 그의 작품은 세계에서의 자신의 위치를 되
돌아보고 경험해보라는 초대이자 요구다. 로스코의 위치가 아닌, 우
리의 위치 말이다. 그러나 자살은 로스코와 세계의 관계를 궁금하게
만든다. 관객 자신을 비추던 거울을 그의 얼굴을 향해 돌리는 것은
너무도 쉬운 일이다.

심연의 위협

설령 아버지가 작품 세계의 다른 시기에 자살했더라도, 그의 작품
과 관객의 교감에 커다란 난관을 남겼을 것이다. 고전주의 시기 작
품의 형식과 내용은 그 난관을 더욱 어렵게 만들었다. 어느 예술가
가 언뜻 백지처럼 보이는 작품을 만들고 자살하여 신비로움을 더했
다면, 그가 의도했든 의도하지 않았든 본능적인 반응을 요청한 것
이나 다름없다. 바로 그 백지를 죽음이라는 그의 드라마로 채워달
라는 요청 말이다. 아버지의 작품은 그 자체로 충분히 도전적이며,
작품의 공백은 잠재적으로 위협적이면서 설명을 요구한다.[6] 작품에
명백히 자리 잡은 심연을 심리적 심연, 곧 로스코의 개인적인 심연
이라고 보는 것은 얼마나 자연스럽고, 또 논리적인가. 이는 불확실
성에 직면했을 때 우리가 갈망하는 서사를 제공하고, 자신을 돌아

보는 대신 구체적인 것에 집중할 수 있게 하여 안도감을 준다.

고전주의 시기 작품은 돌이킬 수 없는 곳으로 우리를 끌어당기기 위해 약속과 위협을 동시에 제시한다. 이때 자살은 우리의 마음에 파문을 일으키는데, 그림이 인도하는 곳이 바로 자살이라고 상상하게 되기 때문이다. 아버지의 자살은 벼랑 끝에서 서둘러 물러나야 한다는 긴박감을 준다. 또한 이는 그의 작품과 분투하며 자신을 이해하는 도전적인 과제로부터 자유롭게 해준다.

로스코는 자살함으로써 자신의 그림을 정확하게 감상할 수 있었을 사람들에게 가장 큰 혼란을 주었다. 그림이 전하는 말보다 훨씬 크게 전해지는 사건을 만든 것이다. 로스코의 예술은 느리고 집중적인 사적 대화 속에서 그 진정한 의미가 드러난다. 스펙터클의 물결에 쉽게 휩쓸린다. 아버지의 자살은 그림과 관객 사이, 침묵이 자리해야 할 곳에 끼어들어 소란을 피운다. 그림과 관객이 친밀해지도록 끊임없이 노력해온 예술가에게 자살은 끔찍한 실수였다. 그의 비극적인 최후는 관객의 시선을 그가 바라보았던 영원이 아닌, 매우 비극적인 구체적 순간으로 돌린다. 이것이야말로 로스코의 자살이 결코 계산된 것이 아님을 보여주는 분명한 증거다. 만약 그가 당면한 고통을 이겨낼 수 있었더라면 자살하지 않았을 것이며, 이는 우리에게도 큰 도움을 주었을 것이다.

그림이 우리에게 말해주는 것

로스코의 자살에 매혹되는 것은 로스코의 그림과 주변적인 관계를 맺는 것에 불과하다는 것이 이 글의 요지다. 로스코의 그림은 개

인의 특수성이나 특정한 심리가 아니라, 인간 공통의 실존적 욕구나 근본적인 문제와 연관되어 있다. 자살은 금기이자 두려운 것이기에 집착하고 바라보게 된다. 하지만 아버지가 자살이라는 주제에 몰두했다거나 예술을 통해 이와 관련된 것을 다루려 했다는 어떠한 증거도 없다.

1960년대에 아버지의 건강은 서서히 나빠졌는데, 특히 동맥류를 앓고 폐기종이 악화되었던 마지막 2년 동안 급격히 안 좋아졌다. 아버지의 자살에서 우리가 무엇을 엿보든, 이에 비추어 그의 예술을 살피는 것은 헛된 노릇이고 애초부터 실수다. 그가 생애 마지막 2년 동안 그린 작품들은 오히려 정반대의 방향을 가리킨다. 그는 여러 층위에서 변화를 보여주며 왕성하게 활동했고, 이는 그의 우울과 건강 악화가 거짓말처럼 느껴지는 르네상스다.

그의 끝이 가까워질수록 예술의 힘이 진정한 변화를 불러올 수 있다는 확신을 점점 잃어버렸을 수도 있다. 그의 후기 작품은 관객을 적극적으로 끌어들이기보다 관객에게 능동적인 태도를 요구한다. 더 많은 것을 요청하고 더 적은 것을 제공한다. 예술의 힘에 대한 생각이 달라졌을 순 있지만, 그것이 그림을 그리는 일에 대한 환멸로 이어지지는 않았다. 그는 시대를 초월한 진리를 추구하기 위해 새롭고 정제된 표현 수단을, 자신만의 새로운 길을 찾기 위해 노력하고 발전을 이루었다. 그의 후기 작품은 몇몇 동료와 예술가들이 말하듯 우울증을 깊게 만들고 그를 막다른 골목으로 이끈 것이 아니라, 새로운 시작이었다.[7]

이를 증명할 그림이 있다. 동맥류가 발병한 1968년 초부터 1970년

2월에 사망할 때까지 로스코는 어느 때보다 많은 그림을 그렸다. 이는 건강 악화와 과음, 24년 결혼 생활의 파국, 깊은 우울증에도 불구하고 이뤄낸 성과다(성격 분석을 즐기는 몇몇 블로거들이 믿는 것과 달리, 그에게서 광기의 흔적은 찾을 수 없었다. 만약 당신의 하루가 너무 조용하고 평화롭게 느껴진다면, 사후 정신의학적 진단을 위해 나를 찾아오길 바란다).

처음에는 의사의 권유에 따라 작은 종이에 그림을 그리던 아버지는 의사의 조언을 무시하고 종이라는 매체로 추구할 수 있는 극한에 닿기 위해 종이 그림에 매진했다. 작은 작품을 100점 넘게 그린 후, 여러 종이와 물감을 사용하여 대형 작품에 착수했다. 아크릴과 템페라를 혼합하여 작업하면서 이 매체들로 표현할 수 있는 극한에 닿고자 하는 미래지향적 탐구를 이어나갔다. 다시 캔버스에 그림을 그리기 시작한 1969년에는 생애 처음으로 캔버스를 아크릴로만 채우며 아크릴에 대한 탐구를 계속했다. 이는 도저히 모든 희망을 잃고 체념한 예술가의 행보로 볼 수가 없다.

그의 탐구는 형식에서 더욱 진전되었다. 1969년 그는 캔버스에 그린 마지막 연작 〈검은색과 회색〉 작업을 시작했다. 이 연작에서 지난 20년 동안 그가 주로 사용했던, 형태들이 떠다니던 배경이 사라졌고, 대신 두 개의 사각형이 수평선을 놓고 맞닿았다. 배경색으로 이루어진 부드러운 '프레임'을 대체한 것은 형태를 오목하게 만들고 그림의 표면을 평평하게 만드는 흰색 테두리였다. 그림은 여전히 한눈에 봐도 '로스코의 그림'이었지만, 이처럼 뚜렷한 변화는 예술가로서 중요한 한 걸음을 내디뎠음을(그는 앞으로 나아간 걸음이길 바랐다) 보여주는 것이었다. 캔버스에 〈검은색과 회색〉 연작을 그

리면서 종이에 동일한 형식적 도약을 이룬 야심찬 대작을 그리기 시작했다.

미술계와 대중을 막론하고 사람들은 후기 작품의 어두운 색채에 주목했고, 깊은 색조를 아버지의 우울증과 동일시하여 자살의 전조로 해석하기까지 했다. 어두운 색상과 우울증의 연관성에 이의를 제기할 수도 있지만, 그럴 필요조차 없다. 아버지는 어두운 작품을 그린 직후에 흰색 바탕에 파스텔 색조로 대형 종이 작품을 그렸기 때문이다. 1960년대에 아버지의 색채가 어두워진 것은 사실이지만, 모든 작품이 그랬던 것도 아니고, 우울증이 가장 심했던 말기에는 그의 그림 중에서 가장 부드럽고 밝은 그림을 그렸다(그림 75, 124쪽 그림 43 참조)[8]. 1950년대 그림처럼 매혹적이고 관능적인 색은 아니지만, 그는 밝은색 그림에서도 관객의 사색을 유도하는 방법을 확실히 터득했다. 이 후기 작품들이 강박적으로 심연을 응시하는 예술가의 모습을 표현한다고 보기는 어렵다. 그보다는 예술을 전기적 사실로 해석하는 것, 즉 그의 예술적 전진을 죽음으로 향하는 과정으로 보는 시각에 대한 분명한 경고로 해석할 수 있다.

로스코가 마지막 몇 년 동안 보여준 다양한 형태와 매체 활용, 크기와 색상은 그가 여전히 적극적으로 작업하고 있었다는 증거다. 아버지의 후기 작품에서 그의 열정을 보여주는 더욱 뚜렷한 증거는 그림의 질감을 적극적으로 표현하는 극적인 붓질이다. 이 붓질은 1950년대 대표작들에 나타난 특징이지만, 다른 표현적 목표를 위해 잠시 사라졌다가 다시 나타났다. 1950년대 후반부터 10년 동안 로스코의 작품에서 붓질은 점점 희미해지다 거의 사라지다시피 했다.

그림 75

〈무제〉

1969

　　그의 르네상스가 다시 시작되었음을 보여주는 첫 번째 단서는 1968년 종이 작품에서 찾아볼 수 있다. 직사각형을 단색으로 칠하고 붓질과 예술가의 손의 움직임이 확연히 드러나는 엷고 부드러운 물감층이 나타났다. 1969년 〈갈색과 회색〉 종이 연작과 화면이 더 큰 〈검은색과 회색〉 연작으로 나아갈 무렵에는 붓질은 색만큼이나 중요해졌으며, 역동적이고 활발한 붓질은 화면에 생기를 더했다 (43쪽 그림 8 참조). 이는 특히 캔버스 작품에서 두드러졌는데, 위쪽의 거대한 검은색 영역의 무게감은 하단부의 회색으로 스며드는, 쉴 새 없이 휘몰아치는 움직임에 영향을 받는다. 이 캔버스 작품들의 회색은 노란색, 분홍색, 파란색, 황토색 같은 다양한 색으로 가득

차 있어서, 연작 내에서도 각 작품의 고유한 특성을 표현하고 있다.

이 그림들이 표현하고 있는 '의미 *mean*'를 감히 설명하지 않겠다. 로스코의 모든 작품이 그러하듯, 이 작품들도 그 구체적인 의미는 관객과의 교감을 통해 드러난다. 반면 이 작품들이 표현하는 의미가 아닌 것은 주저없이 말하고자 한다. 이 작품들은 자신의 그림에 대한 모든 믿음을 잃어버린 사람이 만든 최종적으로 닫힌 창문이 아니다. 좌절한 예술가가 만든, 앞선 작품의 공허한 메아리도 아니다. 단지 개인적 고난 속에서도 여전히 의미를 찾고 가장 인간적인 것에 가닿기 위해 마지막까지 투쟁했던 예술가의 산물이다. 이 투쟁은, 특히 마크 로스코에게 있어 온전한 몰입과 탐구 정신의 본질이다. 이는 곧 위대한 예술을 낳는 재료다.

〈검은색과 회색〉 연작, 그리고 함께 그려진 영적이고 섬세한 종이 작품은 그 무엇도 포기하지 않고 자신의 경계를 확장해나가던 예술가의 모습을 보여주는 증거다. 새로운 작품을 그리면서 불안해하고, 작품이 어떻게 받아들여질지 걱정하고, 지금 내딛고 있는 발걸음에 의문을 품으면서도 아버지는 확고한 의지를 갖고 단호하게 그림을 그렸다. 더욱 크게, 더욱 많이 말이다.

나는 바젤에서 본 〈검은색과 회색〉 전시실로 글을 마무리하고자 한다. 이 전시실에는 로스코의 마지막 캔버스 연작 몇 점이 걸려 있었다. 많은 이가 죽음의 그림자가 드리워진, 너무 어두운 방이 될 거라고 여겼을 것이다. 하지만 방에 들어가서 받은 느낌은 전혀 달랐다. 방은 빛으로 가득 차 있었다(그림 76).

1950년대 캔버스 작품 하나에서 타오르는 빛이 아니라, 하나의

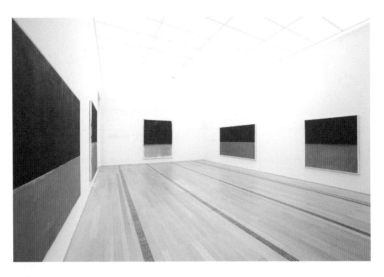

그림 76
그림 설치 사진, 바젤 바이엘러 미술관
2004

공간에서 후기 작품들이 서로 상호작용하여 만들어낸 빛이다. 여섯 점의 목소리가 어우러진 화음에 각각의 고유한 음색이 더해져, 죽음이 아닌 삶을 노래하고 있었다. 그렇다. 삶을 바라보는 관점에는 피할 수 없는 끝에 대한 예리한 인식이 묻어났지만, 이 작품들에서 그가 마지막 순간까지 삶을 이야기했음을 확인할 수 있었다. 이 그림들은 죽음에 대한 항복을 선언하는 것이 아니라, 암울한 순간에도 열정적으로 살아가는 삶을 노래했다.

다우가우필스를 거쳐 드빈스크로 돌아오다*

Return to Dvinsk via Daugavpils

2003년 나는 아버지의 고향인 라트비아 드빈스크(현 다우가우필스)에서 열린 탄생 100주년 기념행사에 초대받았다. 한때 러시아 제국과 서유럽을 잇는 철도가 교차하는 중심지로서 번영했던 도시였지만, 지금은 소비에트 시대 산업의 낡은 유산이 수십 년째 방치된 흔적만 남아 있을 뿐이다. 소비에트 시대에 이주한 러시아인이 인구의 대다수를 차지하는 이 도시는 라트비아 민족과 수도 리가*Riga*에 경제·정치적 권력이 집중된 이 나라에서 자신의 정체성을 찾기 위해 고군분투하고 있다. 라트비아에서는 라트비아어를 사용하는 사람만 투표권을 갖고, 넓고 완만한 드비나 강(러시아어)은 소리 없이 다우가바 강(라트비아어)으로 바뀌었으며, 그 강의 이름을 딴 도

* 드빈스크는 라트비아 남동부 도시 다우가우필스의 러시아 이름으로, 마크 로스코가 태어난 곳이다. 그가 태어날 당시에는 드빈스크로 불렸다.

시 이름도 함께 바뀌었다. 열 살에 미국으로 이민 온 아버지는 이제 이 도시를 알아보지 못할 것 같다. 도시 이름과 모습이 바뀌었을 뿐 아니라(아버지가 살던 아파트가 있던 자리에는 루크오일*Lukoil* 역이 들어섰다) 유대인도 거의 남지 않았기 때문이다. 한때 7만 명의 인구[1] 중 3분의 1을 넘게 차지했던 유대인들은 바람을 따라 흩어지거나 무연고자 공동묘지에 묻혔고, 이제 약 400명의 노쇠한 유대인만 남았다.

누나와 나는 이미 쇠퇴했으나 매력이 없지는 않은 그 도시를 둘러보았다. 도시 중심부의 녹색 광장에는 작은 양파형 돔*onion-dome** 양식으로 지어진 교회가 남아 있었는데, 도시 외곽에 우뚝 솟은 거대한 새 교회를 조롱하는 듯했다. 도시의 산업 노동자들의 초라한 모습이 마음에 걸렸으나, 관공서 근처에 조성된 소박한 도시 공원의 평온함을 해칠 정도는 아니었다. 이 남성들은 대부분 허공을 응시하고 있었는데, 함께 카드놀이를 즐기거나 대화를 나누기에는 너무 지쳐 보였고, 여성들이 주로 이 도시를 움직이고 있었다. 우리는 9월에 방문했고, 아버지의 생일 파이(케이크를 싫어하는 아버지를 위한 우리 가족의 오랜 전통이다)의 내용물이 되었을 사과가 나무에 매달려 있었다.

시립미술관은 정말 멋진 벽돌 건물이었는데, 지붕이 새는 바람에 빈약한 정부 보조금으로 이루려던 야망을 포기해야 했다. 미술관장은 명민하고 사교적인 사람이었고, 재떨이에 가득 쌓인 담배꽁초에서 그녀가 미술관 운영을 이어가기 위해 감당하고 있는 힘든 싸움을 짐작할 수 있었다. 나폴레옹의 진군을 막기 위해 도시 외곽에 세

* 주로 러시아에서 볼 수 있는 건축 양식으로, 둥글고 끝이 뾰족하다.

운 요새는 성벽에 이끼가 덮여 있었다. 나폴레옹이 이 주변으로 진군해왔다는 사실만으로 당시 이곳의 위상을 짐작할 수 있었다. 아스팔트와 자갈로 뒤덮인 거리를 가로지르는 선로를 필사적으로 붙잡은 채 삐걱대며 달리는 1950년대 노면전차가 이 풍경에 간간이 끼어들었다. 역사적으로 라트비아에 속하지 않았던 다민족 지역인 라트갈리아*latgalia*의 수도 다우가우필스는 끊임없이 변화하는 지도 위에서 여전히 자신의 위치를 찾지 못하는 듯 보였다.

광활한 라트비아 풍경이 젊은 로스코의 마음에 미친 영향에 관한 다양한 이야기가 있다. 아버지의 평면 구성에서 느껴지는 심오함이 어린 시절에 본 광활한 풍경에서 비롯되었다고 보는 학자들도 있다. 실제로 빙하로 매끈하게 깎인 이 땅은 시야를 가리는 것이 거의 없고, 북반구 위쪽에 위치하여 일 년 내내 안개가 자욱하고 빛도 흐릿하다. 잠깐 동안 머물렀지만, 그곳의 풍경은 색이 반짝이기보다 부드럽고 가루 같은 느낌이었다. 라트비아 풍경을 로스코의 회화 양식과 연결 짓고 싶을 수는 있으나, 이를 뒷받침할 실질적 근거는 없다. 만일 태어난 지역의 지형이 구성을 결정하는 데 강력한 요인이라면, 와이오밍주의 드넓은 하늘을 보고 자란 잭슨 폴록이 더 넓은 공간감을 보여주었어야 하는 게 아닐까? 게다가 로스코가 20년 동안 그린 구상화는 또 어떤가? 이는 극적으로 폐쇄적이고 억압적인 공간을 표현한다. 만약 로스코가 뉴욕의 비좁은 도시에서 공간을 갈망하는 라트비아 출신의 화가였다면, 1950년대에 갑자기 자신의 어린 시절을 재발견하게 된 계기는 무엇이었을까? 수많은 고층 빌딩이 맨해튼 섬에 그림자를 드리웠던 시기일까? 그가 자신의 회

화에서 물리적 공간의 장벽을 허물어낸 때가 바로 1950년대인 이유는 무엇일까?

그러니 내가 아버지가 어린 시절 살았던 거리를 걸으며 고전주의 시기 작품을 해석할 단초를 찾지 못했더라도 이해해주길 바란다. 나는 라트비아 풍경을 보며 로스코의 상상력의 원천을 마주하고 있다는 느낌은 받지 못했다. 예술가들이 나고 자란 곳의 지형에 영향을 받지 않는다고 생각하는 것은 아니다. 19세기와 20세기 스칸디나비아 출신 작곡가들의 음악에 주변의 아름다운 자연 풍광이 긍정적으로 스며들어 있는 것만 봐도 알 수 있다. 나는 오리건주 포틀랜드 언덕에서와 마찬가지로 발트해의 평원에서도 로스코의 고전주의 회화에 나타난 넓은 공간을 발견하지는 못했다. 아버지의 삶에 영향을 준 다양한 것들이 있었지만, 아버지는 분명 도시의 화가였고 그의 작품에 펼쳐진 풍경은 관객을 시각적이거나 신체적인 것이 아닌 정신적이고 영적인 여정, 한계를 뛰어넘는 자유로운 여정으로 이끈다.

하지만 그가 어린 시절에 지났을 거리와 골목길을 걷는 일은 짜릿했다. 여기서 나는 처음으로 어떤 그림의 창작자가 아닌, 한 인간으로서의 아버지를 만났다. 또한 마크 로스코의 전기라는 퍼즐에 또 다른 조각을 더할 수 있었다. 물론 그 조각은 잘 맞아떨어지지 않는다. 기대했던 방식으로든 논리적인 방식으로든 앞뒤가 맞지 않았다. 그의 어린 시절은 화가로서의 성장에 직접적으로 영향을 주지도 않았고, 영감의 원천도 아니었다. 그저 한 인간을 형성하는 사실, 사건과 장소, 행동과 경험이 임의적으로 결합한 것이었다. 이러한 요소들은 서로 삐걱거린다. 그 조각들을 나란히 두고 합리적인 실체로 짜

맞추려 하면 불협화음과 모순이 생긴다. 나는 이것들을 하나의 게슈탈트, 또는 전체상으로 다루면서 이 요소들의 부가적인 성격을 구별해야만 그 전모를 만족스럽게 파악할 수 있음을 알게 되었다.

다우가우필스의 풍경을 바라보면서 나는 아버지의 페르소나에서 라트비아가 중요하다고 느끼지도 못했다. 오히려 아버지가 이렇게 말하는 듯했다. "그래, 그게 라트비아의 나였고, 포틀랜드의 나였고, 뉴욕의 나였고, 뉴헤이븐의 나였단다. 글쎄, 어쩌면 뉴헤이븐의 나는 진짜 내가 아닐지도 모르고." 내가 깨달은 것은 그의 본질적인 인간성, 선천적인 로스코다움이 주변 환경과 정치·사회·지리적 환경의 극적인 변화 속에서도 변함없이 유지되었다는 사실이다. 그는 자신을 정의하는 사람이었고, 그의 주변보다 내면이 훨씬 풍요로운 사람이자 자신의 내면에 매력을 느끼는 사람이었다.

행사 주최 측은 노란색 벽돌로 지어진 나즈막한 영화관 겸 강당으로 안내했는데, 여전히 러시아어로 '키노*KINO*'*라고 적혀 있었다. 외부는 크지 않았지만 내부는 굉장히 넓었는데, 2,000명은 족히 들어올 수 있었다. 놀랍게도 로스코 심포지엄이 열린 이틀 내내 영화관은 사람들로 가득 찼다. 참석자 대부분이 헤드셋을 쓰고 한 번도 본 적 없는 예술가의 작품에 관한 강연을 즉석에서 통역을 거쳐 들어야 했다는 점을 감안하면 정말 놀라운 성과였다. 미국 주요 미술관에서 열리는 미술 강연도 청중을 100명 넘기기 힘든 현실과 대조적이었다.

* '영화관'을 뜻하는 러시아어 단어.

이 행사는 연사들부터 무척 인상적이었는데, 상당수가 로스코 전문가였고 아무도 대가를 받지 않고 먼 길을 달려왔다. 젊은 문학 연구자에서 시민 역사학가로 변신해 로스코 애호가가 된 파리다 잘리텔로*Farida Zalitelo*의 주선으로 모인 이들은 로스코의 뿌리에 관한 호기심 때문인지, 아니면 파리다의 열정과 끈기에 감화된 것인지 성실하게 참석해주었다. 그들의 열정에 힘입어 나는 라트비아 주재 미국 대사인 브라이언 칼슨과 함께 라트비아에 도착했고, 칼슨의 아내도 파리다와 경쟁하듯 몇 달 동안이나 잠 못 이루며 이 행사를 준비했다.

나는 평소처럼 여러 준비를 하는 데 시간을 쏟았다. 강연 원고를 준비하고, 역사박물관에 전시할 복제품을 만들고, 전기와 기록 자료를 제공했다. 그들만큼 열정적이진 않지만 아버지의 출생지를 보고 싶었고 행사의 중요성을 생각해 라트비아로 갔다. 연단에 올라서야 나는 아버지가 태어난 지 100주년이 되는 날, 아버지가 태어난 도시에서, 아버지가 그곳을 떠났을 무렵에는 상상조차 못했을 대단한 예술 작품에 관해 말하고 있음을 깨달았다.

이 책의 첫 장에서도 언급했던 그 강연은 나와 아버지의 관계를 바꾸는 결정적인 계기가 되었다. 더 정확히는 이 강연의 시기와 장소야말로 이후의 로스코 관련 행사에 그저 참석한다는 생각으로 가지 않게 만들었다. 이를 계기로 나는 행사를 주최하고 운영하는 데 주도적인 역할을 하게 되었다. 몇 달 후, 상트페테르부르크 에르미타주 미술관*The State Hermitage Museum*에서 다시 강연을 했고, 100주년 기념 행사와 함께 치러진 소규모 회고전을 다시 열도록 도

왔으며, 누나와 함께 로스코 홍보대사로 활동했다. 그해 봄 누나와 로스코 예배당에 가서 아버지의 탄생 100주년과 경력에 관해 사적으로, 또 공적으로 논의했다. 그렇게 로스코 예배당과 인연을 맺게 되어 2004년부터 이사회에서 일하고 있다. 그해 나는 아버지의 철학 원고*를 편집하고 출판했는데, 아버지와 관련된 다른 어떤 일을 했을 때보다 아버지와 가까워질 수 있었다. 그해 내내 바로 이 책의 씨앗이 자라났다. 이 책에 실린 글들은 그보다 1, 2년 앞서 막연하게 구상해오다가, 아버지의 첫 '고향home' 여행에서 얻은 영감으로 싹을 틔웠다.

다우가우필스를 방문하면서 아버지가 지닌 유산, 특히 유대인이었다는 사실에 다시금 관심을 갖게 되었다. 확실하게 멜팅팟 세대 *melting-pot generation***인 아버지는 드빈스크에 10살까지 살며 **체더**(유대교적 성격을 지닌 초급학교)에 다녔음에도 불구하고, 러시아어, 이디시어, 히브리어를 전혀 모른다고 했다. 하지만 이는 사실일 리 없었고, 구세계*Old World*** 자아에 대한 거부, 즉 어린 시절이나 종교와의 연관성을 부인하는 것이었다. 세속적인 가정의 막내로 태어

* 앞에서 언급한《예술가의 리얼리티》를 가리킨다.

** '멜팅팟'이란 여러 이민자들로 구성된 국가에서 다양한 인종·민족·문화가 뒤섞여 동화되는 것을 비유적으로 일컫는 말이다. 이 용어가 본격적으로 사용되기 시작한 것은 유대계 연극 작가 이스라엘 장월이 〈멜팅팟*the melting pot*〉이라는 극을 상연한 1908년부터다. 미국에서도 20세기 중반까지 주류 문화로 동화·통합·통일되는 것을 목표로 한 멜팅팟 정책을 강조했으니, 마크 로스코를 '멜팅팟 세대'라고 말한 것이다.

*** 남북아메리카를 가리키는 신세계*New World*에 대비되는 말로, 유럽, 아시아, 아프리카를 가리킨다.

난 마르쿠스는 뒤늦게 종교적으로 각성한 아버지로부터 달갑지 않은 영향을 받아야 했다. 그리고 열 살이 되던 해, 가족들은 마르쿠스를 유대교 회당에 보내 그즈음 세상을 떠난 그의 아버지를 추모하는 카디시*Kaddish*를 부르라고 시켰고, 매일 고독한 애도객이 된 자신을 발견한 마르쿠스는 분노가 끓어올랐다. 그 후 그는 다시는 회당에 발을 들이지 않겠다고 다짐했고, 내가 알기로 그 다짐은 지켜졌다. 아직 자신의 문화적·민족적 정체성에 얽매였던 그는 이방인 여성(하필 이름도 '메리'**였던)과 (두 번째) 결혼을 했고, 아들에게는 크리스토퍼***라는 이름을 붙였고, 분명하게 보편적인 것을 추구하는 예술 작품을 창조했다.

로스코와 유대교의 관계에 관한 이 짤막한 설명은 내가 살아오면서 늘 그와 그의 배경에 관해 생각해온 바다. 하지만 그가 태어난 도시 한가운데에서 나는 다시 그의 배경에 대해 생각하기 시작했다. 우리는 다우가우필스 유대인 공동체에서 비공식적인 목자 역할을 하던 소피아 미에로바라를 만났다. 그녀는 한때 43개나 있었지만 이제 하나밖에 남지 않은 유대교 회당으로 우릴 데려갔다. 그곳에서 그녀는 의자 상판을 들어 부스러져가는 수십 권의 기도서를 보여주었다. 대부분 100년이 넘은 인쇄본이었고, 나무 관에 담긴 말라붙은 뼈처럼 불안하게 놓여 있었다(그림 77). "이 책들은 묻어야 해

*　　　　유대교 예배 중에 부르는 찬송가로, 근친상을 당한 사람은 11개월 동안 매일 교회 예배에서 카디시를 찬송했다.

**　　　'메리*Mary*'는 성모 마리아를 가리키기도 한다.

***　　'크리스토퍼*Christopher*'는 아기의 모습을 한 그리스도를 어깨에 메고 강을 건넜다는 성자 '크리스토포로스*Christophoros*'에서 유래한 이름이다.

요." 아내는 예배용 물건을 처리하는 수 세기 동안 이어져온 전통적인 방식을 제안했다. 그러나 소피아는 고개를 저었다. "너무 많은 사람을 묻었어요. 더 묻을 순 없어요." 이후 그녀는 10년 정도 전에 발견된 학살 현장으로 우릴 안내했다. 그곳은 1941년에 총살당한 유대인들의 뼈로 가득했다. 다우가우필스의 작은 유대인 공동체는 학살 현장 근처에 세워진 작은 홀로코스트 기념관 운영비를 지원하고 있었다. 소비에트 시대 라트비아 정권은 '파시즘의 희생자'들을 기리기 위해 애매한 표지석 하나만을 세워두었다.

이곳 유대인들은 진정한 의미에서 정주민이 될 수 없었다. 그들이 발트해 지역에 살게 된 것은 18세기 후반 러시아인들이 그들을 유대인 정착촌*Pale of Settlement*으로 몰아넣은 결과였다. 유대인들은 토지를 소유할 수 없고 관리로 일할 수 없어 항상 주변적인 위치에 머물렀고, 초대받지 않은 손님이라는 낙인을 피할 수 없었다. 그 수가 많았기 때문에 최소한의 영향력과 통제력은 있었을 테지만, 외부인이었던 유대인은 나중에 학살 피해자가 되었다. 19세기 후반부터 주변 지역에서 '포그롬*Pogroms*'****이 자주 발생했고, 지역 관리들은 유대인들이 사회주의와 행동주의에 찬동하는 것을 부정적으로 바라봤다. 이처럼 정세가 불안해지자 아버지의 가족은 카자크인들이 그랬던 것처럼 차르의 군대에 징집되는 것을 피해 이 지역에 여

다우가우필스를 거쳐 드빈스크로 돌아오다

**** 특정 민족에 대한 학살과 약탈을 수반한 군중 폭동을 뜻하는 러시아어(포그롬погром)에서 유래한 말로, 19~20세기에 러시아에서 발생한 반유대주의 폭동을 가리킨다. 1881년부터 1921년 사이 러시아와 동구권에서 약 1,000건 포그롬이 발생했다.

그림 77
라트비아 다우가우필스 유대교 회당의 기도서
2003

러 차례 있었던 집단 이주의 물결에 함께했다.

이런 역사적 맥락을 생각하니 아버지가 한때 그의 고향이었던 라트비아에서 탄생 100주년 기념행사가 열리는 것을 어떻게 생각했을지 궁금해졌다. 중부와 동부 유럽의 여러 지역에서 그랬듯, 나치와 소련뿐 아니라 이곳 주민들도 유대인 박해에 적극적으로 참여했기 때문이다. 폴란드와 라투아니아에서만 홀로코스트로 인해 유대인 인구의 약 90퍼센트가 살해당했다.[2] 이런 역사적 사실로 미루어 볼 때, 아버지는 이곳에서 과연 얼마나 환대받았을까? 마르쿠스 로트코비치가 조국에 남았다면, 살아남아 그림을 그릴 수 있었을 가능성은 얼마나 희박했을까?

다우가우필스에서 우리가 받은 환대는 너무나 참혹한 최근의 역사와 극명하게 대조되는 것이었다. 그야말로 천사 같은 아이들 20명이 모인 합창단이 도시의 관문에서 우리의 버스를 맞이해주었는데, 합창단은 머리를 땋고 전통 농민 의상을 입었고, 몇몇은 꽃다발을 들고 있었다(그림 78). 아이들은 노래를 부르며 현지 맥주와 소금, 그 지역의 전통 프레즐로 우리를 환영했다. 우리는 시의회 의원들을 만났고, 그들은 미소를 지으며 따듯하게 반겨주었다. 이후 시장도 만났는데, 처음에는 직책에 맞는 진중함을 보여주다가 나중에는 어머니 같은 태도로 대하며 식사는 잘 했는지 묻고 우리가 현지의 별미를 모두 맛볼 수 있도록 다양한 식사를 제공해주었다. 우리는 모터케이드motorcade*의 호위를 받으며 다우가바 강 동쪽 강둑으로 갔다. 그곳엔 아버지에 대한 헌사로서 지어진 크고 검은 개방형 강철 조형물이 파수꾼처럼 서 있었다. 우리는 브라스 밴드와 풍부한 연설로 이 조형물의 설치를 축하했고, 이를 그들의 소중한 고향의 아들, 마크 로스코에게 바쳤다. 심포지엄에 이어 열린 연회는 조금 쓸쓸해 보였지만 행사를 위해 광을 낸 웅장한 시민 무도회장에서 열렸는데, 내가 본 어떤 연회와도 달랐다. 라트비아 남동부 주민은 물론 다른 지역 사람들 상당수가 참여했다. 수많은 테이블을 풍성한 음식들이 채웠고 물리학을 무시하듯 30피트(약 9미터) 높이의 천장을 향해 대담하게 뻗은 장식이 테이블에 놓였다.

다우가우필스 사람들에게 마크 로스코는 영웅, 그들의 영웅이었

* 중요한 공식 행사에 참여하는 사람들이 차량으로 이동할 때, 의전과 경호 목적으로 구성되는 자동차 행렬을 뜻한다.

그림 78
라트비아 다우가우필스 도시 관문, 어린이 합창단
2003

고, 나와 누나는 그의 사절이었다. 그들은 진심인 걸까? 나에겐 확실하게 진심으로 느껴졌다. 대중의 따스함은 금세 전해졌고, 그들의 포옹은 나를 집에 온 것처럼 편안하게 해주었다. 그리고 파티는 누구나 좋아하지만, 강연은 원래 사람을 모으기가 어렵다. 그런데도 강연을 들으러 강당에 모인 이들은 연회장에 모인 이들만큼 많았다.

하지만 마크 로스코는 유대인이었고, 열 살에 라트비아를 등지고는 다시 돌아오지 않았다. 라트비아의 영웅으로 삼을 만한 전형적 인물은 아니다. 라트비아 사람들은 낙담했을까? 간단하게 답하자면 '그렇다'. 국경을 넘어 이름을 알린 라트비아인은 거의 없었다(최근 클래식 음악계에서는 두각을 나타내는 이들이 있지만). 로스코를 대신할

영웅들로는 유대인인 이사야 벌린*Isaiah Berlin**, 세르게이 에이젠슈타인*Sergei Eisenstein**, 혹은 리가에서 보낸 유년 시절 동안 소비에트의 철저한 통제를 받았던 러시아계 인물 미하일 바리시니코프 *Mikhail Baryshnikov****가 있다. 바리시니코프도 로스코와 마찬가지로 어릴 때 라트비아를 떠나 한참 뒤에야 돌아왔다. 라트비아 사람들이 새롭게 태어난 조국****의 영웅을 갈망했다면, 권리를 박탈당한 다우가우필스 사람들의 갈망은 더욱 간절했고, 수도 리가에 집중된 관심을 돌리기 위해 모든 방법을 동원할 준비가 되어 있었다.[3]

 여전히 총에서 연기가 피어오르고 있을지도 모르지만, 나는 따로 근거를 찾지는 않으려 했다. 정황상으로는 진실하지 않을 수 있지만, 나는 다우가우필스 사람들을 진정으로 믿었다. 그들은 마크 로스코를 받아들였다. 로스코가 유대인이 아니었다면 더 기꺼워했을까? 그랬을지도 모르지만, 로스코가 유대인이라는 사실이 그의 유산을 중심으로 도시의 정체성을 형성하려는 계획에 걸림돌이 되지는 않는 듯했다. 2003년에 이미 마크 로스코 아트센터(미술관이자 교육센터) 건립에 관한 논의가 시작되었고, 오랫동안 계획되었던 공항에도 마크 로스코의 이름이 붙을 예정이라는 사실을 최근 알게 되었

* 20세기를 대표하는 자유주의 사상가이자 철학자, 정치이론가(1909~1997)이다.
** 1979년 모스크바 국제 영화제에서 황금명예상을 수상한 영화감독(1898~1948)
 이다.
*** 세계적인 발레리노(1948~)로, 현대무용가, 영화배우, 사진작가, 예술감독 등
 으로 다양한 활동을 펼쳤다.
**** 라트비아는 1918년 러시아 제국으로부터 독립을 선언해 1921년에 승인받
 았고, 이후 소비에트 연방에 소속되었다가 1991년에 다시 독립했다.

다. 아버지는 비행기를 타는 걸 싫어했으니, 아이러니한 일이지만.

　그러나 가장 진실하게 다가온 것은 2004년부터 시작된 최후의 유대교 회당 개보수 작업에 대한 마을의 반응이었다. 나와 아내와 누나는 그곳 유대인 공동체와 협력하여 유대교 회당을 예배당 겸 사회복지 센터, 회의 공간, 무료 급식소까지 다양한 역할을 아우르는 건물로 새롭게 단장했다. 공무원들은 본인들에게 더 시급한 그들의 프로젝트에는 한 푼도 지원하지 않은 우리가 진행하는 사업을 받아들이고 호화로운 연회까지 열어주었고, 심지어 대통력이 참석하도록 손써주었다. 재헌정식에서는 미국 해외유산 보존위원회*US Commission for the Preservation of America's Heritage Abroad* 책임자가 홀로코스트에 공모한 혐의를 30분 동안 질타하는데도 모두 조용히 앉아 있었다. 이로써 문제는 해결되었다.

　로스코 부자는 오늘날 라트비아를 여행하면서 길을 잃은 것처럼 보이겠지만, 겉으로만 그럴 뿐이다. 라트비아와 로스코의 관계를 재건하면서 제기된 여러 문제는 아버지의 모든 작품과 연관된 장소들에서도 벌어지고 있기 때문이다. 나와 누나가 아버지의 유산을 관리하면서 하는 일의 대부분은 아버지가 대중적인 인물로서 유명해지는 과정에서 생긴 문제를 조정하고, 변화하는 대중의 인식에 맞춰 그의 작품을 소개하는 것이다. 로스코가 점점 많은 사람에게 인정받고 받아들여지면서(나는 종종 '모든 냄비엔 로스코를*A Rothko in every pot*'*이

*　미국의 31대 대통령 허버트 후버의 대통령 선거 슬로건 중 하나인 '모든 냄비엔 닭고기를! 모든 차고엔 자가용을!*A chicken in every pot, a car in every garage!*'을 패러디한 말이다.

라고 말하곤 한다), 15년 전에는 그의 이름을 들어본 적도 없는 사회 구성원들이 우표와 광고판은 물론 유력 인사와 제트족*jet set***, 그리고 텔레비전과 대형 스크린에 등장하는 부유하면서 세련된 사람들의 사무실과 집을 장식한 로스코의 작품을 본다. 이제 전시회를 개최하는 장소나 출판물 인쇄를 결정하는 기준은 로스코의 인지도를 높이는 것이 아니라, 로스코의 그림을 많은 사람이 폭 넓게 접근할 수 있는 바람직한 문화 상품으로 만드는 것을 우선으로 한다. 물론 나는 로스코를 감상하는 미감을 넓히고 이를 더 깊이 만끽하는 경험을 선사하기 위해 노력하지만, 이제 사람들을 문 안으로 끌어들이는 것이 최우선은 아니다.

훨씬 더 중요한 업무는 사람들이 그림이나 예술가에 관해 갖고 있는 인식이나 선입견에 대응하기 위해 이를 예측하는 것이다. 나와 누나는 로스코 작품의 관리자이자, 로스코의 페르소나를 보호하는 사람이기도 하다. 예술가에 대한 사람들의 인식은 작품을 보는 방식에 큰 영향을 미치며, 의식하든 하지 못하든 그의 그림에 대한 경험을 좌우한다. 만약 캔버스 앞에 실물 사이즈의 로스코 동상이 놓인다면 예술 작품을 있는 그대로 감상하기 어려울 뿐더러, 그림은 예술가를 바라보는 관점에 영향을 미치는 배경이 되어버린다. 과장된 페르소나에 의해 예술 작품이 예술가의 대변자 노릇을 하게 되는 건 위험하다. 곧잘 공허하다고 오해받는 '빈 서판'을 암시하는 작품의 경우, 아버지에 관한 너무 많은 전기적 사실과 신비로움이 아버지가 무

** 제트 여객기를 타고 세계를 여행하는 부유한 사람들을 일컫는 말.

엇을 그렸는지 왜곡할 수 있다. 이런 맥락에서 로스코의 작품은 취약하며, 쏟아지는 언론 기사, 거짓 역사, 상업화에 뒤덮일 수 있다.

이러한 우려를 염두에 둘 때, 라트비아에서 로스코가 어떻게 대변되어야 하는지 논의하는 일은 단순히 개인의 정치적 상향이나 선호의 문제가 아니라 로스코에 관한 인식에 광범위하게 영향을 끼치는 문제였다. 한 세대 전만 해도 반유대주의가 극심했던 나라와 유대인으로서 아버지의 이름이 밀접하게 연결되도록 놔둬야 할까? 2008년 우리는 30년 동안 주저한 끝에 홀로코스트의 책임이 있는 독일 뮌헨과 함부르크에서 로스코의 작품을 전시했는데, 독일 같은 나라에서 유대인 예술가의 작품을 전시하는 것은 올바른 일일까? 아니면 유대인 예술가로 여겨지길 원치 않았던 화가에게 이 질문은 적절하지 않은 것인가?

이 모든 결정은 로스코의 페르소나에 영향을 미치는 정치적 결정이자, 아버지의 감정이나 자아의식과도 관련된 선택이다. 나와 누나는 자식으로서의 애정을 갖고 아버지가 무엇이 자신의 그림에게 가장 좋은 것인지 잘 알고 있었다는 사실을 거듭 상기하며 아버지의 뜻을 세심하게 살피며 대응하려고 노력한다. 하지만 라트비아와 독일은 아버지가 직접 기록을 남긴 장소라 특히 까다로웠다. 아버지는 말년에 고국에서 전시를 열고 싶은 마음이 있었으며, 아버지가 유대인으로서 양심상 독일 전시 제안을 거절하고 대신 홀로코스트 희생자들을 위한 작은 예배당을 마련하겠다고 제안한 일화는 유명하다.[4] 우리가 따를 수 있는 아버지의 명확한 선택이 있었지만, 조금 의아했다. 독일 전시를 거부한 아버지는 라트비아에서 현지인과 소

비에트에 의해 참혹한 유대인 학살이 자행되었음을 알고 있었을까? 아버지라면 다우가우필스와 상트페테르부르크에서 100주년 기념 행사가 열리는 것을 받아들였을까? 이 도시들이 아버지를 정말 자기들의 (유대인) 아들이라고 주장할 수 있었을까? 아버지는 독일이 미국 다음으로 개인 컬렉션이든 공공기관 컬렉션이든 자신의 작품을 가장 많이 소장할 것이라고는 예상치 못했을 것이고, 독일이 홀로코스트를 저지른 어떤 나라보다도 교육과 배상에 많은 노력을 기울일 것도 몰랐을 것이다. 우리는 그의 작품을 분명 사랑하고 그를 유대인으로 인정하길 주저하지 않는 나라에서, 그가 했던 선택들을 따라야 할까?

이러한 결정은 매우 공적인 성격을 띠고 로스코를 까다로운 도덕적·사회적 문제에 휘말리게 만든다. 나와 누나가 아버지의 정치적 입장이나 생전에 했던 선택을 아는 것만으로는 충분하지 않다. 우리에겐 아버지가 무엇을 원했을지, 아버지의 페르소나에 부합하는 선택은 무엇인지 느끼는 것이 중요했다.

내가 살펴본 아버지의 판단이나 다른 고려 사항들은 가족의 전통이나 아버지의 삶에 관한 지식이 큰 역할을 하는 영역들이지만, 결국 그림과의 교감이 가장 많은 것을 들려준다. 그림은 그가 어떤 사람인지 가장 명확하게 말해주며, 그의 작품과 관련된 수사적 요소와 자신을 표현하는 방식에 스며든 그의 사적인 영역을 암시한다. 그의 작품을 더 많이 감상할수록 외부에서 덧씌워진 형상은 점차 지워지고, 더 온전한 로스코의 모습이 드러나게 된다. 로스코를 로스코로 만드는 것은 그의 그림이다.

2013년—축하의 종결부

지난 몇 년 동안 상황이 달라졌지만 이 글의 주제를 바꾸지 않았다. 2010년에 처음 쓴 이 글은 예상치 못한 행운의 관점에서 회고하기보다 훨씬 정직하게 중요한 사안에 대한 의도와 고민을 담을 수 있었다. 지난 몇 년 동안 내가 목록으로 정리해둔 많은 질문에 만족스러운 답을 얻긴 했지만, 아직 이 질문들을 지워버리지는 않았다. 최근 몇 년 동안, 특히 요즘처럼 별 어려움 없이 거둔 성공을 판단할 때 더욱 이런 질문과 회의의 중요성을 간과할 수 없었다. 그럼에도 다우가우필스의 로스코 아트센터를 처음 보았을 때, 그동안 품고 있던 의구심이 단숨에 날아가버렸다(그림 79). 파란만장한 과거를 쫓아내는 듯한 이 새롭고도 오래된 건물은 쏟아지는 최고의 찬사들을 가뿐히 뛰어넘는다. 18세기에 병역으로 사용되었던 이 미술관은 옛 유럽의 웅장함과 우아함을 물씬 풍긴다. 내부는 밝고 개방적이고 현대적이며, 작은 아치형 전시 공간이 늘어선 긴 홀에서는 방문객이 이 미술관의 서사에 함께하도록 이끄는 자연스러운 리듬을 만들어낸다. 각 전시 공간은 전시를 진행하며 누적된 논의의 결과물로서, 혹은 각각으로서 둘러볼 만한 곳들이다. 진취적인 태도와 여유로움을 주는 배려가 이처럼 매력적으로 조화를 이룬 미술관은 드물다. 관객을 세심하게 끌어들이고 느긋하게 거닐기에도 안성맞춤이다.

건물은 감탄스러웠지만 프로그램은 그리 만족스럽지 않았다. 예상 외로 로스코의 작품이 아닌 지역 예술을 중요하게 다루었기 때문이다. 이 지역은 라트비아를 비롯해 벨라루스, 폴란드, 리투아니아, 러시아 문화가 뒤섞인 역동적인 역사의 현장이며, 다양한 국가

의 예술이 서로 연결되어 있다는 느낌을 강하게 준다. 역사를 다루는 중요한 역할 외에도 종종 현대적 작품을 전시하는데, 이곳 레지던시에 머무는 예술가의 작품을 전시하기도 한다. 레지던시와 같은 주거 기능은 아트센터가 되기 이전부터 이 건물의 주된 용도였다 (현재는 아트센터가 예술가들이 머물며 작업할 수 있는 훌륭한 시설을 제공하지만).

　로스코의 그림이 전시된 방에는 로스코 패밀리 컬렉션에서 대여한 작품이 번갈아 걸린다. 그 옆에는 로스코의 생애를 소개하는 전시실이 있는데, 한때는 활기 넘쳤던 그 지역의 유대인 문화가 기록되어 있다. 우리에게 가장 만족스러웠던 공간이다. 우리가 요청한 적 없었던 이 방은 로스코와 라트비아를 다시 잇는 일에 관한 우려를 어느 정도 해소해주었다. 아트센터 프로젝트에 참여한 사람들과 지방정부의 놀라운 헌신도 마찬가지였다. 100주년 기념행사 당시만 해도 그저 꿈일 뿐이었던 이 박물관은 재정적 어려움과 중앙정부의 빈약한 지원에도 굴하지 않고 건립되었다. 잘리텔로는 거의 성배 탐색에 비견될 이 목표를 위해 지칠 줄 모르고 노력해주었다. 그녀는 위원회의 일원으로 프로젝트를 시작했지만 많은 사람을 자기 편으로 만들었다. 그녀와 지방정부는 경제적·정치적·사회적 난관을 모두 뛰어넘고 다우가우필스와 라트갈리아, 그리고 마크 로스코를 위해 후대에 남겨질 유산을 만들었다.

　신생 국가의 가난한 지방정부로서는 놀랍도록 크고 대단한 도전이었다. 그저 도시에 대한 인식을 개선하고, 국가에서의 도시의 위상을 높이고, 경제적 유인을 확보하기 위해 그렇게 할 수 있었을까?

그림 79
다우가우필스 마크 로스코 아트센터
2013

이는 시민으로서의 의무를 충실히 이행한 것이었다. 그들은 로스코의 명성에 투자한 것일까? 물론이다. 로스코가 유명하지 않았다면 누가 관심을 가졌겠는가? 힘들게 얻어낸 성과가 무엇이든, 다우가우필스는 유대인을 문화의 기수로 받아들였고, 그 유대인은 이 도시와 라트갈리아 전체의 상징이 되었다. 로스코 아트센터는 분열과 갈등이 점점 깊어지는 세상에서 예술이 상처를 치유할 수 있고, 배우기 힘든 교훈을 줄 수 있으며, 그렇게 때가 무르익었을 때 사람들을 하나로 모을 수 있다는 희망을 선사한다.

황홀한 멜

Mell-Ecstatic

이 책에서 전기적 관점에서 예술가의 작품을 해석하면 의미가 왜곡된다고 여러 번 강조했다. 몇몇 전기적 사실을 토대로 내린 결론은 단순하고 우연적일 뿐만 아니라, 작품과의 깊은 교감을 회피하는 게으른 선택이다. 더 결정적으로 전기적 사실에 기반한 해석은 우리가 예술가에게 관심을 갖는 이유, 바로 그들이 지닌 **예술가로서**의 자질을 무시하는 것이다. 예술가의 고유한 역할은 세상을 바라보는 자신의 관점에 따라 예술 작품을 창작하는 것이다. 우리는 예술가가 고유하고 심오한 메시지를 전한다는 믿음, 또는 그에 대한 호기심 때문에 그들의 작품에 관심을 갖는다. 예술가의 작품을 전기적 사실들의 결과로 축소하는 것은 그들에게 재갈을 물리고 그들의 손에서 창의적 소질을 떼어내는 것이다. 전기적 사실을 전면에 내세우는 것은 예술가들이 지닌 예술적 관점의 역할을 훼손하고 이

를 실현해내는 그들의 능력을 의심하는 것이다. 이로써 예술가는 자신이 통제할 수 없는 요인들로 자기표현을 하는 사람으로 축소된다.[1]

나는 방금 쓴 단어 하나하나가 진실이라고 믿지만, 이 글에서는 완전히 등을 돌리려 한다. 이 책에서 아버지에 관한 전기적 사실로부터 주의를 돌리기 위해 많은 노력을 기울였지만, 그의 생애에서 간과되는 중요한 요소가 있음을 알게 되었기 때문이다. 바로 내 어머니인 메리 앨리스 (비스틀) 로스코를 향한 구애와 둘의 결혼이다(그림 80). 아들이 어머니를 모든 영감의 원천이자 모든 아픔의 치료제로 내세우기 쉽다는 것을 알고 있지만, 아버지가 어머니를 만난 후부터 누나가 태어나기까지 6년 동안 아버지의 작품에는 극적이고 화려하며 아주 선명한 변화가 일었기에 어머니에 관해 이야기 하려 한다.

이 글에서 설명하는 연관성이 인과관계라고 주장할 생각은 없다. 그저 독자들에게 상기시키고 싶을 뿐이다. 모든 위대한 남성의 업적 뒤에 여성이 존재하고, 여성의 기여는 늘 간과되어 왔음은 내가 처음 주장하는 바가 아니다. 나도 여기서 그 균형을 바로잡기 위해 노력할 뿐이다. 그리고 아버지에 관해 이토록 긴 글을 썼는데, 양심적으로 어머니에 관한 짧은 글조차 쓰지 않는다는 말인가? 그 양심이 나를 이겼다.

세상에 '멜Mell'이라는 애칭으로 더 잘 알려진 어머니는 집안의 반항아였다. 클리블랜드*의 중산층 가정에서 둘째로 태어났으며, 엄격하지만 자신을 아끼는 아버지와 자주 다투었다. 펜실베이니아주**

미국 오하이오주 북동부의 도시로, 이리호Lake Erie 남쪽과 면해 있다.
** 미국 북동부의 주로, 오하이오주와 접해 있다.

그림 80

마크와 메리 앨리스(멜) 로스코

1952~1953

출신 네덜란드인인 그녀의 아버지는 자수성가한 사업가였다. 그녀
는 어릴 때부터 수채화와 파스텔화에 재능을 보였고, 열세 살 무렵
부터 그녀의 어머니가 쓴 아동서에 그림을 그렸다. 출판사는 곧 그
녀에게 다른 작가의 책에도 그림을 그려달라고 요청했다. 부모님의
권유로 당시 '예비신부학교*finishing school*'로 명성이 자자했던 스키
드모어 칼리지*Skidmore College****에 진학한 그녀는 뉴욕으로 건너
가 미술을 전공해 학위를 마쳤다. 이 길은 아마 그녀의 아버지가 원
했던 길은 아니었던 듯하다. 그녀는 뉴욕에서 상업 예술가로 일하

*** 미국 뉴욕주에 위치한 유명한 사립 예술대학이다. 원래 여성을 위한 전문학
 교였으나 1919년 여자대학이 되었고, 1971년부터는 남학생도 입학하였다.

며 유명한 학술 저널인 〈트루 컨페션스*True Confessions*〉와 〈트루 스 토리*True Stories*〉의 표지를 만들었다.

어느 파티 자리에서 사진가 애런 시스킨드*Aaron Siskind*가 그 무렵 이혼했던 아버지에게 멜을 소개했고, 멜은 얼마 지나지 않아 가족에게 러시아 사람과 만나고 있다고 알렸다. 한껏 차려입은 늠름한 카자크인을 기대했을 멜의 여동생이 얼마나 실망했을지 짐작할 수 있다. 멜은 클리블랜드에서 유대인이 많은 지역에서 자랐지만, 멜의 가족은 그녀가 유대인과 결혼할 것이라고 생각하진 않았을 것이다. 멜의 유쾌하고 조금 괴팍한 어머니는 항상 그녀의 예술 활동을 지지했지만, 그것이 이런 잘못된 선택으로 이어지리라고는 상상도 못했다. 멜도 마찬가지였을 것이다. 나이가 스무 살 가까이 많은 많은 가난한 유대인인 마크는 멜이 살아왔던 중산층의 세계와는 단절된 존재였다. 마크는 지적 자산을 줄 수는 있었지만, 멜에게 익숙했던 안락한 생활은 줄 수 없었다.

어머니가 '순수미술*fine art*'을 하고 싶었는지는 알 수 없으나, 분명 충분한 재능을 갖고 있었다. 누나와 나는 그녀가 '어머니'가 된 후에 더 이상 작업을 하지 않게 된 것을 무척 안타까워했다. 아버지가 지닌 구세계*Old World*적 가치관 때문이든 어머니가 갖고 있던 미국 중산층의 가치관 때문이든, 혹은 두 가지가 겹쳐진 것이든 그녀는 철저하게 주부이자 어머니로 살아갔고, 이따금 연하장이나 할로윈 의상에서 자신의 재능을 뽐냈을 뿐이다. 어린 시절의 반항기는 파격적인 배우자 선택이 1945년의 결혼으로 이어지면서 사라졌다.

다소 독단적인 성격이었던 첫 번째 아내와 헤어진 아버지에게 18살

연하의 어머니가 매력적이었던 것은 분명하지만, 그렇다고 어머니가 순종적이었던 것은 아니었다. 다만 어머니는 아버지에게 조건 없는 사랑을 줌으로써 아버지가 세상으로 나아갈 수 있는 믿음직한 기반이 되어주었다. 사실 아버지와 그보다 훨씬 어렸던 어머니의 관계를 모성적인 관점으로 이야기하는 것은 아이러니하지만, 여느 남성들이 그렇듯 아내에게서 어느 정도 모성을 갈구했다. 예술가로서 확신을 갖지 못했던 아버지는 자신의 예술 세계에 자신감을 얻기 위해서라도 안정감을 주는 가정을 원했다. 아버지의 예술적 자신감은 어머니를 만나면서 기하급수적으로 올라갔다.

아버지와 함께 7년을 살았던 첫 번째 부인 이디스 사샤 역시 아버지보다 훨씬 어렸다(9살 아래였다). 나름의 예술가였던 그녀는 자신이 디자인한 보석이 잘 팔리자 아버지가 성공하지 못한 것을 자주 탓했다. 그녀는 아버지에게 신랄한 말을 쏟아부으며 아버지와의 세월을 견뎠는데, 이는 아버지의 예술적 자신감을 떨어뜨렸다.[2] 이디스는 남편과의 보헤미안적 생활에서 낭만을 느끼지 못했고, 남편에게 그림을 그리느니 장신구 제작을 도우라고 압박했다. 여성의 지시를 받아들이는 선구적인 페미니스트도 아니고 상업 예술의 가치는 한계가 명확하다고 오랫동안 믿어온 아버지는 아내를 도와 장신구를 제작하는 것을 엄청난 굴욕으로 여겼다. 사샤와 아버지는 이 때문에 계속 다투다가 결국 헤어졌다.

사샤가 로스코의 그림 실력과 예술가로서의 성장 가능성을 정말 깎아내렸는지는 알 수 없지만, 그녀의 입장도 공감이 간다. 아버지는 그녀만의 디자인을 결코 높게 평가하지 않았지만, 그녀의 장신구

디자인은 매력적이고 혁신적이었다. 게다가 1930년대와 1940년대 초반 아버지의 작업량을 감안하면, 아버지는 학생을 가르치는 시간 외에는 종일 그림을 그리며 보냈을 것이다. 그들이 사치를 부렸던 것은 아니지만 아버지가 돈을 거의 벌지 못했으므로, 그녀는 끊임없이 스트레스를 받았을 것이다. 서로에게 불만이 있는 데다가 두 사람의 작업 공간이 함께 사는 아파트에 있었기 때문에, 둘의 관계는 계속해서 악화되었을 것이다.

이혼한 뒤 아버지가 독신으로 지낸 기간은 채 1년도 되지 않았는데, 그는 특별히 결혼하지 않고 자유롭게 살겠다고 생각하지는 않았다. 사샤로부터 해방되고 싶었던 마음은 다른 문제였다. 그녀의 속박으로부터 벗어난 아버지는 신선한 공기를 마신 듯했고, 곧 어머니에게서도 '족쇄'가 채워졌지만 질식하지 않을 수 있었다. 어머니는 최소한의 수입에도 만족하는 듯했고, 넉넉하지 않은 생활비로 집을 단장하는 데 매우 능숙했다. 어머니가 보내준 아버지의 작품과 아버지라는 한 인간에 대한 믿음은 아버지가 전혀 겪어보지 못한 것이었고, 아버지를 일으켜 세웠다. 아버지는 자신을 들뜨게 하는 멜의 존재 덕분에 자신의 작품을 빠르게 발전시켰다.

멜을 만났을 때만 하더라도 로스코는 초현실주의 양식의 그림을 그리고 있었고, 고대 신화와 밀접하게 관련된 작품에서 신화적 주제를 자유롭게 표현하는 작품으로 옮겨가는 중이었다. 로스코의 그림은 점점 추상적이 되었고, 형이상학적 풍경 속에 형상 대신 이를 연상하게 만드는 생명체를 닮은 형태를 그렸다. 아버지는 당대 예술가로서는 드물게 구매자를 찾기 전까진 작품에 서명을 남기지 않

앉고 날짜도 기록하지 않아, 그의 삶과 예술적 사건의 순서나 연대를 정확하게 알기는 어렵다. 1944년은 양식이 급격하게 바뀌었던 시기는 아니지만 생산성이 높아지고 새로운 기법을 숙달하는 시기였다. 아버지는 1941년부터 종이에 수채화를 그렸는데, 1944년에 갑자기 수채화 그림이 늘어났다. 유연하게 물결 치는 잉크 드로잉으로 활력을 불어넣고 감각적인 색채로 물들인 수십 점의 수채화가 쏟아졌다(38쪽 그림 4 참조). 이 작품들은 그의 가장 아름답고 훌륭한 작품에 속하며, 향후 20년 동안 이어질 캔버스 색면회화와 달리 관객을 감싸안으며 의사소통하는 능력만 부족한 상태였다. 이 그림을 그리던 때와 어머니가 그의 인생에 등장한 시기는 정확히 일치할까? 알 길이 없지만, 만약 어머니를 만나기 전에 그린 작품들이라면 어머니의 존재가 창작의 흐름이나 작품의 수준에 부정적인 영향을 주지 않았던 것은 분명하다.

그런데 정확하고 아름다운 기록이 남아 있는 캔버스 작품이 하나 있다. 바로 〈바닷가의 느린 소용돌이Slow Swirl at the Edge of the Sea〉(그림 81)다. 이 그림은 부모님이 잠깐 사귀던 시절에 아버지가 어머니를 위해 그린 것이다. 이 작품의 부제는 '황홀한 멜Mel-Ecstatic'인데, 이보다 앞서 그렸던 가장 큰 캔버스 작품보다도 세 배 이상 큰 전례 없는 규모의 작품이다. 환상적인 해변에 있는 두 사람(우리가 찾아내야 한다)을 추상적으로 묘사한 이 작품은 아버지가 어머니를 '묘사rendering'한 유일한 그림이자 자화상이라고 할 수 있는 마지막 작품이다. 인물이 무척 역동적으로 묘사되어 있지만 관객은 주변 공간과의 관계에 더 몰두하게 되는데, 인물들은 공간과 관계

를 맺는 듯하면서도 그 위를 유유히 떠다닌다. 그곳은 마법 같은 장소이며, 마음의 풍경이고, 고전주의 시기 작품에서 만들어낼 비공간 *unspace*의 일종이다. 이 작품은 시기나 양식을 초월해 로스코의 가장 뛰어난 작품 중 하나이며, 이 점은 뉴욕 현대미술관 큐레이터들도 동의한다. 로스코 컬렉션 중 가장 인상적인 1950년대와 1960년대 작품들도 전시되었다 내려오길 반복하지만, 〈바닷가의 느린 소용돌이〉는 항상 전시되어 있다. 당신이 아무리 멋진 전시를 계획하고 있더라도, 이 작품을 대여하려는 시도는 하지 않길 바란다.

이 작품은 어머니의 영향이 명백하게 드러나는데, 이와 비슷한 유형의 작품이 몇몇 있다. 뒤이어 그린 크기도 비슷하고 야심이 담긴 〈타이리시에스〉나 〈릴리스의 의식〉이다. 다만 이 그림들은 어머니와의 직접적인 연결점은 없지만, 아버지가 무언가로부터 해방되었음이 분명하게 느껴진다. 평범하게 생각해보면 아버지에게 돈이 많아졌을 리는 없지만(사실 이혼으로 돈을 잃었을 가능성이 더 크다), 그는 갑자기 돈을 자유롭게 쓰기 시작했고, 새로운 재료를 사들였으며, 경제 활동도 열심히 하면서 예술적 확장도 경험했다. 〈타이리시에스〉는 그가 오랫동안 스케치했던 인물을 캔버스에 극적으로 담아낸 마지막 그림이며, 타이리시에스는 역사를 중요시했던 로스코의 마음을 한동안 사로잡은 인물이다. 〈릴리스의 의식〉은 인간의 형상과 회화적 공간에 대한 새롭고도 놀라운 해체를 보여주는데, 이후로 이러한 해체가 빠르게 진행되었다. 이 그림은 엄청난 힘을 뿜어내며, 그 에너지에서 지금까지의 그림에서는 보지 못했던 격렬한 고동이 느껴진다. 여기서 내가 제시한 전기적 해석에 관한 금기를 명

그림 81

〈바닷가의 느린 소용돌이—황홀한 멜〉
1944

백하게 깨려 한다. 이 그림에서 성경에 기록되진 않았으나 아담의
첫 번째 아내로 여겨지는 릴리스에 대한 묘사는 새로운 결혼 생활
의 행복과 편안함에 대비되는 첫 번째 결혼 생활의 비참함을 부각
하는 듯하다. 로스코가 악마를 몰아낼 수 있도록 멜이 도와주었는
지도 모를 일이다.

　어머니를 만난 지 2년 만에 로스코는 더욱 대담하고 표현력이 풍
부한 화가가 되었을 뿐 아니라, 중요한 진전을 이룰 준비가 되었다.

1945년부터 진행된 해체 작업은 그저 형태를 분해하는 것이 아니라 완전히 추상화된 새로운 양식의 언어를 구축해나가는 적극적인 과정이었다. 1946년 무렵 아버지는 그림에서 형태의 흔적을 마지막으로 없애고, 다층형상 작품을 그리기 시작했다. 이는 신화나 역사, 시각적 현실과의 구체적 관계에서 완전히 벗어난 무제 작품들이었다. 대담한 색상, 프레임이 없는 전면균질회화, 경계를 넘나드는 움직임, 전보다 커진 크기 등 작품에 구현된 새로운 자유로움은 놀라울 정도다. 그 동력이 결혼이었다고 단정할 순 없지만, 로스코는 회화 양식을 근본적으로 바꿔내고 미지의 세계 깊은 곳으로 모험을 떠날 수 있다는 자신감을 가졌다.

그러나 이는 로스코만 겪은 변화는 아니었다. 뉴욕화파에 속한 대부분의 예술가가 이 시기에 비슷한 변화를 겪었다. 고틀리브, 폴록, 뉴먼 등 경력 초기 10년 동안에 초현실주의 양식으로 작품을 그렸던 이들도 1940년대 후반부터 완전한 추상화로 나아갔다. 이 시기의 변화가 너무 유사했기 때문에 반목의 원인이 되었고, 뉴욕화파 내부에서, 특히 로스코와 뉴먼, 스틸 사이의 분열을 초래했다. 만약 로스코가 그들에게 "나는 당신들의 작품에 영향을 받은 것이 아니라 그저 아내에게 영감을 얻었을 뿐"이라고 말했다면, 20세기 미국 미술의 역사는 달라졌을지도 모른다….

나는 1940년대에 추상화가 당시 미국 전위 미술의 언어가 되었다는 점을 강조하고자 역사적 관점을 제시한 것이다. 이는 아버지가 어머니를 만났기에 이룰 수 있었던 변화는 아니었다. 하지만 그 중요한 시기에 어머니가 곁에 있었기에, 아버지는 주저하며 때를 놓치는 일

없이 예술적 혁신을 이룰 수 있는 에너지와 자신감을 얻었을 것이다.

로스코의 그다음 혁신은 1949년에 이루어졌는데, 세간에 알려진 신화처럼 그해 로스코의 고전주의 시기 양식은 마치 심연에서 튀어나온 것처럼 탄생한다. 이 책을 읽었다면 이제 이해하시겠지만(쭉 읽으셨죠?), 그전 25년 동안 아버지가 해왔던 작업은 이 도약을 위한 준비 과정이었다. 지금 고전주의라고 부르는 작업은 직전의 다층형상에서 논리적으로 발전한 결과다. 하지만 매혹적인 미지의 세계를 향한 무모한 항해가 이 시기에 시작되었음은 분명하다. 이는 선언의 순간이며, 선언의 내용은 차치하더라도 주목할 만한 변화다.

여기서 나는 결혼한 지 4년이 지난 이 시점에서도 어머니가 영감의 원천이라고 주장하려는 걸까? 당시 대부분의 캘리포니아주 주민은 두 번은 이혼을 했을 것이다.* 그게 아니라, 1949~1950년은 지금 유명해진 대부분의 뉴욕화파 화가들이 그들에게 큰 성공을 안겨준 상징적인 양식을 확립한 기적 같은 시기다.³ 로스코는 이 변화의 지적인 동력이자 구성 면에서도 선구자였고, 뉴욕화파 화가들은 저마다 자신이 인습을 타파하며 독립적으로 혁신을 이루었다고 말했지만 사실은 거대한 운동의 일부였다. 이때 아버지에게 영향을 미친 사람들은 그들이 아버지가 나아갈 방향을 제시했다기보다 추진력을 제공했다. 아버지는 자신을 심하게 의심하는 사람으로 악명이 높았기 때문이다. 다른 장에서도 언급했듯 이런 성격이 아버지를 매우 인간적인 인물로 만든다. 캔버스 위에 자신을 한껏 드러내는

* 미국의 이혼율은 1950년 전후에 급격히 치솟았다가 내려갔고, 이후 1980년 전후에 정점에 이르렀다.

자기애적인 사람이 아니라, 자기 자신과 씨름하며 만들어낸 결과물을 그림에 단 하나라도 더 담아내려고 노력했던 복잡하고도 감정적인 사람이다.[4] 그래서 나는 아버지의 열정의 원천이나 삶의 자양분을 그가 한 말이나 그가 사용하는 단어에서 찾지 않는다. 작품에 담긴 표현 하나하나야말로 그의 창작물이 명백하게 보여주는 분위기를 만드는 자양분이다. 1950년대와 1960년대 아버지의 작품은 고통스러울 만큼 온전하게 진실하지 않았다면 아무것도 아니었을 것이다. 그런 불확실한 것을 자신감 있게 표현하려면 엄청난 결의가 필요하다.

1950년 로스코는 여전히 신혼 생활의 즐거움에 빠져 있었고, 그해 말 누나 케이트가 태어나면서 아버지가 되었다. 47세에 로스코는 처음으로 아버지가 되었고, 예술에서 큰 만족감을 느끼던 그에게도 이는 또 다른 커다란 감흥을 주는 일이었다. 아버지가 된 해에 로스코는 가장 유명한 작품들을 그렸고, 본격적으로 작업 의뢰를 받기 시작했다. 이건 우연의 일치일까? 물론 그럴 수도 있다. 하지만 이러한 감정적 연료가 없었다면 아버지의 불꽃이 언제부터, 얼마나 오랫동안 환하게 타오를 수 있었을까. 그도 결국 한 명의 인간이었을 뿐이다.

행여 독자들이 내가 자존감이 부족하다고 오해하지 않도록, 내가 태어난 해인 1963년은 로스코가 화가로서의(꼭 예술가로서는 아니다) 정점에 이른 해였고, 매우 감각적이고 풍요로운 감정이 담긴 어두운 캔버스 작품을 다수 작업한 해라고 말씀드리겠다.[5] 사실 1960년대는 아버지의 개인사가 아버지에게 미친 영향을 읽어내기 훨씬 어

려운 시기다. 그의 결혼 생활은 1960년대 중반부터 삐걱댔지만, 당시 그는 매우 구체적이고 형식적인 언어로 구현된 지적·영적 엄숙함을 요구하는 로스코 예배당 프로젝트를 진행하고 있어서 개인적인 생활에 관심을 두기보다 작업에 몰두해 있었다. 그것이 바로 부부 갈등의 원인이었을 수도 있지만, 이를 작품을 통해 읽어낼 수는 없다. 그 후 아버지는 우울증을 앓고 건강이 크게 악화되면서 어머니에게 더욱 소홀해졌고, 아버지가 회복한 직후 두 사람은 헤어졌다. 아버지의 생애 마지막 1년 반 동안 작품에 나타난 변화의 원인이 어머니의 부재라고 생각하고 싶지 않다. 아직 그때는 서로 매일 연락을 주고받던 시기였고, 어머니 말고도 다양한 문제가 복합적으로 얽혀 있던 시기였기에 그를 짓누르는 요인은 다양했다. 그래서 1968년의 종이 작품에 드러난 상대적으로 과묵한 분위기나 그해에 방대한 양의 작품을 남긴 것이 어머니의 부재 때문이라고 보지 않는다. 그렇게 단순하게 결론 짓기에는 복잡한 문제다.

마찬가지로 1940년대와 1950년대의 중대한 순간들을 분석하는 것도 간단치 않다. 나는 아버지 세대의 모든 예술가에게 영향을 미친 제2차 세계대전의 공포와 홀로코스트는 언급조차 하지 않았다. 이러한 사건의 여파로 어떤 인물을 아름다움의 대상으로 묘사하거나 인간이 어떤 종류의 신성함을 지녔다고 여기기는 어려웠을 것이다. 추상화는 이 사건들에 대한 자연스러운 반응이었을지도 모른다.[6] 제2차 세계대전의 승리와 그에 따른 경제적 부흥으로 미국을 휩쓸었던 낙관주의의 물결도 빼놓아선 안 된다. 미국은 세계를 이끌게 되었고, 예술 분야에서도 처음으로 그런 지위를 얻었다. 뉴욕

화파 예술가들이 여기서 힘을 얻었고, 이전에 상상만 해오던 모든 것을 포괄하는 예술을 실현하려는 그들의 의지를 국가의 정신이 북돋웠음은 분명하다.

그러나 역사와 사회 분위기를 비롯한 모든 흐름, 그즈음에 나타난 여러 이데올로기와 문화의 영향에도 불구하고 이 예술가들이 지닌 창의성의 주요한 원천은 여전히 그들의 개성이라고 생각한다. 그들이 그 시대의 예술가였음은 분명하지만, 그들의 작품을 고유하고 관심을 기울일 가치가 있는 하나의 예술로 만드는 것은 바로 지극히 개인적인 특성이며, 예술가는 사람들에게 이를 전해야만 한다. 하지만 그중 아버지만큼 개성적이면서 자신의 내면세계와 밀접하게 연결된 사람은 없을 것이다. 이것이 로스코의 예술적 관점의 원천이었고, 표현력의 우물이었다. 또한 로스코의 내면세계에 영향을 끼친 이는 많았지만, 어머니만큼 직접적인 접점을 가진 사람은 없었다. 메리 앨리스 로스코가 아버지가 그린 그림의 주제나 양식에 직접적인 영향을 미친 것은 아니지만, 그녀는 이를 실현할 수 있게 도와주었고, 아버지 자신이 이를 해낼 수 있다고 믿게 해주었다. 아버지가 그림을 그릴 수 있게 한 사람은 어머니였다.

마크 로스코와 크리스토퍼 로스코

MR & CHR

나는 여섯 살 때까지만 아버지를 알았다. 다시 말해 거의 알지 못했지만, 깊고 친밀하게 알았다. 아버지의 인격, 생각, 행동에 대해서는 자세히 묘사할 수 없지만, 어머니와 누나를 제외하면 아버지를 나만큼 잘 이해하는 사람은 없을 것이다. 우리의 기억은 신비로운 마법처럼 어린 시절에 만난 사람들을 놀랍도록 구체적으로 그려낸다. 어린 시절의 의사소통은 언어 이전의 방식일지라도 끊임없이 이루어지고, 촉각과 후각, 단순히 망막에 비친 것을 통해 흡수한 것들을 자기 존재의 뿌리에 새겨넣는다. 부모가 자기 우주의 매우 큰 부분을 차지하던 시기이기에 부모를 집중적으로 알게 된다. 정신의 망원경이 그들 너머의 세상으로 초점을 맞추지 못하기 때문이다. 그래서 나는 20년 동안 함께 살아온 아내의 특징이나 습관을 더 자세히 말할 수 있지만, 어떤 원초적인 층위에서는 그녀를 잘 알지 못

한다. 누군가 그녀에 관해 이야기하면 나는 그것이 사실인지 판단하기 위해 짧지만 분명한 정신적 계산을 거친다. 하지만 아버지에 관한 문제는 곧바로 판단을 내릴 수 있다. 아버지의 세부적인 모습을 평가할 순 없어도, 아버지의 행동과 성격의 본질은 쉽게 파악한다.

이 글에서는 때로는 불안정하고 때로는 견고한 아버지와의 연결고리에 관해 이야기하려 한다. 아버지에 관한 어떤 내용이 (종종) 사실이고 (항상) 사실이 아닌지 알려주는 기이한 감각은 나와 아버지의 관계가 내재적·본능적으로 실재한다고 믿게 만든다. 여기에 DNA가 어떤 역할을 하는지는 추측의 영역이다. 핵심 성격Core personality은 아주 이른 시기에 발달하는데, 아버지가 내 본성을 싹트고 이해력이 형성되는 시기에 중요한 역할을 했고, 이후 그의 부재가 이를 무너뜨리지 않았다고 확신한다.[1] 내가 아버지를 의식적으로 알아간 것은 그의 작품을 사랑하는 사람들처럼 처음부터 끝까지 그의 그림을 통해서였다.

예술 애호가들이 나에게 가장 많이 하는 질문은 아버지와 예술에 관해 이야기를 나눈 적이 있냐는 것이다. 나는 그때 고작 여섯 살이었다고 대답하지만, 나보다 나이가 훨씬 많았던 누나도 아버지와 그런 대화는 나누지 않았다. 아버지는 예술과 가정생활이 별로 관련이 없다고 생각했던 듯하다. 그렇다고 누나가 예술에 관한 논의를 목격한 적이 없는 것은 아니다. 언젠가 아버지와 미술사학자 페터 젤츠Peter Selz가 피아트* 500 뒷좌석에서 6시간 동안 논쟁을 벌

* 이탈리아의 자동차 제조업체.

였다고 한다. 그때 열여섯 살이었던 누나는 그 두 사람의 논쟁에 끼어들었다. 그들은 피에로 델라 프란체스카*Piero della Francesca***가 역사상 최고의 예술가인지에 관해 논쟁하고 있었다. 두 사람은 논쟁 중에 입장을 바꾸었다고 한다. 누나는 나에게 누가 옳았는지 한 번도 말해주지 않았다….

아버지와 나의 대화에 미술은 없었지만 음악은 있었다. 아버지가 음악에 대한 나의 타고난 열정에 반응해준 것인지, 아니면 자신의 열정을 표현하여 이를 키워준 것인지는 모르겠으나, 음악은 우리 사이에 가장 자주 등장하는 화제였거나 적어도 가장 기억에 남은 주제다. 우리는 함께 음악을 들으며 많은 시간을 보냈고, 음악은 우리 사이에 본능적인 유대감을 형성했다. 음악은 우리가 함께 편안하고 자연스럽게 구사하는 둘만의 언어였다. 아버지는 종종 노래를 불렀는데, 대부분 음반에서 흘러나오는 가수의 목소리에 맞춰 불렀지만 종종 집 안을 어슬렁거리거나 길을 걸어다니며 혼자 흥얼거리기도 했다. 아버지의 깊고 둥그스름한 목소리는 내가 본 수많은 사진에 의해 오염된 시각적 기억보다 선명하게 기억에 새겨져 있다. 그 목소리는 내가 아버지에게 받은 또 다른 선물이었다. 그 소리는 때로 귀로 들리는 것이 아니라, 머릿속에서 메아리친다.

아버지는 자신이 좋아하는 작곡가들의 장점을 내게 알려줬지만, 그들의 맹목적인 추종자가 되길 강요하진 않았다. 그에게 모차르트는 신성불가침의 작곡가였지만, 나는 슈베르트를 더 좋아했다. 아버

** 이탈리아의 화가(1416?~1492)로 제단화를 많이 제작했다. 대표작은 성 프란치스코 성당의 제단 벽화 〈십자가의 전설〉이다.

지는 특히 모차르트의 클라리넷 5중주가 음악의 정점이라고 주장
했지만 나는 슈베르트의 '송어' 5중주가 더 훌륭하다고 맞섰고, 이
를 증명하겠다고 곡을 해석하여 춤을 추기까지 했다. 아버지가 춤
을 춘 적은 없었기에 그 논쟁에서는 내가 이겼다고 생각한다. 나중
에 오페라를 두고 벌인 대결에서는 누가 이겼는지 기억나지 않지
만, 적어도 아버지는 〈마술피리〉를 꼽고 나는 〈돈 조반니〉를 지지한
논쟁에서는 내가 옳았다고 생각한다. 아버지의 판단에는 종종 착오
가 있었지만 나에게 음악에 대한 사랑을 일깨워주고 양질의 음반
컬렉션을 모으도록 이끌어주신 것은 항상 감사하고 있다. 세 살 때
받은 음반을 여전히 소중히 듣고 있는 사람이 세상에 몇이나 있을
까? 이 컬렉션에는 비틀스와 롤링 스톤스도 포함되어 있는데, 이는
누나의 영향이다. 아버지가 그들을 왜 그토록 싫어했는지 이해할
수 없는 노릇이다. 집에 다른 의견을 가진 누나가 있어서 좋았다.

　독자들에게 작은 선물을 하나 주려 한다. 바로 로스코 가족의 실
화다. 이 책을 읽으며 눈치챘겠지만 나는 개인적인 이야기를 꺼려
서 거의 다루지 않았다. 직접적으로 개인사를 다루는 이 글에서도
그곳에서만 이야기가 맴돌지 않게 하려고 노력하고 있다. 이는 사
생활을 보호하려는 의도가 아니라, 내가 개인적인 일화에 별로 흥
미를 느끼지 못해 남들도 마찬가지일 것이라고 짐작하기 때문이다.
그런데 내가 강연을 할 때 몇몇 일화를 들려주면 청중의 표정이 밝
아진다는 말을 정말 많이 들었다(반대로 그러지 않으면 청중 대부분이
졸고 있다는 뜻으로 짐작된다). 하지만 이는 내가 세상과 소통하는 방
식이 아니다. 간단한 질문을 해도 장황한 개인사를 늘어놓는 사람

앞에서 나는 인내심이 금방 바닥난다. 마찬가지로 신문을 읽을 때도 '인간적인 관심을 끄는 기사*human interest**'는 건너뛰고 현재 쟁점인 이슈만 찾는다. 나는 관절염을 앓는 자신의 치와와를 위해 바이슨 골수 보충제를 사러 매일 몇 마일을 걷는 후아나 도라는 사람의 이야기에는 전혀 관심이 없다. 왜 이런 기사를 실을까? 이 여성의 이야기가 우리에게 어떤 의미가 있을까?

사적인 내용의 중요성을 부인하는 나는 아마 독자들이 알고 싶어 하지 않을 만큼 나 자신의 태도에 관해 많이 이야기했다. 나는 언제나처럼 독자들이 로스코*Rothko*를 보다 깊이 이해하길 바라며 이런 이야길 하고 있다. 내*Christopther Rothko*가 아니라 바로 아버지*Mark Rothko*에 대해서 말이다.** 내가 듣기로 아버지가 세상과 소통하는 방법도 비슷했다. 아버지와 나는 착상에 능한 사람이고, 개인적인 이야기는 즐기지 않을뿐더러 그러한 성격의 정보는 불신하는 편이다. 개인적인 정보는 일반적인 원칙을 이해하지 못하게 하고, 공허한 즐거움을 주는 유혹이며, 기껏해야 일상에 얇고 달콤한 막을 덮은 것일 뿐이다. 아버지는 트위터 피드의 매력을 절대 이해하지 못했을 것이고, 나도 마찬가지다. '정보의 시대'에 사는 우리는 더 많은 양의 정보를 빠르게 전달하지만, 더 많은 것을 말할 수 있게 되었는지는 모르겠다.

* 어떤 개인이나 반려동물 등에 관한 감정적인 내용을 중심적으로 다루는 기사의 한 유형으로, 시사적인 주제를 포함해 다양한 소재를 다루기도 하나 개인의 이야기에 초점을 맞춘다.

** 원문에서 영어 단어 'Rothko'가 저자 크리스토퍼 로스코와 마크 로스코 모두를 가리킬 수 있다는 사실을 활용한 말장난이다.

죄송하게도 내가 자꾸 단상에 오르는 듯하다. 이제 아버지에게 발언권을 넘기겠다.

우리 자신의 투쟁은 개인의 문제로 남으며, 무한성의 흐름과는 결코 연결되지 않는다.[2]

우리는 주제가 결정적인 것이라고 주장하며, 오직 비극적이고 시간을 초월한 주제만이 중요하다고 생각한다.[3]

이 인용들이 개인적이고 사소한 것에 집착하는 문화에 비판적인 로스코의 관점을 잘 드러내는 것은 아니지만, 그가 깊은 철학적 목표를 갖고 있음을 분명하게 보여준다. 그에게는 개인적인 것이 아니라 일반화된 추상적 진리가 중요하다. 철학적 층위를 벗어나면, 개인과 그가 처한 특정한 상황과 관련된 세세한 것들로 혼란스러워하며 본질적인 것들을 너무 쉽게 잃어버린다.

1958년 프랫 인스티튜트에서 열린 로스코의 강연에서 우리는 자신의 개인적인 부분마저 드러내길 꺼리는 한 예술가를 볼 수 있다. 그는 예술가가 자기의 주제를 다루며 자기 자신을 표현하는 것과, 진정한 이해를 추구할 때 요점에서 벗어날 위험이 있는 자기에 관해 표현하는 것을 명확하게 구분한다.

나는 그림을 그리는 것이 자기표현*self-expression*과 관련되어 있다고 생각해본 적이 없다. 그림을 그리는 과정은 이 세상에 존재하는 다른 사

람과 소통하는 것이다. (…) 그 과정에서 자아를 제거할 수 있도록 자기 자신을 아는 것이 중요하다. 이를 강조하는 이유는 자기표현 과정 자체가 많은 가치를 지닌다는 관점이 존재하기 때문이다.[4]

개인적인 메시지는 여러분이 자기 자신에 관해 생각해왔음을 의미한다. 이는 자기표현과 다르다. 당신이 자기 자신에 관해 이야기할 수도 있겠지만, 나는 나 자신이 아닌 세상을 보는 관점을 전하고 싶다. 자기표현은 지루하다. 나는 자신 이외의 대상, 즉 더 넓은 범주의 경험을 이야기하고 싶다.[5]

로스코는 여기서 예술가를 지적인 사람, 보편적인 진리를 추구하는 사상가로 본다. 그런데 지적이라는 것을 감정이 없다는 것과 혼동해서는 안 된다. 감정적인 이해는 예술가가 자신의 주제를 온전하게 표현하는 데 중요한 부분이다.[6] 로스코는 자신이 중요하게 여긴 지적인 추구를 자신이 허망하다고 여긴 사회적 추구와 구별했다. 그는 순전히 개인적인 정보를 전하는 자기에 관한 표현은 명료성을 높이기 위한 작업에 도움이 되기는커녕 방해가 된다고 보았다.

사적인 내용에 대한 로스코의 태도는 추상으로 나아가는 데 중요한 역할을 했을 것이다. 추상화는 보편화된 감정적 언어와 관념을 향한 확고한 집중이다. 이는 그가 초기에 그린 구상화에도 반영된 것들이다. 초기 구상화는 자신을 둘러싼 세상을 이제 겨우 인식한 예술가가 간신히 포착한 모습이다. 그의 그림을 보면 그가 화면에 인물들을 어떻게 구현할지보다 드러나지 않은 세상의 본질에 관심을 갖고 있었음을 쉽게 알 수 있다. 심지어 그의 초상화나 누드화에

서도 전반적으로 인물과의 단절이 드러난다. 그들은 작품의 주체가
아니라 객체다(52쪽 그림 12, 166쪽 그림 56 참조).

　로스코의 그림을 보면 그가 항상 보편성을 추구했고 문화나 시대
를 초월하여 공감할 수 있는 주제를 찾았음을 알 수 있다. 이는 최소
한의 공통분모가 아니라 인간에 관한 핵심적인 진실을 표현하려는
것이었다. 그래서 나는 그의 인생사를 바탕으로 그의 추상화를 설명
하는 것을 볼 때마다 회의감이 든다. 경험이 의식적으로든 무의식적
으로든 개인의 세계관이 형성되는 데 영향을 미친다는 것은 분명하
지만(일단 나는 심리학을 공부했다), 아버지가 자신보다 커다란 세계와
소통하고 우리를 그 세계와 연결하려는 노력을 작품에 담았다는 사실
을 강조하고 싶다. 그는 지루해지고 싶지 않았고, 늘 변화를 추구했다.

　아버지의 색면 추상화에 관한 설명 중 자주 인용 되는 몇 가지는
그의 어린 시절 즉, 많은 이가 낯설게 느끼는 라트비아에서의 10년
에 바탕을 두곤 한다.

1. 그곳은 먼 북쪽에 있다.

2. 많은 사람이 라트비아가 어디에 있는지조차 모른다.

**3. 그곳은 수 세기에 걸쳐 사라지고 나타나길 반복하며 역사의 변방에
위치했다.**

**4. 아버지가 살았던 유대인 공동체는 홀로코스트 이후로 기억 속의 존재
가 되었다.**

5. 그곳을 방문한 서구인이 거의 없다.

이러한 요소들이 라트비아를 이국적인 미지의 세계, 상상으로만 엿볼 수 있는 장소로 만들었다. 그래서 라트비아라는 장소가 로스코에게 독특한 영향을 미쳤을 것이라 가정한다. 그러나 이는 서구인에게 익숙한 경험에 중심을 둔 왜곡이다. 만약 로스코가 파리나 로마 출신이라면 이런 상상은 하지 않았을 것이다.

사람들은 라트비아 하면 가장 먼저 넓게 펼쳐진 풍경을 떠올린다. 빙하기에 형성된 평평한 지형은 발트해에서 시작해 아버지의 고향 드빈스크까지 펼쳐져 있다. 고전주의 시기 작품에서 이러한 평면적인 원근감, 웅장한 경관, 평평한 배경을 어렵지 않게 찾아볼 수 있다. 그렇다면 이는 라트비아에 살던 어린 자아를 성숙한 예술 작품을 통해 전달하려는 것일까? 아니면 자신의 근원으로 되돌아가려는 무의식적 시도일까? 혹은 그가 세상을 바라보는 방식에 자연스럽게 자신의 근원이 표현된 것일까? 그렇다면 라트비아만큼이나 광활하게 펼쳐진 텍사스 남부 예술가들도 비슷한 그림을 그려야 하지 않을까? 중요한 문제는 아니지만, 텍사스 남부 지역 현대 예술가의 작품은 그곳 풍경과 전혀 닮지 않았다.

상관관계가 인과관계는 아니다. 1950년대와 1960년대 로스코의 색면회화와 라트비아 지형 사이에서 유사한 시각적 요소를 발견했다고 하여, 작품이 라트비아에 뿌리를 두고 있다는 의미는 아니다. 그렇다면 아돌프 고틀리브, 바넷 뉴먼, 클리포드 스틸, 모리스 루이스 같은 다른 뉴욕의 색면 화가들이 어린 시절에 본 풍경과 그들의 회화 양식 사이의 상관관계도 찾아야 할 것이다.

내가 이런 문제를 지적하는 것은, 아버지가 비슷한 문제를 제기했

기 때문이다. 아버지는 이렇게 말했다. "우리 시대는 연관성을 가능한 한 많이 찾으려 애쓴다. 심리학과 사회과학의 발전은 모든 행위에서 두 학문이 작용함을 보여주기 위해 이를 입증하는 정보를 많이도 찾아냈다. 모든 것을 서로 연관 짓기 위한 광적인 전쟁이 벌어지고 있다."[7] 그는 예술가에게 영향을 미칠 수 있는 무수한 환경적 요인이 있음을 인정하지만, 너무 많고 다양하기에 그 영향을 파악하는 것은 불가능하다고 말했다. 이러한 연구는 예술가의 주관적인 세계를 보여주는 고유한 결합물을 발견하지 못하게 만든다고 지적했다.

내가 이 문제를 집중해서 살펴보는 또 다른 이유는 아버지와 나를 이어주는 연결 지점이기 때문이다. 공교롭게도(?) 아버지의 원고를 읽기 10년 전에 완성한 심리학 논문은 내용만큼이나 방법론에 방점을 두었다. 선행 연구에서 도출된 상관관계를 신뢰하지 않았기 때문에 가능한 한 많은 변수를 통제하려고 했다. 나는 정교한 측정 도구를 활용해 정확하게 구분된 집단을 추출해내고자 했다. 인간의 주관성과 사회 구조를 고려하면 복잡성이 너무나 커져 무엇을 측정하고 있는지조차 알기 어려워 보였다. 발견한 사실을 일반화하려는 범위가 넓어질수록, 그 상관관계가 허구로 드러날 가능성도 높아진다. 아버지의 삶과 예술의 여러 측면을 살펴볼 때, 우리는 역시 아버지가 말한 "즉각적이고 직접적인 인과관계를 설정하려는 과도한 열정"을 경계할 것을 강조해야 한다.[8]

아버지의 회화 양식에 영향을 미친 다양한 요소를 생각해볼 수는 있지만, 사실 아버지는 자신의 회화 언어에 영감을 준 존재를 분명

하게 밝혔다.《예술가의 리얼리티》에서 그는 조토를 르네상스의 선구자로 지목하며, 선원근법이 대부분의 예술가를 매료하여 그들이 그림을 입체적 실체로 만들기보다 시각적 효과를 좇게 되었다고 설명한다.[9] 조토는 허상일 뿐인 거리감으로 움직임을 가리는 대신 색을 사용하여 움직임을 정면에 내세웠다. 이처럼 색을 활용해 그림의 움직임을 형성하는 것이 아버지의 고전주의 시기 이후 작품의 첫 번째 원칙이다.

아버지의 어린 시절과 고전주의 시기 양식 사이의 상관관계로 다시 돌아가자면, 나는 내가 본 것을 믿으려 한다. 나는 라트비아를 세 차례 여행하고 수십 년 동안 로스코의 작품을 무수히 봤지만, 아버지의 작업이 라트비아의 풍경을 연상시킨다고 생각하지 않는다. 아버지의 추상화에서 특히 눈에 띄는 점은 평면에서 **벗어나는** 방식, 즉 캔버스를 넘어 삼차원 공간을 일깨우는 방식이다. 이 삼차원 공간은 내면세계에 존재하며, 물질 세계를 초월하는 것이다. 신비로운 작품을 보고 그의 생애나 구체적인 이미지와 연관 지어 설명하려는 시도는 자연스러운 반응이지만, 이는 로스코와 함께 "미지의 세계를 향한 모험"을 떠나려는 우리의 어떤 부분을 구속한다.[10]

아버지가 구사한 색의 출처를 찾으려는 비슷한 시도들도 있었다. 캔버스 위에 대담하게 표현된 강렬한 색은 설명을 요구한다. 하지만 이에 대한 대부분의 설명은 아버지의 작품에 대한 불완전한 지식에서 기인한다. 첫 번째 오해는 이러한 색이 1950년 무렵, 고전주의 시기에 접어들어 새롭게 탄생했다는 것이다. 그러나 이보다 거슬러 올라가 1940년대 다층형상 작품에서부터 풍부한 색이 등장했

으며, 그보다도 앞선 초현실주의와 구상화 시기에도 다양한 색조와 복잡한 색층이 형성되고 있었음을 알 수 있다. 색에 관한 전기적인 설명은 대개 아버지가 30년 동안 거주한 뉴욕의 잿빛 풍경을 무시하고 라트비아로 곧장 향한다. 나는 아버지의 작품이 어린 시절을 보낸 라트비아 풍경의 색조나 발트해 연안의 시골 농가들에서 볼 수 있는 특유의 색채와 관련이 있다는 설명을 본 적이 있다. 그곳엔 끝없이 펼쳐진 풍경에 타오르는 듯한 색으로 칠해진 집들, 일상에서 보기 힘든 밝고 선명한 색채의 집들이 보인다. 로스코가 구사한 색처럼 이 집의 색에서 눈을 뗄 수 없다. 하지만 로스코의 색조는 결코 밝지 않기 때문에 이러한 유사성은 더 이상 성립하지 않는다. 로스코의 가장 감동적이고 화사한 색조차도 채도가 높을지언정 눈부시지는 않다. 반짝이지만 타오르지는 않는다. 로스코의 그림은 그 안쪽에서부터 충만하게 차오르는 색으로 가득하다.

나는 사람들이 로스코의 작품을 내면적·보편적으로 감상하게 만들고자 한다. 언뜻 상반된 방향처럼 보이지만 실제로는 밀접하게 연관되어 있다. 아버지의 예술 세계는 처음부터 마지막까지 내면적이었으며, 그는 여기서 보편적인 인간성을 발견했다. 그의 신념은 늘 보편적인 것을 향했고, 예술 작품을 통해 모두의 내면에 있는 보편적인 것과 연결되려고 노력했다. 그의 추상화는 개인적으로 도출한 진리를 보편적인 언어로 전달하여, 관객의 내면에 있는 근원적인 인간성의 실마리에 닿고자 했다. 나는 추상성에 대한 지향을 공유하고 있어 로스코 추상화의 초점을 상기할 필요가 없었지만, 사람들이 세상을 인식하는 방식은 대부분 이와 다르다는 것을 깨달았

다. 사람들은 보편적이고 관념적인 것에 실체를 부여하는 서사적이거나 개인적인 것을 선호한다. 자연스러운 성향일 수 있지만, 로스코의 소통 방식과 그가 전하려는 내용을 이해하는 데는 방해가 된다. 특히 전기적 사실이 인과관계로서 제시되면 나는 불편함을 느낀다. 우리는 외부 정보에 눈을 돌려서는 안 된다. 로스코의 그림과 교감하려면 그의 초대에 응하여 그가 그림을 그리며 겪었던 내면적 과정과 상응하는 과정을 발견해야 한다.

또한 로스코의 종교적 성향을 다루는 다양한 글들이 있다. 그는 종교적이었을까? 혹은 영적이었을까? 아니면 무신론을 표방하면서 이 두 가지 성격을 동시에 지니고 있었을까? 아버지와 유대교의 관계는 특히 복잡하며, 그래서 나는 이 책을 쓰면서 유대인 예술가로서 로스코에 관한 글을 싣고 싶다는 유혹을 이겨냈다. 그러나 이와 관련해서 자주 제기되는 한 가지 주장에 관해서는 간단히 언급하려 한다. 로스코의 완전히 추상적인 색면회화는 인간의 형상을 묘사하는 것을 금한다는 성경의 내용에서 유래한 것일까?[11]

종교적 관습은 각각 특이성을 지니며, 종교적 성향을 주장하는 사람들만큼이나 자기모순적 표현도 많이 보인다. 아버지가 추상화로 전환한 이유가 종교적 규범 때문이라는 주장은 무척 당혹스럽다. 그 주장이 내면의 영적 성향을 개인적으로 표현했다는 것이 아니라, 그가 40년 동안 적극적으로 거부했던 특정 종교의 법칙을 따른다는 것이기 때문이다. 그의 민간 결혼*civil marriage**, 무신론자이면

471

마크 로스코, 예술가의 초상

*　　　종교 의식을 행하지 않는 결혼식을 뜻한다.

서 기독교인인 두 번째 아내, 제도화된 종교를 거부하는 태도, 안식일에 대한 무시 등은 그들의 주장을 반박하는 근거다. 게다가 아버지는 회화 양식이 결정적으로 바뀌기 전에 20년 동안 형상을 그렸다. 나는 무의식적 과정이었다거나 타협 형성compromise formation* 이라는 주장까지는 인정할 수 있지만, 그가 거부했던 종교적 충동이 반영되었다고 보기는 어렵다. 그렇다면 당시 뉴욕화파의 유대인 뉴먼, 네벨슨, 고틀리브도 비슷한 경향을 보였다는 주장도 받아들이고, 유대인이 아닌 클라인, 마더웰, 폴록, 스틸이 거의 같은 시점에 추상화를 선택한 것도 동일한 이유로 해석해야 할까? 이 주장이 얼마나 편협하고 불완전한지가 중요한 것은 아니다. 아버지의 작업이 종교적 측면을 갖고 있든 아니든, 아버지가 추상화를 선택한 것은 소통이라는 목적 때문이었다는 사실이 더욱 중요하다. 그는 진리의 길이 아니라 진리에 이르는 길을 찾았다. 로스코가 섬기는 신은 시기하는 신이 아니었기에 그의 요구를 들어줄 필요도 없었다.

로스코는 추상을 진리의 구현체로서의 신에 이르는 길로 활용했는지도 모르겠다. 하지만 이는 또 다른 문제다. 알 수 없는 신, 볼 수 없으며 그 이미지를 (인간의 형상으로) 그려낼 때 왜곡될 수밖에 없는 신, 이것이 아버지의 철학적 세계와 더 가까운 것이다. [12] 이는 본질로서의 신, 플라톤적 형태로서의 신을 말한다. 이 세계의 신, 진리, (비)물질을 세계에 구현된 '사물'을 통해 포착하려는 시도는 최선의 방법일지라도 간접적인 길이며, 이 시도는 샛길로 빠지거나 사소한

* 정신분석학 용어로, 금지된 소망과 자아의 방어기제 사이의 타협을 가리킨다.

것으로 끝날 수 있다. 하지만 추상화는 훨씬 풍요로운 길을 제공한
다. 로스코는 죄악sin에 관해서는 걱정하지 않았다. 만약 종교가 그
를 추상화로 이끌었다면, 그것은 종교에서 기원한 철학적 측면 때
문이다. 현실의 본질과, 그것과 우리의 관계에 대한 진정한 이해가
금지된 것 속에 표현되어 있다는 인식 때문일 것이다. 확정되지 않
은 것과 구체적인 것, 알 수 없는 것과 알아야 하는 것 사이의 상호
작용. 그것이 로스코 예술의 핵심이다.

　로스코는 자신에게 관심이 쏠리는 것을 꺼려서 자화상은 유화로
단 한 점만을 그렸다(그가 요즘과 같은 셀카의 시대를 살았더라면 어땠을
까?). 이 자화상 속 로스코는 검은 안경을 쓰고 눈을 거의 가린 것이
특징이다. 이른바 영혼의 창이라 불리는 렘브란트의 자화상과는 딴
판이다. 자화상 속 아버지의 자세는 다양하게 해석할 수 있지만, 자
신의 외모를 통해 관객과 친밀한 관계를 맺으려 한 것 같지는 않다.
대신 관객과 친밀한 관계를 맺는 것은 그의 그림들이다. 이 자화상
은 어린 시절부터 근시였고 성인이 되어서는 안경을 쓰지 않으면
법적으로 시각장애인에 가까울 정도로 나빴던 아버지의 시력에 관
심이 쏠리게 했다. 로스코의 시력은 그가 전투기 조종사가 되는 데
걸림돌이 되었지만(정말 시력 때문이었을까? 그렇진 않을 것이다!), 그가
예술가가 되는 데에는 지장을 주지 않았다. 많은 학자가 로스코의
시력을 언급하며, 1946년 이후 그의 작품 속 형태가 부드럽고 흐릿
해진 것이 그가 안경을 벗었을 때 본 모습을 표현한 것인지 궁금해
했다.[13]

아마도 독자 여러분은 내가 이 설명을 받아들일 수 없을 거라고 예상했을 것이다. 그렇다면 1943~1946년에 그린 매우 섬세한 데생은 어떻게 설명할 것인가? 당시 그의 시력이 딱히 나아진 것은 아니었다. 다만 예술적 초점이 달랐을 뿐이다. 그보다 중요한 점은, 이 책에서 내내 강조했듯 로스코의 그림은 눈으로 보는 것이 아니라는 것이다. 로스코의 그림은 내면으로 보는 것이다. 아버지의 시야는 바깥을 향하지 않았고(불투명한 안경 때문일까?), 심지어 구상화 시기에도 그는 시각으로 인식하는 '현실'을 그리지 않았다. 그는 매우 내밀한 자신의 현실을 그렸다.

아마 대부분 안경을 쓰고 있을 이런 학자들은 실제로 근시가 무엇인지 잘 모른다. 아마 **진짜** 근시도 아닐 것이다. 그들의 시력은 20/175나 20/325 정도일 텐데, 그렇다면 20/800에 대해 이야기할 자격도 없다.* 하지만 나에겐 비슷한 경험이 있다. 아버지가 내게 부족한 균형 감각, 통풍과 함께 낮은 시력을 물려주었기 때문이다. 덕분에 나는 아버지가 세상을 바라보는 시각을 공유할 수 있는 행운(?)을 누리고 있다. 내 시력은 최대 20/725이다. 아버지와 일치하진 않지만, 열등감이 생길 정도임은 분명하다. 나는 이 정도 시력으로 세상을 어떻게 인식하는지, 안경을 벗지 **않고도** 알 수 있다. 아침에 일어나서 제일 먼저 하는 일이 침대맡에 놓인 안경을 찾는 것이고, 밤마다 손이 닿는 곳에 다시 놓는다. 안경을 벗는 것은 낮에 가끔 눈을 비비거나(이 나쁜 습관은 몇 년 전에 없었다) 방 건너편의 낯선 사람

* 　시력을 분수로 나타낸 것으로, 20/20이 정상 시력을 의미하며 분모가 커질수록 시력이 안 좋다는 뜻이다.

들에게 혹시 더 괜찮게 생겨 보일지도 모른다는 쓸데없는 생각을 할 때뿐이다(이 나쁜 습관은 아직 고치지 못했다). 따라서 로스코가 안경을 벗고 현실을 덜 선명하게 보는 데 많은 시간을 썼을 가능성은 낮다. 만약 그가 안경을 벗었다면, 그가 보는 현실은 덜 선명한 정도가 아니라 아예 해석할 수 없는 것이었으리라.

우리는 마침내 추상표현주의를 대표하는 로스코의 고전주의 시기 작품에 관한 몇 가지 이해를 얻었다. 간략히 설명하면, 로스코의 그림을 풍경으로 보고 싶다면 그것을 분명하게 내면적인 마음의 풍경이자 예술가 고유의 시야가 물감으로 구현된 것이라고 생각하면 된다. 이 그림은 고정된 장소가 아니라 형성되고 있는 상태이며, 이 장소에 도달하는 여정은 순식간일 수도 있고 영원히 찾을 수 없을지도 모른다. 〈검은색과 회색〉 연작의 '달 풍경'도 그렇다. 이 세계는 우리의 세계에서 한 발짝 떨어진, 물리적이지만 우리의 실제적 경험에서 벗어난 곳이다. 존재하지만 완전히 파악할 수도 규정할 수도 없는 이 세계에 발을 내딛는 것은 로스코의 예술 세계에 내재한 '장소'를 향한 여정을 시작하는 것이다. 로스코의 추상화가 창문이나 문을 묘사한다고 말하는 사람들도 있는데, 이는 실제 사물을 일컫는 것이 아니라 한 장소에서 다른 장소로 이동하는 것의 은유, 즉 자신의 눈으로 보는 상태에서 자신의 자아로 보는 상태로 전환하는 것이라고 생각하면 된다. 이는 변화의 가능성이 잠재한 여정으로 가는 관문이다.

아버지의 그림에서 관찰 가능한 세계가 지닌 일관되지 않은 역할을 한마디로 정리하자면, '하지 마시오'다. 시각적 이미지든 전기적

사실이든 그것에서 로스코의 세계로 들어가는 열쇠를 찾으려 하지 말라는 것이다. 작품을 이해하려면, 작품과 대화하고 함께 여행하려면 **내면으로부터** 접근해야만 한다. 그것이 아버지의 작업 과정이었고, 당신의 과정도 그래야 한다.

로스코의 작품을 그의 어린 시절과 분리하자고 계속 주장하다가 갑자기 과거가 그에게 얼마나 중요한지 말하는 것은 모순처럼 보일 것이다. 예술가가 주어진 현재를 살아가고 지금의 느낌과 생각을 완전하게 경험하며, 이를 다른 사람들이 볼 수 있는 영원한 무언가로 창조해낸다는 것은 예술가에 관한 공상적 개념에 불과하다. 또는 예술가를 미래를 응시하며 '구름 위에 머무는' 선지자로 보기까지 한다. 하지만 예술가가 과거에 머물며 이를 연구하고, 숙고하고, 재조명한다고 생각하는 이는 드물다. 어쩌면 이는 철학자의 일일 수 있겠지만, 로스코에게 철학자보다 어울리는 말이 있을까? 그는 우연히 그림을 그리게 된 철학자였으니 말이다. 어린 시절 그는 붓이나 크레용을 잡지도 않았고, 시각적인 것에 끌리지도 않았다. 그의 예술 작품은 예술 작품을 **그려야** 했던 사람의 결과물이 아니다. 그는 자신이 끊임없이 고뇌하면서도 놓을 수 없는 사상을 따라 움직인 예술가였다. 아버지는 자기표현의 욕구는 거의 없었지만, 진리를 인식하고 이해하려는 주체할 수 없는 갈망이 있었다. 그의 그림은 자신의 탐구에 관객을 참여시키려는 시도다.

이러한 목표 아래 그림을 그린 로스코가 그의 작업에 과거를 적극적으로 끌어들인 것은 당연한 일이었다. 로스코에게 과거는 개인

의 경험과 분리된 것이 아니라, 경험 속에 항상 존재하며 지금 하고 있는 모든 일에 영향을 미치는 것이었다. 로스코는 고대 문명, 중세 시대, 그리고 르네상스 시대에서 얻을 수 있는 모든 보편적 지식을 쥐어짜냈고, 완전히 새로운 무언가를 만들겠다는 열망으로 역사적인 것들을 활용했다. 그는 자신의 추상화와 과거의 구상화가 서로 단절된 것이 아니라 미술사와 사상의 연장선상에 있는 연속체라고 생각했다.[14] 그는 추상화로 전환함으로써 그림의 대화에 새로운 힘을 부여했고, 그 대화가 유래한 오래 지속된 논의의 맥락에서만 파악할 수 있는 동시대적 주장을 펼쳤다. 로스코에게 자신을 시대적 맥락 바깥에 있다고 여기는 것은 지기기만적 행위였다.

아버지는 미술사를 공부하기 위해 마지못해 여행을 떠났지만, 이탈리아를 세 차례나 순례하며 자신의 예술에 생명력을 불어넣은 작품들을 깊이 있게 공부할 수 있었다. 그는 현대 미술에도 지대한 관심이 있었고, 특히 마티스를 좋아했다. 그는 현대 화가들이 자신들의 문제를 해결한 방식이나 그들에게 주요한 문제에 새롭게 접근하는 방법을 찾아내는 것을 높게 평가했다. 하지만 그는 피카소, 미로, 그의 뉴욕화파 동료들이 그가 존경하는 과거의 예술가들처럼 본질적인 것에 접근했다고 생각하지 않았다. 그들은 모두 진지한 화가였고 핵심적인 주제들로 관객과 교류하고 있었지만, 아버지가 중요하게 여겼던 보편적이면서 시대를 초월한 진리에는 도달하지 못했던 것이다.

아버지의 예술철학에서 비롯된 목표는 그의 작품 전반에 일관적으로 드러난다. 인간 경험의 본질을 다루고 감정의 핵심적인 부분

에 닿고자 하는 그의 열망은 초기 구상화부터 가장 단순한 추상화에 이르기까지 모든 작품에 녹아 있다. 이 작품들에는 인간 심리에 관한 그의 이해와 인간 조건에 관한 그의 관점을 반영되어 있으며, 이것들이야말로 본질적으로 변화하지 않는 것이라 생각했다. 사회는 계속 변화하고 과학과 기술은 끊임없이 세상을 '현대화modernize'하지만 인간이라는 존재의 핵심, 즉 태어나고, 살아가고, 사랑하고, 일하고, 죽는다는 사실은 변하지 않는다. 겉모습은 달라지겠지만 이러한 궁극의 진리는 모든 경험의 근간을 이루며, 사회에서 어떤 모습으로 나타나든 우리의 정신세계를 형성한다. 로스코는 '특정 시기'로서 지금의 현대mordern이 아니라 '어느' 현대, 즉 상대적이며 소통 가능한, 영원에 맞서 실재하는 시간의 틀로서 '현대'에 관심을 가졌다.

로스코의 미완성 저작 《예술가의 리얼리티》에는 철학과 역사에 관한 내용이 담겨 있다. 아이들에게 미술을 가르치는 방법에 관한 글로 시작되었지만, 교훈적·기술적·실용적 내용은 거의 없다. 이 책의 대부분은 시각 예술의 기능과 방법을 중점적으로 다룬다. 예술이 이러한 기능을 실현해온 역사에 대해서도 풍부하게 논하고 있는데, 만약 그가 이 책을 끝까지 완성했더라면 이에 관해 더 자세히 썼을 것이다.

아버지의 역사지향적 성격을 자세히 설명하는 이유는 그가 어떤 사람인지 이해하는 데 필수적인 요소라고 생각하기 때문이다. 이는 내게도 중요한 것이었다. 나는 최신 유행이나 쾌락적인 것보다는 현대인의 감성을 현대적이지 않은 방식으로 감동적으로 이야기하

는 것에 관심이 많았다. 아버지도 폴록과는 달리 그 시대의 음악은 듣지 않았고, 한 시대를 초월하는 음악을 원했다. 비록 나는 아버지보다 넓은 스펙트럼의 음악을 찾아 듣기는 하지만, 나도 영혼의 심층부를 휘젓는 작품(종종 과거로부터 온 작품)을 찾는다. 아버지는 인간 조건에 대한 현대적 이해를 중요하게 여기고 이에 대해서도 고민했지만, 그 층위를 다루지 않는 작품은 아무리 현재를 잘 표현했더라도 관심을 두지 않았다.

아버지가 과거를 관념적·예술적 목표를 위한 수단으로서만 바라본 것은 아니었다. 이에는 개인적인 이유도 있었다.《예술가의 리얼리티》를 출판하기 위해 편집하면서 아버지의 어조에서 이를 거듭 느낄 수 있었다. 그는 예술이 더 가치 있고, 사회의 중심이었고, 자신의 목표가 인정받고 찬양받을 수 있었던 시대를 갈망했다.[15] 물론 이 책에 드러난 것은 관객을 만나지 못한 예술가(아버지)의 낙담한 목소리였지만, 그가 새로운 유토피아를 상상하기보다 고대 그리스나 르네상스 시기 피렌체처럼 낭만적으로 미화된 과거를 그리워했다는 점은 중요하다. 그에게 피렌체는 예술가에게 더 많은 영광을 안겨준 시대였고, 고대 그리스는 우주 안에서 인류의 위치에 대한 통합적 이해가 존재했던 잃어버린 낙원을 대표하는 것이었다. 로스코는 이 시대의 모습을 지적인 혼란으로 가득한 현대와 대비했는데, 지식이 점점 전문화된 영역으로 나뉘어 연구되면서 우주에 대한 개개인의 이해는 파편화되고 그 안에서 개인의 위치는 점점 더 불분명해지고 있다고 보았다.

이렇듯 그가 문명을 바라보는 관점에는 철학적 논지가 뚜렷하지

만, 곳곳에 향수가 묻어난다는 점도 확인할 수 있다. 보다 단순했던 시대를 그리워하며, 변화의 속도가 느려지고 우리 앞에 놓인 질문을 더욱 온전하게 고려할 수 있길 바랐다. 이러한 희망을 10년 후에 시간이 느려지는 듯한 색면회화로 실현한 것은 우연이 아니다. 색면회화는 관객의 사색을 유도하며, 관객은 열린 그림에서 각자 개인적 의미를 발견할 수 있다. 이는 그가 균형이 무너져버린 세상을 발견하며 느낀 실망감을 해소하기 위한 탁월한 선택이었으며, 비인간적으로 느껴지는 것들을 바로잡으려는 시도였다.

자기표현에 관심이 없었던 로스코는 개인적인 상실감과 분열을 그림에 담아내어 관객에게 부담을 주진 않았다. 오히려 그가 이러한 감각을 활용해 만든 예술 작품은 모더니스트의 언어로 현대의 세계관이 지닌 내재적 한계를 지적하고, 심리적으로 더 완전하게 느껴지는 대안을 제시했다.

그의 정교한 정신적·예술적 작업에서는 소중한 무언가를 잃어버릴지도 모른다는 감각이 느껴졌다. 나는 아버지의 작품에 담긴 이러한 긴장감을 주로 알려지지 않은 이야기들을 통해 알게 되었다. 첫째, 그는 동시대 미술 애호가들을 불신하며, (르네상스 시기 위대한 후원자들과 달리) 장식으로 쓰거나 유행을 따르거나 투자 가치로 따지는 등 잘못된 이유로 자신의 작품을 수집한다고 생각했다. 그는 과거가 더 올바르고, 세련되고, 섬세했다는 아집이 있었다. 둘째, 아마 더 중요한 사실일 텐데 그는 자신의 작품을 단 한 점도 파기하지 않았다(재료가 부족해서 전에 그린 그림 뒷면에 작업한 경우를 제외하면). 그는 집과 작업실을 도합 열두 차례나 옮기면서도 초기 작품을 들고

다녔다. 혼잡한 아파트와 정돈되지 않은 작업 공간에도 작품을 위한 공간을 어떻게든 만들었으며, 작품을 계속 벽에 걸어두었다. 1970년 사망 당시에도 30년 전 작품들이 벽에 그대로 걸려 있었다.

　로스코가 자신의 초기 작품을 다룬 방식은 그 작품이 그에게 중요한 의미가 있었음을 알려주는 동시에 과거에 대한 향수를 느끼게 한다. 그는 과거 작품에 애착을 느꼈고, 초기 작품들을 자신의 일부로 여겼다. 그 작품들이 없었더라면 예술적 발전을 이룰 수 없었을 뿐 아니라 자신의 인간성도 불완전해졌을 거라 생각했다. 이는 로스코가 과거를 붙잡는 방법이었다. 그 작품들은 과거의 자신이 어떤 사람이었고 그 모습이 여전히 남아 있는지를 보여주는 자신의 생애 그 자체였다.

　초기 작품과 아버지의 관계를 다른 관점으로(예를 들어 관성) 이해할 수도 있겠지만, 나는 아버지의 태도를 본능적으로 느끼기에 이 해석에 자신이 있다. 나도 작업물을 버리지 않아 강연이나 단순한 즐거움이나 출판을 위해 써둔 글들을 상당량 보관하고 있다. 새 글을 쓸 때도 과거에 사용했던 거의 모든 구절과 생각을 어딘가에 활용한다. 오래된 글들은 언젠가의 기억을 되살리거나 지난 생각을 떠올리는 데 유용하다. 내가 아무리 변하더라도, 이전의 자아는 여전히 내 일부다. 지금까지 내가 해온 일들은 지금도 중요하며, 너무나 쉽게 현재와 연결된다. 아버지가 자신의 초기 작품에서 영감을 얻었을 수도 있고 아닐 수도 있지만, 그는 분명히 자신의 과거를 이어받아 새로우면서도 이전의 표현과 연속되는 방식으로 자신의 철학을 거듭 표현했다.

시간과 공간을 넘나들며 아버지와 함께한 유물은 바로《예술가의 리얼리티》였다. 1940년대 초 아버지는 이 책을 완성하는 것을 포기했지만, 작업실과 집을 옮기고 이혼하고 재혼하는 와중에도 계속 가지고 다닐 만큼 의식하고 있었다. 말년에 아버지는 자신의 작품에 관한 비평을 쓰려던 미술사학자 로버트 골드워터에게 그 원고에 관해 말했고, 아마 그에게 사본도 주었을 것이다.[16] 자신의 초기 작업에 애착을 가진 예술가는 많지만, 30년 전에 쓴 글을 여전히 소중히 간직한 예술가는 드물 것이다. 남들에게는 아버지의 예술이 급격한 변화를 겪은 것처럼 보일지라도, 아버지에게는 경력 초기의 자아가 여전히 중요했다. 나는 그 책을 읽으며 그 글들이 그의 예술 세계 전반과 관련이 있음을 확인했다. 고전주의 시기 작품의 탄생을 예고했고, 그 새로운 표현 방식과 완전하게 맞아떨어졌다.

《예술가의 리얼리티》는 학자들에게 엄청난 선물이었다. 로스코가 예술에 관한 여러 생각을 직접 정리한 글이기 때문이다. 내게도 그 책은 큰 선물이었다. 편집하는 동안 아버지에 대해 알고 있던 많은 것들을 재확인했고, 새로운 차원의 이해와 연결점을 발견했다. 가장 놀라웠던 것은 우리가 비슷한 목소리를 지녔다는 사실이었다. 내 실제 목소리가 아니라, 내 글쓰기 스타일이 아버지가 남긴 원고와 닮아 있었던 것이다. 독자에게 다가가고, 생각을 전달하고, 언어를 활용하는 방식에서 많은 공통점을 발견했다. 재미있었던 것은 우리의 취향이 비슷하고 또 특이하다는 점이었다. 이는 텍스트를 매개로 한 '대화'에서 알 수 있었다. 우리는 둘 다 미켈란젤로의 그림에서 별다른 감동을 받지 않았다.[17] 서구 역사에서 숭배받는 예술가인

미켈란젤로를 적극적으로 싫어하는 사람이 얼마나 될까? 이때 우리가 통한다는 사실을 알았다. 스타일과 취향이 겹친다는 사실을 발견한 것도 중요했지만, 내가 하고 있던 아버지의 유산과 관련된 일을 더욱 자유롭고 자신감을 갖고 하게 되었다. 덕분에《예술가의 리얼티리》를 확신을 갖고 편집했고, 구상만 했을뿐 구체적인 계획을 세우지는 않았던 이 책을 쓰겠다는 마음을 굳혔다.

《예술가의 리얼리티》를 연구하던 중, 아버지가 소련과 미국의 냉전으로 실현될 수 없음을 알면서도 "옛 조국에서" 그의 작품이 전시되는 것을 상상하며 쓴 메모를 발견했다.[18] 이 메모는 과거에 대한 그리움, 자신의 옛 자아와 다시 연결되고 싶은 바람이 담긴 지극히 개인적인 내용이었다. 제2차 세계대전 이래 고국에서 벌어진 홀로코스트, 냉전이라는 커다란 균열, 젊은 시절에 심취했던 사회주의에 대한 환멸에도 불구하고, 그는 고국에서의 전시를 상상하며 잃어버린 연결 고리를 되찾고 싶었던 것이다. 나는 그의 여러 작품에서 이러한 그리움을 느낀다. 때로는 미지의 세계를 향한 탐구가 잃어버린 과거를 되찾으려는 시도로 보이기도 한다. 이는 관객을 그 자리에 붙잡아두는 요소는 아니지만, 로스코 같은 사람을 끌어당기는 것이다.

마지막으로 아버지의 근본적인 인간성, 즉 로스코 정신의 핵심이자 관객들이 그의 작품과 선뜻 그리고 깊이 연결되도록 만드는 요소를 살펴보려 한다. 더 나은 표현을 찾을 수 없는 탓에 이를 그의 '겸손'이라고 부르는 것이 가장 정확할 것이다. 유명한 예술가의 '겸

손bumility'을 이야기하는 것은 모순적으로 보일 수 있다. 예술가는 자기 자신에게서 비롯된 무언가를 창조하고 이를 대중 앞에 당당하게 내놓는 용기를 지녀야 하기 때문이다. 이 행위에는 예술가에게는 해야 할 말이 있고 대중은 이를 들어야 한다는 자기 본위적 선언이 내포되어 있다. 하지만 로스코는 단단한 자부심을 갖고 "나를 보라"라고 선언하는 대신 "내 작품을 보라. 이건 나에 관한 그림이 아니다"라고 말한다. 아버지는 1950년대와 1960년대 내내 보여주고 싶다는 마음과 보이고 싶지 않다는 마음 사이에서 갈등하며 작업했다. 서로 반대되는 방향의 강한 마음이 그를 갉아먹었을지도 모른다. 이러한 태도는 인정과 환대를 받고 싶으면서도 한편으로는 사람들에게 주목받을 때 느끼는 압도적인 자기 의심을 피하고 싶은, 지극히 인간적이고 모순된 감정에서 비롯된 것이다.

1966년 아버지가 런던을 방문했을 때의 일화는 이런 모순된 감정을 잘 보여준다. 로스코는 테이트 갤러리 관장이었던 노먼 리드 경을 만나 시그램 벽화 연작을 기증하는 문제에 관해 논의하고 있었다. 윌리엄 터너 컬렉션이 전시된 것으로 유명한 클로어 갤러리the Clore Gallery*를 거닐면서 아버지는 "저 터너라는 녀석이 나에게 많은 것을 배웠다"라고 농담을 던졌다.[19] 아버지는 터너를 추앙하는 공간에서 사자처럼 우뚝 선 터너보다 자신을 우위에 두는 오만한 농담을 한 것이다. 하지만 예술가로서, 자신이 어느 정도는 거장을 뛰어넘었다고 믿지 않는다면 어떻게 새로운 작품을 대중 앞에 내놓

* 테이트 갤러리에서 윌리엄 터너의 방대한 작품을 전시하기 위해 1987년에 증축한 건물.

을 수 있겠는가? 젊은 시절의 로스코가 했을 법한 이 농담은 그 뻔뻔스러움에서 터무니없음이 드러난다. 로스코가 이런 농담을 한 이유는 시간의 흐름상 로스코가 더 위대한 예술가일 수 없기에, 명백하게 허구이기 때문이다. 이는 동지애를 털어놓는 동시에 사실 자신이 학생의 입장이라는 것을 겸손하게 인정한 것이다. 아버지는 터너의 작품 근처에 자신의 작품이 걸리길 바라며 테이트 갤러리에 작품을 기증했는데, 이는 과거에 대한 존경심을 보여준다. 그는 자신의 작업이 미술사의 거대한 흐름의 일부가 되길 바랐고, 거장의 후광이 자신의 작품을 가리기보다 더 빛나게 해줄 것이라고 믿었다 (혹은 그저 바랐던 것일지도 모른다).

아버지는 자신의 명성에 복잡한 생각을 품었다. 명성은 탐나지만 너무 의심스러운 약물이었다. 자신의 명성을 경계하는 태도 덕분에 자신의 재능을 더욱 정확하게 인식할 수 있었다. 전에 외삼촌이 아버지와 나눈 대화를 들려준 적이 있다. 뉴욕에 살던 부모님을 찾은 외삼촌과 외숙모는 부모님이 살던 아파트 아래층에 있던 식당에, 평소처럼 늦은 밤에 청어를 먹으러 갔다.[20] 식당에서 아버지는 자신이 엄청난 행운아이며, 자기만큼 재능이 있지만 인정받지 못했거나 명성이 내리막길을 걷고 있는 같은 세대의 화가가 십여 명은 된다고 말했다. 그는 자신의 명성이 행운이라고 생각했다. 아버지가 짐짓 겸손한 척하는 것처럼 보일 수도 있겠지만, 외삼촌 딕은 오하이오주 출신의 회계사였고 예술에 대한 지식도, 관심도 전혀 없었다는 점을 고려해야 한다. 그는 아버지가 자신을 과소평가한다고 말해줄 수 있지도 않았고, 그때는 아직 로스코가 위대한 화가의 반열

에 오르기 전이었다. 이 일화에서 드러난 아버지의 겸손한 태도는 그의 인간적인 면모를 부각하고, 그의 자아가 아닌 작품에 더욱 몰입할 수 있게 해준다. 그는 관객이 그의 작품을 보며 더 직접적이고 진솔한 경험을 할 수 있도록 자신을 겸손하게 지우려 했다.

그러나 이 예술가가 한편으로는 '세 명의 M*Three Ms*' 가운데 단 한 명, 즉 모차르트, 마티스, 마크가 되겠다는 야망을 갖고 있었다는 점도 기억해야 한다.[21] 그는 꿈도 야심도 큰 사람이었고, 위대함을 열망했다. 만약 그가 더 작은 야망을 품었다면, 그의 성취는 반드시 그 밑길이었을 것이다.

나는 아버지가 칭찬받고 싶은 욕망과 칭찬의 대상이 되는 두려움이라는 극단적 감정 사이에서 느낀 고뇌를 본능적으로 이해한다. 아버지의 유산을 관리하는 일을 내 본업으로 삼기로 결정한 뒤로, 나는 공적인 자리에 설 일이 많아졌다. 만약 내가 남들의 관심을 피하고 싶었다면 심리치료사가 되어 사무실에 남았을 것이다. 하지만 나는 일하면서 아버지와 특히 그의 작품이 주목받도록 신중하게 처신한다. 내 개인적인 이야기가 많이 포함되는 인터뷰는 거절하며, 회고록을 쓰는 덴 전혀 관심이 없다. 내가 하는 일들은 정말로 나에 관한 이야기가 **아니며** 아버지가 그랬듯 나에 관한 것이었다면 별로 흥미롭지 않았을 것이다. 이 책이 세상에 나오는 데도 아주 오랜 시간이 걸렸다. 구상을 시작한 것은 10년이 넘었지만, 쓰는 일은 한세월이었다. 하지만 이제 마지막에 이르렀다. 나는 나 자신에 관해 이야기할 때도 아버지의 업적을 조명할 수 있도록 노력한다. 그것이야

말로 중요하고, 그것이야말로 시대를 초월한 것이며, 사람들이 아버지의 삶을 비롯해 별로 중요하지 않은 아버지의 개인사, 그리고 내 개인사에 관심을 갖는 것도 바로 그것 때문이다. 이 글이 어쩌면 나에 관한 이야기로 읽힐 수도 있겠지만, 내 경험을 통해 여러분이 아버지를 더 깊이 이해할 수 있길 바라는 마음으로 쓰고 있다. 아버지와 나는 모든 사람이 본질적으로 평범하다고 믿는다. 그러나 때로는 이 평범한 사람들이야말로 평범함을 뛰어넘는 엄청난 것을, 그것을 창조한 불완전한 자신의 존재를 뛰어넘는 무언가를 만들 수 있다. 그것들이야말로 우리가 주목할 가치를 지녔다. 그것들은 우리에게 영감을 주는 영원한 것들이다.

미주

프롤로그

1 Morgan Thomas, "Rothko and the Cinematic Imagination," *in Rothko: The Late Series*, ed. Achim Borchardt-Hume (London: Tate, 2008).

마크 로스코와 내면세계

1 로버트 마더웰의 로스코를 위한 송사에서 인용. Robert Motherwell Archive, Daedalus Foundation, New York.

2 Mark Rothko, "Notes from a Conversation with Selden Rodman, 1956," in Mark Rothko, *Writings on Art,* ed. Miguel López-Remiro (New Haven: Yale University Press, 2006), 119.

3 Hans Ehrenwald quoted in Faber Birren, *Color and Human Response: Aspects of Light and Color Bearing on the Reactions of Living Things and the Welfare of Human Beings* (New York: Van Nostrand Reinhold, 1978), 45.

4 4. J. Gregory Meyer et al., *The Association of Gender, Ethnicity, Age, and Education with Rorschach Scores*, Assessment, July 24, 2014.

5 Rudolf Arnheim, *Art and Visual Perception: A Psychology of the Creative Eye* (Berkeley: University of California Press, 1969).

6 Ernst G. Schachtel, *On Color and Affect*, Psychiatry 6 (1943): 393–409.

7 〈형식의 조용한 지배〉참조..

8 Mark Rothko, *The Artist's Reality: Philosophies of Art* (New Haven: Yale University Press, 2004), 35.

9 James Breslin, *Mark Rothko: A Biography*(Chicago: University of Chicago Press,

1993), 110; Klaus Kertess, "City Light," in *Mark Rothko: The Realist Years* (New York: Pace Gallery, 2001), 6.

10 이 책의 《《예술가의 리얼리티》: 마크 로스코의 수정 구술〉에 쓴 것처럼, 로스코가 잠시 그림 그리기를 멈춘 시점은 정확히 알 수 없지만, 아마 초현실주의 양식으로 넘어가기 전일 것이다.

11 Mark Rothko, interview by Ethel Schwa-bacher, May 30, 1954, Ethel Schwabacher Papers, Archives of American Art.

12 Mark Rothko and Adolph Gottlieb, letter to the editor, New York Times, 1943, in Mark Rothko, *Writings on Art,* ed. Miguel López-Remiro (New Haven: Yale University Press, 2006), 36.

13 Mark Rothko, "Statement on His Attitude in Painting," 1949, in Rothko, *Writings on Art*, 65.

이것은 냉장고가 아니다

1 브라이언 오도허티*Brian O'Dohety*가 받은 이 러한 인상에 관한 자세한 내용은 다음을 참조하라. O'Doherty, "Rothko's Endgame," in *The Dark Paintings, 1969–70*, exh. cat. (New York: Pace Gallery, 1985), 5.

2 David Anfam, "Introduction: To See Rothko," in *Mark Rothko: The Works on Canvas* (New Haven: Yale University Press, 1998), 12; Michel Butor, *Les Mosquees de New York, ou l'Art de Mark Rothko*, Critique, October 1961, 843–60; Thomas, *Rothko and the Cinematic Imagination*, 62; E. C. Goosen, *The End of Winter in New York*, Art International, March–April 1958, 37.

3 Mark Rothko, "The Ides of Art: The Attitudes of Ten Artists on Their Art and Contemporaneous-ness," Tiger's Eye 1, no. 2 (1947), reprinted in Rothko, *Writings on*

Art, 57.

4 Robert Goldwater, *Reflections on the Rothko Exhibition*, Arts, March 1961, 44.

5 Mark Rothko, address to Pratt Institute, November 1958, in Rothko, *Writings on Art*, 126.

6 Anna Chave, *Subjects in Abstraction* (New Haven: Yale University Press, 1989), 37, 146.

7 Rothko and Gottlieb, letter to the editor, 36.

형식의 조용한 지배

1 Rothko, *Artist's Reality*, 25.

2 Marjorie Phillips, *Duncan Phillips and His Collection* (Boston: Little, Brown, 1970), 288.

3 Rothko, "Notes from a Conversation," 119.

4 Rothko, *Artist's Reality*, 40.

5 Mark Rothko, "The 'Scribble Book,'" in Rothko, *Writings on Art*, 10.

6 Rothko, *Artist's Reality*, 48.

7 Rothko and Gottlieb, letter to the editor, 36.

8 Rothko, *Artist's Reality*, 59.

9 Christopher Rothko, introduction to Rothko, *Artist's Reality*, xxvii.

10 로자 파크스의 사진이 실은 연출된 사진이라는 사실은 이 점을 강조한다.

11 Breslin, *Mark Rothko*, 328.

12 Rothko, *Artist's Reality*, 59.

13 Ulfert Wilke, diary entry, October 14, 1967, in *Ulfert Wilke Papers*, Archives of American Art, Smithsonian Institution, Washington, DC, 40.

14 Carol Mancusi-Ungaro, "The Rothko Chapel Paintings: A Personal Account," in *Image of the Not-Seen: Search for Understanding* (Houston: Rothko Chapel, 2007).

15 로버트 마더웰의 로스코를 위한 송사에서 인용. Rob-ert Motherwell Archive, Daedalus Foundation, New York.

크기의 폭정

1 집요하게 수평면으로 확장하는 예외적으로 수평적인 그림들이 있다.

2 Rothko, address to Pratt Institute, 128.

3 Mark Rothko to Katharine Kuh, September 25, 1954, in Rothko, *Writings on Art*, 99.

4 Rothko, address to Pratt Institute, 128.

5 Rothko quoted in Dorothy Seiberling, *Mark Rothko*, Life, November 16, 1959, 52.

6 Rothko and Gottlieb, letter to the editor, 35.

7 이에 관한 내용은 다음 인용문을 참조하라. "나는 아주 큰 그림을 그린다. 큰 그림의 기능은 역사적으로 웅장하고 거만한 주제를 다룬다는 것을 안다. 하지만 내가 큰 그림을 그리는 이유는 친밀하고 인간적이 되고 싶기 때문이다. 내가 아는 다른 화가들도 마찬가지일 것이다." Mark Rothko, "How to Combine Architecture, Painting, and Sculpture," 1951, in Rothko, *Writings on Art*, 74.

8 Breslin, *Mark Rothko*, 110.

9 〈1960년대의 숙련〉, 〈종이 작품: 상자 밖에서〉참조..

10 "작은 그림을 그린다는 것은 대상을 작게 보이게 하는 렌즈나 환등 장치를 통해 그림을 보게 하여 관객을 관객의 경험 바깥에 위치시키는 것이다." Rothko, *How to Combine Architecture, Painting*, and Sculpture, 74.

~~STACKED~~

1 〈형식의 조용한 지배〉참조.

2 Rothko, *Artist's Reality*, 9.

로스코 예배당 침묵 속 우리의 목소리

1 이후에 설명하겠지만, 전형적인 로스코 그림과 유사한 남쪽 벽화 패널은 이와 다르다. 로스코 예배당 벽화를 위해 그렸으나 최종 계획에서는 사용되지 않은 세 점의 '대체' 패널도 이와 비슷하게 회화로서 온전한 생명력을 지닌다. 이는 메닐 컬렉션에서 열린 회고전에서 전시된 바 있다. 아버지가

이 '대체' 패널들을 활용하지 않았다는 사실은 예배당 벽화의 '비회화적nonpainting' 미학을 부각한다.

2 Carol Mancusi-Ungaro and Gene Aubrey, personal communications to the author.

3 Wilke diary entry, 4. See also Rothko, "Plasticity," *Artist's Reality*, 43~55.

4 〈stacked〉 참조.

5 자세한 내용은 다음을 참조하라. Sheldon Nodelman, *The Rothko Chapel Paintings: Origins, Structure, Meaning* (Austin: University of Texas Press, 1997). 이는 로스코 예배당의 건축·구성·디자인 과정이 어떻게 변화했는지에 관한 아주 상세한 내용을 길게 담고 있다.

6 Barnstone & Aubry Architects, *architectural drawing based on discussion with Rothko*, June 7, 1967, Rothko Chapel Archive, Houston.

7 Rothko, *Artist's Reality*, 56.

8 로스코 예배당이 개관한 직후인 1971년에 작곡된 이 곡은 1960년 내내 로스코와 친하게 지냈던 펠드먼의 추모곡이기도 하다.

9 Brice Marden, "About Painting and What It Can Do" (lecture, Rothko Chapel, January 29, 2011).

시그램 벽화 서사시와 신화

1 Phyllis Lambert, *Building Seagram* (New Haven: Yale University Press, 2013), 161.

2 John Fischer, "The Easy Chair: Mark Rothko, Portrait of the Artist as an Angry Man," in Rothko, *Writings on Art*, 131.

3 Ibid.

4 로스코의 단어 선택이나 피셔가 자신의 글에 가졌던 복잡한 감정에 관한 자세한 내용은 〈로스코들의 유머〉를 참조하라.

5 이는 사실은 아닐지 몰라도 진실이다. 아버지는 젊은 시절에 《그래픽 바이블》이라는 책에 관한 작업을 의뢰받은 적이 있다. 그 작업이 어떻게 무산되었는지는 아버지의 경력에서 또 다른 드라마틱한 지점이다(Breselin, *Mark Rothko*, 65-78 참조). 또한 로스코는 1930년대에 미국 공공사업 진흥국 *Works Progress Administration* 소속 예술가였기 때문에, 공공 사업의 일환으로 공공 미술 작품을 제작하기도 했다. 이 그림들은 지금은 남아 있지 않지만, 커다란 벽화가 아닌 이젤에 두고 그릴 만한 크기였다는 사실만 알려져 있다.

6 Fischer, "Easy Chair," 131.

7 Stephani K. A. Robson, *Turning the Tables: The Psychology of Design for High-Volume Restaurants,* Cornell Hotel and Restaurant Administration Quarterly 40, no. 3 (1999): 56–63.

8 Rothko, "Ides of Art," 57.

9 Fischer, "Easy Chair," 131.

10 사실 내가 지어낸 이야기다.

11 Fischer, "Easy Chair," 131.

12 *Rothko's Rooms*, documentary film, directed and produced by David Thompson (BBC, 2000).

무제

1 Rothko and Gottlieb, letter to the editor, 36.

2 예외적으로 1946년 모티머 브란트 갤러리 *Mortimer Brandt Gallery*에 전시된 초현실주의 양식의 수채화 몇 점은 제목이 붙여져 있다. 이를 통해 보다 이른 시기에도 판매를 위해 제목을 붙였음을 알 수 있다.

마크 로스코와 음악

1 Katherine Kuh, personal communication to the author; Dore Ashton, interview by James Breslin, February 25, 1986, James E. B. Breslin Research Archive, 1900–1994, box 1, folder 13, Getty Research Institute, Los Angeles; Mark Rothko Archives, National Gallery of Art, Washington, DC.

2 Rothko and Gottlieb, letter to the editor, 36.

3 자세한 논의는 《예술가의 리얼리티》: 마크 로스코의 수정 구술〉을 참조하라.

4 케이트 로스코 프리젤과의 사적 대화에서 인용. 아버지가 집에서 했던 모든 말 중에 가장 아끼는 표현이다.

5 Rothko cited in Selden Rodman, *Conversations with Artists* (New York: Devin-Adair, 1957), 93.

6 Mark Rothko, "The Romantics Were Prompted," 1947, in Rothko, *Writings on Art*, 58.

7 Fischer, Easy Chair, 137.

8 〈형식의 조용한 지배〉참고.

9 Robert Rosenblum, *Modern Painting and the Northern Romantic Tradition: Friedrich to Rothko* (New York: Harper and Row, 1975), 197.

10 Rothko, *Artist's Reality*, 58.

11 〈로스코 예배당: 침묵 속 우리의 목소리〉참조.

로스코들의 유머

1 Sally Scharf, personal communication.

2 Mark Rothko to Barnett Newman, August 1946, in Rothko, *Writings on Art*, 51.

3 Stanley Kunitz, eulogy at Rothko's funeral, quoted in Lee Seldes, *The Legacy of Mark Rothko* (Cambridge, MA: Da Capo, 1974), 7.

4 Rothko to Newman, July 31, 1945, in Rothko, *Writings on Art*, 47.

5 Fischer, "Easy Chair," 134.

6 Ibid., 135.

7 Mark Rothko, address to Pratt Institute, 125~26.

8 Lynn Schneider, personal communication.

9 Fischer, "Easy Chair," 135.

10 Mark Rothko, notes from an interview by William Seitz, January 22, 1952, in Rothko, *Writings on Art*, 77.

11 John T. Bethell, *Damaged Goods*, Harvard Magazine, July–August 1988, p. 31.

12 Marjorie B. Cohn, "Introduction: The Reciprocity of Perspectives," in *Mark Rothko's Harvard Murals* (Cambridge, MA: Harvard University Art Museums, 1988).

13 Oral history interview with Leonard Bocour, June 8, 1978, Archives of American Art.

14 Rothko, "Ides of Art," 57.

15 Fischer, "Easy Chair," 131.

16 Ibid., 131~32.

1960년대의 숙련

1 Breslin, *Mark Rothko*, 328.

2 이는 진정한 의미에서 연작은 아니어서, 어떻게 묶느냐에 따라 작품의 수가 1~3개씩 늘어나거나 줄어들 수 있다.

3 Rothko, "Statement on His Attitude in Painting."

4 Rothko, "Notes from a Conversation."

5 Ibid.

6 〈마크 로스코와 내면세계〉참조.

7 Chave, Subjects in Abstraction, 183.

8 붓질에 관한 내용은 1969년 이전의 작품에도 적용된다. 아버지가 종이 작품을 주로 그리던 1968년에 다시 붓질이 두드러졌는데, 이는 1969~1970년에 작업한 〈검은색과 회색〉 연작을 위한 습작이기도 했다. 이에 관한 자세한 내용은 〈검은색과 회색〉, 〈종이 작품: 상자 밖에서〉, 〈반 고흐의 귀〉를 참조하라.

〈검은색과 회색〉 연작

1 Robert Motherwell, *Motherwell Muses*, first published in Stephanie Terenzio, ed., The Collected Writings of Robert Motherwell (New York: Oxford University Press, 1992), 196–197.

2 〈로스코 예배당: 침묵 속 우리의 목소리〉, 〈무제〉참조.

3 Robert Motherwell, *On Rothko*, "Robert Motherwell Archive.

4 〈stacked〉참조.

5 Robert Goldwater quoted in Dore Ashton, *About Rothko* (Oxford: Oxford University Press, 1983), 190.

종이 작품 상자 밖에서

1 사실 로스코 아카이브에는 고전주의 시기 캔버스 작품의 구성을 위한 선 스케치가 그려진 에칭 판이 세 개 있다. 그러나 우리가 알기로 이것들은 명절 연하장을 만들기 위해 개인적으로만 사용되었다.

2 포틀랜드의 정경을 그린 이 수채화는 1920년대와 1930년대에 했던 다른 여행에서 그린 것일 수도 있다.

3 캔버스 작품과 종이 작품의 개수는 추정할 수 있을 뿐, 정확히 알기는 어렵다. 하지만 그 비율은 꽤 정확한 편이다.

4 Robert Rosenblum, "Notes on Rothko's Surrealist Years," *in Mark Rothko, The Surrealist Years* (New York: Pace Gallery, 1981), 8.

5 〈크기의 폭정〉, 〈1960년대의 숙련〉 참고.

6 이는 아버지가 1940년대에 사용했던 수채화종이의 거친 질감과도 대조된다.

7 이 비율은 정확하지 않으며, 빛에 노출된 정도, 전시 기간, 자문을 구하는 보존 전문가에 따라 달라질 수 있다.

8 내 경험에서 받은 인상을 숫자로 표현하려 했으나 실패했다. 이 일반화의 예외에 해당하는 많은 분께 사과의 말씀을 드린다.

9 지난 30년 동안 미술품 보존 분야도 발전을 거듭해왔지만, 아이러니하게도 수십 년 동안 노력해 찾은 종이 작품을 안정적으로 보존하는 동시에 정확하게 전시하기 위한 방법은 수백 년 전의 기술에 의존하고 있다.

반 고흐의 귀

1 Mark Rothko, address to Pratt Institute, 125–26.

2 Rothko and Gottlieb, letter to the editor, 36.

3 원래 서사시의 931~934행의 내용은 다음과 같다.

그리고 안전면도날이 삐걱삐걱 소릴 내며
내 뺨의 나라를 가로질러 여행하는 동안
차들은 고속도로를 지나고, 가파른 비탈을 오르는
큰 트럭들은 내 턱뼈 주위로 기어오른다

이에 대한 에디터/내레이터의 주석은 다음과 같다.

934행: 큰 트럭들
우리 집 근처에서 '큰 트럭들'이 지나가는 소리를 그렇게 자주 들은 기억은 없음을 말해둬야겠다. 시끄러운 차는 있었지만, 트럭은 아니다.
Vladimir Nabokov, *Pale Fire* (New York: Berkley, 1962), 40, 182.

4 이는 최근 아버지의 잡다한 메모와 글을 살펴보면서 반복적으로 발견한 주제다. 그는 겉으로 보기에 그럴싸한 상관관계를 찾는 것이 20세기의 중요한 문제적 경향이라고 보았다.

5 J. G. Ravin, J. J. Hartman, and R. I. Fried, *Mark Rothko's Paintings . . . Suicide Notes?* Ohio State Medical Journal 72, no. 2 (February 1974): 78–79.

6 〈이것은 냉장고가 아니다〉 참조

7 See Breslin, *Mark Rothko*, chap. 19.

8 어머니의 죽음으로 깊은 우울증에 시달리던 1949년이 화려한 색상의 고전주의 시기 양식이 눈부시게 등장한 해이기도 하다는 사실에 주목하고 싶다.

다우가우필스를 거쳐 드빈스크로 돌아오다

1 Russian census, 1897.

2 Lucy Dawidowicz, *The War against the Jews, 1933–1945* (New York: Holt, Rinehart and Winston, 1975), 150–66.

3 다음 사건에서 다우가우필스가 라트비아에서 얼마나 소외되었는지 가늠할 수 있다. 라트비아 공화국의 대통령 바이라 비케프레이베르가는 이 작은 나라에서 두 번째로 큰 도시인 다우가우필스를 로스코 가족이 두 번째로 찾아온 2005년에 처음 방문했는데, 이는 취임 후 거의 6년만의 일이었다.

4 Werner Haftman quoted in Chave, Subjects in Abstraction, 188.

황홀한 멜

1 예술에서의 자기표현에 관한 아버지의 자
세한 견해는 〈마크 로스코와 크리스토퍼 로스코〉
를 참조하라.

2 Carson family, personal communica-
tion.

3 여기서 나는 다소 뭉뚱그려 이야기하고 있
다. 사실 뉴욕화파 화가들의 양식 변화는 몇 년에
걸쳐 일어났으며, 폴록과 스틸은 다른 화가들에 비
해 일찍 양식을 확립했다.

4 〈반 고흐의 귀〉, 〈마크 로스코와 크리스토
퍼 로스코〉 참조

5 내 출생을 제외한 자세한 논의는 〈1960년
대의 숙련〉을 참조하라.

6 이 주제에 관해 설득력 있는 글을 쓴 매튜
베이겔Matthew Baigell의 다음 저작을 참조하라. *Jew-
ish Artists in New York: The Holocaust Year*
(New Brunswick, NJ: Rutgers University
Press, 2002).

마크 로스코와 크리스토퍼 로스코

1 핵심 성격, 또는 기질적 성향은 보통 태어
난 해에 형성되고 유년기를 거치며 다양한 유전
적·심리적·환경적 영향 사이의 복합적인 상호작
용에 의해 발달한다. D. P. McAd-ams and B. D.
Olson, *Personality De-velopment: Continu-
ity and Change over the Life Course*, Annual
Review of Psychology 61 (2010): 517–42.

2 Rothko, *Artist's Reality*, 94.

3 Rothko and Gottlieb, letter to the ed-
itor, 36.

4 Rothko, address to Pratt Institute,
125.

5 프랫 인스티튜트에서 열린 강연 이후에 진
행된 질의응답 서기록을 보면 'nothing'이라는 단
어가 나오는데, 기록할 때 실수했거나 문맥을 잘못
이해한 것으로 보인다. 대신 'something'이나
'thing'이 사용되었을 가능성이 높다.

6 Rothko, *Artist's Reality*, 76.

7 Ibid., 14.

8 Ibid., 16.

9 Ibid., esp. chaps. 5 ("Plasticity") and
6 ("Space").

10 "(…) 위험을 감수하려는 자만이 (예술을)
탐험할 수 있다." Rothko and Gottlieb, letter to
the editor, 36. 이에 관해서는 〈이것이 냉장고가
아니다〉를 참조하라.

11 마크 로스코의 전기를 쓴 작가 애니 코헨 솔
랄이 나에게 물어본 적 있는 질문이다. 나는 이 질문
을 받은 것이 처음이 아니며, 강연을 할 때 몇 번이
나 반복해서 받아보았다고 말해주었다.

12 Rothko, address to Pratt Institute,
126.

13 Breslin, *Mark Rothko*, 387.

14 Rothko, *Artist's Reality*, 14.

15 Ibid., 2.

16 Prizel, personal communication.

17 Rothko, *Artist's Reality*, 10.

18 Fragment, Rothko Family Archive.

19 Breslin, *Mark Rothko*, 666.

20 이 식당은 부모님이 1940~50년대에 살던
아파트 아래층에 있었는데, 이 대화는 나중에 브라
운스톤으로 이사한 1960년대의 아버지가 가졌을
법한 관점을 반영하고 있기 때문에, 딕 삼촌이나 내
가 기억하는 두 가지 이야기가 뒤섞인 것이다.

21 Prizel, personal communication.

색인

이탤릭체로 표시된 페이지 번호는 그림을 나타낸다.

494

색인

그림 목록 및 출처

카피라이트 표시가 되지 않은 작품은 모두 마크 로스코의 작품이다.
'oil on canvas(캔버스에 유화)'라고 표기된 로스코의 작품은 대부분 여러 재료를 섞어서 작업한 것이다. 그러나 콜라주 작품이거나 채색되지 않은 오브제라는 오해를 줄 수 있어서 사용한 안료를 나열하지 않았다. 로스코의 작품들은 각각 어떤 재료를 섞어서 만들었는지 정확히 알려지지 않았으며, 마른 안료, 유화 물감 이외의 안료, 고착제, 계란을 포함해 다양한 재료를 활용했다.

PHOTOGRAPHY
Christopher Burke, Quesada/Burke, New York: 그림 1, 3~19, 21, 32, 36, 40~41, 43~54, 56~57, 62, 63, 66, 69~71, 75
Lee Ewing: 그림 42, 68, 72~74

jaket Image 〈무제〉 1950~1960년대
Pen and ink and graphite on wove paper, 11×8½ in (27.94×21.59cm)
NGA Acquisition #1986.56.642. National Gallery of Art, Gift of The Mark Rothko Foundation, Inc.

그림 1 〈어머니와 아이*Mother and Child*〉(1940), oil on canvas, 36¼×22⅛in (91.4×55.9cm)
Catalogue Raisonne #176. Collection of Christopher Rothko.

그림 2 〈No. 14〉 1960
oil on canvas, 114½in.×105⅝in (290.83×268.29cm)
SFMOMA, Helen Crocker Russell Fund purchase.

그림 3 〈가족*Family*〉 1936?
oil on canvas, 20¼×30⅛in (51.4×76.5cm)
National Gallery of Art, Washington, DC. Gift of The Mark Rothko Foundation,inc.

그림 4 〈무제〉 1943/45
Watercolor on paper, 22⅝×28in (57.6×21.1cm)
Estate #1103.44R. Collection of Christopher Rothko

그림 5 〈무제〉 1948
oil on canvas, 60×49¾in (152.4×126.4cm)
Catalogue Raisonne #371. Private collection.

그림 6 〈No. 15〉 1951
oil on canvas, 44¼×37⅜in (112.4×94.9cm)
National Gallery of Art, Washington, DC. Gift of The Mark Rothko Foundation,inc.

그림 7 〈무제〉, 1944/46
Watercolor andink on paper, 6¾×10in (17.15×25.4cm)
Estate #1044.nd. Collection of Christopher Rothko.

그림 8 〈무제〉, 1969.
Acrylic on canvas, 69¾×117in (177.2×297.2cm)
Catalogue Raisonne #826. Private Collection.

그림 9 〈도시 환상City Phantasy〉 1934?
oil on canvas, 44½×33½×1 1/4in (100×72.4cm)
Catalogue Raisonne #62. Collection of Christopher Rothko.

그림 10 〈무제〉, 1933/34
oil on canvas, 32½×25½in (82.6×64.8cm)
Catalogue Raisonne #50. Collection of Kate Rothko Prizel.

그림 11 〈앉아 있는 인물Seated Figure〉 1939
oil on canvas, 27¾×20in (70.5×50.8cm)
Catalogue Raisonne #172. Collection of Christopher Rothko.

그림 12 〈무제〉, 1938/1939
oil on canvas, 40×30in (101.6×76.2cm)
Catalogue Raisonne #163. Private Collection.

그림 13 〈무제(지하철Subway)〉 1937
oil on canvas, 20⅛×30in (51.1×76.2cm)
National Gallery of Art, Washington, DC. Gift of The Mark Rothko Foundation,inc.

그림 14 〈지하철Subway〉 1935
oil on canvas, 24×18in (61×45.7cm)
Catalogue Raisonne #71. Collection of Kate Rothko Prizel.

그림 15 〈오이디푸스Oedipus〉 1940
Oil on linen, 36×24in (91.4×61cm)
Catalogue Raisonne #179. Collection of Christopher Rothko.

그림 16 〈행렬Processional〉 1943
Oil and charcoal (?) on canvas, 18⅞×12⅞in (47.9×32.7cm)
Catalogue Raisonne #222. Collection of Kate Rothko Prizel.

그림 17 〈릴리스의 의식Rites of Lilith〉 1945
Oil and charcoal on canvas, 81⅞×106⅝in (208.3×270.8cm)
Catalogue Raisonne #266. Collection of Kate Rothko Prizel.

그림 18 〈No. 14〉 1946
oil on canvas, 54×27½in (137.8×69.9cm)
Catalogue Raisonne #313. Collection of Christopher Rothko.

그림 19 〈무제〉, 1946
oil on canvas, 54⅛×27⅜in (137.5×69.5cm)
Catalogue Raisonne #317. Collection of Kate Rothko Prizel.

그림 20 〈No. 12〉 1960
oil on canvas, 120⅛×105¼in (305.1×267.3cm)
Catalogue Raisonne #678. The Museum of Contemporary Art, Los Angeles, The Panza Collection.

그림 21 〈No. 16(?)〉 1951 (일부 확대)
oil on canvas, 67⅝×44⅝in (171.8×113.4cm)
Catalogue Raisonne #462. Collection of Christopher Rothko.

그림 22 〈시그램 벽화 섹션 2Seagram Mural, Section 2〉 1959
oil on canvas, 105×180in (266.7×457.2cm)
Catalogue Raisonne #657. Tate Gallery. Presented by the artist through the American Federation of Arts.

그림 23 로스코 예배당 내부 서쪽 벽면
Photographer: Sofia van der Dys. Copyright © 2008 Soifa van der Dys.

그림 24 〈여성 우주인과 냉장고Refrigerator with spacewoman〉 1971~75

그림 25 제임스 스티븐슨
The New Yorker Collection/The Cartoon Bank. August 29, 1964.

그림 26 히로시 스기모토 〈배러부 알 링링 극장AL RINGLING, BARABOO〉 1995
Gelatin silver print, 47×58¾in (119.4cm×149.2cm) Edition of 5.
Copyright ⓒ Hiroshi Sugimoto, courtesy Pace Gallery.

그림 27 르네 마그리트 〈이미지의 배반La trahison des images〉 1928/29
oil on canvas. 23¾×311¹⁵⁄₁₆×1in (60.33×81.12×2.54cm)
Los Angeles County Museum of Art.

그림 28 요제프 알베르스 〈정사각형에 대한 오마주를 위한 습작: 떠오르는 빛Study for Homage to the Square: Light Rising〉 1950, 1959 개작
Oil on wood fiverboard, 32×32in (81.3×81.3cm)
National Gallery of Art. Collection of Robert and Jane Meyerhoff. Copyright ⓒ 2015 The Josef and Anni Albers Foundation / Artists Rights Society (ARS), New York.

그림 29 〈버스를 탄 로자 파크스Rosa Parks riding the bus〉 1956년 12월 21일
Copyright ⓒ Bettmann/CORBIS.

그림 30 〈버스를 탄 로자 파크스Rosa Parks riding the bus〉 (일부)

그림 31 〈보라색 위에 노란색Yellow over Purple〉 1956
69½×59⅜in (177.2×150.8cm) Catalogue Raisonne #558. Private Collection.

그림 32 〈무제〉 1956
oil on canvas, 91¼×69in (231.8×175.3cm)
Catalogue Raisonne #561. Private Collection.

그림 33 〈No. 7〉 1963.
oil on canvas. 69⅛×64in (175.6×162.6cm)
Catalogue Raisonne #748. Kunstmuseum, Bern.

그림 34 〈파란색 위에 초록색Green on Blue〉 1956
oil on canvas. 90×63½in (228.6×161.3cm)
Catalogue Raisonne #543. The University of Arizona Museum of Art. Gift of Edward J. Gallagher, Jr.

그림 35 〈No. 14〉 1957
oil on canvas. 101¾×82in (258.5×208.3cm)
Catalogue Raisonne #588. Private Collection.

그림 36 〈No. 15〉 1957
oil on canvas, 105×116¾in (261.6×295.9cm)
Catalogue Raisonne #589. Private Collection.

그림 37 〈No. 9〉 1958
oil on canvas. 105×166in (266.7×421.6cm)
Catalogue Raisonne #616. Glenstone.

그림 38 〈No. 9〉 1958 (디지털 변형 후)

그림 39 〈하버드 벽화 패널 5Harvard Mural Panel Five〉 1962
oil on canvas. 105⅛×117in (266.7×297.2cm)
Catalogue Raisonne #741. Fogg Art Museum, Harvard University Art Museums. Gift of the Artist.

그림 40 〈No. 5〉 1963
oil on canvas, 90×69in (228.6×175.3cm)
Catalogue Raisonne #746. Collection of Christopher Rothko.

그림 41 〈무제〉 1959
Tempera on paper, 38¹⁄₁₆×25in (96.7×63.5cm)
Estate #2120.59. Collection of Christopher Rothko.

그림 42 〈무제〉 1950~1960년대
Pen andink and graphite on wove paper, 11×8⁹⁄₁₆in (28×21.7cm)
NGA Acquisition #1986.56.321. National Gallery of Art, Gift of The Mark Rothko Foundation,inc.

그림 43 〈무제〉 1969
Acrylic on paper mounted on canvas, 53⅞ ×
42⅜in
(136.8×107.7cm) Estate #2069.69. Private
Collection.

그림 44 〈무제〉, 1958
oil on canvas, 55⅞×94½in (141.9×240cm)
Catalogue Raisonne #613. Collection of Kate
Rothko Prizel.

그림 45 〈No. 30〉 1962
Mixed media on canvas, 45×105½in (114.3×
266.7cm)
Catalogue Raisonne #730. Private Collection.

그림 46 〈무제(로스코 예배당 벽화에 대한 미완성
습작)〉 1965
Mixed media on canvas, 177×96½in (449.6×
245.1cm)
Catalogue Raisonne #783. Collections of Kate
Rothko Prizel and Christopher Rothko.

그림 47 〈무제〉 1934?
Oil on hardboard, 24×30⅛in (61×76.5cm)
National Gallery of Art, Washington, DC. Gift
of The Mark Rothko Foundation,inc.

그림 48 〈무제(지하철 입구Subway Entrance)〉, 1939
oil on canvas, 24×32in (61×81.3cm)
Catalogue Raisonne #167. Collection of Kate
Rothko Prizel.

그림 49 〈테이레시아스Tiresias〉 1944
oil on canvas, 79⅞×39⅞in (202.6×101.3cm)
Catalogue Raisonne #247. Private Collection.

그림 50 〈무제〉 1945
oil on canvas, 22⅛×30in (56.2×76.53cm)
Catalogue Raisonne #270. Private Collection.

그림 51 〈No. 20〉 1949
oil on canvas, 56×48in (142.2×121.9cm)
Catalogue Raisonne #404. Collection of
Christopher Rothko.

그림 52 〈No. 11/20〉 1949
oil on canvas, 93¾×53in (238.1×134.6cm)
Catalogue Raisonne #419. Private Collection.

그림 53 〈무제〉, 1949
oil on canvas, 32×23⅝in (80.7×60cm)
Catalogue Raisonne #432. Private Collection.

그림 54 〈무제〉 1968
Acrylic on paper mounted on panel, 39⅛ ×
25¾ (99.4×65.4cm)
Estate #1166.68. Private Collection.

그림 55 《《예술가의 리얼리티》 원고 원본〉
(1935~1941)
National Gallery of Art Library. Gift of Kate
Rothko Prizel and Christopher Rothko.
Copyright ⓒ 2015 Kate Rothko Prizel and
Christopher Rothko.

그림 56 〈초상화Portrait〉 1939
oil on canvas, 39⅞×30¼in (101.6×76.5cm)
Catalogue Raisonne #164. Private Collection.

그림 57 〈무제〉 1954
oil on canvas, 91⅛×59½in (231.9×151.1cm)
Catalogue Raisonne #513. Private Collection.

그림 58 렘브란트 반 레인, 〈예루살렘의 멸망
을 한탄하는 예레미야Jeremiah Lamenting the
Destruction of Jerusalem〉 1630
Oil on panel, 18⅛×22¾in (58×46cm)
Rijksmuseum.

그림 59 라파엘로 산치오, 〈아테네 학당The
School of Athens〉 1509~11
Fresco, 197×303in (500.38×769.6cm)
Apostolic Palace, Vatican City.

그림 60 조토 디 본도네 〈최후의 심판The Last
Judgment〉 1305?
Fresco, 393¾×330¾in (1000×840cm)
Scrovegni Chapel, Padua.

그림 61 앙리 마티스 〈붉은색의 조화Harmony in Red〉 1908
oil on canvas, 69¾ ×85⅞in (180×220cm)
The Hermitage.

그림 62 〈무제(이야기를 나누는 세 여자Three Women Talking)〉 1934
oil on canvas, 32×24in (81.3×61cm)
Catalogue Raisonne #137. Private Collection.

그림 63 〈지하철Subway〉 1938/39
oil on canvas, 34¼ ×29⅞in (87×75.9cm)
Catalogue Raisonne #145. Private Collection.

그림 64 조엘 사피로 〈무제〉 2005~6
Bronze 9ft. 3¾in ×71in×52in (283.8×180.3×132.1cm)
Photograph by Ellen Labenski, courtesy Pace Gallery. Copyright ⓒ 2015 Joel Shapiro/Artists Rights Society (ARS), New York.

그림 65 마크 로스코, 예배당 벽화를 작업한 69번가 스튜디오에서, 1964년.
Courtesy Center for Creative Photography, University of Arizona copyright ⓒ 1991 Hans Namuth Estate.

그림 66 〈시그램 벽화 No.7을 위한 스케치 Sketch for Seagram Mural No. 7〉 1958~59
oil on canvas, 105×168¼in (266.7×437.4cm)
Catalogue Raisonne #645. Private Collection.

그림 67 모튼 펠드먼, 사진 작가 미상.

그림 68 〈제목 없는 스케치untitled sketches〉 1940~43
ink on paper, 8½ ×11in (21.59×28cm)
inventory #P 89. Collections of Kate Rothko Prizel and Christopher Rothko.

그림 69 〈자화상Self Portrait〉 1936
oil on canvas, 32¼ ×25¾in (81.9×65.4cm)
Catalogue Raisonne #82. Collection of Christopher Rothko.

그림 70 〈No. 5〉 1964
oil on canvas, 90×69in (228.6×175.3cm)
Catalogue Raisonne #777. Collection of Christopher Rothko.

그림 71 〈무제〉, 1969
Acrylic on canvas, 92×78⅞in (233.7×200.3cm)
Catalogue Raisonne #814. Collection of Christopher Rothko.

그림 72 〈무제(오리건주 포틀랜드의 전경view of Portland OR)〉 1925/34
Watercolor on paper, 12×15½in (30.5×39.4cm)
inventory #62. Collections of Kate Rothko Prizel and Christopher Rothko.

그림 73 〈제목 없는 스케치〉 1930년대
Graphite on paper, 12×8½in (30.5×21.6cm)
inventory #30 W. Collections of Kate Rothko Prizel and Christopher Rothko.

그림 74 〈제목 없는 스케치〉 1940~1943
Graphite on paper, 11×8½in (28×21.6cm)
inventory #P 17. Collections of Kate Rothko Prizel and Christopher Rothko.

그림 75 〈무제〉, 1969
Acrylic on paper mounted on canvas, 53⁷⁄₁₆×42⅜in (135.8×107.8cm)
Estate #2066.69. Private Collection.

그림 76 그림 설치 사진, 바젤 바이엘러 미술관 2004
Photographer: Adriano A. Biando.

그림 77 라트비아 다우가우필스 유대교 회당의 기도서, 2003
Courtesy Christopher Rothko.

그림 78 라트비아 다우가우필스 도시 관문, 어린이 합창단, 2003
Courtesy Christopher Rothko.

그림 79 다우가우필스 마크 로스코 아트센터
Photographer: Romuald Stashans.

그림 목록 및 출처

그림 80 마크와 메리 앨리스(멜) 로스코
1952/1953
Photographer: Henry Elkan.
Copyright © 2015 Kate Rothko Prizel and
Christopher Rothko.

그림 81 〈바닷가의 느린 소용돌이—황홀한 멜
Slow Swirl at the Edge of the Sea Mell—Ecstatic〉
1944
oil on canvas. 75¼×85in (191.1×215.9cm)
The Museum of Modern Art. Bequest of Mary
Alice Rothko.

마크 로스코, 내면으로부터

1판 1쇄 발행 2024년 9월 2일

지은이 · 크리스토퍼 로스코
옮긴이 · 이연식
펴낸이 · 주연선

(주)은행나무
04035 서울특별시 마포구 양화로11길 54
전화 · 02)3143-0651~3 ┃ 팩스 · 02)3143-0654
신고번호 · 제 1997—000168호(1997. 12. 12)
www.ehbook.co.kr
ehbook@ehbook.co.kr

ISBN 979-11-6737-461-5 (03600)